미술을 넘은 미술

미술을 넘은 미술

2015년 5월 25일 초판 1쇄 발행
2016년 9월 20일 초판 2쇄 발행

지은이	린다 와인트라웁
옮긴이	정수경 · 김진엽
편집	선우애림
펴낸이	이찬규
펴낸곳	북코리아
등록번호	제03-01240호
주소	[13209] 경기도 성남시 중원구 사기막골로 45번길 14
	우림2차 A동 1007호
전화	02)704-7840
팩스	02)704-7848
이메일	sunhaksa@korea.com
홈페이지	www.북코리아.kr
ISBN	978-89-6324-404-4 (93600)

값 27,000원

• 이 저서는 2007년 정부(교육과학기술부)의 재원으로 한국연구재단의 지원을 받아 수행된
 연구임(NRF-2007-361-AL0016).
• 본서의 무단복제를 금하며, 잘못된 책은 구매처에서 바꾸어 드립니다.

현대미술의 의미 찾기: 1970년대에서 1990년대까지

미술을 넘은 미술

Art on the Edge and Over

린다 와인트라웁 지음 | 정수경·김진엽 옮김

북코리아

차례

감사의 글 9

들어가며 11

서문 : 어째서 예술은 설명되어야 하는가? 15

Ｉ 몇 가지 주제들 : 자연 | 미술가 | 공동체적 자아 40

1 로리 시몬스Laurie Simmons : 자연과의 분리 42

2 볼프강 라이프Wolfgang Laib : 자연 친화성 52

3 멜 친Mel Chin : 자연의 회복 63

4 온 카와라On Kawara : 자아 기록 73

5 마리나 아브라모비치Marina Abramovic : 자아 초월 89

6 소피 칼르Sophie Calle : 자아 제거 101

7 길버트 & 조지Gilbert & George : 자기 희생 113

8 오를랑Orlan : 자기 성화 124

9 데이빗 하몬스David Hammons : 미국 흑인 남성 138

10 아말리아 메사-바인스Amalila Mesa-Bains : 치카노 여성 151

11 제임스 루나James Luna : 미국 원주민 남성 162

12 토미에 아라이Tomie Arai : 일본계 미국 여성 174

13 펠릭스 곤잘레스-토레스Felix Gonzalez-Torres : 히스패닉 동성애자 186

14 데이빗 살르David Salle : 백인 이성애 남성 200

II 몇 가지 과정들 209

15 제닌 안토니Janine Antoni : 강박적 행위 211
16 도널드 설튼Donald Sultan : 노동 222
17 하임 스타인바흐 Haim Steinbach : 쇼핑 231
18 로즈마리 트로켈Rosemarie Trockel : 기계공학과 전자공학 243
19 척 클로스Chuck Close : 데이터 수집 252

III 몇 가지 매체들 265

20 크리스티앙 볼탕스키Christian Boltanski : 잡동사니 267
21 안드레 세라노Andres Serrano : 소변 278
22 캐롤리 슈니먼Carolee Schneemann : 피 290
23 토니 도브Toni Dove : 사이버테크놀로지 301

IV 몇 가지 목적들 310

24 요제프 보이스Joseph Beuys : 정치적 개혁 311
25 안드레아 지텔Andrea Zittel : 마음의 평정 324
26 바바라 크루거Babara Kruger : 젠더 평등 337
27 제프 쿤스Jeff Koons : 솔직함 349

V 몇 가지 미학들 363

28 마이어 바이스만Meyer Vaisman : 유머 365
29 케이트 에릭슨 & 멜 지글러Kate Ericson & Mel Ziegler : 냄새 378
30 비토 아콘치Vito Acconci : 소리 389
31 마이크 켈리Mike Kelley : 후줄근함 403
32 폴 텍Paul Thek : 덧없음 415
33 젤로비나 & 젤로빈Rimma Gerlovina & Valeriy Gerlovin : 비합리성 424
34 게르하르트 리히터Gerhard Richter : 비정합성 435
35 셰리 레빈Sherrie Levine : 비독창성 447

후기 : 아방가르드 미술은 어떻게 평가되는가? 459
역자 후기 466
주석 471

차례

감사의 글

한 권의 책을 쓴다는 것은 스스로에게 상당 기간을 독방에 갇혀 지내라고 선고하는 것에 비견되곤 한다. 나는 그토록 영웅적이거나 자기형벌적인 기준을 들이댈 수가 없다. 애초에 이 기획은 많은 도움을 받은 것이었고, 나의 노력은 그 도움에 힘을 받은 것이었다. 이 책의 출간에 지대한 공헌을 한 올스타팀에게 감사의 말을 전할 수 있게 되어 매우 기쁘다.

앤드류 와인트라웁은 이 원고의 착안 단계에서부터 마침내 책으로 탄생하기까지의 모든 과정에서 함께 노력해준 소중한 조언자였다.

아이라 샤피로는 저자들의 꿈의 출판자이다. 이 원고에는 그의 사업 감각, 비전, 헌신이 아낌없이 쏟아부어졌다.

아서 단토와 토마스 맥커빌리는 이 책의 도입부와 마무리 부분에 많은 생각을 하게 만드는 훌륭한 글들을 써 주었다. 그들의 글들은 독자들에게 현재에도 미술을 분석하는 데 연루되곤 하는 두 위대한 지성들을 소개한다.

프로젝트 매니저인 앤 미들브룩, 편집자인 레슬리 K. 베이어, 디자이너인 리디아 거쉬, 이들 모두가 자신들의 전문능력 이상으로 지대한 공헌을 해주었다. 이 기획은 그들이 각자의 일에서 보여준 고마운 태도의 덕이기도 하다.

크리스 타마니, 아돌프 바가스, 또 스튜디오 카마의 캐런 워렌과 머조리 피너도 이 책의 출간에 도움을 주었다.

바드 컬리지 센터에서 받은 장학금 덕분에 초반 연구가 가능했다.

작가들의 작업실 조수들, 그리고 갤러리 대표들의 큰 도움 덕

분에 이 책의 준비가 수월해졌다.

하지만 그 누구보다도 감사받아야 할 사람들은 작가들이다. 그들은 이 책의 내용을 이루는 기발한 해법들과 예리한 관찰들을 창출해내었다. 그들의 예술작품들은 관람자들에게는 즐거움을 약속하는 동시에 이제 자라나고 있는 후대의 미술사학자들에게는 의미 있는 도전을 제기한다.

린다 와인트라웁

들어가며

미술가 안드레 세라노(Andres Serrano)가 갭(The Gap)의 카키 바지 모델로 선다. 그가 유명인사가 되었음을 이보다 더 잘 입증해줄 증거가 우리 문화에 또 무엇이 있겠는가? 갭의 임원들은 세라노가 사업에 득이 될 것을 너무나 분명하게 확신하는데, 세라노의 작품이 미국 내 격렬한 미술논쟁의 중심에 놓여 있다는 점을 생각해보면 이는 참으로 놀라운 일이다. 신앙심이 깊은 시민들은 그의 미술을 신성모독이라 비난한다. 미술 비평가들과 큐레이터들은 기독교 교리에 대한 번뜩이는 시각적 진술이라며 찬사를 보낸다. 세라노 자신은 그것을 신앙에 대한 개인적 탐구로 여긴다.

그렇다면 갭의 주된 고객층인 어린아이, 청소년, 젊은이들에게 세라노는 어떤 의미일까? 아마도 대량생산, 대량판매되는 갭의 의류를 입는 것이 이제는 주류에 대한 반항의 아우라를 풍기게 되는 것 같다. 이는 갭의 다문화적 공감대를 입증하는 것일 수도 있다. 미술가가 된다는 것이 곧 상당한 지위를 얻는 것임을 뜻할 수도 있다. 확실한 것은 큰 키에 강렬한 눈빛을 가진 이 히스패닉 남성이 패션모델로서나 역할모델로서나 괄목할 만한 인상을 남기고 있다는 점이다.

배교한 미술가에게 회사 로고를 다는 것은 1970년대, 80년대, 90년대 미술의 뒤얽힌 입지를 전형적으로 보여준다. 이것은 전통주의자들과 전위주의자들이 깔끔하게 나뉘는 경합이 아니다. 상충하는 의제들과 서로 다른 목소리들이 중첩되어, 오늘날의 미술에 대한 비난과 찬사의 불협화음을 만들어내고 있다. 그럼에도 불구하고 한 가지 원칙만큼은 모두에게 적용되는 것 같다. 작품이 확립된 규범들로부터 이탈하는 정도에 비례하여 감정적 반응들도 불꽃처

럼 타오른다. 한편에서 찬사가 풍성해질수록 반대편의 멸시 또한 맹렬해진다.

　오늘날의 미술가들은 한때 미술에서 근본적인 것으로 여겨졌던 관습들을 위반한다. 그들의 작품은 다음과 같은 물음을 제기한다. 어떤 것이 좌대 위에 놓여 있지 않거나 벽에 걸려 있지 않다면 그것은 미술인가 아닌가? 인간의 손으로 만든 것이 아니라면? 그것이 만약 어떤 영감을 받은 순간의 산물이 아니라면 어떤가? 그것이 지속적이지도 않고 즐거움을 주지도 않는다면? 시각적 자극이 미술가의 주된 관심사가 아니라면 어떻겠는가?

　이 책은 분명 그런 물음들에 대해 언급하지만, 통상적인 미술사 개괄 식의 접근은 피하고자 한다. 이 책은 사조의 구분을 없앴다. 오늘날 미술가들은 양식보다는 주제에 따라 구분하는 것이 더 용이하기 때문이다. 이 책은 구성적 도식으로서의 매체를 뺐다. 많은 현존 작가들이 다중적인 표현 수단을 채택하고 있기 때문이다. 이 책은 또한 편리한 틀의 하나인 연대기를 거부한다. 20세기 후반의 미술은 너무나 빨리 변화하고 너무나도 다각화되고 있어서, 질서 정연한 진행과정으로 깔끔하게 정리될 수 없기 때문이다. 가장 중요한 점으로, 이 책은 미술사적 선례들에 대한 탐색이나, 어찌할 수 없으리만큼 복잡한 이론적 담론에 기대어 작품을 해석하지 않는다. 대신에 설명들은 미술을 새로운 영역들로 이끌어간 친근한 경험과 공통된 장면에 기초하고 있다.

　이 책에서는 표준적인 미술 행위를 벗어난 35개의 이탈들이 각기 한 명의 특정한 미술가와 연관되어 탐구되고 있다. 이 미술가들은 모두 괄목할 만한 평판을 얻은 작가들이다. 그러나 미술계 내에서 통용되는 그들의 신용장이 보다 폭넓은 청중에 대한 의무를 저버렸다는 비난을 면제해주지는 않았다. 그들 대부분이 미술을 너무나 급진적으로 변형시킨 바람에, 그들이 제작한 작품의 의미를 해독할 수 있는 사람은 거의 없다. 이 책은 그들 작품의 낯설음이 대중을 모욕하기 위해 의도된 것은 아니라는 점을 보여주고자 한다. 구어와 마찬가지로 시각적 언어들도 고정된 구조물이었던 적이 없

다. 예컨대 우리가 벤저민 프랭클린 시절의 어휘만으로 스커드 미사일이나 가상공간, 위성통신 등을 묘사해야 한다고 상상해보라. 미술가들은 그들의 경험들을 담아낼 수 있는 새로운 미술 구문과 문법을 고안해냄으로써 변화에 대처한다. 필요가 그들로 하여금 과거에는 미술을 설명하기에 충분해 보였던 어휘들을 주물럭거리고 잡아 늘이게 한다. 그리하여 때로는 예술의 "가장자리" 쪽으로 향하도록, 때로는 그 가장자리를 "넘어"가도록 하는 것이다.

이 책에 등장하는 미술가들은 요사이 벌어지는 일들의 범위, 속도, 복합성에 걸맞은 일련의 요란스럽고 생뚱맞은 옵션을 고안해내었다. 그들은 미디어에 침식된 생활환경의 역학, 헐리웃과 매디슨 애비뉴에서 생겨난 환영들, 환경오염의 위기, 실리콘 밸리와 월 스트리트, 펜실베이니아 애비뉴에서 시작된 유행들에 반응하고, 디지털 이미지, 광섬유, 초고속화도로, 고막이 터질 듯한 음악, 초음속 등에 의해 형성된 감수성, 시장에서 발생하는 경쟁상품들의 격돌 등에 반응한다. 어떤 미술가들은 동시대의 경험을 결정짓는 이러한 새로운 요소들을 찬미하지만, 어떤 미술가들은 그것들에 저항하거나, 그것들을 회피하거나, 아니면 그것들을 교정하려고 시도한다.

동시대 미술을 만날 때 종종 당황스럽다고 느끼게 되는 이유는 우리가 미술관 입구에 들어서는 순간부터 일상적 감수성을 억누르기 때문이다. 하지만 우리의 삶을 움직이는 바로 그 일들이 미술의 변화를 일으키는 촉매이기도 하다. 따라서 우리가 오늘날의 미술을 일상생활의 관점에서 바라본다면, 우리의 수신기는 미술가들의 송신에 주파수가 맞춰질 것이다.

『미술을 넘은 미술』은 이러한 주파수 맞추기 작업에 헌정된 책이다. 이 책 곳곳의 인용문을 통해 미술가들도 이 작업에 동참한다. 이 인용문들은 독자들이 작업동기를 최종산물과 비교할 수 있도록 하고, 또 미술가들의 기민한 정신의 언어적 증거를 가지고 그들의 미술 경험을 보충하도록 권한다. 이 진술들 중 많은 것들이 안주하려는 태도에 도전하고, 신념체계를 붕괴시키려는 의도를 드러낸다. 동시에 이 진술들은 그러한 효과들이 작품 속에서만 일어나고 마

는 일은 거의 없다는 사실을 확증하기도 한다. 오히려 그것들은 무관심적이고 평정하거나, 아니면 이미 너무 과부가 걸린 경향이 있는 오늘날의 청중을 끌어들이기 위해 채택된 전략들이다.

미술가들의 진술이나 저자의 해설은 독자의 고유한 반응을 구속하기 위한 것이 결코 아니다. 그것들은 대화를 시작하고, 그럼으로써 모든 사람들이 우리 시대의 미술과 개인적인 관계를 추구하도록 독려하기 위해 제공된 것이다. 모든 미술이 다 그러하지만, 특별히 1970년대 이후에 생산된 전위미술은 적극적인 의미탐색이 시도될 때에만 그 잠재성을 실현한다. 이 잠재성은 갤러리나 미술관보다 훨씬 더 나은 배당금을 준다. 우리의 지각을 강화하고, 우리의 지성을 자극하며, 우리의 영혼을 뒤흔들고, 우리가 처한 딜레마를 해석함으로써, 미술가들은 오늘날의 이 복잡한 세계를 살아가는 우리의 여정을 도와 인도하는 것이다.

린다 와인트라웁

1828년 베를린에서 출판된 그의 그 경탄스러운 미학 강의 최종판 서론부에서 헤겔은 희망에 찬 청중들에게 예술의 미래에 관한, 아니 실은 예술의 당대적 상황에 관한 다소 암담한 견해를 제시했다. "예술이 수행해야 할 지고의 소명이라는 관점에서 볼 때, 예술은 [...] 이제 우리에게 과거의 것으로 남았다."고 그는 적었다. 그의 이 말이 예술이 특별히 어려운 시기를 거치고 있음을 뜻하는 것은 아니었다. 그보다는 한때 그것이 할 수 있었던바, 인간 정신을 담아내는 것이 이제 더 이상은 가능하지 않게 되었다는 의미에서 예술이 끝났다는 뜻이었다. "내용면에서도 형식면에서도 예술은 정신의 참된 관심사들을 우리의 지성에 데려다줄 가장 좋고 절대적인 양태가 아니다." "예술제작과 예술작품들의 특수성이 더 이상은 우리의 고차원적인 욕구를 충족시키지 못한다." 계속하여 그는 다음과 같이 적었다. "앞선 시대들과 민족들이 예술에서 발견했던, 아니 예술에서만 발견했던 정신적 욕구의 충족을 이제 예술이 제공할 수 없다는 것은 분명한 사실이다. 그런 시절에 적어도 종교에서만큼은 그와 같은 충족이 예술과 가장 긴밀히 연결되어 있었다. 고대 그리스 예술의 아름다운 날들은 중세 후기의 황금 시절들과 마찬가지로 이제 지나가버렸다."

예술의 종말에 관한 헤겔의 이 범상치 않은 사변은 한때는 예술이 해석이나 비평적 사유의 매개 없이 즉각적이고도 직접적으로 인간의 가슴과 지성에 말을 걸었던 적이 있었다고 암시하는 듯하다. 그는 우리가 그런 단계 이상으로 성장하는 바람에 예술이 무

엇을 하려고 하건, 무엇이 되건 상관없이 예술은 "우리에게 그 참된 진리와 생명력을 잃은 것이 되었다"고 보았다. 이는 그의 청중들에게는 엄청난 실망이었을 것이다. 당시 독일 예술가들은 자신들이 새로운 문명, 고대 그리스에서처럼 예술이 중차대한 역할을 하는 문명의 문턱에 서 있다고 생각했기 때문이다. 벌어지고 있는 사태는 도리어 그 어느 때보다도 넓어지고 있는 예술과 삶 사이의 간극이라고 헤겔은 주장하는 듯 보인다. "예술은 우리로 하여금 지적인 숙고를 하도록 청하는데, 이는 예술을 새롭게 창조하기 위해서가 아니라, 철학적으로 볼 때 예술이란 무엇인지를 알기 위해서이다."

비록 심오한 철학자이기는 했지만, 헤겔로서도 1828년이라는 시점에 어떤 종류의 작품들이 이후 수십 년의 미술사를 채우게 될지 예견하기란 불가능했을 것이다. 또한 그의 해석의 힘조차도 20세기 후반의 미술 앞에서라면 주눅이 들었을 것이다. 예를 들어 이 책에서 설명되고 있는 미술의 대부분, 다시 말해 지금 이 시점의 미술이 헤겔의 시대에 미술로 받아들여질 방도는 없었을 것이다. 그 시대의 실제 미술은 "비더마이어"라고 알려져 있는데, 수많은 사조 명칭들이 그렇듯 이 말 역시 일종의 조롱을 함축한다. 비더마이어는 가공인물로서, 미술과 시에 대해 무지하며, 자신이 화가 이름을 맞출 수 있는 그림들, 세세하고 재미있는 세부들로 그림을 채움으로써 그림 좀 그린다고 과시하는 화가들의 그림들을 좋아하는 독일 중산층의 나름 확고한, 그러나 속물적인 가치관을 체화한 인물이다. 비더마이어풍 가구는 거기에 앉는 몸들만큼이나 견고하며, 솜씨를 중시한다. 비더마이어풍 건축물은 실용적이면서도 과시적인 것으로, 거기에 들어가 사는 사람들의 훌륭하지만 고리타분한 덕목들을 고스란히 투사하고 있었다.

비더마이어 씨는 감상적인 것들과 유머를 즐겼는데, 그러한 비더마이어풍의 미적 취향이 인류의 가장 고차원적인 정신적 욕구를 충족시키겠다는 약속을 지킬 것으로 상상하기란 어려웠을 것이 분명하다! 하지만 이 책에서 설명되고 있는 미술의 대부분이 비더마이어식의 기준에 의해서는 미술로 받아들여질 수 없었을 것임도 분명

하다. 물론 우리 시대의 미술은 미술이란 모름지기 비더마이어 시대
가 알 수 있었던 그 어떤 것과도 엄청난 간극을 지닌 것이라 생각하
는 사람들의 미술과도 구분된다. 하지만 동시대 미술은 헤겔이 던
진 도전을 충족시키기 위해 나름의 방식으로나마 참으로 고군분
투한다. 동시대 미술은 헤겔이 철학만이 인간 정신에게 해줄 수 있
다고 생각했던 무언가를 해내려고 애쓴다. 그것이 직면하고 있는
문제는 보통 사람들의 미적 취향이 실은 과거 그 어느 때보다도 훨
씬 더 비더마이어풍인 오늘날에 그 간극, 즉 미술과 삶 사이의 간극
을 메우는 일이다.

　　　지난 몇 년 동안 러시아에서 망명한 미술가들인 비탈리 코마
(Vitaly Komar)와 알렉산더 멜라미드(Alexander Melamid)는 사람들이
어떤 종류의 미술을 정말로 선호하는지를 밝히는 작업을 수행해왔
다. 그들 미술의 재치와 통렬한 정치 풍자로 유명했던 코마와 멜라
미드는 반체제인사들로 찍혀 망명할 수밖에 없었지만, 소련이 붕괴
되면서 풍자대상을 잃게 되었고, 자신들의 미술 의제를 다시 고안
해야 했다. 스탈린과 레닌에 대한 영리하고 날카로운 풍자들은 자
본주의로 전환된 러시아에는 더 이상 적합하지 않았다. 동유럽에서
자유시장체제가 어느 날 갑자기 번영과 자유에 이르는 길로 찬미
되자, 그들은 문득 자신들의 진로를 모색하는 데 시장조사의 메커
니즘을 사용해야겠다는 생각을 하게 되었다. 그들은 사람들이 어
떤 종류의 미술을 선택할지를 알기 위해 설문지와 과학적으로 디
자인된 여론조사를 사용하기로 결정했다. 그런 다음 그들은 그 미
술을, 즉 그들이 씁쓸하게 "가장 선호되는 그림"이라 명명한 미술
을 제작하고자 했다. 그것은 푸른 하늘이 상당 부분을 차지하는,
특정 크기의 풍경화임이 밝혀졌다. 그들이 조사대상으로 삼았던
사람들이 풍경 속에 있는 역사적 인물들, 즐거운 한때를 보내고 있
는 가족들, 혹은 야생동물들 같은 아이디어를 좋아했기 때문에, 코
마와 멜라미드는 관대하게도 그들에게 이 셋 모두를 주었다. "가장
선호되는 그림"에는 조지 워싱턴, 야외용 복장을 갖춘 미국인 가족,
강물 속 하마, 깃털 같은 잎들이 달린 나무들이 19세기 풍으로 정

17

밀하게 그려졌다.

코마와 멜라미드는 그들의 그림을 뉴욕 모처에서 처음으로 전시했는데, 황금빛 액자를 씌운 것은 물론, 붉은 벨벳 밧줄도 그 앞에 늘어뜨려 전시했다. (파랑은 "가장 선호되는 색상"과 거리가 멀었기 때문에 방문객들은 파란색 보드카를 대접받았다.) 그림 자체는 비더마이어풍 이상이라고 하기 어려웠다. 그것은 예쁘고 감상적이고 재미있었다. 헌데 그것은 정확히, 과학적인 여론조사와 초점집단의 사용이 입증한바, 객관적으로 선별된 미국 인구 표본들이 미술에서 가장 좋아했던 것이었다. 러시아에서 행해진 후속연구도 거의 같은 결과를 낳았으며, 프랑스, 스칸디나비아 반도 국가들, 그리고 케냐에서의 유사한 연구들도 마찬가지였다. 한 연구팀은 중국에서 비슷한 조사를 완료했는데, 중국에는 전화기가 없는 집들이 많은 까닭에 집집마다 방문하여 조사를 수행했다. 덴마크의 미적 취향이 비더마이어풍이라는 사실은 그다지 놀라운 일이 아닐 수도 있다. 비더마이어풍이 그 전성기에는 덴마크 지역까지 퍼져있었기 때문이다. 하지만 케냐의 경우는 그랬을 리 없다! 전반적인 결과는 비더마이어풍의 풍경화가 사실상 경험과 무관하게 미적인 보편, 즉 대부분의 사람들이 미술에 관해 생각할 때 마음에 떠올리는 것이 되었다는 사실이다. 그리고 만일 그것이 사실이라면, 전 세계 사람들 대부분이 우리 현시대의 전위적인 미술에 응할 준비가 되어있지 않다고 보아야 할 것이다. 정말이지 그들은 마치 자신들이 19세기에 속하기라도 한 듯이, 우리 시대의 전위적인 미술을 미술로 인정할 준비가 되어있지 않다!

현대미술관을 편안하게 느끼고, 대학 강의들과 여행을 통해 금세기의 미술에 대해 제법 알고 있으며, 시각예술에서의 실험으로 간주되는 것에 대해 개방적인, 보다 교양 있는 사람들조차도 이 책에 제시된 방대한 작품들에 대응하는 데 큰 어려움을 겪을 것이다. 왜냐하면 이 미술은 나조차도 완강한(intractably) 아방가르드라고 부르고 싶은 것이기 때문이다. 이 말로 내가 뜻하는 바는 어떤 특정 유형의 내러티브가 그것에 적용될 수 없다는 것이다. 내가 염두에

두고 있는 내러티브란, 어떤 한 시대의 진보적인 미술은 비평가들에 의해 경멸당하고, 더 많은 관람자들에 의해 도저히 받아들일 수 없는 거친 것으로 비난당하다가, 그러다가 예측 가능한 취향의 전환에 의해 갑자기 수용할 만할 뿐 아니라 실은 상당히 즐거운 것이며 궁극적으로는 초월적인 방식으로 아름다운 것이라는 인식에 이르는 법이라는, 진보적인 미술에 관한 친숙한 내러티브이다. 이에 관한 전형적인 사례는 물론 인상주의자들의 미술이다. 현재 그들이 누리고 있는 친숙한 인기를 생각해보면 비평가들과 수집가들이 어떻게 한때나마, 그 명칭 하에서 그림을 그렸던 화가들이 미숙하고 냉소적이며, 그저 충격을 줄 요량으로 전시를 한다고 여길 수 있었는지 이해하기 어렵다. 전형적인 인상주의 그림, 즉 바닷가나 초원, 혹은 파리의 대로들, 강둑이나 야외 카페의 파라솔 아래 앉아 여가를 즐기는 사람들을 그린 그림들은 너무나 유쾌하고 너무나 미적으로 섬세해서, 비더마이어풍을 선호하는 사람들조차도 그것을 아무렇지도 않게 받아들일 수밖에 없다. 초기의 거부감이 어떤 수준이었건 간에, 결국 인상주의 미술은 황금빛 액자를 두르고, 접근금지용 붉은 벨벳 밧줄 뒤에 걸리게 되었으며, 마침내 세계적인 예술 유산으로 분류되었다.

　그와 같은 일은 물론 반 고흐와 고갱에게도 일어났다. 고갱의 전시를 본 여인들은 기절했고, 반 고흐는 일생동안 작품을 한 점도 팔지 못했다. 하지만 오늘날 국가들이 그들의 문명의 수준과 타국에 대한 그들의 우호적인 태도를 입증하려 할 때 그들이 취하는 가장 의미 있는 제스처가 바로 그들이 소장하고 있는 고갱과 반 고흐의 작품들을 국외로 보내는 일이다. 이는 마티스, 모딜리아니, 피카소에 관해서도 마찬가지이다. 실은 잭슨 폴록과 윌렘 드 쿠닝조차도 마찬가지이다. 그들의 그림들은 초기에는 제한된 범위의 숭배자들에 의해서만 받아들여졌지만, 점차 대중화되어, 마침내는 모든 사람들이 그들의 작품들에 감응하는 법을 배운다. 지난 시즌 경매시장에서 워홀과 리히텐슈타인의 작품들이 팔린 놀라운 가격대는 팝아트 역시 테스트를 통과하여 이제는 앞서 언급한 사례들에 의해

규정되는 시각적 아름다움의 영역에 속하게 되었음을 보여준다.

내 생각에는 이와 같은 일이 이 책에서 설명되고 있는 대부분의 미술에 관해서는 결코 일어나지 않으리라고 말하는 편이 맞을 듯하다. 이 미술은 눈을 즐겁게 하고 정신에 활력을 주는 어떤 것이 결단코 되지 않으리라는 의미에서 완강한 아방가르드이다. 그것은 절대 미술관 소장품들 가운데 놓인 장식품이 되지 않을 것이다. 그것은 결코 황금빛 액자와 벨벳 밧줄로 격리되지 않을 것이다. 어떤 경우에는 어떻게 해야 그것을 순수미술관에 적합한 태도로 다룰 수 있을 것인지 알 수 없을 때도 있다. 여기서 논의되는 작품들이 미술관의 좋은 미적 구성원들이 될 것이라고는 쉽사리 생각할 수 없다. 그것들은 도리어 앞으로도 줄곧 한계로 남을 어떤 경계를 규정한다. 이전의 아방가르드 미술까지도 받아들여졌던 그런 방식으로 수용되는 것은 그것들이 원하는 바가 결코 아니다. 그것들이 원하는 바는 세계를 변화시키는 것이며, 만약 그렇게 된다면 그것들은 더 이상 존재할 까닭이 없다.

대략 1960년대 중반 이래로 미술사 내적인 변화와 사회사 내적인 변화가 이러저러하게 결합하여 전에 본 적 없는 다양한 유형의 미술작품들을 낳게 되었다. 그 내적인 변화는 미술 표현의 중심 형식이었던 회화를 버리는 것도 포함했다. 그때까지만 하더라도 모더니즘의 커다란 변화들, 즉 인상주의에서 시작하여 신인상주의와 큐비즘, 야수파를 거쳐 추상, 초현실주의, 추상표현주의, 그리고 팝에 이르는 일련의 혁신들은 그림틀로 둘러싸인 내재적 공간 안에서 일어났다. 그것들은 형식과 내용에 있어서의 변화들이었고, 따라서 그것들 각각이 초기에는 회화를 존중하는 사람들이 형성해온 기대치를 손상시켰다. 하지만 미술 실험의 장으로서의 회화 공간 자체는 단 한 번도 버려진 적이 없었기 때문에, 미술에 관심을 지닌 사람들은 첫눈에는 거부감이 들었던 것들을 받아들이고 심지어 좋아하게 되는 법을 곧 배우게 되었다. 1960년대 중반 무렵 회화 공간은 더 이상 혁신의 장이 아니었다. 미술가들은 회화를 벗어나 전례 없이 다양한 제작형식들로 옮겨갔다. 회화의 미학이 상대적으로 별 쓸모

가 없다는 사실을 이해하게 되었기 때문이다. 해프닝, 퍼포먼스, 설치, 플럭서스라고 알려져 있는 무형의 아방가르드 행위들, 비디오, 복합매체 작품들(낭독, 퍼포먼스, 비디오, 음향작업, 설치를 결합한)이 있었다. 화이버워크, 신체미술, 거리미술과 야외미술이 작품의 일시성을 받아들이고 지지하는 미술가들에 의해 수행되었다.

그것은 내적인 변화였다. 미술은 더 이상 진보하는 발전의 역사로 여겨지지 않고, 제각각 흩어져 다양한 양상으로 전개되는 유동적이고 상호침투적인, 그리하여 지속적으로 변화하는 일군의 노력들로 간주되었다. 그러는 가운데 미술가들 스스로뿐만 아니라 궁극적으로는 미술계라는 전체 인프라(수집, 갤러리, 미술잡지, 미술비평가, 작품) 그 자체가 다시 정의되는 일이 불가피해졌다.

외적인 변화는 미술가들이 자주 자신들이 점점 더 정치적인 대의명분에 얽히게 됨을 깨닫고, 자신들의 미술이 사회적 변화에 영향을 미칠 수 있게 하는 데 관심을 갖게 되었다는 사실에 기인했다. 미술 표현 양태에서의 내적인 변화는 상상 가능한 가장 광범위한 수단들을 미술가들이 마음껏 사용할 수 있게 해주었다. 그들은 더 이상 그들이 주목받기 원하는 어떤 것을 그린 그림들에 안주할 이유가 없었다. 1960년대 동안, 그리고 1970년대를 거쳐 우리 시대에 이르는 가운데, 미술가들은 젠더들과 인종들의 상호 인식과 대우를 변화시키는 데 헌신하게 되었다. 미술이 정치화함에 따라, 페미니즘, 다양한 자유주의 운동들, 환경 파괴 문제 같은 것들이 필연적으로 따라 나왔다. 비록 극단적인 방식으로는 아닐지라도. 자본주의 대 공산주의라는 낡은 대립항, 고용주와 노동자라는 낡은 계급 갈등은 다양한 대립항들과 갈등들에 자리를 내어주었다. 그러한 국면에서 미술은 사회적 변화를 일으킬 수 있는 수단으로 믿어졌다. 이는 아마도 어떤 미술가가 그 치유책을 찾고 있는 문제가 무엇이건 간에, 그런 미술은 그 문제를 우선 눈에 띄게 만들고 그런 다음 그것을 극복하는 것을 목표로 했기 때문일 것이다. 너무나 많은 대의명분들과 너무나 다양한 미술 유형들이 있었기에, 미술계는 분기탱천한 목소리들이 이루는 불협화음의 형태를 띠게 되었다. 그러한 사태

의 정점이 광범위한 공분을 샀던 1993년 휘트니 비엔날레였다. 그 전시는 도덕에 관한 열정적인 태도를 지닌 사람들의 전당대회 같은 분위기였으며, 청중들의 양심을 그들의 집단적인 타겟으로 삼고 있었다. 코마와 멜라미드의 작품이 표면화시켜 보여주었던바, 비더마이어풍의 미적 취향을 마음에 품고 있던 청중들은 그들의 취향이 공격받고 억압되었다고 느꼈다. 자신들이야말로 나름의 입장에서 희생당했음을 주장하는 그 모든 미술가들의 진정한 희생양이라고 느꼈던 것이다.

1993년 휘트니 비엔날레의 실수(들 중 하나)는 다양한 방식으로 미술계의 제도에 도전했던 수많은 작품들을 하나의 전시회라는 포맷으로 묶어놓았다는 점이었다. 회화나 조각을 감상하기 위해서라면 가장 이상적이었을 그 포맷 때문에 작품들은 각자의 거슬리는 요란스러움으로 서로서로를 무력화하게 되었다. 그 전시회가 입증한 것은 전시회라는 것이 작금의 완강한 아방가르드 작품들에 관해서는 더 이상 이상적인 포맷이 아니라는 사실이었다. 어쨌건 그들이 의도한 것은 비더마이어풍도 아니고 심미적인 것도 아니다. 그들이 의도한 것은 관람자의 존재 상태를 변화시키는 것이다. 1993년 휘트니 비엔날레에서는 너무 많은 변화들이 한꺼번에 요청되었다. 그 작품들은 그렇게 전시될 것이 아니라 하나하나 따로 관람자에게 말을 걸어야 한다. "관람자"라는 말 자체가 변화되어야 한다. 본다는 경험은 대체로 너무 외적이고 너무 시각적이다. 그 말을 대체할 만한 말이 아직은 발견되지 못했지만, 어쩌면 "조우자(encounter-er)"라는 말이라면 더 나은 용어가 발견될 때까지 나름 적절할 수도 있겠다. 작품들과 조우하기 위해, 한 번에 한 작품씩 각 작품들에 고유한 방식으로 작품들을 만나기 위해, 그리고 그 작품들이 무슨 말을 하려하는지를 이해하고 그 작품들이 조우 끝에 어떤 결과를 이끌어내려 애쓰는지를 이해하기 위해, 우리는 우리가 서 있던 곳에서 한 걸음 떼어 내딛어야만 한다. 미술경험은 단순히 심미적인 단막극이 아닌, 도덕에 관한 모험이 되었다.

이러한 상황이 안내서를 필수불가결한 것으로 만든다. 노련한

큐레이터이자 헌신적인 교육자인 린다 와인트라웁은 작금의 완강한 아방가르드와 매우 친숙하다. 그 아방가르드의 오브제들과 그것들의 목적들을 서술하고, 전 세계 미술사에서 단 한 번도 만나본 적 없는 종류의 수많은 진지한 작품들을 설명한 이 책을 독자의 손에 쥐어주기 위해 그녀는 어마어마한 어려움을 감수했다. 그것은 구체적이고 물질적인 상태로 남아있는 동시에 철학의 수준에 오름으로써 헤겔의 도전에 진정으로 응하려 시도하는 미술이다. 정말이지 그것은 생산적으로 조우되기 위해서는 사유를 필요로 하는 미술이다. 그것은 그것을 실천하는 사람들에게 그것과 조우하는 사람들 못지않은 희생을 요구하는 미술이다. 물론, 그것과 조우하는 사람들이 그들 마음 깊은 곳에 놓인 비더마이어풍에 대한 선호를 희생한다는 조건 하에서 말이다. 이는 미술사의 흥미진진한 순간이지만, 우리의 선조들이 겪어온 것과는 사뭇 다른 순간이다. 그리고 이 미술이 제도에 흡수되지 않으려 완강히 저항하고 있는 탓에, 우리는 관람의 역사가 예비해주지 않은 방식으로 이 미술과 조우해야만 한다. 그와 같은 미술이 없었던 것처럼, 이와 같은 책도 없었다. 나는 이 미술을 유효한 것으로 만드는 데 드는 그 엄청난 수고를 해준 린다 와인트라웁에게 헤아릴 수 없으리만치 고마운 마음이다. 미술을 염려하는 우리 모두, 아니 더 중요하게는 이 미술이 염려하는 것, 즉 우리의 인간성과 도덕적 존재양태에 매우 긴밀한 영향을 끼치는 이슈들에 대해 염려하는 사람들 모두가 그녀에게 큰 빚을 진 셈이다.

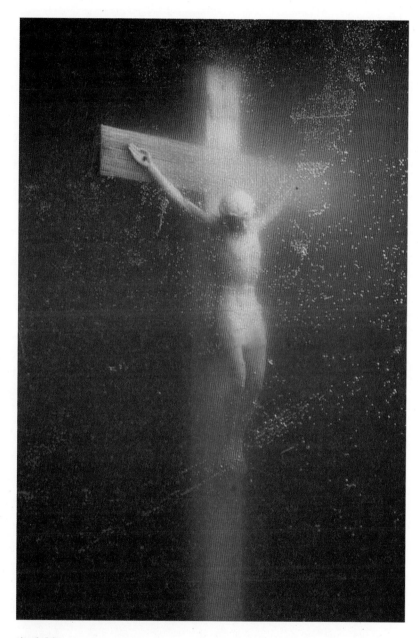

안드레 세라노
〈오줌 그리스도〉, 1987.
시바크롬, 실리콘, 플렉시글라스, 나무액자, 60 × 40 in.

→ 로즈마리 트로켈
〈발락라바 연작(5)〉, 1986.
모직모자, 10점의 에디션 중 하나.
© Barbara Gladstone Gallery, New York

↓ 도널드 설튼
〈공단, 1985년 5월 29일〉, 1985.
메소나이트에 붙인 비닐 합성 타일에 라텍스
물감과 타르, 96 × 96 in.
© Donald Sultan

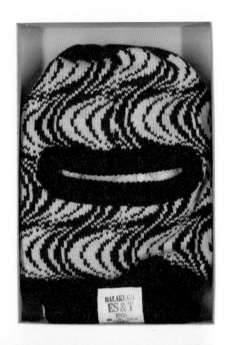

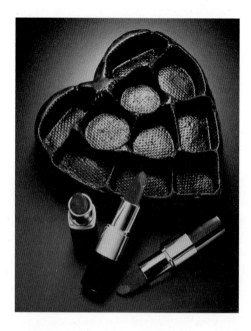

제닌 안토니
〈갉아먹기〉(부분), 1992.
하트모양 초콜릿 상자 45개와 립스틱 400개 중
일부.
© Saatchi Collection, London. Photo: John Bessler

펠릭스 곤잘레스-토레스
〈무제 (USA Today)〉, 1990.
빨간색, 은색, 파란색 셀로판지로 싼 사탕들, 무한공급. 이상적인 무게는 300파운드.
The Dannheisser Foundation(New York) 소장품
© Andrea Rosen Gallery, New York. Photo: Peter Muscato

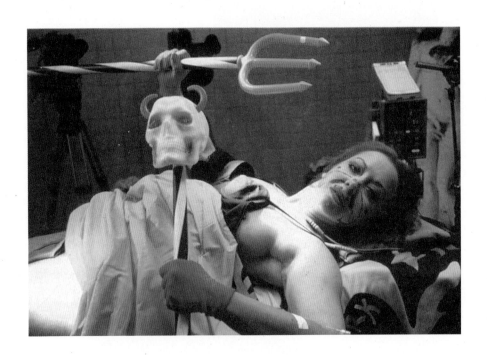

오를랑

⟨삼지창과 해골⟩, 1991.

시바크롬, 43⅜ × 65 in.

카멜 셰리프 자하르 박사에 의해 파리에서 집도된 수술. 의상은 프랑크 소르비에, 액세서리와
장식은 오를랑, 퍼포먼스는 지미 블랑슈.

리마 젤로비나 & 발레리 젤로빈
〈참-거짓〉, 1992.
엑타칼라 프린트, 지름 48 in.
© Steinbaum Krauss Gallery, New York

척 클로스
〈자화상〉, 1986.
캔버스에 유채, 54½ × 42¼ in.
© Chuck Close and Pace/Wildenstein.
Photo: John Back

↑ 로리 시몬스
〈멕시코〉, 1994.
시바크롬, 35 × 53 in.
© Laurie Simmons and Metro
Pictures, New York

← 토미에 아라이
〈부채가 있는 자화상〉,
1992.
혼합매체.
© Tomie Arai

데이빗 살르
〈멕시코의 밍거스〉, 1990(아래 도판은 세부).
캔버스에 아크릴과 유채, 96 × 123 in.

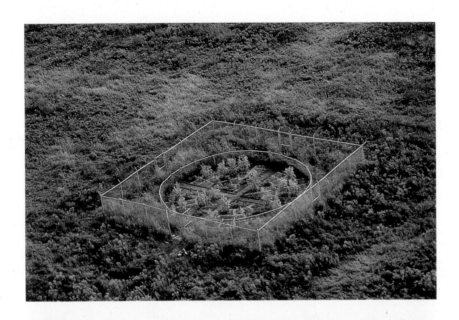

↑ 멜 친
〈들판 되살리기, Pig's Eye Landfill, St. Paul, Minnesota〉,
1993.
항공사진.
© Mel Chin. Photo: David Schneider

↓ 데이빗 하몬스
〈아프리칸-아메리칸 국기〉, 1990,
〈누구의 얼음이 더 차가운가?〉에 포함된 작품,
60 × 96 in.
뉴욕의 잭 틸튼 갤러리에 설치.
© Jack Tilton Gallery, New York. Photo: Ellen Wilson

↑ 게르하르트 리히터
〈나무들〉, 1987.
캔버스에 유채, 52 × 72 in.
© Marian Goodman Gallery, New York

← 게르하르트 리히터
〈592-3 추상화〉, 1986.
캔버스에 유채, 31½ × 25½ in.
© Marian Goodman Gallery, New York

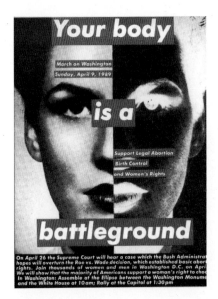

바바라 크루거
〈당신의 몸은 전쟁터이다〉
엽서, 6 × 4¼ in.

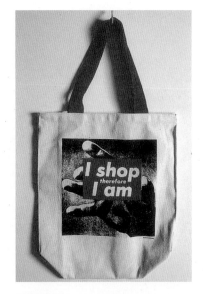

바바라 크루거
〈나는 쇼핑한다, 고로 나는 존재한다〉
토트백, 14½ × 17 in.(어깨 끈 제외)
© Mary Boone Gallery, New York

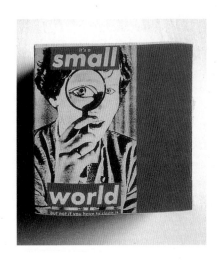

바바라 크루거
〈작은 세상, 하지만 당신이 청소해야 한다면 그렇지 않은〉
정육면체 메모지 책, 2 × 2 × 2 in.
© Mary Boone Gallery, New York

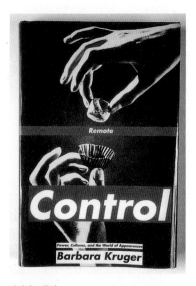

바바라 크루거
〈원격조정, 권력, 문화, 그리고 외모의 세계〉
책, 9½ × 6⅛ × 1⅛ in.

하임 스타인바흐
⟨지극히 검은⟩, 1985.
혼합매체 구성, 29 × 66 × 13 in.
© Haim Steinbach and Sonnabend Gallery, New York. Photo: Lawrence Beck

제프 쿤스
⟨진부함의 도래⟩, 1988.
나무에 폴리크롬, 38 × 62 × 30 in.
© Jeff Koons

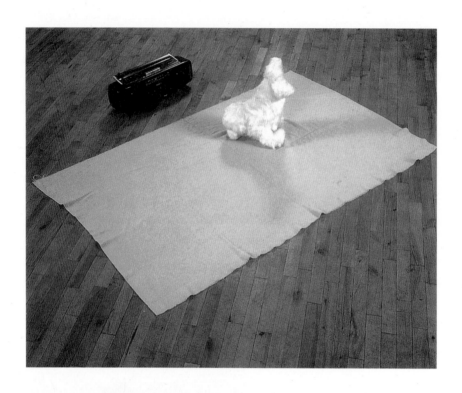

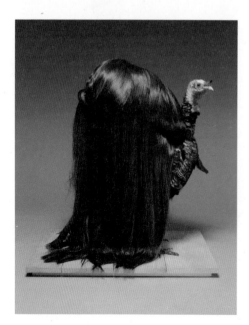

↑ 마이크 켈리
〈대화 #5 (한 손으로 박수치기)〉, 1991.
담요, 봉제인형들, 카세트 플레이어,
74 × 49 × 11 in.
© Mike Kelly and Metro Pictures, New York

← 마이어 바이스만
〈무제 칠면조 XVI (걸개)〉, 1992.
나무 받침 위에 인조 가발, 철사, 머리핀들,
박제된 칠면조, 기타 혼합매체.
33 × 28 × 14 in.(칠면조),
31 × 21 × 29 in.(받침)
Jay and Donatella Chiat,
New York 소장품
© Meyer Vaisman. Photo: Steven Sloman

캐롤리 슈니먼이 〈애나 멘디에타를 위한 손/하트〉를 제작하고 있는 모습, 1986.
세폭화 중 가운데 패널: 크로마프린트로 출력. 눈 위에 피, 재,
시럽을 뿌리는 액션페인팅, 46 × 18 in.
© Carolee Schneemann, Photo: Dan Chichester

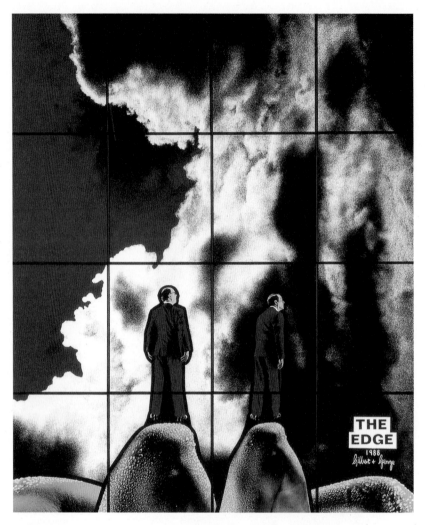

↑ 길버트 & 조지
〈엣지〉, 1988.
흑백사진에 손으로 채색 후 마운트에 끼움.
94⅞ × 79 in.
© Gilbert & George

→ 안드레아 지텔
〈완벽한 베개〉, 1995.
싸개용 벨벳천, 테두리, 지퍼들. 38점의 에디션과 하나의
견본으로 제작, 40 × 80 in.(침대), 18 × 36 in(베개).
© Andrea Rosen Gallery, New York, Photo: Peter Muscato

폴 텍
〈방주, 피라미드〉, 1972.
혼합매체, 가변설치, 카셀 도큐멘타 5에서의 설치 모습.
© Alexander and Bonin, New York

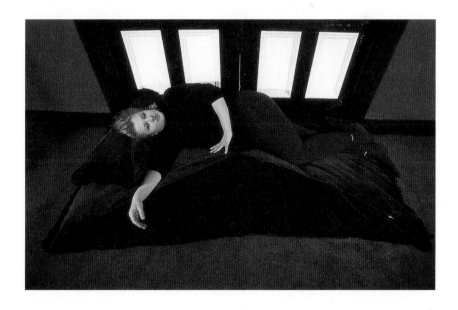

I 몇 가지 주제들
자연 | 미술가 | 공동체적 자아

주제는 미술가의 창조욕구에 불을 붙이는 전형적인 원동력이다. 오늘날 이야기되는 많은 주제들은 미술사 내에서만 새로운 것이 아니라, 인류의 역사 전체를 두고 보더라도 새로운 것들이다. 동시대 미술가들은 미디어의 충격, 생태계의 재앙, 젠더 역할의 불안정성, 정보의 확산, 시간의 역전, 생명의 비밀에 대한 해독 등에 최초로 반응한 개척자들이다. 이러한 주제들은 전례가 없는 것이기 때문에, 그것들을 전달할 방법들이 과거 미술의 연감에서 쉽사리 발견되지 않는다. 그것들은 관례적인 표현 양식들을 넘어설 뿐만 아니라 전통적인 미술제작 방법들 또한 넘어선다. 하지만 오늘날의 미술가들은 그것들이 미술의 영역 너머에 있다고 결론짓는 대신에, 종종 이 참신한 주제들을 소통시키는 임무에 적합할 참신한 도구들을 고안해낸다. 메시지의 긴박함에 의해 대담해진 이 미술가들은 작품을 만들 새로운 재료들, 새로운 창조 과정, 그리고 새로운 공공전시 방식들을 도입한다.

따라서 주제야말로 오늘날 미술 관람자들 사이에서 쟁점이 되고 있는바, 미술 규범들로부터의 이탈의 초석이 된다. 이 장의 첫 두 절은 미술가들이 자연, 그리고 자아와 맺고 있는 관계에 대해 탐구한다.

세 번째 절은 공동체적 자아에 관해 탐구한다. 과거에 서양 미술가들은 그들의 개성을 형상화하거나 보편적 진리를 형상화하려는 경향이 있었다. 그 둘 중 어느 쪽도 지금은 주된 경향이 아니다. 첨단기술과 대량마케팅이 주도하는 사회에서 자아의 개념은 삶의 익명성에 굴복했다. 절대적이고 시간을 초월하는 진리라는 것에 대한 믿음이 부식되면서 보편성 개념은 사라져버렸다. 많은 미술가들

이 집단적 자아 개념으로 대체함으로써 이에 대처해왔다. 그들은 정체성을 민족성, 성적 기호, 젠더, 혹은 인종 등을 나타내는 집합 명사들에 따라 정의한다. 그 결과 백인 남성 미술가의 작품과 교양 있는 백인 청중들의 취향은 더 이상 규범으로 특권화되지 않는다. 그것들은 여러 접근 방식들 중 하나를 나타낼 뿐이다. 이 절의 각 항에서는 동시대 사회를 풍요롭게 만들고 있는 다문화적 합창에 목소리를 더해온 미술가들을 한 명씩 소개한다.

1 로리 시몬스
Laurie Simmons
: 자연과의 분리

- 1949년 뉴욕 롱아일랜드 출생
- 타일러 미술학교 (펜실베이니아 주 필라델피아) 학사
- 뉴욕 시 거주

로리 시몬스는 리얼리즘 미술의 전통을 잇고 있지만, 그녀의 작품은 자연스러워 보이지 않는다. 그녀는 일정한 무대장치 속에 인간의 행위들을 흉내 내는 일군의 꼭두각시 인형들을 창조했는데, 그 무대장치는 세세한 부분들까지도 대중매체에 의해 만들어진 소비주의 유토피아를 묘사하고 있다. 그 어떤 TV 시청자도 TV의 영향력에 대한 면역을 가지고 있지 않다는 점에서, 이런 장면들은 우리 시대의 집단적 신화를 반영한다.

시몬스의 작품은 동시대의 삶에 있어 우리의 현실 감각이란 것이 날씨나 계절, 기후, 혹은 환경보다는 야전병원 매쉬 에 나오는 식당이나 치어스 에 나오는 술집, 그리고 셰인필드 에 등장하는 아파트에 의해 더 잘 대변되는 경향이 있다는 사실을 입증한다. 작품의 작위성은 대중매체에 의한 경험들이 자연적 경험들보다 우세하다는 사실을 드러낸다.

로리 시몬스
〈캐롤라인 들판〉,
1994.
시바크롬,
35 × 54 in.
© Laurie Simmons and
Metro Pictures, New
York

20세기의 끝자락을 살고 있는 전형적인 여성의 전형적인 하루의 시작을 상상해보라. 새들은 아직 잠들어 있다. 태양도 아직 떠오르지 않았다. 그녀의 하루의 시작을 알리는 것은 침대 맡에 있는 디지털 알람시계이다. 그녀는 라텍스 베개에서 머리를 들고, 합성섬유로 만든 담요를 치운 뒤, 발을 질질 끌며 나일론 카펫을 가로질러, 모노륨 타일이 깔린 욕실로 가 폴리에스테르 잠옷을 벗고 레이온 속옷을 입는다. 그리고는 내열플라스틱으로 만든 테이블 곁 플라스틱 의자에 앉아, 십중팔구는 정제 혹은 가공었거나, 카페인이 제거되었거나, 이러저러한 방법으로 저장된 식품, 정백되었거나, 향이 첨가되었거나, 팽창제가 사용되었거나, 냉동 건조되었거나, 유전자변형이 되었음이 분명한 음식으로 간단한 아침을 먹는다.

매일 아침 그녀는 제일 먼저 전등과 커피메이커, 헤어드라이기와 토스터, TV, 전자레인지, 전동칫솔, 면도기, 식기세척기, 콘텍트렌즈 세척기, 그리고 컴퓨터의 전원을 켠다. 그녀는 위성통신을 통해 전해지는, 여러 주 떨어진 곳에 있는 뉴스캐스터들이 사건사고들에 대해 떠들어대는 소리를 자동차 소음, 사이렌 소리, 엔진 소리를 배경 삼아 듣는다. 인간의 편의를 위해 인간의 재간으로 만들어진 놀

랄 만한 것들이 그녀의 시각, 촉각, 후각, 미각, 그리고 청각을 지배한다. 이러한 자극의 대부분은 50년 전에만 해도 지구상에 존재하지 않았던 것들이다.

그녀의 집, 그녀의 자동차, 그녀의 직장은 그녀를 자연과 자연의 성가심(예컨대 벌레, 먼지, 곰팡이, 불편함)으로부터 떼어놓기 위해 고안된 보호막들이다. 자연은 오직 마케팅 전략으로서만 환영받는다. 소나무향은 욕실 공기청정기에서 풍겨 나온다. 마운틴 듀는 탄산음료이다. 윈터그린은 근육통에 사용하는 진통연고이다. 써니 딜라이트는 주스이다.

자연은 오랫동안 미술에 소재, 존재 상태에 대한 은유, 그리고 비례에 관한 반박할 수 없는 규범을 제공해왔다. 그러나 자연이 인간의 경험에서 그 우선권을 잃으면서, 미술에 대한 자연의 영향력 역시 약화되었다. 자연적이기보다는 인공적인 환경 속에 사는 많은 미술가들이 한때는 명예로웠던 자연의 지위에 대해 재고하게 되었다. 그들의 삶에서와 마찬가지로, 그들의 미술에서 자연은 만들어진 사물들과 합성된 감각경험들에 의해 침해당한다.

예컨대 로리 시몬스는 자신의 작품을 자연에 대한 충실함으로부터 단절시켰다. 만약 그녀의 이미지들이 자연계에 대해 언급한다면, 그것은 오직 와일드 킹덤, 인챈티드 빌리지, 매직 마운틴, 마린 월드, 하와이 돌고래 쇼, 고릴라스 인더 미스트, 스모키 더 베어, 바니, 빅 버드, 그리고 요기 베어 등으로 꾸며진 버전을 반영함으로써일 따름이다. 이렇게 대중매체가 꾸며낸 것들을 묘사하기 위해 사용되는 형용사들이 시몬스의 미술작품에도 적용된다. 그 대부분은 "하이퍼", "슈퍼", 혹은 "슈도" 등과 같은 접두어로 시작된다.

시몬스는 상상력의 주파수를 특수 효과들이 가득한 환경에 맞춤으로써 미술에서의 리얼리즘 전통을 재정의하는 데 일조했다. "나는 그 어떤 다른 특질보다도 작위성이 더 나를 이미지로 잡아끈다는 사실을 일찌감치 깨달았다. 내가 작위성이라는 말로 뜻하는 바는 무대에서 상연되고 있는 듯한 느낌, 강렬한 색채와 과장된 조명의 느낌이지, 초현실적이거나 허구적인 순간이 아니다. […] 내 생

각에는 내가 어렸을 적 보았던 영화들, 시네마스코프의 빛과 느낌이 현실에 대한 찬란한 비전 같은 것으로 언제나 내게 남아있었던 것 같다."[1] 작위성에 대한 그녀의 노골적인 수용은 이제 그 단어가 부정적 함의를 상실했음을 암시한다. "작위적"이라는 말은 더 이상 가짜, 흉내, 비정상을 암시하지 않는다. 그와 동시에 "자연주의"라는 용어도 적절한, 진정한, 유익한 등과 같은 긍정적인 속성에 대한 독점권을 상실했다. 작위성은 나름의 미학과 호소력을 획득했다. 그것은 시몬스와 많은 동시대 작가들이 끌어다 쓰는 주제적, 미적 자원들을 제공하게 되었다.

시몬스의 타블로는 가정집 인테리어와 연극 무대장치의 축소판 같은 형식을 취하고 있다. 그녀는 거기에 작은 안락의자, 수프 깡통, 그림, 러그, 벽지, 그리고 물론 TV 등을 아주 세심하게 갖춰 두었다. 이 장치에 들여 놓은 동식물 중 그 어떤 것도 살아있는 것이었던 적이 없다. 그것들은 공장에서 만들어졌다. 심지어 인간들조차도 플라스틱으로 만들어진 대리인들, 즉 인형들로 대체되어, 목욕을 하고 음식을 준비하고 신문을 읽는 등등의 자세를 취하고 있다. 이 일부러 멍해 보이게끔 만든 인형의 배치는 "정물"이라는 말과 딱 맞아떨어진다. 사방이 검정색으로 둘러싸인 영화관이나 창문이 없는 사무실 건물들, 온도와 습도가 조절되는 쇼핑센터들처럼 완벽하게 조절되는 환경을 암시하는 인테리어 무대 장치들은 날씨에 대한 예측이 구름이나 동물의 행동에 대한 개인의 관찰에서가 아니라 TV로 방송되는 보도로부터 얻어지는 이 시대와 정확히 합치한다. 우리는 미풍이 에어컨에서 불어나오고, 달빛이 가로등 불빛에 묻혀버리며, 바위와 조개껍질들은 "자연용품점"에서 팔리는 시대에 살고 있다.

시몬스는 이 타블로들을 조각의 형태로 전시하지 않으며, 회화의 소재로 택하지도 않는다. 대신 그녀는 그것들을 촬영한다. 즉, 허구를 만들어내는 도구이자 시각적 자극의 원천으로서 붓과 끌을 능가해버린 도구를 이용하는 것이다. 카메라는 이 시대의 내재화된 도구로서, 이 시대에는 자연의 직접적인 광경과 소리가 매스미

디어가 꾸며낸 정경에 의해 가려진다. 이러한 사진의 작위성이 시몬스의 작품에서 집중 조명된다. "나는 과학적 진실성이라는 것은 과거의 관념이라고 생각한다. 과학자들도 그렇다고, 사진이 그 증거라고 말한다. '진짜(actual)'라는 말의 권위주의적인 힘도 마찬가지이다. 진짜 무엇 말인가? 진짜 보정사진, 진짜 합성사진은 어떤가? 오늘날 사람들은 점점 더 사진이 진실을 표현한다기보다는 거짓말을 한다고 믿는 경향이 있다.[2]

양식 면에서 시몬스는 자동적이고 우발적인, 따라서 "자연스러운" 효과들을 포착해내는 카메라의 힘을 부정한다. 그녀는 의도적으로 대중매체에서 사용되는 계산된 구성방식들, 예컨대 자르기, 접사, 하이라이팅처럼 소재들을 극적으로 만드는 방식들을 채택한다.

모조 상황 속에 있는 모조 등장인물들을 찍은 시몬스의 사진들은 사람들이 일과 여가활동 모두를 자연 환경에서가 아니라 인공 환경 속에서 수행하는 시대에 걸맞은 리얼리즘 미술이 된다. 한때는 야외에서 가축을 기르고, 땅을 개간하고, 집을 짓고, 광석을 캐고, 농장을 꾸리며 살던 인생들이 이제는 지붕 아래, 책상이나 조립 라인 앞에 앉아서, 아니면 TV 앞 안락의자에 몸을 묻은 채 살고 있다. 자연과의 분리를 통해 시몬스는 "아메리칸 드림과 그 무의식을 해부하려는" 자신의 의도를 성취한다.[3] 사람들은 정말로 천연잔디보다는 인조잔디를, 실크보다는 폴리에스테르를, 버터보다는 마가린을, 그랜드 캐년으로의 여행보다는 디즈니월드 방문을 선택한다. 모두 1994년작인 〈멕시코〉, 〈캐롤라인 들판〉, 〈치킨 디너〉 같은 작품들에서, 시몬스는 부자연스러운 무대장치 속에 놓여 있는 생기 없는 인형이 대신하고 있는 진짜 사람들의 욕망과 불만을 시험하는 복화술사 혹은 인형극 연출자의 역할을 하고 있다.

〈멕시코〉는 멕시코 국경 북쪽에 자리한 어느 우아한 가정집 실내를 보여준다. 제목은 중심인물인 쫙 빼입은 꼭두각시를 사로잡고 있는 몽상을 가리킨다. 그는 주류 사회에 속한 부유한 백인 남성의 전형이다. 풍선은 그의 머릿속 생각을 둘러싸고 있다. 그것은 그 꼭두각시가 물질적 안락과 사회적 성공으로부터의 탈출을 꿈

꾸고 있음을 폭로하는데, 그러한 꿈은 무미건조한 생활양식의 부산물인 듯하다. 그는 멕시코 스타일의 여흥을 갈망한다. 그 꼭두각시는 스팽글이 달린 멕시코 모자를 쓴 목동이나 곤봉을 돌리는 아가씨, 춤추는 해골 같은 생뚱맞은 역할들을 하고 있는 자신을 상상하고 있다. 그의 이 은밀한 바람은 주류사회의 격식을 따르는 그의 지인들, 예컨대 동업자들, 골프 파트너들, 혹은 사업 관계자들 사이에서는 스캔들을 일으킬 법한 것이다.

시몬스는 꼭두각시가 욕망하는 정열적인 세계와 그의 미적지근한 현실을 대비시키기 위해 분위기를 띄우는 데 사용되는 헐리웃과 TV의 장치들을 작품에 쏟아붇는다. 멕시코 장면은 흥겨운 장밋빛 조명의 세례를 받고 있는 반면, 희미하게 불이 켜진 서양식 가정의 실내는 갈색, 검정, 청색 같은 수수한 색조로 되어 있다. 마찬가지로, 꼭두각시의 환상은 감각적 쾌를 한껏 즐기고 있는 인물들로 북적대는 반면, 그의 주변은 정적이고 냉랭하고 쓸쓸하다.

〈캐롤라인 들판〉에서 꼭두각시 인형은 꽃밭에 앉아 있다. 무대장치의 모든 세부가 완벽하다. 커다란 진홍빛 꽃들이 그를 에워싸고 있다. 그 잎사귀들은 초록빛으로 무성하게 돋아나 있다. 옥빛 하늘에는 흠 없이 하얀 구름들이 점점이 박혀 있다. 그러나 플라스틱으로 된 완벽한 무대장치 세계에서의 삶은 꼭두각시의 내밀한 욕망들을 채워주지는 못했다. 그의 생각을 사로잡고 있는 꿈은, 그 욕망의 충족은 생기 없는 이상으로부터 탈출할 수 있는가에 달려 있음을 증명한다. 그는 극도로 투명하고 균일한 빛의 원천은 전기라는 사실, 흠 없는 식물들은 만들어진 것이라는 사실, 이 더할 나위 없는 분위기는 사람을 바보로 만든다는 사실을 깨달았다. 그의 불만을 해소할 해독제가 그의 상상을 사로잡고 있다. 그것들은 그가 마음속에 그린 여인들의 속성들로 나타난다. 이 여인들은 진짜면서 불완전한데, 이 두 특성들은 불가피하게 연결되어 있는 듯하다. 예컨대, 그들의 헝클어진 머리는 꼭두각시의 완벽한 머리모양과 대조를 이룬다. 그는 비록 예측 불가능한 것일지라도 실제를 갈망하는 듯하며, 비록 흠이 있을지라도 인간다움을 음미하려는 듯

로리 시몬스
〈치킨 디너〉, 1994.
시바크롬,
35 × 53 in.
© Laurie Simmons and
Metro Pictures, New
York

하다.

　〈치킨 디너〉는 술병으로 가득한 바에 있는, 전형성을 띠는 꼭두
각시들을 묘사하고 있다. 하나는 흰 캐주얼 셔츠를 입고 있다. 나머
지 하나는 나비넥타이와 검정 재킷으로 격식 있게 잘 차려입고 있
다. 둘 다 생각에 흠뻑 빠져 있다. 시몬스는 석고로 된 그들의 머리
를 채우고 있는 욕망들을 드러내 보인다. 허세부리지 않는 꼭두각
시는 전자레인지에 데워먹을 수 있도록 포장되어 판매되는 대량생
산 식품들 만큼이나 흔하디 흔한, 치킨요리를 꿈꾸고 있다. 이 현실
적인 꼭두각시의 욕망은 쉽게 실현된다. 그러나 두 번째 꼭두각시
의 경우는 그렇지 않다. 그의 격조 있는 복장은 그가 지체 높은 삶
을 살아왔음을 알려주지만, 그럼에도 불구하고 그는 만족하지 못
하고 있다. 그의 생각은 카우보이가 채우고 있다. 하지만 그의 꿈속
의 카우보이는 담배를 씹지도, 땀 냄새가 나지도, 목장 먼지를 몰고
다니지도 않는다. 그는 말보로 모델만큼이나 잘 생겼으며, 거스 브
룩스만큼이나 흠잡을 데 없다. 이 꼭두각시에게 있어 해방은 그 자
신만큼이나 인위적이고 생명 없는 미디어 스타로 변신할 것을 요구
한다.

　오늘날의 현실을 정의하려면 허구들을 탐색해야만 한다. 이 허
구들이란 미술가의 개인적 상상의 소산을 뜻하는 것이 아니다. 시

몬스는 자신의 목표가 사회의 집단적 기억들을 외화시키는 것이라고 설명한다. "나는 기억에 관한 작업을 하고 있다. 그것은 나 자신의 개인적, 자전적 기억이라기보다는, 기억과 역사에 대한 탐구에 더 가까운 것이다. 그것은 과거를 몰아내려는 푸닥거리가 아니라, 허심탄회한 대화를 위한 정직한 출발점이다."[4]

TV는 동시대 문화의 이미지들과 가치들을 만들어내는 무적의 발전기로 불쑥 등장했다. TV 앞에서 자란 첫 번째 세대의 일원으로서, 시몬스는 시트콤, 토요일 아침의 만화들, 그리고 광고들이 어릴 적 기억을 지배한다는 사실을 안다. 그녀의 작업은 그 영향력이 성인이 되어서도 지속된다는 사실을 보여준다. 시몬스의 사진에서 주체 노릇을 하는, 인조 환경 속에 있는 딱딱한 플라스틱 형상들 자체가 TV에 대한 어릴 적 기억들로부터 나온 것들이다. 그 깐깐한 옷차림, 매끈하게 광을 낸 머릿결, 그리고 영원한 미소는 페리 코모, 오지와 헤리엇, 메리 타일러 무어, 그리고 브래디 번치의 매끈한 모습을 떠올리게 만든다. 이 배우들은 너무나 작위적이고, 그들의 몸짓은 너무나 꾸며진 것이며, 그들의 행동은 너무나도 뻔하고, 그들의 표현은 너무나 경직되어서, 시몬스가 인형들이나 꼭두각시들을 인간의 대용물로 선택하기 전부터 이미 꼭두각시들 같았다. 그들의 이미지들은 TV 역사 아카이브에 보관된 프로그램들의 끝없는 재방송을 통해 영속화되어, 지금까지도 삶에 형식을 부여하고 현실을 나타내는 역할을 하고 있다. 시몬스의 미술은 그들과 그들 다음 세대의 미디어 스타들이 우리가 따라하려 애쓰는 모델들을 제공하고 있음을 암시한다.

주제뿐만 아니라 양식에 있어서도 시몬스는 1950년대라는 시기를 대중매체가 재현하는 바대로 포착한다. 그녀의 작품은 TV 방송이 만들어낸 인위적인 특정 브랜드에 의해 규정되는 현실을 압축적으로 보여준다.

공간: 시몬스의 타블로는 행위들이 무대에 올려져 상연되는 공간을 제한한다. 그녀의 미니어처 드라마들은 TV 스크린을 닮은 압

축된 직사각형 안에서만 일어난다. 좁고 병렬적인 평면들 속에서 구성된 그 드라마들은 앉아서 TV를 보는 수동적인 관람자와 TV 사이의 관계를 재연한다.

빛: 전기 공급이 끊어지는 것을 '블랙아웃'이라고 한다. 이 말은 인공 빛의 상실이 곧 모든 빛의 상실임을 암시한다. 이 오류는 쓰라린 심리적 진실을 반영한다. 우리는 형광등이 내뿜는 차가운 빛과 고압의 네온사인 간판들의 휘황찬란함에 너무나도 익숙해져버려서, 이제 더 이상은 자연적으로 생겨난, 미묘하게 변화하는 빛에는 적응하지 못하게 되었다. 시몬스의 타블로의 빛은 이러한 사실을 확증한다. 거기서 빛은 사진 스튜디오에서 사용되는 빛처럼 눈에 확 들어오고, 특정 부분에 초점이 맞춰져 있으며, 연극적이다.

색채: 시몬스의 작품은 또한 자연의 색조들이 우리의 시야에서 사라졌음을 암시한다. 오늘날 대부분의 대상들은 염색이건 탈색이건, 선염이건 나염이건, 다른 어떤 방식으로건 인위적으로 색이 더해진 것들이다. 시몬스의 팔레트는 시장의 미학에 속하는 것으로, 우리의 눈에 광고판이나 포장재에 쓰이는 채도 높은 강렬한 색의 안료들을 들이붓는다.

이러한 장치들을 통해 시몬스는 우리의 문화적 역할 모델들을 눈에 띄게 만들 뿐만 아니라, 그들의 원천이 대중매체에 있음을 추적해내고 있다. 이 역할들 중 다수가 젠더-특정적이다. 시몬스는 "힘 센 운동선수, 성공한 사업가, 우아한 무용수, 아이를 키우는 전업주부, 심지어는 미술가" 등을 그런 류로 손꼽는다. "우리가 이 역할들을 스스로 기대했던 만큼 제대로 해내기란 종종 참으로 어려운 일이다. […] 그만큼 잘 하려면 우리는 무진장 애를 써야만 한다."[5]

모조 장치 속에 있는 모조 인물들을 찍은 시몬스의 사진들은 개인적인 고안물이 아니다. 그것들은 환상과 현실이 하나같이 인위적인 다수 대중의 초상화들이다. 관람자들은 그들의 TV 혼수상태

로부터 깨어난다. 그녀의 작품을 통해 관람자들은 꾸며내기와 마주하게 되는데, 이것이 바로 동시대의 환경을 역사상의 이전 시대들과 구분해주는 특징이다. 시몬스의 모조 드라마는 우리에게 대중매체가 제공하는 것들의 유혹에 대해 경고하고, 동시대의 경험이 자연적 경험으로부터 분리되었다는 사실을 드러낸다.

[시몬스 후기][6]

무자비하게 땅을 파헤치고 포장하는 것, 자원을 캐내는 것, 자연분해가 불가능한 쓰레기를 쏟아붙는 것에 의해 자연과 인간의 내적 자연 모두가 상처를 받고 있다. 이러한 위기에 대한 미술가들의 반응은 다양하며, 확대경, 망원경, 굴절 렌즈, 혹은 거울 등에 비견될 수 있다. 예를 들어 로리 시몬스는 달빛에 의해 드리워진 그림자를 본 적이 없고, 흐르는 강물을 떠 마셔본 적도 없으며, 보도블록이 깔리지 않은 곳을 걸어본 적도 없을지 모를 도시 주거자들의 경험을 확대경처럼 보여준다. 도널드 설튼과 요제프 보이스는 기술의 진보가 인간적 가치의 진보를 지체시킬지도 모른다는 관람자들의 깨달음을 망원경처럼 끌어당겨 보여준다. 설튼은 육체적 노력의 존엄성을 쇄신한다. 보이스는 동물들을 고결한 행위의 모델들로 격상시킨다. 캐롤리 슈니먼은 인간의 간섭을 견뎌냈거나 그 간섭에 영향 받지 않은 자연의 순환주기를 관람자들과 다시 연결함으로써, 인간이 자연으로부터 소외되어 생겨난 결과들을 굴절렌즈처럼 새로운 각도로 보여준다. 멜 친, 그리고 에릭슨 & 지글러는 자연을 구해내는 일의 긴급함을 거울처럼 비추어 보여준다. 친은 오염된 땅을 재생시키며, 에릭슨 & 지글러는 올바른 쓰레기 처리 습관을 장려한다.

2 볼프강 라이프
Wolfgang Laib
: 자연 친화성

- 1950년 서독 메칭겐 출생
- 튀빙겐 의대
- 인도에서 수학
- 남독일 거주

독일 화방의 선반들은 가득 차 있지만, 볼프강 라이프는 이 편리함을 이용하지 않는다. 대신 그는 헤아릴 수 없이 긴 시간을 미술 재료들을 손수 준비하는 데 바친다. 라이프의 작품에서 세 가지 구성 요소들(재료, 안료, 그리고 주제)은 동일하다. 그것들은 모두 꽃가루이다. 그가 이 특별한 매체를 단 한 점의 작품에 쓰일 만큼 모으는 데 꼬박 한 철이 걸릴 수도 있다.

볼프강 라이프가 미나리아재비밭에서 꽃가루를 모으고 있다.
© Wolfgang Laib and Sperone Westwater, New York

**볼프강 라이프
〈헤이즐넛
꽃가루〉, 1991.
90½ × 98½ in.
파리 샹탈 크루셀
갤러리에 설치된
모습.**
© Wolfgang Laib
and Sperone
Westwater, New
York

처음에 나는 "맨발의 볼프강 라이프가 독일 전원에 있는 그의 집 주변 들판을 이곳저곳 돌아다니고 있다. 거기서 그는 한 송이 꽃 앞에서 멈추었다가는 또 다른 꽃에서 멈추고, 꽃가루를 부드럽게 톡톡 쳐서 단지 안에 담는다."라는 말로 이 글을 시작할 생각이었다. 그러나 불행히도, 이 진술에는 한 가지 평범한 오해가 있다. 라이프는 맨발로 작업하지 않는다. "얼마나 많은 가시들이 발에 박힐지 알고나 계십니까? 자연은 대부분의 도시인들이 생각하는 것과 다릅니다. 자연은 낭만적이지 않아요."[1] 그러나 이 실수는 시사하는 바가 있다. 이는 라이프의 기획을 둘러싼 신비감을 정확히 드러낸다. 그의 수고로운 작업과정은 정교한 노동절감책들로 가득 찬 경제에서는 이해할 수 없을 만큼 비효율적으로 보인다. 더욱이 라이프의 고된 활동은 실용적인 성과의 창출이라는 명분도 없이 수행된다. 그의 꽃가루 수집은 수확량을 늘리거나 수입을 창출하기 위해 착수된 일이 아니다. 노력은 생산 및 이익과 분리되어 있다. 그는 미술작

품을 만들기 위해 꽃가루를 수집한다.

현대의 일터에서 판에 박히고 오래 걸리는 절차들은 종종 지루한 작업으로 여겨지곤 한다. 라이프가 한결같이 혼자서 헌신적으로 추수를 하는 것은 뜻밖의 비밀을 누설한다. 그런 고된 노력이 만족스러울 수도 있다는 것이다. 이후에 그가 꽃가루를 조각으로 만들어내는 것을 보면 이러한 인상이 더욱 강해진다. 라이프는 전시 공간의 맨바닥에 꽃가루를 한 번에 조금씩 체로 쳐서, 벨벳 느낌이 나는, 희미하게 빛나는 금빛의 원뿔로 만든다.

라이프의 작업실은 시끌벅적한 테크놀로지와 상업으로부터 벗어난, 더 나아가 미술시장의 요구로부터도 벗어난 일종의 안식처이다. 출근시간을 확인하는 펀치클럭, 저녁 뉴스, 통근 기차 시간표 등이 그의 시간을 구획하지 않는다. 라이프의 활동은 대지의 순환과 성장주기에 의해 가늠된다. 그 과정은 2월 중순에 시작되어 9월까지 계속된다. 처음 생산되는 꽃가루는 헤이즐넛 나무의 꽃가루이다. 7월에는 민들레, 여름에는 소나무, 가을에는 이끼류. "예를 들어 6월에 꽃이 피는 민들레의 경우, 약 한 달이면 나는 큰 단지 두 개만큼의 꽃가루를 얻는다. 소나무는 꽃가루가 많지만, 민들레나 미나리아재비는 꽃가루가 아주 적다. […] 날이 따뜻하고 일조량이 많은 날에는 많은 꽃가루를 모으지만, 바람이 불고 추워서 꽃가루를 아주 조금밖에 못 모으는 날도 있다. […] 몇 개월이 지난 후에는 나는 서너 가지 다른 종류의 꽃가루들을 네댓, 혹은 여섯 단지 정도 갖게 된다."[2]

라이프의 미술 행위는 벌의 꽃가루 수집을 흉내내는 것이다. 그는 자연의 주기에 동참함으로써 벌들의 생존과 생식의 의식을 재연한다. 이런 식으로 라이프는 주변 환경의 영향력에 빠져들고, 그 조건들에 승복하고, 나아가 자신을 환경의 명령에 맡긴다. "해마다 몇 달씩 나는 내 집 주변의 땅에서 꽃가루를 모은다. 꽃가루의 종류나 색깔은 중요하지 않다. 그 경험 자체가 중요한 것이다. 나는 나의 미술작품을 만들기에 충분한 꽃가루를 가지고 있다. 더 이상의 꽃가루는 필요하지 않다. 일단 3, 4월이 되면 그것은 하나의 필수적인

I

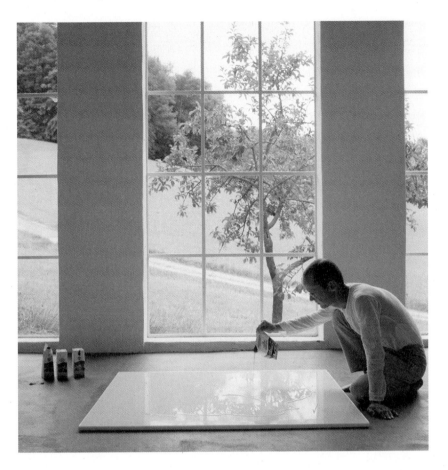

볼프강 라이프
〈우유암석〉,
1987/1989.
우유와 대리석,
48 × 51³⁄₁₆ × ¾ in.
라이프의 작업실에
설치된 모습.
© Wolfgang Laib and
Sperone Westwater, New
York

과정, 뭔가 꼭 해야 한다고 느껴지는 일이지, 재료를 얻기 위해 하는 일이 아니다."[3]

벌의 생존은 식물왕국과의 공생관계에 달려 있다. 라이프의 역작은 그러한 공생이 인류의 생존에도 똑같이 본질적일 수 있다고 암시한다. 그의 미술은 불만족의 근원에 대해 진술하는데, 이는 물리적인 것이 아니라 영적인 것이다. 들판에 핀 꽃들과 관계를 맺음으로써 라이프는 모든 살아있는 것들의 유기적 화합을 찬미한다.

자연에 그토록 경의를 표하는 것은 서양 문화에서는 드문 일이다. 꽃가루는 대다수 사람들의 경험과는 별 관계가 없다. 양봉업자나 난초를 기르는 사람이 아니라면 일생 동안 단 한 번도 그 물질

을 만지거나 감상하지 않고 지내는 것도 상상하기 어렵지 않다. 꽃가루의 대중적 평판은 주로 알레르기와 치료, 그에 따른 기피 등과 연관된 부정적인 것이다.

라이프의 꽃가루 경보는 다른 종류의 것이다. 그는 탐색가의 인내심을 가지고 꽃가루를 모으고, 보석세공사의 능수능란한 솜씨로 그것을 형상화하며, 성직자의 위엄을 가지고 그것을 제시한다. 이처럼 경건한 빛이 투사되면서, 이제껏 간과되어왔던 꽃가루의 특성, 즉 생명을 주는 놀라운 힘이 회복된다. 세속적이고 실용적인 이 시대에 라이프의 작품은 오랫동안 잠들어있던 우리의 경이감에 호소한다. "오늘날 우리의 문화에서는 모든 것이 […] 다가갈 수 있고, 만질 수 있고, 이용할 수 있어야만 한다. 그러나 예전에 […] 모든 '원시 문화'에서 사물들은 훨씬 더 경건하게 다루어졌다. 많은 것들이 너무나 소중해서 감히 만질 수 없는 것이었다. […] 이제 나는 상황이 다시 한 번 변할 수 있다고 생각한다."[4]

꽃가루는 변화의 기회에 대한 강력한 본보기를 제공한다. 그것은 자연을 인간의 삶을 개선하기 위한 수단으로 대하는 서양 문화의 주류 경향의 축소판이다. 자연을 에너지의 원천과 물자 공급 창고로 간주하는 사람들은 거리낌 없이 그것을 "만진다." 객관적인 관찰과 실험은 자연 환경을 지배하고 그 산물들을 전용하는 과정을 촉진한다. 라이프의 작품은 두 가지 대안적인 접근 방식을 제시한다. 육체적인 면에서 그의 현존은 개인적이고 감각적인 접촉에 기반한다. 정신적인 면에서 그의 패러다임은 묵묵히 따르기이다. 라이프는 꽃가루를 실용적 상품으로서의 역할에서 해방시켜, 미적이고 상징적인 관조의 대상으로 제시한다.

라이프는 과학과 연관된 전력을 가지고 있다. 그는 6년 동안 의과 대학에 다니면서 삶과 죽음에 대한 연구에 과학적 공리를 적용했다. 하지만 라이프는 그 전제들에 회의를 품게 되었다. "나는 갈수록 불만족스러웠다. […] 고통, 질병, 죽음에 관해서는 단순한 육체의 시공간적 한계 외에 무엇인가 다른 것이 있어야만 한다. 나는 한편으로는 수술들을 눈여겨보았고, 다른 한편으로는 불교 경

전과 자이나교의 경전을 읽었다. 나는 지극한 순수와 비폭력, 즉 아힘사(ahimsa)에 매료되었는데, 그것은 너무나 소중해서 감히 건드려져서는 안 되는, 사물들의 지극한 의미라는 것을 뜻한다. 이러한 상황, 이러한 극단적인 대립, 이러한 모순으로부터 나는 첫 작품인 우유 암석들을 만들었다."[5]

의사고시에 합격한 바로 그날, 라이프는 의사가 아니라 미술가가 되겠다고 선언했다. 그는 우유와 대리석이라는 일견 어울리지 않는 재료들을 조합하여 조각을 창조하기 시작했다. 라이프는 일단 흰색의 대리석 덩어리를 갈아서 윤이 나게 만들었는데, 이 작업은 꽃가루를 모으는 것만큼이나 노동집약적이고 시간도 많이 소요되는 일이었다. 그는 하루하루 끈기 있게 대리석 덩어리의 윗면을 갈아서 마침내 미세한 골이 형성되게 만들었다. 그런 다음 그는 우유를 그 얕게 패인 골의 가장자리까지 차도록 부었고, 그렇게 함으로써 그 대리석을 다시금 완벽한 외형의 상태로 되돌려 놓았다. 색이 같기 때문에, 우유와 대리석은 단절 없는 시각적 단위로 융합된다. 대리석 덩어리는 그 육중함, 불투명함, 비활성을 버렸다. 그것은 희미하게 빛나고, 마치 살아있기라도 한 양 파르르 떨었다. 그 놀라운 생동력은 작품의 원재료들이 식별되기 전에, 다시 말해 관람자들이 두 재료, 하나는 액체이고 하나는 고체인, 하나는 활성이고 나머지 하나는 비활성인, 하나는 지속적이고 다른 하나는 소멸하는 것인 두 재료가 그러한 이분법을 거부하는 연합체로 합쳐져 있음을 지각하기 전에 감각된다. 라이프에게 있어 대리석은 "우유와 마찬가지로 살아있는 존재"가 되었다.[6] 그의 작품은 자연에서 "너무나 소중해서" 경험적 분석의 개입에 의해 "감히 건드려져서는 안 되는" 그런 것은 없다는 서양 공통의 전제를 불교에서 말하는 경이감으로 대체시킨다.

라이프의 우유-암석 조각은 상반되는 존재상태들이라는 명제에 도전한다. 이 상반되는 상태들이라는 도식은 과학적 연구의 속도내기라는 목적 하에 자연이 자율적이고 전문화된 분야들로 나뉘면서 제도화되었다. 이처럼 정복하기 위해 분할하는 접근방식은 대

학 캠퍼스에도 존재하고 있으며, 거기서 물리과학, 생명과학, 사회과학, 정치과학은 각기 서로 다른 건물들을 차지하고 있다. 라이프가 우유와 대리석을 하나로 결합한 것은 분과학문들 사이의 내재적 연결점들을 찾아 그것들을 다시금 통합하려는 과학계 내의 최근 경향과도 일치한다. 생체물리학, 화학지질학, 심리경제학 등이 그 몇 가지 사례들이다. 이것들 또한 다시 생태학으로 통합되고 있다. 자연의 모든 영역들이 상호의존적이라는 사실에 대한 인정이 날로 증가하고 있다는 점은 유기적 전체를 향한 라이프의 탐구가 올바름을 입증한다.

꽃가루를 모으거나 암석을 갈고닦는 행위는 인체와 그것을 둘러싸고 있는 모든 것들 사이의 왕래를 촉진한다. 이런 식으로 물리적 세계에 몰입하는 것은 과학적 모델들을 넘어서는 것이다. 라이프는 그의 미술 제작을 종교적 수행에 비견한다. 자연은 그의 작업실이 아니다. 그것은 그의 수도원이다. "성 프란시스는 사람들에게 하듯 새들에게도 통합의 비전과 실현에 대해 설교했다. 그것은 너무도 단순하며 너무도 아름답다."[7] 하지만 라이프는 동시에 그의 실행과 종교 사이의 차이에 대해서도 규정한다. "나는 역사적인 종교들에 얽매이지 않는다. 나는 미술가이지, 불교신자도 선승도 아니다. 그런 식의 규정은 너무 제한적이다. 의대생 시절, 나는 의대 근처의 연구소에서 산스크리트어와 인도 종교 및 철학도 공부했다. 나는 병원에서보다 그곳에서 더 많은 시간을 보냈다. 나는 성 프란시스를 존경하지만, 프란시스파 수도승은 아니다. 나는 미술가가 되었고, 수도원에는 들어가지 않았다. 미술은 대부분의 사람들과 소통할 수 있는 방법이다. 모든 이들이 초청되었지만, 모든 이들이 오지는 않는다. 그러나 그 또한 좋다."[8]

라이프는 그 어떤 새로운 것도 창조하지 않는다. 그는 꽃가루를 어떤 새롭게 창안된 실재를 생산하기 위한 원재료로 사용하지 않는다. 겉치레나 작위성에 의해 때 묻지 않은 채, 그것은 가장 단순한 형태로 바닥 위에 직접 놓여 있으며, 거기서 그것은 그 자신의 고유한 동일성과 고유한 의미를 보유하게 된다. "나는 꽃가루 자체에

매혹되었다. 꽃가루는 믿기지 않는 색깔들을 가지고 있어서, 당신은 결코 그 색을 만들어 칠할 수 없을 것이다. 하지만 그것은 안료가 아니며, 그 색깔은 꽃가루가 지닌 많은 성질 중 하나일 뿐이다. 손에도 색깔이 있는 것처럼, 또는, 피는 붉지만 […] 그것이 빨간 물은 아니며, 우유는 하얗지만 그것이 하얀 물은 아닌 것처럼. 그것은 파란색 안료와 하늘 사이의 차이다. […] 이 모든 물질들은 상징으로 가득 차 있지만, 또한 그 자체로서 존재한다. 그것들은 그것들이다. 그러므로 내가 그것들에 대해 어떻게 생각하는가는 그리 중요하지 않다. 나뿐 아니라 모든 이들에게 중요한 것은 창조하는 것이라기보다는 참여하는 것이다. 이 물질들은 나로서는 결코 창조할 수 없는, 믿기 어려운 에너지와 힘을 가지고 있다."[9] 그렇기 때문에 라이프는 그 어떤 의견을 강요하지도, 그 어떤 정서를 표현하지도, 그 어떤 결론을 이끌어내지도 않는다. 그 자신의 에고를 거둠으로써 그는 우리의 삶 속에 잠들어 있던 수용과 존중의 태도를 되살려낸다. 모든 사람들이 자연과 겨루는 것은 아니다.

라이프의 겸양으로부터 그의 작품의 두 가지 본질적인 성질들이 비롯된다. 첫째, 그의 조각은 얼굴 붉힐 일 없는 아름다움을 가지고 있다. 라이프는 미가 동시대 미술 비평가들에 의해 종종 모욕 당한다는 사실을 인지하고 있다. "(미술)은 가능하면 추하고 사나워야 했다. 미는 부르주아적인 것이었다. 이 얼마나 이상한 생각인가. 내 경우에는 아름다운 그림을 그리거나 아름다운 조각을 만들 필요가 없었기 때문에 (미를 받아들이는 것이) 훨씬 수월했던 것 같다."[10] 이처럼 그는 자기 작품들의 아름다움에 관해 그 어떤 불편함도 느끼지 않는다. 자연이 그것들을 창조했다. 그는 칭찬받을 수도, 비난받을 수도 없다.

둘째, 라이프의 작품에는 허구가 없다. 그 어떤 재료도 변형되지 않는다. 그 어떤 새로운 실재도 창조되지 않는다. 상징들은 오만한 마음가짐의 산물이라고 암시라도 하듯, 그는 상징적 재현들을 고안하여 미술 재료들에 덧입히는 원리를 버렸다.

자신의 활동을 미술관 담장 너머로 확장하고자 하는 라이프의

꿈은 1988년 피츠버그 카네기 미술관에서 열렸던 밀랍 방의 전시에서 비롯되었다. "나는 한 단계가 더 있음을 알게 되었다. 나는 자연적인 바위 지형에서 밀랍 방 작업을 할 만한 장소를 물색하기 시작했고 [⋯] 마침내 찾아내었다. 그것은 피레네 산맥에 있다. 나는 산꼭대기를 택하지는 않았다. 산맥의 본령을 마주보고 있는 다섯 개의 암벽들로 된 능선 위에 있는 적당한 산을 선택했다. 그것은 야트막한 숲 위로 솟아 있으며, 지중해에 인접해 있는 맨 마지막 산등성이다. [⋯] 나의 계획은 바위를 파내어 예배당을 만드는 것이다. [⋯] 그것은 이 세계를 위한 선물이다. 그것은 나의 소유물이 아니다. [⋯] 방을 보호하기 위해 작은 나무문 하나가 달릴 것이다. 열쇠는 마을에 보관될 것이다. 누구라도 열쇠를 가져다가 예배당을 방문할 수 있다. 이 〈확실함의 방(The Chamber of Certainty)〉은 아마도 1997년에 지어질 것이다. 사람들은 한 번에 한 사람씩 들어갈 것이다. 그것이 어떤 모양이 될지는 나도 모르겠다. 미리 결정된 아이디어는 없다. 그저 바위의 생김대로 작업할 것이다. 밀랍으로 둘러싸인 하나의 고유한 세계. 그것은 이제껏 그 누구도 경험해보지 못한 현존성을 지닌다. 이 재료를 여타의 일반적인 건축 재료들과 비교해보라. 너무나 다르다. 우리의 벽과 마루에 어떤 재료들이 사용되는가? 밀랍은 다른 세계에서 온 것이다. 그것은 초월적이다. 이 작품들은 나의 다른 작품들과 시각적으로는 너무나 판이하지만, 재료들은 매우 유사하다. 다 마찬가지이다. 밀랍/암석은 우유/암석과 비슷하다."[11]

라이프는 천재 미술가라는 폼 나는 유형을 거부한다. 자신의 창조물을 제작하는 대신 그는 자연의 창조물들을 제시한다. 의식을 치르는 듯한 그의 품행은 이 행위를 인간은 세계를 지배하기 위해 분투해야만 한다는, 마음 깊이 뿌리내린 계율에 대항하는 제의의 차원으로 고양시킨다. 마찬가지로 그는 좌대라는 허식도 제거한다. 서양 사회에서 높은 지위라는 것은 바닥으로부터 들어 올려진 것이다. 자연의 기준에서라면 바닥이 명예로운 자리이다. 라이프가 그의 조각을 바닥 위에 직접 놓을 때, 그는 그 자신의 미술적 에고나 서구 미술의 관례들보다 훨씬 더 원대한 질서를 따른 것이다.

그의 순종은 미술에만 국한되지 않는다. "나는 바닥에서 생활한다. […] 나는 탁자도 의자도 가지고 있지 않다. 바닥에 앉고, 바닥에서 자며, 바닥에서 작업한다."[12]

라이프의 재료 사용은 조화와 침묵과 명료함의 모델을 제공한다. 그가 만들어내는 형태들의 단순함은 동시대 삶의 어수선함으로부터의 피난처이다. 그의 매체와 그의 소재 사이의 긴밀한 내적 관계는 쓸데없이 많기만 한 만들어진 품목들로부터의 탈출구이다. 요컨대 그는 살아서 평화로울 수 있는 가능성을 구현하고 있는 것이다. "많은 새로운 것들이 시작되고 있고, 그것을 하는 것이 우리의 몫이라고 느껴지는 지금, 산다는 것은 매우 아름다운 일이다."[13] 경이로움을 불러일으키는 자연의 힘을 복원함으로써, 라이프는 개입이라는 것이 남의 땅을 가로질러 걷는 것과도 같은 태도임을 증명하고 있다. 참여는 소유에 대한 대안이다. "만약 당신이 오직 개별자, 혹은 당신 자신만 믿는다면, 삶은 죽음으로 끝나는 비극입니다. 하지만 당신이 전체의 부분이라고 느낀다면, 당신이 하는 것이 단순히 개별자로서의 당신이 아니라 뭔가 더 큰 것이라고 느낀다면, 이 모든 문제들은 더 이상 존재하지 않게 됩니다. 모든 것이 완전히 다른 것이죠."[14]

[라이프 후기]

이원론은 수 세기 동안 서양의 사유를 특징지어왔다. 그것은 모든 현상들을 두 개의 구분되고 환원 불가능한 대립항들에 의해 설명하려고 노력함으로써 세계의 복잡성을 단순화한다. 근본적인 이원론은 존재와 비존재, 정신과 물질, 몸과 영혼, 선과 악, 남성과 여성, 흑과 백, 자연과 기술, 부유함과 빈곤함, 늙음과 젊음 등을 포함한다. 최근 몇 년 사이, 두 가지의 대안적 "-론(-ism)"들이 이원론의 권위에 대항했다. 하나는 다원론으로서, 우주는 수많은 원리들과 실체들에 의해 조절된다고 보는 이론이다. 나머지 하나는 일원론으로서, 우주와 그것의 모든 현상들을 하나의 단일한 원리에 따라 설명하려고 애쓰는 이론이다. 다중적인 표현 양식들

을 아우르는 게르하르트 리히터의 이력은 다원주의에 대한 분명한 확증이다. 동식물의 영역과 융합하는 볼프강 라이프는 일원론의 한 유형을 천명한다. 그의 작품은 우주와 그것을 채우고 있는 모든 것들이 단일한 정신 속에서 펼쳐질 수 있도록 전체 현실을 하나로 통합한다.

3 멜 친
Mel Chin
: 자연의 회복

- 1951년 텍사스 휴스턴 출생
- 조지 피바디 사범대학
 (테네시 주 내쉬빌) 졸업
- 뉴욕 시 거주

과거 서양 미술가들은 자연에 관여하는 방식을 관찰과 묘사로 제한했다. 그러나 멜 친은 자연을 관리하고 구제하는 일에 참여하는 데까지 미술가의 역할을 확장했다. 그의 창조적인 과정은 두 벌의 동사로 기술된다. 한 벌은 농사에서 나온 것이다. 쟁기질하기, 밭 갈기, 심기, 거두기. 다른 한 벌은 과학적 연구에 속한다. 통제된 실험, 데이터 수집, 분석. 그의 노력의 산물은 회복된 진짜 땅이다.

멜 친
〈들판 되살리기〉, 1991.
구획표지.
© Mel Chin. Photo: Mel Chin

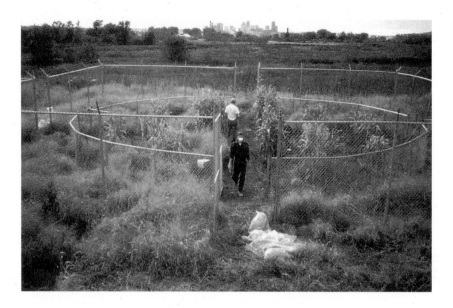

멜 친
〈들판 되살리기,
Pig's Eye
Landfill, St. Paul,
Minnesota〉,
1993.
추수 장면.
© Mel Chin. Photo:
The Walker Art
Center

멜 친은 그의 창조적 에너지를 지구에 생명이 살아남기 위해 반드시 해결되어야 할 시급한 문제들로 돌렸다. 그의 미술 매체는 독소들에 너무 시달린 나머지 생명을 길러내거나 식용 작물을 산출할 수 없게 된 땅이다. 친은 자신의 미술 방법론을 "오염된 토양에서 중금속을 녹여내고, 그 독성물질들을 식물의 관상 구조 속에 안전하게 가둔 다음, 잘 태워서 그 재로부터 광물들을 추출하여 유익하고 경제적인 가능성을 제공하는 그럴듯한 방법"[1]이라고 묘사한다. 미네소타 주 세인트 폴 근처의 픽스 아이 쓰레기 매립지에 위치한 그의 〈들판 되살리기〉(1990-현재)는 자연에 대한 느긋한 미적 관조에 몰입할 여유가 없는 시대를 위한 풍경 미술의 한 사례이다.

　　친은 중금속이 많은 토양에서도 잘 자라는 특별한 식물들을 기르고 수확하여 오염된 들판을 회복시킨다. 이 침출 식물들은 "초축적자들"이라고 불린다. 매 성장주기의 마지막에 그것들은 소각된다. 그것들이 흡수한 카드뮴, 아연, 납 등을 그 재로부터 추출하여 재활용하기 위해서이다. 수확을 할 때마다 점점 더 많은 독성 금속들이 토양으로부터 제거되며, 친은 정화된 대지를 만들어낸다는 그의 목표에 점점 더 근접하게 된다.

중차대한 환경 문제에 대한 이 참신한 해결책은 과학계, 정부기관, 그리고 지역공동체 주민들과의 협력 하에 이 미술가에 의해 개발되었다. 친의 주된 협력자는 미국 농무부 산하 농업연구소의 선임연구원인 루퍼스 채니(Rufus Chaney) 박사이다. 그들의 연구와 계획수립은 가설들에 대한 과학적 검증과 통제된 절차들을 엄격하게 고수하면서 수행되었다. 결과들은 엄밀하게 측정되고 기록된다.

현행의 테크놀로지와 규제 방식은 오염에 의해 황폐해진 토양을 떼어내어 콘크리트 같은 안정제와 혼합한 뒤 연방법에 의해 허가를 받은 위험 폐기물 처리장으로 옮겨서 방수 밀폐 용기에 밀봉하도록 하고 있다. 이런 방법들은 엄청나게 비싸다. 정부 공무원들이 자연의 치유 능력을 이용한 대안적 해결방식의 수행에 재정 지원하기를 주저하자, 친은 실험을 과학의 영역에서 미술의 영역으로 옮겼는데, 미술은 규제와 증서, 허가 취득으로부터 자유롭기 때문이다. 친은 자신의 미술적 노력에 대한 은유로 "저격수 바이러스 같은 태도"라는 용어를 고안해냈다. 그에 따르면 "미술가의 활동은 은밀하지만, 분명한 목적과 규율 하에 수행되기 때문에" 저격수와 같다. 저격수-미술가는 미술-바이러스들을 만들어낸다. "기계적이고 전염력이 있지만 딱히 부정적인 것은 아니며, 그 자신들을 재창조하기 위해서는 일정한 체계를 필요로 하는 현상들. 나는 어떻게 하면 우리가 서로를 감염시킬 수 있을지에 대해 탐구하고 있다. 이것은 교육을 논하는 또 하나의 방식이다. 미술은 우리가 변화의 가능성을 예견할 수 있는 조건을 창출한다. 미술은 그 자체를 위해 존재하는 것이 아니다."

멜 친은 실생활의 문제들을 해결할 전략들을 고안해낸다는 점에서 저격수-미술가라 하겠다. 전반적으로 제도적 절차와 관료주의적인 규약의 방해를 받지 않기 때문에, 미술가들은 비관례적인 프로그램들을 삶의 흐름 속에 조용히 끼워 넣을 수 있다. 친은 그의 노력이 바이러스들처럼 증식하여 내부로부터 체계에 침투하게 하려 한다. 그의 작품의 성공은 은유적인 변화에 의해서가 아니라 실제 변화에 의해 측정된다. 미술작품의 실용적 잠재력에 대해 규정하

면서 친은 다음과 같이 말했다. "문제를 표현하기 위해 은유적인 작품을 만드는 대신, 작품은 동일한 창조적 충동을 가지고 당면한 문제와 씨름할 수도 있다. 하나의 미술 형식으로서, 그것은 미술의 관념을 친숙한 대상-상품으로서의 지위를 넘어 과정-공공서비스의 영역으로 확대시킨다."

자연은 한때 인간에게 자양분을 제공했다. 그러나 이제 자연은 회복이 필요하다. 인간이 자연을 남용한 결과를 되돌려 놓으려는 친의 노력은 대지라는 단일한 기획으로 방향 잡혀 있지만, 여기에는 보다 큰 의미가 있다. 식물학자나 농부와는 달리, 미술가가 대지에 영향을 끼친다면 그는 대중적 각성에도 영향을 끼치게 된다. "내 작품은 까다로운 정치적·생태적 딜레마를 택하여 그런 주제들을 상징적인 형식들로 표현한다. 나는 생각의 역학에 관심을 가지고 있다. 가장 흥미로운 영역은 심리학적인 부분이다. 이는 비단 미술에만 적용되는 것이 아니다. 나는 생각들을 탐구하고, 우리가 사는 방식, 우리가 견지하고 있는 사회의 유형을 탐구한다. 나는 게임 전략, 가능성을 모색하고 있다."

서양에서 미술작품의 우수함은 보통 생기 없는 재료들을 가져다가 공간 혹은 생명, 또는 움직임의 환영을 창조해내는 미술가의 능력에 따라 판단된다. 〈들판 되살리기〉에서 친은 미술의 절차와 목적에 대한 전혀 다른 이해 방식에 열정적으로 헌신했다. 실용적인 결과를 생산하기 위해 자연의 방식대로 자연을 마주 대함으로써, 그는 환영을 창출하기 위한 미술의 일곱 가지 조건들을 몰아낸다.

1. 자연환경의 상태를 재현하는 회화를 제작하는 대신, 친은 위험한 불모지를 문자 그대로 변모시킨다. 〈들판 되살리기〉에서 그는 자연의 모양새를 모방하려는 그 어떤 시도도 하지 않는다.

2. 대리석 같은 중성적인 매체를 통해 살아있는 형태를 재현하는 조각을 제작하는 대신 친은 자연이 고유의 동일성을 간직하게 한다. 〈들판 되살리기〉의 매체와 소재는 중독된 대지와 그곳에 심

어진 난쟁이콩, 로메인 상추, 알프스 페니스리프트, 끈끈이 장구채이다.

3. 미술학교에서 배운 테크닉들을 이용하는 대신, 친은 "녹색 정화"라고 알려진, 식물학의 실제 프로세스들을 이용한다. 비슷하게, 미학이 아니라 기능이 이 환경 미술작품에 관한 많은 결정들을 좌우했다. 식물들은 그 크기나 형태, 색채 등과 같은 미적 특성들에 기반하여 선택된 것이 아니다. 그것들의 포함 여부는 대지에 스며든 독극물들을 흡수해 빨아올리는 관상체계상의 능력에 달린 것이었다. 더 나아가 기능과 과학적 제약이 그 작품의 배치에도 영향을 주었다. 두 개의 규격화된 철망 울타리가 정원을 보호한다. 사각형 속에 원형이 있다. 원형 구역은 해독작용을 하는 식물들이 심어진 테스트 지역이다. 사각형은 식물이 심어지지 않은 동일한 면적으로서, 대조군이 된다. 원의 내부 구역은 96개의 동일한 소구획으로 나뉘며, 각각은 서로 다른 조합의 식물과 비료로 처리된다. 각 지역에는 중앙에서 뻗어나간 통로들을 따라 접근할 수 있다. 사실 이 미술가는 "이 작품은 펜스가 제거되고 독성 물질들을 빨아들인 잡초들이 수확되고 나서 완전한 모습을 갖추게 되면, 미니멀한 시각적·형식적 효과들을 제공할 것이다."라고 단언한다.

4. 미술관의 절차에 따라 미술작품을 인위적으로 보존하는 대신, 친은 〈들판 되살리기〉의 존속기간을 식물들의 자연적인 생장주기와 추출된 금속들의 실제적인 재활용에 따라 결정되도록 한다. 작품은 대지가 깨끗해지고, 땅에 다시금 평범한 식물들이 자랄 수 있게 되면 완결될 것이다. 한 재단이 이 프로젝트가 미술가의 사후까지 연장되더라도 완결될 수 있게 해주기로 보증했다. 친이 자연 자체의 역동적인 재생능력을 끌어안은 것은 인간 창조자에 대한 의존을 무의미한 것으로 만든다.

친은 대가인 체하지 않으며, 창조적인 과정 내에서 자신의 역할의 중요성을 최소화한다. 그는 〈들판 되살리기〉에서 사용된 절차들

MEAN DTPA-EXTRACTABLE CD AND ZN, AND SOIL pH
IN MN REVIVAL FIELD SOILS AT HARVEST IN 1992
(Homer, Chaney and Chin, unpub.)

TREATMENTS Sulfur	N	Soil pH	DTPA-Extractable Cd	Zn
			$-\mu g$ extd./g DW-	
Sulfur Treatments:				
No	All	7.80 a	5.1 a	33.7 a
Yes	All	7.36 b	5.9 a	40.4 a
Nitrogen Treatments:				
All	NH4	7.59 a	5.2 a	36.1 a
All	NO3	7.56 a	5.8 a	38.0 a
Both Treatments:				
No	NH4	7.86	4.9	32.9
No	NO3	7.74	5.3	34.6
Yes	NH4	7.32	5.5	39.3
Yes	NO3	7.39	6.3	41.4

멜 친의 〈들판 되살리기〉에서 뽑아낸 과학적 데이터: DTPA Cd와 아연 추출량, 1992.
© Mel Chin. Photo: Dr. Rufus Chaney

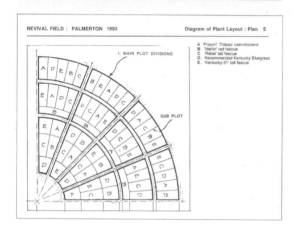

REVIVAL FIELD : PALMERTON 1993 Diagram of Plant Layout : Plan E

I. MAIN PLOT DIVISIONS

SUB PLOT

A 'Prayon' Thlaspi caerulescens
B 'Merlin' red fescue
C 'Rebel' tall fescue
D Recommended Kentucky Bluegrass
E. 'Kentucky-31' tall fescue

이 미 농무부의 농업연구소 소속 토양-미생물 시스템 실험실의 진일보한 방법들을 따른 것임을 인정한다. "나는 그 어떤 독창성도 주장하지 않는다. 〈들판 되살리기〉에서 사용된 개념은 오래전부터 알려져온 것이다. 예컨대 그것은 오래된 광산이 정화되는 과정에서 자연적으로 일어나는 일이다. 그것은 식물들이 토양에 관계하는 아주 오래된 방식이다." 그는 작품의 창조자라기보다는 추진가이다.

5. 미술가의 개성을 표현하는 대신, 친의 상상력과 에너지는 보

다 폭넓은 사회적 관심사들에 헌신되었다. 그는 자연과 생명이 위험에 처한 시대에서는 윤리적 책임감이 개인적인 사상과 욕망보다 우선이라고 주장한다. 〈들판 되살리기〉의 관람자들은 미술가의 주관적인 논평들을 건너뛰고, 미술에서 삶으로 곧장 나아가게 된다.

6. 부유한 개인들에게 팔기 위해 미술품들을 창조하는 대신, 친은 모든 살아있는 존재들에게 유익하도록 환경을 정화하는 작품을 창조한다. 그것은 또한 그 관객들이 미술품 수집가들과 미술관 방문객들로 한정되기 마련인 미술관과 갤러리 속에 격리되지도 않는다. 〈들판 되살리기〉는 자연과 사회에 직접적으로 영향을 미친다. 친은 생명회복에 관한 새로운 데이터를 산출할 뿐만 아니라, 그것을 언론에 배포하고, 강연을 하고, 과학 학술대회에도 참가함으로써 이 자료들을 널리 퍼뜨린다. 그는 또한 보통 시청과 시립 도서관에 드로잉, 청사진, 모형들을 설치하는 형태로 이루어지는 순회 전시에도 참가한다. 스스로를 미술관이라는 전통적인 장에 국한시키지 않음으로써 친은 고질적인 생태 문제에 대한 이 온건하고 경제적이며 유망한 해결책에 대한 소식을 모든 시민들에게 전하고자 한다.

7. 작품의 성공 여부를 전문적인 미술비평가나 개인의 취미에 의해 재단받는 대신 〈들판 되살리기〉는 객관적으로 평가된다. 대지가 회복된다면 그것은 성공이다. 그 결과는 잘 수행된 과학적 실험의 결과와 마찬가지로 논란의 여지가 없다. 사실, 그 작품은 과학과 너무나 긴밀히 제휴되어 있어서, 이 프로젝트에 관한 이야기는 미술관련 출판물들에서만큼이나 자주 과학 잡지들에도 등장해왔다. 연구 분야들의 이 같은 제휴가 국립미술기금(NEA)과의 그 유명한 논쟁을 촉발했다. 1990년 국립미술기금 의장인 존 E. 프론메이어는 〈들판 되살리기〉는 NEA가 아니라 EPA, 즉 환경보호국에 적합하다고 주장하면서 〈들판 되살리기〉에 기금 제공하기를 거부했다.

프론메이어 위원장에게 친이 제기한 항의는 〈들판 되살리기〉가 미술의 자격을 인정받을 수 있는 방식에 대해 생각해볼 기회를 제공한다. "나는 프론메이어 의장에게 내가 〈들판 되살리기〉의 시학을 어떻게 바라보고 있는지, 이 아이디어가 어떻게 미술이 될 가능성이 있는지를 설명했다. 그것을 과학이라고 부르건 미술이라고 부르건 간에, 분자 교환에까지도 적용될 수 있는 비가시적 미학이 있다. 그것은 미술에서뿐만 아니라 자연에서도 분명히 나타난다. 다른 어떤 방식으로 이 작품이 묘사될 수 있겠는가?"

그는 자신이 전통적인 조각가처럼 아이디어로 시작하여 재료에 다가가고, 그것을 구체적인 실재로 만들어낸다고 설명했다. "토양이 나의 대리석이다. 식물들이 나의 끌이다. 되살아난 자연이 나의 산물이다. […] 이것은 책임인 동시에 시이다." 생태계 조각은 전통적인 목조나 석조와 유사하다. "여기서는, 보이지 않는 재료들(중금속들)이 새로운 도구들(생화학과 농업)에 의해 조금씩 깎아내져서 미적 산물(정화된 땅덩어리)을 드러내게 된다."²

모든 현상은 진화한다. 친은 "신진화론적 이론(Neo-evolutionary theory)"에 동의하고, 미술을 그 속에 포함시킨다. 이 이론은 점점 더 복잡하고 진보한 생명 형태들로 나아가는 선적인 변화라는 다윈의 진화론 모델을 반박한다. 다윈 이후의 견해에 따르면 자연은 인간의 머릿속에서 일어나는 사고가 그러하듯이 하나의 체계에서 다른 체계로 도약한다. 그 견해는 고착이 미술과 인류를 쇠약하게 만들고, 자연도 쇠약하게 만든다고 암시한다. 모든 것들은 변화하고 변이를 일으킬 수 있도록 허용될 때 활력을 갖게 된다.

친의 미술은 이 변화가능성이라는 개념을 구체화한다. 그가 추동하는 변화는 세 가지 범주 모두에, 즉 자연, 인간 정신, 미술에 적용되며, 문화 전반에 걸친 개혁에 영향을 줄 수 있다. 자연의 변화는 물리적이다. 〈들판 되살리기〉는 오염된 땅을 깨끗한 땅으로 바꾼다. 정신의 변화는 심리적이다. 〈들판 되살리기〉는 파괴된 토양의 상태에 대한 절망을 희망의 빛으로 바꾸어놓는다. 미술의 변화는 상징적이다. 〈들판 되살리기〉는 다양한 형태의 부주의한 행위를 책

임감 있는 행동으로 전환하는 일의 표본이다.

친은 1995년 과학계가 치유를 위한 그의 미술적 노력을 인지하기 시작했다고 전한다. EPA가 그의 작업장을 방문했으며, 에너지국에서 나온 일군의 과학자들이 그 프로젝트에 재정 지원을 위한 추천서를 써주었다. 추천서는 이 미술가에게 "대지가 안으로부터 치유될 수 있으며, 생명을 길러내는 대지의 잠재력이 밝혀질 수 있다는 사실을, 그리고 공동체는 그것들, 즉 미술과 과학을 연결함으로써 힘을 얻게 될 것임"을 입증해달라고 요청했다.

친을 자연의 모습을 충실히 기록했던 선배들에 비견할 때 비로소 이 새로운 태도에 대한 평가가 가능할 것이다. 그들의 경건한 접근은 자연의 형태들을 바꾸는 것이 오만하고 주제넘는 것임을 암시했다. 그들에게 자연은 창조의 영광과 신의 존재에 대한 증거를 제공했다. 이러한 태도는 18세기부터 산업혁명 이전까지의 풍경화에서 지배적이었다. 그러나 그 이후로 미술가들은 과학자 및 기업가들과 연합하여 대담하게도 자연을 인간의 자유의지에 복속시켰다. 이 시기 동안 화가들은 자연에 기하학적인 구조를 부과하거나 자연을 추상화했고, 아니면 자연이 인간의 정서들을 드러내도록 각색했다.

20세기 말을 휩쓴 위기의식은 자연의 본래적인 완전성에 대한 경의와 자연의 내재적인 메커니즘에 대한 무심함, 양자를 다 소멸시켰다. 자연이 위험에 처한 오늘날 미적 관조에 빠져드는 것은 부도덕해 보인다. 자연에 대한 친의 관여는 변화된 예술적 태도에 관한 설득력 있는 사례를 제공한다. 그의 미술은 구조의 사명이라는 형식을 취하고 있다. 그것은 땅에 미치는 영향력 면에서는 실용적이고, 관람자에 대한 영향력 면에서는 교육적이다. "나의 미술적 목표는 변화의 가능성을 볼 수 있는 조건을 창출하는 것이다. 미술은 정적인 것이 아니라, 촉매적인 것이다. 미술은 단순한 언어가 아니라 유용한 것이며, 사물들을 제 기능하게 만드는 것이다. 그것은 사회와 중요한 관계를 갖는다. 미술가들은 사회에서 필수적인 부분들이지, 엘리트 집단의 구성원들이 아니다. 우리는 사회에서 각자의

역할을 가진다."

[친 후기]

멜 친은 20세기 말에 어울리는 풍경 미술을 창조한다. 과거에는 자연이 조화, 진리, 그리고 미의 모델 노릇을 해왔다. 이제 오염되지 않은 자연 그대로의 환경이란 더 이상 존재하지 않는다. 그것은 재배치되고 포장되고 기계적으로 설계되고, 마침내는 인간의 개입에 의해 침해당한다. 친은 자연을 치유한다. 다른 치유 미술가들로는 인간과 동물들, 그리고 나무들 사이의 간극을 메우려는 요제프 보이스, 직관적 정신을 회복하려는 마리나 아브라모비치, 실상과 윤리의식 사이의 갈등을 제거하려는 제프 쿤스, 인류를 위해 영혼을 추구하는 길버트 & 조지, 역사적 기억들의 고통을 떠맡는 크리스티앙 볼탕스키, 그리고 사회에서 버려진 사람들의 존엄성을 회복시키려는 안드레 세라노가 있다.

4 온 카와라
On Kawara
: 자아 기록

온 카와라의 자화상들은 자아 분석, 물리적 닮음, 이상화, 즉흥성, 감정, 그리고 회상을 배제한다. 그는 추정에 속하는 모든 것들을 무시한다. 무엇이 남겠는가? 그의 존재에 대한 입증 가능한 사실들뿐이다.

온 카와라
⟨날짜 그림⟩을 제작하는 작업실 모습, 1966년 뉴욕.
© On Kawara

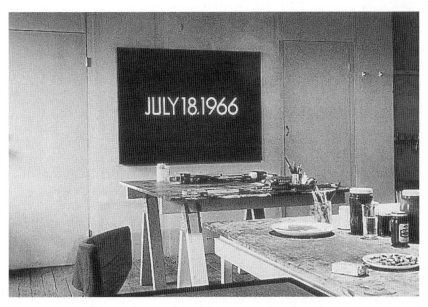

온 카와라
〈날짜 그림〉을 제작하는 네 단계,
1990년 로마.
© Barbara Gladstone Gallery, Thea Westreic

이 글에는 온 카와라의 말에 대한 인용이 없다. 이 미술가는 인터뷰를 거부한다. 사진 촬영도 거절한다. 자신을 지우는 이 같은 행위들에도 불구하고 그는 그의 미술의 유일한 주제이다. 그는 오직 작품을 통해 자신을 드러낸다.

하지만 온 카와라는 수 세기 동안 자화상의 두 축이었던 물리적 닮음과 자기표현을 버렸다. 그가 자기를 드러내는 방식은 미술로부터 변덕스러운 주관성을 쫓아내겠다는 결심에 의해 엄격히 제한된다. 물리적 닮음은 그것이 해석에 종속되기 때문에 기피된다. 개성은 그것이 확실한 지식의 영역 너머에 존재하기 때문에 제외된다. 30여 년 동안 카와라는 미술에서 의견, 모방적 복제, 자아 분석, 감각적 반응, 감정, 태도, 에고, 정감, 기억, 기쁨, 공포, 꿈, 환상 등이 제거되었을 때 남는, 자서전의 아주 작은 영역을 확고부동하게 탐구해왔다.

생산 차원에서 볼 때 카와라의 초상 각각은 오직 그에 관한 단편적인 데이터들로만 구성되어 있다. 수용 차원에서 보자면 작품이 제공하는 정보는, 비록 객관적이기는 하지만, 너무나 단순한 것이라서 해석을 허용하지 않는다. 음악작품에서 떼어내진 악절들처럼 이 정보는 그의 경력이라는 보다 큰 문맥 안에 위치 지어지기 전까지는 별 의미를 전달하지 못한다.

이런 참신한 특징들에도 불구하고 카와라는 실은 전 세계적으로, 또 긴 역사를 걸쳐 공유되고 있는 관점을 따르고 있다. 그는 인간의 생명을 신체와 정신, 육과 영으로 정의한다. 외적으로 부가된 모든 것들을 다 벗겨낸 채, 그는 이것들만을 존재에 대한 입증 가능한 증거들로 제시한다. 기본적이고 반박할 수 없는 신체의 경험은 공간이다. 카와라는 그의 신체기관들의 다른 측면들은 모두 무시한다. 기본적이고 논박의 여지가 없는 정신의 경험은 시간이다. 카와라는 의식의 다른 요소들은 모두 기각한다.

존재의 본성을 추구하는 신학자들, 과학자들, 시인들, 정치가들, 그리고 철학자들에게 끊임없이 도전해온 두 가지 물음이 남는다. 이는 현실에서 토대를 찾는 일반인들도 품어왔던 물음이다. "나

는 어디에 있는가?", "지금은 몇 시인가?" 카와라의 미술은 이 성가신 물음들에 대해 논박의 여지가 없는 대답을 제공하려는 시도를 천명한다. 그 시도는 이론적이지 않은데, 이론들이란 틀릴 수도 있기 때문이다. 그것은 주관적이지도 않은데, 주관성이라는 것은 여건에 따라 달라지는 것이기 때문이다.

시간: 시간의 흐름에 대한 지각은 우리의 기분, 우리 삶의 경험들, 그리고 우리의 기대치에 달려 있다. 유쾌한 순간들에 시간은 쏜살같이 지나간다. 꿈속에서는 시간이 녹아버린다. 신비주의자들에게 시간은 정지해 있는 것이다. 신화 속에서 시간은 영원 속에 가리어져 있다. 시간은 이루 다 헤아릴 수 없는 것이다.

카와라는 이러한 개념적 혼란을 일소하기 위한 모험을 감행한다. 그는 사회에서 통용되는 객관적인 시간 척도들을 가져다 씀으로써, 이 손에 잡히지 않는 현상에 구조와 가독성을 부여한다. 즉, 경험을 조직화하고 의식을 명료하게 하기 위해 그는 초, 시, 일, 월, 년이라는 단위를 채용한다. 이 미리 계량된 단위들은 시계나 일지, 그리고 달력과 같이 이미 존재하는 형식들 속으로 통합된다. 그것들은 또한 시간 차원의 변하기 쉽고 일시적인 측면들을 통제한다.

카와라의 〈오늘 연작〉이 그 사례가 된다. 이 작품은 1966년 1월 4일에 시작되어 오늘까지도 줄기차게 이어지고 있다. 이 연작은 년, 월, 일이 명시된, 하루하루의 날짜가 적힌 그림들로 이루어져 있다. 날짜는 언제나 똑같은 어두운 색상의 직사각형 평면 위에 흰색으로 나타난다. 날짜의 위치도 한결같다. 그것은 캔버스의 중앙을 가로지르는 한 줄의 수평선을 형성한다. 그림의 치수는 8×10인치에서 61×89인치 정도까지 된다. 각각은 2인치 두께이다. 시작된 날 완성되지 못한 그림들은 폐기된다. 따라서 〈오늘 연작〉에 속한 작품들은 언제나 참된 시간을 드러낸다.

진술의 객관성, 궁극적으로는 작품의 객관성을 보증하기 위해 카와라는 날짜를 자신의 필체로 쓰는 것을 피하는데, 그렇게 하면 개인의 특이성을 드러내게 될 것이기 때문이다. 그는 또한 독특한

활자체를 사용하는 것도 거부한다. 특정 양식의 활자체는 개인의 취향을 드러내고, 따라서 그의 주장이 사실이 아니라 의견이었음을 암시할 수도 있기 때문이다. 모든 작품들에서 카와라는 그 공리적 성격에 있어서 날짜를 결정하는 시간의 기본적인 유닛에 견줄 만큼 표준적인 활자체인 퓨투라체를 사용함으로써 공정성을 확고하게 한다.

카와라의 그림들은 너무나 매끈해서 마치 스텐실이나 기계적인 공정에 의해 제작된 것처럼 보이지만, 실은 손으로 그려진 것들이다. 카와라는 그의 노동집약적인 테크닉으로 인간 정서의 변덕스러운 성격을 감출 수 있을 만큼 잘 숙련된 화가이다. 거친 붓으로 시작해서 아주 섬세한 붓들로 끝을 맺을 때까지, 그는 배경에는 네댓 층의 물감을 덧바르고, 각각의 날짜에는 흰 물감을 예닐곱 층 정도 덧바른다. 표면의 개성 없음을 꼼꼼히 유지하기 위해, 개성이 부여되기 마련인 붓질은 의도적으로 눈에 띄지 않게 했다.

그림 한 점을 완성하기 위해 8시간, 혹은 그 이상의 시간이 소요된다. 결국, 각 날짜그림은 우리 삶의 기본적인 시간적 척도인 하루 노동량을 명시한다. 이 그림들은 그러므로 시간을 기록할 뿐만 아니라 시간을 소비한다. 그것들은 실제 하루의 작업에 대한 실체적인 기록이다. 관람자는 그 날짜가 확인해주는 그날을 온 카와라가 어떻게 보냈는지 정확히 안다. 그의 미술적 진술의 진실성을 확증하기 위해 부제들은 그 작품이 칠해진 날에 벌어졌던 국가적 행사를 알려주거나, 그것을 만든 날의 요일을 밝힘으로써 작품을 만든 날짜를 입증한다. 후자가 가장 보편적이다.

카와라는 이 연작에 속하는 그림들을 1,900점 이상 제작했으며, 그만둘 생각도 전혀 없다. 그러나 그의 몰두가 신경증적인 고착이나 발달 지체의 징후는 아니다. 장기화는 프로젝트를 개성의 자의적인 측면들로부터 방어하기 위해 필수불가결한 것이다. 선택이란, 그 프로젝트를 그만두기로 하는 선택까지 포함해서, 기분과 충동의 지배를 받기 마련이다. 객관성이 보존되어야 하므로, 카와라에게 이러한 선택은 허용될 수 없다. 그의 모험은 절대적인 사건, 즉

죽음이 그것을 강제로 종결시킬 때까지 수행되어야만 하는 것이다. 카와라의 날짜그림 연작들은 그렇게 될 때 또 다른 시간적 단위, 즉 그의 일생이라는 시간 단위에 대한 유한한 기록이 될 것이다.

공간: 정신의 확실성은 시간을 통해 드러난다. 하지만 자아는 공간 속에 자리 잡은 신체로 이루어져 있기도 하다. 자아에 대한 정확한 "그림"은 이 두 좌표가 교차하는 지점에서 출현한다. 이런 연유로 카와라는 그의 날짜그림들에 그의 물리적 위치도 드러낸다. 그의 소재는 그날그날의 날짜를 그 작품을 만들 때 머문 국가의 언어로 적음으로써 소통된다. 장소와 날짜는 둘 다 그림을 그날의 지역 신문과 함께 손수 만든 상자에 넣어두는 카와라의 습관에 의해 더욱 확실히 입증된다. 1996년 2월을 기준으로, 그는 전 세계 102개의 도시에서 날짜그림을 제작했다.

카와라는 그의 산물을 링바인더 노트들에 기록함으로써 시·공간의 매트릭스를 더욱 공고히 했다. 이 일지들은 계속 이어지는 날짜그림의 목록을 담고 있다. 일지의 기재사항들은 작가의 인생 경험들에 대한, 오직 장소와 시간으로만 기술된 정보를 제공한다. 각 항목들은 각 그림의 크기, 일련번호, 제목, 날짜, 그리고 사용된 안료 샘플을 기록하고 있다. 기재에 사용된 언어가 그 작품이 제작된 장소를 드러낸다. 그 나라에서 얻은 달력은 시간 기록을 제공한다. 이렇게 일단 목록 번호로 구분되는 기재사항은 신문 머리기사를 부제로 사용하기도 한다. 예를 들면 아래와 같다.

+3 B ⑴1972년 2월 2일 "사이공 주둔 미군은 오늘 아침 미 전투기들이 어제 베트남 북부에 있는 대공포(對空砲) 지역에 다섯 차례의 폭탄 공격을 감행했으며, 이로써 이틀 동안 11차례의 기습이 이루어졌다고 발표했다."

스톡홀름에서 만들어진 그림은 요일을 부제로 달고 있으며, 다음과 같이 기록되어 있다.

: +63 A (3) 1972년 12월 31일, "일요일"

시간/공간/지속: 진행 중인 또 다른 연작에서 카와라는 일상적으로 지인들에게 전보를 보낸다. 이 프로젝트가 시작되었던 1970년에 팩스나 이메일, 광통신 등은 아직 이용할 수 없었다. 전보가 신속하게 소식을 주고받는 표준 수단이었다. 의미심장하게도 전보는 기계적으로 또 전자적으로 생산된다. 전보의 몰개성성은 미술가가 자신의 미술작품으로부터 정서적으로나 물리적으로 분리되었음을 보증해준다. 그의 전보들은 그의 존재함에 대한 기본적이고 객관적인 사실들만 제시한다.

전보를 통한 언명이라는 비밀스런 양식이 그것들이 담고 있는 소식에 엄숙함을 불어넣는다. 카와라는 이러한 연상을 이용한다. 그가 보내는 메시지는 언제나 똑같다. 모두 "나는 아직 살아있다"라고 적혀 있다. 이 연작에서는 우편소인이 시간(언제 그것들이 보내졌는가)과 장소(어디서 그것들이 왔는가)에 대한 확실한 증거를 제시하여 카와라의 존재 지속에 대한 기본 정보를 제공한다.

"나는 살아있다"라는 구절 속에 "아직"이라는 말을 끼워 넣은 것은 메시지의 절박함을 강조한다. "아직"은 생명이 간당간당함을 암시한다. 존재함의 본성이라는 문제에 사로잡힌 미술가에게는 참으로 그렇게 보일 것이다. 전보의 속도는 받는 이에게 이러한 주장의 신빙성을 더해주게 되어 있다. 죽음을 눈앞에 둔 누군가에게 생명의 지속은 뉴스가 될 만한 것이다. 카와라의 어김없는 전보 보내기는 정신 나간 일과가 아니다. 각각의 전보는 존재함의 기적을 상기시켜주는 것이다.

시간/공간/지속/행위: 시·공간 연속의 확실성에 대한 원리주의적 신념과, 사실에 근거한 발표에 대한 통계학적 신념을 고수하면서 카와라는 그에 더하여 자신의 행위들도 기록하려 했다. 1968년 5월에 시작하여 1984년 스톡홀름에서 그의 물건들이 도둑맞기 전까지 그는 매일같이 두 사람에게 엽서를 보냈다. 카와라의 엽서는

전보와 마찬가지로 단 하나의 정보만을 전하고 또 전했다. 그러나 엽서는 보다 개인적인 소통 형식이기 때문에, 그 내용도 보다 개인적인 것이었다. 하지만 사실성은 결코 타협된 적이 없었다. 〈나는 일어났다〉라는 제목의 엽서 연작은 문자 그대로 카와라가 매일매일 일어난 시간을 알려준다. 각각의 엽서에는 "나는 일어났다"라는 말과 함께 "오전 9시 3분", "오전 5시 14분", "오후 1시 30분" 등과 같은 시간이 적혀 있다. 이 시간들은 미술가가 잠에서 의식으로 성공적으로 돌아왔음을 기록했다. 그것들은 그가 자신의 존재함이 연장되었음을 확인한 순간을 기록하고 있다.

엽서의 그림들이 그의 위치를 기록했다. 그의 선언의 시간은 우편소인에 의해 확인되며, 비개성성은 손으로 쓰는 대신 고무도장을 사용함으로써 지켜졌다.

시간/공간/지속/행위/사회: 마찬가지로 1968년에 착수된 〈나는 만났다〉 연작은 카와라의 사회적 상호작용들을 기록하고 있다. 이번에도 형식은 제시되는 것들을 절대적인 사실들로 한정하라는 요구에 의해 결정된다. 그것은 입증이 불가능한 모든 정보들, 예컨대 그가 만나는 사람들에 대한 묘사, 그들에 대한 그의 주관적인 반응들, 혹은 그들과의 교류의 성격에 대한 증거 같은 것들은 전적으로 배제한다. 그 상호작용들은 그 대신 깔끔하게 타자로 쳐있고, 만난 장소별로 정리된 사람들의 이름으로만 확인된다.

시간/공간/지속/행위/사회/여행: 〈나는 갔다〉 연작은 작가가 여행했던 하루하루의 경로가 표시된 지역 지도로 구성된다. 지도들은 수집되어 지리적 위치에 따라 시간순으로 묶인다. 그것들은 한 사람의 존재에 대한 기본적인 진실, 이 미술가의 인생의 "어디"와 "언제"는 확인해주지만 "어떻게"와 "왜"는 단호히 제거한 진실에 대한 또 하나의 사례를 제공한다.

오직 진실만을 "그리겠다"는 카와라의 결심은 그로 하여금 지식의 다른 원천들을 거부하게 만들었다. 도덕은 객관적인 규범이

온 카와라
〈나는 아직 살아 있다〉,
1996년 2월 17일.
아이슬란드 레이캬비크에서 페터
에러슨에게 보낸 전보.
© On Kawara and Petur Arasonh

없기 때문에, 철학은 경험적이지 않기 때문에, 미학은 개인의 취미에 기반하기 때문에, 심리학은 주관의 내적 성찰에 의존하기 때문에, 역사는 문화적 편견들로 둘러싸여 있기 때문에, 수학은 만들어진 구조에 기초하기 때문에 기각되었다.

20세기에 정확성의 기준과 진실의 정의를 제공해온 것은 다름 아닌 과학이다. 카와라의 자기묘사는 진실성에 대한 과학적 척도에 의해 결정된다. 그는 동시대 미술에 4차원을 도입한다. 그의 절차는 르네상스 때 미술에 3차원이 도입된 것과 유사하다. 15세기에는 물리적 세계에 대한 정보가 관찰과 측정을 통해 확증되었다. 눈은 물질 현상들에 대한 믿을 만한 수용기관으로 간주되었다. 브루넬레스키는 시·공간적으로 고정된 시점에 기반한 체계인 선원근법을 고안해냄으로써 이 진리의 기준을 미술 속으로 옮겨놓았다. 이 정적인 위치로부터 기하학적인 격자가 한 장면 위에 놓여서는, 마치 마술처럼 회화의 평평한 표면을 깊이와 양감과 거리가 있는 환영으로 바꿔놓았다.

비슷하게, 카와라의 자아 성찰은 새로운 과학적 성찰과 완벽하게 제휴되어 있다. 오늘날 물리학은 물리적 우주의 본성을 재개념화했는데, 그에 따르면 우주는 더 이상 유한하고 불변하는 것이 아니다. 시공간에서 일어나는 사건들이 정적인 사물들을 대체했다. 그런

데 르네상스의 회화적 전통은 끝없이 움직이고 있는 힘들의 장으로 정의된 세계를 그려낼 수가 없다. 카와라는 고정된 공간과 정지된 시간을 지우고, 그것들을 역동적인 공간과 변화 가능한 시간으로 대체한다. 물리적 우주에 대한 오늘날의 사고에 부합하게도, 카와라는 공간과 시간을 맴돌면서 끊임없이 이 나라 저 나라로 방랑하고 있다. (그와 그의 아내 히로코 히라오카는 영원한 여행자들이다.) 우리가 그에 관해 아는 것은 우리가 물리적 우주에 관해 아는 것과 다르지 않다. 양자는 모두 기준점과 속도에 의존한다. 그의 행로를 시간의 흐름에 따라 계획함으로써 카와라는 과학의 방법들을 자기 존재의 "진실"에 대한 탐구에 적용한다.

카와라의 유랑은 두 가지 방식으로 최근의 과학을 인간 경험에 적용한다. 첫째, 그 자신을 역동적인 물질 단위로 여김으로써. 둘째, 대상들은 그것들 자연 맥락 속에서 연구되어야 한다는 아인슈타인의 법칙을 따름으로써. 그러므로 카와라의 자화상은 작업실 거울과 이젤 사이에 앉아서는 결코 만들어질 수 없다. 그의 삶의 진실들은 오직 자연 환경 속에서만 드러난다. 카와라는 신문을 사고, 전보를 보내고, 침대에서 일어남으로써 그의 존재함을 기록한다. 미술가의 자기 탐구와 과학자의 우주 탐구 사이의 유사함은 겉모습에 대한 양자의 불신에 의해 한 번 더 확증된다. 카와라가 자신의 물리적 외양을 기록하기를 줄곧 거부한 것은 인간의 맨눈으로 물질적 우주의 구조를 지각할 수 없다는 사실에 대한 물리학자의 인정에 비견될 수 있다. 자연과 외양은 더 이상 실재와 등가가 아니다.

시간/공간/지속/행위/사회/여행/시간: 동시대에도, 인간이 파악할 수 있는 규모의 경험, 인간이 측량할 수 있는 시간의 궤적을 넘어서는 것은 인생의 평범함을 종교의 경이로움으로 전환시킨다. 이 전환점에서 지식은 신앙이 되었다. 시간은 영원이 되었다. 공간은 무한이 되었다. 그와는 대조적으로, 카와라가 신에게 나누어 주는 차원은 없는 것 같다. 그러면서도 그는 인생의 범위를 훌쩍 뛰어넘는 차원을 지닌 미술을 창조한다. 카와라가 자신의 가장 중요한

온 카와라
〈백만 년(과거)〉, 1970-71.
종이에 타자로 친 후 묶어 10권의
책으로 제작.
© On Kawara. Photo: Hiro Ihara

작품으로 꼽는 〈백만 년〉에서 그는 위도와 경도, 몇 년, 몇 세기와
같은 현세적인 척도들을 초월하는 광대함 속에 자신을 위치시킨다.
그가 거하는 우주는 별들의 궤도와 성운들 사이의 간격들마저 포
함할 만큼 커졌다. 카와라는 자기 삶의 경계선들, 즉 탄생과 죽음을
기록하고 있는데, 이 작품에서는 그것들이 너무나 큰 숫자로 측정
되고 있는 탓에 인간의 이해력을 넘어선다.

　〈백만 년〉은 숫자들로 된 책의 형태를 취하고 있는데, 작가는 8
½×11 인치 크기의 흰 종이에 10×10줄의 형태로 숫자들을 마치 과
학적 데이터처럼 정밀하게 타이프해 넣었다. 종이에 적힌 숫자 무더
기 각각이 한 세기를 나타낸다. 작품은 두 세트이며, 한 세트는 각
각 10권으로 되어 있다. 〈백만 년 (과거)〉(1970-71)는 "살았었으되 (이
제는) 죽은 모든 이들"에게 헌정되었다. 그것은 숫자를 거꾸로 헤아

려 기원전 998,031이라는 숫자에서 끝나고 있다. 〈백만 년 (미래)〉는 작업 중이다. 그것은 "최후의 일인"에게 헌정되어 있다. 그것은 기원후 1,001,980까지 세어져 있으며, 문명이 끝난 다음까지도 연장될 것임을 암시하고 있다. 카와라는 특유의 꼼꼼함으로 그 자신을 영원과 무한의 교차지점에 자리매김했다.

과정: 카와라는 미술적인 사고와 정반대처럼 보이는 사고방식을 채택했다. 그는 미술 제작 방식들을 전적으로 미리 계획될 수 있는, 정의 가능한 행위들로 분절시킨다. 실행은 정해진 법칙들에 의해 결정되며, 따라서 영감에 의한 것도 자기 표현적인 것도 아니다. 일단 연작이 시작되면, 그것은 무한히 연장되어 지속될 수 있다. 거기에는 어떤 목표도 없다. 그것은 진보하지도 퇴보하지도 않는다. 그것은 그저 축적될 뿐이다.

원인 확인, 설명 수립, 분석 참여는 이데올로기와 이론들에 구속된 과정이다. 따라서 그것들은 카와라의 작품에서는 믿을 수 없는 정보의 원천으로 여겨져 삭제된다. 이러한 삭제를 통해 카와라는 절대적 확실성의 보기 드문 사례를 제공한다. 작품을 공간과 시간에 대한 순수한 기술에 한정함으로써 그는 그 자신에 대한 논박할 수 없는 정보만을 드러낸다. 각각의 작품은 작가의 삶 속의 하루에 대한 명확한 진실을 제공한다. 작품들은 한 해 한 해 순서를 바꿀 수 없게 전개된다. 카와라는 그의 시간이 다할 때에야 그의 작품을 다하게 될 것이다. 20세기의 끝자락에서 그는 줄곧 삶과 필멸성의 의미에 대한 연대기를 창조해왔다.

온 카와라가 사진 촬영이나 인터뷰를 거부했다는 것이 그가 말없는 사람이라는 것을 뜻하지는 않는다. 1996년 1월의 어느 추운 날 카와라는 나에게 몇 시간이고 방해받지 않고서 이야기하기에 아주 적당한 맨해튼 중심가의 한 바에서 만나자고 했다. 그가 내게 들려준 바에 따르면, 사진, 그리고 인용문들은 사건들을 생기 없게 만들며, 따라서 과거라는 황량한 영역에 속하는 것들이다. 그는 현재를 활기 있게 만드는 편을 더 좋아한다. 거의 내내 그가 말

했다. 들으면서 나는 온 카와라의 정신을 이루고 있는 광대한 의식의 소우주를 통과하는 여행을 했다. 내가 가끔 대꾸를 하거나 질문을 해도 그는 이야기의 궤도로부터 벗어나지 않았다. 그의 이야기는 광범위했다. 미술, 종교, 사물의 본성과 색상, 언어 등등. 그의 사유는 내게 익숙한 수준보다 훨씬 더 높은 수준의 정신적 횃대에 달려 있는 불꽃처럼 흘러넘쳤다. 그것은 퍼포먼스였을까, 아니면 고백이었을까? 그는 나에게 선물을 준 것일까, 아니면 책임을 부여한 것일까?

결국 그의 담화는 그의 즐거움을 위한 것도 나의 여흥을 위한 것도 아니었으며, 나의 독자들과 나누기 위한 것이었다고 결론을 내렸다. 나는 그것을 여기에 부록으로 제공하는 바이다. 온 카와라의 작품에 대한 고찰에 덧붙이는, 그리고 의식의 본성에 대한 독자들의 보다 개인적이고 내밀한 관조에 덧붙이는 부록으로서 말이다.

1. 온 카와라는 코드에 흠뻑 빠져 있다. 그의 초점은 코드들을 형성하는 규칙들에 있는 것이 아니라, 그것들이 깨어지고 넓게 금이 가고 해독되기 전까지 그것들을 에워싸고 있는 신비로움에 있다.

2. 온 카와라는 100번의 개인전을 열었다. 그는 그중 단 14번만 모습을 드러냈다. 그는 그의 작품이 어떤 식으로 전시되는지 모르는 편을 선호한다. 그는 그의 엽서와 전보 연작에 대한 기록을 보관하지 않는다. 일단 작품들을 창조하면 그는 그것들이 그 자체의 운명을 따르도록 세계로 내보낸다.

3. 온 카와라의 아버지는 기독교도였다. 그의 어머니는 불교도였다. 그들은 일본 사당 근처에 살았다. 그의 어린 시절 경험은 그로 하여금 서로 다른 종교들이 제각각의 코드들을 제공하지만 공통된 전제들을 가지고 있음을 깨닫게 해주었다.

4. 서구의 사유는 단 하나의 본질, 즉 사물들이 합리적인 정신에 의해 측정될 수 있는, 대상들로 구성된 감각적 세계에만 관심을 가지고 있다. 이슬람에서 본질은 알려진 것과 알려지지 않은 것이라는 동등한 대응물들로 구성된 혼성적인 원칙이다. 불교도들은 본

질이란 것을 믿지 않는다.

5. 우리에게는 오감이 있다. 그중 넷은 얼굴에 위치해 있다. 대부분의 사람들은 이것들을 가장 중요하게 여긴다. 하지만 보고 듣고 맛보고 냄새 맡지 못해도 살아남을 수 있다. 생명을 좌우할 수 있는 유일한 감각은 촉각이며, 그것은 온 몸에 걸쳐 분포되어 있다.

6. 색상을 분석할 수 있는 방식은 여러 가지이다. 어떤 색상체계에서는 세 개의 색상만이 원색으로 여겨진다. 하지만 색상환은 수많은 기본색들을 보여준다. 모든 색채가 빛으로 구성되어 있기 때문에, 동등하게 주요한 무한히 많은 원색들이 있는 것이다. 또한, 빨간색과 초록색은 종종 보색이며, 따라서 등가인 것으로 가정된다. 하지만 이것은 참이 아니다. 왜냐하면 초록색은 더 많은 색채 성분들을 포함하고 있기 때문이다.

7. 우리는 죽음에 대해서 썩 잘 알지 못한다. 우리는 한 번도 그것을 시도해본 적이 없다. 서구인들은 죽음을 두려워한다. 그들은 죽음이 에너지의 근본적인 동력장치라는 것을 깨닫지 못한다. 잠과 명상은 죽음의 형식들이다. 동양에서 수도승이 산에서 명상을 할 때면 그는 산이 사라지고 세계 전체가 어디 한 곳 끊어진 데 없는 하나로 지각될 때까지 수행을 계속한다. 수도승은 대상들의 감각적인 세계가 사라질 때까지 그의 여행을 멈추지 않는다. 그는 이 단계를 통과하고 에너지로 충만해져서 이 세계로 되돌아온다. 그는 일종의 죽음으로부터 되돌아온 것이다. 우리는 울면서 이 세계로 들어왔기 때문에, 웃으면서 이 세계 밖으로 나가야 한다.

8. 온 카와라는 학교에서 철학을 공부했다. 물리학, 천문학, 수학에 관심을 갖고 있었음에도 불구하고, 초반에 그는 언제나 직관적으로 작업을 했었다. 과학자들은 끊임없이 생명의 시작, 달리 말해 지구의 나이를 늘려가고 있다. 그들이 앞으로 나아갈 때마다 신은 뒤로 물러나며, 여전히 알 수가 없다. 아무 것도 변하지 않았다. 신비의 영역은 지식이 진보하는 속도만큼 재빠르게 뒤로 물러나기 때문이다.

9. 카와라는 그의 담담한 날짜 그림들이 알베르토 자코메티의

심금을 울리는 조각들과 짝지어졌던 한 전시에 대한 기억을 무척 좋아했다. 일견 모순적인 이 작품들은 르네 데카르트의 고향인 프랑스에서 전시되었다. 데카르트는 의식을 존재의 본질로 천명했던 17세기 철학자이다. 이 전시는 데카르트에 대한 경의를 표하는 것이었다.

10. 1984년 카와라의 모든 스탬프들과 〈나는 일어났다〉 연작을 위한 그 밖의 재료들이 담겨 있는 상자가 도난당했다. 그는 이 우발적인 사건이 그 연작을 종결짓도록 했다. 그는 이 불운을 쉴 기회로 여겼다. 그는 이제는 충분히 쉬었다고 느끼고 있으며, 그 연작을 재개할 것을 고려하고 있다.

11. 미술가들은 거의 자살하지 않는다. 문학가들은 종종 자살을 한다. 단어들이란 진절머리 나는 것들이다.

12. 한참 동안의 낄낄대던 웃음은 유명한 미니멀리즘 조각가인 칼 앙드레에 관한 일화로 끝을 맺었다. 카와라의 설명에 따르면, 몇 년 전엔가 앙드레가 인내심이 점차로 바닥나고 있던 일군의 프랑스 사회주의 지식인들에게 마르크스주의의 영광에 대한 열변을 토하고 있었다. 그들 모두는 찌는 듯한 여름날 한 카페에 모여 있었다. 카와라는 칼이 혼자 떠들고 있는 데 끼어들어서, 마르크스는 미술이나 종교에 대해 일말의 지지도 하지 않았음을 상기시켜 주었다. 마르크스는 모든 미술가들은 일요일이 거룩한 안식일이라고는 더 이상 믿지 않는 사회에 속한 일요화가가 될 것이라고 예언했었다.

13. 온 카와라는 양자생물학이라는 것이 있다고 믿는데, 그것은 양자역학과 관련되어 있으며, 세계가 하나의 통합체라는 것을 입증한다고 한다.

14. 우리가 사물들을 알 수 있는 유일한 방법은 그것들을 가장자리에서 살펴보는 것이다. 예를 들어 사물들의 형태를 정의내리는 것은 그것들의 가장자리를 확인하는 것에 달려 있다. 마찬가지로 시간의 단위들을 정의하는 것도 가장자리를 결정하는 것에 달려 있다. 온 카와라는 과거와 미래를 믿지 않는다. 시간은 현재 펼쳐

지고 있는 연속이다. 시작도 끝도 없는 것이다.

15. 그는 그린란드는 얼음투성이에 척박하지만 아이슬란드는 녹음이 우거지고 비옥하다고 이야기하면서 무척 즐거워했다. 그 이름들은 사람들이 아이슬란드에 와서 그 자연의 아름다움을 훼손하는 것을 막기 위해 거꾸로 붙여진 것이다.

16. 카와라의 신혼여행은 정확히 1년간 지속되었다. 그것은 그가 일 년 중 가장 좋아하는 날짜인 4월 1일에 시작되어 3월 31일에 끝이 났다. 그 일 년 동안 그와 그의 신부 히로코는 남미 전역을 여행했다. 그들은 30년째 결혼 생활을 해오고 있다.

17. 인생은 의식의 추구이다.

[카와라 후기]

미술이 세상사에 얼마나 관여하고 있는지를 측정하는 한 가지 척도는 오늘날의 미술가들이 작업실과 미술관을 버리고 그들의 작품들을 예측 불가능한 일상의 환경 속에 재배치하는 빈도이다. 여기에 다음과 같은 미술가들이 속한다. 온 카와라: 세계 여행, 멜 친: 독성 폐기물 지역, 요제프 보이스: 학교와 강의실, 마리나 아브라모비치: 사막, 볼프강 라이프: 들판, 펠릭스 곤잘레스-토레스: 이웃집, 소피 칼르: 침실, 오를랑: 외과 수술실, 하임 스타인바흐: 상점들.

5 마리나 아브라모비치
Marina Abramovic
: 자아 초월

- 1946년 유고슬라비아 벨그라데 출생
- 유고슬라비아 벨그라데 파인아트 아카데미
- 유고슬라비아 자그레브 파인아트 아카데미
- 네덜란드 암스테르담과 독일 베를린 거주

마리나 아브라모비치는 그녀 자신을 극심한 신체적·정신적 스트레스에 처하게 한다. 때때로 그녀의 행위들은 의식을 잃는 것으로 끝나기도 한다. 서구 사회에서 그러한 행동들은 보통 제정신이 아니라는 증거로 인용되곤 한다. 하지만 다른 문화권에서는 신성한 행위라 경외시된다. 아브라모비치는 그것들을 미술이라고 부른다. 영적인 초월이 그녀의 목표이다.

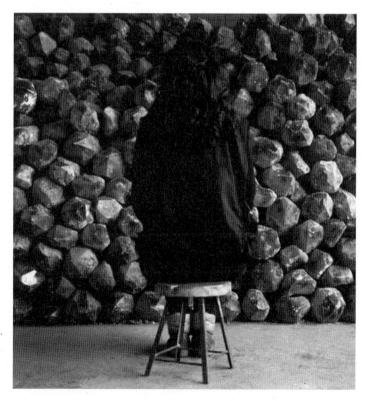

마리나 아브라모비치
〈생각 기다리기〉, 1991.
브라질 산타 카테리나
소재 자수정 광산.
© Sean Kelly Gallery, New
York. Photo: Paco Delgado

필자가 30명의 지인들에게 제시한 물음에 다음과 같은 대답들이
나왔다.

안전벨트
보험 약관
은행 예금
구강세정제 및 데오도란트
비타민
정수기
개인 퇴직연금
자외선 차단제
콘돔과 피임약
도난 경보장치
불이 환히 켜진 주차장
비산방지 유리
화재 탐지기

질문은 "당신 인생에서 보호와 안전의 원천은 무엇인가?"라
는 것이었다. 인생에서 예기치 않은 일들과 마주칠 때, 이 응답자들
은 시장에서 구할 수 있는 서비스와 물품들에 호소했다. 이런 방식
으로 근심을 누그러뜨리는 것은 우리가 세속적이고, 따라서 일시적
인 해결책과 지침에 의존한다는 점을 드러낸다. 하지만 더 많은 사
회들에서는 더 오랫동안 안전을 구하는 다른 방식들이 지배적이었
다. 그 방식들은 신성한 것들과 영원한 것들에 근거한다. 이러한 문
화권에서는 법령들도 신들의 우월함을 담아내고 있다. 자연 현상에
대한 설명에는 토템들의 장악력에 대한 생각이 깃들어 있다. 사회적
행위는 신성불가침한 제의에 따른다. 믿음은 기도, 금식, 그리고 제
의의 힘 속에 자리잡는다. 사람들은 분노한 신들을 달래거나, 자비
로운 존재들의 축복을 간청하거나, 조상의 영혼들이 도와주기를
소망함으로써 보장을 구한다.

아브라모비치와 율레이
⟨들이쉬기/내쉬기⟩,
1977.
율레이와의 퍼포먼스
협업, 벨그라데
학생문화센터
19분간 지속.
© Sean Kelly Gallery, New
York. Photo: Rudi Monster

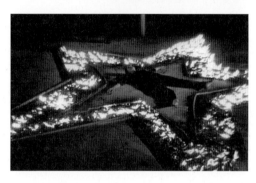

마리나 아브라모비치
⟨리듬 V⟩, 1974.
퍼포먼스, 벨그라데
학생문화센터
90분간 지속.
© Sean Kelly Gallery, New
York. Photo: Nebojsa
Cankovic

　이 작은 조사에서 의미 있는 점은 응답자 대부분이 자신을 "종교적"이라고 규정했지만, 막상 그들이 믿고 의지하는 바는 세속적인 세계에 뿌리내리고 있었다는 사실이다. 그들이 의지하는 것들은 객관적 태도의 산물들, 입증 가능한 사실들의 탐구, 조직적인 정보처리에 속해 있다. 문제 해결은 인간의 일, 다시 말해 정부, 의학, 법률, 그리고 과학 분야의 직업을 가진 사람들에게 달린 일로 간주된다. 심지어 세계의 기원, 죽음의 수수께끼, 지구상에서의 삶의 본성에 대한 설명도 그들의 권한 영역이 되었다. 종교는 기술이 진보한 사회에서도 지속되지만, 신은 홀로그램, 허블 망원경, 그리고 시험관 아기들과 공존해야 한다.

　어떤 동시대 미술가들은 미술이 세속화된 수많은 인간적 노력의 범주에 속하게 된 것을 애석해한다. 그들은 그것을 신성한 영역으로 돌려놓을 방법을 찾는다. 그들의 작업은 영혼을 치유하고, 인간과 자연의 이원성을 해소하며, 공동체를 악으로부터 보호하고,

죽음에 대한 지식을 제공하며, 신적인 세계와 세속적인 세계 사이의 연결통로 역할을 하도록 디자인된다. 마리나 아브라모비치도 그러한 미술가이다. 이 글의 소재가 되는 그녀 작품의 면모는 사적 소유의 영역과는 동떨어져 있다. 금전적인 것과 무관한 미적 가치척도들이 지배적이다. 아브라모비치는 우리를 영적인 세계로 이끄는 인도자이다. 그녀의 미술은 숨쉬기처럼 비물질적이고 환상처럼 찬란한 의식에 대한 생생한 증언이다. 그것에는 물질적 대응물이 없으며, 따라서 조각으로 만들어지거나 그림으로 그려질 수 없다. 그것은 오직 경험될 수 있을 따름이다.

아브라모비치는 그녀의 영혼을 빚는다. 그녀의 미술 행위들은 격렬하고 때로는 위험한 것으로서, 그녀를 변화된 의식의 지평으로 몰아간다. 그녀는 자신의 신체 상태가 너무나 나빠져서 현세적인 감각들이 작동을 멈추고 일상적인 생각들이 침묵하게 될 때까지 행위를 계속한다. 이 침묵 속에서 존재의 영적 상태들이 솟아오른다. 그녀의 작품은 그간 경시되어온 정신적 능력들을 일깨운다.

아브라모비치의 "전기"는 다음과 같은 단순한 사실 진술로 시작한다.

1946년 벨그라데에서 태어남.
부모는 농부임.

계속해서 그녀는 그녀가 스스로에게 부과했던 첫 번째 연단들을 나열하고 있다.

1972년 몸을 재료로 사용하기 시작.
피, 고통
병원에서 생사가 걸린 외과 수술 바라보기
나의 육체를 물리적이고 정신적인 한계상황들로 밀어붙이기

다른 목록들도 이런 시도의 사례들을 보여준다.

1973년 머리카락 태우기
면도날로 배에 별모양 새기기
얼음 십자가 위에 벌거벗고 누워 있기

1981년 부분은 다음과 같다.

굶으면서 오랜 시간 동안 이야기하는 실험
[…] 꿀개미, 도마뱀, 사막쥐, 메뚜기 등만 먹으면서.

마리나 아브라모비치는 이런 행위들 다수를 1975년 만난 그
녀의 동료 U. F. 레이시펜(율레이라고 알려진)과 함께 수행했다. 그들
은 자신들이 미술적 목표를 공유할 뿐만 아니라 골상학적 특징들
도 공유한다는 사실을 발견했다. 둘은 모두 강하고 각진 얼굴형과
숱이 많은 짙은 색 머리카락을 가지고 있다. 율레이가 세 살 더 많지
만, 그들은 심지어 생일도 같다. 그들은 연인이자, 일련의 주목할 만
한 미술 이벤트들을 함께하는 협업자가 되었다.

〈관계 작업들〉은 두 사람이 육체적이고 정신적인 한계들을 용
해시켜버리겠다는 신비로운 욕망을 이루기 위해 비성적인(nonsexu-
al) 결합의 형식들로 고안해낸 일군의 작품들을 가리킨다. 예를 들
어 〈들이쉬기/내쉬기〉(1977)에서 그들은 제목이 가리키는 바 그대로
자신들의 자율성을 버리고 가장 기본적인 생명의 단위를 공유함으
로써, 다시 말해 한 호흡을 함께 나눔으로써 하나가 되었다. 그들
은 콧구멍을 막고 서로 입을 맞대어 호흡을 맞추었다. 그녀는 그가
내뱉은 공기를 들이쉬었다. 그는 그녀가 내쉰 공기만을 호흡했다.
둘은 갈수록 짙은 농도의 이산화탄소를 받아들였다. 그들은 거의
질식할 지경이 될 때까지, 19분 동안 행위를 지속했다.

1980년에서 1985년 사이에 〈삶의 방식〉이라고 명명된 작업에
서 두 사람은 자주 호주 중앙 사막으로 여행을 떠났다. 관광을 위
한 것은 아니었다. 사실 그들은 여행의 즐거움을 한 번에 몇 달씩 지
속되는 고통스러운 연단과 일부러 맞바꾸었다. 낮과 밤의 극단적

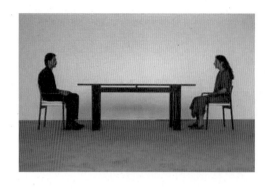

아브라모비치와 율레이
〈밤바다 건너기〉, 1985.
상파울로에서 이틀간 지속된 퍼포먼스.
© Sean Kelly Gallery, New York

인 기온차논 잠자기, 먹기, 걷기 같은 기본적인 일조차 매우 힘겹게 만들었다. 사막에서 살아남는다는 것은 갈증과 모래사막, 강도와 쥐들, 질병을 견뎌낸다는 것을 뜻했다. 하지만 이러한 불편을 줄이려고 시도하는 대신, 이 미술가들은 찌는 듯한 열기 속에서 미동도 없이 조용히 앉아 시간을 보냄으로써 그러한 불편을 더욱 심화시키는 쪽을 택했다. 이러한 육체적인 고생을 해서 얻어진 것은 무엇이었는가? 아브라모비치와 율레이는 영적 수행을 하는 예언자들처럼 사막에 머물렀다. 움직이지도 않고 소리도 내지 않음으로써, 그들은 선진 기술 사회의 지배적 행동 양식들을 파기했다. 그들의 행위들은 실용적인 목적이 없었고, 편안함을 제공하지도 돈을 벌어주지도 않았고, 그렇다고 해서 즐거움을 주지도 않았다. 자라면서 생겨난 습관들로부터 자신들을 떼어내면서, 그들은 단조로움이 반드시 지루한 것은 아니라는 사실을 배웠다. 사실 단조로움은 아주 특별한, 내면을 향한 경험을 소생시킨다. 그로부터 생겨나는 느낌들을 묘사하기 위해 사람들은 환희, 빛, 평화, 따뜻함, 화합, 확실성, 신념, 다시 태어남 등과 같이 마음을 북돋워주는 단어들을 사용한다.

어떻게 고통스러운 연단이 미술 형식이 될 수 있을까? 서양 미술의 관례적인 범주들 내에서 〈삶의 방식〉의 자리를 찾는 것은 어려운 일이다. 이 미술가들의 행위는 물질을 구체적인 대상으로 형상화하는 재현 작업을 포함하지 않았다. 그들이 한 일은 청중도, 리허설도, ~인 체하기의 요소도 없었기 때문에 퍼포먼스라고 불릴 수조차 없는 것이다. 연단은 그런 류의 것이 아니라 스스로를 미술가라

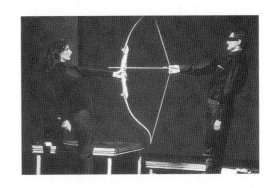

아브라모비치와 울레이
〈정지/에너지〉, 1980.
더블린 ROSC Festival에서의 퍼포먼스.

고 부르는 사람들의 실제 삶에서의 경험이다. 하지만 미술사가들과 비평가들은 미술의 영역을 기꺼이 확장해서 아브라모비치의 궤도이탈을 받아들였다. 이는 아마도 어딘가 미술다워 보이지 않는 이 행위가 실은 신석기 미술가들이 구석기 선조들의 사실적 표현을 버린 이래로 미술에서의 변화를 추동해온 것과 동일한 힘에 의해 추진되었기 때문일 것이다. 동물의 행동에 대한 면밀한 관찰에 의존하는 활동인 사냥이 더 이상 주된 생존 수단이 아니게 되었을 때, 미술은 동물의 해부학적 구도에 대한 정확한 기록이기를 그만두었다. 그 이후로는 지금처럼, 기존 형식들이 새로운 경험을 담아내거나 새로운 목표를 성취하기에 부적절할 때 한 미술 형식에서 다음 미술 형식으로의 진화가 일어난다. 따라서 아브라모비치는 '육체를 고갈시키는 것이 영혼을 소성시킨다'는 그녀의 메시지를 담아낼 매체, 즉 '육체적 연단'을 고안해낸 것이라 하겠다.

예컨대, 〈삶의 방식〉은 물질적 풍요에 의해 망쳐진 대중들에 대해 언급하고 있다. 작품은 형이상학적인 성취란 에어컨 달린 차, 폭신한 화장실 변좌, 여타의 물리적 편안함이 만연한 중에는 잘 이루어지지 않는다고 말한다. 영적인 좋음을 성취하려면 우리의 소유충동을 몰아대는 엔진에 후진기어를 넣을 필요가 있을 것이다. 아마도 우리는 풍요를 얻기 위해 애쓰는 만큼 고갈을 위해서도 열심히 애를 써야만 할 것이다.

〈밤바다 건너기〉라고 불리는 명상 의식 연작이 이 주제들에 대해 부연해준다. 1981년에서 1986년 사이 아브라모비치와 울레이

는 한 번에 16일까지도 지속되었던 금식과 침묵의 시간을 견뎌내었다. 매일같이 이 미술가들은 미술관에 설치된 긴 탁자의 양 끝에 마련된 자리에 앉아 있었다. 그들은 미술관이 열려 있는 시간 동안 내내 서로의 눈을 뚫어져라 쳐다보고 있었다. 그들이 미술작품이었다. 때로 그들은 그들 사이의 탁자 위에 특별히 마음을 흐트러트릴 법한 사물, 예컨대 커다란 뱀 같은 것을 둠으로써 황홀경에 이른 그들의 상태를 강조하기도 했다. 방문객들은 정상적인 의식을 넘어서 버린 두 사람을 관찰했다. 말이나 몸짓에 의존하는 대신에 아브라모비치와 율레이는 서구에서는 사용된 적이 거의 없었던 형태의 의사소통, 순수하게 정신적인 에너지에 의존하는 의사소통에 참여했던 것이다. 아브라모비치는 그 경험을 다음과 같이 묘사한다.

> 현존
> 긴 시간 동안 현존하기.
> 현존이 일어나고 소멸할 때까지.
> 물질로부터 비물질로,
> 형태에서 무형태로,
> 도구적인 것에서 정신적인 것으로,
> 시간에서 영원으로.

미술관 안에서뿐만 아니라 미술관 밖에서도 두 사람은 삶과 노동의 관례적인 양태들과의 연결고리를 단호히 끊었다. 〈밤바다 건너기〉의 시기 동안 그들은 낡은 트럭에 살면서 여행을 했으며, 작품을 수행하기 위해 뒤셀도르프, 베를린, 쾰른, 암스테르담, 카셀, 헬싱키, 겐트, 푸르카, 본, 리스본, 리옹에 잠시 머물렀다. 그 작품은 우시마도, 상파울로, 뉴사우스웨일즈, 시카고, 토론토와 뉴욕에서도 수행되었다. 총 90일이라는 시간이 텔레파시 같은 교류에 집중하는 데 소요되었다. 이 시기 내내 아브라모비치와 율레이는 오직 물로만 연명하면서 완전한 침묵을 유지했다.

아브라모비치의 작품들은 인간 정신이 수많은 다른 파장들에

따라 작동할 수 있다는 사실을 입증한다. 모든 세계는 고유한 주파수를 가진다. 우리는 우리와 파장을 공유하는 세계들과 소통한다. 예를 들어 수도사들은 의식적인 정신과 무의식적인 정신을 하나로 통합하는 "전-차원적(prior-dimensional)"인 방법들을 통해 은밀하게 세계와 관계 맺는다. 그 결과 그들의 특정한 종교나 언어가 어떤 것이건 상관없이, 그들은 서로 자유롭게 교제한다. 이러한 진실은 아브라모비치와 울레이가 호주원주민, 그리고 티베트 승려와 함께했던 〈밤바다 건너기〉에서 극적으로 표현된다. 방문객들은 공통점이 없는 네 사람들이 침묵 속에 고요히 교류하는 것을 목격했다.

1988년에는 지구 둘레의 20분의 1에 걸쳐 지그재그모양으로 굽이굽이 펼쳐져 있는, 무너져가는 고대 유적인 중국의 만리장성이 〈연인들: 만리장성 산책〉이라고 명명된 작품의 장소가 되었다. 이 미술가들은 90일 동안 2,400마일에 걸쳐 만리장성을 걸었다. 아브라모비치는 차가운 액체의 구역인 바다에서 출발했다. 울레이는 건조한 열기의 구역인 사막에서 출발했다. 그들은 긴긴 명상을 하듯이, 자각에 이르는 것 외에는 아무런 목적도 없이 걸었다. 6월 27일 그들이 만났을 때, 남성/여성, 불/물, 뜨거움/차가움, 건조함/축축함이 상징적으로 결합되었다.

의도적인 위험과 불편이 아브라모비치 퍼포먼스 작품들의 두드러진 특징이다. 〈리듬 5〉(1974)를 위해 그녀는 꼭지점이 다섯인, 나무로 된 커다란 별모양 틀을 만들어, 그것을 바닥에 놓고 불을 붙였다. 아브라모비치와 같은 유고슬라비아인들에게 붉은 별은 강력한 상징적 의미를 지닌다. 그것이 공산주의 국가의 공식 문장이었기 때문에 가게, 식당, 탁아소, 학교 등 곳곳에 별을 도배해야만 했다. 하지만 꼭지점이 다섯인 그 별은 연금술 전통에서도 등장하는데, 여기서는 그것이 생명, 건강, 그리고 어머니 대지와 연결된다. 아브라모비치는 그녀의 퍼포먼스에 전통적인 정화 의식을 끌어들임으로써, 고대로부터 내려오는 바, 생명을 고양시키는 것이라는 별의 연상을 되살려놓았다. 그녀는 머리카락을 싹둑 자르고, 손톱도 자른 후 불길 가운데에 드러누웠다. 그녀는 불이 산소를 다 바닥내

서 자신을 무의식 상태로 인도하기를 인내심 있게 기다렸다. 청중
들은 불꽃이 다리에 닿았는데도 그녀가 아무런 반응을 보이지 않
았을 때에야 비로소 그녀가 무의식 상태라는 것을 알게 되었다.

〈정지/에너지〉(1980)에서 아브라모비치와 울레이는, 마치 위험
을 상승시키는 것이 의식의 상태도 상승시키기라도 한다는 듯이,
목숨을 건 도박을 했다. 그녀는 화살이 장전된 커다란 활의 나무
사대를 붙잡고 있었다. 울레이는 그녀와 마주 서서 시위에 걸린 화
살을 잡고 있었다. 그는 천으로 눈을 가리고 있었다. 마리나는 눈
을 뜬 채였다. 그들이 몸을 조금씩 뒤로 기울이자, 그들의 체중이 줄
을 팽팽하게 당겼다. 화살은 마리나의 심장을 겨누고 있었으며 발
사 준비가 되어 있었다. 그들은 피로가 엄습할 때까지 이 위태로운
균형을 유지했다.

〈용의 머리들〉(1995)에서 아브라모비치는 얼음으로 만든 원 안
에서 다섯 마리의 비단뱀들, 보아뱀들과 한 시간 동안 함께 앉아 있
었다. 뱀들은 그녀 몸의 온기를 찾아들었다. 그들은 그녀의 얼굴을
칭칭 감고 그녀의 머리카락 속으로 엉켜들어갔으며, 심지어 그녀의
머리 위에서 교미도 했다. 약간이라도 긴장의 기미가 있었더라면 그
들은 본능적으로 그녀를 물고 몸을 죄었을 것이다. 이처럼 이 작품
은 선사시대에 뱀들이 수행했던 신성한 역할에 아브라모비치가 전
적으로 투항할 것을 요구했다. 그녀는 오우로보로스, 케찰코아틀,
아툼 등 아프리카, 멕시코, 지중해 연안 국가들의 우주생성론에 등
장하는 우주뱀들과 융합했던 것이다.

이 모든 작품들에서 아브라모비치는 수동적이다. 그녀는 전형
적인 서구의 사고방식에 비추어보면 위험인자들로 보일 요소들에
자신을 노출시킨다. 하지만 다른 시대, 다른 장소에서 이 동일한 요
소들은 가치 있는 인적 자원으로 존중되었다. 아브라모비치는 그
것들을 그들의 옛 기원으로 되돌려놓는다. "나는 우리가 위기에 직
면한 시대에 살고 있다고 생각합니다. 우리의 의식은 우리 에너지의
원천들로부터 완전히 분리되어버렸어요. 나는 이 의식을 되살리고
싶습니다."[1]

스스로를 그러한 위험 하에 두는 것은 정신적 장애의 징후라고 믿는 개인들이 아브라모비치의 이상적인 청중이 된다. 그녀의 작품은 관람자들을 서구 문화의 신념체계와 이어주는 밧줄을 뒤흔든다. 그녀는 미술가들이 사물을 만들어내는 사람들일 필요는 없다고 주장한다. 그들은 의식의 금지된 영역으로 여행해 들어가는 순례자들의 역할을 할 수 있다. 아브라모비치가 보기에 이 여행은 시급한 것이다. "너무 늦었어요. 파괴가 이미 너무 심해서 세계는 더 이상 '치유될' 수 없어요. [...] 세계의 파괴는 계속될 거예요. 피할 수 없겠죠. 나는 오직 사람들로 하여금 우리 모두가 죽어가는 행성에 살고 있고, 우리 모두가 파괴될 것이라는 사실에 대비하게 하고 싶을 뿐이에요. 나는 최소한 지구와 하나가 되어 죽을 기회나 가능성, 적어도 단 한 번만큼은 실재를 파악할 기회 내지는 가능성을 보고 있는 것입니다."

퍼포먼스 작품들 아닌 경우에도 아브라모비치는 다른 사람들에게 그녀의 의식에 참여해볼 수 있는 기회를 제공한다. 그녀는 갤러리 한쪽에 방문객들의 이마, 가슴, 생식기가 닿을 수 있도록 특정한 형태로 배열된 구리, 철, 수정 덩어리들을 배치해둔다. 고요함 가운데, 많은 사람들이 난생 처음으로 이 물질들이 담고 있는 에너지에 의해 각성되었다고 회고했다. "이 각성이 사람들을 최소한 스스로와 하나가 되는 상태로 이끌어줄 수 있기"를 그녀는 희망한다.

아브라모비치의 행위들의 극단적인 성격은 유대-기독교의 종교적 신념들과 상반된다. 그것은 전통적인 샤머니즘 지도자들의 예배의식과 매우 유사하다. 그들에게 위험과 고통은 영적인 황홀경의 촉매였다. 샤먼들은 불을 지배하며, 고독이나 자기훼손을 견뎌내고, 인생의 신비를 배우기 위해 그들 자신을 피로나 굶주림에 내맡기기도 한다.

서구의 의사소통방식들을 멀리하면서 아브라모비치는 정신을 침묵시키고 의식을 각성시킨다. 이런 식으로 그녀는 뇌의 분석적 기능이 경험을 처리하는 유일한 방법은 아님을 입증한다. 보다 높은 수준의 각성으로 넘어가기 위해서는 사고가 침잠해야만 한다. 자

아와 세계 사이에 미리 가정된 분리는 합일의 상태로 복구되어야 한다.

아브라모비치의 작품은, "비논리적"이라는 말은 "터무니없는"이라는 말과 동의어가 아님을 암시한다. 우리가 실용적인 적용을 하거나 합리적인 결론을 도출하는 습관을 버리는 순간 놀라운 세계가 펼쳐진다. 이 보상은 〈밤바다 건너기〉에 대한 그녀의 묘사에서도 이어진다.

조용히, 홀로 침묵하라.
세계가 희열에 차
너의 발 아래 굽이칠 것이다.

[아브라모비치 후기]

빨리감기 버튼은 동시대 삶의 속도에 대한 상징이다. 사람들은 고속도로와 슈퍼마켓 계산대에서 빠른 줄을 차지하려고 난리법석이다. 그들은 급히 팩스와 이메일 메시지를 보내고, 음식은 전자레인지로 익혀 먹으며, 인스턴트 커피를 사고, 컴퓨터가 천분의 일 초 만에 반응하기를 요구한다. 지속적인 행위와 인내심은 우리의 시대에는 시대착오적이지만, 그래도 동시대 예술에서는 자주 등장한다. 속도는 보통 음악, 춤, 영화, 그리고 연극처럼 시간 속에서 전개되는 예술 형식과 연관되어 있다. 하지만 속도는 오늘날의 시각 예술의 미적 요소이기도 하다. 예를 들어 마리나 아브라모비치는 현세적인 속도를 거부하고 시간이 유예되는 임계점에 들어서기 위해 정지 상태에 머문다. 제임스 루나는 그 자신을 전시를 위한 대상으로 변형시킬 때 시간을 동결한다. 멜 친의 미술은 식물들의 성장률에 의해 결정된다. 척 클로스는 비인간적일 정도로 규칙적이고 느린 속도로 캔버스에 물감을 칠한다. 이 미술가들은 모두 동시대 도시의 삶의 속도를 특징적으로 보여주는 힙합의 당김음을 거부한다. 그들은 그들 삶의 메트로놈을 정지에 가까운 수준으로 늦춘다.

6 소피 칼르
Sophie Calle
: 자아 제거

- 1953년 프랑스 파리 출생
- 프랑스 파리 거주

소피 칼르는 개인적인 영역들을 침범한다. 그녀가 수집하는 정보, 통상 일기 속이나 침실 문 뒤에 숨겨져 있기 마련인 비밀들이 미술이라는 형식으로 누설된다. 대부분의 미술가는 자신의 삶을 탐구한다. 그러나 칼르는 타인들의 삶을 탐구한다.

소피 칼르
〈잠자는 사람들〉, 1979.
각각 5⅞ × 7⅞ in. 크기의 흑백사진들과 텍스트.
© Sophie Calle and Luhring Augustine Gallery, New York

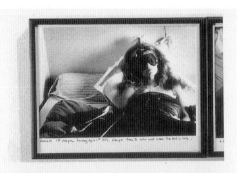

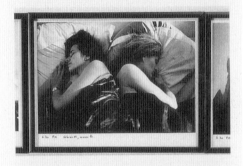

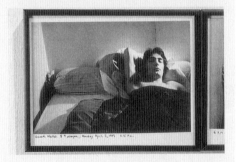

소피 칼르
〈잠자는 사람들〉(부분), 1979.
윗줄은 첫 번째 잠자는 사람이었던 글로리아 K.,
가운데 줄은 글로리아 K.와 앤 B., 아랫줄은 다섯
번째 잠자는 사람이었던 제라르 마이요.
각각 5⅞ × 7⅞ in. 크기의 흑백사진.
© Sophie Calle and Luhring Augustine Gallery, New
York

만약에 어떤 낯선 여인이 당신에게 다가와, 그녀의 침대에서 8시간
동안 자면서 당신이 자는 모습을 관찰할 수 있게 해달라고 부탁한
다면, 당신은 그 부탁을 들어주겠는가? 스물네 명의 사람들이 그
부탁을 들어주었다. 그들은 낯선 이들의 사생활을 지속적으로 탐
구하는 소피 칼르의 미술에 조력자가 되어주었다. 그들의 경험들
은 그녀 자신의 경험의 상실을 보충한다. 칼르는 사랑하지도 미워
하지도, 두려워하지도 갈망하지도, 슬퍼하지도 기뻐하지도 않는
다. 그녀는 그녀 안의 공허함에 형식을 부여한다. 그녀의 황량한 상

태는 그녀가 작품의 감정적이고 서사적인 내용 공급을 타인들에게 의존한다는 점에서 드러난다. 그들을 통해 그녀는 시대의 정신적인 경향을 묘사한다. 인생의 불운을 시각화하는 화가들은 대부분 표현주의자들이다. 그러나 칼르는 표현주의자가 아니다. 감정적 불꽃이 그녀의 창조 과정을 점화시키는 것이 아니다. 그녀의 완성된 작품에는 어떠한 개인적인 감정도 명확히 드러나지 않는다.

칼르는 개인적 관계들의 염탐할 수 있는 다양한 직업인이 되어서는 오늘날 영혼 상실의 원인들과 징후들을 드러낸다. 예를 들어 심리학자는 "직업상의 거리"를 세심하게 유지하면서 정신과 영혼의 사적 내용들을 들여다본다. 추억, 동기, 열정, 두려움, 강박 등이 과학과 인지라는 냉정한 도구들을 이용하여 탐색된다. 자신의 가장 유명한 작품에서 칼르는 심리학적 탐구가 인간성의 내밀한 측면들에 접근하는 방법으로서 사랑과 애정을 대신하게 된 상황을 극적으로 보여준다.

심리학적 조사가 어떻게 인간의 상호작용을 가로막는지를 폭로하는 작품을 계획하면서, 칼르는 강렬한 개인적·사회적 반응을 이끌어낼 만한 활동을 모색했다. 잠이 그녀의 주제가 된 까닭은 명백하다. 파트너와 침대를 함께 쓰는 것은 내밀한 사회적 행위를 누설하며, 꿈은 사회화되지 않은 버릇들을 끌어낸다. 칼르는 〈잠자는 사람들〉(1979)이라 명명된, 결과물로서의 작품에 관해 다음과 같이 묘사한다. "나는 내 침대에 항상 누군가가 있기를 원했고, 그래서 알지도 못하는 사람들에게 와서 내 침대에서 자달라고 요청했다. 그들 각각은 8시간 동안 잤고, 그 뒤를 이어받을 사람에 의해 깨워졌으며, 8일 동안 그런 식으로 진행되었다. 낮 순번을 위해서는 보통 낮 시간에 잠을 자는 사람들, 예컨대 제빵사와 같은 사람들에게 와달라고 부탁했다. 나는 8일 동안 침대 옆에 머물러 있었다."[1] 45명이 전화로 개별 섭외되었다. 대부분 지인들에게 소개 받은 사람들이었다. 그들 중 스물아홉 명이 수락했다. 실제로 나타난 건 스물네 명으로, 8시간 간격으로 차례차례 도착했다. 칼르는 그들과 함께한 그녀의 활동을 다음과 같이 요약한다. "나는 한 시간마다 그들

의 사진을 찍었고, 그들이 말한 모든 내용을 받아 적었다."[2]

실험 환경을 정하는 것이 또 하나의 미술적 결정이었다. 칼르는 심리학자의 실험실이나 사무실처럼 정서적으로 메마른 영역을 거부했다. 그녀는 개인적 관계들이 지배적이리라 예측되는 곳인 집에서 수면 실험을 수행했다. 그녀의 집에서도 그녀는 사적인 관계가 이루어지는 방, 즉 침실을 선택했다. 침실에서도 그녀는 가장 친밀한 관계를 위한 곳인 침대로 장소를 지정했다.

세 번째 결정은 그녀의 침실이라는 정서적인 환경에 들어와 잠자는 낯선 사람들과 그녀가 맺은 관계와 관련된다. 작품의 주제로 인해 칼르는 실험을 수행하는 과학자의 역할을 맡아야 했다. 그녀의 무심함은 그런 환경에서 생기기 마련인 친밀함에 대한 기대와 대비되어 더욱 극적인 것이 되었다. 그녀는 마치 장치들이 잘 갖춰진 실험실에서 그녀 쪽에서만 보이는 유리창 뒤에 서 있기라도 한 양, 무심하게 있었다. 그 어떤 사적인 일도 그녀와 그녀의 침대를 차지한 사람들 사이에서 일어나지 않았다. 그 장소와 그녀의 품행은 직업정신 대 친근함, 객관적 태도 대 애정, 그리고 익명성 대 친밀함을 맞부딪치게 했다. 그녀의 침실에 스며든 중립성은 동시대 사회에서 발견되는 사랑의 무기력한 상태에 대한 은유였다.

칼르의 실험에 참여한 남녀들이 작품의 내용을 제공해주었다. 그들은 낯선 이들에게는 통상 접근이 금지된 삶의 면모, 즉 그들의 잠버릇을 내보여주었다. 대다수는 그들의 행동과 말이 사진과 텍스트를 통해 기록될 것이라는 사실을 알지 못했다. 이 기록들이 미술로 전시되어 미술관 방문객들이 그것을 유심히 살피게 될 것이라는 사실을 깨달았던 사람들은 더더욱 없었다.

낯선 이의 침실에 들어가 그의 침대에 오르고, 그 낯선 이 앞에서 잠자는 것에 대해 주체들이 분명 느꼈을 불안감은 칼르가 조성해놓은 병원 같은 분위기 속에서 금세 증발해버렸다. 일단 침대에 들어가면 그들은 그녀의 객관적인 시선에 자신들을 맡겼다. 그녀는 자신이 관찰한 바를 기술했다. 말을 주고받을 때에도 자연스러운 대화는 없애고 경직된 구조의 설문조사로 담화를 한정함으로써 개

인적인 교제를 차단했다. "나는 동의를 한 사람들에게만 질문을 던졌다. 그것은 지식을 얻거나 사실을 수집하기 위한 것이 아니라 중립적이고 거리를 둔 접촉을 성립시키기 위한 것이었다."[3] 작품은 딱딱한 설명투로 다음과 같은 질문들에 대한 답들을 기록하고 있다.

잠자는 것이 즐거운가?
문은 열려 있어야 하는가 아니면 닫혀 있어야 하는가?
당신은 잠꼬대를 하는가?
당신은 당신이 어떤 모습으로 잘 것이라고 생각하는가?
당신은 자명종을 사용하는가?
내가 이 방에 있는 것이 당신의 잠을 방해하는가?

16번째 수면자였던 패트릭 X에 대한 보고서는 그녀의 과학적인 어조의 본보기이다. "그는 시트를 바꾸지 않고 잠자리에 든다. 그는 나의 질문에 대답하기로 동의한다. 그는 이것이 난교파티와 관련되어 있다고 생각해서 여기에 왔다고 말한다. 그는 사태의 실상을 알고도 유감스러워 하지 않는다."[4]

칼르가 자신이 발견한 것들을 보여줄 매체로 카메라를 택한 것도 그녀 작품들의 핵심을 이루는 정서적 거리를 확고히 한다. 그녀의 손님과 작품에 그녀의 정서가 닿아있지 않은 것과 마찬가지로 그녀의 손길도 닿아있지 않다. "사진은 내가 이야기 속으로 들어갈 수 있도록, 나의 피사체들에 더 가까이 갈 수 있게 도와준다. 그것은 사람들에게 다가가는 길이다."[5] 칼르의 손에서 카메라는 무정한 도구이다. 그녀는 거리조절이 되는 카메라 렌즈를 이용하고, 그 기계적 익명성을 수용한다. 그것을 통해 그녀는 침실 파트너들의 친구나 연인이 아닌, 관찰자로서의 그녀의 역할을 정식화한다. 그녀의 사진 스타일은 기교의 미학을 거부한다. 칼르의 사진들은 흑백에 정면이며 중립적이다. 표현할 감정들이 결여되어 있기 때문에, 그녀는 특정한 분위기를 자아내는 색채, 형태, 질감을 사용하지 않는다.

〈잠자는 사람들〉은 여러 줄로 늘어놓은 잠자는 피사체들의 사진, 그리고 그들을 인터뷰한 내용을 모두 모아 한 권의 책이라는 형식으로 제시된다. 미술관 방문객들은 낭만적이지도 낯간지럽지도 않은 수많은 침실 활동의 증거를 바라보고 또 읽는다. 임상의의 무심한 태도가 거기서 벌어진 상호작용들을 특징짓는다. 낯선 이들을 그녀의 침실로 끌어들이지만 친밀함은 피함으로써, 칼르는 종종 침실까지 파고드는 동시대 삶에서의 애정 상실의 불안한 징후를 제시하고 있다.

칼르는 미술학교나 대학에 다닌 적이 전혀 없었고, 미술가가 되리라고는 상상도 하지 못했다. 그녀의 탐정 같은 활동은 그녀에게 직업도 목적도 욕망도 없던 1979년에 시작되었다. "나는 7년간의 여행 후 프랑스로 되돌아왔는데, 파리에 도착했을 때 나는 내 동네에서 완전히 길을 잃은 느낌이었다. 더 이상은 그 전에 하던 것들을 하고 싶지 않았고, 하루하루 어떻게 임해야 할지도 더 이상 알지 못했기에, 나는 길에서 만난 사람들을 쫓아가리라 결심했다. 내가 이렇게 한 유일한 이유는, 나 스스로 무엇을 해야 할지 알 수 있는 능력을 상실했으니, 길에서 만난 아무나의 에너지와 상상력을 택해 그들이 하는 것을 그대로 따라해야겠다고 마음먹었기 때문이었다. 나는 사진을 찍지도 글을 쓰지도 않았다. 오직 아침마다 그들이 어디로 가는지 보고, 나의 하루가 어떨 것인지를 그들이 결정하게 해야겠다는 생각만 하곤 했다."[6] 어떻게 칼르의 계획이 미술로 여겨지게 되었을까?

역설적이게도, 미술계의 관심을 끈 것은 그녀의 창조적인 생명력이 아니라 그녀의 무기력함이었다. 칼르의 활동에 대해 듣고 거기서 최근 미술의 특성들을 인지하여 1980년 개최된 파리 미술 전람회 "비엔날레 데 쥬느(Biennale des Jeunes)"에 참가하도록 그녀를 초청한 한 미술비평가가 아니었다면, 그녀는 그저 혼란에 빠진 쓸쓸한 여인으로 남았을 수도 있었다. 그녀의 미술 경력은 그런 식으로 시작되었다. 그녀도 다음과 같이 인정했다. "나는 내가 미술가라고 생각해본 적이 없는 사람이었다." 그녀의 전-미술(pre-art) 활동이 회

고적으로 소급되어 미술로 분류되었다.

칼르가 미술계에 들어서게 된 것은 요행이었지만, 유럽과 미국에서 그녀의 명성이 높아진 것은 그녀가 계속하여 독창적이고 일관성 있는 작품군을 제작해왔기 때문이었다. 그녀는 에드워드 호퍼, 에곤 쉴레, 파블로 피카소, 알베르토 쟈코메티, 장 드뷔페, 그리고 케테 콜비츠 등 기라성 같은 작가들의 위대한 미술을 낳았던 주제를 탐구한다. 그들 모두는 멜랑콜리와 절망에 시각적 형식을 부여했다. 그들의 작품에서 주제와 양식은 그들의 감정을 생생하게 기록하는 쪽으로 수렴된다. 관람자들은 감정을 이입한다. 칼르의 작품을 구분해주는 것은 그녀는 아무것도 느끼지 않는다는 점이다. 냉혹한 조사관의 빛을 그녀 자신의 영혼에 비춤으로써 그녀는 텅 빈 내면을 드러낸다. 관람자들은 고립의 냉기를 느낀다. 그들은 공감한다.

각각의 작품에서 칼르는 대인 업무를 무심하게 수행하는 역할을 한다. 〈잠자는 사람들〉에서 그녀는 실험심리학자의 태도를 취했다. 이와 비슷하게, 낯선 이들을 따라다녔을 때 그녀는 개인의 사생활에 그 사람과의 상호작용 없이 무단으로 침입하는 스토커가 되었다. 다음 작품들은 또 다른 "무심 대 무심"의 관계들을 극적으로 보여준다.

스토커: 〈스위트 베니티엔〉(1980)은 칼르의 뒤쫓기 활동이 전면적인 감시 전략을 이용하는 수준으로 강화된 작품인데, 이 모든 것이 전혀 알지 못하는 낯선 사람의 초상화를 만들기 위해 수행되었다. 칼르는 파리의 길에서 낯선 사람을 따라갔고, 그를 베니스까지 계속 쫓아갔다. "1980년 2월 11일 월요일 밤 10시. 리옹 역. 플랫폼 H. 베니스행 탑승 구역 [⋯] 내 가방 속 물품들: 정체를 감추기 위한 화장도구들, 금발의 단발머리 가발, 모자, 베일, 장갑, 선글라스, 라이카 카메라와 스킨타(거울이 달려 있어서 피사체를 향하지 않고도 사진을 찍을 수 있게 장치되어 있는 렌즈 부속품)."

이렇게 B급 영화에나 나올 법한 탐정 장비들을 갖추고, 칼르는

배를 타고 13일간의 모험길에 올랐다. 이 모험은 낭만적인 멜로드라마를 흉내낸 듯하지만, 실상 그 가장 본질적인 요소인 열정은 결핍되어 있었다. 칼르는 관심 없는 남자를 몰래 감시했다. 그녀의 집착은 가장된 것이었다. "나는 내가 진정으로 사랑했던 사람에게 결코 해본 적이 없는 것들을 그에게 했다. 나는 바깥에서 추위에 떨며 누군가를 열 시간이나 기다려본 적이 없다. 나는 그럴 만큼 질투에 사로잡히거나 사랑에 빠져본 적이 없다. 그렇지만 나는 그를 위해 그렇게 했다. [...] (이 작업들은) 일종의 감정 만들어내기이다. 나는 사랑에 빠져 있지 않지만, 사랑의 모든 징후를 가지고 있다."[7]

13일 후 헨리 B.는 그가 미행당하고 있다는 사실을 알게 되었다. 그는 칼르에게 다가왔다. 이 이야기의 클라이맥스는 어떤 것이었을까? 포옹? 파국? 어느 쪽도 아니었다. 칼르가 기록하고 있듯이, "헨리 B.는 아무것도 하지 않았다. 나는 아무것도 알아내지 못했다. 이 진부한 이야기에 어울리는 진부한 결말이었다." 그녀의 로맨스는 상상속 연인과 직접 대면하는 순간 무너져버린다. "아무 일도, (우리) 사이에 어떤 접촉이나 관계를 형성할 만한 그 어떤 일도 일어나지 않았다. 그것은 유혹이라는 값을 치루어야 얻어지는 것이다. 비밀은 깨져서는 안 된다."[8] 이야기는 애정 없는 삶의 아픔을 반향하고 있다. 그것은 많은 사람들의 삶에 있어서의 유일한 낭만적 모험이 애써 만들어진 것이라는 사실을 상기시켜준다. 〈스위트 베니티엔〉은 인위적으로 꾸며낸 것이지만, 에로틱한 감정을 느끼기 위해 환상에 호소하는 사람들에 관한 진실된 이야기를 하고 있다.

객실청소부: 객실청소부는 개인적인 관계를 형성하지 않고도 사람들의 사적인 활동을 들여다볼 수 있는 특권을 지닌 또 다른 직업이다. 칼르는 한 호텔에 객실청소부로 취직해서, 청소를 하면서 투숙객들의 물건들을 면밀히 살핌으로써 그들의 사생활을 엿보았다. 그녀는 다이어리를 읽고, 여행 가방을 열어보았으며, 문틈으로 그의 대화를 엿들었다. 호텔 투숙객들이 그들의 욕실 습관과 침실 습관을 그녀에게 드러내 보이는 동안에도 그녀는 익명성을 유지하

소피 칼르
〈호텔, 객실 # 29〉, 1986.
사진들과 텍스트,
41⅛ × 57½ in.
© Sophie Calle and Luhring
Augustine Gallery, New York

고 있었다. 칼르는 그녀가 발견한 것들을 싸구려 자동카메라와 테이프 녹음기로 기록했다. 이 기록물들이 〈호텔〉(1986)이라고 명명된 작품을 구성한다.

취재기자: 〈수첩 주인 남자〉(1983)에서 칼르는 상대의 동의 없이 비밀을 캐내는 취재기자처럼 행동했다. "나는 〈리베라시옹〉지의 의뢰를 받아 작업을 했다. 그들은 내게 여름 내내 무엇이건 내가 원하는 것을 할 수 있도록 반 페이지의 지면을 할애해주겠다고 제안했다. 나는 옛날 신문들의 연재 기사 같은 적당한 기획을 찾으려고 애

썼다. 최근에 나는 길거리에서 주소록 한 권을 주웠다. 나는 그것을 사진으로 찍어 사본을 만든 후 주인에게 돌려보냈다. 그런 다음 나는 수첩에 적혀 있던 사람들을 한 사람씩 차례로 만나러 가서, 그들에게 수첩 주인에 대해 말해달라고 부탁했다. 그러고는 그에 대한 모든 사람들의 의견을 통해, 마치 퍼즐을 맞추듯 그의 초상을 종합해보려고 노력했다."[9]

피에르 D.의 주소록에 기재된 사람들을 인터뷰하고 사진 찍어, 칼르는 그의 직장생활, 사회생활, 그리고 사생활에 대한 정보를 모았다. 그 결과물들이 1983년 8월에서 9월에 걸쳐 파리의 일간지에 게재된, 30회 연재기사의 형식을 띤 작품을 이룬다. 신문이라는 장치는 침해력을 더욱 상승시켰다. 미술은 허구일 수도 있지만, 신문보도는 보통 사실이라고 추정된다. 더군다나, 이 아무 것도 모르는 시민의 삶의 내밀한 세부사항들은 작품이 미술관에서 전시될 때보다 훨씬 더 많은 사람들에게 노출되었다.

관광객: 관광객들은 외지인이고 관찰자이며, 사진을 즐겨 찍는다. 언론인이나 심리학자, 객실청소부와 마찬가지로, 그들도 일시적이고 피상적이며 감정이 개입되지 않는 관계를 형성한다. 칼르는 〈시베리아 횡단〉(1987)이라 명명된 작업에서 극단적인 형태의 관광을 경험했다. "나는 시베리아 횡단 열차를 타기로 결심했다. 여행 내내 당신은 당신이 모르는 어떤 사람과 같은 객차에 있으면서 마치 부부처럼 지내야만 한다. 공간은 4평방미터이고, 거기서 당신들은 15일 내내 얼굴을 맞대고 있게 된다."[10] 칼르가 객차를 함께 썼던 남자는 러시아어밖에 할 줄 모르는 사람이었다. 그들은 대화를 나눌 수 없었고, 어떤 정서적 이끌림도 느끼지 않았으며, 그럼에도 불구하고 동거할 때와도 같이 긴밀하게 역할을 수행했다. 그들은 언제 먹고, 언제 자고, 언제 일어날지를 조정했다.

탐정: 1981년 퐁피두 센터가 기획한 〈자화상〉이라는 제목의 전시에 칼르가 출품한 작품은 그녀 존재의 고갈된 상태에 대한 가슴

철렁한 증거를 제시한다. 스스로 자화상을 제작하는 대신 그녀는 타인에게 초상의 결정권을 맡겼다. "나는 어머니께 사립탐정을 고용해서 나를 미행하게 하되, 내가 의뢰했다는 사실을 알리지 말라고 부탁했다. 그리고 내 존재의 사진 증거를 제시하게 하라고 부탁했다. 나는 그가 약 일주일 동안 나를 미행하리라는 것을 알고 있었지만, 그 주의 어느 날에 그럴지는 몰랐다. 나는 엉뚱한 일을 하려고 하지 않았고, 그에게 나의 삶이 실제로 어떠한지를 보여주고자 했다."[11] 탐정은 칼르의 하루를 시간대별로 기록했는데, 그녀는 그것을 자신의 일기와 함께 〈그림자〉라는 제목으로 전시했다. 칼르는 미술가의 역할을 탐정에게 양도했다. 그가 그녀의 초상을 만들어냈다. 이처럼 그녀의 정서적 유리(遊離)의 범위는 그녀와 다른 사람들 간의 관계에 국한되지 않았다. 그것은 그녀와 그녀 자신의 관계까지도 포함했다.

〈눈이 먼〉(1986)은 아름다움을 묘사하는 이로서의 미술가라는 고전적인 역할을 공공연히 포기함으로써, 그녀의 창조적 자원의 고갈에 대한 또 다른 증언을 제공한다. 칼르는 아름다움의 비전을 제시할 수 없다고 가정되는 사람들조차도 그녀보다는 나음을 보여주었다. 그녀는 나면서부터 맹인인 사람들에게 그녀의 미술작품에 들어갈 아름다운 것들을 정하도록 의뢰했다. 그녀는 참가자들과 그들이 묘사하는 대상들의 사진을 찍었다. 최종 결과물로서의 작품은 이 사진들과 그 사진들을 있게 한바, 말로 된 아름다움의 묘사로 구성되었다.

이 모든 기획들에서 칼르의 상상력은 다른 사람들이 느끼는 정서와 다른 사람들이 제공하는 재료에 기대고 있다. 하지만 그녀도 인정하듯이, 그녀는 보통 최종 작품에 전적으로 그녀 스스로 만든 한 가지 요소를 집어 넣는다. 호텔 방의 사진 한 장, 눈먼 사람의 한 가지 대답 등등. "[…] 매번 한 가지 거짓이 있는데, 일반적으로 한 작품에 오직 하나의 거짓이 들어있다. 그것은 내가 찾고 싶었으나 찾지 못했던 것이다."[12]

오늘날 일터와 가정에서의 삶은 종종 사람들로부터 인간적인

상호작용의 기회를 빼앗아간다. 조사에 따르면 사회적 붕괴는 맹렬한 기세로 이루어지고 있다. 우리가 자주 이사를 다니기 때문에, 공동체적인 결속이 이루어지는 일은 드물다. 우리의 인적 관계망은 가족이 아니라 일에 의해 지배된다. 1인 가족이 급격히 증가하고 있다. 가정은 종종 위험으로부터의 피난처가 되지만, 마음이 잘 통하는 사회적 교류의 중심은 아니다. TV가 식사 시간의 대화거리를 제공한다. 홀마크사의 카드가 우리의 친밀한 소통을 표명한다. 컴퓨터, 관료주의, 대중매체는 삶을 비인간적인 것으로 만든다. 우리는 전화만 걸면 정신과 의사, 섹스, 농담 따먹기, 그리고 오늘의 운세 등의 서비스를 받을 수 있다. 이것들도 비인간화의 원인에 속한다고 할 수 있다. 소피 칼르는 그 결과를 기록한다.

[칼르 후기]

소피 칼르는 온 카와라, 척 클로스, 그리고 셰리 레빈과 함께 미술에서 분노, 질투, 미움, 사랑, 기쁨, 슬픔, 열의를 제거한다. 마리나 아브라모비치, 젤로비나 & 젤로빈, 그리고 폴 텍은 이런 정서들을 초월한다. 역설적이게도 인간 정서의 충실한 표현은 로리 시몬스의 꼭두각시 인형들, 마이크 켈리의 인형들, 마이어 바이스만의 박제된 칠면조들, 그리고 길버트 & 조지라 명명된 두 명의 인간 자동인형에게서 발견된다.

7 길버트 & 조지
Gilbert & George
: 자기 희생

길버트
- 1943년 이탈리아 돌로미테 출생
- 볼켄슈타인 미술학교
- 오스트리아 할라인 미술학교
- 독일 뮌헨 아카데미
- 영국 런던 세인트 마틴 미술학교
- 영국 런던 거주

조지
- 1942년 영국 데번 출생
- 영국 달링턴 성인교육센터
- 영국 달링턴 미술대학
- 영국 옥스퍼드 스쿨
- 영국 런던 세인트 마틴 미술학교
- 영국 런던 거주

길버트 & 조지는 두 개인들의 이름이 아니다. 그들은 프록터앤갬블(P&G)이나 시어스 로벅과 같은 단일체이다. 길버트 & 조지는 그들 스스로를 살아있는 조각가로서 내세우는 것이 아니라, 그 자체로서 살아있는 조각이다. 팀의 두 구성원 모두가 그들의 겉모습(그들 미술의 미적 구성요소)과 그들의 행위들(그들 미술의 내용)에 아낌없는 공을 들인다. 깨어있건 잠들어있건, 가정에서의 사생활 중이건 공개토론회 중이건 간에, 매 순간이 그들의 미술적 사명에 바쳐진다. 길버트 & 조지라는 미술작품은 인류의 유익을 위해 고통을 감내한다.

길버트 & 조지
〈이마용 디자인〉,
1990.
© Gilbert & George

길버트 & 조지는 1967년 그들이 런던에 있는 세인트 마틴 미술학교를 졸업할 무렵 조각이 되었다. 학창 시절에 그들은 성명서, 팸플릿, 소설, 엽서, 사진 등을 제작했고, 공공장소에 그 모습을 드러내기도 했다. 이런 활동들은 보통 작가, 행위예술가, 사진가의 작품으로 간주되는 것들이지만, 길버트 & 조지는 자신들을 조각가로 분류한다. 그들은 자신들이 한 점의 미술작품이기 때문에 그들이 행하고 생각하고 느끼는 모든 것이 조각이라고 주장한다.

　　졸업 후 길버트 & 조지는 그들이 현재 살고 있는 런던의 타운하우스로 이사를 했다. 그들이 삶에서 경험하는 모든 것을 그들의 미술에 헌신하고자, 그들은 이 미술 소명과 관련이 없는 모든 활동들을 빼버린 엄격한 일과를 확립했다. 그들은 절대 요리도, 청소도, 쇼핑도 하지 않는다. 그들의 말에 따르면, 깨어있는 매순간이 "우리가 우리의 목적을 향한 길을 느낄 수 있는 시공간을 주어야만 한다. 매일매일 우리는 그 목적이 올바른 방향으로 설정되어 있는지 확인해야 한다. 그것은 매일, 매순간 재정의될 것을 요구한다."[1] 그렇다면 그들의 목적은 무엇인가? "우리는 우리자신에게 영혼을 찾아주려고 노력한다."[2]

　　이 영혼을 찾는 조각은 언제나 깐깐하고 꼼꼼하며 품위 있는 복장, 에드워드 시대풍의 복장(20세기 초 영국의 풍요로움에서 생겨난 멋쟁이 복장)을 갖춰 입고 있다. 집에서건 공공장소에서건 이 미술가들은 똑같은 트위드 정장에 넥타이를 매고, 티 한 점 없는 흰 셔츠를 입고, 반질반질 윤을 낸 구두를 신으며, 종종 장갑도 낀다. 때로는 신사의 품격을 완성하기 위해 지팡이를 가지고 다니기도 한다. 그들의 턱에서는 한 올의 수염도 찾아볼 수 없다. 헝클어진 머리가 그들의 흠잡을 데 없는 겉모습을 망치는 일도 없다. 풀을 먹이고 깨끗이 표백하고 잘 다린 길버트 & 조지의 복장은 동시대의 복장 트렌드에 반한다는 점에서 특별히 놀라운 것이다. 오늘날 편안함을 추구하는 청바지와 스니커즈, 티셔츠와 스웨트셔츠를 세탁소나 운동경기에 갈 때뿐만 아니라 음악회나 교회에 갈 때도 입는다. 이런 환경 속에서 길버트 & 조지는 확실히 눈에 도드라진다. 그들의 마네

킹 같은 완벽함이 그들이 사람이라는 생각을 몰아내고 그들이 한 점의 미술작품이라는 인상을 북돋운다. 그들의 기이한 닮음 역시 이에 일조한다. 길버트의 얼굴 생김새가 조지보다 더 검고 각져 있기는 하지만, 그들은 비슷하게 차려입은 두 사람이라기보다는 한 사람과 거울에 비친 그의 반사상인 듯 보인다. 그들이 공들여 만들어낸 유사성은 겉모습뿐만 아니라 자세, 표정, 그리고 몸짓까지 포함한다. 하나의 작품이 되는 것은 그들에게 자신들의 인간성과 더불어 개성까지도 버리도록 요구한다.

그들 경력의 중반까지 길버트 & 조지의 행동거지에는 그들의 셔츠만큼이나 뻣뻣하게 힘이 들어가 있었고, 그런 만큼 대중적인 행동 규범에 비추어 보면 시대착오적이었다. 예의범절에 관한 가장 엄

격한 규칙들을 고수하는 것은 트림과 고함소리와 새치기를 봐주는 사회적 분위기로부터 그들을 분리시킨다. 길버트 & 조지는 흠잡을 데 없는 우아함과 평정, 그리고 예의범절을 발휘한다. 그들의 비범한 침착성은 동시대 인간사의 거친 양상 속에서는 깜짝 놀랄 만한 것이다. 이런 식으로 그들은 미술의 지위를 위해 친숙한 인간 행동양식을 버린다. 그들의 작품 중 가장 많은 갈채를 받은 〈노래하는 조각〉은 그 같은, 한 치의 어긋남도 없는 완벽함의 본보기이다. 그 작품은 1969년에 처음 시작된 이래로 여러 차례 반복되어 왔다. 매 상연 때마다 그들은 미술로서의 지위를 입증하기 위해 번쩍이는 브론즈 파우더로 그들의 노출된 피부를 뒤덮었다. 갤러리 공간의 중앙에 있는 좌대 위에 서서, 그들은 같은 주형에서 떠낸 두 개의 청동 조각이 된다.

그 작품은 믿을 수 없을 만큼 간단하다. 길버트 & 조지가 〈철교 아래에서〉를 부르고 또 부르는 것이 작품을 이룬다. 원래는 영국인 음악공연 팀인 플래너건과 앨런에 의해 유명해진 〈철교 아래에서〉는 에드워드 시대의 곡이고, 따라서 길버트 & 조지의 의상과 시대가 일치한다. 이 미술가들은 에드워드 시대의 축음기로 재생되는 녹음된 곡을 반주로 삼는다. 곡이 끝날 때마다 그들은 장갑과 지팡이를 서로 교환하고, 레코드를 다시 준비하여, 퍼포먼스를 다시 시작한다. 예를 들어 뒤셀도르프에서 그들은 이 눈 하나 깜박이지 않는, 엄격하고 무표정한 공연을 여덟 시간이나 반복했다.

〈철교 아래에서〉의 노랫말은 부유함이라는 보상에 대해 미심쩍어 하며 기차가 다니는 다리 아래에서의 노숙에 만족하는 방랑자의 관점에서 써졌다. 그는 임금 노동자와 자기 집을 가진 사람들의 복잡한 생활양식보다 자신의 단순하고 곤궁한 상태를 더 좋아한다.

> 리츠 호텔 숙박부엔 싸인해 본 적 없고, 칼튼 호텔에서도 그들이나 잘 수 있겠지
> 우리들이 알고 있는 유일한 장소, 우리들이 잠자는 곳
> 철교 아래에서 우리들은 꿈나라로 떠나네

철교 아래 조약돌 위에 우리들은 누워있네

매일 밤 당신은 우리가 피곤에 지친 것을 보겠지만

아침햇살 살며시 다가와 새벽을 알리면 행복하다네

비가 오는 날에도 거기서 자고, 맑은 날에도 거기서 자네

덜컹덜컹 기차소리 머리 위로 들으며

어디로 떠돌건 길바닥이 우리 베개

철교 아래에서 우리들은 꿈나라로 떠나네

이 노랫말에 따른다면, 길버트 & 조지의 겉모습은 정말로 이상한 것이다. 이 미술가들은 흠잡을 데 없는 반면, 뜨내기 방랑자들은 더럽고 너저분하고 남루하다. 아마도 길버트 & 조지는 다른 종류의 일치를 추구하고 있을 것이다. 방랑자들과 마찬가지로 그들 역시 비관습적인 생활양식을 추구하는 데에서 오는 불편함을 감수하는 부적응자들이다.

이 퍼포먼스 작품에서 길버트 & 조지는 서양미술 전통에서 일반적으로 찬미되어온 특질들을 역전시킨다. 무기물(예컨대 대리석과 청동)에 생명의 특질들을 불어넣는 대신에, 그들은 생명에 무기물의 속성들을 불어넣기 위해 동일한 노력을 기울인다. 그 작품은 세 가지 생기를 그들의 미적 레퍼토리에 집어넣었음에도 불구하고 (노래는 진짜 소리를 도입하며, 춤은 진짜 움직임을 도입하고, 그들 자신의 살아있는 육체는 진짜 생기를 도입한다) 기계 같은 느낌을 준다. 작품의 결과적인 예측가능성이 생명의 징후들을 제거하며, 너무 쉽게 예측된 결과는 영혼이 느껴지는 진정한 생명력의 결핍을 강조하게 된다.

그렇다면 이 퍼포먼스는 지루할까? 구름떼같이 모여들어 한 번에 몇 시간이고 못 박힌 듯 머물러 있는 군중들이 그렇지 않음을 보여준다. 사실, 그것은 눈을 뗄 수 없는 작품이다. 길버트 & 조지는 살아있는 완벽체를 두 눈으로 목도하는 독특한 기회를 제공하는데, 이는 필경 인간의 능력을 넘어서는 일이다. 기계 장치로 돌아가는 뮤직 박스 안의 인형들처럼, 그들의 움직임은 규정되어 있고, 한 치의 어긋남도 없으며, 그들의 얼굴은 표정이 없고 초연하다.

그들은 이 생기 없는 보더빌 배우들이 언젠가는 실수를 해서 그들도 사람임을 드러내게 될 것이라는 예상 속에서 기다리고 있는 군중들을 의식하지 않는다. 그들은 결코 실수를 하지 않는다. 길버트 & 조지는 언제나 함께 하나의 조각을 이룬다. 로봇 같은 거동은 그들이 노래를 하건 하지 않건, 무대 위에 있건 무대 밖에 있건 간에 늘 유지된다. 그들의 청동빛 엄격성, 개성의 결여, 즉흥성의 상실은 절대적이다. 영혼을 찾는 것이 그들의 삶이며, 그들의 삶이 곧 미술이다.

〈노래하는 조각〉에서 보이는 한 치의 어긋남도 없는 완벽함은 길버트 & 조지의 행동양식의 한쪽 극단만을 보여준다. 이 미술가들은 그들의 모든 경험을 통째로 그들의 미술에 바친다. "우리는 종종 깨닫는다. 사람들이 마음속에 품고 있는 것은 아름다운 삶, 행복하고 평화롭고 편안한 삶을 사는 것 [⋯] 이지만, 행복에는 이면이 있는 법이고, 다른 측면들이 있기 마련이다. [⋯] 우리는 현실의 한쪽 면만 보는 것이 아니라 가능한 모든 면들을 보고 싶다. [⋯] 매일 매일의 우리의 삶은 살인, 폭탄, 그 밖의 다른 다양한 요소들로 가득 차 있다. 각각의 사건은 우리에게 이 세계, 우리가 우리의 영감을 자극하는 이 멀고도 높은 곳을 우러러보며 탐색하고 있는 이 신비롭고 복잡한 세계의 의미에 대한 실마리를 제공한다. 우리는 각각의 경험을 대중에게 제시할 이미지로 전환한다."[3] 그 결과, 길버트 & 조지의 미술의 다른 절반은 메스꺼운 행위들의 지저분한 장면들을 재현한다. 이 경우, 미술을 하면서 그들은 인간조건의 비극을 탐구한다. 경험의 양극단은 서로의 대립항과 인접함으로써 강렬해진다. 정중함을 배경으로, 길버트 & 조지는 시골뜨기와 속물처럼 행동한다. 결과는 마음을 어지럽힌다. 그들 작품의 이런 면모는 어떤 특징들을 보이는가? "연약함, 고민, 고통, 성행위 등등도 인류라고 불리는 종의 속성이다."[4] 작품은 어떤 목적에 기여하는가? "우리는 우리 자신에게 있는 좋고 나쁜 모든 것들을 발견하고 받아들이고 싶다. 문명은 언제나 '헌신하는 사람' 덕분에 진보해왔다. 우리는 삶에 부여할 새로운 의미와 목적을 찾으려는 필생의 탐색에 우리의 피와 두

길버트 & 조지
〈8개의 똥
덩어리들〉, 1994.
99⅜ × 139⅝ in.
© Jablonka Gallery,
Cologne

뇌와 에너지를 쏟고 싶다."[5] 보는 이들에게 인간 조건의 복합성을
제시하기 위해 왜 꼭 헌신뿐만 아니라 타락도, 세련됨뿐만 아니라
천박함도 탐색해야 하는가? "우리는 우리의 미술이 지식의 장벽을
넘어 사람들에게 미술에 관한 그들의 지식에 대해서가 아니라 그들
의 삶에 관해서 직접 이야기하기를 바란다."[6] "바로 이를 위해 우리
는 우리의 손과 다리, 펜과 말, 그리고 우리의 소중한 머리를 미술의
진보와 이해에 바쳐온 것이다."[7]

달리 말하자면, 그들의 미술 탐구는 더 나은 사회를 위해 수행
된다. 길버트 & 조지는 평범함, 안락함, 적당함을 희생해왔는데, 이
는 그들 스스로에게 영혼을 찾아주기 위한 것만이 아니라 인류의
영혼을 구하기 위한 것이었다. 그들은 최선의 인간 행위와 최악의
인간 행위 둘 다를 상연함으로써만 이 사명을 완수할 수 있다.

길버트 & 조지의 행위들은 사진, 드로잉, 그리고 회화로 기록된
다. 그들의 전형적인 작품은 이 미술가들이 혹독하고 적나라한 상
황에 처해 있는 여러 장의 흑백 사진들과, 비밀스럽고 또 종종 외설
적이기도 한 텍스트들로 구성된다. 사진들은 공히 화려한 녹색이나

빨간색으로 손수 칠해져 있다. 각각의 패널에는 검정색 틀이 개별적으로 끼워져 있고, 그 패널들이 격자 형태로 배열되어 스테인드글라스마냥 강렬한 빛을 낸다. 작품이 걸려있는 벽은 인류를 사로잡은 저열한 충동들의 증거로 번쩍인다. 작품은 미술가들의 불미스러운 난동에 신성화된 맥락을 만들어준다. 이런 식으로, 이 거꾸로 성자들의 삶은 에스겔이 그랬듯 열정적으로 선언된다.

심지어는 만취상태조차도 살아있는 조각이 견뎌내야만 하는 짐의 일부가 된다. 길버트 & 조지는 자신들을 과도한 알코올 소비에 내맡기고는, "취한 상태가 되어보는 것도 우리가 해야 할 일이다. 쾌를 위해서가 아니라, 탐구의 의무 때문이다"라고 진술한다.[8] 이 경험들을 기록한 커다란 다중 패널 사진들은 취기의 감각을 고스란히 반향한다. 미술가들이 역설적 상황을 영리하게 잘 다루었다는 점이 뚜렷이 눈에 띈다. 품위 있는 에드워드 시대풍의 정장을 입고서 그들은 술을 엎지르고 비틀거리거나, 술에 취해 인사불성이 되어 쓰러진다. 취한 상태를 보여주는 이 외적인 징후들은 구역질과 연관되는, 속이 뒤집힐 것 같은 현기증을 수반한다. 카메라는 취한 사람의 눈을 흉내낸다. 이미지들은 초점이 맞지 않고, 평형감각 없이 나가떨어지며, 두 겹으로 겹쳐 보인다. 관람객들은 밤새 진탕 마신 독한 술 때문에 생긴 견딜 수 없는 몽롱함을 실제로 보게 된다. 방향감각 상실은 취객의 정신 나간 횡설수설을 나열한, 다음과 같은 텍스트에 의해 증대된다.

[…] 흐느적 흐느적, 오랜 벗들, 취기, 천하태평, 딸랑 딸랑~, 먹을 것들, 곤죽이 된, 제기랄!, 개같은, […] 피가 난다, 갸우뚱, 심슨 가족, 초범, 스치며 쳐다보는, 비틀비틀 […][9]

다른 작품들에서 조각 작품인 길버트 & 조지는 성적 일탈, 신체적 폭력, 연약함, 혼란, 그리고 자기혐오를 탐구한다. 주먹, 쇠사슬, 피, 나치십자가, 불, 삽입, 그리고 배설물이 〈아버콘 바에서의 아침 술〉, 〈추락〉, 〈비틀거림〉 (이상 1972년 작), 〈인간의 굴레〉 (1974), 〈알

코올 중독〉, 〈오줌〉, 〈머저리〉 (이상 1977-78년 작), 〈암울한 구속〉, 〈8개의 똥 덩어리〉 (이상 1994년 작) 등의 제목이 달린 작품들에서 등장한다. 만약에 길버트 & 조지가 이 상스러운 거리들을 헤매고 다니면서, 스스로를 조각으로 변모시키지 않았더라면, 그들은 아마도 자신들을 둘러싸고 있는 타락으로부터 구분될 수 없었을 것이다. 그러나 미술작품이 됨으로써 그들은 인간의 죄와 수치, 그리고 구원의 필요성을 드러낸다. 그들의 고해는 보편적인 인간 조건에 대한 은유이고, 그들의 타락은 의지에 관한 철학적 논의이며, 그들의 종교적 경험들은 현대 세계에서의 영성 탐구이고, 그들의 슬픔은 모든 인류의 괴로움의 거울이며, 그들이 자연을 다루는 방식은 문명의 전체성에 관한 알레고리이다. 이러한 인간 경험들의 목록이 두 로봇에 의해 밝혀진다. 변함없이 그들의 "의무 복장"을 차려입고서, 그들은 세계의 형편없음을 밝히기 위해 기품을 택하고, 세계의 천박함이 돋보이도록 정중함을 택하며, 세계의 불확실성을 밝히 드러내기 위해 엄격함을 채택한다.

요약하자면, 길버트 & 조지는 변화의 촉매라는 중요한 기능을 미술에 부여한다. "우리가 그림을 만드는 이유는 사람들을 변화시키려는 것이지, 지금의 그들 모습 그대로를 축하하려는 것이 아니다."[10] 그들은 결코 자신들이 묘사하는 것들을 정화하거나 검열하지 않는다. 살인과 폭격에서 화재와 폭력에 이르기까지 다양한 형태의 재해들이 묘사된다. 도시들은 사악하다. 동물들은 야만적이다. 자연은 척박하다. 이런 묵시록적 재난을 피할 수 있는 것은 미술을 통해서이다. 두 명의 남자들이 영혼의 불꽃을 재점화시킬 수 있으리라는 희망에서 자신들의 삶을 버리고 미술작품이 되었다.

〈노래하는 조각〉 공연의 초대장은 "노래하는 조각에 대한 안내서"를 포함한다. 초대장을 받은 사람들은 처음부터 노래하는 조각을 미술로 가정하고 그 미술가들의 기계화되고 예측 가능한 행동들을 인류의 자유 상실에 대한 탄식으로 해석하도록 권유받았다.

본래 조각인
우리는 우리의 욕망을 공중에 새긴다.

당신과 함께 하면서 이 조각은
가능한 많은 경험과의 만남을 제공한다.

인간 조각은
당신이 생각할 수 있는 모든 감정을 가능하게 한다.

이 조각이
자신의 메시지를 말과 음악으로 노래할 수 있다는 것이 중요하다.

이 조각가들은 조각이 됨으로써
예술의 세계로 삶을 느끼는 데 헌신한다.

이 조각은 우리에게
보다 많은 빛을,
너그럽고 포괄적인 미술 감정을
가져다주려 한다.

[길버트 & 조지 후기]

어떤 미술가들은 풍자적이고 어떤 미술가들은 직설적이기 때문에, 겉보기에 달라 보이는 미술이 실은 공통의 관심사를 담고 있는 경우가 있다. 예를 들어 볼프강 라이프, 토니 도브, 그리고 길버트 & 조지는 모두 인간성에 대한 테크놀로지의 영향력을 탐구한다. 첫 번째 사례에서는 자연 물질이 작품이고, 두 번째에서는 테크놀로지가 작품이며, 세 번째에서는 미술가들이 작품이다. 볼프강 라이프는 테크놀로지가 만연한 환경으로부터 물러나, 자연의 리듬과 전개 과정에 집중함으로써 인간성을 회복하고자 한다. 토니 도브는 첨단 테크놀로지를 이용하여 사람들이 테크놀로

지의 자동화된 특성에 대대적으로 동화되어가는 모습을 그려낸다. 길버트 & 조지는 그들 자신의 개성을 억누르고 자동인형이 됨으로써 인간성을 회복하려고 시도한다. 그런 식으로 그들은 참으로 인간적인 연약함을 재연해 보여준다.

8 오를랑
Orlan
: 자기 성화

- 1947년 프랑스 출생
- 프랑스 이브리 쉬르 세느 거주

오를랑의 목표는 "법적인 문제를 제기"하는 것이지만, 그녀의 미술과 법이 맞닿는 부분은 결코 전형적이지 않다. 표현의 자유, 검열, 그리고 저작권과 같은 화두를 던지는 대신, 오를랑은 아마도 전례가 없을 법적 화두를 끌어들였다. 그녀의 목표는 그녀 자신을 근본적으로 변형함으로써 법적으로 새로운 신원을 보증하는 것이다. 이 변화는 실제적이며, 영구적인 것이다. 그녀는 집중적인 정신분석을 통해 그녀의 내적 자아에 대해 작업을 한다. 동시에 그녀는 선택적인 외과 수술을 통해 그녀의 외적 자아도 재구성한다. 이런 과정들이 합쳐져 그녀가 이미지/새로운 이미지(들) 또는 세인트 오를랑의 재-성육신 이라고 명명한 퍼포먼스를 구성한다.

← 오를랑
〈옴니프레슨스〉, 1993.
7번째 수술 바로 다음 날,
사진, 55⅛ × 57½ in.
© Orlan and SIPA-Press. Photo:
Sichov

→ 오를랑
〈사이버웨어에 의해
만들어진 두 개의 혹들이
있는 나의 얼굴(클론의
출현)〉, 1992.
프랑스 파리 쥬시에 대학교.
© Researchers: Monique Nahas,
Herve Huitric, Film: Joel Ducoroy

보라! 성인의 재-성육신이다.

조심하라! 성인의 지위를 얻는 것은 종종 피흘림을 동반한다. 오를랑은 단순한 말뚝 화형 이상을 견뎌내었다. 그녀의 살은 그 아래 내장이 다 드러날 정도로 헤집어졌다. 피부 조각들은 그녀가 검정색 십자가와 흰색 십자가 사이에서 두 눈을 멀쩡히 뜨고 누운 가운데 그녀의 몸에서 얇게 베어져나갔다. 바늘들이 그녀의 두피에 꽂혔다. 그녀의 지방이 적출되었다. 피가 그녀의 뺨을 타고 흘러내렸다. 바늘땀이 그녀의 살을 꿰맸다. 오를랑은 이러한 고된 체험을 단 한 번이 아니라 아홉 번이나 견뎌내었다. 그녀는 육체란 의복이나 마찬가지로 손쉽게 벗어버리거나 변형할 수 있는, 단순한 표면 덮개에 불과하다고 믿는 미술가로서 그것을 견뎌낸다.

잔 다르크처럼 오를랑도 프랑스인이다. 둘은 모두 변변찮은 환경에서 태어났다. 15세기 오를레앙의 소녀가 양치기소녀에서 성인으로 추앙되었다. 오를랑은 전업주부와 전기공의 딸이다. 그러나 마녀재판 후 화형대에서 희생적인 죽음을 맞았던 잔 다르크와 달리, 오늘날의 성인은 지금도 건재하게 살아있다. 15살이었던 1962년에 그녀는 자신의 타고난 신원을 버리고 새로운 페르소나와 새로운 이름, 오를랑을 택했다. 1971년에 그녀는 자신을 세인트 오를랑이라고 시성하고 십자가상을 가지고 다니기 시작했다. 그녀는 바로크 회화들이 재현한 성녀들의 속성대로 한 쪽 가슴을 드러낸 채 풍성하게 부푼 의상을 입고 포즈를 취했다. 1644-52년에 제작된 지오반니 베르니니의 〈성녀 테레사의 엑스터시〉를 흉내낸 1983년의 한 작품에서, 오를랑은 그녀 주위를 천으로 둘러싸서 마치 구름처럼 그녀 주변에 솟아오르게 했다. 그녀 자신에 대한 성스러운 시각에 최신 테크놀로지를 끌어들이기를 언제나 열망했기 때문에, 그녀는 의상을 현대적인 비닐 재질로 제작했다. 바닥에 설치된 작은 비디오 모니터들은 정신병원 수감자들을 촬영한 테이프를 보여주었다. 그들은 승천하는 "성처녀"를 향해 위로 손을 뻗치고 있는 원로들 같은 자세를 취하고 있었다.

어떤 기적이 이 성인에게 귀속되었는가? 오를랑은 그녀 자신의

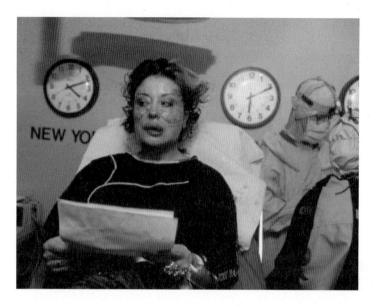

오를랑
〈옴니프레슨스-
팩스들 읽기〉, 1993.
7번째 수술/
퍼포먼스, 시바크롬,
43⅜ × 65 in.
수술은 뉴욕에서
마조리 크레이머
박사에 의해
집도되었고, 의상은
랑 뷔가 맡았으며,
퍼포먼스는 위성
중계되었다.
© Orlan and SIPA-Press.
Photo: Vladimir Sichov

완전한 변모에 착수했다. 어떤 기적적인 방법에 의해서였는가? 금식이나 선행, 기도나 경건한 행위, 그 중 어느 것도 오를랑이 변형이라는 신적인 힘을 얻게 된 원천이 아니다. 그녀는 철저히 그녀 시대의 산물이며, 잔 다르크가 그녀를 고발한 사람들과 마주섰을 시절에는 고안되지 않았던 용어들로 성인의 지위를 정의한다. 오를랑의 재육화는 성형외과 의사들에 의해 수행되는데, 그들은 보통 예술적 성스러움이라는 명목 하에 무료로 수술을 해준다. 병원수술실이 그녀의 재형상화가 일어나는 장소다. 그곳은 이 미술가의 작업실 역할도 한다. 거기서 그녀는 자신의 지방 덩어리의 재배치와 얼굴뼈들의 재조정, 살의 재설계를 진두지휘한다. 동시에 그녀는 표면 아래 묻혀있는 특성들을 발굴해내어 자기 인격의 여러 요소들을 가다듬기 위해 정신분석학자와도 함께 작업한다.

자연수정이나 인공수정 그 어느 쪽도 거치지 않은 채, 스스로 재탄생의 의지를 피력함으로써 오를랑은 궁극의 창조 행위를 수행한다. 그녀는 스스로를 "어머니 없이 태어난 딸"이라고 묘사한다. 그녀의 탄생은 "여성에서 여성을 통해서"이다. 수억 개의 DNA 조각들에 의지해 평생을 기다려야 하는 유전적 개량은 더 이상 자기변형

의 장애물이 되지 않는다. "삶은 재생이 가능한 미적 현상이며, 나는 가장 막강한 대결 지점에 서 있다. 우리는 더 이상 신과 유전학이 우리에게 준 신체를 받아들일 필요가 없다."[1] 오를랑은 자신의 신원을 끝없이 바꾸고 있다.

선택적 외과 수술을 통해 외적 자아를 재구축하고 집중적인 정신분석을 통해 내적 자아를 형성한다는 목표가 지속적인 퍼포먼스를 만들어낸다. 1990년 5월 30일 영국의 뉴캐슬에서 시작된 퍼포먼스는 〈이미지/새로운 이미지(들) 또는 세인트 오를랑의 재-성육신〉이라는 제목을 달고 있다. 이 미술가는 "세인트 오를랑의 재-성육신"이란 "종교적인 성모, 성처녀, 그리고 성녀 등의 이미지를 몸에 취함으로써 점진적으로 창조되는 인물을 가리킨다"[2]고 설명한다. "이미지/새로운 이미지"는 "새로운 일이나 위업에 착수하기 위해 자신의 겉모습을 바꾸는 힌두의 신과 여신들을 나타낸다. (나의 경우 그것은 지시대상을 바꾸는, 즉 유대-기독교의 종교적 도상학으로부터 그리스 신화로 옮겨가는 문제이다.)"[3] 오를랑의 예술적 노력은 자신의 초상을 자신의 육적인 자아에 직접 새김으로써 그녀 자신을 재창조하려는 것이다. 이 과정이 그녀의 미술을 세속적인 것, 장식적인 것, 자기 표현적인 것 이상으로 고양시킨다. 그녀는 성녀가 되며, 그녀의 재현물들은 따라서 종교적 도상들이다.

오를랑의 신체 변형 과정은 사회적으로 각인된 미의 정의에 부합하기 위해 조안 리버스가 택했던 것, 세월의 흐름을 멈추기 위해 이반카 트럼프가 택했던 것, 살아 숨 쉬는 바비 인형이 되기 위해 신디 크로포드가 택했던 것, 그 자신을 인종, 성, 나이를 구분할 수 없는 피조물로 만들기 위해 마이클 잭슨이 택했던 것, 그리고 변모된 남동생과의 가족 유사성을 만들어내기 위해 잭슨의 누나 라토야가 택했던 것과 동일한 것일 수도 있다. 하지만 그들은 모두 고작해야 인간적 규모의 목표를 지닌, 필멸의 존재들이다. 성녀가 되고자하는 오를랑의 욕망은 그녀의 신체 변형의 범주를 바꿔놓는다. 그녀가 공표하듯이, "그것은 더 이상 성형수술이 아니라 계시이다." 한 수술에서 그녀는 그리스도의 말을 빌려온다. "조금 있으면 너희가

나를 보지 못하겠고 [...] 또 조금 있으면 나를 다시 보리라." 그녀는 새로운 영혼과 새로운 육체를 위한 자리를 마련하기 위해 자신을 자신으로부터 분리시킴으로써 이 말을 실현한다.

　이 새 시대의 성녀는 예로부터 내려오는 목표를 성취하기 위해 새 시대의 수단들을 동원한다. 그녀의 궁극적인 목표는 살아있는 대응물이 없고, 현존하는 그 어떤 모델과도 일치하지 않는 이미지가 되는 것이다. 사실상 그것은 현재 컴퓨터 출력물로서만 존재한다. 이같이 변모된 그녀의 미래자아상은 르네상스와 후기르네상스 미술의 걸작들에 묘사되어 있는바, 신화 속의 위대한 여신들의 얼굴 특징들을 결합한 것이다. 종국에 오를랑은 보티첼리의 비너스와 같은 턱, 제롬의 프시케와 같은 코, 프랑수아 부셰의 에우로페와 같은 입술, 그리고 16세기 프랑스의 퐁텐블로 화파의 작품에 나오는 다이애나와 같은 눈을 가지게 될 것이다. 게다가 그녀는 레오나르도 다 빈치의 〈모나리자〉와 같은 이마를 열망하는데, 모나리자의 자웅동체적인 신비한 매력이 필멸의 상태를 초월하기 때문이다.

　이 신체적 특징들은 오를랑이 경탄해 마지않는 여성 정신의 면면들과 밀접하게 상호 연관되어 있다. "나는 그들이 재현하고 있다고 여겨지는 미의 규범들 때문에 그들을 택한 것이 아니다. [...] 그보다는 그들과 관련되어 있는 이야기들 때문에 그들을 택한 것이다."[4] 비너스는 선정적이며, 다산 및 창조성과 연결된다. 프시케는 영혼을 나타낼 뿐만 아니라 영혼이 사랑과 영적인 아름다움을 필요로 함을 나타낸다. 에우로페는 법의 집행자이며, 심판관, 영혼, 왕들의 어머니이다. "다이애나는 신들과 남성들에게 복종하기를 거부하고, 적극적이고 심지어 공격적이기까지 하며, 무리를 이끌기 때문에 선택되었다. 모나리자는 미술사의 찬란한 인물, 다시 말해 대표적인 지시대상으로서 선택된 것이지, 동시대의 미적 기준에서 그녀가 아름답기 때문에 선택된 것은 아니다. 그녀 아래에는 남성이 있는데, 이제 우리는 그가 레오나르도 다 빈치임을, 그의 자화상이 '모나리자'의 이미지 속에 숨어있음을 안다. (이러한 사실은 우리를 신원의 문제로 되돌려놓는다.) 나의 이미지를 이런 이미지들과 섞은 후, 나는 여느

화가들이 하듯 최종적인 초상화가 나와서 작업을 멈추고 서명을 할 수 있을 때까지 전체를 다시 손질했다."[5]

오를랑의 변형은 오랜 세월 동안 신성시되어온 모델들에 근원을 두고 있다. 패션, 영화, 그리고 텔레비전으로부터 취한 소소한 원형들을 다루는 대신에, 그녀는 걸작이라는 존재감 때문에 신성시되는 이미지들과 그들 대부분이 묘사하고 있는바, 고대 그리스 로마 신화에 등장하는 여신들의 이미지를 되살린다. 오를랑은 숭배되는 남성 미술가들의 창조물들을 노략질할 뿐만 아니라, 그 신들로부터 자신의 성육신의 가능성을 포착해낸다. 성공한다면, 그녀는 초자연적(인간을 넘어서는)인 동시에 초-초자연적 (여신을 넘어서는) 여성성의 전형을 이루게 될 것이다.

이 화려하고 요란한 축제분위기의 시성식은 병원에서 거행된다. 오를랑의 지휘감독 하에, 수술실은 정교한 세트와 의상, 배우들, 음악, 대본, 그리고 소도구들이 완비된 오페라 극장이 된다. 각각의 수술에는 주제가 있는데, 이는 종종 그 특징들이 복제되는 여신의 성격에 의해 결정된다. 밋밋함은 오직 수술실의 기본요건인 청결에만 적용된다. 오를랑과 그녀의 외과 의사들은 이 행사들을 위해 파코 라반, 알랭 반 드 베를, 이세이 미야끼와 같은 유명 디자이너의 의상을 입었다. 예를 들어 다섯 번째 수술에서, 오를랑은 프랭크 소르비에가 디자인한 검정색 끈 없는 가운, 빨간 장갑, 어릿광대 모자를 착용했다. 수술대 위에 누워 수술실로 들어갈 때, 그녀는 의기양양하게 싱긋 웃으며 카메라를 향해 해골과 삼지창을 흔들었다. 의사의 조수들은 검정색 잠수복을 입고 있었다. 수술실은 플라스틱 과일과 꽃들을 늘어뜨려 장식되어 있었다. 랩을 부르는 무용수 한 명이 검정 망토와 녹색 가발을 쓰고 등장했다. 퍼포먼스 도중에 그는 망토를 벗어 금빛 뷔스티에를 드러내고 가발을 벗어 빡빡 깎은 머리를 보여줌으로써 성전환에 대한 즉흥 패러디를 만들어내었다.

그러는 동안에도 내내 오를랑의 피와 지방은 삽입된 튜브를 통해 흘러나왔고, 오를랑은 미셸 세레스의 텍스트를 큰 소리로 읽

었다. "문신을 한 달리는 괴물, 양성이고 자웅동체인, 인종이 뒤섞인 괴물, 그는 이제 우리에게 무엇을 할 수 있는가? 그렇다. 피와 살. 과학은 장기, 기능, 세포, 분자에 대해 이야기하며, 이제 생명에 관해 실험실에서 논하는 것을 그만 둘 적기가 되었음을 인정했다. 하지만 그것은 살에 대해서는 결코 이야기하지 않는다. […]" 이어서, 행사를 녹화하는 카메라맨은 초점을 날카롭게 맞추어 지방이 그녀의 눈썹 위와 윗입술, 광대뼈 아래로 주입되는 것을 세밀히 촬영했다.

오를랑은 그녀 자신을 스타로 발탁하고 외과 의사들을 조연들로 선택한 감독이다. 그녀는 무대 디자이너이자, 대본작가, 그리고 안무가이다. 그녀는 사운드트랙, 공연자들의 의상 일습을 담당할 의상업자, 포스터와 빌보드를 제작할 출판업자, 그녀의 역작을 홍보할 광고회사를 선택한다. 오를랑은 그러므로 자기 작업의 중개자인 동시에 수용자이다.

성인들은 공히 그들의 변모 소식을 전하는 천사들을 동반한다. 오를랑의 경우 그 역할은 기술적으로 정교한 일군의 의사소통 장비들이 맡게 되는데, 그것들이 그녀의 재-성육신에 관한 정보들을 5대양 6대주 전역에 방송한다. 그녀의 일곱 번째 수술인 〈옴니프레슨스〉는 모든 곳에 있는 모든 사람들에게 동시에 알려지고자 하는 오를랑의 신적인 목표를 드러낸다. 통상 수술실의 닫힌 문 뒤로 숨겨져 온 수술 행위들이 위성을 통해 니스, 리옹, 파리, 앤트워프, 밴프, 퀘벡, 토론토, 함부르크, 쾰른, 그리고 제네바에 있는 청중들에게 실시간으로 전송되었다. 팩스 기계들과 화상전화기들이 이 도시들과 수술실 사이에 쌍방소통 네트워크를 형성했다. 사람들은 성인의 재-성육신을 목격했을 뿐만 아니라 그녀와 대화를 나누었다. 질문, 비난, 축하가 전 세계로부터 답지했다. 그리고 오를랑은 수술 절차가 진행되고 있는 중에도 그들에게 답을 했다. 그녀는 테크놀로지에 의해 속도가 조절되고, 대중매체에 맞춰 감수성이 조율되는 정보화시대의 성인이다.

실시간 소통 네트워크에 접속되어 있지 않은 사람들에게도 그 과정을 볼 수 있는 다른 기회들이 주어진다. 수화사용자들이 청각

오를랑
〈옴니프레슨스〉, 1993.
7번째 수술 후 41일째 되던 날의
오를랑의 사진. 퐁피두센터 전시
《출입금지(Hors Limites)》.
© Orlan and SIPA-Press. Photo: Georges
Meguerditchian

장애인들을 위해 그 과정을 통역해주었다. 수술 비디오들과 피가
묻은 외과 의사들의 가운들은 갤러리에 전시된다. 오를랑은 또한
회복 과정도 충실히 기록한다. 〈옴니프레슨스〉와 연관된 전시를 위
해 오를랑은 의식의 일부로서, 미용수술 환자들이 대중의 눈초리로
부터 숨어 지내는 통상적인 시간인 41일 동안 매일 아침 수술로 멍
들고 변색되고 부어오른, 붕대를 감은 그녀의 얼굴을 사진으로 촬
영했다. 이 사납고 충격적인 이미지들은 오를랑의 궁극적인 목표를
보여주는 컴퓨터 출력물들과 짝을 이룬다. 그녀의 몰골은 성형수
술 환자들이 전형적으로 경험하는 미와 고통 간의 관련을 강력하
게 입증한다.

　　오를랑은 또한 그녀의 편재성을 증진하기 위해 낮은 수준의 테
크놀로지 전략들도 활용한다. 1990년 인도에서 그녀는 헐리웃 블
록버스터 영화들의 키치 광고처럼 보이는 일련의 영화 빌보드 제작
을 의뢰했다. 한 편의 영화도 실제로 만들어진 바가 없지만, 각각
의 빌보드 광고는 세인트 오를랑을 스타로 그리고 있다. 조연 출연
진과 제작팀에 관한 크레딧은 미술계 인사들과 실제 영화계 유명
인사들의 이름을 뒤섞어놓았다. 어떤 빌보드들에는 오를랑과 그녀
의 외과 의사들, 그리고 수술실 기술자들이 함께 등장한다. 〈세인
트 오를랑이 되기 전의 오를랑〉은 세인트 오를랑 자신의 사적인 삼
위일체를 그리고 있는 세 폭으로 된 초상사진이다. 변형을 거친 오

늘날의 오를랑이 과거의 그녀와 미래의 그녀 중간에 놓인다. 다른 빌보드들은 칼리 숭배를 둘러싼 신성한 힌두 텍스트들을 인용하고 있는데, 여기서 육체는 벗어버릴 수 있는 의복으로 묘사된다. 아마도 이것이 뱀이 이 종파에 의해 신성시되는 이유일 것이다. 칼리는 무엇보다도 사악한 죽음의 여신이다. 비록 자비로운 형태들도 가지고 있긴 하지만, 그녀는 파괴자인 시바의 부인이다. 이 빌보드들은 종교적 상징, 연예 사업의 과장광고, 그리고 순수 미술을 아예 대놓고 통합시킨다.

죽은 성인들의 유물에는 기적의 힘이 부여되고, 살아 있는 성인의 육체는 영원한 은총으로 물든다. 이런 성물들을 보관하기 위해 성소들이 지어진다. 이러한 전통은 오를랑 자신의 성인임에 어울리는 방식으로 프로젝트의 재정을 뒷받침할 수 있는 기회를 그녀에게 제공한다. 그녀는 자신의 유물들을 판다. 수술에서 거둬진 지방, 살, 그리고 피에 흠뻑 젖은 거즈가 보존액에 담겨 납땜질이 된 금속액자에 넣어진 뒤, 방탄유리로 봉해진다. 1,000달러만 있으면 "이것은 나의 몸이요, 나의 소프트웨어이다"라고 새겨진 오를랑의 몸 조각을 구입할 수 있다.

성형 수술의 불편함, 위험, 그리고 비용은 그것이 상투적인 미와 젊음을 성취하기 위해 사용될 때는 사회에서 용인된다. 오를랑의 작업은 다소 거북한 면이 있는데, 그것은 그녀가 서구의 관습적인 기준에 비추어 볼 때 자신을 혁신적일 만큼 덜 매력적이게 만들고 있기 때문이다. 사실 그녀는 최근 허영심이 가득하다고 그녀를 비난하는 사람들을 침묵시키기 위해 그녀의 이마 양쪽에 비대한 돌출부를 조성했다. 그리고 다음번으로 예정된 수술은 그녀의 타고난 작고 위로 들린 코를 길게 늘임으로써 코 수술의 전형을 뒤집을 예정이다. 그녀는 프시케에 대한 오마주로서 "기술적으로 가능한 가장 큰 코"를 원한다고 말하면서,[6] 코가 작은 사람들의 나라인 일본을 보형물 삽입의 장소로 선택했다.

오를랑은 그녀의 작업을 "타고난, 불변하게 프로그램된 본성, DNA(이것이야말로 재현 미술가인 우리의 직접적 경쟁상대이다)와 조물주

에 대항하는 투쟁! 나의 작업은 신성모독이다"라고 묘사했다.[7] 그녀의 변형된 이미지들은 끊임없이 혐오, 심지어는 공포까지도 불러일으키지만, 그것들의 진정한 충격가치는 그것들이 지닌 심오한 이교적 전제로부터 나온다. 그녀의 경력이 선동적이었다는 점은 놀랍지도 않다. 오를랑은 조롱받고, 체포되기도 했으며, 직장에서 해고당하기도 했다. 성형수술에 대한 그녀의 특이한 신봉은 그녀가 일군의 정신 질환(자기 물신화, 자아도취, 마조히즘, 히스테리, 정신분열, 도착증, 과장, 신비주의적 망상, 자해 등)에 시달리고 있음이 분명하다는 견해를 낳기도 했다. 그녀의 정신적 상태를 판단하는 데 한 권이 통째로 바쳐진 프랑스의 정신분석 학술지 〈VST〉(1991년 10월-11월 호)는 결국 그녀가 정상이라고 판정했다. 보다 최근인 1995년 봄 그녀가 뉴욕대학교에 모습을 나타낸 후 인터넷에서 보다 폭넓고 열띤 토론이 터져 나왔다.

하지만 오를랑은 자신의 경력을 넘어서는 사명을 가진 이단아이다. 그녀에게 끊임없이 쏟아지는 대중매체의 주목 또한 미술계 안팎의 쟁점들을 향해 있다. "나의 육체는 우리 시대에 관한 중요한 물음들을 제기하는 공개토론장이 되었다. [...] 우리 시대는 육체를 미워하며, 미술작품들은 이미 확립된 틀에 따르지 않고서는 그 어떤 네트워크나 갤러리에 들어갈 수 없다. 특히 패러디, 그로테스크한 것들, 그리고 풍자적인 것들은 거슬리는 것, 나쁜 취향의 것들로 판단되고 종종 경멸당한다."[8]

성인들은 보다 고귀한 목적을 위해 멸시와 고통, 심지어는 죽음을 당한다. 하지만 오를랑은 마조히스트가 아니다. 비록 그녀가 반복되는 수술 과정에 관련된 위험을 받아들이지만, 그녀는 경막외차단마취를 사용하여 불편함을 최소화한다. 그녀는 사디스트도 아니다. 사실 그녀는 다음과 같이 관객들에게 사과를 한다. "여러분을 괴롭게 해서 죄송합니다만, 여러분과 마찬가지로 저 역시도 그 이미지들을 볼 때 말고는 괴롭지 않다는 사실을 기억해주시기 바랍니다. 오직 몇 종류의 이미지들만이 여러분의 눈을 감게 합니다. 죽음, 고통, 몸의 절단, 어떤 이들에게는 포르노그래피의 일부 장면들,

그리고 또 다른 이들에게는 출산 장면이."

"이 경우 눈은 원하건 원치 않건 간에 이미지들이 빨려 들어가는 블랙홀이 되며, 이 이미지들은 고스란히 받아들여져 통상적인 여과의 과정을 거치지 않고 상처가 있는 바로 그 지점을 때리게 됩니다. [...]"

"이 이미지들을 보여드리면서, 저는 여러분에게 TV에서 뉴스를 볼 때 하는 것과 같은 일종의 훈련을 해보시기를 제안합니다. 이미지들에 의해 우롱당하지 않고 그 뒤에 있는 것에 대하여 끊임없이 생각하는 훈련 말입니다."[9]

그렇다고 해서 오를랑이 세속적인 야망을 멀리하는 금욕주의자인 것은 아니다. 그녀는 값비싼 고급 검정 옷을 입고, 금색 징이 박힌 선글라스를 쓴다. 그녀의 머리카락은 두 가지 색인데, 한 가지는 종종 밝은 파랑색이다. 그녀의 삶은 은둔 속에서 영위되거나 속죄를 위해 헌신되지 않는다. 사실 그녀는 기자들을 만나고, 자신의 미술 행위들을 수행하고, 어떤 식으로건 돈을 버느라 너무도 바쁘기 때문에, 거룩한 목표들을 영적으로 묵상할 시간이 거의 없다.

그녀의 변형이 세속적인 것이 아니라 위대하고 성스러운 질서에 속하는 것이라는 점을 증명할 어떤 표식이 주어질 수 있을까? 오를랑은 교회의 공식적인 시성 절차를 반영한 도식을 고안해내었다. 성인의 지위를 수여하는 일은 일정한 형식을 갖출 것을 요구한다. 교회 관습에 따르면, 성인의 지위에 대한 변론이 "신의 변호인"에 의해 제시된다. 이 증거는 "악마의 변호인" 역할을 하도록 지정된 사람에 의해 공격당한다. 오를랑은 그녀가 갱신한 이 청문회의 최신판에 대해 설명한다. "수술이 끝나면 나는 광고대행사를 고용하여 나에게 이름과 성, 예명을 찾아달라고 할 것이며, 그리고는 법률가를 시켜 검찰청이 나의 새로운 신원과 새로운 생김새를 받아들여주도록 호소하게 할 것이다. 이것은 사회적 구조 속에 각인되는 퍼포먼스, 법적 문제, 즉 신원의 완전한 변화에까지 나아가는 퍼포먼스이다. 어떤 경우에도, 심지어 불가하다고 판정되더라도, 그 시도와 법률가의 호소는 작품의 일부가 될 것이다."[10]

오를랑은 이 퍼포먼스가 모든 사람이 자신을 변형시킬 수 있는 수단들을 지니고 있다는 사실을 깨우쳐줄 수만 있다면 그것이 여러분을 즐겁게 할지 아니면 메스껍게 할지에 대해서는 별 관심이 없는 것 같다. 그녀의 미술은 사회의 행동양식들을 반영하는 동시에 예견한다. "나의 작업과 나의 살 속에 육화되어 있는 작업 아이디어들은 우리 사회에서 육체의 지위, 그리고 새로운 테크놀로지들과 곧 현실화될 조작을 통한 미래 세대의 육체적 진화에 대한 물음을 제기한다."[11] 테크놀로지는 육체를 신성한 터전에서 놀이터로 바꾸어놓았다. 바디 피어싱, 바디빌딩, 안면거상술, 유방 임플란트, 뱃살제거수술, 문신, 머리카락 염색, 확대술, 축소술, 피부색 조절제 등은 모두 이미 일반적으로 보급되어 있는 변모 수단들이다. 성형수술은 육체를 새로운 모양으로 고쳐 만든다. 보철술이 일련의 예비 부품들을 제공한다. 장기와 팔다리가 이식되며, 수술을 통한 확대와 축소, 스테로이드, 실리콘 주입, 그리고 줄기세포 이식 등도 모두 형태를 개선하기 위한 수단들이다. 심리적인 변형과 인성 조정은 분석, 자극, 최면술, 전자적인 뇌 운동을 통해 가능하다. 동시에 응용과학과 공학, 전자기술, 그리고 장거리통신의 진보는 정신적 역량에 과부하를 걸었으며, 우리의 육체를 그 생물학적 한계 너머로 내던졌다. 또한 유전자 조작은 더 이상 이론적 영역에 국한되지 않는다.

외과용 메스에 자신을 맡긴 사람들은 육체와 신원이 변화 가능하다는 이 미술가의 신념을 공유하는 것이다. 자신의 이상적인 얼굴모습을 창조하기 위해 사용한 오를랑 특유의 방법은 이제 마케팅 도구로 사용된다. 1995년 9월 베티 크로커는 전면적인 안면거상술을 받고 있다고 공표했다. 백인 중산층 미국 여성을 대변하는 이 전형적 인물이 다양한 인종과 다양한 연령의 실제 여인 75명의 사진을 가지고 디지털 방식으로 "변환된" 이미지에 의해 대체되고 있는 것이다. 수퍼-오를랑이 언젠가는 하이브리드 주부인 수퍼-베티리의 옆자리를 차지하게 될지도 모른다.

〈ER〉 같은 TV 프로그램의 성공은 오를랑이 의학적 조치에 대

한 사람들의 매혹을 겨냥했음을 보여준다. 대중매체는 수술실에서 멋진 드라마를 발견했다. 그것은 거기서 일어나는 의학적 의례들에 관해 속속들이 알고 싶어 하는 대중의 욕구를 이용한다.

그러므로 선진 테크놀로지의 힘이 대중매체의 힘과 결합하여, 자연인은 수태되는 순간 결정된다는 오랜 생각에 도전하고 있는 셈이다. 대담한 주장이 그 생각을 대체했다. 우리는 우리의 유전형질의 폭정을 극복할 수 있는 수단들을 가지고 있다. 모든 사람들이 자연을 넘어설 수 있다. 오를랑은 그 결과로 초래되는 딜레마에 초점을 맞춘다. 우리의 육체는 어떻게 보여야만 하는가? 우리의 인격은 어떤 것이어야만 하는가? 무엇이 자기 개선과 자기 상해를 구분해줄 것인가?

"내게 흥미로운 미술이란 저항에 관한, 저항에 속한 것이다. 그것은 우리의 가정들을 뒤엎어야 하고, 우리의 사유를 압도해야 하며, 규범들과 법률 밖에 있어야 한다. 그것은 부르주아 미술에 반대하는 것이어야 한다. 미술은 위안을 주기 위해 존재하는 것이 아니며, 우리가 이미 알고 있는 것을 우리에게 주기 위해 존재하는 것도 아니다. 미술은 위험을 감수해야만 하는데, 적어도 처음에는 받아들여지지 않을 수도 있다는 위험을 감내해야만 한다. 그것은 상식을 벗어난 것이어야 하고, 사회를 위한 기획을 포함하는 것이어야 한다. 그리고 이런 선언이 아주 낭만적으로 보인다 하더라도 나는 다음과 같이 말할 것이다. 미술은 세계를 바꾸어놓을 수 있으며, 바꾸어 놓아야만 한다. 그것만이 미술이 정당화될 수 있는 유일한 길이기 때문이다."[12]

"이것은 나의 몸이요, 나의 소프트웨어이다"라고 진술함으로써, 이 미술가는 몇 가지 신성한 개념들을 수정했다. 그녀는 한때는 침해할 수 없는 실체라고 여겨졌던 육체가 조야한 형태의 기계장치로 재분류되었음을 보여준다. 정신의 요체인 영혼은 정신분석학과 약학의 담금질에 의해 교체되었다. 오를랑은 심지어 자신의 운명을 결정한다. 그녀는 자신의 육체를 미이라로 만들어서 미술관에 기증하기로 정하고는, "나는 나의 육체를 미술에게 주었다"고 선언했

다.[13]

[오를랑 후기]

척수마취와 연관되어 생길 수 있는 마비라는 위험요소와, 아홉 번의 선택적 수술의 불편함에 자신을 내맡기는 이 미술가가 감수해야 할 위험 중 하나는 미친 사람 취급을 받으며 묵살당할지도 모른다는 점이다. 제정신이란 것은 보통 위험을 줄이고, 편안함을 극대화하며, 안전을 추구하는 쪽으로 조정된 행위들과 결합되어 있다. 그와는 다른 모델에 따라 생겨난 미술은 미술을 생산할 수 있는 사람이 아니라 도움이 필요한 사람의 산물로 불신되기 십상이다. 그런 위험을 감수한 다른 미술가들로는 마리나 아브라모비치, 요제프 보이스, 캐롤리 슈니먼, 소피 칼르, 길버트 & 조지, 제임스 루나, 크리스티앙 볼탕스키, 그리고 비토 아콘치 등이 있다. 통상적인 행위 규준을 위반함으로써 그들은 사회 구조에 의해 억압되고 있는 수많은 정서와 생각, 통찰들을 드러내 보여주었다.

9 데이빗 하몬스
David Hammons
: 미국 흑인 남성

- 1943년 일리노이 스프링필드 출생
- 로스앤젤레스 시립대학
- 로스앤젤레스 트레이드 테크니컬 컬리지
- 오티스 아트 인스티튜트 (캘리포니아, 로스앤젤레스)
- 츄이나드 아트 인스티튜트 (캘리포니아, 로스앤젤레스)
- 뉴욕, 할렘 거주

데이빗 하몬스가 거두어 모아 자신의 작품을 만들어내는 재료들은 할렘 거리에 널린 버려진 삶의 흔적들 또는 그의 아프리카 혈통을 상기시켜주는 물건들이다. 미국 백인들이라면 이런 물건들을 하찮은 것으로 분류할 것이다. 미국 흑인들은 그것들을 물신 형상들의 직감적인 힘과 연관시킬 것이다. 하몬스의 작품을 수집한 유명인으로는 빌 코스비, 스티비 원더, 허비 핸콕, 그리고 A. C. 허진스 등이 있다.

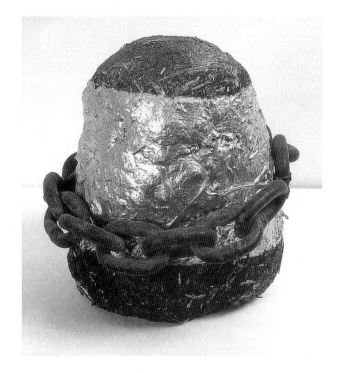

데이빗 하몬스
〈코끼리 똥 조각〉, 1978.
코끼리 똥, 쇠사슬,
은박지, 7¼ × 7 in.
© Jack Tilton Gallery, New York. Photo: Erma Estwick

나는 데이빗 하몬스라는 이름의 젊은 미국 흑인 미술가에 의해 창조된, 쉽사리 뇌리를 떠나지 않는 자화상들에 주목했던 1970년대 수많은 동시대 미술 추종자들 중 하나였다. 이 작품들은 판화였지만, 판의 재료로 나무나 리놀륨, 혹은 동판을 사용하는 대신 하몬스는 자신의 얼굴과 몸을 이용했다. 각각의 판화는 몸에 기름을 바른 후 종이 위에 드러누움으로써 창조되었다. 그런 다음 그는 전체 종이 위에 가루로 된 안료를 흩뿌렸다. 안료가 기름에 들러붙으면서, 기괴하고 유령 같은 미술가의 흔적을 창조해내었다. 이 과정은 그의 몸의 형태를 기록했고, 그의 살과 머리카락, 옷의 질감을 상세하게 보여주었다.

이 순조로운 출발 이후, 하몬스는 미술계에서 사라져버렸다. 그의 경력은 불붙는 듯하다가 꺼져버렸는데, 떠오르는 신성이라기보다는 유성 같은 느낌이었다. 그러다가 20년간의 공백기 후 하몬스의 이름이 작품 리뷰와 전시 공고에 다시 등장했다. 그러나 그것들은 갈채를 받았던 그의 우아한 몸 판화 대신에 도시 길거리에서 발견된 닭 뼈, 이발소의 쓰레기, 말라빠진 바비큐 립, 버려진 와인병, 병뚜껑, 그리고 기름으로 얼룩진 종이봉투들로 만들어진 별난 구성물들에 대해 기술하고 있었다. 많은 사람들이 놀라워했다. "한때 전도유망했던 이 미술가는 그의 재능을 다 탕진해버리고 만 것인가?"

흥미롭게도, 두 유형의 작품 모두가 자전적인 것이다. 그것들의 불일치는 하몬스의 "자아" 정의가 그가 미술계를 떠나 있던 동안 철저하고 정밀하게 검토되었음을 증명한다. 그의 초기 작품들에서 표현의 매개변수들은 그 자신의 몸에 국한되어 있었다. 그는 1인칭 단수로 그 자신을 동일시했다. 1990년대에 이르러 그의 "인칭" 개념은 확장되어, 미국 흑인이라는 집합적인 동일성의 "대변인" 차원을 띠게 되었다.

그 세월 동안 하몬스는 미술계에 없었지만, 미술 제작을 멈춘 적은 결코 없었다. 하지만 그의 창조적인 노력은 그의 아프리카 조상들과 그들의 미국 내 후손들의 고유한 감수성, 경제적 조건, 그리

데이빗 하몬스
〈더 높은 골대들〉, 1986.
혼합매체, 20ft., 20ft., 30ft.,
30ft., 35ft.
© Jack Tilton Gallery, New York.
Photo: Dawoud Bey

고 사회적 지위에 충실한 미술을 지향하고 있었다. 심지어 그가 회
화와 판화제작을 버린 것도 그것들이 백인들의 유럽 미술전통에 속
하기 때문이었다. 미국 흑인 역사가 그의 상상력을 채웠으며, 미국
흑인들의 작업 형식들이 그의 미술의 과정이 되었다. 그의 이웃들이
소비하고 버린 물건들이 그의 새로운 미술 재료가 되었다. 그의 민
족 음악 리듬이 그의 미학의 근간이 되었다. 부두교 제의에서 숭배
대상이 되었던 물건들, 아프리카 샤머니즘 의식에서 사용되었던 제
의 도구들, 그리고 흑인 민속 미술을 특징짓는 소박한 재료들의 색
다른 축적물들이 그의 미술의 선례가 되었다.

　비슷한 방식으로, 미국 흑인들이 생활하고 노동하는 주변지역
이 그의 전시 장소가 되었다. 하몬스는 백인들이 압도적으로 많은
미술관과 갤러리들의 유럽계 미국인 수집가, 운영위원, 행정직원보

다는 그와 인종과 문화를 공유하는 청중을 선호했다. 전철을 타고 할렘으로 통근해본 적이 없는 사람들은 하몬스의 작품을 보면서 아마도 동화되지 않는 "타자들"의 역할을 하게 될 것이다.

『미국 흑인의 심리학: 인문학적 접근』이라는 책은 수많은 미국 흑인들이 미국 흑인으로서의 자존감과 동일성을 되찾아가는 가운데 경험했던 다섯 가지 구분 가능한 정치적 태도의 진행을 도표로 제시한다.[1] 그 단계들은 통합에 대한 욕망에서 시작하여, 투쟁적인 분리주의를 거쳐, 인종 간의 화해라는 대단원에 이르게 된다. 하몬스의 이력이 이 모델에 정확히 들어맞지는 않지만, 그래도 이 모델은 그의 미술의 심오한 사회학적 의의를 규정하는 데 기여한다.

1단계: 만남 이전. 유럽계 미국인들의 성공의 비결을 따르고자 하는 소망으로 인해 흑인의 인종적 동일성은 좌절된다. 개인의 목표는 백인이 제어하는 사회경제적 구조 속으로 통합되어 들어가는 것이다. 개인의 재능과 노력이 집단적 동일성보다 우선시된다.

하몬스는 어린 시절 그의 뿌리인 미국 흑인 사회와 동일성을 느낄 기회가 별로 없었다. 그는 일리노이주 스프링필드에서 자라났다. 에이브라함 링컨이 그의 영웅이었다. 그는 태어나서부터 1943년 고등학교를 졸업할 때까지 중서부지방에 살았다. 하몬스는 그후 교육을 계속 받기 위해 캘리포니아로 이사했다.

60년대 말에서 70년대 초반 동안 하몬스가 제작한 몸 판화들은 백인 주류 미술계의 기대에 부합하는 것이었다. 판화 매체를 혁신적인 방식으로 사용했다고는 해도, 그것들은 주류 갤러리와 미술관들의 깨끗한 공간에 즉각적으로 수용될 수 있는, 팔릴 만하고 전시할 만한 미술작품들이었다.

2단계: 만남. 이 단계에서 개인은 그/녀의 자존감과 여건이란 인종과 계급에 의해 조건 지어진다고 해석하기 시작한다. 미국 흑인의 역사와 의식에서 명시적으로 판단기준을 취하는 새로운 자아 감각이 출현한다. 이 단계에서는 흑인의 동일성에 대한 "광적이고 강

박적인" 탐구가 수반된다.

하몬스의 흑인 의식은 그가 오티스 아트 인스티튜트에 재학하던 시절에 일깨워졌다. 거기서 그는 미국 흑인 공동체의 투쟁을 기록하는 작품을 만드는, 좀 더 나이가 많은 미국 흑인 판화작가인 찰스 화이트와 도제 비슷한 관계를 맺었다. 정치적인 내용이 곧 하몬스의 작품에 등장했다. 시민권 투쟁과 시카고 7인 재판이 당시의 국내 뉴스를 장악하고 있었다. 하몬스의 〈부당함의 사례〉(1973)는 주도적인 흑인 행동주의자인 바비 썰로부터 영감을 받은 강력하고도 심기를 불편하게 하는 작품이다. 그것은 미술가의 몸이 묶여 있고 입에는 재갈이 물린 모습을 보여주는 몸 판화이다.

하몬스는 1970년대 중반 할렘으로 이사를 했고, 거기서 흑인들의 도시 빈민가 경험에 깊이 빠져들었다. 팔 수 있는 미술을 창조하도록 강요하는 값비싼 미술 재료들로 작업하는 대신, 그는 도랑, 인도, 공터 등에서 수집한 쓰레기를 가지고 기이한 물건들을 창조했다. 허락도 구하지 않은 채, 그는 할렘에 사는 "형제자매들"에게 바친다면서 이 작품들을 인근지역 곳곳에 설치했다. 이런 식으로 그는 헤아릴 수 없이 많은 청중들이 보는 미술을 만들고 전시했다. 하몬스의 방침은 확실히 공식적인 미술계, 즉 갤러리 소유자들, 미술관 큐레이터들, 수집가들, 그리고 평론가들이 그를 무시하게 만들었는데, 이는 그가 알면서도 택한 결과였다. "미술(계의) 청중은 최악의 청중이다. 그들은 지나치게 많이 교육받았고, 보수적이며, 이해하기보다는 비판하려고 집을 나서며, 결코 즐길 줄을 모른다. 무엇 때문에 내가 그러한 청중들의 장단에 맞추느라 내 시간을 허비해야 하는가? 길거리 청중은 훨씬 더 인간적이며, 그들의 의견은 진심에서 우러난 것이다."[2]

길거리가 하몬스에게는 흑인 의식의 생생한 원천이었다. 그는 부시위크, 할렘, 플랫부시 여기저기를 돌아다니며 휴대용 카세트에서 흘러나오는 리듬과 힙합 비트, 아무렇게나 툭툭 던져지는 소리들을 빨아들였다. 그는 금목걸이와 금니의 번쩍거림, 콜라드 그린(양배추과의 야채)과 그리츠(옥수수를 주재료로 하여 만든 미국 남부의 전

통 음식)의 맛, 빈민을 위한 무료 식당과 흑인 요리를 파는 식당의 냄새를 마음에 새겼다. 그는 자신이 흑인임을 호흡했다. 오네트, 선라, 마커스, 말콤, 불법 거주자들, 공원에 사는 사람들, 집 없는 사람들, 노숙자들, 노점상인들, 거리 악사들. 그는 팔꿈치가 들어갈 정도로 쓰레기 더미를 파헤쳐서 그 안에서 흑인 도시 생활의 표상들을 끄집어내었다. 색이 있는 와인병, 양철깡통, 스니커즈, 닭 뼈, 콘돔. 이처럼 배회하는 가운데 하몬스는 아직 개발되지 않은 게토의 에너지를 발견했다. 그곳의 무질서함, 소란스러움, 지저분함은 단정하고 위생적이며 예의바른 백인의 문화적 가치에 대한 그의 거부의 상징이 되었다. 할렘의 거리들이 그의 집, 그의 작업실, 그의 영감, 그리고 그의 미술관이 되었다. "내 생각에 나는 시간의 85%를 작업실이 아닌 길거리에서 보내는 것 같다. 그래서 나는 작업실에서는 내가 본 것들을 사회적으로 다시 내뿜기를 원한다. 인종차별의 사회적 조건들이 땀처럼 솟아나기를."[3]

그의 저항은 고상함과 예의바름을 벗겨낸 미술의 형태를 취했다. 버려진 재료들이 조합되어 검열을 거치지 않은, 세련되지 않은 미술품들이 되었다. 세련된 감수성을 지닌 도심의 미술 관객들을 깜짝 놀라게 할 만한 신체 기능, 배설물, 그리고 제스처들이 그가 가장 좋아하는 주제들이었다. 어떤 작품들은 인종차별적이고 모욕적인 말들을 포착해서는 그것을 편견에 가득 찬 고집쟁이들에게 되퍼부어주기도 했다. 그러한 반격 중 하나가 〈웃기는 마법〉(1973)이다. 이 조각 작품에서 "스페이드의" 은유적 의미, 즉 카드놀이의 스페이드처럼 새까만 사람이라는 경멸적인 의미는 처음에는 잘 드러나지 않다가 (그것은 진짜 삶의 형태로 나타났다) 나중에는 흑인 문화 속에서 힘을 부여받았다(삶이 아프리카 가면으로 변형되었다). 이 조각은 아프리카 부적의 초자연적인 힘과 공명하는 것이었다. 하몬스는 스페이드를 문자 그대로 스페이드라고 불렀다.

공터에 세워진, 오벨리스크 비슷하게 솟아있는 구조물들은 하몬스의 2단계적 태도의 또 다른 사례들이다. 그것들은 공식적인 미국사에서 무시되어온 미국 흑인들의 업적들을 기념했다. 예를 들어

몇 개는 전략적으로 말콤 X가 가두연설을 했던 모퉁이에 세워졌다. 인근 도시지역이 이 오벨리스크들을 만들 재료들을 제공했다. 오벨리스크는 전신주로 만들어졌고, 맥주와 탄산음료 병뚜껑들로 뒤덮였다. 이 자잘한 것들은 이슬람의 눈부신 모자이크 장식, 아프리카의 직물들, 흑인들의 남부 민속 미술을 닮은 다이아몬드 모양, 지그재그 모양, 갈지자 모양으로 전신주 위에 배열되었다. 이런 식으로 하몬스의 오벨리스크들은 흑인 문화의 네 주요 구성원들—이슬람, 시골/남부, 도시/북부, 아프리카—을 종합했다.

하몬스는 각 기둥의 꼭대기에 마찬가지로 길거리에서 주운 것들로 만들어진 골대와 그물을 달았다. 〈호언장담〉이나 〈더 높은 목표〉와 같은 제목들은 작품들과 농구의 관계를 분명하게 나타내는데, 농구는 미국 흑인 남성들에게는 기회라는 의미에 다름 아니다. 이 멋진 농구 기념비들은 역경과 편견에 대한 승리의 상징이다. 그것들은 이 조각들이 설치되어 있는 바로 그 거리에서 살다시피 하는 젊은이들을 향한 시각적 격려사 역할도 한다. 그것들은 곧고도 높은 목표를 향해 나아가라는 격려인 것이다.

3단계: 몰입-표명. 개인들은 아프리카 유산과 흑인을 찬미한다. 블랙 파워(흑인지위향상운동)가 열광적으로 지지된다. 백인 문화는 경멸의 대상이 된다. 이 단계에 있는 개인들은 내쳐진 자들이라는 그들의 지위에 환호한다. 그들은 그들 자신의 문화를 배신하느니 차라리 백인 사회로부터 추방당하는 편을 선호한다. 자아 정의는 흑인들, 특히 빈곤한 사람들과 합치된다. 긍지가 비하와 비굴함을 대신한다.

하몬스가 백인들이 운영하는 미술계로부터 물러났을 때, 그는 백인 사회를 지배하는 문화적 관습 또한 거부했다. 그는 단순하게 살기로, 심지어 전화기도 없이 살기로 했다. 스스로 끌어들인 이 궁핍함은 대부분의 미국 흑인들을 천한 일이나 하도록 제한하는 경제체제에 참여해야 할 필요로부터 그를 해방시킴으로써 인종적인 긍지를 증진시켰다. 하몬스는 골대 조각들도 계속 만들었지만, 자

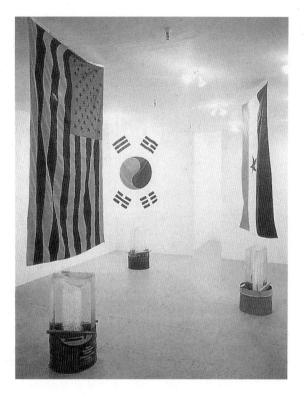

데이빗 하몬스
〈누구의 얼음이 더 차가운가?〉,
1990.
뉴욕 잭 틸튼 갤러리 설치 모습.
국기들, 기름통들, 얼음.
© Jack Tilton Gallery, New York. Photo:
Ellen Wilson

신의 작품 목록에 백인과 백인의 생활양식을 열망하는 미국 흑인들을 경멸하는 이 세 번째 단계를 천명하는 작품을 추가했다.

종속에 대한 거부는 하몬스가 1978년에서 1984년 사이에 하나의 코끼리 똥 샘플을 네 차례 재활용하여 제작한, 〈코끼리 똥 조각들〉이라고 명명된 연작에서 분명히 드러난다. 하몬스는 서커스 회사에서 똥을 가져다가 거기에 땅콩, 잎사귀, 바퀴, 그리고 작은 코끼리 조각상들을 붙여서 마치 물신 같은 대상들로 만들었는데, 작은 코끼리 조각상들은 그 똥을 킬리만자로 산만큼이나 거대하게 보이게 만들었다. 한번은 그 똥을 금박으로 싼 뒤 그것을 아프리카 해방기의 색깔들로 채색했다.

코끼리들은 아프리카 대륙의 이국적인 장대함을 환기시킨다. 그러나 코끼리의 배설물을 사용하는 것은 한 미술가가 그의 아프리카 유산에 찬사를 보내는 방법으로는 좀 엉뚱해 보인다. 하몬스

데이빗 하몬스
〈미래를 위한 집〉,
1991.
사우스캐롤라이나
찰스턴.
© Jack Tilton Gallery,
New York. Photo: John
McWilliams

의 결정은 그 작품이 월스트리트에서 일하는 미국 흑인 주식중개인
의 책상에 놓일 것이라는 사실에 입각한 것이었다. 이 환경에서 아
프리카의 신령한 의식의 마력은 자본주의의 힘과 충돌했다. 하몬
스는 그 금융업자에게 그의 아프리카 유산에 대해 일깨워주기 위해
그들 공통의 조상들의 언어를 사용했던 것이다.

　　하몬스의 또 다른 신랄한 작품에서는 백인 주류 미술이 표적이
었다. 이 작품에서 그는 연방기금을 받아 제작된, 그리고 대대적으
로 공론화되었던 법정 투쟁에 휘말렸던 리처드 세라의 조각 〈기울어
진 호〉에 대한 사람들의 적개심에 동참했다. 리처드 세라는 저명한
백인 미술가이다. 그의 장소특정적인 조각은 길고 어떤 장식도 없으
며 관통해서 지나갈 방법도 없는 강철 벽으로, 남부 맨해튼에 있는
페더럴 플라자를 가로질러 설치되었다. 인근에서 일하는 사람들은
그것이 보행자들의 통행을 가로막으며 그 밋밋하기 짝이 없는 면상
을 공공장소 쪽으로 들이밀고 있다고 항의했다. 법정 투쟁은 8년이
나 걸렸지만 결국엔 그들의 뜻이 더 우세했다. 작품은 분쇄되었고,
파편들은 1989년 3월 15일 새벽 4시 30분에 치워졌다.

이 항의에 일찌감치 참여했던 하몬스는 〈오줌을 갈기다〉(1981)라는 작업을 했는데, 이것은 제목의 호전성을 확실히 보여주는 작업이었다. 그는 세라의 조각에 진짜로 오줌을 누었다. 그의 행동은 미술 카탈로그들과 미술 잡지들에서 논의되었으며, 관습적인 미술 비평 수단들로 분석되었다. 다시 한 번 하몬스의 미술 언어는 그가 대변하는 권리를 빼앗긴 사람들과 세라가 그 전형을 이루는 힘 있는 사람들을 한판 맞붙게 했다. 하몬스는 문화, 정부, 사업, 대중매체, 그리고 법률로부터 배척당하는 사람들이 사용할 수 있는 항의의 방법을 택했던 것이다. 〈오줌을 갈기다〉는 세심하게 계산된 그의 목표를 완수했다. "미술가들은 주류를 교란하고 당황하게 하며 비판하고 조롱해야 한다는 것이 나의 신념이다."[4]

4단계: 내면화. 비판적인 평가가 사회적 동일성을 구성하는 요소들 전반으로 향하게 되면 적개심, 독단, 방어적 태도는 사라진다. 개인들은 인종 관계들에 내재한 애매하고 복잡한 상황들을 깨닫게 된다. 자신감이 발달함에 따라 다원적이고 비인종주의적인 인간관이 옹호된다.

〈누구의 얼음이 더 차가운가?〉(1990)는 대대적으로 공론화되었던, 브룩클린의 한국 및 아랍 상점 주인들과 미국 흑인 고객들 사이의 충돌과 시기적으로 일치한다. 3개 국어로 욕설을 내뱉으며 싸우는 모습이 대중매체를 통해 보도되었다. 상점 주인들이 절도 혐의로 고소를 하자, 고객들은 상점 주인들이 폭리를 취하고 있다며 맞고소로 되받아쳤다. 이 상황은 민족 간의 불신과 인종간의 미움이라는 추악한 모습이 드러나도록 부추겼다. 하몬스는 갤러리에 세 개의 커다란 국기로 구성된 설치작품을 만들어 이 충돌을 조정하려 했다. 한 국기는 대한민국의 것이었다. 또 하나는 예멘의 국기였다. 세 번째는 미국 국기였지만 빨간색, 흰색, 파란색 대신에 흑인 민족주의 깃발의 색채인 빨간색, 녹색, 검정색으로 되어 있었다. 그 국기들은 이 충돌의 당사자들이 아랍계, 아시아계, 아프리카계 미국인들이라는 미국의 세 소수자 집단임을 알려주었다. 각각의 국기

는 300파운드나 되는 커다란 얼음덩어리가 들어있는 물통 위에 걸려 있었다. 작품의 제목은 경쟁과 충돌이라는 쟁점을 끌어들인다. 인종적, 민족적 원한이 감정을 격앙시킨다. 누구의 얼음도 더 차갑지는 않지만, 가장 격렬한 사람들이 가장 먼저 얼음을 녹일 것이다. 미움은 자기 파괴적이다. 하몬스는 자신의 사명은 단기적인 진정이 아니라 장기적인 화해에 관한 것이라고 설명했다. "따라서 그런 상황에서 흑인으로서의 나의 임무는 매우 분명합니다. 이 공격에 대한 나의 방어는 인종차별이 어떻게 우리나라를 안으로부터 파괴하고 있는지를 다루는 것입니다. 미국이 실은 있지도 않은, 밖에 있는 공산주의라는 붉은 악마를 찾느라 그렇게도 많은 에너지를 쓰고 있는 것은 정말로 웃기는 일입니다. 우리는 진정한 위협이 우리 자신의 국경 내에서 일어나고 있는 상황에서, 우리의 안전을 위협하는 외부의 누군가라는 환영을 다루고 있는 것입니다. 흑인들과 백인들은 소수 개인들의 자본주의적 이익 때문에 서로 반목하고 있습니다."[5]

5단계: 내면화-헌신. 이 단계에서 개인들은 개인적 동일성을 집단에 의미 있는 행위로 나타낸다. 여기서 인종주의를 다루는 창조적인 전략들이 생겨난다.

공감과 지지로 특징지어지는 새로운 태도는 남부 캘리포니아 찰스턴에서 열린 1991년 스폴레토 페스티벌에 하몬스가 기여한 바에서도 명확히 드러난다. 이 페스티벌에서 미술가들은 도시 전체를 그들의 미술을 위한 잠재적 공간으로 간주한다. 하몬스의 조각은 역사적으로 유명한 찰스턴 고유의 길고 좁은 건축 양식에 따른 기능적인 건물의 형태를 취했다. 물리적으로 볼 때 〈미래를 위한 집〉이 인근에 있는 다른 집들과 달랐던 것은 오직 그것이 폐자재를 조합하여 지어졌으며 다른 집들과 90도 각도로 꺾여 있는 공터에 위치했다는 점뿐이었다.

그 집을 짓기 위해 하몬스는 숙련되지 않은 지역 주민들을 일꾼으로 뽑았으며, 지역 도급자를 그들의 감독관으로 삼았다. 이런

식으로 그는 보통은 찰스턴의 문화생활에서 배제되어 있었던 사람들을 페스티벌에 끌어들였다. 게다가 그들을 끌어들인 결과는 실용적이었다. 첫째, 일꾼들 자신이 건물 매매 기술을 배웠다. 둘째, 기둥, 문, 창문에 부착된 안내표들은 방문자들에게 찰스턴의 건축적 유산에 대하여 알려주었다. 마지막으로, 완성된 집은 인근 청소년들을 위한 교육센터 역할을 하게 되었다.

이 기획의 두 번째 부분에서 자긍심은 더욱 증진되었다. 그 집의 길 건너편에 있던 공터는 작은 공원으로 탈바꿈했다. 공터에 있던 광고판에서 담배광고는 제거되었으며, 그 대신 지역의 아이들이 빨간색, 녹색, 그리고 검정색으로 된 미국기를 올려다보고 있는 이미지가 자리 잡았다. 공동체의 노력을 통해 폐기물들을 구조물들로 바꾸어 놓는 법을 실제로 입증해주었다는 점에서 〈미래를 위한 집〉은 성취의 모델이 되었다.

사회적 상호작용이라는 다섯 번째 단계에 도달한 다른 사람들과 마찬가지로, 하몬스는 조용히 윤리적인 태도를 취했다. 집 프로젝트는 (엘리트적이 아니라) 대중적이고, (순수하게 미적인 것이 아니라) 기능적이며, (개별적인 자아에 의해서가 아니라) 시민의 의무에 의해 추동된 것이다. 이 작품은 충돌을 감소시키고 참여를 이끌어내며 보통 사람들의 보다 나은 상태를 위해 기여한다. 하몬스의 건축을 특징짓는 미술가와 공동체의 합심은 리차드 세라의 〈기울어진 호〉를 둘러쌌던 분노와는 아주 대조적이다. 하몬스의 작품은 "나는 내 일만 하면 되는 거고, 다른 사람이야 알 게 뭐야"라는, 너무나 흔해진 태도에 저항한다. "사람들은 함께 일하고 싶어 하지 않는다. 우리에게는 구심점이 되어줄 지도자가 없다. [...] 나는 그놈의 미키 마우스, 도널드 덕, 패스트푸드, 맥도날드로 얼룩진 정신상태 속에서 내 여생을 보내고 싶진 않다."[6]

[하몬스 후기]

이 절에서 논의된 공동체적 자화상들은 심리적인 동시에 신체적인 경험

을 전달한다. 이 둘 중에 덜 분명한 쪽이 경험의 감각적인 측면이라는 사실은 놀라워 보일 수도 있다. (이 절에서 논의된) 미술작품들 중 어느 하나도 시각적인 환경을 기록하고 있지 않기 때문에, 정보는 관찰되기보다는 추론되어야 한다. 예를 들어 하몬스의 다양한 결과물들은 도시 내의 삶에 대한 증거들로 가득하다. 매체와 주제는 보도, 골목길, 지붕에 붙들린 시선에서 도출된다. 그의 작품은 구름과 석양을 배제하는데, 이는 도시 지역의 하늘은 너무나 자주 스모그로 가려져 있기 때문이다. 비슷하게, 그것은 널찍한 전경을 빠뜨리는데, 이는 시야가 건물들에 의해 차단되기 때문이다. 그의 미술 재료를 구성하는 쓰레기들은 비록 간접적으로이긴 하지만, 비좁은 빈민가 환경에서 흔한, 아래로 향한 근거리 응시를 강력하게 기술한다. 아말리아 메사- 바인스의 설치작품은 멕시코 여성의 경험을 의미하는 집안 인테리어를 제시한다. 펠릭스 곤잘레스-토레스의 빌보드들은 대도시 삶의 익명성을 드러낸다. 제임스 루나의 인공품 (1987)은 미국 원주민들이 인디언 보호구역에 고립된 채, 박물관에서나 사람들 앞에 그 모습을 드러내게 되는 상황에서 비롯된 것이다.

10 아말리아 메사-바인스
Amalia Mesa-Bains
: 치카노 여성

- 1950년 캘리포니아 산타클라라 출생
- 산호세 주립대학교 (캘리포니아)
 회화 전공 학사
- 샌프란시스코 주립대학교 (캘리포니아)
 학제간교육 석사
- 버클리 라이트 인스티튜트 (캘리포니아)
 임상심리학 석박사
- 캘리포니아 샌프란시스코 거주

대부분의 국가를 둘러싸고 있는 국경선들은 자연적인 지리상의 특징에 따른 것도, 동질적인 인구집단에 따른 것도 아니다. 그것들은 법률에 의해 만들어진 허구이다. 파키스탄을 인도로부터, 이스라엘을 이웃 아랍 국가들로부터, 보스니아를 헤르체고비나로부터 분리시키는 자의적인 경계선과 마찬가지로, 미국과 캐나다, 멕시코 사이에 있는 경계선들도 인간이 만들어낸 것이다. 아말리아 메사-바인스는 미국 남부 국경선 부근 지역에서 스페인계, 인디언계, 그리고 영국계의 유산들이 서로 혼합되는 상황을 탐구한다.

아말리아 메사-바인스
〈비너스 엔비 1장 혹은 최종
설치 전의 첫 번째 영성체의
순간들〉, 1993.
혼합매체
© Steinbaum Krauss Gallery, New
York. Photo: George Hirose

아말리아 메사-바인스는 미술로 학사 학위를 받았고, 역사학과 교육학에서 석사 학위를, 심리학에서 박사 학위를 받았다. 그녀의 다양한 직업들은 그녀가 받은 교육의 깊이와 폭을 반영한다. 그녀는 미술가이자 비평가, 저술가, 심리학자, 강사, 정치행동가, 문화사가, 선생, 그리고 연구원이다. 이 모든 분야에서의 그녀의 노력들을 하나로 묶어주는 것은 미국에 거주하는 멕시코인들에 대한 그녀의 옹호이다. 자기 민족의 삶을 연대기화하고 정당화하기 위한 메사-바인스의 헌신은 명백히 정파적인 미술로 응집된다. 때로는 방 하나만큼 큰 그녀의 정교한 조각적 구축물들은 텍스트들, 만들어진 요소들, 발견된 사물들, 그리고 종종 소리가 섞여 만들어진다. 결과물은 교육적인 동시에 정서적인 울림이 있는 미술 형식이다.

메사-바인스는 멕시코 전통들을 기록하지만, 그녀의 활동은 삶과 분리된 서양학문식의 객관성을 거부한다. 그녀에게 학문이란 멕시코 문화의 정서적이고 풍미 있는 성격과 공존하는 것이다. 그녀는 3,000년 전부터 이어져온 멕시코 혈통의 유산에 크게 의존하며, 멕시코에서 옮겨온 가치들이 잘 보존되고 대대로 전해져온 유산에 대해 변치 않는 자부심을 지니고 있는 집안에서 자란 기억들에도 크게 의존한다. 메사-바인스의 아버지는 1916년 멕시코혁명 당시 어린 나이에 멕시코와 캘리포니아 사이의 국경을 넘었다. 그녀의 어머니는 1920년대에 하루짜리 출입증을 가지고 국경을 넘어왔다. 메사-바인스의 어린 시절 내내 밀입국자 신분이었기 때문에, 그들은 재류 외국인이었다. 캘리포니아에서 태어났기 때문에, 메사-바인스는 국외자의 존재에 대한 국내자의 관점을 기르게 되었다. 막강한 연속성의 실타래가 미국 내 동시대 치카노들의 삶의 복잡한 패턴들을 뜨개질하듯 떠내면서 그녀의 작품을 관통하여 휘감는다.

메사-바인스는 멕시코계 미국인들, 즉 히스패닉, 스페인계, 인디언, 흑인, 메스티조, 뮬라토라는 말들로 표상되는, 막대하면서도 서로 공통점이 없는 인구집단의 집합적인 경험을 종합하려 애쓴다. 그녀는 그들의 공동체적 정체성을 찾기 위해 언어, 종교, 그리고 국가 기원에 의해 결정되는 풍부한 유산을 추적해간다. 하지만 그녀

아말리아 메사-바인스
〈10년의 상징들: 경계들과 숫자들〉,
1990.
빅터 자무디오-테일러와의 협업.
혼합매체 설치 중 서랍장 부분.
© Steinbaum Krauss Gallery, New York. Photo:
George Hirose

가 자랑으로 여기는 그 과거가 감상적이 되는 일은 결코 없다. 그녀
의 작품은 치카노 삶의 복합적인 요소들과 전통들을 찬미하는 동
시에, 3세기에 걸친 식민주의의 잔재에 저항하며, 미국에 있는 치카
노들의 정치세력화를 단호하게 요구한다. 또한 그것은 이민과 사
회적 이식의 시련들을 환기시키기는 하지만, 멕시코 토속 전통의 보
존이 주류적 삶으로부터의 소외를 암시하게 하지는 않는다. 정치적
으로 또 미술적으로, 메사-바인스는 정치적 평등과 사회적 존중이
동반된다는 전제 하에 문화의 배타성(exclusivity)을 주장하는 캠페
인을 펼치고 있다. 그녀의 작품은 전통과 혁신 사이에서 작동함으
로써 하나의 본보기를 제시한다.

　　여러 세대에 걸쳐 멕시코와 치카노의 어머니, 아주머니, 할머니
들은 그들 문화의 민간전승 및 풍습의 충실한 보호자였다. 그들의
관습 속에 메사-바인스가 미술의 영감을 끌어낸 풍성한 창고가 있

다. 그녀는 그들이 전통적인 창작물들을 만드는 물질적 재료들을 모으고, 그들이 원래 사용하던 과정을 채택하며, 치유에 대한 그들의 신념을 공유하고, 그들의 활동들이 지녔던 헌신과 기념의 기능을 유지한다. 이런 식으로 그녀는 그 창조적 표현이 가톨릭교회에 의해 강제로 억압되었거나 문화의 공식적인 조달자들에 의해 한갓 가정 공예로 모욕되었던, 이제껏 간과되어온 여성들의 성취에 경의를 표한다.

수 세기 동안, 가정을 관장하는 성인들과 고인이 된 친척들을 기리는 민속 의식들은 멕시코 여성들에게 창조적 상상력을 불어넣어왔는데, 그들의 예술적 생기는 그들이 구축한 휴대용 성물함, 마당의 사당, 부엌 탁자나 서랍장, TV 세트 위에 놓인 가내 제단에서 여전히 선명하게 드러난다. 메사-바인스는 이 제단을 그녀의 미술에 재연함으로써 그녀의 민족성과 젠더를 기린다. 그것들의 일시성은 멕시코 관습에서 유래한다. 관습에 따르면 이들 아상블라주는 어떤 특정한 일을 기념하기 위해 만들어졌다가는 해체되곤 했다. 그것들을 만든 사람들은 그들의 개인적인 노고의 증거를 보존하려고 하지 않았다. 비슷한 방식으로, 메사-바인스의 작품은 보통 전시 기간 동안에만 유지된다.

이 제단들의 구성요소들은 전통적인 제단들이 그랬듯이 그때그때 달라지며, 치카노 동일성의 이중적 근원을 반영한다. 몇 가지는 전통에 따라 고대 문화로부터 가져온 것이다. 여기에는 두개골, 하트 모양, 십자가, 말안장, 성모자상이 속한다. 다른 것들은 동시대 생활에서 끌어온 인공품들로서, 이것들은 치카노들에게나 다른 사람들에게나 차이가 없다. 이 모든 것들이 일종의 성상 혹은 부적 같은 것들이 된다.

방대한 양의 예비 스케치들이 메사-바인스가 어떻게 이 제단들을 만들어냈는가를 기록하고 있다. 그녀의 창조 과정은 심사숙고와 즉흥성을 결합한 것이다. 전자는 그녀의 훈련에서 비롯된다. 후자는 전통적인 절차를 이어받은 것이다. 전문적인 미술 제작과 가내 제단 제작이 종합된다. "내 작품에서 나는 멕시코의 전통적인 제

단 제작 관례들을 따릅니다. 나는 직접 종이를 잘라 장식을 만들며, 실크스크린으로 나만의 제단보를 만들고, (목수의 도움을 받아) 나만의 '니코스'와 '레따블로' 상자들을 만들 뿐만 아니라 나만의 종이꽃들도 만듭니다. 게다가 나는 빵과 사탕 제작도 직접 하려고 준비하고 있습니다."[1] "니코스"는 흔히 성인의 도상을 들여놓기 위해 사용되는, 벽의 움푹 들어간 곳을 말한다. "레따블로스"는 제단에 있는 탁자 위로 돋워진, 양초나 꽃, 성인의 조각상 등의 물건들을 놓기 위한 단이다. 수 세기 전부터 내려오는 이런 관례들을 채택한 후 메사-바인스는 전통적인 인공품들에 "미술"이라는 명예로운 칭호를 수여한다.

현재의 일들과 나란히 펼쳐지는 수 세기에 걸친 멕시코 역사의 유산들은 치카노의 경험을 구성하는 다양한 전통들의 풍성한 혼합이라는 특징을 만들어낸다. 메사-바인스의 작품과 글에서도 복합성 속에서 유지되고 있는 몇 가지 경향들을 볼 수 있다. 각각은 영국계 문화를 지배하고 있는 실용주의, 유물론, 경쟁과는 반대편에 있는 것들이다. 따라서 각각은 보다 균형 잡힌 사회를 이룰 수 있는 방법을 제시한다.

치카노들은 신앙과 영성을 북돋우는 경향이 있다. 메사-바인스의 주제 중 하나가 암시와 상상을 강조하는 경향의 멕시코적 정신과 인지적인 사고체계와 자료에 경도된 영국적 정신 사이의 이분법이다. 이러한 대비는 그녀가 1990년 빅터 자무디오-테일러와 공동 제작한 정교한 설치 작품 〈십 년의 상징들: 경계들과 숫자들〉에서 명백하게 드러난다. 자무디오-테일러는 텍스트와 이미지를 결합하여 의미로 충만한 문장들을 창조해내는 16-17세기 스페인의 전통을 메사-바인스에게 소개했던 학자이자 친구이다. 〈10년의 상징들〉에서 긴 방의 한쪽은 양에 경도된 문화의 "상징들"을 제시하고 있었다. 그것들은 계산 도구, 지도, 인쇄된 텍스트, 낙서, 그리고 치카노 주민들의 평균적인 수명, 교육수준, 소득 등을 나열한 통계표이다. 예를 들어 방문객들은 얼마나 많은 치카노들이 에이즈로 고통 받고 있는지, 불법취업자들의 수는 얼마나 되는지, 멕시코가 정

복당해 합병되었다가 해방되고 독립하게 된 것은 언제였는지를 알게 되었다. 그 방의 반대쪽에는 전통적인 스페인 상징물들 중에서도 특별히 존중받는 주술적인 행운의 부적들이 한 무더기 놓여 있었다. 방문객들은 상반된 마음의 충돌을 겪었다. 하나는 사실과 통계야말로 확실한 것이라는 마음이고, 다른 하나는 제의와 부적에 의지하고 싶은 마음이다. 전자는 설명한다. 후자는 변화시킨다.

메사-바인스는 두 집단 모두가 가치의 교환으로 득을 볼 수 있다고 주장한다. 영국계 문화는 치카노들이 정치경제적 자원들을 훨씬 더 많이 이용할 수 있는 길을 제공할 수 있고, 치카노 문화는 세속적인 관심사들에 의해 지배되는 문화에 생기를 불어넣을 수 있다. 마법, 신화, 의식은 컴퓨터게임, 텔레비전, 공학과 공존할 수 있다. "점점 더 기술주도적이 되어가는 사회에서 경험과 제의의 분리는 더욱 확대된다. 우주선이 달에 착륙하면, 달과 연관된 신앙적 신비들은 그 힘을 잃는다. 주사의 힘으로 죽음이 지연될 수 있는 곳에서는 [⋯] 비탄에 가득 찬 기도문이 줄어든다. [⋯] 제의의 기반이 되는 일상생활의 경험들이 마침내 공유된 관찰로 전락한다."[2]

치카노 사회는 집단적인 경향이 있다. 가족이 치카노 공동체의 핵이다. 가족 내에서는 모계의 힘이 지배적이다. 그녀의 작품을 이 사랑과 헌신의 원천들로 가득 채움으로써, 메사-바인스는 치카노 문화가 지닌, 힘을 북돋우는 성질을 강화한다. 동시에 그녀는 치카노가 아닌 관람자들에게 개인주의에 대한 대안을 경험해보라고 청한다. "치카노 미술은 당신의 가족과 당신의 공동체를 존중하는데에 기반하고 있습니다. 그것은 당신이 가끔이라도 가족과 공동체

아말리아 메사-바인스
〈10년의 상징들: 경계들과 숫자들〉, 1990.
서랍장 부분 세부.

에 대해 의문이 생기고, 화가 나고, 또 심지어는 빈정거릴 일이 없다는 것을 뜻하지는 않습니다. 또한 저는 미술관에서 보는 작품들에서 그다지 많은 사랑과 열정을 발견하지 못합니다. 저는 사랑과 열정이란 것은 뭔가 감상적인, 다른 방식으로는 살아남을 만큼 충분히 지적이지 못한 사람들에게나 일어나는 어떤 것이라고 생각하는 사람들을 많이 봅니다."[3]

메사-바인스에게 과거와의 연결은 삶의 긍정이다. 과거 세대의 멕시코 여성들에 의해 수립된 제의적 미술 형식들을 재연하는 것은 현재에도 영혼을 충만하게 하는 유익이 있다. "정체성의 중요한 접합점이 되는 치카노 운동의 영향력을 깨닫는 것이 중요합니다. 강조점은 우리의 역사와 문화를 (되)찾는 데 있습니다."[4] 예를 들어, 〈처녀들의 동굴〉(1987)은 세 개의 제단들로 구성되었으며, 그 위에 놓인 한 무더기의 기념물들은 그들이 존경하는 여성들의 특정한 성질들과 업적들을 환기시키는데, 그들 모두는 멕시코 혈통을 가진 여걸들이다. 방문객들은 우선 초기 기독교 종교의식의 환경이었을 법한 동굴 같은 형태 속으로 들어갔다. 거기서 그들은 세 개의 제단을 만났다. 그 중 하나에는 멕시코 화가인 프리다 칼로가 일련의 멕시코 대중 미술, 콜럼버스 이전의 도자기 조각들, 낙엽들, 돌덩어리들 위에 자리하고 있다. 그것들은 그녀가 경의를 표하고 보존했던 고대와 현재의 민속 전통들을 상기시키는 역할을 했다. 칼로의 정서적이고 신체적인 고통은 그녀 그림들의 복제품들, 해골, 성 세바스찬을 그린 그림들을 통해 드러났다. 두 번째 제단에서는 스타 영화배우의 매혹적인 드레스룸을 암시하는 거울, 반짝이, 공단 등을 통해 유명한 멕시코 영화배우인 돌로레스 델 리오를 떠올릴 수 있다. 델 리오는 앵글로-색슨과 멕시칸의 이상형을 하나로 모음으로써 주연여배우의 지위를 획득했다.

세 번째 제단은 메사-바인스 자신의 할머니에게 헌정되었는데, 그녀는 밭일로 일곱 명이나 되는 자녀들을 먹여 살린 훌륭한 여인이었다. 이 작품은 사회가 그녀에게 결코 주지 않았던 존경을 수여한다. 그것은 그녀의 개인적 기억을 더듬어 만든 고해소를 포함한

다. 죄 사함을 구하는 탄원자들은 백인 남성 성직자 앞에서보다는 메사-바인스의 할머니의 엠블럼들 앞에서 무릎을 꿇는다. 이 작품은 영국계 청중들에게 특별한 의의를 지닌다. 이 죄 사함의 제의에 참여함으로써 그들은 이 나라의 이방인들을 둘러싸고 있는 편견, 박해, 굴욕, 불공평 및 그 밖의 모욕을 인정하게 된다.

이처럼 메사-바인스의 설치작품들은 전통적인 관례로부터 힘을 끌어낸다. "개인적인 차원에서 볼 때 저의 제단들은 예배당의 기능을 하며, 저로 하여금 미적 형식을 통해 영적 감수성에 도달하게 합니다. 그것들은 직접적으로 종교적이지는 않지만, 조상들과, 또 제가 중요하다고 생각하는 다른 역사적 인물들에게 경의를 표하는 기능을 해왔습니다."[5] 그녀가 민족적으로 물려받은 특정한 것들을 보편적으로 인지되는 그것의 업적들의 증거와 결합시킴으로써, 메사-바인스는 두 청중들에게 말을 건다. 치카노 주민들의 공동체적 긍지를 긍정하는 한편, 영국계 주민들이 종종 보이는 무례함에 도전하는 것이다. "나는 관람객들이 다른 시대로 넘어가 과거의 제의들과 신념들이 남긴 것들을 느끼고, 그 만남을 통해 가슴에서 우러난 경험을 얻을 수 있기 바랍니다."[6]

치카노들은 죽은 자들을 기린다. 멕시코 문화에서 죽음은 비통한 끝이 아니다. 탄생과 마찬가지로 그것은 인생의 자연스러운 현상으로 받아들여진다. 1519년 정복자들이 도달했을 때 그들을 그토록 무서워 떨게 만들었던 죽음의 제의는 자연의 창조적인 소생에 필수불가결한 것이었으며, 인간들이 신들의 호의에 보답하는 방법으로 쓰였다. 죽음의 의식을 거행하는 것은 삶이 지속되고 있음을 더욱 확실하게 했다. 이 전통이 살아남아, 오늘날 해마다 11월 2일에 그 정점에 이르는, 죽음의 날 축제로 이어지고 있다. 이러한 관습의 고수는 죽은 자들은 산 자들을 그리워하고, 산 자들은 죽은 자들을 사랑하며, 죽은 자들과 산 자들이 서로 소통한다는 믿음에 기반하고 있다. 멕시코에서 죽은 자들을 기리는 것은 아이들에게는 재미를 주고, 어른들에게는 일종의 여흥을 제공한다. 악단들은 해골복장을 차려입고 두개골 가면을 쓴다. 춤추고 노래하며 술 마

시고 떠들어대는 해골들이 이 행사를 위해 아로새겨진다. 무덤들은 장식되고, 무덤 주인들을 기쁘게 하기 위해 특별한 음식들이 준비된다. 뼈들은 밝게 채색된 장식품, 두개골은 설탕사탕, 해골은 장난감이 되어 등장한다. 그날은 엄숙함과 우울함보다 기발함과 유머를 강조하는 날이다.

메사-바인스는 치카노 문화의 이러한 측면을 이분법으로 정의한다. "미국에는 죽음에 대한 뚜렷한 두려움이 있으며, 죽음과 삶 사이에 거리두기가 있습니다. 사람들은 죽음을 다루지 않으며, 그것을 기릴 생각은 꿈에도 하지 않습니다. 그들이 죽음과 삶과의 관계를 보지 않기 때문이지요. 그들은 죽음을 그저 일종의 끔찍한 비극, 일종의 삶의 실패라고 간주할 따름입니다. 사실은 그렇지 않습니다. 죽음은 정말이지 융합적인 것입니다."[7] 멕시코식 죽음 개념을 기념하여 주변화된 문화를 정당화하는 데에 만족하지 않고, 메사-바인스는 〈10년의 상징: 몸 + 시간 = 살다/죽음〉(1991)이라는 작품에서 그것이 영국계 문화 속에서도 여전히 유효함을 입증해보였다. 에이즈로 사망한 사람들이 제단에서 기념되면서, 일반 대중들에게 질병과 떠남에 대한 대안적인 접근 방식을 경험할 기회를 제공했다. "당신이 제단을 만드는 행위를 하면서 사람들을 기억할 때, 그들은 당신에게는 정말이지 다시금 살아있는 것이며, 당신은 그들이 구현했던 모든 것들을 되돌려 받게 됩니다. 저는 에이즈의 결말에 대해서는 그런 식의 사고가 아직 충분치 않았다고 느낍니다. [⋯] 저는 죽음을 존중함으로써 삶을 영예롭게 할 그런 작품을 하는 데 전념하고 싶습니다."[8]

치카노의 미적 취향은 풍성함을 선호한다. 메사-바인스의 작품에서 보이는 풍부함은 성인들과 조상들을 차고 넘칠 만큼의 봉헌물들로 에워싸는 관습을 계승한 것이다. 음식, 칠리 고추, 장난감, 종교적 형상들, 사진, 꽃, 봉헌 양초, 향, 성상들, 그리고 개인적인 유품들이 죽은 사람들이 좋아했던 물품들, 예컨대 장난감, 사탕, 옷, 신발, 담배, 데킬라 등과 나란히 바쳐져 있다. 이 많은 것들이 가지런히 놓여 있는 탁자는 레이스로 단을 대고 종이를 잘라 만든 장식

으로 가장자리를 두른, 수 놓인 색깔 천으로 덮인다. 전체적인 배치는 놀라우리만치 풍부한 양으로 겹겹이 쌓이고 층층이 쌓인 형상이다. 심지어 그 주변의 마룻바닥, 천장과 벽까지도 흔히 야자 잎, 꽃, 늘어뜨린 장식으로 꾸며져 있다.

메사-바인스는 영국계 사람들이라면 보통 그것을 순수미술의 세련된 환경에는 부적합한, 조야한 과잉으로 비웃는다는 사실을 알면서도, 치카노의 취향에서 보자면 없어서는 안 될 호사스러운 장식성을 과시한다. 그녀는 이 풍성한 진열에 대한 선호의 기원을 종교적이고 역사적인 사건들을 기록하기 위해 마야의 화가들이 고안한, 높게 평가되는 6세기 사본들로 추정한다. 이 사본들은 메사-바인스의 작품과 유사한, 복잡함과 풍성함을 선호하는 성향을 특징으로 한다. 나아가 메사-바인스는 건축, 회화, 조각에서 정교한 세부가 성행했던 8-9세기 멕시코 바로크 전통과의 유사점도 보여준다.

그녀의 작품에서 축적은 텍스트, 사운드트랙, 비디오테이프와 같은 동시대 미술 장치들과 혼합되어 더욱 증대된다. 이렇게 해서, 전통에서 영감을 받은 그녀의 제단들은 다중매체적이고 다중감각적인 동시대 미술의 지위를 획득한다. 하지만 축적 하나만 가지고 치카노의 풍성함을 정의할 수는 없다. 메사-바인스는 그것을 "라스 콰치스모(rasquachismo)"라고 기술하는데, 이는 낡고 헤진 물건들을 세련되고 품위 있는 것으로 제시하는 것을 뜻한다.

미국립미술관장협의회(the National Council of the Association of American Museum Directors)에서 있었던 한 대담에서 메사-바인스는 자주 인용되는 구절을 가지고 자신의 미학을 옹호했다. "질이라는 말은 친숙함을 가리키는 완곡어법이다." 그녀는 질 개념이 치카노의 작품에 적용될 때는 "진정성과 복합성의 균형"으로 정의되어야 한다고 제안했다. "저는 제의의 성격을 가지고 있는, 경험을 암시하는 사물들을 좋아합니다. [...] 또한 저는 비판적 관점을 모색합니다. 미술작품은 사람들이 그들의 삶을 어떤 식으로건 좀 더 이해할 만한 것으로 만들어줄 무엇인가를 배울 수 있게 도와야만 합니다."[9]

메사-바인스는 1965년 치카노운동을 불붙였던 에너지를 지속시킴으로써 이러한 주장에 기여한다. 치카노운동은 포도농장 노동자들의 파업에서 시작되어, 저항자들이 마음에 품고 있는 문화를 보존하고 합법화하려는 포괄적인 캠페인으로 발전되었다. 그들은 이중 언어 교육, 치카노 관련학과의 설립, 교육 및 문화 프로그램에 대한 치카노들의 관리 감독권을 요구하는 캠페인을 펼쳤다. 야외의 공공벽화들이 그들의 주된 소통 경로를 제공했다. 메사-바인스는 이 사명을 지금껏 이어오고 있다. 그녀의 제단들은 물질적인 것과 영적인 것, 과거와 현재, 개인적인 것과 공동체적인 것, 신적인 것과 세속적인 것이 조우하는 만남의 장소이다. 그것들은 또한 혈연관계와 국민신분 간의 충돌에 대해서도 언급한다. 메사-바인스는 치카노 전통을 소생시킴으로써 보다 큰 사회 또한 쇄신될 수 있다는 확신을 가지고, 미국에서 치카노라는 신분이 지니는 혼성성을 받아들인다.

[메사-바인스 후기]

아말리아 메사-바인스, 바바라 크루거, 제임스 루나, 그리고 요제프 보이스는 사회적 변화를 일으키는 데 헌신한 미술가들이다. 하지만 그것이 그들 작업의 유일한 공통점은 아니다. 그들 모두는 다양한 경력을 지니고 있다. 그들은 한편으로는 미술가이지만, 다른 한편으로는 카운슬러, 작가, 선생, 정치가이기도 하다. 이 직업들은 모두 인도하고 경고하고 가르칠 기회를 부여하기 때문에, 그들이 제공하는 서비스는 그들의 미술 행위들과 양립이 가능하며, 어떤 경우에는 미술 행위로 분류되기까지 한다. 사회적 의무 또한 이 미술가들로 하여금 비관례적인 장소들을 그들의 미술을 보여줄 곳으로 환영하게 만들었다. 이러한 공통적 특징들은 공통적인 목표, 즉 미술관과 갤러리들을 방문하는 전형적이고 동질적인 청중 너머에까지 다다르려는 목표에 부합한다.

11 제임스 루나
James Luna
: 미국 원주민 남성

- 1950년 샌디에이고 라 호야 인디언 보호구역 출생
- UC Irvine, 미술 학사
- 샌디에이고 주립대학교 상담교육 석사
- 샌디에이고 북부 라 호야 인디언 보호구역 거주

미국 원주민들이 겪고 있는 곤경은 한편으로는 편견에서 기인하지만, 이상화(理想化) 역시 또 하나의 원인이 된다. 제임스 루나는 자기 부족의 정신적 건강이 술과 마약의 남용, 범죄, 교육 부족, 실업, 문화적 무관심, 동일성의 혼합 같은 문제들에 맞서는 데 달려있다고 믿는 미국 원주민이다. 루나는 심리상담사인 동시에 미술가이다. 치료의 절차들을 미술에 적용함으로써 그는 개인과 전체 사회를 괴롭히는 억압된 진실과 투사된 환상을 폭로한다.

제임스 루나
⟨절반은 인디언/절반은 멕시칸⟩, 1990.
메소나이트 합판에 배접한 흑백사진들, 세폭화, 각 패널의 크기는 24 × 39 in.
© James Luna. Photo: Richard Lou

책과 잡지, 영화, 정치 캠페인, 집회에서 끝없이 인용되는, 추장 씨애틀이 했다고 전해지는 연설을 듣는 것이 미국 원주민들에게는 득이 될까 해가 될까? 들리는 바에 의하면 그 연설은 날조된 것이라고 한다. 그것을 구성하고 영속화한 것이 미국 원주민이 아니라 백인 환경주의자들의 노력이라는 사실은 의미심장하다. 미국 원주민들과 원주민이 아닌 미국인들 간의 복잡하게 뒤얽힌 이 같은 관계가 제임스 루나의 미술의 배경이 된다. 루나는 때로 비꼬는 말투로 와나비(되고 싶은)라고도 불리는 한 거대한 부족에 초점을 맞춘다. 와나비 혈통의 붉음(좌파적 성향)은 그 인종의 성향이 아니다. 자신들의 유럽 문화를 모욕한 것은 백인들이다. 이 대륙의 토착민들에게서 자신들의 결핍을 보충하려고 애쓰는 가운데, 바로 그들이 그 세속적이고 개인주의적이며 물질주의적인 가치에 대한 해독제로서 미국 원주민 문화에 대한 낭만적인 시각을 채택한 것이다. 역설적이게도, 그들의 과찬의 결과는 기회의 억압이다. 와나비 인디언들은 교육을 받았거나 투쟁적이거나 진취적이거나 기독교를 믿는 정통 인디언들이 그들의 신성한 유산의 품위를 떨어뜨린다고 비난한다.

루나의 작품은 불만에 찬 백인들이 미국 원주민들에게 편향된 감탄을 보내면서 생겨난, 편견의 희한한 왜곡을 기록한다. 루이제노/디에구에노 부족의 일원인 루나는 미술을 이 잘못된 투사를 취하는 수단으로 사용한다. 샌디에이고 카운티 북부에 있는 라 호야 보호구역에 살기 때문에, 그는 이웃들의 실제 경험과 옛것, 이국적인 것, 토착적인 것들에 대한 이상화 사이의 현저한 차이를 날마다 되새기게 된다. 이 두 극단을 병치시킴으로써, 루나의 미술은 감상에 빠지지 않으면서 20세기 말을 살고 있는 인디언의 삶을 그려낸다.

루나는 인디언이 되고 싶어 하는 사람들이 오직 "문화의 '좋은' 쪽이 되려고만 한다"는 점이 유감스럽다고 말한다. 그들은 원주민의 문화가 유럽인들이 장신구들을 구매하고 한증막, 담배의식, 선 댄스 의식에 참여했던 1600년대 이래로 유럽과의 접촉에 의해 불순해졌다는 사실을 무시한다. 심지어 혈통에 인디언 조상이라고는 흔

제임스 루나
〈인공품〉, 1987.
가변설치.
© James Luna

적만 남아 있는 사람들이 "문화적으로 순수혈통"임을 주장하기도
한다. 미국 통계청은 미국 원주민 수가 1970년에서 1980년 사이에
72퍼센트, 1980년에서 1990년 사이에 38퍼센트 증가했다고 보고
했는데, 이는 인디언들의 임신 증가율로 설명하기에는 지나치게 급
격한 성장이다. 한편 정통 미국 원주민들은 건강과 실업 문제에 시
달리고 있으며, 공공구제, 정부 지원 프로그램, 허드렛일 등을 통해
간신히 생계를 유지한다.

　　상대방을 무장해제시키는 솔직함으로 루나는 백인들의 상상
속에 자리 잡은 인디언들과 연방 보호구역에 자리 잡은 인디언들
사이의 불일치를 분명하게 표명한다. 그의 소통수단, 즉 그의 조상
들로부터 이어져온 구술 연기의 전통도 많은 미술관 관객들에게는
어리둥절한 것이다. 〈인디언 꼬리표〉(1993)에서 루나는 그저 청중들
에게 말할 뿐이다. 단조로운 내레이션이 진행되는 내내, 그의 어조

는 점점 더 고통에 찬 것으로 변한다.

나는 더 이상 인디언이 되고 싶지 않다.
모든 사람들이 인디언이 되길 원한다…
나는 더 이상 인디언이 되고 싶지 않다.
나는 더 이상 인디언이 되고 싶지 않다.
나는 역사적인 이유로 인디언이 되고 싶지는 않다.
나는 상업적인 이유로 인디언이 되고 싶지는 않다.
나는 "감상적인 이유"로 인디언이 되고 싶지는 않다.
나는 되고 싶지 않다…

이 탄식은 청중 속의 백인들에게 의문을 불러일으키기 위해 계획된 듯하다. 어째서 미국 원주민이 그의 유산을 거부하려 하는가? 인디언이 "이라는 것"과 인디언 "역할을 하는 것" 사이에 어떤 차이가 있는가? 동시에 청중 속의 미국 원주민들은 동화에서 비롯된 고통에 맞닥뜨리게 된다. 이 작품은 공히 만족되지 못한 두 문화들이 서로 상대방이 되기를 바라는, 기묘한 역설을 이끌어낸다.

루나의 구술 증언방식의 기원은 알코올중독지원그룹, 부족 회의, 심리학 전문가 훈련에서 찾을 수 있다. 세 상황 모두에서 고백은 그의 미술의 핵심이라 할 치유와 문제 해결을 위한 전략으로 장려된다. 1976년 캘리포니아 대학교 어바인캠퍼스에서 순수미술로 학사학위를 받은 루나는 그의 미술을 자기 부족 사람들을 정화하고 교육하기 위해 사용한다. "저는 저 자신을 정치적 미술가가 아니라 사회적 미술가로 간주합니다. 저는 저 자신을 단순한 행동주의자가 아니라 교육적 행동주의자로 간주합니다."[1] 그는 또한 같은 대학에서 상담학으로 석사학위를 받았으며, 1982년부터 팔로마 커뮤니티 칼리지에서 인디언 학생들과 함께 일하고 있다. "저의 첫 번째 관심사는 인디언 주민들과 협업하여 그들 자신을 구하는 데 있습니다. 저의 (상담) 일은 저를 늘 저의 감정과, 또 제 부족 사람들과 이어져 있게 해줍니다."[2] 마지막으로 그는 알콜중독자이다. "제 작

품에서, 저는 어떤 상태를 단순히 비판하는 것이 아닙니다. 저 자신이 그 상태에 있습니다."³ 〈음주 작업〉은 바닥에 나뒹구는 한 무더기의 여섯 병들이 술 상자들과 빈 맥주병들, 맥주캔들로 구성된 고백적인 미술작품이다. 이 물건들은 벽에 붙은 애처로운 자백에 대한 구체적인 증언이 된다. "저는 한 번도 음주를 조절할 수가 없었습니다. 언제나 무슨 일이 생기죠. 저는 열세 살때부터 술을 마시기 시작했습니다. [...] 춤을 추려고 했는데 그다지 잘 되지 않았고 [...] 싸움이 붙었고, 넘어졌고, 밀쳐졌고 [...] 바람을 쐬려고 밖으로 비틀거리며 나와서 위를 올려다보았는데, 거기 두 노인이 차에 기대어 저를 바라보며 넌더리를 쳤습니다. 그들은 '꿈을 꾸는 사람들'이었죠. 저는 부끄러워졌고, 집에 갔어야만 했는데, 결국은 더 마시고 곤죽이 되어버렸습니다."

〈인공품〉(1987)의 관람객들은 제목의 인공품이란 것이 루나 자신을 가리킨다는 사실을 발견하고는 종종 소스라치게 놀랐다. 허리에 두르는 천만 걸친 채, 그는 샌디에이고 발보아 파크에 있는 인류박물관 미국 원주민 갤러리의 커다란 진열대 위에 누워있었다. 평소에 그 갤러리는 미국 원주민 삶의 경외로운 면면들을 찬미하는 유물들과 디오라마를 전시하는 데 사용되었다. 상설 전시의 어느 부분도 이 민족의 살아있는 후계자들을 둘러싼 현실적 문제점들에 대해서는 언급하지 않았다. 오히려 이 박물관은 인디언의 삶을 공룡 뼈나 식물화석과 같은 범주에 두었다. 루나는 그 자신을 살아 숨 쉬는 인공품으로 제시함으로써 인디언들은 멸종되었다는 인상을 깨부순다. 박물관에 가는 사람들은 살아있는 인디언의 상처 난 몸을 보았다. 루나가 쓴 라벨들이 이 "진열품"에 대한 정보를 주었다. 라벨들은 그의 흉터에 대해 언급하고, 그 흉터를 초래한 부상에 대해 설명함으로써 인디언들의 삶의 실상을 기록했다.

스스로를 방어할 수 없을 지경으로 취한 상태에서, 그는 다른 보호구역에서 온 사람들의 공격을 당했다. 흠씬 두들겨 맞은 후에는 얼굴과 상체에 발길질을 당했다. 한 노인에 의해 구출된 후 그가 깨어

제임스 루나
〈루이제노 부족의
역사/라 호야 보호구역,
크리스마스〉, 1990.
설치, 퍼포먼스, 비디오,
텔레비전, 의자,
크리스마스트리, 다양한
잡동사니들.
© James Luna

났을 때, 그의 얼굴은 퉁퉁 붓고, 말라붙은 피로 뒤덮여 있었다. 그
후로 그는 친척이나 다른 인디언들을 믿지 않기로 했다.

팔뚝과 상박에 남은 화상은 과음하던 시절에 입은 것이다. 야영지의
술자리에서 잔뜩 취했던 그는 걸으려고 하다가 그만 모닥불로 쓰러
지고 말았다. 그 후로도 며칠이 지나 술을 그만 마시고 나서야 그는
화상의 심각함과 통증을 깨달았다.

2년이 채 안되는 결혼 기간 동안, 알콜중독자 집안에서 자랐다는 두
사람 공통의 정서적 상처는 주는 것, 의사소통하는 것, 오해에 대한
두려움의 원인이 되었다. 반지를 꼈던 손가락에 생긴 굳은살은 갖가
지 고통스럽고 행복한 기억들과 함께 남아있다.

이런 맥락에서 루나의 흉터들은 단순히 신체적인 것이 아니다.
그것들은 그의 민족이 영혼 깊이 입은 상처들의 기념물이다. 흉터들
은 살아있는 현재를 가지고 관람객들과 대면함으로써 신화적 과거
에 대한 생각들을 몰아낸다. 동시대 인디언들의 삶에 대한 더 상세
한 증거도 옆에 나란히 놓인 두 개의 진열장에 제시되어 있었다. 하
나는 원주민 루나의 경험에 관련된 개인적인 소지품들과 물건들,
예컨대 제의에서 사용되는 신성한 의료 도구들 같은 것들을 담고
있었다. 나머지 하나는 미국 문화와 그의 관계를 증언했다. 마일스
데이비스, 식스 피스톨스의 음반들, 폭스바겐 비틀의 미니어처, 앨

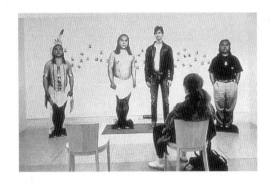

제임스 루나
〈진짜 인디언과 사진을
찍으세요〉, 1991.
스티로폼 판재 위에 배접한
실물 크기의 흑백 인물
사진들
© James Luna

런 긴스버그의 〈카디쉬와 다른 시들〉 한 권, 〈잽 코믹스〉, 윌리 메이스의 작은 입상, 루나의 석사학위증, 그의 체포 기록, 튜브 물감들. 이 진열장들은 미국 원주민들의 이중 시민권을 상세히 입증한다. "내가 좋아하건 좋아하지 않건 이 (비원주민 미국) 사회는 사라지지 않을 것이고, 그러니 나(와 나의 문화)는 그 안에서 살아남는 법을 배워야 한다."[4] 관람객들은 순수 인디언 문화라는 것은 허구라는 사실을 통보받는다.

인디언 동일성의 복합적인 성격은 자주 루나의 미술 기획의 초점이 된다. 다른 종족과의 결혼이 〈절반은 인디언/절반은 멕시칸〉(1990)의 주제다. 이 작품에서 루나는 그가 멕시코인 아버지와 루이제노 인디언 어머니 사이에서 태어났음을 보여준다. 그의 이중적인 유전적 특징이 벽에 걸린 세 점의 사진에서 분명히 드러난다. 왼쪽 사진에서 루나는 "순수한" 인디언의 옆모습으로 등장한다. 머리카락은 길고 인디언 귀걸이를 하고 있다. 오른쪽 사진에서는 그의 반대편 옆모습이 보이는데, 이번에는 또 확실히 멕시코인으로 보인다. 그는 머리카락을 짧게 잘랐고, 귀걸이를 뺐으며, 콧수염을 길렀다. 가운데 사진은 우스꽝스럽게 반으로 나뉜 루나의 얼굴이 합쳐진 정면 근접 사진이다. 오른쪽 절반은 멕시코인이고 왼쪽 절반은 미국 원주민이다. 이 무표정한 상반신 사진들은 이 "최고의 주가를 올리고 있는 인디언"의 이름과 옷차림 때문에 그의 유전적 차원이 암호화되었음을 폭로한다. 긍정적인 의미에서건 부정적인 의미에서건, 인종의 혼합은 동일성이라는 것을 믿을 수 없는 것으로 만들

어 고정관념을 유지할 수 없게 한다.

　　루나의 태생적 이중성은 세 폭으로 된 사진 아래 바닥에 둥글게 놓인 인공품들에서도 확인된다. 인디언 바구니, 모카신, 옥수수를 가는 돌들이 멕시코의 봉헌 향초, 신분증 사진들과 함께 놓여 있다. 두 문화에 속한 음악들이 동시에 연주된다. 텍스트가 은유를 확장한다.

　　　　나는 절반은 인디언이고 절반은 멕시코인.

　　　　나는 많은 것들에서 반쪽이라네.

　　　　절반은 인정이 많고 / 절반은 무정하지.

　　　　절반은 행복하고 / 절반은 화가 나네.

　　　　절반은 교양 있고 / 절반은 무식하지.

　　　　절반은 술에 취해 있고 / 절반은 멀쩡하네.

　　　　절반은 헌신적이고 / 절반은 이기적이지…. [5]

　　이중 시민권은 〈루이제노 부족의 역사/라 호야 보호구역, 크리스마스〉(1990)에서도 비슷하게 가슴 저미는 주제가 된다. 이 작품에서 갤러리는 평범한 거실로 변모되어 있다. 텔레비전과 안락의자, 전화기, 실로 짠 깔개가 있고, 가운데에는 꼭대기에 전통적인 베들레헴의 별 대신 달린 한 잔짜리 작은 맥주 캔 말고는 아무런 장식도 없는 크리스마스트리가 있다. 다시금 두 관점들이 충돌한다. 트리 꼭대기의 상징물은 기독교인들에게는 부활과 축하를 나타낸다. 하지만 미국 원주민에 의해 창작된 작품의 맥락 안에 놓이게 되면, 그것은 인디언들이 서구 관습에 동화되었음을 상징하게 된다. "이 작품은 뭐랄까, 크리스마스에 대한 환상을 무너뜨리는 것이다. […] 그것은 인디언 보호구역에서 기독교를 바라보는 것이며, 인디언의 방식으로 크리스마스 트리의 용도를 바라보는 것이다."[6]

　　〈루이제노 부족의 역사〉의 무대는 루나가 크리스마스이브에 혼자 있는 슬픔을 상연하는 공연장이다. 청중은 미술가가 술에 취해 친구들에게 전화를 걸어 위안을 구하는 사적인 장면을 목격한

다. 두 가지 행위가 다 연기가 아닌 실제지만, 루나는 그의 딱한 사
정이 단지 자전적인 것만은 아니라는 사실을 확실히 한다. 그것은
누구나 공유하는 고민에 대한 은유이다. 그가 거실의 네 벽을 각각
서로 다른 색(빨간색, 노란색, 검정색, 흰색)으로 칠하고, 그렇게 자기 부
족의 신성한 색깔들로 네 방위를 표시함으로써 그곳을 원주민들의
제의 공간으로 묘사했기 때문에, 이로 인해 의미의 확장이 일어난
다. 이 작품은 미국 원주민들을 자신들의 축제 형식으로부터 낯설
게 만드는 효과를 일으킨다. 원주민과 비원주민 청중 모두에게 "그
들이 누구를, 어떻게, 왜 축하하는지 그만 생각해도 되는" 기회가
주어진다. "의미는 사람에 따라 다른 것인데도, 대중문화는 우리에
게 어떤 특정한 방식으로 축하하라고 요구한다. 그것은 상업화된
것이고 제한적인 것이다."[7]

　　미국 원주민들은 종종 불행의 악영향을 웃음으로 받아넘긴다.
"인디언의 유머를 가지고 있으면, 당신은 무엇으로건 농담을 할 수
있으며, 심지어 최악의 상황에서도 그렇다. [···] 하지만 내가 깨달은
것은 그것이 고통을 완화하는 방법이라는 것, 즉 웃음은 좋은 치
료법이라는 것, 그리고 우리가 그처럼 많이 웃지 않았더라면 우리
는 낙담했을지도 모른다는 사실이다."[8] 인디언의 유머는 대체로 교
육적이다. 〈진짜 인디언과 사진을 찍으세요〉(1991)를 보면, 관람객
이 교훈을 얻는 동안 미술가는 웃는다. 허리에 두르는 천만 걸치고
목에는 펜던트를 건 루나가 실물 크기인 두 개의 자기 사진과 함께
서있다. 그 중 하나에서 그는 백인 남성의 평상복(헐렁한 바지와 면 셔
츠)을 입고 있다. 나머지 하나에서 그는 인디언 복장(깃털이 달린 머리
장식, 구슬로 장식한 가슴받이, 완장)을 제대로 갖춰 입은 모습이다. 카
세트테이프가 "오늘밤 진짜 인디언과 사진을 찍으세요!"라고 알리
면, 청중은 재미있는 상황에 휩쓸리게 된다. 루나의 권유는 세 가지
경쟁적 선택지를 제시한다. 관람객은 각자 어떤 복장 규정이 자신
이 생각하는 "진짜" 인디언의 것인지를 결정해야만 한다. 동화된 버
전, 신화적 버전, 토착적 버전. 이 작품은 코닥 카메라를 목에 걸고,
그들 자신의 도시 및 도시근교의 물질주의에 의해 더럽혀지지 않은

문화를 포착하겠다는 욕망으로 무장하고 인디언 보호구역으로 휴가를 보내러 온 백인 관광객들을 조롱한다. 게다가 사진으로 재현된 것이 살아있는 인디언보다도 더 실제같아 보일 수 있다는 사실을 생각해보면 참 재미있다. 동시에 이 작품은 백인들의 상상에 맞추어 옷을 입고 행동하라고 인디언들에게 가해지는 압력을 입증한다. 그러한 행동양식은 인디언들을 마스코트로 전락시킨다. 테이프는 계속된다. "미국은 '우리 인디언'이라고 말하길 좋아합니다. 미국은 우리가 춤추는 것을 보기를 너무도 좋아합니다. 미국은 우리의 종교들을 사랑합니다. 미국은 우리 부족민들의 이름을 따서 자동차의 이름 짓기를 좋아합니다. 진짜 인디언과 사진을 찍으세요. 인디언을 사랑하세요. 인디언을 집으로 데려가세요."

루나의 미술은 소위 말하는 "맥-인디언주의(Mc-Indianism)"를 만들어내고 보급한 인디언들의 자기반성을 촉구하려는 의도를 가진 것이기도 하다. 전면적인 상업화를 가리키는 이 말은 그들의 주술의식, 오두막집, 조가비 구슬 등의 유산을 상업화된 형태로 만들어 판매하는 장인들과 연예인들을 설명하는 말이다. 이는 대중매체, 시장, 그리고 뉴에이지 와나비들이 너무나도 왕성하게 소비하는 유산이다. 〈진짜 인디언과 사진을 찍으세요〉는 속이 뻔히 들여다보이는 인디언의 속임수와 백인들이 쉽사리 속아 넘어감 둘 다를 드러낸다.

루나의 작품에서는 현실의 가면이 벗겨진다. 그는 자신의 현실적인 연약함을 드러내고, 그렇게 함으로써 자부심과 절제력이 강한 인디언이라는 고정관념을 깨부순다. 예컨대 〈인공품〉에서는 그 자신의 몸이 진열장에 놓여 있었다. 비슷하게, 〈루이제노 부족의 역사〉에서도 그 어떤 연기나 가장 없이, 미술가는 진짜로 술에 취해 실제로 지인들에게 전화를 걸었다. 마찬가지로, 〈진짜 인디언과 사진을 찍으세요〉에서 청중은 진심으로 진짜 인디언을 찾는다. 이 작품들 각각은 루나가 미술의 한계를 넘어 확산되기를 바라 마지않는 탐구에 착수한 것이다. 그의 작품은 미국 원주민들로 하여금 그들의 민족적 본질이 상업화되었음을 감지하게 하고, 살아남은 그들의

전통 유산들을 지키는 사람들은 과학, 사업, 기술로부터 멀리 떨어져 있다는 사실을 인정하게 한다. 동시에 그것은 잃어버린 황금시대에 관한 백인들의 생각이 망상임을 일깨운다.

루나는 자신이 이 당황스러운 딜레마들을 해결할 수는 없다고 고백한다. "나는 사람들에게 선택권을 주지만, 어떻게 생각해야 할지를 말해주지는 않는다. [...] 때때로 나는 사람들이 첫눈에 이해할 수는 없을 정보로 사람들의 뇌리를 강타하기도 한다. 그것은 그들에게 내 방식대로 생각하라고 호소하면서 한 대 치는 것과는 다르다."[9] 그가 택한 것은 변화의 매개자 역할이지 지도자 역할이 아니었다. 그의 기획들은 학문하는 사람들, 환경주의자들, 숭배자들, 관광객들에게 뚱뚱하고 가난하며 교육받지 못했고 화가 났으며 술에 취했고 혼란에 빠진, 〈늑대와 춤을〉에서 묘사된 것 같은 이상형에 부합하지 않는 인디언들을 더 이상 무시하지 말라고 촉구한다. 하지만 그는 또한 워싱턴, 바티칸, UN에 그들의 고충을 알리고 있는, 점점 더 증가하고 있는 적극적인 인디언들의 인식에 영감을 불어넣는다. 탄원서를 쓰는 사람들, 부족별 유권자들의 동맹과 연합을 결성하는 사람들, 정부의 행정부처와 법원을 통해 일하는 방식을 아는 사람, 도박장과 복권방을 운영하는 사람들. 루나는 백인들과 미국 원주민들 간의 도덕 헌장과 심리적 협정을 재협상할 초석을 마련한다.

> 모든 사람들은 인디언이 되고 싶다. 문화를 가졌다고 말하고 싶어서.
> 모든 사람들은 인디언이 되고 싶다. 영적이고 싶어서.
> 모든 사람들은 인디언이 되고 싶다. 재정적으로 후원받고 싶어서.
> 모든 사람들은 인디언이 되고 싶다. 희생양이 되고 싶어서.
> 모든 사람들은 인디언이 되고 싶다. 다문화적이고 싶어서. [10]

[루나 후기]

20세기 말에 미술을 한다는 것은 수작업일 수도 아닐 수도 있고, 물리적일 수도 아닐 수도 있으며, 미적일 수도 아닐 수도 있고, 정서적일 수도 아닐 수도 있으며, 첨단기술을 이용할 수도 아닐 수도 있다. 하지만 변함없는 것은 그것이 전체 인구를 구성하는 다양한 집단들 가운데에서 청중을 선택하는 활동과 결부되어 있다는 점이다. 제임스 루나는 토미에 아라이나 아말리아 메사-바인스와 마찬가지로 두 청중들에게 말을 건다. 그들과 "우리"라는 대명사를 공유하는 외국계 미국인들, 그리고 "타자" 쪽에 속하는, 압도적으로 백인들이 많은 미술관 청중. 대조적으로, 데이빗 하몬스는 오랫동안 배타적인 청중을 선택했다. 그의 이웃들. 도널드 설튼, 척 클로스, 게르하르트 리히터는 미술관 관객들을 대상으로 하는 다수 미술가들에 속한다. 펠릭스 곤잘레스-토레스, 멜 친, 요제프 보이스, 제프 쿤스, 그리고 에릭슨 & 지글러는 다양한 사회계층에 걸쳐 있는 사람들(부유하고 세련되며 교양 있는 사람들과 그렇지 않은 사람들)을 다 포용할 수 있도록 잘 고안된 미술을 창조한다.

12 토미에 아라이
Tomie Arai
: **일본계 미국 여성**

- 1949년 뉴욕 시 출생
- 뉴욕 시 거주

토미에 아라이는 1900년대 초반 미국에 정착한 일본인 농부들의 증손녀이다. 그녀 가족의 뿌리가 이 나라에 있음에도 불구하고 그녀의 미술이 미국인에 의해 창조되었다고 주장하려는 사람은 거의 없다. 그녀 자신도 이렇게 말한다. "나는 줄곧 이민자의 경험에 의해 규정되어왔으며, 다른 많은 아시아계 미국인들과 마찬가지로 영원한 이방인이자 뿌리내리지 못한 주변부로 남아 있다."[1]

토미에 아라이
〈소녀의 초상〉, 1993.
혼합매체, 설치 작품의 일부.
© Tomie Arai

토미에 아라이의 작업실은 맨해튼 남부 차이나타운과 차이나타운을 둘러싸고 있는 다민족 주거지역의 경계에 위치한다. 그녀의 작품은 이러한 위치를 상상해보면 더 잘 감상할 수 있다. 차들은 밤낮없이 맹렬한 기세로 거리를 달린다. 인도에는 언제나 수입품과 원양수산품, 외제 전자제품들, 이런저런 자잘한 외국 물건들을 구입하는 쇼핑객들이 있다. 보행자들 속에는 이국적인 음식 냄새, 셀 수 없이 많은 언어들로 떠들어대는 재잘거림, 다양한 색깔과 형태의 피부, 머리카락, 몸, 옷을 지닌 다양하게 뒤섞인 사람들이 넘쳐난다. 이러한 풍부함 속에서 동일성이라는 주제를 무시하기란 어려울 것이다.

자신의 젠더, 민족성, 인종을 정의하고 그것에 시각적 형태를 부여하려는 욕망이 1960년대 후반 이래로 아라이를 사로잡았다. 나면서부터 얻게 되는 이 요소들은 의심할 여지없이 한 미술가의 직업상의 기회에도 영향을 미친다. 전통적으로 미술은 암묵적으로 위계적인 세 가지 범주 중 하나에 배속되어왔다. 순수미술은 전문 미술가들에 의해 만들어지고, 특권적인 환경에서 전시되며, 세련된 수집가들에 의해 구매된다. 이 범주에 속한 작품은 전통과 주제보다는 혁신과 형식을 강조하는 경향이 있다. 그것은 미술사책에 수록되는 영광을 얻게 되고, 미술관 소장품으로 보존된다. 대중을 위해 만들어지는 미술에서는 메시지가 형식을 지배한다. 양식은 단순하다. 의미는 분명하다. 효과는 광범위하고 즉각적이다. 이러한 미술 제작의 범주에는 종종 대중 미술, 선전선동, 혹은 키치라는 꼬리표가 달린다. 마지막으로, 대중의 구성원들에 의해, 그들 자신의 향유를 위해 만들어지는 미술의 범주가 있다. 그것은 주관적이고 서사적인 경향이 있는 토속적 시각 언어로 소통한다. 이런 종류의 미술은 흔히 "아웃사이더"의 미술, "민족" 미술, 혹은 "민속" 미술이라고 분류된다.

이러한 위계 내에서 일본계 미국인 미술가들의 위치는 정치적 환경으로 인해 흔들려왔다. 아시아인들이 국가 안보에 대한 위협으로 간주되었던 제2차 세계대전 동안과, 미군에 총격을 가하는 아시아인들의 이미지가 저녁 뉴스를 도배했던 베트남전쟁 시기 동안,

토미에 아라이
〈자화상: 미국적
정체성 틀짓기〉,
1992.
혼합매체, 유리,
실크스크린,
8½ × 12 ft.,
설치 전경.
© Tomie Arai

그들은 대체로 순수미술의 장에서 배제되었다. 1980년대에는 일본이 초래한 격심한 사업 경쟁에 대한 반발로 반일본 정서가 발달했다. 부정적인 고정관념에 대항하려는 시민권 운동은 분노한 다른 소수 민족들과 함께 차별적인 관습에 저항하도록 아시아계 행동주의자들을 고무했다. 또한 최근 몇 십 년간의 다문화주의 정책은 유색인들을 더욱 특별하게 격려해왔다.

1994년 5월과 10월 사이 작업실에서 이루어진 인터뷰들에서 토미에 아라이는 편견과 기회 사이에서 끊임없이 요동치는 분야에서 미술 행위들과 집단적 정체성을 조화시키려 애썼던 그녀의 노력에 대해 설명했다. 세 가지 딜레마가 그녀 앞에 놓여 있었다. 주류 미술 구조 내에 자리 잡기를 열망한다면 자신의 인종과 젠더를 억눌러야만 하는가? 일반 대중을 위한 미술을 만드는 것은 필시 세련된 청중의 인지도를 희생하게 되는가? 민족적 동일성을 공표하는 미술은 꼭 "민속" 미술인가?

"나는 언제나 나의 경험이 다른 미술가들의 경험과 다르다고 느꼈다. 나는 학문 경험이 일천하다. 대학은 다니지 않았고, 미술학교를 몇 달 다닌 것이 고작이다. 나는 미술학교에 대한 환상을 깼다. 나는 그곳에 어울리지 않았다. 내가 미술 제작에 대해 많은 것을 배운 것은 공부를 통해서가 아니라 다른 미술가

들을 통해서였다. 나는 저술가들이 나를 독학한 사람이라고 부를 때 기분이 좋다.

그래서 1968년에 나는 그만두고 나왔다. 당시는 많은 사람들이 그만두던 시기였다. 베트남전이 맹위를 떨치고 있었다. 나는 정치적인 미술, 즉 생각을 주고받기 위해 미술을 사용하는 것에 관심이 있었다. 나는 조판법, 기계공정, 정치적 작품을 하는 법을 배웠다. 나는 배너, 길거리 연극, 포스터, 벽화를 만들었다. 나는 시립미술공방에 고용되었고, 거기서 1973년부터 1978년까지 일했다. 프로그램의 기획은 공동체들이 그들 자신의 인근지역을 위한 벽화를 디자인하고 실제로 제작하는 것이었다. 사람들은 그들에게 어울리는 미술을 만들었다. 그러면서 미술계에서 소외되고 있다고 느꼈던 유색인 미술가들은 벽화가 갤러리를 대신할 시각적 대안이라는 사실을 깨달았다. 70년대 초반에는 그런 류의 활동에 대한 지원이 있었다. 전쟁. 페미니즘. 사람들은 무리지어 그들의 힘을 동원했다. 그들은 대안을 모색했다. 가두로 나가는 것이 사람들의 공감을 얻었다.

참가자들은 미술가가 아니라 수많은 위태로운 10대들이었다. 나는 또한 여성들을 위한 벽화 작업도 했다. 나는 흑인, 푸에르토리코인, 중국인, 이탈리아인 여성들과 함께 작업했다. 그들은 어떻게 자료조사를 해야 할지 몰랐다. 그들의 집에는 책이 없었다. 그들은 그들 자신의 역사를 극적으로 보여주기를 원했다. 그들은 역사, 즉 우리 자신의 경험, 우리가 그로부터 나온 그곳, 다름 아닌 우리의 개인적 역사로 돌아가는 것에 대한 나의 관심을 촉발했다. 이 벽화들은 사람들이 그 위에 무엇인가를 적어 넣을 수 있는 텅 빈 지면이었다. 벽화의 제목들은 "차이나타운의 노동자들에 대한 존경의 벽", "여성에 대한 존경의 벽", "새로운 사회를 건설하라", "여성이 하늘의 절반을 떠받치고 있다" 등이었다.

벽화들은 "나의" 작품이 아니다. 거기에는 모든 참가자들의 서명이 있다. 서로 다른 문화에서 온 사람들과 함께 일한 경

험은 나에게 "진짜" 미술이 아니라 "민족" 미술, 혹은 "게토" 미술에 눈뜨게 해주었다. 우리는 이 "게토"라는 것이 부정적인 꼬리표라는 생각을 뒤집으려 애썼다.

중국의 농민 화가들이 문화혁명 기간에 방문했다. 그들은 이 벽화들을 둘러보았다. 그들은 우리 서방 국가로 인해 당황했다. 그들은 상징들을 이해할 수 없었다. 그들은 "왜 하필 나무인가요?"라고 묻곤 했다. 내게는 그것이 너무도 분명하고 명백한 것이었다. 사람들이 사물을 바라보는 방식에 정말로 문화적 차이가 있다는 것이 분명해졌다. 그들이 나로 하여금 이 차이들에 민감해지게 만들어주었다.

국립벽화협회가 1975년에 회의를 개최했다. 참석한 미술가들의 대부분은 유색인종 미술가들이었다. 그들은 전국 각지에서 왔다. 이것이 민중 미술과 공동체 미술에 관심을 가지고 있는 미술가들과 작가들의 공동체를 만드는 기반이 되었다. 민중의 진정한 경험에 대해 배우고자 하는 엄청난 갈망이 분명히 있었다. 나는 자전적 이야기를 이용하는 치카노와 미국 흑인 미술가들을 존경했다. 그들은 자신들의 문화적 유산을 공공연히 찬미했다. 그들은 미술을 하는 다른 방식들을 발견했다. 나는 나 자신에 대한 작업을 하는 것에 아무 문제도 없다는 것을 배웠다. 미술학교식의 접근방식 말고도 훨씬 더 많은 선택지들이 있다. 당신이 굳이 주류의 궤도에 맞춰야 할 필요는 없다.

당시, 혁명은 낭만화되어 있었다. 우리는 제3세계의 이념들로부터 영향을 받고 있었다. 사회주의 이념들. 민중 미술. 민중에 복무하는 것. 중국과 쿠바에서 미술은 분명한 기능, 역할, 사회적 의미를 가지고 있었다. 당시는 결혼, 성적 관계, 교육 등 모든 종류의 제도들이 도전받던 시기였다. 나의 작업은 그와 연결되어 있었다. 그것은 공동체를 움직이는 쟁점들과 연관되어 있었다. 우리는 우리 자신의 문화, 건강, 교육에 관한 제도들을 우리 스스로 제어하고 싶었다.

나는 어떤 미술도 진공상태에서 생산된다고 생각하지 않

는다. 사회적이고 정치적인 환경이 미술에 영향을 미친다. 그 덕에 나는 베트남 전쟁과 중국에서 들어온 미술의 영향을 받았다. 그것은 인종 문제에 대한 각성을 키웠다. 그것은 나로 하여금 나의 상황이 미국 흑인들 및 다른 유색인종들과 어떻게 연결되어 있는지를 깨닫게 해주었다.

벽화들은 민중미술운동이 될 잠재력을 가지고 있었다. 전쟁이 끝나고 레이건이 당선되었을 때, 좌파는 자멸했다. 돈은 씨가 말랐다. 민중과의 연결은 끊어져버렸다. 에너지는 흩어져버리고 말았다."

아라이의 삶은 억압, 차별, 신원확인, 그리고 행동주의를 포함한다. 그녀는 어렸을 때, 그녀와 그녀의 부모가 미국에서 태어났음에도 불구하고 사람들이 그녀를 달갑지 않은 외국인처럼 대했던 것을 기억한다. 그녀는 비웃음을 당했다. 그녀의 가족은 그들이 살 집을 구하던 백인 동네에서 쫓겨났다. 아라이의 어머니는 보스턴의 부유한 가정에서 가정부로 일하면서 배웠던 서구의 예의범절을 자기 딸에게 주입하려고 무진 애를 썼다. 토미에는 아시아 하우스가 아니라 뉴욕현대미술관을 방문하고, 무라사키 여사가 아니라 샬롯 브론테, 토마스 하디, 에밀리 포스트를 읽으라는 권유를 받았다. 그녀의 일본 유산은 성공과 행복의 장애물로 여겨졌다.

아라이는 이제 가족들이 억눌렀던 자기 문화의 바로 그 측면들에 경의를 표한다. 그녀는 그것들을 특별함과 구별됨의 원천으로 간주한다. 그녀가 어릴 적 경험들을 극복한 것은 미술을 통해서이다.

"나의 어린 시절은 온통 침묵이었다. 부모님은 말을 하지 않았다. 나는 다른 아시아계 여성들과 이야기함으로써 보상을 받으려 했다. 나는 어머니들, 그리고 그들의 딸들과 이야기했다. 작품을 만들기 위해 사람들과 함께 일하는 데에는 여러 방식들이 있다. 나는 1988년부터 89년까지 뉴욕주립미술협회에서 보조금을 받았다. 나는 그것을 아시아 여성들의 구술역사를

수집하고 그를 바탕으로 판화를 만드는 데 썼다. 나는 백 명의 아시아 여성들에게 사진, 요리 레시피, 이야기들을 제출해달라고 요청했다. 나는 또한 차이나타운에 있는 문서보관소를 이용했고, 지역 학자들과 이야기도 나누었다.

　내가 하는 작업은 주로 기억에 관한 것으로서, 대화와 가족사진과 문서들을 기초로 하여 공동체라는 개념을 탐구하는 것이다. 나는 정치, 전쟁, 경제가 아니라 사람들의 이야기에 관심이 있다. 나는 사회 운동과 사실들이라는 것들에 대한 신념을 잃어버렸다. 세상은 바뀌었다. 나는 사람들과의 직접적인 접촉에 가치를 둔다. 대안을 모색하는 거대한 탐구에 있어 벽화들도 하나의 매개수단이다. 하지만 사람들과 관계를 맺을 수 있는 방법은 그것 말고도 많다."

아라이는 사회학이나 인류학의 도구들을 미술에 적용할 때에는 자신의 서구적 경험을 이용한다. 그녀는 개인들을 인터뷰하고, 그들의 역사를 조사하고, 그들의 현재 생활방식에 대한 증거들을 수집하며, 발견한 것들을 기록한다. 하지만 그녀는 서양학문 특유의 객관적 설명에는 그다지 관심이 없다. 아라이는 거리를 둔 관찰자가 아니며, 그녀가 연구하는 개인들도 비인격적인 통계수치로 환원되지 않는다. 그녀는 자신의 연구와 깊게, 그리고 인격적으로 연루되어 있다. 그녀의 작업은 그것이 그녀 자신의 동일성을 그려내는 데 도움이 될 것이라는 희망에서 수행된다.

　아라이로서는 아시아 여성들에게서 들은 이야기들에서 사실과 허구를 구분하는 것이 어려운 일이었다. 하지만 이것이 그녀의 특별한 연구에 있어서는 이점으로 드러났다. 그녀는 개인의 자전적 이야기보다는 문화적 진실들에 더 관심을 가지고 있다. 그녀의 서사들은 신화와 전설들로 얽혀 있다. 이것들은 그녀가 동양의 신비로운 정신을 회복하고, 이 풍부한 문화적 연속체에 연결될 수 있도록 돕는다. 그녀의 주관적인 연구는 젠더와 민족적 동일성을 탐구하는 것, 즉 다음과 같은 물음들에 대한 답을 찾는 것이다. 유색인 여

성들이 자기들끼리 공유하는 것은 무엇인가? 유색인 여성들이 백인 여성들과 공유하는 것은 무엇인가? 아시아 여성들이 아시아 남성들과 공유하는, 그래서 그들을 비아시아(계) 공동체와 구분해주는 것은 무엇인가? 한국인, 중국인, 일본인, 인도차이나(베트남, 라오스, 캄보디아)인들이 아시아인들로서 공유하는 것은 무엇인가? "나는 일종의 교정책으로서 미국 내 일본인의 경험에 대한 이야기를 재서술하는 것에는 관심이 없다. 많은 미술가들이 자기 민족의 진정한 이야기는 대중매체나 교과서에서 조롱당하는 이야기와는 반대되는 것이라 말한다. 나의 작업은 만연한 고정관념들을 수정하려는 시도가 아니라, 고정관념들이 어떻게 누군가가 자신을 바라보는 방식에 영향을 미치는가에 대한 탐구이다. 이것이 모든 아시아계 미국인들의 공통된 주제이다. 우리는 얼마만큼이나 다른 사람들이 우리에게 투사하는 바대로의 존재가 되는가?"

아라이의 ⟨자화상 : 미국적 정체성 틀짓기⟩(1992)는 고정관념이라는 쟁점을 탐구한다. 그것은 그녀 자신의 개인적인 경험에서 시작해서, 일본계 혈통을 지닌 사람들에게 자주 투사되어온 부정적인 특징들에 관한 그래프로, 복잡한 미로를 보여준다. 아라이는 일본계 미국인들 모두를 포괄하는 동일성을 구성하기 위해 허구적인 요소들을 가감하며 편집하여 종합한다. 이 작품의 가운데 자리는 작가의 어머니가 뉴욕현대미술관의 조각정원에서 찍어준 그녀의 어린 시절 사진이 차지하고 있다. 이 의기양양한 작은 소녀는 아

라이가 그녀의 양 옆에 배치한 인종적 왜곡의 두 가지 상징들을 배경삼아 두드러지게 눈에 띈다. 그것들은 대중문화에서 가져온 이미지인데, 마치 아라이의 삶 곁에 자리를 잡은 듯 보인다. "나는 내가 좋아하는 강인한 태도를 가지고 있다. 작품에서 나는 나를 만들어내는 것들로 나 자신을 둘러쌌다. 내 옆에는 나의 아버지와 어머니가 아니라, 일본 남성과 여성에 대한 고정관념들이 자리한다. 어머니의 이미지는 게이샤 소녀, 수동적이고 복종적이며 가면 같은 얼굴을 하고 있는 여인의 것이다. 그녀는 비인간화된 대상이다. 아버지의 이미지는 전쟁 영화에서 가져온 것이다. 그는 지구본 위에 손을 얹고 있는 장군이다. 그는 세계를 정복하려는 야욕을 품고 있는 전쟁광이다. 그는 성이 구분되지 않고 음산하며 훈장을 주렁주렁 달고 있다. 이 이미지들은 둘 다 내 이미지 위에 포개져 있다. 그것들은 다른 사람들에 의해 떠안겨진 것이다."

선반 위에 흩어져있는 조각 유리들에는 일본계 미국인들의 경험을 형성했던 사건들의 실크스크린 이미지들이 실려 있다. 진주만, 히로시마, 제2차 세계대전 동안의 억류, 베트남 전쟁, 시민권 운동. 이 파편들은 그들이 태어난 나라에서 이방인 같다는 느낌을 받게 된 한 민족의 심리적 파열에 대한 은유가 된다.

〈소녀의 초상〉(1993)은 아시아인들을 향한 백인들의 태도의 바탕에 놓여 있는 모욕적인 고정관념들로 관람객과 대면한다. 아라이는 아시아 여성들의 사진 이미지들 위에 "수수께끼 같은", "이국적인", "기만적인", "굴종적인" 등의 단어를 새겨 넣었다. 비슷하게, 〈이 이야기의 중심에는 인간의 삶이 있다〉(1991)는 대중매체에서 가져온 비방성 자료들의 콜라주이다. 여기에는 백인 소비자와 관광객을 위해 백인에 의해 만들어진 차이나타운 관광안내서가 포함되는데, 거기에는 인종차별적인 암시를 담은 글과 그림들이 역력히 눈에 띈다. 이 작품은 그 안내서에 나오는 민족들의 입장을 역전시킨다. 백인 미술 청중들은 백인들에 의해 제작된, 아시아인들에 대해 무례하기 짝이 없는 자료를 비난하는 아시아계 미국인의 작품을 바라보고 있다. 아라이는 이 발견된 자료에 담겨 있는 편협한 사고를 인격

화하여 강화하고, 그럼으로써 역으로 중화시키기를 희망했다. 다른 작품들에서 그녀는 그러한 고정관념들을 긍정적인 대안들로 교체한다. "내 작품에 자주 등장하는 한 여인이 있다. 그녀는 프란시스 정이다. 그녀는 시인이다. 그녀가 고개를 돌려 당신을 바라본다. 그녀는 건강과 희망의 이미지이다. 나는 그녀의 인성을 찬미한다. 이는 아시아인들을 인간이 아니라 사물로 바라보는, 주류에 속해 있는 사람들에 대항하는 일이다. 나는 좋은 인성들을 끌어내어 사람들로 하여금 그것들과 이어질 수 있게 한다."

하이픈으로 이어진 그녀의 동일성의 양쪽 사이의 충돌을 표명하기 위해 아라이는 전통적인 아시아여성과 현대 아시아여성을 맞붙인다. 미국인으로서 그녀는 젠더불균형을 인정하고 페미니즘에 매료되었다. 그러나 아시아인으로서 그녀는 여성이 무엇보다도 가족과 우선적으로 이어져 있다는 점을 존중한다. "나는 페미니즘운동에 적극적이지는 않았다. 그렇다고 백인들의 페미니즘운동과 저술들의 영향을 받지 않았다는 건 아니다. 그것은 모든 이들의 마음에 와 닿는 것이었다. 그덕에 나는 여성들의 삶과 자전적 이야기에 집중했다. 하지만 페미니즘의 제도, 그리고 조직화된 운동은 노동계급과 소수자공동체에 속한 여성들의 마음을 충분히 움직이지는 못했다. 아시아 여성들에게 페미니즘의 논의는 가족과 자아 중 양자택일을 하도록 강요하는 듯했다. 가족을 중심단위로 하는 가부장 사회에서 자라난 아시아 여성들에게는 가부장제를 부정적인 방식으로 의문시하는 것은 양단 간의 선택이 필수인 듯 느끼게 만들었다. 하지만 이는 어렵고도 어처구니없는 일이다. 그것은 우리가 우리 고유의 문화를 부정해야 함을 의미했다."

양식과 재료의 선호 면에서도 아라이는 그녀의 문화적 뿌리를 강조한다. 영혼을 찾겠다는 그녀의 천명은 미학과 매체에 관한 특별히 아시아적인 접근방식을 떠올리게 한다. 그녀가 정격적인 일본 전통을 되살리는 것은 아니지만, 그녀의 나무판들은 일본식 족자의 특징을 띠고 있으며, 이미지들을 배치하는 방식 역시 이 모델에 부합한다. 마찬가지로 그녀는 일본 서예에서처럼 검정색 먹을 사용

하며, 전통적인 아시아의 포장법을 참조하여 판 주변을 꼰 실로 감는다.

아라이의 작품에 등장하는 이미지의 대부분은 낡은 가족사진들에서 가져온 것인데, 이런 사진들이 일본계 미국인들에게는 특별한 의미를 지닌다. 진주만 폭격 이후로 많은 일본계 미국인들이 가족사진이 일본에 대한 충절의 증거로 여겨져 체포될지도 모른다는 두려움 때문에 그들의 가족사진들을 일부러 없애버렸다. 더군다나 일본계 미국인들의 카메라는 몰래 숨겨둔 경우가 빼곤 모두 몰수되었다. 그 결과 사진을 보존하는 것이 이 공동체 내에서는 매우 드물고도 귀중한 일이다. 아라이의 가족 앨범은 모든 일본계 미국인들에게 적용되는 이야기를 기록하고 있다. 그것을 사용함으로써 그녀는 1970년대에 그녀의 미술적 감수성을 형성했던바, 공동체들과 서민단체들의 민중주의적 사명을 이어간다. "우리의 사명은 새로운 문화를 창조하는 것이었다. 우리는 개인적 이익에 의해 동기부여되지 않았다. 우리는 결속력을 느끼고 있었다. 당시에는 엄청난 흥분이 있었다. 우리가 세상을 변화시킬 수 있다는 신념이 있었다. 여기서 문화가 참으로 막강한 역할을 수행하는 것이다. 우리는 우리가 문화역군들이라고 믿었다. 나는 지금도 여전히 내가 당시에 했던 일과 엮여 있다고 느낀다."

[아라이 후기]

오늘날 미술가의 항로를 이끄는 기억들은 개별적이기보다는 집단적이고 개인적이기보다는 역사적인 경향이 있다. 공유된 기억들을 담아낸 미술은 복합적인 경험들이 우리 자신의 전기만큼이나 우리 운명에도 영향을 미친다고 단언한다. 토미에 아라이의 기억에는 아말리아 메사-바인스가 자랑스럽게 회고하는 것과 같은, 민족성을 긍정하는 경험이 결여되어 있다. 아라이는 그녀의 조상들로부터 왔으나 그녀의 부모들에 의해 억류되었던 풍부한 전설들을 그녀의 기억에 공급해주는 수단으로 미술을 실행한다. 크리스티앙 볼탕스키의 기억들은 관람객들로 하여금 홀

로코스트를 둘러싸고 있는 억눌린 죄의식을 직면하지 않을 수 없게 만든다. 에릭슨 & 지글러는 한때는 미국의 국가유산의 한 부분이었으나 지금은 간과되는 가치들에 대한 기억을 환기시킨다. 로리 시몬스의 기억은 텔레비전 방송 초창기에 방영되었던 모조 유토피아에서 온 것이다.

13 펠릭스 곤잘레스-토레스
Felix Gonzalez-Torres
: 히스패닉 동성애자

- 1957년 쿠바 과이마로 출생
- 1996년 플로리다 주 마이애미비치에서 사망
- 휘트니 미술관 독립연구 프로그램 수료
- 프랫 인스티튜트 (뉴욕 브룩클린) 학사
- 국제 사진센터 및 뉴욕대학교 석사

히스패닉(라틴아메리카계)이자 동성애자였던 펠릭스 곤잘레스-토레스는 두 소수자집단의 구성원이었다. 미술을 실행하는 그만의 독특한 방식을 통해 그는 번번이 무시되어온 그 소수자 집단들의 관점에 목소리를 부여한다. 의사소통의 통로들을 열기 위한 그의 헌신은 미술이 가닿는 범위를 미술관 관람자들을 넘어 훨씬 폭넓게 확장시키는 것, 그리고 이 확장된 청중들의 적극적인 참여를 이끌어내는 것과 연관되어 있었다. "대중들이 나를 도와주고, 책임을 맡아주며, 나의 작품의 부분이 되어 그것에 참여해주어야만 한다."[1] 이러한 대중을 추구하는 가운데 곤잘레스-토레스는 관례적으로 미술 수용을 한정된 청중에게로만 제한했던, '개인적 생산, 미술관 전시, 높은 수익을 올리기 위한 마케팅 전략들'이라는 세 가지 조건들을 교묘하게 피했다.

펠릭스
곤잘레스-토레스
〈무제(완벽한 연인들)〉,
1987-90.
가게에서 산 시계들,
3개의 에디션 중 하나.
13½ × 27 × 1 in.
© Andrea Rosen Gallery,
New York. Photo: Peter
Muscato

펠릭스 곤잘레스-토레스의 작품목록에는 종이더미, 껍질 있는 사탕 무더기, 두 개의 평범한 시계들, 작은 전구들이 달린 전깃줄, 그리고 빌보드 광고판 등이 포함된다. 이 미술가에게는 작업실이 없었다. 그는 물건들의 창조자라기보다는 의미의 제작자였다. 하지만 그의 작업을 시각적으로 검토하는 것으로는 의미가 쉽게 거두어지지 않는다. 미술가 자신의 말이 그의 수수께끼 같은 경력을 해석할 실마리를 제공한다. "내 작품은 모두 나의 개인사이다. [...] 나는 내 미술을 내 삶으로부터 떼어낼 수 없다."[2] 다중적인 요소들이 그의 전기에 영향을 미쳤지만, 이 글은 그의 정체성을 구성하는 두 요소를 탐구해볼 것이다. 곤잘레스-토레스는 1968년에 열한 살의 나이로 미국에 이민 온 쿠바 난민이었다. 그리고 그는 에이즈가 창궐하는 격동기를 위태롭게 살았던 동성애자였다.

이 미술가의 출생지는 그의 남다른 솔직함의 원동력에 대해 그럴듯한 증거를 제공한다. 1인칭 단수를 사용해 의사소통을 한다는 것은 쿠바 출신의 미술가에게라면 정치적 책임을 요구하는 일이다. 이 미술가는 집단적 사고에 기반한 사회로부터 개개인이 질서의 기본 단위가 되는 사회로 이주했다. 곤잘레스-토레스의 개인적 커밍아웃은 미국 시민권의 특권을 실행한 것이었다. 그는 헌법에 의해 보장되는 개인의 권리들과 법원에 의해 보호되는 개인의 의견들을 표명하는 미술을 실행할 방법들을 고안해내었다. 미술에서 자기표현의 기회들은 물감이나 진흙을 능수능란하게 다루는 데에 한정되지 않았다. 곤잘레스-토레스는 전시 방식, 마케팅, 보존, 그리고 유통을 포함하는 미술 체제 전체를 적극적으로 재고안하여, 미술을 그간 무시되어온 자유를 펼치는 공적인 무대로 만들었다.

곤잘레스-토레스는 개인적 의제에 관한 확고한 신념을 가지고, 다문화적이라는 주홍글씨에 열렬히 저항했다. 그는 "나는 좋은 표본이 아니다"[3]라고 주장했으며, 그가 "마라카스 조각들"이라 부른 것들을 제작함으로써 스테레오타입에 굴복하기를 거부했다. 그는 "일상의 대상들에 나만의 고유한 의미를 새롭게 부여하고, 나의 환경, 그리고 나의 언어를 재창안하려고 노력함으로써" 그의 주체

성을 표현했다. "나는 특정한 역사적 시점에 내가 필요로 하는 것에 따라 대상들을 명명한다."[4] 하지만 자신의 내밀한 부분들을 표현함으로써 그는 사회의 중요한 한 부분이 제 목소리를 낼 수 있게 했다.

예를 들어, 조각 작품인 〈무제(완벽한 연인들)〉(1987-90)은 같은 시각으로 맞춰져 벽에 걸린, 건전지로 작동되는 똑같이 생긴 시계 두 개로 구성되어 있다. 그것들은 분침까지도 똑같이 움직인다. 이 두 시계는 하루의 시간을 알려주는 것 외에 어떤 의미를 담고 있을까? 곤잘레스-토레스는 작품의 부제로 단서를 제공한다. "완벽한 연인들"이라는 두 단어는 두 개의 평범한 시계를 광활한 은유의 영역으로 넘겨준다. 나란히 놓인 그들의 위치는 몸짓과도 같은 힘을 갖게 된다. 그것들은 서로 닿아 있다. 그것들의 시간이 같이 움직인다는 사실은 그들의 관계성, 즉 사랑을 통한 합일을 시각화한다. 그들의 동일한 형태는 서로 닮은 연인들을 나타낸다. 그들은 동성애자들이다.

곤잘레스-토레스가 매일같이 에이즈와 맞닥뜨려야 했다는 사실이 건전지로 작동되는 시계들의 상징적 이야기를 완성한다. 사랑에 대한 이러한 시간적 맥락은 그의 연인이 HIV 바이러스로 죽어가

는 것을 본 정서적 후유증에서 비롯되었다. 〈완벽한 연인들〉은 너무나 빨리 소멸되는 생명과 너무나 오래 지속되는 슬픔에 대한 곤잘레스-토레스의 깊은 고민과 공명한다. 〈무제(완벽한 연인들)〉이 제작되었을 당시에 두 연인들의 심장은 아직 고동치고 있었다.

곤잘레스-토레스는 〈완벽한 연인들〉의 연대를 1987년에서 1990년으로 정했는데, 이는 그의 연인이 아팠던 시기이다. 시간은 쏜살과도 같았다. 몇 분이나 남았던가? 언제 통곡이 시작될 것이던가? 그는 그 작품을 만든 이유에 대해 다음과 같이 고백했다. "시간이란 나를 겁에 질리게 하는 […] 아니면 겁에 질리게 했던 어떤 것이다. 두 개의 시계로 만든 이 작품은 이제껏 내가 했던 작업 중에서 가장 무시무시한 것이었다. 나는 그것에 직면하고 싶었다. 나는 그 두 시계가 바로 내 앞에서 째깍거리기를 원했다."[5] 임박한 죽음은 연인의 병상이라는 정서적인 출발점에서 접근된다. 작품의 자전적 맥락이 두 개의 벽시계에 소위 "매정한 생존자"가 되는 것의 비통함을 불어넣는데, 이처럼 살아남는 자가 되는 것은 곤잘레스-토레스가 수많은 사람들과 함께 하고 있는 역할이다. 그 질병의 파급력이 강한 정치적 함의를 지니기 때문에, 그 병으로 신음하는 사람들은 개인적인 슬픔 이상을 다루고 있는 셈이다.

쿠바에서는 자기표현을 가로막는 장벽이 정부에 의해 부과된다. 미국에서는 스스로에 의해 부과된다. 대부분의 미국 시민들은 표현의 자유라는 그들의 민주적 권리를 소홀히 한다. 그들은 사생활을 보호하고 공적인 비판을 피하는 편을 선호한다. 곤잘레스-토레스는 내밀함과 자아를 드러낼, 헌법으로 보장된 기회를 살리기 위해 자화상 제작의 전통을 개편했다. 그가 하려는 일이 회화적 재현이라는 표준적인 형식으로 성취될 수 없었던 데에는 다섯 가지 이유가 있다. 회화는 겉모습에 집중하고 눈에 보이지 않는 인격의 측면을 소홀히 한다. 그것은 전체 인생 대신에 단일한 한 순간만 기록한다. 그것은 미술가의 관점에서 본 이미지를 제시하고 다른 사람들의 다중적이고 다양한 인상들은 무시한다. 그것은 대상 인물을 그의 인생에 영향을 주는 역사적·문화적·정치적·과학적 사건들

로부터 분리시킨다. 그리고 마지막으로 그것은 공적인 인격은 보여주지만 사적인 인격은 보여주지 않는 경향이 있다.

곤잘레스-토레스의 자화상들과 그가 의뢰받은 다른 사람들의 초상화에서 미술의 언어적 차원은 해석과 비평에 국한되지 않는다. 그것들은 실제로 작품을 구성한다. 이 "단어 초상화들"은 모델의 삶에서 일어났던 의미 있는 사건들을 나타내는 일련의 날짜와 적절한 명사들의 형태를 취하고 있다. 그것들은 보통 모델의 집이나 직장에 있는 방 하나의 사방 벽 위쪽에 프리즈처럼 자리하며, 영원히 현재적인 기억들의 혼합으로 존재한다. 곤잘레스-토레스의 단어(자기)초상들 중 하나는 그가 가진 것들, 그가 여행한 곳들, 그리고 때로는 즐겁고 때로는 골치 아팠던 그의 추억들로 그를 묘사하고 있다. 거기에는 그의 연인인 로스도 포함된다.

빨간 카누 1987 파리 1985 푸른 꽃들 1984 강아지 해리 1983 블루 레이크 1986 인터페론 1989 로스 1983

그에게 초상화를 의뢰한 개인들은 이젤 앞에서 조용히 정적인 자세를 취한 적이 없다. 그들은 자신들의 삶에서 의미 있고 내밀한 순간들을 하나하나 열거함으로써 초상화의 창조에 적극적으로 동참했다. "나는 의뢰인에게 그 혹은 그녀의 삶에서 중요한 사건들, 외부인들은 알거나 통찰하기 매우 어려운 극도로 개인적인 순간들의 목록을 달라고 요청함으로써 의뢰받은 단어 초상화에 착수한다. 나는 거기에 이런저런 방식으로 그 사적인 사건들의 과정과 가능성을 변화시켰을 수도 있는 몇 가지 적당한 역사적 사건들을 더한다."[88]

이런 식으로 개인들이 자기 초상화의 내용을 제공했다. 그들이 제공한 것들이 "중심소재"를 형성한다. 곤잘레스-토레스는 여기에 "배경"을 덧붙였다. 그들의 일생과 시기적으로 일치하는 선거, 시민투쟁, 군사적 조치, 발명, 유행 등에 관한 사실들. 그는 너무나 평범해서 뉴스거리도 되지 않는 일들과 신문의 머리기사가 되었던 사건

들을 인용했다. 무엇이건 모델에게 영향을 미쳤다면 포함될 자격이
있었다.

앨라바마 1964, 보다 안전한 성관계 1985, 디스코 음반들 1979,
오코너 추기경 1987, 클라우스 바비 1944, 네이팜 1972 C.O.D.,
비트버그 공동묘지 1985, 워크맨 1979, 케이프타운 1985, 워터
프루프 마스카라 1971, 컴퓨터 1981 TLC

단어초상화가 설치된 후에는 소유자가 그/녀 자신의 판단에
따라 임의로 사실과 날짜를 더하거나 지울 자유가 인정된다. 따라
서 작품은 미술가와 독립적으로 모델의 인생과 나란히 전개되어나
간다. 초상화 제작은 얼어붙은 단일한 순간에 대한 기록이 아니라,
지속적으로 펼쳐지는 한 인생의 연대기가 되는 것이다.

"아부"라는 말이 관례적인 초상화의 의미 속에 깔려 있다. 고객
들은 보통 그들의 사회적 지위와 물리적 외양을 보다 더 끌어올리
기 위해 초상화를 의뢰한다. 결정권을 미술가에게서 수집가에게 넘
기는 것은 초상화 제작이 지닌 자기포장의 가능성을 더욱 증가시
키는 듯 보일 수도 있다. 하지만 곤잘레스-토레스의 초상화들은 공
적인 관계에 그런 식으로 기여하기보다는 고백의 역할을 한다. 그
는 이 단어 프리즈에 실패와 불안정의 항목들을 포함시킴으로써
자만의 가능성을 조용히 차단했다. 소유자들의 집이나 사무실에
설치되고, 따라서 방문객들이나 가족구성원들도 꼼꼼히 살펴볼 수
있기 때문에, 이 초상화들은 정직과 겸허한 태도를 양성한다.

비슷한 맥락에서, 곤잘레스-토레스의 미술은 결코 그의 재능
을 과시하지 않으며, 그보다는 죽음이라는 마지막 여행에 대한 그
의 날선 불안감 같은 이슈들을 탐구한다. 그는 자기 미술을 "시간
의 지나감과 소멸, 혹은 사라짐의 가능성에 대한 진술이며, 이것은
공간의 시학과 연관된다. [...] (그것은) 또한 인생의 가장 극단적인 정
의이자 그 한계인 죽음을 가지고 인생을 다룬다. 모든 미술 실천들
이 그렇듯 그것은 한 곳에서 다른 곳, 아마도 원래 있던 곳보다는

몇 가지 주제들

I

나으리라고 보증된 어떤 곳으로 떠나는 행위와 관련되어 있다."고 기술한다.[7] 이 테마가 조각 〈무제 (여권)〉(1991)에서는 여행의 형식을 취하고 있는데, 이 작품은 곤잘레스-토레스가 연인의 죽음을 예감하고 있던 때에 만들어진 것이다. 여권은 보통 어떤 사람이 여행한 연대기를 담고 있다. 하지만 4인치 높이로 쌓아올린 가로세로 23인치의 흰색 사각형 종이더미로 된 이 여권은 텅 비어 있다. 그것은 궁극의 경계를 넘어가는 여행을 기다리고 있는 사람의 것이다.

　〈무제 (파란 십자가)〉(1990)는 중립적인 대상들을 막강한 메시지 전달자로 바꿀 수 있음을 입증하는 또 하나의 쌓기 작업이다. 그것은 바닥에 깔린 파란 색 사각 매트의 네 귀퉁이에 놓인 네 개의 흰 종이더미들로 되어 있다. 종이더미들이 매트의 귀퉁이들을 덮어 지우고 있어서, 덮이지 않은 영역은 파란 십자가의 형태가 된다. 미술가에 관한 전기적 정보를 잘 알지 못하는 관람객이라면 이 멋진 작품이 추상적이고 기하학적인 조각이라고 결론내릴 수도 있다. 그의 연인이 에이즈로 죽어가고 있는 미술가와 연결될 때, 그것은 병원, 약, 치료, 그리고 의사들이라는 맥락을 획득한다. 중립적인 파란 십자가는 유력한 건강보험회사의 로고로 변형된다. 그리고 이 작품은 에이즈 환자들을 돌보는 것을 재정적 부담의 견지에서 꺼리는 의료보험의 방어적 태도가 근거 없는 것임을 매우 분명하게 진술

펠릭스 곤잘레스-
토레스
〈무제(파란 십자가)〉,
1990.
종이에 옵셋 인쇄,
무한 복사본,
9(이상적인 높이) ×
59 × 59 in.
까미유와 폴 올리버-
호프만 부부의
소장품.
© Andrea Rosen Gallery,
New York. Photo: Peter
Muscato

한다.

미술계의 관례를 또 한번 대담하게 위반하면서, 곤잘레스-토레스는 갤러리 방문객들에게 종이더미에서 종이를 한 장씩 마음대로 가져가도록 권했다. 어떤 금전적 대가도 요구되지 않았다. 안내문에는 "하나 가져가세요"라고 쓰여 있었다. 어떤 미술가가 청중들에게 그의 작품을 마음껏 가져가라고 권했다면, 돈 버는 것이 그의 주된 동기가 아님은 분명하다. 곤잘레스-토레스는 사회적 변화를 일으킨다. 그는 사회에 동정심, 친절함, 정직, 그리고 관대함을 불어넣는다. 첫째로 그의 베풀기 전략은 작품의 치유 강장제와도 같은 힘을 널리 퍼뜨리게 해주었다. 에이즈가 테마일 때, 작품은 그 질병의 가차 없는 진행 과정을 따른다. 그 더미에서 종이를 가져간 개인들은 공감의 전염을 촉발하는 "보균자들"이다. "나는 대중들이 느끼기를 원하지 않는다. [...] 나는 대중들이 정보를 얻고 행동으로 나아가기를 원한다. '느끼기'는 너무 쉽다."[8]

하지만 작품을 가지도록 권유하는 것이 때로는 사람들에게 선택의 의무를 부과하는 것이 되기도 한다. 어느 작품에서는 나란히 놓인 종이더미들이 방문객들에게 "지금 여기보다 더 나은 곳은 없다"라고 찍힌 종이와 "지금 여기보다 더 나은 어딘가"를 주장하는 종이 중 하나를 선택하게 한다. 미술가는 "그것은 다른 무언가, 어떤 다른 곳은 없기 때문에 지금 여기를 가장 좋은 곳으로 만들어야 한다는 것에 관해 논쟁하는 두 무신론자 연인들에 관한 것이다."[9]라고 설명했다. 미술관에 간 사람들은 단순히 이 딜레마에 맞닥뜨리기만 하는 것이 아니라, 그 해결을 돕도록 유도된다. 종이 한 장을 가져가는 것은 사후 세계의 존재 여부에 대해 찬성 혹은 반대 투표를 하는 것이 된다.

비록 〈무제 (여권)〉과 〈무제 (파란 십자가)〉가 임박한 죽음의 현실성을 주장하기는 하지만, 거기에 위로가 전혀 없는 것은 아니다. 또 한 번의 혁신적인 수로서, 미술가는 종이를 한 장씩 가져가라는 그의 권유를 받아들인 사람들에 의해 그 종이더미 조각들이 고갈되면 그것들이 바로바로 다시 채워지도록 했다. 종이들은 "무한 복사

본들"의 형태로 제작된 것이다. 이런 식으로 곤잘레스-토레스의 종이더미들은 그것이 기념하려는 희생자들에 대한 기억 속에서, 또는, 아마 그 이후로도 영원히 지속될 것이다.

종이더미 조각들은 미술품 수집가들과 미술관들에 판매 또한 가능하다. 하지만 곤잘레스-토레스는 이 관례적인 통로를 비관례적으로 이용했다. 그의 목표는 개인적인 이득만이 아니었다. 그는 미술품 수집에 만연한 탐욕과 경쟁의 물꼬를 틀고 싶었다. 종이더미 작품을 구매한 사람들은 관대함에 대한 작가의 서약을 존중해야 한다. 그들은 이 무료 배부를 끝까지 지속하겠다는 서약을 담은 증서에 서명을 해야 한다. 이 의무조항들은 결코 무효화할 수 없다. 종이더미들은 줄어들 때마다 보충되어야만 한다. 그리하여 이 미술 작품들은 그 소유자들에게 영원한 후함의 상태를 떠맡긴다. 종이더미 작품들은 행위를 요청하는 역할을 한다. 미술은 부의 축적과 동일시되지 않고, 구매자들은 선물을 주는 사람들이 되며, 미술품 수집은 사회적 책임을 떠맡는 훈련이 된다. 더 나아가 미술을 통해 배운 이타주의가 넘쳐나면, 이타주의가 너무나도 결핍되어 있는 비즈니스와 인간관계에까지 흘러들어갈지도 모를 일이다.

종이더미 작품들은 그것을 얻어가는 사람들에게만큼이나 미술가 자신에게도 고무적이고 유익한 것이었다. "어찌 보면, 이처럼 작품이 가버리게 둔 것, 한 덩어리의 고정된 형태로 만들기를 거부하고 사라지고 변화하며 불안정하고 연약한 형태를 선호한 것은, 내 입장에서는 로스가 하루하루 내 눈 바로 앞에서 사라져갈 때 내가 느낄 공포를 예행연습하려는 시도였다. 사람들이 갤러리에 들어와 '당신의 것'인 종이를 한 장씩 가지고 가는 것을 보면, 기분이 정말 이상할 것이다."[10] 이렇게, 그의 작품의 도덕적 요청을 성취하기 위해 곤잘레스-토레스는 배타적인 통제권과 권위를 버리고 청중들로 하여금 작품을 만지고 소유하고 변화시킬 수 있게 했으며, 마찬가지로 작품이 그들을 어루만지고 소유하고 변화시킬 수 있게 했다. 이러한 과정 속에서 미술가는 그에게 임박한 상실을 예행연습했던 것이다.

곤잘레스-토레스는 이 베풀기를 "무더기"라고 불리는 또 다른 조각 연작으로도 권장했다. 그것들은 갤러리 바닥에 무더기로 쌓여 있는 많은 양의 껍질 있는 사탕들로 되어 있다. "무더기"는 추상적이고 기하학적인 조각에 대한 패러디처럼 보인다. 곤잘레스-토레스는 거기에 자기 일대기로부터 파생된 이슈들을 첨가하고는, 그것들을 미니멀리즘 조각의 중립성을 전복하는 것들이라고 서술했다. 대개 사탕의 양은 미술가의 몸무게나 미술가와 그의 연인의 몸무게를 합친 무게에 상응하도록 계산되었다. 그리하여 "무더기" 역시 초상화가 된다. 이 경우, 무료로 나누어주는 것은 은유적인 난제를 수반한다. 그것은 동성애 혐오, 그리고 HIV 보균자들과 접촉하는 것에 대한 사람들의 두려움이라는 이슈로 방문객들을 맞이한다.

〈무제 (USA Today)〉(1990)는 빨간색, 은색, 파란색 껍질의 프룻 앤 베리 사탕들의 무더기인데, 이 사탕의 이름이 동성애자들을 나타내는 속어를 떠올리게 한다. 부제가 아이러니를 배가시킨다. 당신은 〈USA Today〉의 구독자인가? 당신은 그 배타적인 정치적 입장과 가족에 관한 가치관을 지지하는가? 당신은 동성애자가 건네는 사탕을 받을 것인가?

마찬가지로 1990년 작품인 〈무제 (바치 코너)〉는 이탈리아 초콜릿 무더기이다. 바치는 이탈리아어로 "키스"를 뜻한다. 각각의 초콜릿은 은박 포장 아래에 사랑에 관한 어구를 적어놓은 기름종이 띠를 가지고 있다. 당신은 게이 남성의 키스를 받아들일 것인가?

1991년 작 〈무제 (돌아온 영웅들을 환영함)〉은 같은 해에 발발했던 걸프 전쟁을 "기념하는" 바주카 껌들을 400파운드나 쌓아놓은 것이다. 껌은 성조기 색깔들로 포장되어 있다. 그 껌의 이름은 군무기를 나타낸다. 그러나 이 애국적인 이미지들은 군인들의 귀환을 축하하는 다른 동기가 있을지도 모를 동성애자에 의해 제공된 것이다. 당신은 그가 청년들이 돌아온 것을 환영하는 데에 동참하겠는가?

슬로건을 내세우고 설교를 하는 대신, 곤잘레스-토레스의 종이더미와 무더기들은 소유본능과 단것을 좋아하는 기호에 호소

펠릭스 곤잘레스-토레스

함으로써 편견들을 부식시킨다. 하지만 그 제공은 단순히 후한 행위는 아니다. 또한 정말 공짜로 받는 것도 아니다. 우리는 게이들과 라틴계미국인들에 대한 아량 없는 태도를 버림으로써 미술가에게 보상을 하는 것이다. 이와 같은 미술 전략은 곤잘레스-토레스의 1991년 전시 〈매주 뭔가 다른 것이 있다〉에서 특히 분명하게 드러난다. 미술의 치유능력을 확장하겠다는 욕구로 곤잘레스-토레스는 전시회의 개념 자체를 재창안했다. 한 달이라는 전시 기간 동안 그는 매주 갤러리의 모습을 바꾸었다. 처음에 갤러리는 점잖은 틀을 씌운 사진작품들의 관례적인 설치를 보여주었다. 이 사진들은 뉴욕의 자연사 박물관 야외에 자리하고 있는 테디 루즈벨트 기념비의 뒷면 하단부에 새겨진 비문을 보여주었다. 그 비문은 루즈벨트에게 국가적 영웅의 자격이 있음을 알려주는 속성들을 열거한다. 그것들은 그를 인도주의자, 군인, 역사가, 애국자, 목자, 학자, 정치가, 그리고 자연주의자로 규정한다.

둘째 주 동안 곤잘레스-토레스는 갤러리의 정 가운데에 나무로 된 담청색 단을 가져다 놓았다. 세 번째 주 동안 이 단은 직업적인 남

펠릭스
곤잘레스-토레스
〈무제(바치 코너)〉,
1990.
약 42파운드의 바치
초콜릿.
LA 현대미술관 소장품,
the Ruth and Jake
Bloom Young Artist
Fund 기금으로 구매.
© Andrea Rosen Gallery,
New York. Photo: Peter
Muscato

미술을 넘은 미술

성 고고 댄서가 은빛 핫팬츠를 도발적으로 차려 입고서 매일 일정 시간동안 공연하는 춤 무대가 되었다. 마지막 주의 변형은 비스듬한 빨간 선들을 보여주는 일련의 그래프들인 〈혈액작업들〉를 더하여 구성되었다. 제목은 이 선들이 추상적인 구성이 아니라 에이즈 환자의 T세포 수치의 지속적인 감소를 기록한 차트라는 것을 알려준다. 따라서 각각의 그래프는 가차 없이 다가오는 죽음을 묘사한다.

시어도어 루즈벨트가 아니라 그 남성 스트리퍼야말로 이 이야기에서 주도적 역할을 하는 사람이다. 루즈벨트는 그 스트리퍼가 대항하여 연기하는바, 남성성의 문화적 정의를 제공하는 조연이 된다. "(전시는) (루즈벨트를) 멋지게 보여주려는 것이 아니었다." 전시는 "우리가 그렇게 되고자 열망해야만 하는 바를 대변하는 사람들"이라는 주제를 다룬다. 그들의 대조적인 품행과 사회적 지위에도 불구하고, 댄서와 미국 영웅 사이에 흥미로운 일치점이 있음이 분명해 보인다. 그 스트리퍼도 루즈벨트와 비슷하게 전쟁에 연루되어 있다. 하지만 그의 전쟁은 비동성애자인 미국인들과의 시민권 투쟁이다.

전쟁터는 종종 스포츠와 기업의 행동방식을 설명하는 원형으로 인용된다. 곤잘레스-토레스는 이 은유를 동성애자들의 삶에 적용함으로써 게이 삶의 양식을 에워싸고 있는 적개심과 위험을 일깨워주었다. 동시에 그의 이 모든 작품들에서 그는 대안적인 행위 규약을 배양해내었다. 그의 사랑, 욕망, 상실, 신음, 공포, 후회, 그리고 연약함을 드러냄으로써 곤잘레스-토레스는 기존의 관계 방정식을 친절함의 방향으로 살짝 기울여, 비동성애자들과 동성애자들 사이에 연합의 기반을 마련했다.

이러한 사명을 압축해서 보여주는 작품이 〈무제 (침대)〉(1991-92)인데, 이 작품은 미술가 자신의 텅 빈 더블베드를 찍은, 근접 촬영된 흑백 확대 사진이다. 이미지는 뉴욕 현대미술관(MoMA)과 맨해튼 주변의 산업, 주거, 상업 지구에 위치한 스물네 개의 빌보드에 동시에 전시되었다. 사진 속의 정돈되지 않은 침대의 구겨진 시트와 움푹 들어간 베개들은 두 몸(곤잘레스-토레스와 최근에 죽은 그의 연인)

의 환영을 불러일으킨다. 그것은 그의 상실에 대한 쓰라리고 내밀한 묘사이다.

빌보드는 보통 상업적인 제품이나 정치적인 캠페인을 홍보하기 위해 사용되는 공적 진술의 형식이다. 그것이 개인적 표현의 장이되는 일은 드물다. 그의 사적 상실을 그러한 공적 장에서 보여줌으로써 곤잘레스-토레스는 다시 한 번 물리적인 공간과 정신적 공간, 공적 공간과 사적 공간 사이의 경계를 녹여버렸다. "어쩌면 나는 이 작품을 만듦으로써 이 문화 내에서 나의 위치를 교섭하려고 애쓰는 중일지도 모른다. [...] 무엇보다도 그것은 내가 존재한다는 표시를 남기려는 것이다. 나는 여기 있었다. 나는 배가 고팠다. 나는 패배했다. 나는 행복했다. 나는 슬펐다. 나는 사랑을 하고 있었다. 나는 두려웠다. 나는 희망에 차 있었다. 나는 생각이 있었고 좋은 목적이 있었으며, 그것이 내가 작품들을 만든 이유이다."[4]

그의 개인사를 천명하고 다른 이들에게도 그렇게 하라고 격려함으로써 곤잘레스-토레스는 미술의 설득적 힘을 많은 이들이 공유하는 일군의 두려움들을 극복하는 데에 이용했다. 권력구조, 질병, 조롱, 차이, 사랑하는 누군가를 잃는 공포에 대한 두려움들을. 1991년 그는 다음과 같이 선언했다. "이것이 최선의 생각은 아닐지도 모르지만, 그래도 나는 이곳을 모든 사람들에게 더 좋은 곳으로 만들려고 애쓰자는 급진적인 생각을 계속 제시한다. 그것이야말로 정말이지 내가 하려는 전부이다. 나는 그 의제를 믿는다. 그래서 나는 권력을 두려워하지 않는다."[5]

1996년 1월, 펠릭스 곤잘레스-토레스는 에이즈로 사망했다. 그의 마지막 가는 길이 그의 작품에 스며들어 있던 정신처럼 온화했고, 불가피하고 긴박한 죽음과의 그 오랜 투쟁만큼 용감했기를 바라 마지않는다.

[곤잘레스-토레스 후기]

어떤 미술가들은 주제와 형식에 너무나 충실하여, 그 이력이 단일차선 고속도로 위를 달리는 주행 같다. 다른 미술가들은 두세 개의 다른 차선들을 가로지르며 끊임없이 선로를 벗어난다. 예를 들어 펠릭스 곤잘레스-토레스의 수색구조 임무는 서로 다른 많은 경로들을 가로지른다. 다양한 물질적·형식적 관심을 가지고 작업을 하는 다른 작가들로 마이크 켈리(드로잉, 퍼포먼스, 비디오, 구축), 멜 친(토지 재생, 아쌍블라주), 데이빗 하몬스(조각, 퍼포먼스, 공공기획), 데이빗 살르(회화, 판화, 영화), 캐롤리 슈니먼(회화, 퍼포먼스, 비디오, 조각, 기계화된 조각), 요제프 보이스(드로잉, 조각, 퍼포먼스, 강연, 정치적 행동주의), 바바라 크루거(설치, 빌보드, 책, 비평적 저술, 판화, 상품), 에릭슨 & 지글러(조각, 주택 페인트칠, 공공미술, 제조), 비토 아콘치(설치, 비디오, 퍼포먼스, 드로잉, 조각, 공공미술), 그리고 게르하르트 리히터(조각, 회화, 판화, 드로잉, 차트, 목록작성) 등이 포함된다.

14 데이빗 살르
David Salle
: 백인 이성애 남성

- 1952년 오클라호마 노만 출생
- 캘리포니아 인스티튜트 오브 아트 (발렌시아) 학사 및 석사
- 뉴욕 시 거주

데이빗 살르는 작품을 할 때 보통 여성이라는 그의 소재의 포르노그라프적인 내용은 버리고, 형식적이고 구성적인 측면을 강조하는 편을 선호한다. 여성들의 유혹적인 자세를 "추상적인 안무"라고 지칭함으로써, 그는 그들이 정욕을 불러일으키지도, 양심에 거리끼지도 않는다는 사실을 밝힌다. 살르는 그러한 권태를 놀랄 만치 다양한 제재들에 적용한다. 그 어떤 것도 그의 마음을 끌지 못하는 것처럼 보인다. 하지만 그의 그림들은 그 자신의 심리적 상태 이상을 반영한다. 그것들은 베이비붐 세대의 주목할 만한 초상을 제시한다.

데이빗 살르
〈발트 쿤을 위한 어깨 견장〉, 1987.
린넨 캔버스 위에
아크릴과 유채,
96 × 133½ in.
© 1996 David
Salle/Licensed by VAGA,
New York, NY

세계를 바라보는 데이빗 살르의 시점은 최상층에서 던져지는데, 이는 고물상을 운영하던 러시아 출신 유태인 이민자의 자손인 미술가치고는 인상적인 위치가 아닐 수 없다. 살르의 작품을 채우고 있는 풍부한 제재들과 양식들은 부와 명성을 얻은 사람들의 문화적·물질적 지배력을 되비춘다. 이 풍부함을 편성하는 그의 능숙함은 그가 소수지배계급에 속해 있음을 반영한다. 동시에 살르의 그림들은 이 특권층의 정신적 성향을 드러내기도 한다. 그의 그림들은 과다한 소비제품들과 문화적 이점들이 만족 대신 환멸을 낳았음을 보여준다. 살르의 그림들은 20세기 말 엘리트 계급을 둘러싸고 있는 무감각을 보여준다. 그것들은 아메리칸 드림의 궤도이탈을 증언한다.

이 글은 살르의 작품들을 미국 사회의 다문화적인 구조 속에 배치한다. 그가 속한 공동체적 동일성은 "주류"이다. 그의 그림들은 이 나라에서 명예를 겨루어 성공한 사람들에게 통상적으로 따라붙는 특권들의 베일을 벗긴다. 이 개인들은 주로 백인에 이성애적 성향을 지닌 남성들이다. 전통적으로 그들의 활동이 이 나라의 공식적인 문화와 행동 규범이라 할 것을 규정한다.

백인 남성의 특권은 서양 미술에서도 오랜 역사를 지닌 것이지만, 여기서 제시될 압축된 이야기는 대략 살르가 태어나기 40여 년 전쯤에 시작된다. 이 시기는 형식과 주제에 관한 자연의 지배권을 빼앗은, 대부분이 남성인 선구자들에 의해 미술과 물리적 세계의 연결고리가 끊어졌던 때로 간주된다. 예컨대, 카시미르 말레비치, 피에트 몬드리안, 바실리 칸딘스키는 중력의 구속, 수평선의 영원한 현존, 위아래 혹은 원근의 대치, 색채와 텍스처의 연관성, 그리고 텍스처와 형식의 연관성으로부터 회화를 해방시켰다. 그들은 추상에 의해 제공된 표현적 가능성을 다루는 선구자들임을 자처했다.

데이빗 살르는 1세대 추상주의자들이 추구했던 바를 갱신한 일군의 1980-90년대 화가들의 리더이다. 그의 선배들과 마찬가지로 살르도 자유를 선언했다. 하지만 추상에서 해방을 향한 모험들을 찾는 대신, 그는 재현의 영역으로 방향을 전환했다. 그의 미술에

서 사람과 사물들은 이전까지는 추상적인 형태와 색채의 몫으로 여겨졌던 구속 없는 방식으로 다루어진다.

살르의 작품은 서양미술의 걸작들이 지닌 '조화, 통일성, 양식적 일관성'이라는 세 가지 전통적인 특징들과 어긋난다. 그의 그림 속 세계에서 물체는 일상적인 속성을 벗어버린다. 그것은 떠다닐 수 있고, 빛에 저항할 수도 있으며, 공간적으로 고정되지 않을 수도 있고, 그림자를 드리우지 않을 수도 있다. 캔버스 위에 나란히 놓여있는 대상들이 독자적인 맥락을 지닌다. 그것들은 제각각 다른 시점을 보여주고, 서로 다른 광원에서 온 빛을 반사하며, 합리적인 수준의 척도를 무시한다. 하지만 이 위반 때문에 살르는 굉장한 갈채를 받았다. 그는 1970년대에 대학을 졸업한 후 금세 비평가들의 주의를 끌기 시작했다. 이후로 방대한 양의 저술들이 그의 성취를 분석해왔다. 어떤 저자들은 완성된 결과물에서 시작하여 그의 이미지의 원천들을 찾아가는 역주행 방식으로 분석을 진행한다. 또 다른 저자들은 그의 작품들이 보여주는 다양한 양식과 이미지들을 통합하는 명료한 도식을 찾아내려 노력하면서 그의 완성작들을 검토한다. 세 번째 군은 살르의 작품들이 명백히 무작위적이라고 여기면서 그의 양식을 TV 뉴스 프로그램의 파편성, 도심의 거리를 따라 걷는 것, 인터넷 서핑, 혹은 뮤직 비디오들의 시각적 복잡성 등과 연관시킨다. 살르의 작업이 실제 생활의 상황들을 반영한다고 보기 때문에, 그들은 그의 회화들이 동시대에 고유한 미학을 구현한다며 찬사를 보낸다.

어느 비평적 접근방식이 가장 생산적인가? 다음과 같이 말하는 것을 보면 살르는 세 입장 모두를 거부하는 것 같다. "이야기 같은 건 없다. 정말로 없다. 하나도 없다. […] 내 작품이 대중문화에 대한 주석이라는 것은 추측일 뿐이다. […] 몇 년 동안이나 나는 정반대로 말해왔다. 적어도 내 마음속에서 내 작품은 정말이지 대중문화와 아무런 상관이 없다. 교훈적이고 의도적인 방식에서 상관이 없는 정도가 아니라, 대중문화를 아예 염두에 두지도 않는다."[1]

네 번째 분석 방법이 남아 있는데, 그것은 살르의 작품을 일종

의 공동체적 전기로 보고 접근한다. 그것은 그의 회화들도 미국 흑인들, 미국 원주민들, 아시아계 미국인들, 그리고 다른 "하이픈이 들어간(예: African-American)" 미국인들 그리고 이제 더 이상은 "보편적인" 가치를 표현한다고 여겨지지 않는 유럽계 미국인들에 의한 미술과 마찬가지로 국지적인 것이라고 제안한다. 무엇을 그릴 것인지, 이미지들을 어떻게 배열하고 묘사할 것인지에 관한 살르의 결정들은 모두 특권 계급의 은근한 물질주의를 드러낸다. 그의 회화에서 디즈니 만화, 신문 사진, 만화책, 19세기 삽화, 산업디자인은 새롭게 형상화되고 반전되고 다중화된다. 마치 온 세계가 살르의 손아귀에 든 것처럼 보인다.

매체, 기법, 이미지의 출처, 주제에 있어 살르는 취사선택보다는 차고넘침을 선호한다. 그의 작품들은 모든 것을 가질 수 있는 사람들은 다 가져야 한다고 암시한다. 개별 회화들은 소묘, 회화, 조각, 사진의 집합체들이다. 어떤 캔버스들은 천, 나무, 납, 플라스틱, 또는 의자, 전구, 테이블, 도자기와 같은 실생활의 대상들이 부착되어 더욱 풍성해진다. 살르는 또한 환영적이고 표현적인 요소들, 선적인 표현, 색채적 묘사, 거장다운 데생 실력, 조잡한 휘갈기기를 차용함으로써 미술사 연감에 대한 소유권을 주장한다. 줌, 패닝, 겹쳐잇기, 클로즈업 등은 영화와 사진에서 비롯된 것들이다. 유사하게, 그의 레퍼토리에는 텔레비전 화면의 전자 송신을 흉내낸 투명한 언더톤과 오버톤도 포함된다. 많은 경우, 이 서로 다른 기법들이 한 캔버스 위에 동시에 등장한다. 서로 다른 양식으로 묘사된 서로 관련이 없는 소재들이 이중 노출 사진처럼 중첩되어 있다. 그들의 이질성은 그들 각자의 현존을 보존해주며, 바라보는 시선으로 하여금 한 구성요소에서 다른 구성요소로 옮겨 뛰면서 각 부분의 특정한 방향성, 스케일, 양식에 끊임없이 맞추어 나갈 것을 요구한다.

하지만 이 변수들이 살르의 작업 범위의 전부는 아니다. 그는 여러 캔버스들을 사용하는 것도 좋아하며, 보통 두 폭이나 세 폭의 형태로 작업하거나, 작은 그림들을 더 큰 그림들에 끼워 넣기도 하는데, 이는 기존 작품의 요소들을 두 번이고 세 번이고 세대증식하

기 위한 것이다. 시각적 가능성의 제국이 미술가의 손아귀에 들어 있다. 이러한 풍요로움은 그의 세대의 소비 지향성을 반영할 뿐 아니라, 양뿐만이 아니라 질까지도 소유할 수 있는 그 세대의 힘 또한 반영한다.

살르의 화폭에는 엘리트 문화의 상징들이 넘쳐난다. 그가 미술사로부터 빌려온 대다수의 참조는 유럽과 미국의 걸작 목록에서 가져온 것이다. 일련의 명망 있는 화가들이 그의 그림에 초대 손님으로 등장한다. 존 싱어 사전트, 호세 데 리베라, 안드레아 만테냐, 발트 쿤, 라파엘 소이어, 레지날드 마쉬, 에드워드 호퍼, 앙트완 와토, 에두아르 마네, 프란시스 피카비아, 오토 딕스, 알베르토 쟈코메티, 르네 마그리트, 테오도르 제리코, 오스카 코코슈카 등. 더불어 서양의 위대한 무용가, 작곡가, 작가, 영화제작자, 디자이너들에 대한 암시도 더해진다. 살르는 명성 높은 그들의 성취를 자신의 문화적 유산으로 자처했다. 그는 저명인사들의 배타적인 집단 내에서 거침없이 운신한다.

하지만 살르의 작품은 미국의 역사와 대중문화 또한 끌어안는데, 이는 마치 그가 마음대로 할 수 있는 가능성의 범위란 배타적이고 값비싼 것들에 한정되지 않고 친숙하고 진부한 것들 또한 포함한다고 주장하는 듯하다. 그림들은 아브라함 링컨, 산타클로스, 크리스토퍼 콜럼버스, 도날드덕 같은 문화적 아이콘들에 대한 암시도 담고 있다. 작품들은 평범한 소비 대상들, 헤어스타일이나 패션 스타일, 최근 미술과 오래된 영화들을 가리키는 지시물들도 끌어들인다.

그러한 작업은 특정 시대와 연관된다. 살르는 그를 비롯한 베이비붐 세대들에게 유년기의 추억이 된 1950년대를 빈번하게 인용한다. 그러나 이 시기를 가리키는 지시물들은 동시에 살르가 명성을 얻은 시기인 1980년대를 함의하는 것이기도 하다. 1950년대의 장식적인 미술이 살르가 교제하던 세련된 도시인들 사이에서 대유행했던 것이 바로 1980년대였다. 예측 가능하듯이, 이 시기에 대한 그 자신의 관심은 50년대의 "모던" 가구, 패브릭, 등, 통속소설, 삽

화를 넘어선다. 그는 또한 그 시대 최고의 성취들을 계승한다. "사람들이 내 작품에 들어있는 50년대의 측면에 대해 말한다면, 아마도 그들은 부메랑 테이블 같은, 문화의 대량생산된 측면을 생각하고 있을 것이다. 내가 50년대에 관해 생각한다면, 나는 발랑쉰의 추상 발레, 위대한 추상 회화들, 고상하게 혁신적인 건축, 즉흥 코미디, 그리고 롤리타를 생각한다."[2]

살르의 회화들은 그의 성공을 보여주지만, 동시에 낙담스러운 상태를 여실히 드러내고 있는 것도 같다. 그 어떤 주제를 다루건 간에 무심함이 지배적인데, 그런 무심함은 흐릿한 불빛 아래의 멜랑콜릭한 색채들로 표현되는 편이다. 구체적 사례로, 눈높이에서 팬티를 내리고 엉덩이와 성기를 뽐내듯 내밀고 있는 여인의 누드를 클로즈업하여 그린 이미지들이 있다. 그들은 신체비례가 지나치게 좋으며, 스타킹, 하이힐, 스팽글, 브래지어, 싸구려 인조장신구와 같은 낯간지러운 판매촉진용 소도구들로 감싸여 있다. 대개 그들의 두상은 그림 밖으로 잘려나가거나 관람자를 외면하여 돌려져 있다. 이 여인들은 남성의 리비도를 위한 탈인격화된 자극물로 제시된다.

처음 뉴욕에 왔을 때 살르가 점잖은 편에 속하는 포르노 잡지사에서 일했었다는, 종종 인용되는 사실에도 불구하고, 이들 이미지들 중에서 포르노그래피에서 차용해온 것은 거의 없다는 점이 중요하다. 실제 모델들이 화가의 작업실에서 그를 위해 포즈를 취한다. 그러므로 그의 작업은 또 하나의 미술사 전통, 즉 유럽 고급 미술에서 남성 미술가들이 전유해온바, 여성의 신체를 소재로 삼는 것을 선호하는 미술사 전통을 받아들이고 있다. 살르의 작품에서 소녀들의 포즈들은 순수미술의 누드 습작과 오버랩된다. 공적인 것으로 인정받는 미술가(남성)와 모델(여성) 사이의 관계는 관음(증환)자(남성)와 벗은 몸(여성)이라는 수치스러운 행위와 등가관계에 놓인다. 이 같은 문화적 양극단은 양쪽 모두에 대한 살르의 담담한 무심함에 의해 평형을 이루게 된다.

살르 미술의 세 가지 특징들은 그가 부와 권력을 성취했으나 만족을 얻지는 못했음을 암시한다. 첫째, 여성의 벗은 몸을 그린 그

림들처럼, 그는 삶에 자극이 넘쳐나도 의미는 텅 빌 수 있음을 입증하면서, 자신이 다루는 풍부함으로부터 기묘하게 분리되어 있는 듯 보인다. "나는 이 세상에 있는 모든 것들이 그것 자체인 동시에 그 사물에 관한 관념의 재현이라는 사실을 알았다. [...] 당신은 또한 사물을 다소 추상적으로 바라보기도 한다. 당신은 사물을 그것에 관한 관념들의 총합으로서, 즉 표상으로서 바라본다."[3] 둘째, 그의 개성적 목소리는 그가 과거 미술로부터 빌려오는 양식들과 이미지들을 포함한, 그가 가진 것들의 떠들썩한 소음에 의해 덮어버린다. "생각건대, 나의 흥미를 끄는 대부분의 미술은 자신으로부터 벗어나는 것에 관한 것이다."[4] 그리고 셋째로, 그가 묘사하는 대중적 영웅들과 문화적 아이콘들은 넘치는 자극들 속에서 표류한다. 살르는 "그 어떤 해석적 윤리가 눈에 띄게 맥락에 끼어드는 것"[5]도 보류되어야 한다고 주장한다.

최근에 살르는 그의 활동 영역을 넓혀 영화제작에 뛰어들었다. 1995년에 개봉된 장편영화 〈써치 앤 디스트로이〉(우리나라에서는 〈워킹맨〉이라는 제목의 DVD로 출시되었다.)는 새로운 비평적 논쟁을 불러일으켰다. 대본은 사람들의 정신을 고양시키는 데 열정을 다 바치는 영감으로 가득 찬 영화제작자와 저속한 오락물을 제작하는 데 그만큼이나 열정적인 영화제작자 사이의 갈등을 다루고 있다. 위선와 진정성, 미술성과 싸구려가 한판 맞붙는다.

많은 영화비평가들이 〈써치 앤 디스트로이〉에는 아드레날린을 촉진하는 액션과 생생한 성격묘사가 결여되어 있으며, 살르가 그것을 진부한 시각적 효과들로 과잉보상하고 있다고 평한다. 이 특성들은 그의 유명한 그림들도 공유하고 있으므로, 그것들은 아마도 흠이라기보다는 그의 자산으로 간주되어야 할 것이다. 비슷한 방식으로, 그의 그림과 영화는 둘 다 아무나 접근할 수는 없는 자원들을 이용할 수 있는 살르의 능력을 입증한다. 그림에서 그는 미술사의 기념비적인 작품들을 이용한다. 〈써치 앤 디스트로이〉에서 그는 스타 배우들이 포진한 출연진을 만들어낸다. 데니스 호퍼, 그리핀 던, 로잔나 아퀘트, 에단 호크, 존 터투로, 크리스토퍼 월켄. 이 쟁

쟁한 배우들의 얄팍한 감정 표현은 살르가 그려낸 재현들의 무기력함을 고스란히 되비추고 있다. 둘 다 특권 계층의 탈윤리 현상을 그린다.

살르의 영화는 그의 그림들과 마찬가지로 긴 한숨을 토해낸다. 그것은 서구 문명의 약속들을 성취하는 데 가장 근접한 기득권층의 사람들을 괴롭히는 권태의 증거다. 살르가 고백하고 있는 것처럼 말이다. "내가 느끼기에, 내 작업은 단조에 갇혀 있는 것 같다."[6]

단조를 사용한다는 그의 말을 인용한 것이 살르의 성취를 폄하하지는 않는다. 베토벤이나 모차르트, 하이든 같은 탁월한 작곡가들도 낭랑하고도 우수에 젖은 특성들을 표현할 때는 단조를 선호했다. 사실, 이 같은 음악적 참조는 살르 작품의 장점들을 평가할 편리한 유비를 제공한다. 그의 미학적 선택들은 20세기의 출중한 작곡가들의 선택을 닮았다. 예컨대, 찰스 아이브스와 이고르 스트라빈스키는 최소한 두 개의 서로 다른 조성이 동시에 교차하는 다조성을 선호했다. 아놀드 쇤베르크는 조성적 기반과 마침음을 완전히 버렸다. 열두 개의 음정 모두를 등가화함으로써 그는 선율과 하모니의 통일감을 버렸다. 밀턴 배빗과 카를-하인츠 스톡하우젠은 음량, 빠르기, 음높이로 조성을 대신했다. 존 케이지는 일상세계에서 생기는 비음악적 소리들을 그의 작곡에 기꺼이 받아들였다. 이 모든 걸출한 혁신가들은 다양하고 파격적이며 개별적이면서 공존하는 요소들을 채용했다. 그에 견줄 만한 풍성함이 살르의 캔버스를 점하고 있다. 거장다움에 관한 20세기의 척도 중의 하나는 아마도 미술의 구성요소들을 늘리고 그것들의 편성을 능수능란하게 할 수 있는가일 것이다.

[살르 후기]
동시대 미술은 다양한 젠더, 민족성, 정치적 의제들의 대변자들을 아우르는 거대한 공화국이다. 이는 또한 대단히 파격적인 기질들을 보여주

는 미술가들에게 집과도 같은 곳이다. 이 장에 포함된 두 명의 데이빗들은 두 극단을 예시한다. 데이빗 살르는 그의 권태로 인해 갈채를 받는다. 데이빗 하몬스는 그의 열정 때문에 찬미된다. 살르의 무기력은 거의 모든 것을 다 가질 수 있는데 막상 마음을 잡아끄는 것이 거의 없는 사람들의 무관심을 표현하고 있다. 하몬스의 단호함은 기회가 주어지지 않으면서 동시에 열망될 때 흔히 발생하는 불만족에서 비롯된 것이다. 비슷하게, 제닌 안토니는 척 클로스가 통제력을 기르기 위해 열심이었던 만큼이나 열심히 통제력을 버리려고 애쓴다. 그리고 제프 쿤스는 소피 칼르가 매체의 주목을 피하려고 애쓰는 만큼 열렬히 매체의 주목을 받기를 갈망한다.

II 몇 가지 과정들

미술작품의 생명은 작업실을 떠나면서 시작되는 것이 아니다. 작품의 착안과 그 착안의 실현 사이에서 전개되는 매력적인 이야기가 있다. 한 작품의 전개를 추동하는 일련의 결정들의 순서를 재구성하는 것은 미술가의 정신이라는 놀라운 세계로 들어가는 문을 열어준다. 이미 작고한 많은 미술가들의 경우, 만약 미술작품들 자체가 재료들을 다루는 방식을 확고하게 증명하지 않는다면, 미술가의 지성과 기질을 가늠케 해주는 이런 지표들은 미술사에서 흔적도 없이 사라질지도 모를 일이다. 작품의 표면은 창작 행위의 열정이나 침착함, 섬세함이나 적극성을 영원히 반향한다.

하지만 현재의 미술은 과거의 미술들에 적용되어온 추측이나 추론에 매일 필요가 없다. 실행은 실시간으로 목도될 수 있다. 기법과 매체는 미술가들 자신에 의해 설명될 수 있다. 작업의 속도와 지속기간은 그 자리에서 기록될 수 있다. 이는 매우 중요한 장점이다. 왜냐하면 많은 경우 전에는 미술에 등장한 적이 없었던 장치들이 사용되고 있기 때문이다.

오늘날에는 한 개인의 미술가 자격을 검증하기 위한 숙련도 테스트라든지, 진입을 규제하기 위한 면허 제도, 좋은 입지를 유지하기 위한 규칙 같은 것이 없다. 미술가들은 무한한 가능성의 탐험관과 마주하고 있다. 결과적으로, 그들은 작업에서의 선택들을 그들 미술의 보다 폭넓은 미션에 맞추어 정밀하게 조정할 수 있게 되었다.

이번 장은 현재 미술가들의 작업실에서, 혹은 관례와는 영 거리가 먼 작품들의 경우에는 쇼핑몰이나 공장, 아니면 도무지 작업실을 대체할 법하지 않은 장소에서 수행되고 있는 작업과정을 보여주

는 몇몇 사례들을 탐구할 것이다. 이 장은 의도와 그 실현을 이어주는 연결고리로서의 과정의 역할을 탐구할 것이다.

이러한 연구의 의의는 한 미술가의 기질을 드러내는 차원을 훨씬 넘어선다. 미술적 결정을 내리고, 미술 재료들을 가공하고 조직하는 것은 이러한 행위들이 일어나는 사회의 집단적 기질도 드러내는 법이다. 이것이 미술가들에 의해 선호되는 매체와 기법들이 종종 한 시대의 지배적인 테크놀로지와 일치하는 이유이다. 동시에 그것들은 선명하게 드러나지 않는 문화의 속성들, 예컨대 직관적 사고 혹은 이성적 사고에 대한 선호, 보수적인 노력 혹은 실험적인 노력에 대한 선호, 유희적인 표현 혹은 진지한 표현에 대한 선호 등을 드러낸다. 이처럼 한 작품의 의미는 그것의 전개와 해법에 의해 보다 증대된다.

15 제닌 안토니
Janine Antoni
: 강박적 행위

- 1964년 바하마 프리포트 출생
- 캠버웰 미술대학 (영국 런던)
- 사라 로렌스 대학(뉴욕 브롱크스빌) 학사
- 로드 아일랜드 스쿨 오브 디자인 (프로비던스) 석사
- 뉴욕 시 거주

어떤 여성이 지적이고 상상력 넘치며, 정직하고 창조적이며, 사려 깊고 상냥하며, 너그럽고 섬세한데도 낮은 자존감으로 고통받을 수 있을까? 만약 그 여성이 여성성의 덕목들이 상반신 모습과 피부의 매끄러움에 의해 측정되는 대중매체에 노출되어 있다면, 답은 "그렇다"이다. 제닌 안토니는 외모에 대한 이 같은 강조 속에 들어있는 것을 까뒤집어 내보인다. 그녀의 예술적 입장은 여성의 정신 속에 자리하고 있다. 그녀는 젊음, 아름다움, 그리고 좋은 몸매라는 성취하기 힘든 기준들로 인해 터져 나오는 신경증들을 탐구한다.

〈핥기와 문질러 거품내기〉, 1993-94.
설치작품의 일부. 자소상(흉상), 비누.
개인소장품.
Photo: John Bessler

지난 한 시간 동안 나는 두 가지 일을 하고 있었다. 하나는 의도적인 것이었다. 나는 이 글을 쓰기 위해 메모들을 정리했다. 나머지 하나는 의도적이지 않은 것이었다. 나는 내 컴퓨터 옆에 있는 커다란 상자에 든 크래커를 야금야금 먹고 있었다. 나는 배가 고프지도 않고, 그 크래커가 특별히 영양가 있는 것도 아니다. 이 글의 주제가 되는 작품인 〈갉아먹기〉는 나로 하여금 기계적인 군것질에 대해 각성하게 만든다. 나는 나 자신이 불안해하면서 먹는 것과 관련된 쾌감·죄책감 지수에 대해 곰곰이 생각하고 있음을 깨닫는다. 제닌 안토니는 많은 미국 여성들을 괴롭히는 세 가지 공포증을 작품화한다. 사실상 이 공포증들은 너무나 널리 퍼져 있어서, 종종 개인적인 것이 아니라 사회적인 문제로 분류되기도 한다. 꼭 집어서 말하자면, 그것들은 지방에 대한 공포와 그로 인한 다이어트 강박, 나이먹는 것에 대한 공포와 그로 인한 젊은 외모를 유지하려는 강박, 그리고 성적 매력을 잃는 것에 대한 공포와 그로 인한 낭만을 찾으려는 강박이다.

이 만연된 여성 정신 질환이 제닌 안토니의 미술의 과정을 구성한다. 그러나 실생활에서 안토니 자신은 이런 병의 징후를 드러내지 않는다. 그녀는 체중이 많이 나가지도, 친구들이나 구혼자들에게 경시되지도 않는 매력적인 젊은 여성이다. 그럼에도 불구하고 처음부터 끝까지 그녀의 작품에는 신체의 자연스러운 상태와 미의 문화적 정의 사이의 심리적 불균형이 배어들어 있다. 안토니는 대중매체에 젖어버린 경쟁적 환경에서 살아가는 여성들 사이에서 흔히 볼 수 있는 스트레스를 낚아챈다. 그녀는 그것을 미술의 형식으로 재상연한다.

그것은 생물학적으로 도달하기 어려운 미의 기준이 사람들을 쇠약하게 만드는 효과를 미술을 통해 알리려는 도전이다. 이것은 캔버스에 물감을 칠해 재현할 수 있는 주제가 아니다. 사실은 그 주제 자체가 하나의 과정이다. 그 주제를 집안에서 일어나는 여성들의 사생활로부터 끈질기게 끌어내어 미술이라는 공적 영역으로 옮겨놓기 위해, 안토니는 오늘날 많은 여성들을 괴롭히는 섭식 장애

제닌 안토니
〈핥기와 문질러
거품내기〉,
1993-94.
설치작품의 일부.
자소상(흉상), 초콜릿.
개인소장품.
Photo: John Bessler

의 강박적이고 자기형벌적인 측면을 실제로 수행한다. 그녀의 예술
적인 노력은 조증적이고 강박적이며 때로는 자학적이기까지 한 행
위를 포함한다. 그녀는 신경증이 그녀를 사로잡고 그녀의 창조적
과정으로 작동하는 그런 상황들을 고안한다. 그것이 심지어 그 결
과물까지도 결정한다. 평소에는 자제력 있는 이 합리적인 여성이 자
신의 미술 행위들을 통제할 힘을 잃는다. 통제력을 잃는다는 것은
곧 그녀의 주제인 강박적 행위를 한다는 것을 뜻한다. 미술의 과정
이 미술의 주제를 드러내는 사례가 된다.

많은 여성들의 인생과 비슷하게도, 안토니의 작품은 리비도 충
동의 충족과 그에 수반되는 죄책감 사이에 놓여 있다. "나는 나 자
신을 어떤 상황에 집어넣고, 그 상황이 작품의 의미를 창조해내기
를 원한다. 나는 과정을 통해 무언가를 발견하고 있는 것이다."[1] 미

제닌 안토니
〈갉아먹기(초콜릿)〉, 1992.
600파운드의 초콜릿,
24 × 24 × 24 in.
© Saatchi Collection, London. Photo:
Scott Cohen

리 착안된 결과가 없음에도 불구하고 그녀의 다양한 활동들은 두 가지 일관된 패턴을 따른다. 그것들은 사적으로 수행된다. 그리고 강박적인 극단에까지 몰아진다.

〈갉아먹기〉라는 신랄한 제목의 작품에서는 음식이 안토니의 조각 매체이다. 그녀는 가장 매혹적이고, 따라서 가장 금기시되는 음식들인 설탕과 지방을 선택했다. 적당한 수준에서는 그것들은 많은 사람들이 좋아하는 기호식품을 대변한다. 하지만 안토니는 기호가 아니라 구강기 고착에 관심을 가지고 있다. 고착은 오직 한 가지 규모, 어마어마한 크기로만 나타난다. 〈갉아먹기〉에서 열량이 높은 초콜릿과 돼지비계 덩어리는 각각 600파운드나 나가는 정육면체로, 질릴 정도의 거대한 양으로 제시된다.

이런 비계와 초콜릿 덩어리를 만들어내기 위해서는 끈질긴 노력이 필요하다. 작품의 내용이 강박적 행위에 있기 때문에, 안토니는 조수를 쓴 적이 거의 없다. 그녀는 그 과정을 혼자 수행한다. 초콜릿 정육면체를 만들기 위해서는 얇은 초콜릿을 층층이 쌓아야 하는데, 과정이 계속 진행되기 위해 초콜릿은 (실온 수준으로) 차갑고 단단하게 만들어지면 된다. 비계 덩어리는 반대의 문제를 일으키는데, 실온에서 그것은 끈적이는 점성의 상태이기 때문이다. 각각

214

의 층이 정육면체 형태를 유지하기 위해서는 드라이아이스로 냉각되어야만 한다. 각각의 덩어리를 만드는 것은 반복적이고 지루하며 강박적인 행위를 요구한다.

이 힘겨운 과정은 〈갉아먹기〉의 세 단계 중 첫 단계일 뿐이다. 비계와 초콜릿 정육면체는 두 번째 단계를 위한 원재료 역할을 한다. 조각가의 역할을 자처하여, 안토니는 초콜릿과 비계 덩어리의 부분 부분을 제거한다. 그녀의 연장과 작업 방식 모두가 여성들의 정서적 열망 및 그것을 채워주지 못하는 사회의 무능력을 담아내고 있다. 그녀의 연장은 그녀의 입이다. 조각은 갉아먹기에 의해 수행된다. 안토니는 초콜릿과 비계 덩어리를 베어 물어 씹는다.

식품저장고에서 쥐떼의 공격을 받은 치즈처럼, 그 정육면체들은 미술가의 입술과 이빨 자국을 여실히 보여준다. 그것들은 그녀의 조각 과정의 수단, 지속성, 강도에 대한 시각적 증거를 제공한다. 관람객들은 이 조각을 창조하기 위해 미술가가 극도로 먹어댔음을 알 수 있다.

설탕과 지방에 대한 이 같은 탐닉이 쾌를 불러일으킬까? 안토니는 관람자에게 먹는 것이 "그 과정에 있어 놀랄 만한 탐닉"을 제공함을, "인생에서 가장 즐거운 순간이 씹는 순간임"을 상기시킨다.

하지만 〈갉아먹기〉는 단순한 먹기가 아니라 폭식과 연관된다. 그것
은 뱃속에 있는 빈 곳보다 훨씬 더 큰 빈 곳을 채우려고 애쓴다. 금
지된 음식들을 강박적으로 야금야금 먹어치우는 것은 신체의 영양
학적 요구와 거리가 먼 만큼이나 정상적인 미술 제작의 테크닉과도
거리가 멀다. 안토니의 도착증의 정도는 정육면체들에 남겨진 자국
들로부터 추론될 수 있다. 그녀는 비계 덩어리를 씹을 때는 거의 토
할 뻔했고, 초콜릿 때문에 입안에 깊고 쓰라린 종기가 생겼노라고
고백했다. 그녀의 창조적 과정은 혹독한 절차가 되었다. "나는 나의
몸을 물리적 한계에까지 몰아붙였다. 나는 관람자들이 커다란 정
육면체로부터 그 많은 초콜릿들을 제거하는 데 드는 강박적인 노
동을 상상해보길 원한다. 나는 이점을 소통하기 위한 노력으로 한
달 반 동안이나 그 모양으로 갉아먹기를 했다. 나는 내가 비계 덩어
리를 갉아먹는 것을 관람객들이 상상할 때 그들이 나의 역겨움을
공유할 것임을 예견하면서 비계 덩어리 조각을 만들었다."[2]

안토니는 〈갉아먹기〉가 입을 조각의 도구로 사용하는 미술을
창조하고픈 욕망에서 시작되었다고 전한다. "나는 깨무는 것에 관
심이 있다. 왜냐하면 그것은 친밀한 동시에 파괴적이기 때문이다."[3]
입은 자연스럽게 씹기의 과정을 떠올리게 했다. 씹기는 음식의 이용
으로 이어졌다. 시장에서 파는 모든 식료품들 중에서 안토니는 지
방에 대한 공포를 전형적으로 보여준다는 이유에서 비계 덩어리를
선택했고, 또 욕망을 구현하고 있다는 이유에서 초콜릿을 선택했
다. 그녀는 자신의 과정은 과정 그 자체를 드러내도록 의도된 것이
라고 기술한다. "재료를 쏟아부으면서 나는 내가 그것을 씹을 것임
은 알았지만, 그것이 어떤 모양새가 될지는 알지 못했다. 나는 미적
종결을 마음에 담고 있지 않았다. 내가 알고 있었던 것은 내가 그
자체의 역사를 그 표면에 고스란히 드러내는 어떤 대상을 만들고
싶었다는 점이다."[4]

하지만 작품은 이 지점에서 끝나지 않았다. "내가 첫 한 입을 베
어 물고 나서 그것을 삼켰는가 뱉었는가가 의미를 결정했다. 뱉어
냈을 때, 나는 내가 그 뱉은 것으로 무엇인가 다른 것을 만들고 싶

어 한다는 사실을 깨달았다. 그리고는 문득 이 작품은 다식증과 관련 있다는 생각이 뇌리를 스쳤다."[5] 마구 먹고 또 토해내면서 안토니는 다식증의 주기적 순환과정을 그녀의 미술에 끌어들였다. 그녀의 행동은 탐닉을 자기형벌 및 수치심과 짝짓는다.

정육면체들에서 베어 물어내진 비계 덩어리와 초콜릿은 이 조각 설치 작업의 다음 단계를 위한 원재료가 되었다. 안토니는 뱉은 초콜릿을 다시 녹여 그것을 하트 모양의 사탕 상자처럼 생긴 틀에 부었다. 씹힌 비계는 빨간색으로 물들여진 뒤 립스틱 주형에 부어졌고, 기성품 립스틱 케이스에 넣어졌다. 이런 식으로 엄청난 양의 초콜릿 상자들과 비계 립스틱들이 제조되었다. 이 작업은 기계를 이용하면 쉽게 간소화될 수 있었을 텐데도, 안토니는 성가시고 비효율적인 절차를 이용해 작업을 수행했다. 그녀는 혼자 수작업으로 비계와 초콜릿을 손으로 만든 틀에 붓고, 그것들이 굳을 때까지 기다렸다가 떼어내고, 그런 과정을 계속 반복했다. 이 세 번째 유형의 강박적 행위는 이 뱉어진 물질들을 로맨스와 사랑의 매혹적인 상징물로 바꿔놓았다. 마침내 안토니는 그녀가 그것들을 담기 위해 마련해두었던 화려한 진열장을 채울 충분한 품목들을 축적했다. 정육면체들 가까운 곳에 설치된 진열장이 작품 〈갉아먹기〉를 완성했다.

초콜릿 상자들과 비계 립스틱들의 정교한 디스플레이는 포장을 주목하게 하는데, 포장이란 상품디자인뿐만 아니라 자기 외모가 이목을 끌고 욕망을 일으키기를 원하는 사람들에게도 똑같이 적용되는 조작의 힘이다. 안토니에 따르면, "포장은 우리 시대의 상징이다. 그것은 유혹이며, 포장을 벗기는 것은 옷을 벗기는 것과 비슷하다. 대상을 둘러싼 것이 종종 그것이 담고 있는 대상보다도 더 의미심장하다." 그녀는 이어, 소비 사회에서 다식증적인 관계양상은 모든 종류의 물질적 대상들과 형성된다고 본다. 이 같은 심리적 중독의 증거는 과소비되고 성급하게 버려진 물품들로 가득 찬 쓰레기통에서 발견된다. 그녀는 다음과 같이 말한다. "아마도 우리는 다식증 사회일 것이다. 우리는 순식간에 마음을 빼앗기곤 얼마 지나지 않아 그것을 던져버린다. 아마도 포장이란 것이 바로 그런 것

일 것이다. 그것은 오직 순간적인 만족을 위한 것으로서, 금세 버려
진다."

　〈갉아먹기〉에 속한 진열장의 온전한 제목은 "립스틱/페닐에틸
아민 진열"이다. 초콜릿의 주요 성분 중 하나인 페닐에틸아민은 최
음제 비슷한 역할을 한다고 알려져 있다. 그것이 초콜릿을 먹는 것
을 사랑을 하고 있는 때의 느낌과 비슷하게 만든다. 이 사랑의 환상
이 기분 좋은 맛과 더불어 초콜릿의 중독성을 설명해줄 것이다. 초
콜릿은 풍요의 시대에도 지속되고 있는 어떤 허기를 달래준다. 그
허기는 영혼 속에 자리하고 있는 것으로서, 인위적으로 만들어진
욕망들과 매체들이 합성해낸 열정에 의해 악화된다.

　하트 모양 상자에 담긴 초콜릿은 애인들이 바치는 고전적인
선물이다. 립스틱은 아름답게 꾸미는 과정에 속한다. 그것은 유혹
의 도구이다. 안토니는 이 품목들을 고급 백화점에서 파는 호화상
품들만큼이나 예쁘장하게 제시한다. 하지만 관람자들은 이 열망과
쾌락의 상징들을 볼 때, 거칠게 상처가 난 비계 덩어리와 초콜릿 정
육면체들에서 그것들을 완성하는 데 수반된 육체적 학대와 심리적
속박의 증거 또한 보지 않을 수 없다. 게다가 진열장 뒷면에 있는
거울들은 진열된 품목들의 시각적 풍성함을 배가시킬 뿐만 아니라
관람자 자신들을 되비추기도 한다. 죄책감, 수치심, 환상, 불안감의
올가미에 얽히지 않고서는 누구도 그 자리를 뜰 수 없다.

　안토니는 청중들이 그들의 젠더 성향에 따라 〈갉아먹기〉에 반
응하는 경향이 있다고 전한다. 남성들은 강박적인 갉아댐과 핥음
이 지닌 에로틱한 암시에 자극을 받는다. 반면에 여성들은 거부감
을 가지고 반응한다. 그들에게 이 작품은 명백히 여성의 자아에 대
한 대중매체의 폭력과, 모양을 가꾸고 마른 몸매가 될 때까지 살을
빼려는, 그들의 일생에 걸친 투쟁에 대한 예민한 감각을 촉발한다.
젊은 여성들조차 이런 식으로 반응한다. 많은 사람들이 이미 자신
의 신체를 시간과 유전적 특질들에 종속된 영역으로 다루도록 교
육되어 있다. 하나하나의 흠이 그들의 사랑과 직업에서의 성공에 대
한 위협으로 간주된다.

안토니에게 그녀의 작업은 불안을 정복할 수 있는 수단을 제공한다. 그녀는 다음과 같이 주장한다. "나는 분노하지 않는다. 나는 내 어머니의 세대와 내 세대 사이의 간극을 본다. […] 그녀는 아름다움에 관한 특정한 관념들의 희생양이었다. 그런 관념들이 내 인생에서도 문제이기 때문에, 나는 그것들을 쫓아내려고 애쓰고 있다." 또 다른 맥락에서 그녀는 다음과 같이 말했다. "입을 가지고 장난 같은 조각을 만드는 것에는 웃음을 자아내는 무언가가 있다. 유머를 통해 비로소 나는 내 작품에 대해 자기반성적이 된다. 나는 집에서 마구 먹어대는 여성들을 비꼰다. 나는 나 자신을 비웃는 것이다. 긴장을 푸는 것이 중요하다. […] 나는 사회 속에서 내가 근심하는 것들을 실연하고 있다."[6] 그럼에도 불구하고 그녀는 이 작품이 개인적인 트라우마에 관한 것이 아니라고 주장한다. "초점을 나에게 맞추는 것은 너무나 쉬운 일이다. […] 나는 관람자가 대상과 관계를 맺고 과정을 상상하기를 원한다."[7]

자신의 의지를 버리고 과정을 따르는 것이 이 작품의 기획에 너무나 본질적인 것인지라, 이점은 〈갉아먹기〉가 미술관에 설치된 후에도 계속 지속되었다. 다식증 환자의 강박적 행위는 시간표와 일정에 맞춰 제한되는 것이 아니다. 미술가는 그 가차 없는 여세에 압도되어, 전시가 시작되었을 때에도 게걸스럽게 갉아먹고 뱉어내는 것을 멈추지 않았다. 그녀는 저녁에 사람들이 다 떠난 뒤에도 혼자서 비계 덩어리와 초콜릿을 계속 갉아먹었다. 게다가 언젠가 한 번은 비계 덩어리 정육면체가 미술관에 설치된 후 예기치 않게 형체가 무너져 좌대 밑으로 흘러내린 적이 있었다. 그것을 다시 만들어 작품에 그녀의 예술 의지를 입히는 대신, 안토니는 이 예기치 못한 상황을 의지력 상실의 추가된 증거로 작업에 포함시키기로 했다. 그녀는 다음과 같이 설명한다. "이런, 이건 그야말로 우리가 몸속에서 지방을 경험하는 바로 그 방식이네요. 우리는 통제할 수 없습니다. 하지만 아마도 우리는 이것까지도 아름다운 몸짓으로 보는 법을, 다시 말해 나이 먹어가는 과정을 아름답게 보는 법을 배울 수 있을 겁니다."

〈갉아먹기〉는 안토니의 다른 작품들에서도 반복되는 조각에 대한 태도를 확립한다. 각각의 작품은 여성들에게 흔한 강박적 행위들로 시작된다. 이 행위가 작품의 방법, 재료, 주제를 지시한다. 시각적 증거는 관람자가 안토니의 창작 과정을 추론할 수 있게 해준다. 이것은 다시 작품의 사회적이고 심리적인 주제를 이끌어낸다. 사례를 몇 개만 들자면 다음과 같다.

〈핥기와 문질러 거품내기〉(1993)

활동: 강박적인 씻기

재료: 비누

공포증: 세균에 대한 공포

미술기획: 안토니가 자신의 이미지로 틀을 만들고 비누로 주조하여 자신의 흉상을 만든다. 그녀가 그 비누를 사용하여 강박적으로 씻을 때, 그녀는 자신의 몸을 깨끗이 하는 동시에 주조된 그녀 자신의 이미지를 녹여버리게 된다.

제닌 안토니
〈사랑의 돌봄〉, 1993.
© Anthony d'Offay Gallery,
London. Photo: Prudence
Cumming Associates, Ltd.

〈사랑의 돌봄〉(1993)

활동: 강박적인 자루걸레질

재료: 머리카락

강박: 바람직한 사람이 되기 위해 여성은 아름답고 순종적이어야만 한다.

미술기획: 머리카락이 붓을 대신한다. 머리염색약이 물감을 대신한

다. 갤러리 바닥이 캔버스를 대신한다. 안토니가 갤러리 바닥 전체를 그녀의 긴 머리카락으로 걸레질하며, 그 머리카락을 검정 머리염색약이 담긴 양동이 속에 넣었다 빼기를 반복한다. 이 행위는 무릎을 꿇고 머리는 바닥을 향해 숙인 채 수행된다. 염색이라는 미술가의 자기 미화는 걸레질이라는 굴욕적인 집안 허드렛일과 연결된다. 두 가지가 다 여성을 비하한다.

〈커버걸의 짙은 속눈썹〉 (1993)

활동: 화장을 하면서 강박적으로 속눈썹을 깜박거리기

재료: 마스카라

강박: 멋 부리고 꼬리치기

미술기획: 속눈썹이 붓을 대신한다. 마스카라가 물감을 대신한다. 안토니가 강박적으로 마스카라를 덧바르고는 눈을 깜빡거려서 마르지 않은 마스카라를 종이로 옮긴다. 눈을 깜빡일 때마다 센다. 속눈썹을 천 번 넘게 깜박거리면 하나의 드로잉이 만들어진다. 왼쪽 눈에 의해 그려진 것과 오른쪽 눈에 의해 그려진 것이 쌍을 이루어 두 폭 작품으로 제시된다.

[안토니 후기]

창작 과정이 더 길게 지속되는 것은 동시대의 미술가들 사이에서 흔한 일이다. 그것은 다양한 의미를 풀어놓는다. 제닌 안토니의 긴 지속은 그녀로 하여금 자신을 강박에 내맡기고 오늘날의 많은 여성들에 의해 공유되는 괴로움을 수행하도록 한다. 온 카와라의 경우, 미술 제작이 삶을 증명해주므로 그가 살아 있는 한 그것은 계속되어야만 한다. 지속기간은 멜 친의 경우는 땅이 회복되는 과정에 의해, 오를랑의 경우는 외과 성형의 과정에 의해 결정된다. 도널드 설튼의 경우 미술 창조를 위해 쏟아부은 셀 수 없는 시간들이 작품 가치의 척도가 되며, 척 클로스의 경우 데이터를 수집하는 끈질긴 시간이 작품 가치의 척도가 된다.

16 도널드 설튼
Donald Sultan
: 노동

- 1951년 캐롤라이나 애쉬빌 출생
- 노스캐롤라이나 대학교 (채플 힐) 미술 학사
- 스쿨 오브 아트 인스티튜트 오브 시카고 (일리노이) 석사
- 뉴욕 시 거주

도널드 설튼은 노력을 아낄 수 있는 경우에도 힘들게 작업을 한다. 완성된 작품에서는 시간을 많이 들인 정교한 그리기 과정의 증거가 거의 드러나지 않는다. 그러나 노동의 투자는 결코 헛되지 않다. 이 눈에 보이지 않는 동인이 그의 정물화와 도시 풍경을 동시대 사회에서의 노동의 성격에 대한 강력한 사회 비평으로 바꿔놓는다.

도널드 설튼
〈레몬들 1984년 4월
9일〉, 1984.
메소나이트에 붙인
비닐 합성 타일에 유채,
회반죽, 타르.
96 × 96 in.
© Donald Sultan

단추만 누르면 노동을 절감해주는 자동화된 편의장치들의 인기는 대부분의 사람들이 일을 고된 것으로 여기고 있음을 시사한다. 도널드 설튼의 그림들은 일과의 관계가 "기피"라는 단어로 요약되는 사람들을 겨냥한 메시지를 담고 있다. 그의 미술 제작에 투입된 노력은 실용적인 목적에는 기여하는 바가 없으며, 미적인 목표에 대해서도 과도한 것이다. 그것은 노력 그 자체를 주목하게 만들며, 그렇게 함으로써 노동과 기능, 성취 사이의 관계에 대해 곰곰이 생각해보도록 자극한다.

일을 정의하는 두 가지 상반된 방식이 있다. 일은 우리가 수입을 얻기 위해 하는 어떤 것이라고 설명될 수 있다. 이런 입장에서 보자면 금전적 지불이 목표이며, 보상을 위해 힘을 쓴다. 하지만 일을 우리가 즐기면서 하는 어떤 것이라고 생각해볼 수도 있다. 이 경우

도널드 설튼
〈레몬〉을
제작하는 8단계
절차, 1995.
메소나이트에
붙인 타일에
라텍스, 공업용
회반죽, 타르.
각 12 × 12 in.
© Donald Sultan

보상은 과정 속에 내재되어 있다. 이 두 태도들 중 어느 쪽이 즐거움과 자존감을 더 많이 산출할 것 같은가? 이에 대한 답은 땅콩버터 딸기잼 샌드위치를 먹는 네 가지 방법의 테스트에서 찾을 수 있을 것이다.

1 딸기를 따서 잼을 만든다. 땅콩 껍질을 까고 땅콩을 갈아서 땅콩버터를 만든다. 밀가루 반죽을 해서 빵을 굽는다. 빵을 썰고 땅콩버터와 잼을 바르고 포갠다.

2 미리 만들어진 땅콩버터 한 병, 딸기잼 한 병, 빵 한 덩어리를 구입한다. 빵을 자르고, 땅콩버터와 잼을 바르고 포갠다.

3 딸기잼이 미리 섞인 땅콩버터와 미리 잘려진 빵 한 봉지를 구입한다. 바르고 포갠다.

4 미리 만들어진 땅콩버터딸기잼크래커를 구입한다.

마지막 사례에서 구매자는 빵을 바를 필요가 없다. 따라서 씻어야 할 나이프도 없다. 크래커는 보통 씹을 필요조차 없을 정도로 작은 편이다.

우리 문화만 일의 즐거운 측면에 대해 회의적인 것은 아니다. 고대 그리스인들은 노예를 소유함으로써 일의 반명제, 즉 여가를 자유롭게 향유할 수 있었다. 유태인들은 일을 속박과도 같은 것으로 여겼다. 초기 기독교인들은 성 토마스 아퀴나스가 은혜의 원천으로 찬미하기 전까지는 이익을 위해 일하는 것을 모욕적인 것으로 생각했다. 미합중국 헌법에 명문화된 노동윤리는 행복은 수고로움을 조건으로 하며 부유함은 신실함의 증거라는 종교개혁자들의 신조에 기반하고 있다. 미국의 경제, 교육체제, 그리고 사회적 관행은 노동의 미덕 위에 세워졌다. 그러나 이 전통이 지금껏 살아남아 있는가?

행복의 기준으로 흔히 인용되는 것들에는 사랑, 품위, 그리고 자존감 등이 포함된다. 보통 일터에 관련된다고 여겨지는 감정들은 굴욕감, 좌절, 근심 등을 포함한다. 도널드 설튼은 노동과 행복을 화해시킨다. 그와 그의 조수들은 그 어떤 실용적인 목적에도 도움이 되지 않는, 게다가 시끄럽고, 더럽고, 때로는 불쾌한 냄새까지 나는 일들을 수행하기 위해 시간과 돈과 노력을 들인다. 하지만 이 일들은 오늘날의 노동 집단 내에서는 경험하기가 매우 어려운 자기만족의 기회를 제공한다. 이 일들은 육체노동을 포함한다.

재료와 육체적으로 접촉하는 것은 서구의 발달된 테크놀로지 하에서는 거의 멸절되다시피 한 작업 형태이다. 생명 없는 기계가 활기찬 노력 행사를 대체함에 따라, 인간들은 점차 재료들과의 직접적인 연관으로부터 분리된다. 처음에는 조립 라인과 원격감지장치들의 도입 때문에, 또 가장 최근에는 컴퓨터를 이용한 제조업과 로봇공학 때문에 일은 그 장인적 성격을 상실했다. 속도가 우수함의 척도였던 숙련을 대체했다. 이와 같은 공장에서의 심적 태도는 사

무실과 가정으로 확산되었으며, 심지어는 여흥을 위해 고안된 활동들에까지 확산되었다. 조립식 재료 일습은 모형 비행기, 모카신, 양탄자 등을 만드는 공예 활동에 들어가는 노력을 줄여준다.

은행, 보험회사, 부동산 중개소, 관공서, 그리고 사적이고 전문적인 서비스 업종이 유형의 상품들을 생산하는 노동 분야를 능가하게 되었다. 후기 산업기술과 관련하여 육체적 노력이란 흔히 "시작" 단추와 "마침" 단추를 누르는 데 쓰일 따름이다. 하지만 일회용 식기에 담긴 즉석조리식품을 저녁으로 먹기 위해 전자레인지에 넣고 돌릴 수 있는 능력, 전열기의 다이얼을 돌릴 수 있는 능력, 오락 프로그램을 보기 위해 TV를 켤 수 있는 능력이 얻고자 꿈꿀 만한 것들인가? "일은 그 자체가 보답이다"라는 칙령에 경의를 표함으로써, 설튼은 수고가 없는 풍요로움이 진정한 향유를 낳는 일은 거의 없다고 주장한다. 왜냐하면 그것은 인간의 성취의 일차적인 원천인 육체적 노력을 빠뜨리고 있기 때문이다.

그의 작업실에서는 다양한 사람들이 다양한 작업들을 수행하는데, 이 같은 분업과 협업 자체는 과거에는 명망있는 미술가들에 의해 실행되었던 존경받는 전통이다. 하지만 설튼의 작업실에서 일어나고 있는 활동들의 성격은 단언컨대 비전통적이다. 미술 제작에 이용되는 절차가 아니라 건축에 이용되는 절차를 도입하여, 설튼은 오늘날의 일터에 드물게 남아있는 육체노동의 기회를 제공하는 거래를 한다.

설튼의 그림들은 함축적인 은유와 시적 표현에 기반하여 작품을 논하는 비평가들에게 딜레마를 던진다. 재료와 구조를 설명해주는 직설적인 서술이 일상적인 노동에 적합하다. 집짓는 사람들의 노고에 대해 "뼈대에 박힌 징들의 리듬감 있는 행진", "얼음같이 매끄러운 땜질", "스타카토 표시 같은 못들", 또는 "흙탕물 같은 농도의 지붕용 타르"라고 기술할 사람은 거의 없을 것이다.

마찬가지로, 집을 짓는 데 이용되는 과정들도 상상력의 자유로운 지배나 영감에 도움이 되지 않는다. 그런데도 도널드 설튼과 그의 조수들은 농부, 기와장이, 그리고 화가들의 활동을 작품에 함

도널드 설튼
〈공장 화재 1985년 8월
8일〉, 1985.
메소나이트에 붙인
타일에 라텍스와 타르.
96⅝ × 96¾ in.
© Donald Sultan

께 사용한다. 그러한 노동은 일상적이고도 깐깐한 것이다. 그리고 그 수단과 결과물은 미리 결정되어 있다. 반면에 미술은 여전히 자연적 발생과 예측불가능성이라는 낭만적인 관념을 견지하고 있다. 진정한 미술가라면 테크닉과 재료에 관한 노하우 외에도 통찰력과 비전을 가지고 있으리라 기대된다. 미술은 흔히 영감으로 가득 찬 순간의 마법을 구현함으로써 일상세계 위로 고양된 것이라고 믿어진다. 도널드 설튼의 미술은 블루칼라의 노동 절차로부터 나온 것이며, 그렇기 때문에 일 자체의 가치를 옹호한다. 결과적으로, 그 표면은 조밀하고 그 이미지들은 매우 함축적이다. 하지만 그의 작품들에 사회적이고 심리학적인 의의를 부여하는 것은 그 완결된 작품에 도달하는 방식이다.

작가에 의해 쓰인 다음의 진술들에 "회화의 문제"라는 제목을 붙여도 좋을 것이다. 그것은 회화의 주요한 두 노선(추상과 서사적 작품)이 처한 작금의 고갈상태를 묘사한다. "추상의 언어는 현대

의 유산이다. [...] 순수 추상은 위기에 처해 있다. 70여 년을 지내면서 추상이 그 자신에 대해 말해야 할 것들은 거의 다 말해졌다." 서사적인 회화에 대해서라면, "이미지들은 곳곳에 너무나도 만연해있지만, 그 결과로 마침내는 희미하게 추상화되어버린다. 이것이 우리 시대의 근본적인 시각적 진실이다." 이러한 딜레마에 대한 설튼의 해법은 무엇일까? "회화는 무엇보다도 손으로 만든, 혹은 개인이 만든 대상이다. 인간이 자기 자신에 대해 관심을 가지고 있는 한, 회화는 부적절한 세계의 울타리 속에 갇히는 것을 피할 수 있다. [...] 그러므로 하찮은 것들에라도 화가가 자신의 정신을 쏟아붓는 것이 핵심이다. 어쨌건, 미친 듯이 손을 놀려 그림을 그리는 것만으로는 결코 회화를 의자보다 나은 것으로 만들지 못할 것이다."[1]

회화의 생명력과 적합성을 유지하기 위한 설튼의 노력은 정교한 창작 과정이라는 형태를 취한다.

1-2단계: 캔버스 위에 그림을 그리는 대신, 설튼은 건설업에서 흔히 사용되는 재료, 도구, 기술을 받아들여 그의 그림을 "건축한다." 큰 그림들을 그릴 때는 3인치짜리 강철 롯드를 사용해 2×4인치 표준치수의 소나무 캔버스틀의 뒤를 받쳐줄 무거운 합판을 볼트로 죄어준다. 그의 목공술은 미술가나 공예가의 수준이 아니라 목수의 수준이다. 다른 재료들로는 전형적인 건설 자재 상점에서 구매한 리놀륨 장판, 타르, 고무, 송판, 석고, 스패클 등이 포함된다. 설튼의 연장목록에는 용접기, 끌, 망치, 스크레이퍼, 칼 등이 올라 있다. 그의 작업 기술은 둥근 끌로 파내기, 줄로 갈기, 거푸집에 부어 만들기, 사포로 다듬기 등을 포함한다.

3-4단계: 주택에 마루를 까는 전형적인 방식으로 비닐 장판을 나무판에 접착한다. 그 위에 두 번째 비닐 장판을 덧댄다.

5단계: 비닐 장판 위에 합성 뷰틸 고무를 두툼하게 바르고 몇 주 간 마르게 둔다. 뷰틸 고무는 두껍고 부드러운 표면을 형성하는 끈적거리고 불쾌한 혼합물질로서, 지붕을 얹을 때 사용된다. 이 공들인 지지 구조가 완성될 때까지 회화적인 충동은 유보된다.

6단계: 설튼은 마른 뷰틸 고무 표면에 분필로 드로잉을 한다. 그는 언제나 직접 드로잉을 한다.

7단계: 그려진 이미지에 용접기로 열을 가한 다음, 그 아래 깔린 비닐 장판이 드러나도록 잘라내고 문지른다. 설튼의 미술용품 구매목록에는 크릴로 내/외장용 스프레이 페인트, 그립 프라이머 실러, 폴러 오브라이언 라텍스 벽 페인트, 리갈 벽면 스테인, DAP 비닐 스패클링, 핏파이어 프로판 개스, 엘모스 카펜터스 목재 메꿈이, 블랙탑 레드 데블 아스팔트와 지붕 수리용 타르, UGL 세이프 그립 콘택트 시멘트 등이 들어 있다. 그는 심지어 미리 혼색된 물감들을 사용한다. 판매상들은 주문형 재료들을 준비할 필요가 없다.

8-9단계: 뷰틸 고무가 제거되고 나면, 표면을 돋우기 위해 석고가 더해진다. 그런 뒤 표면은 사포로 다듬어진다. 도널드 설튼의 작업실 연장목록에는 실버나이트 업소용 진공청소기, 스탠리 연마기, 마키타 마무리용 연마기, 드월트 전동작업대, 전동 이음새 공구상자 , 망치, 전동 드릴, 철사 끊는 도구들, 고글, 스패클링 도구, 쇠톱, 클램프, 나사, 못 등이 포함된다.

10단계: 스펀지나 천 조각을 이용하여 물감이 더해진다.

설튼의 그림들은 종종 자연이라는 주제에 건축의 수단들을 적용한다. 그러나 자연의 아름다움, 순수함, 신선함, 건강함을 찬미하는 대신, 설튼의 과일들과 꽃들은 산업 폐기물들에 절어 있는 듯 보인다. 그것들은 납작해졌거나, 비정상적인 비례로 팽창되어 있으며, 거친 검정색 물체로 둘러싸여 있다. 산업을 나타내는 이 같은 대상들은 때때로 매연을 내뿜는 굴뚝들과 불타는 듯한 공업 지역처럼 직설적으로 묘사되기도 한다. 이 작품들은 우리의 유기농 식품들조차도 인간의 손이 닿지 않은, 공업화된 농업시스템의 산물임을 당혹스럽게 상기시킨다. 그것들은 디젤 연료의 냄새, 엔진 소리, 검은 매연의 존재를 떠올리게 하는데, 이 모든 것들이 오늘날의 산업적 농장의 삶에서 빠지지 않는 것들이다. 미술을 하고, 농사를 짓고, 건물을 짓는 각양각색의 다양한 활동들이 설튼의 작업에서 하나

로 융합된다. 그 통합은 자연이 산업에 얼마나 굴복했는지를 증명한다. 하지만 제조업 또한 더 새로운 테크놀로지에 굴복하고 있는 것도 사실이다. "나는 연기가 솟아오르는 굴뚝들을 포플러 나무라도 되는 양 바라보기 시작했다. 왜냐하면 이것들도 곧 사라져버릴 것이었기 때문이다. 나는 그것들을 우리의 숲으로 간주한다. [...] 이것들조차도 식물들 같다는 것은 또다른 관념적 유희이다."[2] 이처럼 진보된 테크놀로지들은 자연이 사물들을 길러내는 방식과 사람들이 사물들을 구축하는 방식 모두를 위협한다. 설튼은 계속해서 다음과 같이 진술한다. "공업은 과거에 속하며, 현재는 오직 전자공학만이 있다. 매우 낙담스러운 상황이다. [...] 산업혁명은 사람들에게 핵 시대나 초전자(hyper-electronic) 시대의 영향력과는 매우 다른 영향력을 가지고 있었다. 전자가 박애주의를 촉발한 반면, 전자공학의 경우에서 알 수 있듯 후자는 권리박탈을 초래한다."[3]

설튼은 우리가 만족을 느낄 수 있는 기회가 점점 줄어드는 것에 괴로워한다. "이 나라는 부의 축적을 위해 파괴되어가고 있다. 이 나라가 그런 식으로 움직여온 것은 텔레비전과 대중매체들이 대중들에게 구 경제구조, 즉 사물들을 만들고 제작하는 구조가 붕괴되고 있다고 확신시키기 때문이다. 대중들은 사물들을 만들기보다는 총액을 중재하고 움직이는 쪽으로 돌아서고 있다. 우리는 점점 사물을 만드는 능력을 상실해가고 있다.[4] 그에 대한 반발로서 그는 자신의 그림들을 구축하는 데에 엄청난 시간과 노력을 쏟아붓는다. 그는 기계들이 처리할 수 있는 일들을 직접 수행한다. 심지어 그는 전혀 필요하지도 않은 허드렛일들을 택하기도 한다. 효율성은 설튼에게는 지배적인 구속력을 지니지 않는다. 그의 작업실에 스패클링, 지붕 얹기, 징 박기와 같은 과정들을 흔쾌히 받아들임으로써, 그는 이 판에 박히고 노동집약적인 활동들에 미술로서의 품격을 보장해준다. 이 새로운 맥락 속에서 그것들은 만족, 존엄성, 육체적 노고의 감각적 쾌를 소통시킨다. 설튼은 근육과 손이 기계와 편의 상품들로 대체될 때 상실되는 전통적인 긍지의 원천들을 되살린다. 그는 노동절감을 노동미감으로 바꿀 것을 제안함으로써 문화 속

에 고착된 가치들과 마음속 깊이 스며든 가정들을 뒤엎는다.

[설튼 후기]

도널드 설튼과 로즈마리 트로켈은 둘 다 쓸모없는 것이 되어버렸거나 자동화 이전 시대의 흔적으로서만 살아남은 노동을 품위 있는 것으로 만든다. 트로켈이 여성과 관련된 가사활동에 초점을 맞춘다면, 설튼은 남성들이 지배하는 건설업에 초점을 맞춘다. 뜨개바늘을 딸각거리는 소리와 망치를 두드리는 소리는 젠더와 생산에 관한, 깊이 각인된 문화적 가정들을 공표한다. 설튼과 트로켈은 이런 메시지들을 들리게 만든다. 마이크 켈리는 여성들에 의해 집에서 만들어졌던 버려진 장난감들을 전용함으로써 이 영역에 들어온다. 그것들 또한 켈리의 작품의 물질적 구성요소가 됨으로써 그 변변찮은 태생을 벗어버리며, 그리하여 유명 갤러리들과 세련된 미술 후원자들의 집에 진열된다.

17 하임 스타인바흐
Haim Steinbach

: 쇼핑

- 1944년 이스라엘 레체보트 출생
- 프렛 인스터튜트 (뉴욕 브루클린) 미술 학사
- Université d'Aix (프랑스 마르세이유)
- 예일대학교 미술대학 미술 석사

쇼핑의 기원에 대한 보고는 저 옛날 바빌론 시절까지 거슬러 간다. 솔로 몬왕과 시바여왕은 성경에 기록될 만큼이나 물건들을 사모으는 데 탐닉 했다. 하지만 돈과 물품을 교환하는 것이 미술가의 창조적 역작의 레퍼 토리에 포함된 것은 20세기말이다. 하임 스타인바흐는 미술제작을 쇼 핑과 같은 것으로 간주한 수많은 미술가들 중 한 명이다. 그가 구매하여 전시하는 대상들이 그의 미술작품들이다. 종종 그 상품들을 올려놓는 선 반들이 그의 작품에서 새로 제작되는 유일한 구성요소이다.

하임 스타인바흐
〈애니의 피규어가 있는 선반〉,
1981.
나무, 플라스틱 마스크들,
접착지, 석고로 만든 작은
피규어, 25 × 22 × 14 in.
© Jay Gorney Modern Art and
Sonnabend Gallery, New York

범퍼 스티커: "일이 꼬이면 쇼핑을 하러 간다."

티셔츠: "남자와 소년의 차이는 그들이 가지고 노는 장난감들의 가격에 있다.", "쇼퍼홀릭", "가장 많은 장난감들을 가지고 죽은 사람이 승자이다."

연하장: "살기 위해 일하고, 사랑하기 위해 살고, 쇼핑하기 위해 사랑한다.", "타고난 쇼핑객", "쇼핑한다, 고로 존재한다."

앞치마: "여성의 자리는 쇼핑몰에 있다."

커피 머그: 쇼핑몰 죽순이/죽돌이들

하임 스타인바흐
〈전통의 매력〉, 1985.
혼합매체 구성,
38 × 66 × 13 in.
© Jay Gorney Modern Art and
Sonnabend Gallery, New York

　　상인들과 광고주들은 종종 순진한 대중들을 먹잇감으로 삼아 순간적인 충동구매를 조장할 책략을 만들어낸다고 비난받는다. 그러나 이런 인상은 위에 열거된 상품장식 모토들과 모순된다. 저 품목들은 그것들이 내세우는 슬로건에 동조하는 수많은 개인들에 의해 구입된다. 이 물건들은 마케팅 과정의 절정(판매의 순간)에 참여함으로써 얻게 되는 즐거움과 성취감을 자랑스레 내세운다. 그것들을 소유하는 사람들은 소비지향적 생활양식에 충성을 맹세한 셈

이다.

하임 스타인바흐는 대다수의 동시대 삶을 지배하는 상업주의에 동참한다. 그는 스스로를 작업실에 고립시키는 대신에, 살만한 물건을 물색하면서 거리와 상점가를 배회한다. 그리고는 그리거나 조각하거나 주조하는 대신, 구매한 것들을 그가 만든 선반들 위에 배열한다. 이처럼 그의 작품은 그 값을 지불할 능력이 있는 사람이라면 누구나 이용할 수 있는 상품들을 진열하는 것으로 이루어진다.

스타인바흐의 창작과정은, 벤자민 웨스트, 존 싱글턴 코플리, 그리고 찰스 윌슨 필이 채택한 방법들이 이 나라의 건국 가치들을 담고 있는 것과 똑같이, 현재의 지배적인 사회 가치를 내재적으로 반영한다. 이들 18세기 화가들에 의해 창조된 노동집약적인 회화들은 고된 노동, 인내, 그리고 규율에 기반한 윤리를 선언한다. 스타인바흐가 쇼핑을 미술로 채택한 것도 똑같이 유효하다. 왜냐하면 그것은 20세기 마지막 10년의 특징이라 할 만한 소비, 사치, 탐닉의 뻔뻔스러운 추구를 공표하기 때문이다.

전 세대 미술가들이 새기기, 주조하기, 그리기 기술을 연마했던 것처럼, 스타인바흐는 구매의 기술을 개발한다. 이러한 노력은 성패를 좌우하는 새로운 유형의 숙련을 주목받게 만든다. 웰빙은 더 이상 도구들과 그것을 다루는 탁월한 솜씨를 요구하지 않는다. 필요한 것은 시장에서 가장 적은 비용으로 가장 좋은 품목을 골라내는 일이다. 이와 비슷하게, 사회적 지위도 아름다움, 재능, 지성, 영성보다는 소비능력에 달려있다. 쇼핑은 진지한 노력이다. 스타인바흐는 쇼핑을 진지한 예술적 노력으로도 규정한 것이다.

하지만 쇼핑은 기능적인 일 이상이다. 윈도우쇼핑은 일종의 여가활동이며, 이것저것 사대는 것은 욕구불만과 우울함에 대처하는 가장 흔한 해독제이다. 정보광고들은 일종의 오락물이다. 쇼핑몰에 가는 것은 사람들을 신나게 한다. 나라 전체를 신나게 하기도 한다. 퍼레이드나 축제가 아니라 쇼핑이야말로 우리문화가 무엇인가를 축하하는 가장 주된 양태이다. 파격세일이 밸런타인데이, 대통령의 날, 현충일, 노동절, 마틴 루터 킹 데이 등을 기리는 우리의 방식

을 분명히 보여준다. 우리는 돈을 씀으로써 우리의 국가적 유산에 경의를 표하는 것이다.

만약 미술이 미술가의 가장 날카로운 지각과 가장 섬세한 감수성의 물질적 증거를 제공하는 것이라면, 스타인바흐는 자신에게는 구입된 상품들이 그런 역할을 한다고 말하는 듯하다. 이 일견 희한해 보이는 주장은 쇼핑하는 사람들이 미술가들처럼 행동하는 것을 보면 입증된다. 시장에서의 선택은 그들의 취향과 욕망을 분명히 보여준다. 쇼핑은 그러므로 인생에 의미를 부여하고, 한때는 무엇인가를 생산한 결과로 주어졌던 심리적 보상까지도 보장해준다.

더 나아가 구매는 곧 능력배양이다. 각각의 결정은 상당한 고심, 긴장감, 확신, 창조적 문제 해결을 포함한다. 미술과 마찬가지로 쇼핑도 자기표현과 감성적 즐거움을 성취할 수 있는 수단을 제공한다. 스타인바흐는 그리하여 다음과 같이 주장한다. "물건들, 상품들, 혹은 미술작품들은 우리에게 있어 언어와 다를 바 없는 기능을 가지고 있다. 우리는 우리가 쓰기 위해 그것들을 고안했고, 그것들을 통해 의사소통하며, 그럼으로써 자아를 실현한다."[1]

스타인바흐는 탐욕스러운 소비자들의 끝없이 반복되는 짜릿함의 추구에 빠져있는 듯하다. 성욕이나 식욕과 마찬가지로 그것은 결코 완전히 충족되지 않는다. 물질적 풍요의 즐거움에 바쳐지지 못할 만큼 하찮은 제품이란 없다. 탐욕, 낭비, 어리석음, 만족감에 대한 유아적 요구, 이 모든 경멸적 용어들이 "소비하다"라는 동사에 대한 스타인바흐의 정의에서는 삭제되었다. 그의 작품에서 물건들의 구매는 마음껏 쓸 수 있는 수입을 가졌다는 사실에 대한 시각적 환희와 자부심의 표시이다. 그는 소비의 구성요소들을 조직적으로 탐구하여 그것을 "물건들을 수집하고 배열하고 제시하는, 널리 공유되어 온 사회적 제의"[2]로 동일시한다.

미술로 수집하기: 스타인바흐는 소비자의 욕망이 자극되고 진정되는 다양한 장들을 체계적으로 탐구한다. 중고품 가게와 부티크, 슈퍼마켓과 가구상점, 미술관의 기념품가게와 커다란 디자인

상점, J. C. 페니와 노드스트롬 백화점 등. 그는 심지어 땡처리 상점 골목에 즐비하게 늘어서 있는, 싸구려 재고품을 파는 난장판 소점포들까지도 탐색했다. 열대지방인 양 내부장식을 해놓은 바나나리퍼블릭 매장에서 탐구가 이루어지기도 한다. 시장에 나온 모든 상품들이 그의 아쌍블라주의 후보가 된다. 그는 희귀한 골동품을 가지고 돌아올 수도 있고, 대량생산된 물품들을 가지고 돌아올 수도 있다.

일주일 단위의 지루한 업무를 수행하는 일반적인 남녀들과는 달리, 스타인바흐는 어마어마한 장터의 화려한 광경과 마주한 관광객의 즐거움을 늘 견지한다. 자신의 여정을 기릴 기념품을 열심히 찾는 가운데, 그는 충동구매의 의식을 끝없이 열성적으로 재연한다. 그의 작품들은 미리 구상된 것들이 아니다. 각각의 구매는 혼잡한 장사진 속에서 눈에 띈 물건과의 우연한 만남의 결과이다. 스타인바흐의 작품의 해외전시들은 그가 그 지역에 쇼핑을 가면서 시작된다. 그러므로 각각의 전시는 바로 그 지역에서 구할 수 있는 물건들의 생생한 기록이다. 미술관에 가는 사람들은 그들 자신의 삶이 그의 노력의 결과물들에 반영되어 있음을 보게 된다.

1970년대 말, 그러니까 그의 작품이 아직 비싼 가격에 팔리기 전에는 스타인바흐는 구매를 벼룩시장이나 뒷마당 장터, 중고품가게 등에서 발견한 싼 물건들로 한정했었다. 그의 작품 가격이 상승하면서 작품을 구성하는 물품들의 가치 역시 상승했다. 1979년에서 1983년 사이에 만들어진 작품들에는 아동용 플라스틱 공, 티셔츠, 원주민 조각의 복제품, 아약스사의 주방세제, 시리얼 상자, 플라스틱 시계, 박제 너구리, 원반 등이 들어 있었다. 1985년에 그는 볼드사의 세제 상자들을 신상품 법랑찻주전자들과 묶었고, 1년 뒤에는 전문 숙련공이 깎아 만든 나무 부엉이를 들여놓았다. 1987년 무렵에 스타인바흐는 18세기 네덜란드 진품 조각상들과 유니버설사의 운동기구들을 구매했다. 1988년에는 진귀한 프랑스산 호두나무장과 미스 반 데어 로에의 긴 의자를 획득했다. 1989년에는 미술관에 소장 가능한 수준의 고대 이스라엘 항아리를 구입했고,

1990년의 한 작품은 유명한 미술가인 폴 베리(Pol Bury)의 진품 조각을 포함했다.

세트로서의 작품 가격은 전반적인 크기에 따라 결정되지만, 구매자는 그 가격뿐만 아니라 작품에 들어와 있는 물건들의 값에도 주의를 기울인다. 경우에 따라 그 물건들은 각각 따로 팔리기도 한다. 이런 경우 스타인바흐는 자신이 그 물건을 살 때 지불한 가격만을 청구한다. 하지만, 일단 그 물건들이 조각의 좌대 역할을 하는 선반 위에 배치되면, 그것들은 미술작품들로 간주되어 순수미술다운 상당한 가격에 팔리게 된다. 이러한 가격 책정 구조는 스타인바흐가 진열에 부여하는 중요성을 입증한다. 물건들은 오직 그것들이 작가의 아쌍블라주의 구성요소들이 된 이후에야 비로소 미술이라는 특권적 지위를 인정받는다.

구매한 물건들을 배열하기: 스타인바흐는 상거래의 의식을 구성하는 두 국면을 구분한다. 이 의식은 상품들이 카운터와 가게 진열장에 진열되면서 개시된다. 이 POP 진열은 종종 막강한 마케팅 기법들을 익힌 전문가들에 의해 디자인된다. 두 번째 단계는 물건들이 소란스러운 시장판을 떠나 가정이나 직장 같은 사적 영역으로 들어설 때 시작된다. 일단 물건들이 구매되고 나면 물건들과 그 소유자들 사이에는 사적인 관계가 수립된다. 스타인바흐는 많은 사람들이 "집 안에 자신만의 성소를 구축하기 위해" 상품들을 구매한다고 말한다. "그들은 더불어 살고 싶은 물건들을 선택하며, 그들 자신을 위한 공간을 만든다. 그들은 자신들의 작은 영토를 가꾸는 것이다."[3]

물건들을 구매한 다음 스타인바흐는 어떤 방식으로도 그것들을 조작하거나 변형하지 않는다. "내가 물건들을 가지고 하는 일은 누구라도 할 수 있는 일이다. 누구라도 할 수 있는 일이란, 물건들을 이리저리 움직여 자리를 정하고 배치하는, 사회적으로 공유된 의식을 통해 이야기를 나누고 소통하는 것이다."[4] 취득의 절차는 통상 물품들이 그 주인의 터전에서 자리를 부여받을 때 끝이 난다.

하지만 스타인바흐는 미술이라는 형식을 입힌 다음 그것들을 상업적인 영역으로 되돌려놓는다. 이러한 과정에서 이 구매물품들은 원래의 용도를 버리고, 미술가의 아쌍블라주 안에서 새로운 역할을 하게 된다. 스타인바흐는 그것들이 "다른 때였다면 그들에게 귀속되었을 개인화되고 의식화된 질적인 연상들로부터 분리된다"고 말한다.[5] 미술가가 가정용품들, 골동품들, 동물표본들, 인공장기들을 한데 엮어 구성하게 되면, 그들의 의미는 재조정된다. 새로운 질서가 고안된다. 그것들은 미술이 된다. 이런 식으로 최근에 구매된 물건들이 갤러리에 다시 설치되어 미술품 수집가들에 의해 재구매된다. "우리 사회가 생산한 일상품들은 과거 그 어느 때보다 훨씬 더 한 욕망의 대상으로 변할 수 있다. 나는 하나의 물건이 한 번 이상 소비될 수도 있고, 하나 이상의 방식으로 욕망될 수도 있다는 사실을 입증하려고 애쓰고 있다."[6]

그의 작품을 구매하는 수집가들은 그의 작품들을 그들이 수집한 미술작품들, 가구류, 기념품들 사이에 자리하게 한다. 스타인바흐는 이 같은 절차의 아이러니에 대해 기술한다. "나는 내 거실에 있는 수집품들의 일부인 선반들과 물건들을 가지고 나름의 배열을 한 뒤, 그것을 다른 누군가의 거실(혹은 침실, 부엌, 복도)로 떠나보낸다. 일단 다시 설치되고 나면, 내 방식대로 배열된 물건들은 새로운 주인의 방식대로 배열된 물건들과 마주하게 될 것이고, 그로써 선택이라는 이슈를 부각시키게 될 것이다."[7]

스타인바흐의 미술은 통상 세련되고 고상한 편인 수집가들의 집에 놓였을 때 종종 역설적인 방식으로 강한 존재감을 드러내게 된다. 볼드사의 세탁세제, 아약스사의 주방세제, 콘플레이크를 포함한 작품들은 보통은 청소용구함이나 부엌찬장 속에 숨겨져 있었을 물건들에 공적인 진열이라는 특권을 부여한다. 이러한 과정 속에서 그것들은 세탁, 설거지, 시리얼 그릇 등에 관한 연상을 털어버리고, 감성적이고 상징적인 관조의 원천이 된다.

상품들 자체가 순전히 스타인바흐가 면밀히 들여다봐준 덕분에 고양된 것이다. 단순한 단어들을 고르고 조합하여 그것들이 새

하임 스타인바흐
〈스피릿 I〉, 1987.
혼합매체 구성,
83 × 96 × 91
in.(운동기구 세트),
49¼ × 170⅞ × 27½
in.(선반).
© Haim Steinbach and
Sonnabend Gallery, New
York. Photo: Lawrence
Beck

로운 의미를 공명하게 하는 시인처럼, 그는 자신의 시각적 구성단
위들의 조합과 배치를 꼼꼼히 궁리하여 그것들을 새로운 구문으로
배열하여 제시한다. 이런 식으로 재배치되고 나면, 그 안에 잠재된
형식적 특질들과 주제적 내용들이 풀려나오게 된다.

신화: 〈전통의 매력〉(1985)은 두 켤레의 나이키 운동화와 전등
하나로 구성된다. 전등의 받침대는 사슴의 다리로 되어 있다. 전등
갓은 사냥 장면을 묘사하고 있다. 운동화와 사슴의 다리 둘 다 발
의 민첩함을 암시한다. 인간과 동물 사이의 경주는 고대 그리스
의 승리의 여신인 니케를 나타내는 지시물에 의해 다시 한 번 암시
된다.

특정 장소의 초상: 예루살렘에 있는 이스라엘 미술관을 위해 스
타인바흐는 그 지역에서 생산된 콘플레이크 상자들과 구약시대에
곡식들을 담아두기 위해 사용했던 손잡이가 달린 항아리들을 함께
진열했는데, 그렇게 현재와 고대에 음식을 공급하는 수단들을 짝
지음으로써 이스라엘의 방대한 역사를 재연했다.

미적 추상: 〈절대적 검정〉(1985)은 하나는 매끈한 빨간색이고 다
른 하나는 타르 검정색인 쐐기 모양의 선반 두 개로 구성된 놀라운

아쌍블라주이다. 빨간 선반에는 두 개의 검정색 주전자가 놓여 있다. 검정 선반에는 볼드사의 세탁세제 세 상자가 놓여 있는데, 그 빨간 바탕과 검정 글자들이 작품의 현란한 시각적 도식에 일조한다. 〈절대적 검정〉은 러시아 절대주의 미술의 위대한 기념비를 1980년대 풍으로 재해석한 것이다.

사회적 진술: 〈스피릿 I〉(1987)은 두 개의 거대한 강철 리프팅 운동기구들과 한 세트의 라바 램프들을 짝짓고 있다. 1960년대 마약 문화의 수동성이 1980년대에 높이 평가되던 피트니스의 대척점이 된다.

사회적 이야기: 1981년에서 1983년에 걸쳐 만들어진 한 선반은 어린 고아 소녀 애니의 작은 인형과 뒤집어진 할로윈 스파이더맨 가면을 진열하고 있다. 시각적 동화라도 되는 양, 이 작품은 순진한 여성과 맞닥뜨린 호전적인 남성이라는 흔한 시나리오를 재창출하고 있다.

디스플레이의 정치학: 선반은 공격적인 마케팅과 눈에 띄는 소비의 전형적인 상징물인데, 이것이 동시대 사회에서 상품들이 수행하는 역할에 대한 스타인바흐의 면밀한 분석의 중심을 이룬다. 진열 장치로서의 선반의 인기는 중산층의 운명과 함께 영고성쇠를 겪어왔다. 보고서에 따르면, 선반은 18세기에 부르주아계급의 부를 과시하기 위해 처음 등장했다.[8] 그것은 물질적인 겉치레가 시대의 포퓰리즘적 이상과 상충되었던 프랑스 혁명기 동안에는 인기를 잃었다. 선반들은 왕정복고 시대에 재등장했고 이후로는 줄곧 확산되어 공적 영역과 사적 영역 모두에 침투해 들어갔는데, 공적 영역에서 선반은 어떤 물건이 판매 가능한 것임을 알리고, 사적 영역에서 선반은 그 소유주들의 취향과 풍요로움을 천명한다. 두 맥락 모두에서 선반은 물건들에 특별한 지위를 수여한다.

스타인바흐의 작품에서 선반의 디자인은 그 위에 놓이는 물건

의 종류만큼이나 다양하다. 그는 자신이 구입한 물건들을 올려놓을 특별한 지지대를 직접 만듦으로써 선반이 가지고 있는 다양한 형식적·연상적 의미들을 발굴해낸다. 그의 첫 번째 선반은 금속 브라켓으로 고정시켜 매단, 규격화된 나무판자로 만들어진 평범한 선반이었다. 1982년 무렵에야 그는 버려진 실내 장식 재료들, 자연에서 습득한 자잘한 것들, 자투리 목재, 가구의 일부분, 플라스틱, 잡동사니 등을 기묘하게 조합하여 선반을 직접 만들기 시작했다. 1985년에 그는 나무 위에 플라스틱을 씌워 만든 기하학적인 쐐기 모양 선반으로 전환했다.

선반은 〈무제 (프랑스제 호두나무장, 쿠바산 마호가니장)〉(1988)에 이르면 새로운 비율로 커지게 된다. 이 작품은 두 개의 비슷한 옷장이 뒷면을 맞대고 있으며 이들을 더 큰 캐비넷으로 틀 지운 작품이다. 이 작품에서 사용된 장은 수집한 물건들을 넣어두는 가구의 일종이다. 부유함에 대한 실체감 있는 기호가 될 만큼 충분히 크기 때문에, 이런 장들은 19세기 부르주아 계급에 의해 선호되었다. 두 개의 이런 장들을 하나로 묶어 틀 지음으로써, 스타인바흐는 그것들을 그것들이 가정에서 수행했던 기능으로부터 떼어내어 조야한 물질주의의 은유로 제시한다.

선반들이 생활양식을 공표하는 방식에 대해 스타인바흐가 처음 깨닫게 된 것은 그가 텔아비브에서 자라던 시절이었다. 그에 따르면, 그곳에서 "당신은 유럽과 다른 나라들에서 들어온 유태인들이 서로 다른 언어들을 말하고 서로 다른 문화적 배경을 가지고 있음을 알게 된다. 어렸을 적에 나는 집집마다 문화적 환경이 드라마틱하게 다르다는 사실에 정말로 매료되어 있었다. 내 아버지는 그 근방에서는 '모던' 양식의 선구자와도 같은 분이었다. 스칸디나비아풍의 가구 같은 것들이 그런 예가 될 것이다. 나는 내가 처음으로 나의 모던한 집을 벗어나 온통 로코코풍의 패브릭과 무거운 유리로 뒤덮인 친구 집을 방문했을 때를 기억한다. […] 어떤 의미에서 내 작품은 정확히 그러한 집집마다의 차이점들에 관한 것이다."[9] 그의 첫 반응은 그 자신의 집에 물건들을 진열하는 것을 피하거나, 심지

어는 물건을 사들이지도 않는 것이었다. "나는 내가 물건들에 관해 놀라운 편견을 키우고 있었다는 사실을 깨달았다. 그것은 아마도 '상품 물신주의'라는 이데올로기에 대한 저항의 결과가 아니었을까 싶다."[10] 하지만 종국에 스타인바흐는 결코 시들해지지 않을 열렬한 쇼핑욕구에 사로잡혀 물건들에 자신을 내맡겼다. "어느 날 나는 내 집을 활짝 열고 물건들로 가득 채워서, 나 자신이 다시금 물건들을 경험하고 그것들과 친숙해지게 해야겠다고 결심했다."[11] 이런 식으로 그는 3자 작용을 발전시켜서, 상품으로 차고 넘치는 환경, 그리고 우리의 집단적 이상과 열망 사이의 관계를 분명히 드러내었다.

그를 비판하는 사람들은 스타인바흐가 정신 나간 소비 광란에 공모한다고 비난한다. 그들은 쇼핑을 미술 형식으로 고양시키는 것은 쓸데없는 제품들의 과도한 소비를 고상하게 보이도록 만든다고 주장한다. 미술의 영향력은 시장의 과잉을 감소시키고 쌓여가는 쓰레기의 압박을 해소하기 위해 사용되는 편이 더 나으리라는 주장을 하면서, 그들은 그가 정크 푸드와도 같이 우리의 몸과 영혼 어느 쪽에도 영양가가 없는 첨가물을 더할 뿐이라고 비난한다. 스타인바흐를 옹호하는 사람들은 그가 산업화된 사회에서 일어나고 있는 만들기에서 구입하기로의 이행과 상품을 획득하는 데서 얻은 여피들의 즐거움을 영리하게 보여주고 있다고 주장한다.

미술가 자신은 시장에서 벌어지는 물건들의 유혹과 물품조달을 묘사하기 위해 "포르노그래피"라는 단어를 사용한다. "포르노그래피는 유혹적인 것으로서, 높은 수준의 자극을 일으키도록 디자인되고 조작되어 기입된 형식적 요소들로 구성된다. 모든 상품들은 욕망을 불러일으킬 의도로 만들어진다. […] 우리는 '포르노그래피'의 문화 속에 살고 있으며, 그 늪에 빠져있고, 그 안에 있다."[12] 하지만 스타인바흐의 빠져듦은 알선자로서라기보다는 관리자로서인 듯하다. 그는 다음과 같이 주장하며 자신의 임무에 대해 설명한다. "만약 이러한 상황이 '포르노그래픽'한 것이라면, 우리는 그것을 똑바로 바라보고, 어떤 식으로 그 상황에 관여할 것인가를 우리

자신에게 물어야만 한다."[13] 우리가 이러한 물건들의 판매촉진, 조달, 소비에 피할 길 없이 얽혀 있다는 점에서, 하임 스타인바흐의 아쌍블라주는 물건들이 우리의 삶을 지배하는 방식을 면밀히 살펴볼 기회를 제공한다.

[스타인바흐 후기]

한때 우리의 가장 오랜 선조들의 생존 수단이었던 약탈이 오늘날의 가장 전위적인 여러 미술가들에 의해 되살아났다. 그들의 사냥과 채집 여정은 물자 조달의 관점에서는 평범하지만 미술행위의 관점에서는 평범하지 않은 장소들로 그들을 데려간다. 그들이 수집한 물건이 종종 그들의 매체, 그들의 산물, 그들의 소재가 된다. 하임 스타인바흐는 가게들을, 볼프강 라이프는 들판을, 데이빗 하몬스는 게토 거리를, 아말리아 메사-바인스는 장신구 가게와 기념품 가게를, 마이크 켈리는 중고품 가게를, 셰리 레빈은 미술에 관한 책들을, 바바라 크루거는 낡은 잡지들을, 크리스티앙 볼탕스키는 쓰레기통을, 토미에 아라이는 아시아인들에 대한 대중매체의 묘사들을 뒤지고 다닌다.

18 로즈마리 트로켈
Rosemarie Trockel
: 기계공학과 전자공학

- 1952년 서독 슈베르테 출생
- 독일 쾰른, 베르크쿤스트슐레 수학
- 독일 쾰른 거주

젠더 역할은 스포츠에서나 가정에서처럼 명시적으로 드러나는 것일 수도 있고, 언어에서처럼 잠재의식적인 것일 수도 있다. 두 범주 모두에서 젠더 역할은 강압적이고, 사고의 패턴을 만들며, 행위를 지시하고, 기회에 선을 긋는다. 미술작품을 제작하는 데 기계공학과 전자공학에 의존함으로써 로즈마리 트로켈은 젠더 차이들로부터 자유로운 세계를 그려내기 위한 과정을 보여준다.

로즈마리 트로켈
〈무제〉, 1987.
울, 원단, 마네킹, 48 × 21 × 15½ in.
© Barbara Gladstone Gallery, New York

로즈마리 트로켈
⟨무제("끝없는" 스타킹)⟩, 1987.
스타킹, 유리, 나무,
94½ × 22 × 1⅜ in.
© Monika Spruth Gallery, Cologne, Photo:
Bernard Schaubc

당신은 한 치의 오차도 없이 완벽하게 짜인 대량생산된 스웨터를 선호하는 가, 아니면 불완전하게 짜인 대량생산된 스웨터를 선호하는가, 그도 아니면 불완전하게 손으로 뜬 스웨터를 선호하는가? 내 질문을 받은 사람들은 한 치의 망설임도 없이 불완전하게 손으로 뜬 스웨터를 선택했다. 확실히, 150여 년간 산업이 생산해온 풍요로움도 정교한 손기술에 대한 존중을 지워버리지는 못했다. 그런데도 로즈마리 트로켈은 미술작품에서 자신의 손길이 드러나는 것을 자제한다. 그녀는 제조와 디자인의 협업자로 기계를 끌어들인다. 이런 선택은 그녀가 뜨개질이라는, 오랫동안 손의 수고와 연관되어온 활동을 끌어들이는 순간 드라마틱한 것이 된다. 그렇게 하여 트로켈은 통상적으로 받아들여져온 공예와 미술 사이의 구분을 철폐하는데, 그 구분에 따르면 공예는 기술과 실용적 지식, 예상된 결과를 강조하기 때문에 미술이 될 수 없다. 순수 미술은 제작 매뉴얼에 있는 규칙에 굴복해서는 안 된다. 기계 뜨개를 미술 기법의 목록에 포함시킴으로써 트로켈은 미술의 영역을 공예 기술뿐만 아니라 기계적 생산까지 포함하는 것으로 확장한다.

뜨개질 기술은 보통 떠낸 올이 얼마나 규칙적인가에 따라 평가된다. 실의 균등한 장력과 땀 사이의 동일한 간격을 유지하기 위해 대단한 공이 들어간다. 뜨개질 기계는 손뜨개질 하는 사람들이 열

망하는 규칙적인 뜨기를 자동으로 수행할 수 있는데도, 스웨터 제조업자들은 종종 손으로 만든 제품의 불규칙성을 반영하도록 기계들을 설정한다. 역설적인 목표 맞교환이 일어난다. 뜨개질 하는 사람들은 기계처럼 정확하기를 간절히 바라는 반면, 기계들은 때때로 사람들처럼 흠이 있도록 조작된다.

로즈마리 트로켈은 이 같은 문화적 특이함의 틈새를 비집어 벌리고, 그것이 암시하는 가정들을 드러낸다. 그녀는 그 결과 드러나는 사회적 기치들의 균열과 틈 속에서 작업한다. 뜨개질한 옷감으로 긴 속옷을 만든 작품 〈무제〉(1987)를 예로 들어보자. 속옷은 마네킹의 하반신에 딱 맞춰져 있으며, 좌대 위에 놓여 조각으로 선보인다. 미술가 자신이 이 뜨개 작품을 만들지도 않았고, 다른 사람들을 고용해서 그녀 대신 수작업을 하도록 시키지도 않았다. 뜨개질은 기계로 수행되었다.

기술 선진국들에서, 자동화시스템을 통해 생산된 물건은 보통 손으로 만들어진 물건들에 비해 낮게 평가된다. 이는 아마도 기계로 만들어진 상품들이 '개성, 영감 그리고 희소성'이라는 가치 있는 세 가지 속성들을 결핍하고 있기 때문일 것이다. 작품을 기계로 제작함으로써 트로켈은 순수 미술의 세 가지 요구조건들 중 두 가지를 묵살한다. 그녀의 레깅스는 개성이 없으며, 영감받은 순간의 산물이 아니다. 하지만 아이러니하게도 트로켈의 작품은 희소성이라는 필요조건은 갖추고 있다. 섬유산업계의 기계들은 전형적으로 다수의 동일한 개체들을 대량으로 만들어내지만, 트로켈의 기계는 오직 한 벌의 레깅스만을 제작했기 때문이다. 손으로 만든 물건만큼 고유하기 때문에 그것은 공예, 그리고 보다 관례적인 미술 양자 모두의 본질적인 특성을 되찾는다.

레깅스의 제작에는 또 다른 아이러니가 숨어 있다. 대량생산 기술에 의해 창조되었음에도 불구하고, 그것은 기계로 제작된 상품들에 대한 판단 기준이 되는 두 가지 성질들을 결여하고 있다. 그것은 결정적으로 비경제적이고 비효율적이다.

이 뜨개질 레깅스는 순수 미술의 유산에 엉켜있는 두 가지 부

가적인 가닥들도 풀어낸다. 의복처럼 보이고 또 의복 기능을 수행함으로써 그것들은 미술을 기능으로부터 분리시키는 추정을 뒤엎는다. 나아가 트로켈은 이 뜨개 작품을 컴퓨터로 디자인함으로써 미술과 공예 사이의 안일한 구분을 슬쩍 찌르고 그 권위를 밀어낸다. 컴퓨터의 도움을 받은 디자인이란 통상적으로는 미술과 관련된 창조과정과는 한참 멀다. 그것은 감정적이기보다는 체계적이고, 즉흥적이기보다는 숙고된 것이다.

이런 식으로 트로켈은 전통적으로 미술이라는 지위를 수여해온 미술제작의 네 가지 측면들을 변경한다. 기계 제작이 수제작을 대체하고, 미술가의 개성 넘치는 손길을 제거한다. 판에 박힌 절차는 표현의 자유를 대체하고, 그럼으로써 즉흥성을 배제한다. 컴퓨터의 도움을 받은 디자인은 직관을 밀어내고, 창조 과정에서 영감을 지워버린다. 네 번째로, 유용성이 미술의 미적 순수성과 타협함으로써 미술은 세속적인 일들로부터의 분리를 상실하게 된다.

이 골치 아픈 레깅스의 탄생 이야기는 아직도 끝이 아니다. 이제껏 나는 작품이 "어떻게" 생산되었는가라는 논점만 다루었지, "누가" 그 제작을 했는가에 관한 이야기는 하지 않았다. 〈무제〉는 남성의 작업과 여성의 작업 간의 불평등으로 주의를 이끈다. 수백 년 된 오랜 전통은 전자를 전문적인 것으로 간주하여 경의를 표하지만 후자는 아마추어적인 집안일에 해당하는 것으로 폄하한다. 남성들이 하는 일에는 이름이 수여됨으로써 일정한 지위가 인정된다. 석공, 기계공, 도살업자, 목수, 재단사, 트럭운전수, 구두수선공, 심지어 요리사. 여성들이 하는 일에는 직업명이 없다. 하여 통상 동사를 통해 표현된다. 다림질하기, 빵 굽기, 요리하기, 수선하기, 청소하기, 퀼트하기 등. 트로켈은 이 같은 젠더 불평등을 해소하기 위한 묘안을 고안한다. "재료, 절차, 동기는 여성들이 중시하는 측면들이며, 그래서 열등한 것으로 터부시된다. [...] 여성들은 역사적으로 배제되어왔다. 그것이 내가 승자의 역사뿐 아니라 약자의 역사에도 관심을 가지는 까닭이다."[1] 그녀의 접근방식은 마르크스주의적 페미니즘이다. 그녀는 집안일에 사업장의 위엄을 부여한다.

로즈마리 트로켈
〈무제〉, 1986.
울.
모니카 스프루트가
착용한 옷.
© Monika Spruth Gallery,
Cologne. Photo: Bernard
Schaub

트로켈은 미술계의 마사 스튜어트로 여겨질 수도 있다. 스튜어트는 어머니들이 앞치마를 벗어던지고 비즈니스 정장을 입으면서 잃어버린 집안일의 기술들을 되살려내어 미디어 제국을 건설했다. 저녁식사가 전자레인지에서 데워지고 의복은 기성복으로 미리 준비되어 있는 집에서 자라는 딸들은 여성들의 전통적인 기술들을 배울 기회가 없다. 스튜어트의 책, 비디오, 잡지는 음식, 옷, 창문 손질, 브런치 메뉴, 과일 저장하기, 토마토 심기, 은식기 닦기, 봉제인형 꿰매기, 크리스마스 장식 만들기, 샐러드드레싱 만들기 등에 관한 지식을 되살려낸다.

스튜어트와 비슷하게, 트로켈은 여성이 긍지와 힘을 얻는 전통적인 원천들을 소생시킨다. 하지만 그녀는 기계가 자신의 뜨개 작품을 생산하게 하는 생뚱맞은 경로를 택한다. 기계를 이용한 뜨개질이 어떻게 여성 가사노동의 위상을 높일 수 있을까? 기계는 힘을 이용하고, 지배력을 확장하며, 권위를 요구하고, 세력을 증대시킨다. 남성다움에 관한 이러한 은유를 뜨개질이라는 대표적인 여성적 일에 암묵적으로 부여함으로써, 트로켈은 여성의 일의 위상을 고양시킨다. 기계의 관여는 뜨개질을 가내 공예의 범주에서 떼어내어 전

형적인 남성 전문 활동으로 승격시킨다. 그와 동시에 기계에 뜨개질이라는 여성의 일을 부여함으로써 기계가 지닌 야만적인 힘에 관한 연상, 남성적 힘을 암시하는 연상을 약화시킨다. 트로켈은 서양 문화 속에 프로그램되어 있는 이러한 부조화와 유희하면서, 궁극적으로는 사회의 젠더 문제에 붙박여 있는 불평등을 해소한다.

그에 상응하는 상황이 왜 트로켈이 자신의 작품을 컴퓨터에 의지하여 디자인하는지를 설명해준다. 기계가 노동의 육체적 측면을 남성에 관한 스테레오타입과 연관시킨다면, 컴퓨터는 노동의 정신적 측면을 남성에 관한 스테레오타입과 연관시킨다. 컴퓨터의 객관적이고 정확하고 체계적인 작동은 여성들의 직관적이고 불규칙적이고 감정적인 노동 방식과 대조를 이룬다. 다시 한 번 트로켈은 여성적인 활동을 남성적인 과정과 융합함으로써 젠더에 대한 습관적인 태도를 뒤집는다.

쉽게 근절되지 않는 젠더 불평등이 심오하게 독창적인 방식으로 제거된다. 젠더 불평등을 없애버리려고 하는 대신 트로켈은 젠더 개념 자체를 무시한다. 그녀의 조각은 본질적으로 자웅동체적이다. 예를 들어 그녀가 만든 속옷에는 성을 구분해주는 단추나 지퍼가 없다. 동시에, 마네킹의 엉덩이와 허벅지는 남성의 것인지 여성의 것인지가 모호하다. 더하여, 성적 동등함은 레깅스의 무늬에 의해서도 확증된다. 레깅스의 왼쪽 다리 부분은 마이너스 부호의 디자인을 보여주고, 오른쪽 다리 부분은 플러스 부호의 디자인을 보여준다. 그 둘은 여성 생식기와 남성 생식기처럼 서로를 상쇄한다. 유니섹스 의류가 유니섹스 마네킹에 입혀진다. 이처럼, 관례에 대한 이 미술작품의 도전은 그간 반박이 불가능한 것으로 간주되어온 자연의 세 가지 근본 법칙들에 대한 대담한 기각을 포함한다. 첫째, 모든 피조물은 남성 아니면 여성이다. 둘째, 누구도 남성인 동시에 여성일 수 없다. 셋째, 누구도 남성이 아니면서 여성도 아닐 수는 없다.

뜨개질 속옷을 입고 있는 마네킹은 청동으로 된 기념비만큼이나 막강한 사회적 가치의 상징이다. 하지만 청동 기념비들은 보통 남성적인 속성들을 체현한 군인들이나 정치가들을 묘사한다. 이

조각은 무성의 형태를 선보이는데, 여기서 남성적인, 혹은 여성적인 특성들은 무효가 된다.

트로켈은 기계를 가정주부처럼 일하게 만들고, 기계적으로 생산된 물건을 미술이라고 주장하고, 공장의 조립라인 앞에 서 있는 조립공을 흔들의자에 앉아 뜨개질을 하는 사람과 등치시킴으로써 사회의 확립된 권력불균형에 도전한다. 이런 방식으로 그녀는 관람자의 예측을 뒤엎고, 지배적인/남성적 가치와 종속적인/여성적 가치라는 대립을 중립화하라고 호소한다. 트로켈은 또한 이 복잡한 주제를 다른 의류 품목들에도 부여했다.

〈발락라바〉(1986)에서 트로켈은 혹한을 막기 위해 크림반도에서 전통적으로 착용했던 모자를 본뜬 모자를 만들었다. 멋쟁이 스키 복장으로 인기 있는 그런 모자들은 온 얼굴을 다 가려주기 때문에 테러리스트들도 사용해왔다. 그러므로 양성 모두가 입는 한 패션 품목이 보호, 패션, 그리고 범죄 같이 서로 아무 상관없는 다른 연상들을 나타낼 수도 있다. 그것은 남성과 여성이 편안함을 추구하고 멋을 부리고 법을 위반하는 데 있어서 하등의 차이가 없음을 암시한다.

〈드레스〉(1986)는 엠블럼(여기서는 십자가나 나치 십자가처럼 특정한 연상을 담고 있는 상업적 로고를 가리킨다)이 지닌 조종력에 항거하는 재치 있는 반항이다. 트로켈은 뜨개질 기계가 일반적인 패턴에 따라 옷을 만들도록 설정했다. 그 옷이 일반적인 패턴과 유일하게 달랐던 점은 입는 사람의 가슴 정위치에 두 개의 울 리치 로고가 오게 만들었다는 것이었다. 이 위치에서 그 로고들은 재미있으면서도 도발적인 연상들을 불러일으킨다. 울리치 기호를 보여주는 광고들은 순수함, 신뢰성, 좋은 질 등을 언급한다. 〈드레스〉는 누가 울 리치 로고에 대한 소유권, 나아가 이런 속성들에 대한 소유권을 주장할 수 있는지에 관한 전복적인 질문들을 퍼붓는다. 그 드레스를 입는 여성인가? 그 여성의 가슴을 뚫어지게 쳐다보는 남성인가? 울의 순수함에 영합하는 자본가인가? 이 작품인가?

〈무제 ("끝없는" 스타킹)〉(1987)은 비정상적으로 긴 스타킹들로

구성된 조각으로, 여성 패션 잡지의 지면에서 그 전형을 볼 수 있는 깡마른 몸을 풍자할 의도로 만들어졌다. 이 스타킹들은 사회적으로 각인된 여성 신체에 대한 이상형을 과장한다. 하지만 트로켈의 미술적 진술들은 그렇게 단순하게 환원적인 적이 결코 없다. 그녀는 스타킹을 묵직하고 불투명한 재료로 만듦으로써 스타킹이 지닌 호사, 그리고 우아함과의 연결을 뒤엎는다. 이 스타킹들은 유혹을 위해서가 아니라 보온을 위해 제작된 것이다. 그 재료들은 풍만한 늙은 여인들을 생각나게 하는데 반해, 그 형태는 맵시 좋은 젊은 소녀들을 떠올리게 한다. 트로켈은 스타킹의 두 범주를 하나로 융합한다. 여성의 편안함을 위해 디자인된, 몸을 감추는 스타킹과 남성의 감흥을 위해 디자인 된, 몸을 보여주는 스타킹을. 다른 작품들에서와 마찬가지로 그녀는 사회적 가치들을 뒤섞고 그것들을 은신처에서 몰아내어 재검토에 노출시킨다. 깡마르고 몰골사나운 여성이 트로켈의 젠더 없는 유토피아에 어울리는 후보인가? 여성들은 편안함과 아름다움 중 양자택일해야만 하는가? 남성들은 편안함과 아름다움 중 어느 한 쪽을 더 선호하는가? 여성들이 무엇을 입을지를 어느 젠더가 결정하는가?

작업 전반에 걸쳐 트로켈은 전통적인 여성적 역할들, 예컨대 여신, 어머니, 처녀, 창녀 등의 역할을 약화시키는데, 이는 이런 역할들이 여성과 남성 사이의 차이를 두드러지게 하기 때문이다. 그녀는 여성들에게 남성들과의 동등함을 주장할 수 있는 힘을 부여해주는 유일한 역할, 즉 노동자의 역할을 강조한다. 의복을 포함하지 않는 조각들에서 트로켈은 보통 여성들의 도구, 예컨대 국자, 다리미, 화덕, 수세미, 그리고 그 밖의 가정기구들에 남성들의 활동들이 지니는 것과 같은 위엄, 특권, 의의를 부여한다.

성에 관한 이분법에 대한 트로켈의 조정은 동일 노동 동일 임금이라는 주장을 훌쩍 넘어선다. 일터는 젠더 역할과 사회적 가치들이 생겨나고 영속화되는 곳이다. 생산에서의 변화는 필경 예술과 기능, 기계제작과 수제작, 미술과 공예, 남성과 여성을 차별하는 문화체계를 뒤흔들게 되어 있다. 이러한 습관들을 뒤섞어버림으로써

트로켈은 전통적으로 남성적인 것으로 여겨져온 특성들, 예컨대 테크놀로지, 합리성, 전문적 지위 등을 중심으로 권력을 집중시키는 사회적 경향을 물리친다. 현재 그녀는 여성들의 전형적인 속성들, 예컨대 공예, 직관, 아마추어 솜씨가 지닌 장점들을 장려하는 활동을 하고 있다.

[트로켈 후기]

미술작품에 대한 충분한 감상은 그것이 역사적인 것이건 동시대의 것이건 간에 시각적 경험만으로는 획득되기 어렵다. 그렇다 해도 동시대 미술은 눈을 특별히 불리하게 만드는 경향이 있다. 아무리 열심히, 면밀히 쳐다봐도 온 카라와의 날짜그림이 그의 필생의 소명과 맺는 관계를 판독할 수는 없다. 세라노의 노란 액체의 출처를 밝힐 수도 없다. 안토니의 립스틱 재료가 어디서 난 것인지도 알 수 없고, 펠릭스 곤잘레스-토레스의 사탕 무더기에 들어있는 그의 전기적 지시관계를 알아챌 수도 없다. 혹은, 도널드 설튼의 회화에 사용된 정교한 구성 기법들도 알 수 없다. 이와 유사하게, 눈으로 관찰하는 것만으로는 로즈마리 트로켈의 진술이 노동의 분배와 조건에 있어서 젠더가 지닌 함축들을 다룬다는 사실을 식별해낼 수 없다. 이 모든 경우들에서 시지각은 문화적 환경, 미술가들의 전기, 기법상의 절차들, 이론적 틀에 관한 정보로 보강되어야 한다.

19 척 클로스
Chuck Close
: 데이터 수집

- 1941년 워싱턴 먼로 출생
- 에버렛 커뮤니티 대학 (워싱턴)
- 워싱턴대학교 미술대학 (시애틀)
- 예일대학교 미술대학 (코네티컷, 뉴 헤이븐) 미술 학사 및 석사
- 뉴욕 시 거주

척 클로스는 미술 규범의 제한을 급진적으로 위반하는 미술가들에게 바쳐진 이 책에 어울리지 않아 보일 수도 있다. 그는 사실주의적 작품을 창작하는 초상화가이다. 그는 캔버스에 물감을 바른다. 그의 회화들은 시각적인 즐거움을 제공한다. 그러나 클로스는 이 같은 관례적인 포맷에 인공두뇌공학적 혁신의 막강한 파장을 기입한다. 원자단위 수준으로 쪼개어진 그의 물감 바르기 방식은 인간사에 대한 컴퓨터의 개입을 은행업무나 여론조사, 투표, 우주여행 등과 같은 뻔한 수준 이상으로 확장시킨다. 그것은 인간에 대한 우리의 개념정의 자체를 거칠게 뒤흔든다.

척 클로스
〈자화상〉, 1973.
종이에 잉크와 연필, 70½ × 58 in.
© Chuck Close and Pace/Wildenstein.
Photo: Bevan Davies

문화적 기후와 테크놀로지의 성과물들은 언제나 연결되어 있었다. 석기, 청동기, 철기는 각 시대의 대표적인 테크놀로지 유형에 따라 이름붙여진 역사적 시기들이다. 금세기에도 테크놀로지 혁신과 미술적 혁신 사이의 관계는 마찬가지로 분명하다. 20세기의 첫 십 년 동안 인간의 환경은 극적으로 변모했는데, 산업혁명이 기계들과 기계가 만들어낸 상품들을 삶의 모든 편린들 속으로 밀어붙였기 때문이다. 미술은 전례 없는 속도, 힘, 비행의 감각을 흡수하면서 변화했다. 미술은 전기처럼 번쩍이고, 기계처럼 무심하며, 강철처럼 차가워졌다.

그에 상응하는 혁신이 지금도 진행되고 있다. 현시대가 그것을 역사상의 모든 이전 시대들로부터 구분해주는 테크놀로지에 따라 명명되어야 한다면, 이 시대는 아마도 컴퓨터 시대라고 알려지게 될 것이다. 우리는 이 전자장치에 꼼짝없이 매여 있다. 우리의 삶에는 넘쳐나는 컴퓨터의 산물, 즉 정보가 범람하고 있다. 데이터는 이 정보의 터빈들을 계속 돌리는 연료이다. 그것들의 게걸스러운 시스템은

척 클로스
〈자화상-흰색잉크〉, 1978.
검정색 종이에 하드그라운드
에칭과 아콰틴트, 35점의 에디션.
54 × 40½ in.
© Chuck Close and Pace/Wildenstein

원자, 은하계, 그리고 인간의 행위를 다양한 정보로 변환해왔다.

미술에 대한 컴퓨터의 영향은 이미지를 만들거나 계산을 수행하는 도구로 컴퓨터를 사용하는 미술가들에게만 국한되지 않는다. 미술가들은 컴퓨터의 심리적이고 철학적인 함축에 의해서도 영향을 받는다. 예컨대 척 클로스는 컴퓨터 용어를 사용해 지식을 다음과 같이 명확하게 정의내린다. 대상이나 일을 그것들에 상응하는 절대적인 수적 등가물로 분해한 것. 그는 캔버스에 물감을 칠하는 새로운 방법을 고안했는데, 이는 은연중에 덜 정밀한 형태의 지식을 폐기하는 것이었다.

클로스는 진실과 실재를 시각적 사실들, 즉 전자적 네트워크에 대입되어 정렬되고 저장되고 복구될 수 있는 종류의 데이터와 같은 것으로 생각했다. 그의 미술제작과정에는 시각적 정보를 받아들이고 분배하는 것이 포함된다. 정밀성이 그 목표이다. 이런 식으로 그의 회화들은 오늘날의 컴퓨터 문화를 이끄는 규준에 종속된다. 비록 클로스가 자신의 작업에 미친 컴퓨터의 영향에 관해 직접적으로 언급하지는 않지만, 그는 다음과 같이 인정한다. "나는 초상화라면 으레 담아낼 것으로 여겨지는 요소들의 체크리스트를 채워나가는 것보다는 정보를 전달하는 과정에 더 많은 관심을 가지고 있다. 나는 미술에 관한 전통적인 개념들이 자동적으로 오늘날의 미술이 무엇에 관한 것인지도 이해하게 해줄 것이라고 속편하게 믿는 관람자들의 생각을 깨고 싶다."[1]

1970년대 이래로 클로스는 인간 얼굴의 복잡하게 뒤얽힌 세부들과 씨름해왔다. 그의 이미지들은 너무나 사실적이라서 회화로 보이지도, 사람 손으로 만들어진 것으로 보이지도 않는다. 분명, 과거의 화가들도 인상적인 수준의 닮음을 성취해왔다. 그런 수준에 이른 19세기 미국 정물화의 거장인 윌리엄 하넷은 보는 이의 눈을 기망하여 눈으로 지각된 것이 재현된 것이 아니라 실물이라고 믿게끔 만들기도 했다. 하지만 클로스의 사실주의는 규모 면에서 완전히 새로운 질서에 속한다. 강박적일 정도로 세세한 그의 초상화들은 모낭, 주름살, 머리카락, 모공, 주근깨, 홍조 하나하나를 고스란히

복제해낸다. 시각적 데이터에 대한 이같은 끈질긴 추구는 클로스의 시도가 지닌 인공두뇌학으로서의 함의를 드러낸다. 컴퓨터처럼 행하는 것이 그로 하여금 두 가지 옛 명령으로부터 벗어날 수 있게 해주었다. 해부학적 시지각과 미술가의 개성이 그것이다.

눈은 세계와 우리를 이어주는 일차적 연결고리이며, 우리가 주변 환경으로부터 받아들이는 정보의 약 85%를 제공한다. 하지만 순수 지각 정보를 기록하는 일은 인간의 시각기관에 의해 심하게 방해받는다. 시각은 사실적 사태가 아니다. 외부세계가 존재하는 양상과 지각되는 양상 사이에는 일련의 복잡한 일들이 개입한다. 이미지들은 빛의 형태로, 초당 열 컷의 스냅 샷 정도의 속도로 눈에 들어온다고 추정된다. 각각의 모든 인상에 대해 수만 개의 시세포들이 자극된다. 그것들은 제각각 반응하면서 각자 이미지의 특정한 세부들을 기입한다. 이 같은 시각적 정보의 범람은 정보를 흡수하는 인간의 능력을 훨씬 넘어선다. 만약 우리의 신체가 자체적으로 갖추고 있는 방어기제가 없다면, 우리는 그 같은 과부하로 인해 분명히 망가질 것이다. 이러한 과부하에 대해 뇌가 개입하여 우리를 혼란으로부터 지켜준다. 뇌는 눈에서 들어오는 단속적인 자극의 끝없는 흐름을 처리하여, 비슷한 특징들을 가진 것들끼리 모으고, 우리가 다룰 수 있는 덩어리의 형태로 시각적 정보를 제공한다. 이런 식으로 우리는 의자, 나무, 사람 등을 식별하는 것이다.

뇌는 또한 달빛을 받고 있는 어떤 대상이 비록 그 색깔은 변했지만 우리가 전깃불 아래서 보는 것과 같은 대상이라는 사실을 우리에게 알려줌으로써, 또는 멀리 있는 나무의 크기가 달라 보이긴 해도 가까이에 있는 나무와 같은 크기라는 것을 알려줌으로써, 또 탁자 위에 놓인 이상해 보이는 대상이 그저 반쯤 먹은 사과라는 것을 알려줌으로써 시지각에 드는 노력을 절감한다. 달리 말해 우리의 뇌는 절대치보다는 상대치를 강조한다. 그것은 규범을 벗어난 것을 자동적으로 해결한다. 그것이 추출해내는 것은 대상의 개별적인 세부들이 아니라 그것의 전체적인 면모이다.

그리하여 뇌는 빛의 파장이 전달되면서 상실되는 물리적 환경

척 클로스
〈자화상/조정된〉, 1982.
수제 회색종이에 ½인치
간격의 격자를 이용해
조정하고 자연 건조. 25점의
에디션. 38½ × 28½ in.
© Chuck Close and Pace/
Wildenstein

의 질서를 재구축한다. 양이 아니라 질에 따라 보는 방식이 인간의
기관 속에 새겨져 있는데 그것은 인간의 의지나 의식 너머에 있다.
감각은 감각작용에서 비롯되는데, 이는 뇌가 단순화하고 일반화하
기 때문이다.

이와 비교해볼 때, 컴퓨터는 하나의 이미지를 전기적 신호로 바
꾸는 것에서 시작한다. 각각의 신호는 제한된 분량의 밝기와 위치
를 기입한다. 이러한 처리과정은 인간 지각의 첫 단계를 반영한다.
하지만 유사성은 여기까지이다. 컴퓨터는 결코 일반화하는 단계로
진행하지 않는다. 컴퓨터의 어마어마한 정보처리 능력은 절대적 크
기, 절대적 형태, 절대적 색채, 절대적 위치로 구성되는, 날 것 그대로
의 다량의 시각정보들을 모두 다 소화해낼 수 있다.

컴퓨터의 지각을 따라잡기 위해 클로스는 일견 불가능해 보이
는, 뇌의 무의식적 기능을 피하는 작업에 착수했다. 일반화 대신 그
는 불연속적이고 양화된 각각의 자극들의 대통합을 목표로 한다.

클로스는 초상화를 시작하는 관습적 방법인 드로잉을 거부하
는데, 이는 드로잉이 얼굴의 전반적인 구조를 기입하는 것이기 때문

이다. 드로잉은 부분이 아니라 전체에 집중함으로써 단순화를 한다. 사실 드로잉된 스케치는 뇌와 같은 방식으로 얼굴의 인상을 조직한다. 둘 모두 날씬하다거나 곧다거나 둥글다거나 하는 일반적인 특질들을 알게 해준다. 이러한 일반화는 묘사의 정확함과는 타협적이기 마련이다.

드로잉 대신 클로스는 카메라를 가져다가 인간 시각의 왜곡효과로부터 자유로운 기계적 기록을 제공하게 한다. 클로스의 사진들은 기록으로서의 성격을 강조한다. 그것들은 평평하고, 정면이며, 매우 선명하다. 전문 사진가의 도움을 받아 찍은 그 사진들은 그의 창작 과정의 다음 단계를 위한 참된 아이콘들이 되는데, 그 단계는 이미지를 사진에서 캔버스로 옮기는 작업을 포함한다.

클로스의 목표는 절대적인 닮음이다. 그는 얼굴을 찍은 사진 위에 격자를 그리고, 같은 수의 정사각형들로 캔버스를 분할하는 것으로 작업을 시작한다. 격자의 크기와 캔버스의 크기는 다양하다. 작은 그림들은 36×30인치 크기이고, 큰 그림들은 108×84인치 크기이다. 그런 후 클로스는 캔버스를 가로질러 사각형들을 하나하나 채워나가면서, 각각에 상응하는 사진의 사각형에서 본 시각적 배치를 체계적으로 재생산해낸다. "나는 아주 가까이에서 작업을 하며, 물러나서 보는 일은 거의 없는데, 이는 내가 두상 전체의 게슈탈트에는 관심이 없고 부분들을 물감으로 옮기고 크게 확대하는 과정에 더 관심이 있기 때문이다."[2]

격자는 오래전부터 화가들에 의해 드로잉을 확대하는 믿을만한 방법으로 채택되어왔다. 하지만 클로스의 경우에는 그것이 그리기 작업 전체를 지배한다. 자신의 피사체와 관계함에 있어 그는 착상에서 완성에 이르기까지 항목별로 나뉜 시각정보 조각들을 필요로 한다. 이 절차는 일반적 특성들에 입각해 보도록 하는 생물학적 명령을 무력화한다. 그것은 또한 그로 하여금 인간의 시각과 회화의 전통에 뿌리박혀 있는 창발적이고 추상화하는 요인들을 무시할 수 있게 해준다.

"회화 정보를 사진 정보에 견줄 만하게 만들어줄 표기 기법을

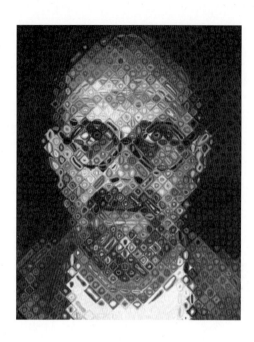

획득하기 위해, 나는 작품에서 전통적인 초상화의 인습을 최대한 제거하려 애썼다. 회화적인 붓질과 표면을 피하기 위해 나는 몇 가지 교묘한 방법들을 이용한다. [...]"³ 이 방법들에는 사진의 절차를 엄격하게 흉내내는 것도 포함된다. 흑백의 이미지는 다양한 농도의 검정 물감으로 재생산된다. 클로스는 흰색 물감을 절대 사용하지 않는다. 흰색은 흑백사진의 흰색이 종이의 색에서 나오는 것처럼, 물감이 칠해지지 않은 캔버스가 대신한다. 그는 중립적인 사진적 표면을 생산하기 위해, 손으로 붓질을 하는 대신 모터가 달린 에어브러시를 사용한다. 물감이 어찌나 얇게 발리는지, 9×7 피트의 캔버스 표면을 칠하기 위해 단 몇 스푼의 검정 물감만 있으면 된다.

1971년 클로스는 같은 수준의 비인간적 정확도를 지닌 칼라 사진을 회화로 재생산하는 방법을 개발했다. 카메라는 색채를 다양한 길이의 광파면으로 기록한다. 빛은 빨강, 파랑, 노랑의 혼합을 통해 사진 위로 옮겨진다. 다양한 농도로 겹쳐지면서 그것들은 대상을 총천연색으로 복제한다. 클로스가 요청하면 연구실에서 그의 칼라 사진들 각각을 세 개의 분리된 이미지로 나눈다. 하나는 빨강

색의 위치와 농도를 기입한 것이고, 또 하나는 파란색을, 다른 하나는 노란색을 기입한 것이다. 클로스는 이로부터 사진가의 현상작업 과정을 복제하는 쪽으로 작업을 진행한다. 우선 그는 사진에 그려둔 격자 속 사각형 각각의 파란색의 양을 캔버스에 재생한다. 그런다음 그는 파란색 위에 빨간색을 두는 방식으로 전체 표면을 다시 칠한다. 마지막으로 그는 노란색을 덧바른다. 삼원색은 캔버스 위에서 직접 혼합된다. 이 의미 없는 색면들이 오버랩되어, 놀랄 만큼 정확한 이미지가 생겨난다.

사진에 대한 클로스의 신뢰는 삼차원을 이차원 표면에 재현할 때 그가 선호하는 방법들에도 이어진다. 놀라울 것도 없이 그는 르네상스 회화로부터 유래한 전통을 거부하는데, 이 전통에서는 대상들이 공간에 있는 것 같은 환영을 만들어내기 위해 서로 수렴하는 두 선을 장면 위에 놓는다. 그 도식은 윤곽선이 형태에 관해 성취하는 바를 공간에 관해 성취한다. 즉 양자는 모두 이미지의 전반적인 구조를 기입하며, 그리하여 정밀함의 추구를 저해한다. 생물학적으로 결정된 지각 과정에 대한 클로스의 거부는 정말로 극단적이다. 대신 그는 카메라에 고유한, 보다 사태에 충실한 대안을 채택한다.

공간적 정보는 포커스 변화를 통해 사진적으로 전달된다. 초점이 맞춰진 면이 기준면이 된다. 이 면보다 앞에 있거나 뒤에 있는 사물들을 점진적으로 흐리게 표현함으로써 그것들의 위치를 전달한다. 얼굴을 찍은 사진이 기념비적인 비율로 확대되면, 머리카락처럼 눈이라는 기준면보다 뒤에 있는 부분들이나 코처럼 그보다 앞에 있는 부분들의 흐려짐은 산등성이의 굽이치는 지형을 묘사하는 등고선 지도처럼 정교하게 조정된다. 이에 비해 인간의 눈은 자동적으로 주시의 대상에 초점을 맞춘다. 우리는 결코 흐릿해진 주변부를 관찰할 수 없다. 카메라 렌즈와 사진 평면성을 개입시켜 모델을 바라봄으로써 클로스는 공간을 기계적으로 결정하고, 객관적으로 참된 방식으로 재현할 수 있게 되었다.

클로스는 인간의 얼굴을 그리지만, 그는 초상화란 모델의 특성을 드러내는 것이라 보는 전통을 버린다. "낡아빠진 인본주의 관

넘들을 잔뜩 불어넣어 구상미술을 되살리려고 애쓰는 것은 쓸데없는 일이다. 내 생각엔, 인물형상은 새로운 정보의 원천으로 사용될 수 있지만, 그조차도 인물형상을 실현하는 새로운 방식을 통해 그것에 다른 초점을 부여할 수 있는 새로운 도구들과 기술들이 갖춰질 때에나 그런 것이다."[4] 클로스는 자신의 미술에서 "낡아빠진 인본주의 관념들"을 성공적으로 제거하고, 그 자리에 컴퓨터 시대의 가장 주요한 항목인 정보를 들여놓는다. 모델은 정보를 제공한다. 청중은 정보를 수용한다. 미술가는 그것을 발생시킨다.

모델: 클로스는 얼굴에서 정서와 개성을 벗겨버린다. 그들의 동일성은 정량화가 가능한 두 가지 시각적 특질들에 따라 산정된다. 그림들의 크기와 격자들의 크기. 아주 작은 격자들로 된 벽화 크기의 그림의 경우, 얼굴은 너무나 확대된 동시에 분절되어서, 통상적인 거리에서 그림을 보는 관람자들은 그 전체를 수용할 수 없다. 그것들은 추상적인 돌출부, 구멍, 질감으로 지각될 뿐, 얼굴로 지각되지는 않는다. 캔버스의 크기가 작아지고 격자의 크기는 커진 그림의 경우, 각각의 사각형을 차지하고 있는 정보의 조각들은 결코 서로 응집되어 하나의 인물로 합쳐지지 않는다. 예컨대 〈로버트〉(1974) 연작에서 클로스는 격자에 들어가는 사각형의 수를 154개에서 10만 4,072개까지 변화시켰다. 두 포맷 모두에서 얼굴은 시각적 정보로 분류된다.

청중: 척 클로스의 그림을 보는 관람자들은 일반적 특성들에 의해 이루어지는 일상적인 지각과정을 망치는 한 무더기의 단속적인 정보 조각들과 마주하게 된다. 캔버스가 너무 커서 총체적으로 지각되기 어려울 수도 있고, 격자의 선들이 너무 선명해서 개별 조각들을 하나의 지각적 전체로 통합시키기 어려울 수도 있다. 첫 번째 경우에는 관람객의 시각장 전체가 하나의 털구멍, 눈물샘, 모공에 의해 장악된다. 두 번째 경우에는 개별적인 것들에 앞서 보편적인 것을 지각하는 지각의 과정이 역전된다. 보는 이들은 그들의 타

고난 지각 절차를 버리고 디지털 디코딩을 채택하도록 요구된다. 클로스는 분명 관람자들로 하여금 이러한 요소들을 날카롭게 깨닫게 할 의도를 가지고 있다. "그것은 회화에 관해 통상적으로 말해지는 종류의 고안이라기보다는 '방법의 고안'이라고 불릴 만한 것이다. 당신은 형태를 고안하는 것도, 색채를 고안하는 것도, 질감을 고안하는 것도 아니다. 그 모든 것들은 원래 대상들에 내재한다. 당신이 하는 일은 그것을 고유한 방식으로 재구축하는 방법을 고안하는 것이다."[5]

미술가: 클로스에게는 미술가적 기질이라 할 만한 일련의 특징들이 없다. 그는 영감에 차 있지도 감정적이지도 않으며, 자기 표현적이지도 민감하지도 않고, 창조적이지도 않다. 동시에 그는 습관, 경향, 기분, 기억 등의 주관이 개입하는 것을 막으려 애쓴다. 그는 작은 입력치들 각각을 마치 컴퓨터처럼 정량화가 가능한 척도들에 따라 규정하고 처리한다. 그의 모델의 얼굴은 시각적 정보를 제공하는 것이지 인간적 의미를 제공하는 것이 아니다. 컴퓨터처럼 그는 정보의 무심한 축적자일 따름이다. "눈을 바라보는 것과 뺨을 바라보는 것은 별개의 일이지만, 나는 두 경우 모두에 대해 동일한 태도를 취하려고 늘 노력해왔다. 이미지를 이런 식으로 분해함으로써, 나는 그리는 행위를 처음부터 끝까지 정확히 같은 것으로 만들 수 있다. [...] 나는 흥미로운 형태들이나 흥미로운 색채조합을 창안하는 것으로는 단 한 번도 행복한 적이 없었다. 왜냐하면 내가 생각할 수 있는 모든 것이 이미 다른 사람들이 해둔 것이었기 때문이다. [...] 이제 창안이란 없다. 나는 그저 소재를 수용한다. 나는 상황을 받아들인다. [...] 나는 사람들을 그리는 데, 혹은 인간적 회화를 제작하는 데 관심이 없다."[6]

클로스는 판단, 영혼, 정서와 같은 인간 정신의 자국들만 지우는 것이 아니라, 인간 손의 자국들도 제거한다. 그의 회화들의 부드러운 윤기는 붓 대신 에어브러시를 사용하여 만들어진 것이다. 그림

표면에 코가 닿을 만큼 가까이에서 보아도 그것이 인간 손의 산물이라고 볼, 혹은 그것을 제작하기 위해 요구된 정신적 노력이 인간 정신의 산물이라고 볼 만한 눈에 띄는 증거는 없다. 오직 속도의 차원에서만 클로스는 인간 능력의 한계에 붙들려 있다. 그는 느리다. 컴퓨터는 빠르다. 2주의 시간을 들여 고작 캔버스에 연필선으로 격자를 그려낼 뿐이다. 때로는 그의 그림을 수집하려는 사람들 사이에 대기자 명단이 있던 적도 있다. 그들은 아직 채 만들어지지도 않은 그림을 예약했다.

누군가는 클로스가 왜 그토록 지루한 절차를, 그것도 컴퓨터에 의해 복제가 가능해 보이는 절차를 고집하는지 의아할 수도 있다. 작가의 대답이 그의 작업에 대한 결정적인 통찰을 제공한다. "당신이 무엇인가를 하기 위해 선택한 방식은 당신이 하기로 한 것만큼이나 중요하다."[7] 달리 말해, 컴퓨터/인간의 인터페이스에 주목하게 만들고, 이 인터페이스가 나날이 복잡하게 얽혀가고 있다는 사실에 주목하게 만드는 것이 바로 그가 이 인간적 노력을 투여하는 까닭이다. 그러한 언급이 없더라도 클로스의 미술은 정량화가 가능한 데이터로 환원되어 전기적 네트워크 속으로 들어가 뒤섞이고 선별되어 통계로 형성되고 있는 인간의 수많은 기능들을 반영한다. 동시에 컴퓨터는 인간의 영역을 잠식한다. 그것은 주변으로부터 스스로 데이터를 수집할 수 있는 장치를 갖추고 있다. 광센서를 갖추면 볼 수 있고, 열감응장치를 갖추면 느낄 수 있으며, 청각장치들을 갖추면 들을 수 있다. 컴퓨터는 배운 것들을 기억한다. 어떤 컴퓨터는 그 자신의 고유한 프로그램을 고안하기도 한다. 컴퓨터는 창조적인가? 의식적인가? 지적인가? 컴퓨터가 체스 게임에서 이길까? 그것은 자유의지를 지니는가?

클로스는 인간의 얼굴을 데이터 조각들로 나누는 새로운 방법들을 끊임없이 고안해왔다. 1970년 그는 활동 영역을 영상으로 옮겨 초근접으로 촬영한 10분짜리 화상인 〈느린 촬영/밥〉을 만들었다. 스크린은 밥의 얼굴을 세세하게 부분부분 연속적으로 보여준다. 1980년대 중반 클로스는 에어브러시를 대신할 역설적인 대안

을 채택했는데, 그것은 다름 아닌 그의 손가락 지문이었다. 이 같은 궁극의 개인적 입력방식을 채택하여 그는 검정 잉크를 다양한 농도로 두드려 발라서 인간의 얼굴에 있는 면들과 그림자들의 환영을 만들어냈다. 파스텔은 클로스 고유의 색채 도식에 대한 대조적인 접근 방식을 제공했다. 그는 전 세계 모든 브랜드에서 생산한, 가능한 모든 색상의 파스텔들을 모았다. 그리고는 삼원색을 가지고 색상을 구성하는 대신에 수천 가지 색상의 파스텔에서 색을 골랐다. 또 다른 연작에서 그는 회화를 버리고 사진을 보여주었다. 하나의 작품이 수많은 사진들의 격자로 되어 있었는데, 각각의 사진들은 불연속적인 시각정보를 제공했다.

 1988년 그에게 들이닥친 질환으로 인해 신체 일부가 마비되어 클로스는 휠체어에 의지하게 되었다. 그럼에도 그는 여전히 초상화의 구성요소들을 재정의하는 작업을 고수하고 있다. 최근의 작품들에서는 사각형 격자 하나하나에 담긴 정보들이 장난스러운 방식으로 배포되어서, 격자가 하나의 작은 추상화인 동시에 전체 초상의 한 조각으로 보인다. 또한 상당한 찬사를 받았던 1991년 뉴욕 현대미술관(MoMA) 전시에서 클로스는 미술관 소장품들 중에서 인간의 두상을 담고 있는 수십 점의 회화와 조각들을 모아 그것들을 벽이나 선반들에 가지런히 배열함으로써 그것들이 위계가 없는 격자 형태에 근접하게 했다. 이런 식으로 20세기 미술의 걸작들이 손으로 그려진 개별 사각형을 대신했다.

 이 모든 사례들에서 클로스의 회화의 세 가지 특징적인 면모들이 지속되었다. 창작의 과정은 방대한 양의 데이터를 모으는 것을 포함했다. 시각적 구성요소들은 불연속적 데이터들로 구성되었다. 관객들은 주어진 장면을 쭉 훑어보지만, 단속적인 정보 조각들을 통합하는 대신 각각의 조각에 집중하게 되었다. 클로스는 자기 자신의 노력을 어떻게 판단할까? "회화는 사진보다 훨씬 인간적으로 보인다. 어느 정도의 닮음이 사진에 존재하건 간에, 나는 언제나 회화에 뭔가를 더 넣고 나서야 끝을 맺곤 했다. 의식적으로는 그러지 않으려고 애를 썼다. 나는 정말로 평평하게 그리려고 애썼고, 이러

한 옮겨놓기를 수행할 때에도 편집하지 않으려고, 뭔가 더 큰 효과를 일으키지 않으려고 애썼다. 하지만 무의식적으로는 그렇게 하지 않을 방도가 없었다."[8]

[클로스 후기]

오늘날 자화상을 창조하는 미술가들은 물리적 닮음의 창조라는 초상화의 전통적 포맷과 내적 자아를 드러낸다는 전통적 목적을 개정하려는 경향이 있다. 그들은 얼굴의 인상을 보여주고, 심적 상태를 표현하며, 개인적 경험들을 묘사하는 대안적 방식들, 혹은 그러지 않는 대안적 방식들을 고안해내었다. 척 클로스는 얼굴을 엄청 세밀하게 다루지만, 그의 초상화들에 정신적이거나 정서적인 내용은 들어있지 않다. 그것들은 지형도를 닮은, 표면 현상들의 축적이다. 친밀함에 대한 곤잘레스-토레스의 관심은 얼굴들의 시각적 재현물을 만들어내는 것으로는 충족될 수 없는 것이다. 그는 개인적 사건들, 비밀들, 소소한 일상의 에피소드들에 자리를 만들어주기 위해 표면 너머를 탐색하고, 그 결과를 단어들로 담아낸다. 온 카와라는 얼굴과 주관의 드러남 양자를 다 지우지만, 그럼에도 불구하고 그의 자화상은 개성적이다. 그것은 그의 인생의 두 가지 정량화 가능한 측면들, 즉 공간과 시간을 표로 만들어 기록한다. 소피 칼르는 그녀의 얼굴, 목소리, 태도, 인생사를 지우지만, 그럼에도 불구하고 여전히 그녀의 정서적 상태를 드러낸다. 다른 사람들로부터 가져온 투사에 의존하는 데에서 그녀의 권태가 드러나는 것이다. 오를랑은 그녀의 얼굴을 의기양양하게 내세우지만, 이 얼굴은 끊임없이 변한다. 그것은 그녀를 형성과정 중에 있는 변화가능한 물질로 여기게 한다.

III 몇 가지 매체들

물감은 표현적 형태로 형성되기를 기다리는 중립적인 인자이다. 물 감이 미술 행위의 열정과 우아함을 기록할 수는 있지만, 재료 그 자 체가 숨은 의미를 가진 것은 아니다. 대조적으로, 갓 딴 목화솜은 노예생활의 고단함을 환기시킨다. 타르는 산업관련 주제들을 강렬 하게 전달한다. 캐비아는 호사스러움을 함의한다. 우유는 순수함 을 환기시킨다. 날고기는 섬뜩한 느낌을 준다. 바비 인형들은 대중 문화를 찬미한다. 버려진 타이어들은 생태학적 위기를 극적으로 보 여준다.

많은 미술가들이 재료에 의해 환기되는 연상들을 활용하여 작 품의 주제를 명쾌히 한다. 미술가들이 미술에 어울리지 않아 보이는 재료들을 모으게 된 까닭은 아마도 미술이 만들어진 이미지들의 원천으로서의 독점권을 상실했음을 깨달았기 때문일 것이다. 그림 들을 접하기 위해 반드시 미술관에 발을 들여놓아야 하는 것은 아 니다. 이차원 이미지들은 서로 경합하는 다중적인 원천들로부터 오 며, 정보를 전달하고 여흥을 제공한다. 그 결과는 시각적 자극들의 불협화음이다. 그림들은 식탁용 매트, 티슈상자, 빌보드, 냅킨, 티셔 츠에 찍힌다. 그림들은 음반, 목욕용품, 약품, 음식, 가정용품, 공구, 그 밖의 무수히 많은 소비품목들의 포장재를 장식하고 있다. 테크 놀로지는 이미지를 전달할 수 있는, 전에 없이 정교한 수단들을 제 공해왔다. 이미지들은 영사되고, 복사되고, 촬영되고, 팩스로도 전 해지고, 디지털화되고, 스캔도 된다. 영화, 비디오, 컴퓨터는 이미지 에 움직임과 속도를 부여했다. 고해상도 TV, 광섬유, CD롬, 가상현 실은 이미지의 증식을 더욱 가속화했다. 다른 신흥 전달 형식으로 는 디지털, 적외선, 초음파, 열감지, 음파 탐지, 스트로보 등이 있다.

깨어 있는 동안 시시각각 시각적 메시지들이 우리의 시각장을 파고 든다. 그 대부분은 튕겨져 나가는데, 이는 그것들이 이미지들을 받 아들여 처리하는 우리 몸의 감각기관의 용량을 넘기 때문이다.

비전통적인 미술 재료들은 이미지들을 소생시키고, 시각적으 로 지친 관람자들을 각성시킨다. 3장은 세상 모든 물질들이 다 미 술 제작에 사용될 수 있다고 주장하는 미술가들에 의해 채택된 대 안들의 몇몇 사례들을 탐구한다. 그들이 포용하는 다양한 물질들 은 작품에 색채, 형태, 질감을 부여할 뿐만 아니라 막강한 표현적 동인이 되기도 한다.

매체는 전례 없는 이미지 증식의 시대의 미술에 힘과 즉각성을 채워준다. 미술가들에게 매체 탐구는 흥분되는 미술 탐험을 할 미 개척지를 펼쳐준다. 미술 관람자들에게 매체 탐구는 많은 동시대 미술작품들의 수수께끼를 푸는 열쇠를 제공한다.

20 크리스티앙 볼탕스키
Christian Boltanski
: 잡동사니

- 1944년 프랑스 파리 출생
- 11살 이후로 홈스쿨링
- 프랑스 말라코프 거주

빈민가의 속어로 고무적인 메시지를 전달하는 것, 혹은 버려진 물품들로 희망의 미술을 제작하는 것이 가능한가? 크리스티앙 볼탕스키는 1,000파운드나 되는 흙이 묻고 냄새 나는 옷가지들을 미술관 바닥에 수북이 쌓아올리고는, 그것에 제목을 부여하고 미술작품이라고 선언했다. 그의 의도는 재고 대처분 따위와는 관계가 없었다. 그것은 시각적 설교를 위한 것이었다. 미술가는 다음과 같이 설명한다. "비록 내가 미술계에 몸담고 있지만, 나는 사람들에게 무엇인가를, 사람들을 바꿔놓을 수 있거나 최소한 어느 정도라도 태도를 바꿀 수 있게 할 중요한 것들을 말하려고 애쓴다. 마치 설교자처럼."

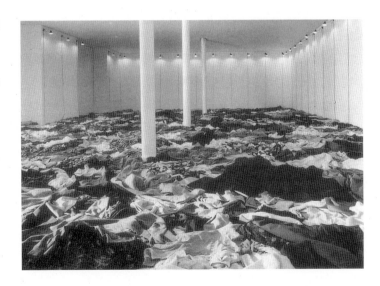

크리스티앙 볼탕스키
〈Reserve〉, 1989.
Museum für
Gegenwartskunst
설치 전경(Detective
Magazine).
© Marian Goodman
Gallery, New York

크리스티앙 볼탕스키
〈오데사 기념비〉, 1991.
사진들, 전등들,
주석상자들, 전선들,
118 × 48 × 9 in.
© Marian Goodman Gallery,
New York

다음 일화는 이 미술가가 고귀한 사명을 수행하기 위해 천대받는 매체를 선택하는 까닭을 설명하는 데 도움이 된다. 크리스티앙 볼탕스키가 로만 폴란스키 감독의 영화 특별 상연에 모습을 나타낸 적이 있었다. 상연이 끝난 뒤 몇몇 청중들이 볼탕스키와 폴란스키라는 이름의 유사성 때문에 둘을 혼동하게 되었다. 오해로 인해 그들은 이 미술가에게 참으로 아름다운 영화를 연출했다며 축하인사를 건넸다. 볼탕스키는 그들의 실수를 바로잡으려고 하지 않았다. 그의 이 같은 반응은 그의 작품에 충만한, 물질적 가치와 정신적 가치의 신비로운 전도 현상을 설명하는 데 도움이 될 그의 신념을 드러낸다. "미술가의 역할이란 뉴스나 정보를 전하는 것이기보다는 물음을 제기하거나, 문제들을 가정하거나, 아니면 상황들을 상정하는 것이다."[1] 볼탕스키는 사실에 관한 실수를 교정해야 한다는 책임감을 느끼지 않았는데, 이는 이해라는 것이 그에게는 사실들을 모으는 문제라기보다는 무언가를 암시하는 문제이기 때문이었다.

처음 맞닥뜨릴 때, 볼탕스키의 작품은 암시적이기보다는 위협적으로 보일 수 있다. 예를 들어 〈Reserve〉(1989)는 500kg이나 되는 낡은 옷들로 되어 있다. 이 옷 더미는 미적으로 잘 배열되어 색상과 형태가 어우러진 구성물이 아니다. 그것은 무질서하게 쌓여 있고, 갤러리 바닥 전체에 흩뿌려져 있다. 관람객과 작품 사이를 가로막는 통상적인 방지대는 없다. 사방을 둘러싼 천들과 냄새들에 신체적으로 빠져드는 것이 정중한 거리를 두고 정적인 작품을 관찰하는 것을 대체한다. 좌대, 지지대, 틀, 벽에 붙은 설명표도 제거되는데, 그것들은 만지지 말라는 금기를 나타내는 것들이다. 사실, 이 전시의 방문객들은 작품을 만질 뿐만 아니라 이리저리 밟고 다닌다. 갤러리 이곳저곳으로 다니기 위해서는 옷 더미 위로 걸어 다녀야 하고, 그 배치를 어지럽혀야만 한다.

물질적 변형이 가치 없는 물건들로 구성되어 아무렇게나 제시된 이 작품의 핵심은 아니다. 볼탕스키는 두 가지 비물질적인 대안을 작품의 핵심으로 꼽는다. 미술가의 의도, 그리고 청중들이 그 경험을 미술 경험으로 받아들이는 것. 일단 이 조건들이 충족되면, 미술관에 쏟아진 낡은 옷들은 평범한 사물들로서의 동일성을 버린다. 그것들은 은유, 즉 중요한 의미의 담지자들이 된다.

사람들을 옷의 바다 속에 위치시키는 것은 사실들이 아니라 힌트 주기를 통해 소통의 과정을 개시한다. 관람객들은 무심함을 유지할 수 없다. 옷과의 신체적 접촉은 그들의 모든 신체 감각들(시각, 후각, 촉각)을 자극한다. 이것들은 이윽고 한데 수렴하여 덜 감각적인 반응들(기억과 정서들)을 야기한다. 이 감각들은 의미의 탐색을 촉발한다. 그것은 내적 대화를 일으킨다.

누가 이 옷들을 입었을까?
이 옷은 작아. 그건 분명히 어린아이가 입었던 것일 거야.

어떤 어린아이였을까?
이 의류들은 값싼 재료들로 만들어진 것이고, 오래 입은 티가 역력

해. 그건 분명 가난한 어린아이의 옷이었을 거야.

어디였을까?
옷 스타일이 유럽식이군.

언제 적 것들일까?
이 옷들은 전형적인 1940년대 스타일이야. 심하게 퀴퀴한 냄새가
나는 걸 보니 수십 년이 지난 게 확실하군.

옷들은 갤러리 이쪽 벽에서 저쪽 벽까지를 가득 채우고 있다.
그것은 엄청난 양으로 쌓여서는, 움직이지도 않고, 조용히, 섬뜩하
게, 마치 죽은 것처럼 놓여 있다. 이런 형식, 이런 분량, 또 이런 무질
서 가운데 그것은 수천 명의 젊은이들의 혼령을, 혹은 끔찍하게 뒤
죽박죽이 된 공동묘지를 떠올리게 만든다. 행방불명된 이 아이들은
누구일까? 실마리들은 그들이 2차 대전 동안 죽음의 캠프로 보내
졌던 불운한 사람들 중 일부라는 것을 암시한다.

〈Reserve〉를 방문한 사람들은 그 경험을 다양하게 묘사했다.
"옷 속으로 가라앉는 느낌이었다." "시체들 위를 걷도록 강요당한
기분이었다." 마치 그들이 "힘없는 희생자들에게 잔인하게 대하고
있는" 것 같은 느낌이었다. "살인을 하는 기분이었다." 볼탕스키는
잃어버린 아이들에게 바치는 기념비를 세우기 위해, 그 형태가 영원
히 변화하는, 부식되어가는 재료를 선택했다. 작품에서 지속되는
측면은 그것의 물질적인 형태가 아니라 방문객들의 마음에 아로새
겨진 슬픔이다. 이 감정은 비슷한 기획에 착수했던 나치들이 예견했
던 것과는 놀랄 만큼 다른 것이다. 체코슬로바키아를 점령하고 있
던 동안, 그들은 멸종된 인종의 박물관을 세울 목적으로 강제 추방
된 유태인들의 소유물들을 수집했다.

볼탕스키가 제목으로 선택한 한마디 말은 다수의 동음이의어
를 가지는데, 그 각각이 이 작품의 메시지의 편린들을 밝혀준다. 동
사 "reserve"는 기억을 떠올리는 것과 이 사건과 연관된 감정들을

크리스티앙 볼탕스키
〈Reserve(푸림)〉, 1989.
흑백사진들,
금속상자들, 전등과
전선들,
95¼ × 54½ × 18¼ in.
© Marian Goodman
Gallery, New York

보존하는 것 모두를 의미한다. 명사로 "reserve"는 잔학행위의 증거를 보존하고 저장하는 것과 전쟁범죄로부터 스스로를 정서적으로 분리하고 보류하는 것 모두를 뜻한다.

〈Reserve(푸림)〉(1989)는 형식면에서는 〈Reserve〉와 현저히 다르지만, 날카로운 역사적 참조는 동일하다. 옷의 바다 대신에 많은 흑백 사진들이 2차 대전 때 스러져간 이름 없는 사람들, 주로 어린아이들의 혼령을 불러낸다. 볼탕스키는 1971년부터 유태인 어린아이들의 이미지들을 재촬영하고 있다. 그는 의도적으로 그것들을 희미하게 만들어서, 낡은 옷들의 퀴퀴한 냄새가 그렇듯이, 암울한 기억들을 환기시키는 빛바랜 느낌을 주었다. 둘은 모두 특정 인구집단 전체에 관한, 뇌리를 떠나지 않는 잔상을 형성한다. 때때로 그의 컬렉션은 죽은 이들의 얼굴들을 그들의 박해자가 된 사람들과 섞어놓기도 한다. 각각의 경우에 이미지들은 불안정하게 만들어지고,

세월이 흐른 듯한 느낌이 부여된다.

볼탕스키는 보통 사진들을 서로 매우 가깝게 벽에 건다. 사진들 사이에는 1940년대에 유행했던 고풍스러운 과자 깡통들이 다량 쌓여 있다. 어린아이들은 과자를 다 먹고 나면 종종 그것들을 비밀스러운 보물들을 넣어두는 용도로 사용하곤 했다. 이 깡통들과 사진들 사이에 설치된 작은 전등들이 세 번째 조각적 요소가 된다. 섬뜩한 빛 속에서 이 구성요소들은 그들의 평범한 정체성을 버리고 잃어버린 세대에 바쳐진 성소가 된다. 전등들은 내세의 빛과도 같은 희미한 빛을 드리운다. 각 어린아이의 얼굴은 성상처럼 숭고해 보인다. 각각의 과자 깡통은 성물함이 된다. 각각의 희생자들은 성인이 된다.

여기에서도 제목은 작품의 매체가 지니는 은유적 의미에 기여한다. 그것은 유태인들의 국경일인 푸림(Purim)을 나타낸다. 푸림은 원래 바빌론 사람들의 새해 축제였다. 그것은 모든 개인의 운명이, 좋건 나쁘건 간에, 신들의 거룩한 제비뽑기에 의해 결정되는 날이었다. "제비"를 나타내는 바빌론 말이 "푸르"였다(그 복수형이 "푸림"이다). 푸림은 "제비뽑기 축제"였다.

푸림에 관한 성경의 설명은 이 이야기를 뒤집는다. 인간들의 운명을 결정하는 신들 대신, 페르시아 왕의 총애를 받는 총리대신인 하만이 유태인들의 운명을 결정했다. 그는 언제가 인도에서 에티오피아에 걸친 왕국에 있는 모든 유태인들을 절멸시키기 가장 좋은 날일지 신탁을 얻기 위해 제비를 뽑았다. 그 음모는 에스더 왕비에 의해 좌절되었으며, 그녀는 유태인들에게 무장하여 스스로를 지키고 적들을 패퇴시키라고 촉구했다.

2,200년 동안 증오에 찬 하만의 이미지는 범죄를 저지를 정도로 강박적인 반유태인 감정의 화신으로 소환되곤 했다. 아돌프 히틀러는 집단 학살에 대한 광적인 집착과 사악한 음모의 획책이라는 점에서 종종 하만의 모리배로 불린다. 사실, 하만의 선언은 나치 수장의 선언과 기이하게 닮았다. "당신의 통치 영역 모든 관할 지역에 있는 민족들 중에는 흩어져 따로 떨어져 있는 민족이 하나 있습니

크리스티앙 볼탕스키
〈1938년 베를린
함부르거슈트라쎄에 있었던
유태인 학교〉, 1994.
천, 사진, 형광등, 못,
77 × 30 × 2¾ in.
© Marian Goodman Gallery, New York.
Photo: Tom Powel

다. 그들의 법은 다른 모든 민족의 법과 달라서, 그들은 왕의 법마
저도 준행하지 않습니다. 그들을 내버려 두는 것은 왕께 적절하지
않습니다. 왕께서 좋게 여기신다면, 그들을 멸하라는 글을 내려주
시기 바랍니다." (에스더 3장 8-9절)

　　홀로코스트는 많은 이들이 잊는 편을 더 좋아할 범죄이다. 이
깡통들과 사진들은 옷들과 마찬가지로 이 억압되고 희미해져가는
기억을 뚜렷한 현재로 몰아댄다. 그것들은 잊어버리기에는 너무나
생생하다. 동시에, 볼탕스키의 제목은 구약시대에 시작된 희생과 박
해가 유감스럽게도 계속 이어지고 있음을 알려준다. 1930~40년대
에 일어났던 사건들을 기원전 150년경에 발생한 사건들과 연결 짓
는 것은 유태인들의 역경과 신이 그들에게 부여한 운명을 환기시킨

다. 여기 그 얼굴이 희미하게 사라져가는 어린아이들은 통탄스러운 전통을 따르는 끔찍한 범죄의 희생양들이었다.

볼탕스키는 유태인이다. 그는 1944년 8월 25일, 그러니까 파리가 나치로부터 해방된 바로 그날 파리에서 태어났다. 이날 그의 아버지는, 가톨릭으로 개종했음에도 불구하고 4년간의 점령 기간 내내 숨어살아야만 했던 은신처인 지하실에서 나왔다. 볼탕스키의 아버지는 그의 어린 아들에게 리베르떼라는 중간 이름을 지어줌으로써 이 경사를 기념했고, 이 역사적인 순간을 자기 아이의 정체성과 하나로 합쳤다.

유태인 혈통에서 비롯된 볼탕스키의 관점은 역사에 대한 절박한 관심과 성스러운 땅이라는 피난처에 대한 열망으로 드러난다. "유태인의 신화 전체가 신비로운 세계, 성스러운 땅 예루살렘이 있었는데, 그것이 상실되었고, 우리는 그곳으로 돌아가기를 소망한다는 생각을 중심으로 한다. [...] 나의 작품은 백색 바다와 흑색 바다에 의해 경계지어진 그 어떤 세계, 지금은 존재하지 않으며, 내가 결코 알지도 못했던 어떤 신비로운 세계와 연관되어 있다."[2] 동시에 그의 작품에서는 가톨릭의 선입견들도 보인다. "나는 기독교식 양육을 받았기 때문에, 나의 사고의 많은 것들이 기독교 신앙과 엮여 있다. 예컨대 죄의 관념이 나의 작품을 매우 무겁게 짓누르고 있으며, 육적 타락이라는 관념 역시 그러한데, 이 관념은 얀세니즘(Jansenism)과 연관되어 신체의 물리적 썩어감을 의미한다."[3] 그렇기 때문에 유태인 민족의 집단적 기억을 재연하는 가운데 볼탕스키는 기독교인들의 범죄들에 대해 이루 말할 수 없는 수치를 느낀다. 그의 작품은 자비를 구하는 탄원이다. 그것은 희생자들과 가해자들 모두를 향한 것이다.

〈오데사 기념비〉(1990)는 사진, 주석깡통, 조명으로 구성된 또 하나의 부서질 듯 연약한 설치작품이다. 볼탕스키는 전선들을 감추지 않고 기분 나쁜 거미줄처럼 얼굴 면들을 가로지름으로써 긴 검정 전선들의 표현적 잠재력을 끌어내었다. 이 작품이 "기념비"라는 제목을 얻게 된 것은 이 작품이 기억을 생생하게 유지시키기 때

문이다. 잊혀진 것만이 정말로 죽은 것이다. "나는 사람들을 울게 만들고 싶다. [...] 그것이 정확히 내가 하고 싶은 것이다. [...] 나는 감정을 이끌어내고 싶다. 이런 말을 하기는 쉽지 않다. 우스꽝스럽고 촌스럽게 들리겠지만, 나는 감상적인 미술을 지향한다."

1994년 볼탕스키는 1938년 베를린 유태인 학교에서 촬영된 이미지들을 다시 촬영했다. 그것들은 세 설치작품들의 기초가 되었다. 한 묶음의 사진들은 침대보로 만들어진 너울 뒤에서 조명을 받아 비쳐 보이게 설치되었다. 다른 한 묶음의 사진들은 천장에 달린 선풍기 바람에 펄럭이도록 설치되었다. 나머지 한 묶음의 사진들은 속이 비치는 검정 망토로 싸여 설치되었다. 각각의 설치는 관람객들로 하여금 반세기 전에서 온, 뚫어지게 쳐다보는 어린아이들과 마주치도록 강요한다. 더 이상 무심한 통계 이야기나 역사책에 기록된 사실 설명의 주인공들이 아니게 된 그들의 죽음은 새롭게 애도된다.

볼탕스키는 왜 캔버스 위에 칠해진 물감 대신 오래된 옷, 사진, 비스킷 깡통을 자신의 매체로 사용했을까? 미술가가 제시하는 답은 "붓놀림이 주는 뜻밖의 효과를 피하기 위해서"이다.[4] 이런 사물들은 허구 혹은 날조로 기각될 수 없는 것들이다. 오래된 옷과 오래된 사진들은 사라진 사람들에 관한 희미한 기록들이다. 거기에는 희생자들의 형체가 문자 그대로 각인되어 있다. 옷과 비스킷 깡통은 둘 다 무엇인가를 담는 통이다. 하나는 사람들의 몸을 실제로 감싸고 있었다. 나머지 하나는 그들의 소중한 물건들을 담고 있었다. 둘 다 지금은 텅 비어 있다. 유품으로 만들어진 미술은 손에 잡힐 듯 분명한 진실과 공명한다.

그의 작품들이 특정한 자전적, 역사적 뿌리를 가지고 있음에도 불구하고, 볼탕스키는 자신의 작품에 보다 광범위한 역사적 의미를 부여한다. "내 작품은 실은 홀로코스트에 관한 것이 아니라, 죽음 일반, 즉 우리의 죽음들 전부에 관한 것이다."[5] 1995년 5월 이 미술가는 자신의 멜랑콜리한 메시지를 맨해튼 전역에 퍼뜨렸다. 〈잃어버린: 뉴욕 프로젝트들〉로 명명된 프로젝트는 상실의 축자적이고 추

상적인 측면들을 다루었다. 할렘 구역에 있는 인터세션 교회에서 사람들은 2달러만 내면 볼탕스키가 쌓아놓은 옷 무더기에서 자신들이 고른 옷을 갈색 종이가방들에 잔뜩 담아 집에 가져갈 수 있었다. 그랜드센트럴터미널에서 그는 통행자들의 분실물 5,000점을 전시했다. 뉴욕역사회는 익명의 뉴욕주민 한 사람의 모든 소유물을 전시함으로써 그의 기획에 동참했다. 마지막으로, 맨해튼 남동부에 있는 엘드리지 유대교회는 유태인 젊은이들에게 "그들이 기억하는 것들"을 열거하게 하고, 그럼으로써 살아있는 자들을 죽은 자들과 연결시킨 인터뷰를 제공했다. 각각의 경우에서 상실은 더 이상 추상적인 것이지 않게 되고, 청중들도 더 이상 그것들에 대해 무심하지 않게 된다. 이 물질적인 품목들에도 사진들과 마찬가지로 실제로 살았던 사람들의 삶이 각인되어 있다. 볼탕스키는 이제는 상실된, 혹은 죽은, 혹은 실종된 사람들을 상징하는 불꽃을 지킨다. 기억하기는 그들의 불멸성을 보장하는 유일한 방식이다.

볼탕스키의 예술적 사명은 그가 자살을 심각하게 고민하던 때 처음 시작되었다. "내가 미술가로서 했던 첫 번째 일은 손으로 쓴 편지를 15명의 모르는 사람들에게 보내는 것이었다. 그것은 매우 불행하고 반쯤은 미친, 곧 스스로 생을 마감하려고 하는 어떤 사람이 쓴 자살 예고 편지였다. 그 당시 나는 매우 불행했고, 만약 내가 미술가가 아니었더라면, 만약 편지를 한 통만 썼더라면, 나는 아마도 그때 자살했을 것이다. 하지만 미술가였기 때문에 나는 15통의 편지를 썼다. 그러면서 나는 죽음을 유희하게 되었고, 자살이라는 관념을 유희하게 되었다. 나는 그것을 개인적인 것에서 집단적인 것으로 바꾸어 생각했다. 나는 더 이상 불행하지 않았다. 나는 불행을 재현한다. 당신이 무언가를 재현한다면, 당신은 더 이상 그것을 체험하는 것이 아니다."[6]

미술가의 개인적 우울함이 미술이 되었으며, 미술은 실제가 아니라 실제의 재현이기 때문에, 그는 진취적인 방식으로 자신으로부터 거리를 취하게 되었다. 처음에는 자신의 감정으로부터, 나중에는 자신의 일대기로부터. 그가 거의 자살할 뻔했던 일에 대한 위의 서

술은 그의 미술의 핵심이 무엇인지 보여주는 사례이기도 하다. 그 이야기에서 볼탕스키는 자신이 15통의 편지를 썼다고 말한다. 하지만 어떤 인터뷰에서 그는 30통을 썼다고 얘기했고, 또 다른 인터뷰에서는 60통을 썼다고 말하기도 했다. 그의 삶에 있어서의 사실적 요소들은 중요하지 않으며, "미술가는 삶을 유희하는 것이지 사는 것이 아니다"라는 그의 신념을 확증할 뿐이다.[7] 그의 개인적 삶의 연대기를 용해시켜버린 것이 그의 작품을 모든 사람들에게 의미 있는 것으로 만든다. 그 자신의 경험에 의해 제한되지 않는 유적 존재로서, 그는 냉소를 공감으로 변모시키는 보편적 힘이 된다. "나에 관해서는 남은 것이 없다. 나는 다른 사람들이 소망하는 바의 것 이상 아무것도 아니다. 나는 그들의 욕망이다. 나는 오래전에 죽었다. [...] 나는 내가 더 이상 살 필요가 없고자 하여 미술가가 되었다고 생각한다. 당신 자신을 온전히 타인에게 준다는 것, 당신은 그저 그들의 이미지일 뿐이라는 것은 매우 기독교적인 생각이다."[8] 상징적으로 죽음으로써 볼탕스키는 삶을 신성하게 만든다.

[볼탕스키 후기]

미술에서 스케일은 의미의 막강한 추진체이다. 하지만 스펙트럼의 한쪽 끝에 밀집해 있는 작품들이 서로 현저히 다른 의미들을 보여줄 수도 있다. 크리스티앙 볼탕스키는 거대함을 공포와 등치시킨다. 그는 살해, 연쇄살인, 집단학살로의 스케일 변화가 공포를 키우듯이 공포의 함축성을 증강시키기 위해 엄청난 양의 버려진 의류와 낡은 사진들을 모은다. 그의 조각들의 엄청난 규모는 그것들이 묘사하고 있는 비인간성의 규모에 맞먹는 것이다. 대조적으로, 로리 시몬스는 작은 인형들을 사진으로 확대함으로써 그 인형들을 무해한 놀잇감에서 미디어가 삶을 조건 짓는다는 사실에 대한 골치 아픈 상징으로 변형시킨다. 제닌 안토니의 갉아먹기 의 거대함은 과도하게 큰 현상으로서만 존재하는 심리적 고통인 강박증을 묘사한다. 제프 쿤스에게는 거대함이 위대함을 뜻한다. 그것은 그의 자아, 그의 열망, 그의 야망의 스케일을 묘사한다.

21 안드레 세라노
Andres Serrano
: 소변

- 1950년 뉴욕 출생
- 브룩클린 미술관 미술학교 (뉴욕)
- 뉴욕 브룩클린 거주

안드레 세라노는 찬란히 빛나는 기념비 같은 사진작품들을 창조한다. 하지만 그의 작품을 둘러싼 논란은 그가 작업 과정에 사용하는 매체보다는 그가 소재로 사용하는 매체와 보다 밀접하게 연관되어 있다. 세라노의 가장 유명한 사진 작품의 소재는 십자가에 달린 예수의 3차원 재현물, 즉 십자가이다. 하지만 이 가톨릭 미술가가 기독교 미술의 전통을 지지한다고 말할 사람은 거의 없을 것이다. 왜냐하면 십자가에 못 박힌 예수상은 논란을 불러일으키는 매체인 소변에 잠겨 있었기 때문이다.

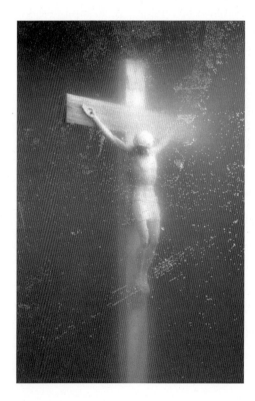

안드레 세라노
〈오줌 그리스도〉, 1987.
시바크롬, 실리콘,
플렉시글라스, 나무액자,
4점의 에디션, 60 × 40 in.
© Andres Serrano and Paula
Cooper, Inc., New York

1989년 5월 18일, 뉴욕 주 상원의원 알폰소 다마토는 주의회 앞에서서 안드레 세라노가 만든 미술작품을 비난하며 외쳤다. "이 소위 말하는 미술작품이라는 것은 통탄하리만치 야비한, 비속함의 과시입니다." 그리고는 전체 의원들 앞에서 세라노의 전시 도록을 갈가리 찢어버렸다. 다마토의 비난은 의회건물 복도에 울려 퍼졌을 뿐만 아니라 방송을 타고 전국에 메아리쳐 울렸다. 이어진 유명한 스캔들은 십자가에 달린 구세주의 작은 조각상을 찍은 세라노의 칼라 사진에 의해 촉발된 것이었다. 그 사진은 그 어떤 모욕적인 이미지도 포함하고 있지 않다. 그것은 마치 중세 모자이크화처럼 찬란하게 빛이 난다. 대소동은 이 찬란한 빛을 만들어낸 물체가 화가 자신의 소변이라는 점에서 야기되었다.

NEA(the National Endowment for the Arts)의 정부기금이 세라노의 미술 기획을 지원했었다. 성스러운 것과 저속한 것을 함께 엮은 것은 표현의 자유를 지지하는 사람들과 외설성을 비난하는 사람들을 맞붙게 만들었다. 이러한 다툼은 미시시피에 기반을 둔 우익 기독교 단체인 미국가족협회가 보수파 상원의원 제시 헬름스에게 불만을 터뜨리면서 시작되었다. 분개한 헬름스는 "무례하거나 상스러운 대상들을 선전, 찬미, 또는 창조하는" 어떤 작품에도 기금 지원을 하지 말 것을 제안했다. 헬름스는 호통으로 그의 견해를 매듭지었다. "나는 안드레 세라노 씨를 모를뿐더러, 그를 한 번이라도 만날 일이 없기를 바란다. 왜냐하면 그는 미술가가 아니라 얼간이에 불과하기 때문이다. 평생 혼자서 실컷 얼간이 짓을 하라고 해라. 하지만 신을 모욕하지는 말라!"

세라노의 작품을 본 사람들이 거의 없고, 또 많은 이들이 이전에는 한 번도 미술과 윤리적 올바름의 관계에 대해 숙고해본 적이 없었음에도 불구하고, 국회의원들에게는 분노한 유권자들의 편지가 쇄도했다. 이후 대혼란은 서로 다른 세 파벌들에 의해 가열되었다. 세금지출을 감시하는 사람들은 세라노를 국고 낭비 혐의로 고소했다. 가족의 가치를 지지하는 사람들은 이 미술가가 사회에 풍기문란을 조장한다고 힐난했다. 헌법 수정조항 1항의 옹호자들은

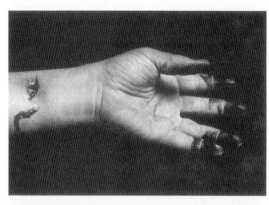

↑ 안드레 세라노
〈시체보관소(칼로 죽음 I)〉, 1992.
두폭화: 시바크롬, 실리콘,
플렉시글라스, 나무액자, 3점의 에디션,
49½ × 60 in.
© Andres Serrano and Paula Cooper, Inc.,
New York

↓ 안드레 세라노
〈시체보관소(칼로 죽음 II)〉, 1992.
두폭화: 시바크롬, 실리콘,
플렉시글라스, 나무액자, 3점의 에디션,
49½ × 60 in.
© Andres Serrano and Paula Cooper, Inc.,
New York

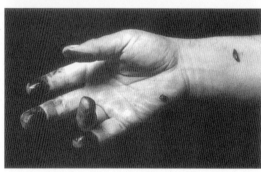

자유로운 의사표현의 보장을 이 미술가에게까지 확장했다.

이 글은 이 십자군 전쟁의 어느 입장도 편들지 않을 것이다. 반응은 개인사일 뿐이다. 그러나 세라노의 이 선동적인 매체 선택에 대해서는 상세히 적어보고, 표현적 미술 도구로서의 소변의 역할에 대해서도 살펴볼 것이다. 이러한 탐구는 다음과 같은 근본적인 물음에 대한 답을 구하면서 시작되었다. 이 미술가는 자신의 사진작품이 어떤 이들에게는 정치적 슬로건이 되고 다른 이들에게는 이단적인 것이 될 것임을 예견했을까?

이 미술가의 출판된 인터뷰들은 그의 동기가 무엇보다도 가톨릭교회에 관한 그 자신의 상충하는 감정들을 조정하기 위한 것이었지, 대중들을 선동하려는 것이 아니었음을 암시한다. "지금껏 나는 미술가이지만 그보다 먼저 관람자이며, 그렇기 때문에 나 자신을 위해 작업을 한다. 하지만 나는 내가 완전한 진공상태에서 작업

하는 것은 아니라는 사실을 깨달았다. 작품은 진공상태를 벗어나 현실세계로 나아가고, 사람들은 그것에 반응하기 마련이다. 하지만 당시에 나는 그저 내 머릿속에 떠오른 생각들과 이미지들을 사진으로 찍는 것에 관심을 가지고 있었을 따름이다."[1]

이 생각들과 이미지들은 무엇이었을까? "신과 나의 관계를 재정의하고 개인화하는 것"이다.[2] 세라노는 신앙적 쟁점들을 건드릴 생각이었을까? "나는 언제나 충돌과 이중성의 본성을 이해해왔고, 그렇기 때문에 이미지의 이중성, 이미지들이 변덕스러울 수 있다는 사실, 또는 그것들이 유혹적인 동시에 교훈적일 수도 있다는 사실을 받아들이는 데 아무런 어려움도 없다."[3] 그는 그 작품이 부추긴 소란으로 인해 괴로웠는가? "나는 언제나 내 작품이 어느 정도 해석에 열려 있기를 원했으며, 따라서 어떤 작품이 사람들을 화나게 했을지라도 나의 태도는, 나는 당신을 성나게 할 의도가 없었지만 설령 그랬다 해도 사과할 생각은 없다는 것이다."[4] 성인의 욕망을 가톨릭의 훈육과 화해시키면서 도발을 피하는 것이 가능한가? "도발적인 미술작품에는 아무런 잘못이 없다. 나는 심지어 나 자신까지 불편하게 만들 그런 사진들을 찍을 수 있는 날이 오기를 고대한다."[5]

이 미술가의 의도에 대한 다른 증거는 작품 자체에서 이끌어낼 수 있다. 논란이 되고 있는 사진에서 십자가에 못 박힌 예수상은 중세로부터 르네상스까지 500여 년 이상 동안의 종교화를 뒤덮고 있는, 천국의 찬란함에 대한 시각적 유비인 황금빛으로 빛나고 있다. 진저에일, 꿀, 또 다른 많은 매체들이 스캔들을 일으키지 않으면서 이 같은 효과를 산출할 수 있었다. 소변을 택한 후에도 세라노는 신성모독이라는 비난을 피할 수 있었다. 그 매체는 시각적으로는 알아챌 수 없는 것이기 때문에, 그는 작품의 제목으로 이 비난받을 물질을 사용했음을 알림으로써 결정적인 조취를 취한 셈이다. 게다가 그는 의학적인 명칭인 소변이나 완곡어법인 '쉬' 대신 정서적으로 거부감을 일으키는 비속어인 '오줌'을 선택했다. "오줌이 내깔리다" 혹은 "오줌이 갈겨지다"는 분노와 모욕을 나타내는 저속한 말이다.

〈오줌 그리스도〉(1987)에 대한 관람객들의 반응은 그들이 소변을 필멸의 육체에서 나온 더러운 배설물로 여기는가에 달려 있다. 하지만 소변이 반드시 육체적인 배설물과 연관되는 것은 아니다. 세라노에게 그것은 색채와 시각적 효과의 풍부한 원천이다. 미술가는 자신이 이 매체를 사용하게 된 것을 추상에 관여했던 초창기부터였던 것으로 추적하는데, 당시에는 혈액이나 우유와 같은 실제 액체들이 그가 찍는 색면들을 채웠다. "작품이 추상에 관한 것이기 때문에, 나는 그 액체들이 자체의 생명을 가지고 있고 내가 최종적인 이미지를 통제할 수 없다는 사실에 놀라기도 하고 즐겁기도 했다. [...] 액체 작업들 이전부터 종교적 이미지들을 가지고 작업을 해 왔기 때문에, 나는 내 작업의 두 방향들을 하나의 이미지로 결합하는 것에 대해 아무 고민도 없었다. 이 작품은 1987년부터 〈오줌 그리스도〉라고 불린다. 사람들은 내게 왜 액체들을 사용하냐고 묻는다. 무엇보다도 나는 빛을 가지고 그리는 듯한 느낌을 받는다. 그리고 액체는 생기 있는 생명의 흐름을 상징할 뿐만 아니라 의미로 가득 차 있으며, 또한 나에게 아름다운 빛을 선사한다."[6]

"생기 있는 생명의 흐름"과 "아름다운 빛"에 대한 세라노의 강조는 그가 우리문화에 각인된 육체 배설물에 대한 혐오감을 공유하지 않음을 입증한다. 작품이 탐색하는 것은 바로 이 교화 내지는 세뇌이다. 소변은 사람들 대부분의 신경을 거스르는 두 가지 쟁점들을 건드린다. 체액에 대한 결벽증. 특별히, 에이즈가 창궐하는 가운데 질병전달체가 될 수 있는 체액에 대한 불안감. 소변과 십자가 예수상을 결합한 것은 다른 민감한 쟁점들도 자극했다. 건강한 육체의 정상적인 작용에 어긋나는 성흔을 만드는 일에 있어서 교회의 역할, 그리고 세속적인 육체와 영적인 의례 사이의 관계 같은 쟁점들을.

〈오줌 그리스도〉는 자기 몸을 대하는 개인들의 태도를 지배하려는 로마 가톨릭 교회의 권위에 도전한다. 하지만 세라노는 그를 비난하는 사람들에게 그가 보다 개인적인 기독교 신앙을 추구하는 가톨릭 신자이지 이교도는 아니라는 사실을 끊임없이 상기시킨다.

안드레 세라노
〈유랑자들(베르다)〉,
1990.
시바크롬, 실리콘,
플렉시글라스, 나무액자,
4점의 에디션,
60 × 49½ in.
© Andres Serrano and Paula
Cooper, Inc., New York

그는 교회의 방침들은 "인간의 필요에 대해 최소한 무관심하고, 최악의 경우에는 부당하고 편협하다"[7]고 불평한다. 타고난 기질이 엄습할 때마다 세라노는 인간의 욕망과 개인적 경건함에 대해 묵상한다. 그는 양자 모두를 탐구하는 이미지들을 창조한다. "내게 그것들은 성상들이며, 나는 내가 성상들을 파괴한다고 느껴본 적이 없다. 나는 그저 내가 새로운 성상들을 개발하고 있다고 느낄 따름이다."[8]

〈오줌 그리스도〉는 〈황색 그리스도〉라고 불릴 수도 있었을 터인데, 이는 공교롭게도 서구미술사에서 영예로운 한 자리를 차지하고 있는 그림의 제목이다. 그것은 폴 고갱에 의해 1889년에, 그러니까 세라노의 작업보다 꼭 한 세기 전에 만들어졌다.[9] 이 작품은 고갱이 곧 유럽에 있는 그의 고향, 가족, 직장을 버리고 멀고 먼 남태평양의 섬으로 떠날 것임을 예측하게 한다. 그가 미술에 있어 자연주의의 속박으로부터 벗어났다는 사실은 그가 그리스도의 살을 밝게 빛나는 황색으로 칠했을 때 극명해졌다.

세라노도 고갱과 마찬가지로 격식과 예법들로 가득한 교양의

세계를 거부한다. 그는 종교적 물건들과 기이한 물건들의 강박적인 수집가이다. 그는 표백된 동물 해골, 인간의 뇌, 장식이 달린 전리품 해골들, 유리종 속에 거꾸로 매달린 박쥐 등에 둘러싸여 있다. 하지만 그의 아파트는 또한 사제복, 주교의 왕관, 교회의 가지 촛대, 스테인드 글라스, 성화, 그리고 십자가 예수상 등이 넘쳐나는, 성직자의 원더랜드로 묘사되기도 한다. 〈오줌 그리스도〉는 이 제멋대로 뻗어나간 신앙적 상징들의 교차점에 존재한다. 세라노는 자신을 종교적인 미술가로 묘사한다. "종교는 주로 상징에 의존하며, 미술가로서 내가 해야 할 바는 그 상징주의를 신중하게 다루는 가운데 다양한 가능성들을 탐구하는 것이다."[10]

상징주의라는 말은 눈에 보이지 않는 실재들에 시각적 형태를 부여하는 새로운 방법을 개척했던 일군의 19세기 미술가들과 폴 고갱의 연관성에 대한 술어이기도 하다. 예를 들어 〈황색 그리스도〉에서 고갱은 십자가책형의 극적 효과를 극대화하기 위해 정통적이지 않은 배색법을 탐구했다. 세라노는 고갱의 동기는 공유하지만 고갱의 방법은 거부하는 듯하다. 둘 사이에 끼어 있는 한 세기 동안 색채의 해방은 순수미술에서나 일상 환경에서나 너무나 흔한 것이 되어버려서, 색채는 정서적인 잠재력을 상실하고 말았다. 세라노는 스캔들이 날 만한 물질을 착색제로 도입함으로써 미술에 다시 활기를 불어넣고 있다.

고갱과 세라노는 둘 다 그들의 미술작품을 위한 모델로서 십자가 예수상이라는 대중적인 재현물을 택하고 있지만 둘 간의 대조는 매우 극적이다. 유럽의 문화적 규범들에 대한 고갱의 거부는 그로 하여금 아카데미의 훈련을 받은 화가들의 작품들보다 민속 화가들의 작품들을 선호하게 만들었다. 그의 그림에 나타나는 십자가에 못 박힌 예수의 형상은 익명의 프랑스 농부에 의해 만들어진 다색 조각을 본떠 모델링된 것이다. 이 단순한 형태는 신실한 경건함으로 충만해있다. 반면 세라노의 그리스도 형상은 싼값에 대량 생산된 작은 조각상이다. 그것의 제작은 신앙적 헌신이 아니라 돈을 벌기 위한 노동에 의한 것이었다.

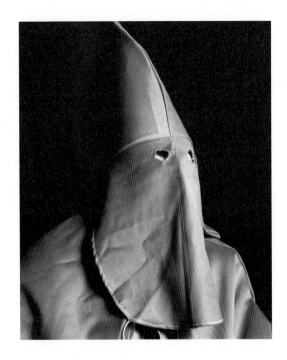

안드레 세라노
〈클란스멘(제국의
마법사)〉, 1990.
시바크롬, 실리콘,
플렉시글라스,
나무액자, 4점의
에디션,
60 × 49½ in.
© Andres Serrano
andPaula Cooper, Inc.,
New York

이 공장 제조 십자가상에 의해 대변되는 바, 종교적인 감정의 황폐화는 〈오줌 그리스도〉에 의해 분명하게 드러나는 민감한 쟁점들 중 하나이다. 갑론을박되는 가운데 이 작품은 개인의 종교적, 정치적 신념들의 다양성만큼이나 다양한 반응들을 이끌어내고 있다. 흔히 제시되는 여섯 가지의 해석들이 아래에 명기되어 있다. 세라노는 그것들 중 몇몇에 대해서는 직접 논평을 했다.

1. 불쾌한 체액의 현전은 미술가가 그리스도를 탈신성화하려고 함을 나타낸다. 세라노는 〈오줌 그리스도〉가 불경스럽다는 비난을 받아들이지 않는다. "세속적인 것 없이는 성스러운 것도 없다. 만약 내가 기독교에 대해 호감을 느끼지 못했다면 내가 그토록 기독교에 사로잡히지는 않았을 것이고, 그래서 나는 사람들이 나를 반기독교적인 괴짜라고 부르는 것이 이상하다. 잘못된 것은 아름답지 않은 어떤 것을 만드는 일이다."[11]

2. 성경은 그리스도가 배신당했고 멸시당했으며 고문당했다

고 전한다. 오늘날의 둔감해진 민중은 더 이상 그의 고통을 강조하지 않는다. 그리스도의 수난에 대한 세라노의 상징적인 재연은 종교적인 열정을 다시 한 번 일깨우고 신앙을 새롭게 한다. 세라노는 이 해석을 확증한다. "나는 〈오줌 그리스도〉라는 사진작품을 문제시하는 사람들에 대해, 그리고 그들이 어떻게 해서 그 작품이 상징하는 것, 즉 십자가 책형에 대한 통찰력을 잃었는지에 대해 생각해 본다. 십자가 책형은 매우 추하고 고통스러운 죽음의 방식인데, 우리는 그 의미를 잃어버린 채 십자가상을 매우 미화된 대상으로 바라본다. 그래서 나는 그 사진을 보고 발칵 뒤집어진 사람들에 대해 이런 생각을 해본다. 그들이 실제 십자가 사건을 본다면 어떻게 반응할까?"[12]

3. 동시대 사회는 값싼 종교 공예품을 믿음에 대한 대용품으로 거래함으로써 그리스도의 성스러움을 더럽힌다. 〈오줌 그리스도〉는 그 조각상을 모독하는 것이지 재현된 인물을 모독하는 것은 아니다. 그렇게 함으로써 그 작품은 이런 류의 물질적이고 감상적인 종교의식을 추방한다. 그것은 대중들에게 참된 헌신과 판매용으로 제공된 피상적인 신앙의 표현물들 사이의 차이에 대해 일깨운다. "나의 작품은 대중들에게 동시대 문화 속의 집단적 삶뿐만 아니라 개별적 삶 속에서의 종교의 역할, 예배, 꿈, 죽음, 변화, 그리고 영에 대해 콕 집어 이야기한다."[13]

4. 〈오줌 그리스도〉는 대중의 인내심을 시험하고 표현의 자유에 대한 정부의 방침에 도전한다.

5. 〈오줌 그리스도〉는 종교가 아니라 미술에 대해 대중이 표하는 경의의 진정성을 묻는다. 세라노가 비관습적인 액체 속에 담그는 대상들은 주로 서구 미술의 보증수표들(성모자상, 로댕의 생각하는 사람, 원반 던지는 사람, 사모트라케 섬의 니케 등)의 키치적 재현물들이다. 그의 의도는 아마도 관람객들로 하여금 석고 복제품, 번지르르한 인쇄물, 야간등, 자동차 장식품, 광고 이미지, 티셔츠 디자인, 램프 받침 등을 통한 미술의 타락을 느끼게 만드는 것일 수도 있다.

6. 그것이 모욕적인 것으로 보이건 영감을 주는 것으로 보이

건 간에 〈오줌 그리스도〉는 찬란한 이미지이다. 몹시 화가 난 관람객들조차도 그것의 화려함에 매혹당하기 쉽다. 그 기념비적인 크기(5피트 높이), 흠뻑 젖은 듯한 색채, 그리고 화려한 빛은 시바크롬, 즉 광고에서 흔히 사용되는 방식으로 인화된 사진의 특징들이다. 〈오줌 그리스도〉는 미술가가 오늘날의 청중들에게 종교적인 감정들을 고취시키려면, 이미지들은 특히 윤이 나는 잡지들에서 나온 듯한 화려함을 보여주어야 한다는 사실을 입증하는 것일 수도 있다.

〈오줌 그리스도〉와 연관된 논쟁에 대한 세라노의 대응은 〈하얀 그리스도〉(1989)라고 명명된 작품의 형태로 나타났다. 그것은 순수와 온전함, 모성애의 상징인 우유와 물에 잠겨있는 그리스도의 흉상으로 되어 있다. 이 작품은 제도와 교리에 기반한 신앙이 아닌, 보다 내밀하고 위안을 주는 종교와의 관계에 대한 미술가의 추구를 확실히 보여준다.

"분노를 불러일으키는", "불가해한". "정치적으로 민감한." 이것들은 안드레 세라노가 만든 다른 연작들의 주제들을 하나로 묶는 특징들이다. 1992년부터 제작된 두 연작들에서 우리는 폭력과 죽음을 맞닥뜨리게 된다. 〈욕망의 대상들〉 연작에서 그는 카메라의 초점을 총기류에 맞추었다. 그리고 〈시체보관소 (죽음의 원인)〉 연작에서는 죽음의 원인들(익사, 자상, 질식 등)을 알려주는 꼬리표를 달고 있는 시체들을 담은 대담한 사진들을 찍었다. 죽음의 냉혹한 모습과의 이 강력한 대면에서 대부분의 관람객들은 뒷걸음질 친다. 그러나 세라노는 그의 관심사는 병적인 것이 아니며, 그 이미지들은 소름끼치는 것이 아니라고 주장한다. "나는 인류애와 사랑을 찾으려는 욕망에서 이 사진들을 찍었다."[14]

인류애와 사랑은 도시 빈민들과 KKK단 어느 쪽에도 똑같이 어울리지 않아 보이지만, 이것들이 다른 두 연작의 주제들이다. 1990년의 연작 〈유랑자들〉은 늦은 밤 뉴욕 시 길거리와 지하철에서 만난 노숙자들의 사진들이다. 그들의 강하고 당당하고 도전적인 얼굴들은 그들의 절망적인 환경과 상충한다. 그 사진들은 크기

(150x120cm)까지도 웅대하다. 마찬가지로 1990년에 제작된 〈클란스멘〉은 KKK단원들의 초상 연작이다. 이 백인우월주의자들과 상호작용을 하기로 택한 것만으로도 이 미술가는 비판의 대상이 되었다. 그러나 그것은 또한 그를 위험에 처하게 한 것이기도 했다. 세라노는 반은 아프리카-쿠바 혈통이고, 반은 온두라스 혈통이기 때문에 KKK단의 표적이 될 만하다. 그럼에도 불구하고 그는 제국주의 마법사들을 설득하여 그들로 하여금 두건을 걸치고 그 앞에서 포즈를 취하게 했다. 세라노의 동기는 무엇이었을까? "나의 인종적·문화적 자아정체성 때문에, KKK단과 함께 작업한다는 것이 내게는 일종의 도전이었으며, 이는 나뿐 아니라 그들에게도 마찬가지였다. 그것이 바로 내가 이 작업을 한 이유이다."[15]

사진 작업을 하면서 KKK단원들은 그들의 경멸의 대상이 될법한 이 남자가 지적이고 정중하며 호감 가는 사람이라는 것을 발견했다. 세라노에게 미술은 화해의 도구이다. 〈유랑자들〉은 관람객들로 하여금 그들이 길거리에서 무시하고 지나쳤던 익명의 사람들을 제대로 바라보게끔 만들었다. 두 연작 모두 기독교적인 사랑, 연민, 용서의 계기들을 제공한다. 신성모독으로 추정되면서 악명 높아진 미술가가 실은 전혀 다른 의제를 주장하고 있는 것이다. "내게 미술이란 모든 허위의식들을 가로질러 영혼에 직접 말을 거는 윤리적이고 영적인 임무이다."[16]

[세라노 후기]

소변에 잠긴 종교적 상징을 찍은 안드레 세라노의 사진전에 의해 촉발된 항의는 그에게 혹평과 논쟁을 불러일으킨 인상적인 미술가들의 명단에 오를 자격을 부여해주었다. 거기에는 길버트 & 조지, 캐롤리 슈니먼, 제닌 안토니, 오를랑, 바바라 크루거, 제프 쿤스, 마이크 켈리, 비토 아콘치, 그리고 마이어 바이스만이 포함된다. 미술가들은 왜 즐거움을 줄 수 있는 수단들을 가지고 있으면서도 성나게 하는 편을 택하는 것일까? 그들은 왜 마음을 편하게 하는 망상을 벗겨버리고, 타협을 모르는 거친 빛 속

에서 벌거벗겨진 세계를 제시하는 것일까? 위기의 시기에 작업하는 미술가들은 우리의 곤경에 확실한 형태를 부여해야 할 것 같은 느낌을 받는 모양이다. 그들의 시각의 명료함은 그들의 정직함의 척도인 동시에 도발의 원인이다. 진실을 향해 다가가는 것은 필연적으로 예법, 예의범절, 그리고 미술은 감각을 즐겁게 해주어야만 한다는 기대를 위반할 수밖에 없다. 그것은 매혹당하고 싶고, 우쭐하고 싶으며, 즐겁고 싶은, 그리고 미혹당하는 편을 더 좋아하는 사람들을 노엽게 한다.

22 캐롤리 슈니먼
Carolee Schneemann
: 피

- 1939년 펜실베이니아
 폭스 체이스 출생
- 바드 컬리지 (애너데일, 뉴욕)
- 일리노이 대학교 (어바나) 미술 석사
- 컬럼비아 대학교 회화조각학교 (뉴욕)
- the New School for Social Research
 (뉴욕)
- 푸에블라 대학교 (멕시코, 푸에블라)
- 뉴욕 맨해튼과 스프링타운 거주

캐롤리 슈니먼은 경험의 감각적이고 지적이고 육체적인 본질을 여성의
관점에서 주장한다. 그녀의 노력은 여성의 꿈, 여성의 신체기능, 여성의
생식기를 가식 없이 보여주는 것과 관련된다. 그녀의 작업을 에워싼 오
명은 아직도 가부장적 신념이 남성들뿐 아니라 여성들의 행동방식에 영
향을 끼치고 있다는 사실을 드러낸다. 특별히, 생리혈을 표현 매체로 사
용한 것은 깊이 각인된 문화적 금기들을 드라마틱하게 보여준다.

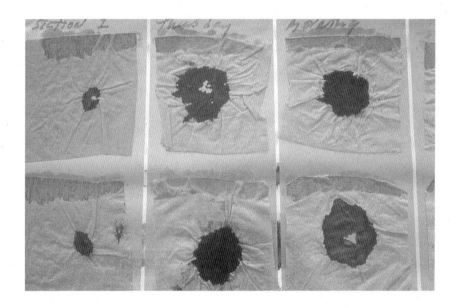

캐롤리 슈니먼
〈월경일지〉(부분), 1971.
휴지에 묻힌 생리혈, 달걀노른자.
© Carolee Schneemann

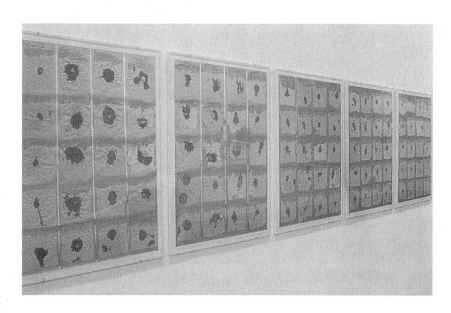

서구문화를 독점해온 남성들은 그 어느 세대의 여성들에게도 미술을 통해 그들 고유의 육체적이고 영적인 본성들을 확증할 기회를 주지 않았다. 순수 미술에서 여성의 누드는 줄곧 미적 관조의 대상이었다. 포르노그래피에서 여성의 누드는 관음증적인 자극의 원천이다. 두 경우 모두에서 여성은 남성의 면밀한 응시에 종속되어 오직 그들의 외양만으로 재현된다.

그러나 여성들에게 있어 육체란 감각과 기능, 신경과 체액, 순환과 힘 등의 모자이크이다. 캐롤리 슈니먼은 서양미술의 여성누드 전통에 이 여성적 감각들을 끼워넣었다. 그녀의 작품은 그녀의 육체의 충동에서 기원하며, 그것의 기능들로부터 창조된다. 이러한 행위들을 통해 슈니먼은 지난 30여 년간 젠더 가치를 재평가하고 남성의 욕망을 여성의 경험으로 대체하자는 캠페인을 벌여왔다. 육적이고 정신적이고 신비스러운 충만함의 경험에 대한 그녀의 묘사는 내적인 관조, 즉 창조의 리듬과 생명의 씨앗이 놓여 있는 영역에 대한 여성적 탐구의 산물들이다. "내가 보고 겪어온 것들이 나의 에너지와 합치했던 것은 바로 육체에서였다. 그것은 결코 식민화된 적이 없는 영역이었다."[1] 슈니먼의 관점은 안으로부터 솟아난 것이다.

캐롤리 슈니먼
〈월경일지〉(설치된 모습), 1971.
휴지에 묻힌 생리혈, 달걀노른자.
© Carolee Schneemann

〈월경일지〉(1971)는 이러한 가치 추구의 일례이다. 얼핏 보기에 이 작품은 중립적 매체인 물감으로 만들어진 일련의 섬세한 추상화처럼 보인다. 그것들의 적당한 크기, 깊은 색조, 바랜 듯 풍성한 적갈색, 부서질 듯한 연약함은 관람객들을 쉽사리 편안한 관조의 상태로 이끈다. 하지만 일단 이 작은 그림들의 매체가 확인되면, 평안은 순식간에 경악으로 변한다. 채색이라고 여겨졌던 것이 실은 화장지에 생리혈을 묻힌 것들이다.

슈니먼은 작품의 착상에서부터 반응이 이렇게 변할 것임을 신중히 계산했다. "이 작품은 나의 원칙들을 내밀어 사람들을 한 방 먹이는 것이 아니다. 나는 무엇인가 금기가 너무도 명확히 개입하여 사후효과를 일으키는 어떤 것을 만들 수 있다. 그편이 훨씬 막강하다." 그녀는 〈월경일지〉의 작업과정에서는 시간이 매체 자체만큼이나 중요한 요소라고 설명했다. "생리혈의 채집에 7일 이상이 걸렸다. 이 작품은 그 변화가 어떤 것인지를 일련의 피흘림의 명확한 시각적 이미지들로 확인하는 과정에 대한 탐구이다. […] 나는 작은 혈흔에서 시작했고, 이윽고 생리혈의 밀도는 커졌다가 다시금 줄어든다. 마침내 이 회화적 흘러넘침의 기록이 내게 남겨졌다. 각각의 혈흔은 시간 속의 한 순간이다. 나는 혈흔들이 시간의 흐름을 지닌 다이어리로 보이도록 구성하기로 했다. 그것들은 몸속에서 일어나는 일의 진행을 명확히 보여준다. 나는 그 혈흔들이 내면의 시간을 표시하는 수학적 아이디어로 보일 수 있기를 바랐다. […] 나 자신의 육체가 변이, 치환, 흔적의 원천이다. 다른 어디에선가 물감을 가져오지 않아도 나의 육체는 내게 나만의 회화 재료를 제공한다. 내가 얻은 것은 나의 내면의 기록이다."

나아가 그녀는 혈흔이 묻은 화장지를 전시 목적으로 배접하는 섬세한 문제에 대해 설명한다. "처음에 떠오른 것은 피와 대비를 이룰 수 있는 뭔가 매우 우아한 것을 사용하고 싶다는 생각이었다. 나는 은박지를 바탕으로 택했다. 일단 그것들을 배치해보고 나니, 문제는 그것들을 어떻게 붙일 것인가였다. 나는 풀을 사용하고 싶지 않았다. 풀은 이 작품의 과정과 긴밀한 연관이 없기 때문이다. 그

러다 문득 달걀노른자가 적합한 접착제라는 생각이 들었다." 완성된 작품에서 화장지들을 보면 접착제로 사용된 달걀노른자가 선명하게 눈에 띈다. 이것은 작가가 초점을 맞추는 것이 화장실 폐기물이 아니라 생명력이라는 점을 암시한다.

혈흔들을 격자 형태로 배치함으로써 슈니먼은 월경에 달력과도 같은 형식적 패턴을 부여했다. 그것이 기록하고 있는 생명현상의 결과는 이 시대의 여성들을 마찬가지로 자기 몸에서 일어나는 작용들과 그 과정들을 기록했던 그들의 선조들과 이어준다. 슈니먼은 이 활동을 "시간 계측"이라 명명했다. "나는 자궁과 생식기를 원초적 지식과 연결시키는데, 이 원초적 지식은 뼈와 바위 위에 두드리고 새겨 기록된 최초의 역사이다. 믿건대, 이런 표시들로 나의 선조는 그녀의 월경주기, 임신주기, 월력, 농사력 등을 측정했을 것이며, 이것이 숫자라는 등가물을 이용하여 시간을 추상적인 관계로 계측하는 것의 기원이었을 것이다." 〈월경일지〉는 오랜 관습을 되살린다. 그것은 여성의 기능들을 묘사하는 것이 금기가 아니었던 사회들에 그 뿌리를 두고 있다.

피는 슈니먼이 작업에 사용했던 최초의 매체도, 유일한 매체도 아니다. 그녀는 물감, 사진, 드로잉, 퍼포먼스, 비디오를 이용해서도 작품을 만드는데, 이 모든 것들이 그녀의 몸속 에너지를 물질화할 기회들을 제공한다. 슈니먼이 1970년대 들어 그녀의 작품에 피를 도입한 것은 미술가의 몸과 제작된 작품 사이의 관계에 대한 급진적인 탐색에서 비롯되었다. 심지어 그녀는 1960년대 이래로 줄곧 사용해온 매체인 물감조차도 관례적인 사용방식을 벗어나게 만들었다. 물감의 관례적인 사용방식은 눈과 손, 머리의 협응에 의한다. 슈니먼은 그녀의 몸의 충동에 의해 결정된 궤적에 따라 물감을 흩뿌렸다. 물감은 던져지고 겹쳐지고 날리고 쏟아부어지고 흘러내리고 튀겨지고 방울방울 떨궈지고 엎질러지고 스며드는데, 그런 연후에는 잘게 부서진 유리조각들, 톱밥, 깨진 딕시 컵들, 뒤엉킨 오디오 테이프들, 스티로폼 포장재, 헝클어진 철사, 자투리 천들, 화장솜들, 고양이 오줌, 고양이 똥, 신문지, 거즈, 먼지, 재, 안료들, 운모(雲母),

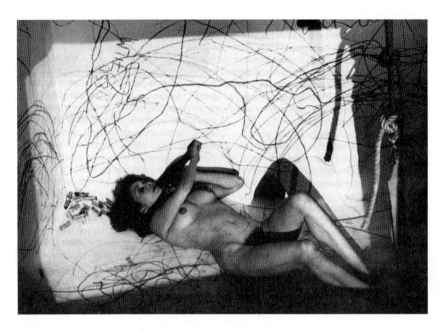

설탕시럽, 잉크 등이 그 위에 더해진다. 심지어 그녀는 공장에서 만들어진 빗자루와 망가진 우산들까지 회화에 집어넣은 적이 있는데, 작품에서 그것들의 흔들거리고 비틀대는 움직임은 유혹적인 여성의 몸에 대한 불안정한 대리물이 된다.

　　슈니먼이 작업과정에 자기 몸을 점점 더 많이 연관시키면서, 1960년대에 그녀가 사용한 제스처와 표기방식의 레퍼토리도 넘쳐나게 되었다. 손으로 붓질하여 그리는 것을 넘어 캔버스를 할퀴거나 갈기갈기 찢는 것도 포함되었다. 영상도 이 무렵 그녀의 작품에 들어오는데, 단순히 이미지를 기록하는 장치로서가 아니라, 미술가의 육체적 현존에 의해 자국이 남겨질 수 있는 물질로서 도입된다. 슈니먼은 그것을 불태우거나, 긁거나, 얼룩지게 한다. 결과물로서의 작품들은 그녀의 작업 과정들을 고스란히 반향한다. 그것들은 몸이 워낙에 그렇듯, 고동치고 받아들이고 내보내며, 복잡하고 박력이 넘친다. 그녀가 여성적 경험을 묘사하기 위해 사용하는 "개인적인, 직관적인, 폭발적인, 뒤죽박죽인, 핏빛, 분출, 몸 속의, 야한"[2]과 같은 단어들은 그녀 작품의 묘사에도 잘 어울린다.

캐롤리 슈니먼
〈한계에 이르러 한계를 끌어안기〉, 1976.
몽롱한 상태에서의 드로잉, 종이에 크레용, 8 × 6 ft.
© Carolee Schneemann.
Photo: Mary Harding

1970년대에 이르자, 자기 몸에 대한 슈니먼의 탐사는 그녀 자신의 이미지를 작품에 집어넣는 방향으로 이어졌다. "추상표현주의의 생동감 넘치지만 배타적인 표면을 도끼로 내리찍었을 때, 내 온몸은 실제 시공간 속에서 적극적으로 움직이는 형식이 되어 캔버스를 찢고 반대편으로 나왔다." 처음에 그녀는 캔버스 대신 자기 몸을 이용하여 그것을 그녀 자신의 회화적 충동들을 받아들이는 살아있는 수용체로 만들었다. 후에 슈니먼은 자기 몸에서 나온 물질을 물감 대신 사용했다. 그녀는 자신의 생리혈을 매체로 이용했다.

여성성에 대한 슈니먼의 탐구는 그녀 자신의 육체적 본성을 향해있지만, 그렇다고 해서 그녀의 작품이 지성에 대한 부정이거나 남성적 가치에 대한 비난인 것은 아니다. 그녀는 합병을 추구했지 적대적 인수를 시도하지는 않았다. 지혜는 육적인 원천에서뿐만 아니라 지적인 원천에서도 샘솟는다. "몸은 개념적 과정들과 통합된다." 미래를 더 나은 것으로 만들기 위해 반드시 현재를 파괴할 필요는 없다. "(사회는) 서구적 전통 안에 남아있겠지만, 그것은 이제 그간 억눌려왔던 것들에 관해 이야기한다." 추상적 이론화와 경험은 경쟁자가 아니라 파트너이다. "개념적 과정들은 실제로 살아진 과정들에 의해 풍성해진다."[3]

또한 슈니먼의 신체 탐구는 자기도취적이지 않을뿐더러 심지어 자기표현적이지도 않다. 그녀는 자신의 일생보다 훨씬 더 긴 시간 동안 억눌려왔던, 그러나 남성들이 사회의 지배적 위치들을 점유하게 된 유사시대보다 앞서 있었던 존재의 면면들을 소환한다. 그녀의 말에 따르자면, 그 이후로 "우리는 여성들이 알고 경험하는 것들에 대한 전적인 왜곡의 시간을 삼천여 년 동안이나 견뎌왔다."[4]

신기하게도, 슈니먼의 꿈의 내용은 여신숭배와 관련된 고대의 유물들과 일치한다. 그녀의 무의식의 이미지들은 원시시대 문화들과 연결된 듯 보이는 동시에 그 문화들의 유효성을 확증한다. 이들 사회에서는 남성이 아니라 여성들이 권력과 찬란함의 상징을 제공했다. 슈니먼은 그 형식과 이미지를 서양미술의 전통에 다시 끌어들인다. 그녀는 그것들을 "지식의 신성한 원천, 황홀경, 출산경로, 변

형"의 표상으로 여긴다.

슈니먼은 또한 그녀의 해부학적 구조의 내밀한 기능들에 주파수를 맞춘다. 그녀가 거기에서 발견한 것은 자연 주기들 같은 수학적 규칙성이다. 그녀의 월경 기록은 여성의 신체가 자연이 만들어내는 조수간만에 참여하는 방식을 기리는 것이다. 몸 안쪽에 관한 이 지혜가 여성들을 영적으로나 육적으로나 낯설게 되어버린 그들의 본성들과 재결합시킨다.

슈니먼은 생리혈을 아름다운 물질로 제시한다. 그녀는 피의 광경이 우리 사회에서 보통 불러일으키는 구역질에 끄떡도 하지 않는다. 그녀는 또한 피를 폭력과 묶는 통상적 연상작용을 벗어난다. 〈월경일지〉의 시각적 섬세함은 "피흘리기", "피의 복수", "피의 열망", "나쁜 피", "피에 굶주린" 등을 말하는 문화와는 어울리지 않는 듯하다. 슈니먼의 작품은 피를 극도의 반감과 연관시키는 것은 피가 살육과 상해를 환기시키는 남성적인 경험에서 비롯된 것이라고 암시한다. 남성들에게 피는 죽을 수밖에 없는 운명을 상기시키는 끔찍한 것이다. 이처럼 피는 남성들을 그들의 신체로부터 소외시키는 반면 여성들을 그들의 신체와 결합시킨다. 피의 흐름은 자연 리듬과의 조화를 나타낸다. 생명을 부여하는 기능의 상징으로서 피는 건강과 다산을 확증한다. 〈월경일지〉는 여성적 경험을 피와 관련된 금기, 즉 월경을 "저주"로 여기고 월경 중인 여성을 "불결"하다고 간주하는 금기와 대비시킨다.

이제껏 무시되어온 여성적 힘의 상징으로서의 피는 슈니먼의 다른 작품들에서도 등장한다. 〈육의 환희〉(1964)는 슈니먼과 일군의 벌거벗다시피 한 남녀들에 의해 수행된 퍼포먼스였는데, 그들은 죽은 물고기들과 닭들, 날고기 덩어리들과 소시지들이 난무하는 가운데 서로의 몸 위로, 또 마르지 않은 물감과 투명한 플라스틱, 로프브러쉬 위로 이리저리 몸을 부대끼며 움직였다. 마치 다산을 기원하는 신석기 의식에 참여하고 있기라도 한 듯, 살덩이의 무아지경 속에서 그들은 자신들에게 동물의 피를 발랐다. 『육체사용안내서』라는 슈니먼의 책 어딘가에는 그녀의 연인에게 그녀의 생식

캐롤리 슈니먼
〈육의 환희〉, 1964.
퍼포먼스.
© Carolee Schneemann

기를 물감상자로 사용하라고 지시하는 내용이 나온다. 〈몸속 두루마리〉(1975년과 1977년)는 남성 영화제작자들에 대항하여 작성된 페미니스트들의 비판의 글을 슈니먼이 낭독했던 퍼포먼스였는데, 그 텍스트는 두루마리에 적혔고, 생리혈로 얼룩진 채 그녀의 생식기로부터 조금씩 끌어내졌다. 〈선혈-꿈의 형태학〉(1981-86)은 피와 연관되는 남성과 여성의 방식이 대비되었던 어떤 꿈에서 영감을 받은 퍼포먼스와 설치로 이루어진 작품이었다. 〈비너스 벡터스〉(1988)는 마치 별처럼 중심부에서 빛이 퍼져 나오는 열 개의 8×10 피트 크기의 아크릴판으로 구성된 조각 작품이다. 이 작품에서는 "과도해진 피의 힘은 사회적 검열을 받을 위험이 있다" 같은 말이 녹음테이프로부터 끊임없이 흘러나온다. 〈아나 멘티에타를 위한 손/심장〉(1986)

은 그 유명한 미술가에 대한 오마주로 만들어진 세폭화인데, 여기서는 피와 시럽, 재를 갓 내린 눈 위에 뿌려 만든 슈니먼의 "회화"를 찍은 컬러사진을 두 점의 회화가 괄호치듯 에워싸고 있다. 멘디에타는 여성의 몸을 남성적 태도로부터 해방시키는 데 헌신했다는 점에서 슈니먼과 공통점을 가진다.

서구의 대중매체, 교육, 종교에서 발견되는 대부분의 여성 이미지들은 여성의 몸을 피 한 방울 없는 정화된 상태로 묘사한다. 반면에 사회적으로 받아들여지는 권력의 상징들은 대부분 남근적인 것들이다. 1960년대 이래로 슈니먼은 미술사와 대중문화 양쪽 모두의 규범들 속에 깔려 있는 남성적인 편견을 바꿔놓을 여성성에 대한 대안들을 억누르는 이러한 금기에 지속적으로 도전해왔다. 그녀의 위반은 그녀로 하여금 20세기의 아방가르드 미술사 내에서 존중받는 자리를 차지하게 해주었지만, 그와 동시에 미술에 무지한 청중들의 비난과 검열도 감수하게 만들었다. 소재에 관한 남성중심적 시각, 탁월함에 관한 대중매체의 기준, 선정성에 관한 허용 가능한 범위로부터 자신을 해방시키는 것은 상당한 대가를 요구했다. 심지어 20년 전에 제작된 작품들이 지금까지도 계속 스캔들을 불러일으킨다. 그녀의 작품이 너무 많은 논란을 불러일으킨다고 여겨진 탓에, 슈니먼은 전시와 출판을 거절당했고, 정부보조금도 받지 못했다. 그녀의 작품들은 연방정보국 관계자들, 소방국, 경찰, 미술관 이사진에 의해 전시에서 철거되었다. 분명한 것은 학습된 태도와 경험된 감각 사이의 불일치를 조정하고자 했던 그녀의 노력이 뿌리 깊은 금기들을 고스란히 드러낸다는 사실이다. 여성적 형태에 대한 천박한 재현들도 버젓이 활개치는 문화에서 몸의 순수함에 대한 그녀의 꾸준한 주장이 그러한 적개심을 불러일으킨다는 사실은 아이러니하다. "나의 성(여성)은 이상화되고 물신숭배되어왔지만, 내 몸에서 일어나는 유기체적 경험은 더럽고 냄새나고 오염된 것으로 간주되어왔다."

그녀의 성, 그녀의 사유, 그녀의 꿈을 남성적인 관점의 영향권으로부터 떼어놓기 위한 슈니먼의 40여 년에 걸친 노력은 다양한

사회적 분위기 속에서 발산되어왔다. 1960년대와 1970년대에 그것은 현상유지주의에 대항하려는 광범위한 영역에서의 저항정신과 일맥상통했다. 그 시기는 정치정당의 여성지부, 시민권 항쟁, 학생저항운동, 동성애자 해방집회 등이 빈번하던 시기였다. 1980년대는 훨씬 억압적인 분위기였고, 이 시기에 낙태, 검열, 에이즈 등의 이슈는 남성의 몸이건 여성의 몸이건 상관없이 몸을 도덕성, 질병, 죽음의 문제와 연관시켰다. 1990년대에는 뉴스 보도, 법 제정, 비즈니스 관행 등에 여성적 관점들이 도입되었으며, 이는 젠더에 관한 보다 균형 잡힌 서술의 징후라 할 수 있다. 슈니먼은 "(여성의 성적인) 기관들의 순박함과 생기 있는 내적 특성이 과일이나 바다조개, 아니면 컵이나 열쇠처럼 보일 수 있는 날"이 오기를 기대한다. "몸은 순수하며 이 대상들도 순수하다."

비록 그녀가 페미니즘 운동의 맹아기를 특징짓는 바, 성에 관한 단호한 태도를 선취하긴 했지만, 슈니먼은 한 번도 특정 페미니즘 집단의 일원인 적이 없다. 그녀는 교조적으로 보이거나 충돌적으로 보이는 것을 피하고, 대신에 "치유와 개선을 위한, 이제껏 부정되어 상실되었지만 비전과 영혼에 본질적인 의미를 싹틔울" 방법들을 제시한다. 현재의 미술형식과 고대의 미술형식을 결합하는 것과 마찬가지로, 그녀는 정신의 특성들과 몸의 특성들을 하나로, 남성의 특성들과 여성의 특성들을 하나로 통합한다.

[슈니먼 후기]

종종 미적 표현의 종들은 교차수정에 의해 변화한다. 캐롤리 슈니먼과 데이빗 살르는 추상미술과 재현미술을 갈라놓고 있는 경계선을 가로지름으로써 이 혼성화의 과정에 기여한다. 이 과정은 그들의 미술을 풍성하게 하는 동시에 미술사가들을 혼란스럽게 만든다. 예컨대 슈니먼의 월경일지 는 추상미술의 전통에 재현미술의 요소를 도입한다. 그녀의 매체인 생리혈에는 사회적 금기와 젠더 경험이 실려 있고, 그리하여 특정한 내러티브를 중계한다. 다른 한편으로 살르는 하찮은 것들과 귀한

것들을 같게 다룸으로써 재현미술의 유산에 추상의 요소들을 제공한다.
이런 식으로 그는 묘사된 대상들의 내용을 중립화하여, 내러티브를 만들
어내는 대상들의 능력을 박탈한다.

23 토니 도브
Toni Dove
: 사이버테크놀로지

- 뉴욕 퀸즈 출생
- 로드아일랜드 디자인스쿨 (프로비던스) 미술 학사
- 뉴욕 시 거주

컴퓨터와 사이버스페이스 사이의 차이는 바닥이 유리로 된 배를 타는 것과 스노클링을 하는 것 사이의 차이에 비견되어왔다. 배에 탄 승객들은 안전벨트를 한 채 해양생물들을 관찰한다. 스노클링을 하는 사람들은 바다 속으로 뛰어든다. 스노클링처럼, 사이버스페이스 미술은 사람들에게 친숙한 현실 세계에의 정박을 잠시 그만두라고 권한다. 청중들은 (시각에 국한되지 않는) 공감각적이고 상호작용하는 환경으로 뛰어든다(관람객들은 창작 과정에 참여한다). 그것은 물론 순수한 가상이다. 이 새로운 현실은 그에 상응하는 어떤 물질도 없이 존재한다.

토니 도브와
마이클 매킨지
〈모국어의
고고학〉,
1993.
디지털미디어.
© Toni Dove and
Banff Centre of
Arts, Canada

미술사의 되감기 버튼을 눌러보라. 아마도 당신은 관례적인 미술 재료들도 처음에는 혁신으로 등장했다는 사실을 목도하게 될 것이다. 그 다음엔 이런 혁신적인 것들이 어떻게 한때는 마찬가지로 혁신적이었던 이전의 전통들을 밀어내는지 보라. 물감을 튜브에 넣는 것은 19세기의 고안물이다. 그것은 물감을 휴대할 수 있게 해주었고, 전 세계를 미술 작업실로 변모시켰다. 유화물감은 그보다 300년 전에 도입되었다. 기름을 섞어서 물감을 칠하는 기법은 색이 있는 석회를 벽에 직접 바르는 프레스코 기술을 대체했으며, 그림이 건축물에 부착될 필요가 없게 해주었다. 심지어 붓도 한때는 신기술의 발명품이었다. 그것은 인간 손의 조절력과 섬세함을 증대시켜주었다.

비슷한 진행이 진흙, 유리, 철, 청동, 강철, 플라스틱, 사진 등의 발견에 의해서도 촉발되었다. 이들 물질들은 대부분 실용적인 문제들에 대한 해결책으로 도입되었다. 그들이 어떤 미적 기회들을 제공했는지는 곧 명확해졌다. 미술사책들은 자기 세대의 최첨단 물질들의 가능성을 탐색했던 모험심 가득한 미술가들의 사례들로 넘쳐난다. 하지만 그 어느 시대의 기술혁신도 오늘날의 혁신만큼 급진적이고 포괄적이지는 않은 듯하다. 컴퓨터가 이룩한 혁명은 어마어마하다. 그것은 영화와 소리를 동시 결합했던 에디슨의 발명과 츠보리킨의 텔레비전을 순식간에 구텐베르크의 활자 인쇄술, 마르코니의 라디오만큼이나 구닥다리로 만들어버렸다. 이는 인쇄, 라디오, 텔레비전, 영화 모두가 능동적인 발신자로부터 수동적인 수신자로 향하는 단방향으로만 작동하기 때문이다. 테크놀로지가 상호작용적이 된 순간 그것들은 구식 취급을 받게 되었다.

사회적 염색체들은 이 같은 후기산업사회의 질서에 따라 스스로를 재배열하려고 종종걸음치고 있다. "보그", "사이버델릭", "테크노페이건", "사이버히피" 같은 이름을 단 신종족들이 출현했는데, 이들은 유기체와 테크놀로지 사이의 이종교배로 탄생했다. 근육과 손재주는 그들의 기능에는 적합하지 않다. 그들의 협업은 정신과 기계를 필요로 한다. 그들은 정보, 그리고 자연적·인공적 형태의 지

능들과의 대화를 기반으로 번성한다. 이 새로운 잡종들은 시간과 국경을 녹여버리고 공간을 붕괴시키는 전지구적 네트워크에 접속된다. 그들은 트랜지스터와 마이크로칩의 속도로 쏜살같이 스쳐가는 정보를 낚아챌 수도 있다. 이런 사이보그 같은 피조물들의 부류는 시시각각 증가하고 있다. 여기에는 인터넷에 "접속"해본 사람들, 이메일 사용자들, 인터넷 게시판 회원들, 화상회의 참석자들, 휴대전화 사용자들, 상호작용 TV네트워크를 통해 쇼핑하는 사람들이면 누구든 포함된다.

하지만 테크놀로지의 이용은 정보에 접근하거나 업무를 수행하는 정도로 한정될 수 없다. 후기산업사회는 컴퓨터를 여가활동에도 이용한다. 비디오 게임방, 컴퓨터 게임, 시뮬레이션 등은 재미를 위해 고안된다. 컴퓨터는 심지어 대중의 영적 안녕에 기여하도록 소환되기도 한다. 테크노페이건들은 컴퓨터를 신과 소통하기 위한 매개물로 여긴다. 레이브 가게들은 전자적으로 촉발된 행복감을 만들어내고, "뇌파 조절" 제품의 제조업자들은 뇌파의 주파수를 바꾸어 의식의 새로운 상태를 만들어내는 디지털 프로그래밍 기구들, 헤드셋, 시각장치들을 홍보한다. "조이스틱"이라는 용어는 이 새로

운 테크놀로지가 업무 촉진용으로만 쓰이는 것이 아니라는 사실을 알려준다. 그것은 미적, 정서적, 영적 가능성도 풍부하다.

테크놀로지의 효과에 관한 다음 목록의 각 항목은 미술에도 유관 파생물을 가진다. 그 결과 다양한 새로운 미적, 정서적 도구들이 최근 들어 미술가들의 표현 레퍼토리에 추가되었다.

매체: 컴퓨터 테크놀로지는 업무 수행 수단들을 혁명적으로 바꿔놓았다. 미술가들은 우리가 일하고 공부하고 출판하고 가르치고 놀고 대화하는 방식을 변형시킨 바로 그 초고속 정보 네트워크를 이용할 수 있다.

주제: 전자공학으로 정교해진 하드웨어는 작업과정의 혁명만 예견하는 것이 아니다. 그것은 취향을 재편성하고, 도덕적 규약들을 만들어내며, 감각을 조종하고, 시공간과 스케일의 한도를 폭발적으로 팽창시킨다. 테크놀로지는 그것이 일으키는 새로운 지각들로부터 그것이 추동하는 전례 없는 경험들에 이르기까지, 미술가들이 탐구해볼 만한 엄청나게 광범위한 새로운 주제들을 창출해내었다.

미학: 전자공학은 시각적 세계의 한도를 폭발적으로 확장시킨다. 그것은 그 어떤 상상도 가능하게 한다는 점에서 정점을 이루며, 미술가들에게 무한히 다양한 색채, 현기증이 날 정도로 넓은 폭의 형태, 질감, 패턴, 움직임을 제공한다. 이 고안물들을 사용하는 미술가들은 전에 없던 미적 짜릿함과 모험을 만끽하게 된다. 은하계를 넘나드는 여행자들처럼 그들은 물리적 우주의 제약들을 버리고 정신적 우주를 소환하여 물리적 우주를 대체하게 만든다.

청중: 청중들은 가상세계를 바라보기만 하는 것이 아니라 직접 구현도 한다. 사실, 그들은 구현할 뿐만 아니라 그것을 창안하기도 한다. 가상 세계와 상호작용하는 데 이용되는 장치들에는 두부장착 영상장치, 컴퓨터와 연결된 옷, 조이스틱, 장갑, 전자 판독 펜 등

이 포함된다. 이 기구들은 착용자의 몸짓을 감지할 수 있다. 움직임은 디지털 정보로 전환된 다음, 명령의 형태로 바뀌어 중계된다. 이 명령들이 참여자들에게 그에 따른 경험을 일으킨다. 이런 식으로 청중은 창조과정에 실제로 참여하게 된다.

이 글은 인간의 뇌와 인공지능이 접속하는 보다 진일보한 상호작용 컴퓨터 시스템을 이용할수 있다고 주장했던 선구자 한 사람의 작품을 검토한다. 토니 도브는 디지털 환경에서 태어나 PC와 VCR, MTV를 이용하며 자라난 첫 세대 미술가들 중 한 명이다. 도브는 미리 프로그램된 컴퓨터 같은 상투적인 테크놀로지 장치들은 일찌감치 졸업했다. 그녀는 매우 다양한 테크놀로지들에 관련되어 있지만, 이 글에서 초점을 맞추고 있는 것은 그녀의 가상현실 제작이다.

〈모국어의 고고학〉(1993)에서 토니 도브와 그녀의 협업자인 마이클 맥킨지는 사용자와 사용되는 것 사이의 구분에 종지부를 찍는다. 이 작품은 지구가 오즈에서 먼 만큼이나 일상적인 환경으로부터 동떨어진 상황들 속으로 참여자들을 빠져들게 한다. 그들은 순수하게 정보로만 창조된 다차원 환경 속으로 뛰어든다. 이 가상세계의 대상들은 참여자들이 보고 듣고 만질 수 있다. 그것들은 실체적인 것이 아니라 디지털이고 실제가 아니라 가상이지만, 그럼에도 충분한 감각지각을 제공한다. 작품은 극장에서 사용하는 크기의 후면투사 스크린으로 되어 있는데, 그 위로 상호작용된 컴퓨터 그래픽이 투사된다. 스크린의 양쪽 가장자리에서는 삼차원 막이 솟아나오는데, 이는 컴퓨터로 프로그램된 슬라이드 영사기들에서 나오는 이미지들을 투사하기 위한 것이다. 이런 이미지들이 연속적으로 투사되면, 이는 살아있는 등장인물들이 공간에 떠다니는 듯한 인상을 만들어낸다. 그와 동시에 4채널 입체음향으로 강렬한 사운드트랙이 연주된다. 40분 길이의 이 작품은 멀티미디어 극장에서 소수의 관객들을 위해 행해지는 상영과 흡사하다. 하지만 한 가지 중요한 차이가 있다. "파워 글로브"를 끼고 카메라를 쥐고 있는 한 참여자에 의해 움직임이 조정된다는 점이다. 투사된 사물들을 "터

치"함으로써, 이 참여자는 소리가 나게 하고, 시각적인 것이 멈추고 시작하고 움직이게 만든다. 또한 추적 장치가 달린 카메라는 그 참여자가 허구적인 그래픽 환경을 샅샅이 항해할 수 있게 해준다. 이 사람은 촬영감독이 되어 서사의 순서와 속도, 관점을 지정한다.

청중들 중 파워 글로브를 끼고 작품의 공동창작자가 된 사람은 "그러한 행위를 하는 가운데 의지를 가진 욕망하는 존재가 작품 자체를 창안한다."는 사실을 간파하게 된다. 이런 식으로 도브와 맥킨지에 의해 구성된 서사는 "삼차원 큐브 속을 헤매면서 영상과 융합되는 경험, [...] 스크린에서 벗어나 자유롭게 솟아난 영화"를 경험하는 참여자의 무한히 변주되는 반응들에 종속된다.[2] 〈모국어의 고고학〉에서 글로브를 긴 사람은 팽팽한 철선들과 아무것도 씌워지지 않은 골조로만 되어 있는 탑들, 아치들, 궁륭들, 다리들, 기둥들의 빽빽한 미로를 헤치며 움직인다. 이것은 미래도시, 그곳을 벗어나는 것은 불가능하다고 들어온 그런 미래도시이다. 그 건축적 구조는 사이코패스의 신경줄처럼 팽팽하게 당겨져 있다. 섬뜩한 음악이 소용돌이치듯 계속 맴돌면서 방향 없는 혼돈을 한층 강화한다. 카메라는 앞뒤로 이동하면서 낯설고 적대적인 환경에 놓인 여행자의 동요를 포착한다. 작품은 간간이 코르셋이나 후프 스커트, 버슬을 입은 아이들의 이미지를 삽입하는데, 이것들은 모두 참여자들이 지금 들어와 있는 건축적인 구조와 마찬가지로 와이어로 틀지어진 것들이다. 그들의 형태는 그들이 내뿜는 눈부시게 빛나는 빛으로 인해 흐릿해진다. 몇몇은 허공을 달리고 있는 듯이 보인다. 참여자가 가상공간을 요령껏 통과하려고 할 때, 한 여성 검시관이 혼돈과 패닉에 대해 묘사하는 소리가 들려온다. 그녀는 자신의 어린 시절의 입양에 관한 꿈을 되뇌인다. 그녀는 헐벗고 더러워져서는 입양관계자들을 죽여버리고 싶었던 것을 기억해낸다.

다음과 같은 도브의 진술은 〈모국어의 고고학〉에서 탐구된 세 가지 주제 범주들을 열거한다. "나는 소리와 움직이는 투사된 이미지들로 이루어진 환경을 창조했는데, 그것은 당신을 황홀경과 아이러니와 잘못됨의 세계로 안내한다."[3]

잘못됨: 〈모국어의 고고학〉의 도시는 무너져 내리고 있다. 그 붕괴는 잘못된 일인듯 보인다. 도시가 낡지 않았기 때문이다. 사실 그것은 아직 존재하지도 않은 상태이다. 관람객들은 현재의 불길한 추세가 미래에 결실을 맺게 될 어떤 곳을 탐험하는 고고학자들이다. 내레이터는 인플레가 심화되고 있고 GNP는 곤두박질치고 있으며 적자는 계속 증가하고 있다고 보도한다. 버려진 아이들의 인신매매, 매춘, 암시장만이 휘청거리는 경제를 지탱하는 유일한 비즈니스이다. 연안에 쌓여가는 쓰레기를 처리하는 문제도 위기를 맞고 있다. 40세가 넘도록 사는 사람들이 거의 없다. 게다가 환경오염 경고 지표들은 문명의 즉각적인 붕괴를 가리킨다.

"오염 지수: 독성물질 102%." 마스크 착용 권장.
"자외선 지수 4-5." 선블록이 필요함.
"중금속이 함유된 스모그." 마스크 호흡 필수.

이 같은 암울한 보도가 갑자기 끊긴다. 스크린이 텅 빈다. 목소리가 사라진다. 문명이 운명을 다했는가? 긴장감이 고조된다. 마침내 빨간 글자들이 번쩍이며 스크린에 나타난다. "비상전력 가동." 종말은 면했다. 가까스로.

아이러니: 〈모국어의 고고학〉에 등장하는 남성의 목소리는 병리학자의 것이다. 그는 "우리가 우리의 기억에 다가갈 수 있는 상상의 공간"에 대해 묘사한다. 하지만 그의 회상은 너무나 생생한 나머지 현재를 말소시킨다. "과거는 마치 에일리언 약탈자와도 같은 것이 되었다. 기억은 스스로 생명을 가지게 되었다. […] 정신은 기억들을 폭발적으로 터뜨려댄다." "현재에 다가가기 위해" 그는 "단기 메모리 저장 프로그램"에 의존할 수밖에 없다.

황홀경: 빙글빙글 돌아가는 뿌연 무색의 소용돌이가 등장한다. 참여자는 그 중심부로 빨려들어가 뒤쪽으로 옮겨지게 된다.

가상현실의 감각작용들은 컴퓨터가 만들어내고 컴퓨터가 유지하고 컴퓨터가 허용하는 것이기 때문에 만질 수 있는 물질과는 아무 상관이 없다. 차원에는 제약이 없다. 속도도 무제한이다. 형태는 마음대로 만들 수 있다. 속성들은 마음대로 덧붙이거나 제거할 수 있다. 가상공간에 들어가는 사람들은 신비로운 경험의 특성들과 자연스럽게 제휴되어 있는 초현세적인 영역에 들어서는 것이다. 가상현실 테크놀로지에는 저도 모르게 빠져들게 하는 힘이 있는데, 이는 테크놀로지 자체가 보이지 않고, 또 그것을 사용하기 위해 훈련을 받을 필요가 없기 때문이다. 이미지를 둘러싸고 있는 스크린도 없고, 작동할 조종대도 없으며, 기어를 옮길 필요도, 버튼을 누를 필요도 없다. 도브는 그녀의 작품이 "당신이 들어서기로 선택한 세계의 환영을 방해하거나 깨부수지" 않게 할 생각이다. "인터페이스는 투명해야 한다."[4] 가상공간은 숭고에 다가갈 수 있는 자연스러운 통로이다.

테크놀로지는 물감이나 대리석과 마찬가지로 광범위한 주제들을 담아낼 수 있는 중립적인 매체이다. 어떤 미술가들은 그것을 경이로움으로 제시하고, 또 어떤 미술가들은 그것을 참화로 제시한다. 〈모국어의 고고학〉에 등장하는 소스라치게 놀라운 이미지들은 미적 경험을 풍성하게 하고 형이상학적 경험으로 통하는 길을 제공하는 이 매체의 힘을 확증해준다. 하지만 이러한 인간 잠재력의 확장에 대한 입증은 도브의 이야기의 절반에 불과하다. 그녀는 테크놀로지의 놀라운 힘이 지구의 건강을 위태롭게 하고 영적 성장을 억누르는 파괴, 혹사, 강압을 위해 소환될 수도 있음 또한 주장한다.

미술가들의 첨단 테크놀로지 사용은 미술계 내에서도 딜레마를 초래한다. 미술관 방문객들이 사이버항해자가 되어 감각 입력 장치들을 착용하고 낯선 공간들을 자기 맘대로 돌아다닐 수 있도록 허용된다면, 수많은 미술 관례들이 무너지게 된다. 예컨대, 미술가는 의사결정에 관한 독점권을 버리게 된다. 나아가, 전자합성기

의 버튼을 누르는 것은 미술가의 물리적 현존의 그 어떤 흔적도 남기지 않는다. 이미지를 기입하는 이 같은 방식에서는 표절이 너무 쉽기 때문에 작품의 원본성을 판정하기 어렵다. 마지막으로, "가상" 세계에서의 감각작용은 만질 수 있는 대응물이 없는 데이터의 매트릭스로부터 만들어져 나온다. 이 테크놀로지를 이용하는 미술은 중력에 매인 삼차원적 세계에 뿌리를 두지 않는다. 그것은 해체되어 정보로 저장될 수 있다. 키보드를 두드림으로써 그것은 재창조되고 복제될 수 있다. 무한한 원본들의 가능성은 미술작품의 가치를 결정하는 통상적인 척도들을 파괴한다.

[도브 후기]

미술은 다양한 시간대를 구현할 수 있다. 예를 들어 마리나 아브라모비치, 요제프 보이스, 캐롤리 슈니먼은 역사의 여명기에 그 기원을 두고 있는 충동들을 다시금 일깨운다. 제임스 루나, 토미에 아라이, 아말리아 메사-바인스가 살고 있는 확장된 과거는 그들의 조상들과 공유되는 것이다. 셰리 레빈은 민족적 선조보다는 미술적 선조들을 끌어들이는데, 주로 20세기 초반의 모더니즘 미술가들을 겨냥한다. 로리 시몬스와 데이빗 살르는 그들의 개인사를 끌어들인다. 따라서 그들의 작품은 1950년대에서 개시된다. 하임 스타인바흐, 마이어 바이스만, 제프 쿤스는 현재 시제를 천명한다. 토니 도브는 현재를 예견된 미래에 투사한다. 온 카와라는 그의 인생을 불가해한 시간단위의 맥락 속에, 즉 백만 년 전과 백만 년 후라는 시간 속에 자리매김한다.

IV 몇 가지 목적들

시각적 아름다움, 감각적 즐거움, 정서적 해방, 자기표현, 그리고 정확한 재현이 20세기 말의 명망 있는 미술가들에게 동기를 부여하는 목표가 되는 경우는 거의 없다. 분명한 것은, 삶의 조건들은 너무나 암울하고 해법을 찾아야 한다는 요구는 너무나 긴박해서, 시적인 진술이나 사적인 회상으로 소통의 통로를 가로막는 것은 무책임해보이게 되었다는 점이다. 미술가들은 사회적 노동자들로 복무하게 되었다. 그들은 문제를 드러낼 뿐만 아니라 문제에 대응하여 행동한다.

이 장에 포함된 미술가들은 암시, 인유, 환기 등을 통해 미술의 목적을 드러내는 우회로를 더 이상 취하지 않는다. 그들은 미술에서 가식을 벗겨내고, 이제껏 서양미술의 범위에 포함된 적이 없었던 영역에 그들의 노력을 기울인다. 그들의 구축물들과 행위들은 우리를 둘러싼 환경의 작동과 관련된 것이며, 종종 삶과 관련된 일들을 성취해내는 방식들을 쇄신하기도 한다. 그들은 미술을 문제를 해결하고, 실험을 수행하고, 삶을 바꾸어놓고, 지식을 전파하는 일로 만들었다.

24 요제프 보이스
Joseph Beuys
: 정치적 개혁

- 1921년 독일 크레펠트 출생
- 1986년 독일 뒤셀도르프 사망
- 뒤셀도르프 미술아카데미 수학

요제프 보이스는 정치 정당을 조직하고 사무실을 운영한 미술가였다. 그의 정치적 행위들은 그의 삶의 외떨어진 한 부분을 형성한 것이 아니었다. 그의 행위들이 곧 그의 미술작품들이다. 그의 경력은 억압적인 가치들의 장벽을 허물고 새로운 사회적 질서를 위한 터를 닦는 데 헌신되었다. 그의 미술의 기능은 국가라는 낡은 배들이 계속 떠 있게 해주는 부력 장치들을 뒤엎어버리는 데 있었다.

요제프 보이스
〈숲을 구하라〉(부분), 1973.
사진 옵셋, 200점의 에디션, 19³/₈ × 19⁵/₈ in.
ⓒ Ronald Feldman Fine Arts Inc., New York. Photo: D. James Dee

CREATIVITY ≡ CAPITAL

요제프 보이스의 작품 목록에는 대단히 도발적인 드로잉, 회화, 조각, 실제 정치 행위들, 그리고 "행위들(actions)"이라고 불리는, 제의와 유사한 퍼포먼스들이 포함된다. 1965년에 수행된 행위에서 보이스는 금빛 잎사귀와 꿀을 피부에 바르고, 죽은 토끼 한 마리를 두 팔로 받쳐 안고, 미술 갤러리를 돌아다니면서 눈에 보이는 모든 것들을 토끼에게 설명했다. 그는 나중에 다음과 같이 설명했다. "나는 이 토끼가 세계의 정치적 발전을 위해 인류보다 더 많은 것을 성취할 수 있다고 생각한다. 내 말 뜻은, 동물들이 지닌 어떤 원초적 힘이 오늘날 지배적인 실증주의적 사고에 더해져야만 한다는 것이다. 나는 동물들의 지위를 인간의 지위와 같은 것으로 끌어올리고 싶다."[165] 인간이 동물들보다 더 우월하다는 생각은 보이스가 사회를 회복시키려고 애쓰는 가운데 폐기한 여러 가정들 중 하나에 불과했다. 또 하나는 미술의 경계에 관한 것이었다. 보이스는 미술의 관례적인 정의를 확장하여, 정치적 목표들과 방법들을 포함하게 만들었다.

정치인들 중에는 역사의 흐름을 이끌기 위해 정치에 입문하는 사람들도 있고, 권력을 이양하기 위해 정치에 발을 들여놓는 사람들도 있다. 이와 유사하게, 미술가들 중에는 그들의 개인적인 정체성을 표현하기 위해 미술을 창조하는 사람들도 있고, 보편적인 관심사들을 표명하기 위해 미술을 창조하는 사람들도 있다. 요제프 보이스는 이 네 가지 범주 모두를 대변한다. 정치적 변화의 에이전트로서 그는 폭넓고 공평한 부와 힘의 분배를 권장하는 운동을 전

요제프 보이스
〈창조성-자본〉,
1983.
실크스크린과
리토그래프, 120점의
에디션,
11 × 27¾ in.
© Ronald Feldman Fine
Arts Inc., New York.
Photo: D. James Dee

개했다. 카리스마 넘치는 개인으로서 그는 모든 인류의 창조적 잠재력에 대한 증거를 제공했다. 보이스는 1960년대부터 1986년 그가 죽을 때까지 정치적 사상과 미술적 실천에 관한 국제적인 성전을 이끌었다.

선언문 같은 문서인 〈국민투표를 통한 직접민주주의를 지향하는 조직(자유 민중들의 발의), 1971년 6월〉을 작성하면서, 보이스는 자신의 미술적 시각을 정치적 모티브들, 담론, 도구들에 적용했다. 아래에 인용된 이 문서는 복잡하게 얽혀 통합된 보이스의 노력에 관해 토론할 기본틀을 제공한다.

"오직 예술만이 존폐의 경계에서 불안정하게 비틀거리고 있는 노쇠한 사회체제의 억압적인 효과들을 분쇄할 수 있다. 이 분쇄는 **미술작품으로서의 사회적 유기체**를 건설하기 위한 것이다." 독일태생인 요제프 보이스는 인간이라는 자연을 포함한 변덕스러운 자연을 통제하고 유토피아적인 세계를 수립하려는 서구의 노력에 대해 환멸을 느끼고 있었다. 일간신문의 머리기사들은 우리가 여전히 가뭄과 홍수, 질병과 가난, 폭력과 범죄, 전쟁과 고된 노동, 위험의 제물로 남아있음을 확인시켜준다. 보이스는 이 같은 고난의 원인을 두 가지로 꼽는다. 하나는 제대로 도전받은 적 없이 그 지배력을 행사하고 있는 물질주의적 목표들이 만들어낸 영혼 없음이고, 나머지 하나는 분석적 사고에 의존하면서 초래된 심리적 불균형이다.

오늘날의 사회에서 직관적 이해와 영적 실천은 과학, 교육, 심지어 종교와도 아주 미미한 관계만 지닌다. 보이스는 만약 미술이 아니었더라면 사회는 생을 긍정하는 힘들을 완전히 소진해버렸을 것이라고 주장한다. 그는 미술을 형이상학적 각성의 지킴이로 정의한다. 오직 그것만이 문명을 구해낼 수 있다.

"이 가장 현대적인 미술분과, 즉 사회적 조각/사회적 건축은 모든 살아있는 인간들이 사회적 유기체의 창조자, 조각가 혹은 건축가가 될 때 비로소 열매를 거둘 수 있을 것이다. 그런 후에야 비로소 […] 민주주의는 온전히 실현될 것이다." 미술은 그것의 기능이 관례적인 역할을 넘어 확장될 때 비로소 구원을 확증할 수 있다. 삶

을 재현하는 대신에, 미술은 적극적으로 삶을 만들어가야만 한다. 보이스는 미술가들이란 형상을 만들어가는 사람들이라고 믿었다. 형태화될 수 있는 것은 무엇이든 그들의 조각 매체의 레퍼토리에 포함될 수 있다. 금속, 찰흙, 돌과 같은 전통적인 물질들과 동물의 지방, 펠트, 타르, 피아노, 썰매, 비누, 그리고 지우개 같은 비전통적인 매체들을 사용하는 것에 더하여 보이스는 소리, 언어, 제스처와 같은 비물질적인 현상들을 그의 미술에서 사용했다. 이러한 무형의 매체들은 경제체제, 교육, 농업, 제조업, 그리고 정치라는 "사회적 구조들"로 주조되고 형상화되었다.

　미술기획의 일환으로 보이스는 1967년에 창립된 DSP(독일 학생정당), 1971년에 설립된 〈국민투표를 통한 직접민주주의를 지향하는 조직〉, 1976년에 창설된 AUD(독일 하원 산하 독립적 독일인 행위 공동체), 1973년에 만들어진 〈창조성과 학제간 연구를 위한 자유국제대학교〉와 같은 급진적인 정치조직을 형성했다. 이러한 조직들이 그의 조각들에 형식을 제공했다. 세계적인 문제들이 주제를 제공했다. 그리하여 보이스는 다음과 같은 진지하고 부담스러운 문제들을 자신의 미술 속에 통합시켰다. 선진국들의 제3세계 국가 지배, 원자력과 대체 에너지들, 미국 회사들에 의한 세계 뉴스의 통제, 도시의 노후화, 실업과 노동 착취, 억압, 폭력, 테러리즘, 인권침해 등. 그리고 그는 자신의 미술을 통해 자치공동체들의 권력화와 민중들의 미디어 네트워크 수립, 자본주의와 사회주의를 대신할 대안의 개발 등을 발호했다.

　보이스는 서구의 교육, 정부, 종교, 경제 제도의 피라미드 구조가 권위를 중시하는 가운데 착취와 억압, 그리고 인권침해를 초래하게 되었다고 주장했다. 그는 사회악은 권리를 빼앗긴 다수가 권력을 가진 소수에 순응하는 한 교정될 수 없다고 믿었다. 민주주의는 오직 자기결정권이 온전히 대중에게 반환될 때에만 수호될 수 있는 것이었다.

　하지만 보이스는 완전한 자유를 보장하더라도 사람들이 그것을 활성화할 상상력과 의지를 가지지 않는 한 그것이 인간성을 고

요제프 보이스가 뉴욕에서
강연하고 있는 모습, 1974
© Ronald Feldman Fine Arts
Inc., New York

양시키지는 않으리라는 것 또한 깨닫고 있었다. 소수 의사결정권자들에 대한 의존을 깨는 것과 더불어, 합리성과 객관성에 대한 의존을 깨는 것도 필수적이었다. 보이스는 보통의 유럽인들이 지닌 창조적 힘, 오랜 세기동안 간과되어온 그 힘을 소생시키려 애썼다.

"이 수준까지 변혁된 미술의 착안만이 개인을 관통하여 역사를 형성하면서 그것을 정치적으로도 생산적인 힘으로 바꿔놓을 수 있다." 유토피아적인 비전을 길러냄과 동시에, 보이스는 시민혁명의 상시적인 작동을 추구했다. 그는 개개인들을 그들 자신의 재활성화된 창조적 원천들로 무장시키기 위해 애썼다. 사회 질서의 의미있는 변형은 오직 점진적으로, "유기적인 방식"으로만 성취될 수 있었다. "우리는 어떤 사람에게, 그가 자신의 삶을 결정할 힘, 억압적인 체제를 바꿀 수 있는 힘을 가지고 있다고 말할 수 있을 것이다. 하지만, 자유에 관해서라면 사람들은 무엇을 해야 할지 모르고 쩔쩔맬 것이다. 그의 자유를 어떻게 이용할 것인지를 점진적으로 그에

게 보여주어야 한다. 그는 그가 그렇게 하도록 허용되었다는 사실을 이해해야 한다."[2]

"우리는 자유로운 개인의 생산적 잠재력(창조성)의 근원을 [...] (지식이론을) 찾아내어야 한다." 보이스는 종종 "선생이 되는 것이 나의 가장 위대한 작품이다. 나머지는 다 잉여산물이고 일종의 입증과도 같은 것"이라고 말하곤 했다.[3] 1961년 그는 뒤셀도르프 미술 아카데미의 조소과 교수로 임명되었지만, 그의 공식적인 교수 경력은 1968년에 갑작스럽게 끝났다. 교육에 대한 그의 급진적인 태도가 해고를 재촉했던 것이다. 그로 인해 일어난 대소동은 연좌 항의와 학생들의 수업거부라는 형태를 띠었으며, 1960-70년대의 정치적 소요들의 모든 특징들을 다 갖추고 있었다. 1973년 보이스는 〈창조성과 학제간 연구를 위한 자유국제대학교〉라고 명명된 대안 기관을 설립했다. 거기서는 사실들과 규칙들의 조제 및 투여가 거부되었는데, 이는 그것이 훈련받아 틀에 박힌 사유를 배양하기 때문이었다. "나는 자기 학생들에게 생각만 하라고 말하는 그런 선생이 아니다. 나는 행동하라고, 무엇인가를 하라고 말한다. 나는 결과를 요구한다."[4] 보이스는 그의 학생들에게 충성이 아닌 독립을 선언하라고, 뒤에서 쫓아가지 말고 선두에 나서라고 요청했다.

자유국제대학교(FIU)는 전통적인 아카데미의 경계를 확장했다. 그것은 사회의 세 가지 파괴적인 작동 양태들(물질주의, 실증주의 철학, 그리고 기계적 사유)을 아직 개발되지 않은 세 가지 생산성의 보고들(사랑, 따뜻함, 그리고 자유)로 대체할 것을 촉구했다. 이런 급진적인 의제들을 가능한 한 폭넓은 청중들에게 전파하기 위해, 강의실 외에도 해적 라디오 방송국, 독립 영화사, 작은 인쇄소, 그리고 누구나 참여할 수 있는, 방학 없는 공개 토론회 등이 추가되었다. FIU의 프로그램은 또한 농업, 오염 통제, 핵 무장해제, 교육적 쇄신 등이 수행되는 현장에도 진입했다. 보이스는 1976년에 AUD의 후보로, 그리고 1979년에는 녹색당 소속의 후보로 유럽의회에 출마했지만, 두 번 다 당선되지는 못했다.

FIU는 에너지 센터를 본떠 만들어진 것이었다. 그것은 창조적

해법들을 만들어내는 발전기였고, 통찰이 흘러 다닐 수 있는 도관이었으며, 인류의 힘이 저장된 전지였고, 아이디어를 전파하는 송신탑이었다. 그러나 의심할 여지없이, 보이스의 가장 효과적인 도구는 보이스 자신이었다. 아카데미에서 해고된 뒤 그는 순회 강사/논객이 되어, 유럽, 스칸디나비아, 그리고 미국 전역의 수많은 강당들과 셀 수 없는 길모퉁이에서 그 모습을 나타내곤 했다. 수많은 군중들이 그의 강연을 듣기 위해 모여들었다. 이런 행위들이 어떤 식으로 동시대 미술 연감에 들어가게 되었는지를 보여줄 사례가 〈100일〉(1972)이라고 명명된 작품이다. 100일 동안 보이스는 독일에서 해마다 열리는 국제 아트 페어인 도큐멘타에서 〈국민투표를 통한 직접민주주의를 지향하는 조직〉의 안내 사무소를 운영했다. 거기서 그는 대중들과 마라톤 토론을 수행했는데, 그들이 이 미술가와 아이디어를 교환하는 가운데 그들에게 잠재되어 있던 창조력이 해방되었다.

보이스의 이상 사회에서는 그러한 창조적 능력을 개발한 사람은 누구든 "미술가"라는 칭호를 얻는다. 이처럼 미술의 개념은 모든 형태의 인간적 노력에 적용될 수 있다. "나는 과학, 경제, 정치, 종교 등 인간 활동의 모든 영역에서 오는 미적 관여를 옹호한다. 감자껍질을 까는 행위조차도 만약 그것이 의식적 행위라면 미술작품이 될 수 있다."[5]

그 자신의 행위들의 다양성이 이 명제를 예증한다. 보이스는 사람들을 영적 경험으로부터 고립시키는 장벽을 돌파하는 행위라면 그 어떤 것이건 미술로 분류한다. 사유의 습관들은 가장 완고한 장벽들의 대표이기 때문에, 그는 대중연설을 채택하여 낡은 세계의 사유를 부식시키고 새로운 사회적 비전을 장려했다. 보이스는 강의를 할 때 화살표, 관용구, 형상, 다이어그램, 차트 등을 칠판에 그리며 설명을 했다. 이 칠판들은 미술작품으로 세심하게 보존되어, 미술관에서 전시되고 컬렉터들에 의해 구매된다.

또 다른 일군의 드로잉들은 보이스의 정치적 의제들과 그만큼 선명하게 연결된 듯 보이지는 않는다. 꿀, 과일, 주스, 피, 지방덩어

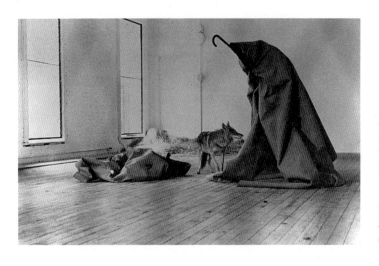

요제프 보이스
〈나는 미국을
좋아하고 미국도
나를 좋아한다〉,
1974.
1주일간 지속.
© Ronald Feldman
Fine Arts Inc., New
York. Photo: 1974
Caroline Tisdall

리, 찰흙 등이 자주 연필과 물감을 대신한다. 이런 자연물질들을 바르고 흘리는 행위를 통해 보이스는 신비로운 인간, 동물, 식물 형상들을 끌어내었다. 그것들의 범상치 않은 미스터리는 합리적인 정보 처리에 적절하지 않은 현실도 있다는 사실을 확실히 보여준다. 관람자들을 지적 체계에 대한 의존에서 해방시킴으로써 그것들 또한 보이스의 정치적이고 훈육적인 사명을 진척시킨다.

보이스는 합리성을 벗어나는 것이 새로운 영혼의 발현을 추동한다는 사실을 입증하려고 애썼다. 또한 그는 트라우마를 "자유로운 개인의 생산적 잠재력"의 아직 개발되지 않은 강력한 원천으로 간주했다. 사람들은 통상 트라우마를 두려워하는데, 이는 트라우마가 합리성과 통제력의 상실을 수반하기 때문이다. 보이스의 미술은 그것의 유익함을 보여준다. 그 자신이 제2차 세계대전 동안 독일 공군의 전투기 조종사로서 전이 트라우마를 경험했었다. 극심한 눈보라의 한가운데에서 그의 비행기는 크림 반도의 외딴 지역으로 격추되었다. 꼼짝도 못하고 의식도 잃은 채 보이스는 꽁꽁 언 비행기 잔해 속에 무력하게 누워있었는데, 만약 타타르족 원주민들이 그를 발견하지 못했더라면 그는 분명 죽었을 것이다. 그들은 자신들의 전통 민간 치료법으로 그를 간호하여, 동물의 지방덩어리와 펠트천으로 그의 온몸을 감싸 그의 몸이 온기를 되찾을 수 있게 도

와주었다. 8일 후 그는 독일 수색대에 의해 구조되었다. 보이스는 상징적인 의미에서 사망했다. 그의 회복은 흡사 부활과도 같은 것이었다. 그는 젊은 시절 추구했던 과학 연구를 버리고 미술가로 자신의 인생을 새롭게 시작했다.

보이스의 부상과 회복은 그의 작업 전체를 관통하면서, 불구가 된 사회의 상태와 그것의 궁극적인 재활을 나타내는 알레고리로 거론된다. 부상, 질병, 어둠, 고독은 다시 태어날 수 있는 기회들이다. 차가움에서 따뜻함으로 옮겨간다는 것은 합리적 사고의 경직성에서 창조적 행위의 유연성으로의 이행을 뜻한다.

"그때서야 우리는 인간이 스스로를 영적인 존재로서 경험할 수 있는 문턱에 도달하게 된다…" 태초에는 영과 직관이 농업, 치유, 통치, 그리고 윤리 등에서 모든 절차들의 지침이었다. 20세기에 와서 이러한 절차들은 합리화되었다. 관료주의가 직관을 내쫓았다. 대중문화와 소비주의는 상상력을 황폐하게 만들었다. 경쟁은 영혼을 짓밟았다. 보이스는 낙심하여 다음과 같이 말했다. "우리 시대에 사유는 너무나 실증주의적이 되어버려서, 사람들은 오직 이성에 의해 통제될 수 있는 것, 사용될 수 있는 것, 자신의 경력에 보탬이 될 수 있는 것만 높이 쳐준다. 그 이상의 것들에 대한 물음의 필요는 우리의 문화에서는 거의 소멸되어버렸다. 그것이 내가 단순한 사물들 이상의 어떤 것들을 제시해야겠다고 느끼게 된 까닭이다. 그렇게 함으로써 사람들은 인간이 단순히 합리적인 존재이기만 한 것이 아니라는 사실을 이해하기 시작할 것이다."[6]

조각 재료로 쓸 물질들을 선택할 때 보이스는 인류의 영적 잠재력에 대한 은유가 될 만한 물리적 속성들을 지닌 것들에 우선권을 준다. 그가 펠트천을 사용한 것은 그것이 크림 반도에서 그의 목숨을 구했기 때문일 뿐만 아니라, 그것이 물질주의적인 습관(펠트천은 부르주아 사회에서는 상업적으로나 미적으로나 그 가치가 미미한 것으로 여겨진다)에 도전하고 형이상학적 성장(그것은 물리적 환경에 대한 감각을 흡수하고 덮어버림으로써 감각적 경험과 절연한다)을 촉진하기 때문이었다. 그는 자기변형의 원리를 보여주기 위해 지방덩어리를 사용

했는데, 지방덩어리는 고정된 최종형태가 결코 없기 때문이다. 그것은 차가울 때는 고정되지만 따뜻할 때는 유동적이며, 따라서 혼돈적이라고 할 수 있다. 더군다나 지방덩어리는 연소되어 에너지를 산출하기도 한다. 그 유연성은 경직된 물질성에서 역동적인 창조성으로 이동할 수 있는 인간의 잠재력을 천명한다. 그 고약한 냄새와 모양새는 청결과 정돈에 대한 부르주아들의 집착을 거부한다. 펠트 천과 마찬가지로 지방덩어리도 보이스의 목숨을 구하는 데 일조했다.

보이스는 또한 네 가지 불결한 화학작용들, 즉 발효, 산화, 부패, 부식을 조각의 조형 과정에 끌어들였다. 보이스의 신조에 따르면, 자연적으로 일어나는 이 과정들은 경직됨이나 정체됨보다는 변형을 통해 구축적이고 진화적인 발전을 나타낸다.

보이스가 사용하는 물질들의 목록에서 구리는 영성의 최고조 상태를 나타내는데, 이는 구리가 전력을 전달하여 온기를 만들어내기 때문이다. 그러므로 그것은 아이디어들을 받아들이고 내보내는 열린 경로를 가진 인간의 두뇌를 압축적으로 보여준다 할 수 있다. 보이스는 영적 변모에 관한 이러한 물질적 은유들을 심리학, 정치, 경제, 과학, 종교, 그리고 모든 다른 인간의 노력, 그중에서도 특히 순수 사유에 적용했다.

"관습을 타파한 조각 개념에 따르게 되면 […] 그의 최고의 성취물(미술작품), 그의 적극적 사유, 그의 적극적 의지, 그리고 그것들의 보다 고양된 형태들이 조각을 창출하는 수단들로 이해될 수 있다. […]", "조각을 창출하는 수단들"이란 미술가들에게 한정되지 않을 뿐 아니라 인간들에게 한정되지도 않는, 모든 것들을 포괄할 수 있는 창조성을 가리킨다. 보이스의 세계관에 따르면 모든 살아있는 피조물들은 창조적 잠재력을 소유하고 있다. 예를 들어 동물들은 사람들이 자신들의 억눌린 창조성을 다시 활성화하도록 도울 수 있다. 〈나는 미국을 좋아하고 미국도 나를 좋아한다〉(1974)라는 제목의 작품에서 보이스는 동물 세계의 대표자를 벗으로 삼았다. 그는 갤러리에 설치된 우리에 들어가서 야생 코요테와 함께 꼬박 일

주일을 갇혀 있었다.

〈나는 미국을 좋아하고 미국도 나를 좋아한다〉는 맨해튼 서쪽 57번가에 위치한 르네 블록 갤러리에서 수행되었는데, 이 거리는 명품가게들과 세련된 미술 갤러리들이 즐비한 곳이었다. 서구문명의 물질적 풍요를 전형적으로 보여주는 이러한 맥락은 인간의 이성을 동물의 본능과, 문명을 자연과 맞서게 한 이 작품의 이상적인 배경이 되어주었다.

보이스는 가축으로 길들여진 동물들의 보호자인 양치기로 분장하여 인간/동물이라는 이분법의 모순성을 강조했다. 양치기에게 코요테는 약탈자이다. 따라서 보이스는 지팡이로 코요테를 콕콕 찔러 그 동물의 공격 행위를 유발했다. 그 동물은 테이프녹음기에서 울려나오는 터빈 엔진의 주기적인 소음, 다시 말해 인간이 만들어낸 귀가 먹을 듯한 소리에 의해 더욱 흥분했다.

보이스와 코요테는 함께 갇혀 있는 시간을 잘 견뎌내었다. 그러나 이 우화의 핵심은 그 결과라기보다는 자기방어의 수단들이다. 미술가에게는 문명권에서 짐승을 다루기 위해 통상적으로 사용하는 방식들(길들이기, 격리시키기, 혹은 죽이기)이 없었다. 그는 코요테의 행동과 코요테의 소통 양태를 받아들여 자신을 보호했다. 그 동물의 으르렁대는 소리가 사나워질 때마다 보이스는 공격받기 쉬운 자세로 바닥에 납작 엎드려 동물들의 싸움에서 사용되는 패배의 자세를 취했다. 단 한 번도 그는 공격당하지 않았다. 코요테는 인간들 사이에서라면 도덕적 의식이라고 불릴 법한 것을 보여주었는데, 이것은 외려 농부들, 사냥꾼들, 양치기들에게는 종종 결핍된 것이다. 〈나는 미국을 좋아하고 미국도 나를 좋아한다〉는 사냥감 혹은 침략자로 여겨지는 코요테에 대한 선입견을 몰아내었다. 다른 새로운 가능성에 대한 깨달음은 청중들 한 명 한 명을 창조적 자유에로 조금 더 가깝게 이끌었다.

"[...] 그제서야 세계를 미래지향적으로 형성하는 방향으로 사태가 흘러가고 있음이 인식된다." 동물들과 마찬가지로 나무들도 인류를 미래의 "태양의 제국"으로 이끌 수 있는데, 거기서는 본능, 고

대의 전승, 신비주의, 자연과의 연합이 이루어진다. 이 메시지는 보이스가 7,000그루의 떡갈나무 심기를 진두지휘했던 작품에 담겨있다. 떡갈나무들은 "능력 있는"이라는 형용사와 연결되어 있다. 신들처럼 이 "피조물 나무들"은 힘과 자기 쇄신의 능력을 체현하고 있으며, 그럼으로써 인간 행위에 관한 고무적인 모델을 제공한다. 떡갈나무 7,000그루는 이후로도 계속 지속될 희망에 대한 성명서가 된다.

"이것이 역사적으로 특정한 부르주아들의 지식 개념(유물론, 실증주의)에 대해서뿐만 아니라 종교적 행위에 대해서도 혁신적인 무엇인가를 그 안에 담고 있는 미술의 개념이다." 보이스는 종종 샤먼, 다시 말해 영혼의 치유자에 비견된다. 그의 행위들은 강렬하고도 몽환적인, 종교적 의식과도 같은 상태에서 수행되었다. 그는 심지어 드로잉을 통해 자신을 나무와 식물, 동물에게서 배운 진리를 가르치는 샤먼으로 묘사하기도 했다. 이런 신비로움이 반향을 일으켜, 보이스의 이름에는 현자나 예언가의 아우라가 부여되었다.

"모든 인간은 미술가이다. 스스로 자유의 상태에서 미래의 사회 질서라는 총체적 미술작품 속에서 다른 나머지 위치들을 결정하는 법을 배우는 사람이라면 말이다. 자기 결정, 그리고 문화적 영역에의 참여(자유), 입법에의 참여(민주주의), 경제 영역에의 참여 (사회주의). 자치와 탈중심화(3부 구조)가 일어난다. 자유 민주 사회주의." 보이스의 강령은 새로운 사회 질서를 그리고 있다. 자본은 더 이상 상품의 축적에 의해서가 아니라 대중의 자의식의 총합에 의해 결정된다. 가치는 그들의 부가 아니라 긍지에 의해 측정된다. 경제적 관심사들은 모든 대중의 균형 잡힌 참여에 의해 결정된다. 법률과 헌법은 국민투표에 의해 실현된다. 자기실현을 한 개인들 사이의 협력을 통해 작동하는 사회에서 모든 개인은 "미술가"라는 칭호를 얻게 되며, 모든 인간적 노력들은 미술작품이다. 그런 시대가 온다면, 인류는 무한한 쇄신을 할 수 있게 될 것이다.

"그리하여 모든 시대 모든 곳에서, 그 어떤 지각 가능한 내적·외적 환경에서건, 능력의 편차가 어떻건 상관없이, 직장, 기관, 길거리, 노동집단, 연구 단체, 학교에서 스승과 제자, 송신자와 수신

자의 관계가 동요하게 된다. […]

　　이를 성취할 수 있는 방식은 개인과 집단의 서로 다른 타고난 재능에 의해 다양해진다. 〈국민투표를 통한 직접민주주의를 지향하는 조직〉도 그런 집단 중 하나이다. 그것은 많은 유사 노동집단들이나 안내사무소들을 발족시키기 위해 노력하고 있으며, 전 세계적인 협업을 위해 애쓰고 있다."

　　보이스의 혁명적인 사회적 기획에 대한 이 간략한 정리는, 보이스가 1974년 세계에서 가장 큰 정당을 창설했다는 사실을 언급하지 않는다면 불충분한 것이 될 것이다. 그것은 전 세계적인 협력에 대한 그의 고유한 정의를 집약해 보여주었다. 그것은 〈동물을 위한 정당〉라고 불렸던 미술작품이었다. 사람들은 그 정당에 가입할 수 있었지만, 그들이 다른 모든 구성원들과 기꺼이 협력한다는 조건 하에서였다.

[보이스 후기]

요제프 보이스는 미술 오브제들을 창조했지만, 많은 사람들은 그의 가장 위대한 작품은 바로 그 자신의 페르소나라고 믿는다. 그의 미술의 주제, 모티프, 그리고 윤리는 그의 얼굴과 몸, 그의 자세, 그의 복장, 그의 말, 그의 행동에 깃들어 있었다. 길버트 & 조지, 캐롤리 슈니먼, 폴 텍, 비토 아콘치, 제프 쿤스, 그리고 제임스 루나도 그들의 물리적 현존이 그들이 제작한 오브제들과 더불어 미술사의 연감에 들어가는, 카리스마 넘치는 개인들이다.

25 안드레아 지텔
Andrea Zittel
: 마음의 평정

- 캘리포니아 에스콘디도 출생
- 샌디에이고 주립대학교 (캘리포니아)
 미술 학사
- 로드아일랜드 디자인스쿨 (프로비던스)
 미술 석사
- 뉴욕 주 브룩클린 거주

안드레아 지텔은 남부 캘리포니아의 물질적 풍요 속에서 자랐다. 대학을
졸업한 뒤 그녀는 재정적으로 쪼들리게 되어, 가게에 딸린 여섯 평 남짓
한 작은 방에 살면서 작업을 해야 했다. 가난은 그녀에게 새로운 종류의
호사, 즉 물질적 소유로부터 자유로워지는 호사를 가르쳐주었다. 지텔은
이 만족스러운 경험을 다른 사람들에게 확장시켜줄 새로운 미술형식을
개발하기 위해 회화를 그만두었다.

안드레아 지텔
〈A-Z 1993년형 생활 유닛〉, 1993.
강철, 나무, 물건들, 60 × 40 × 30 in.(침대)
© Andrea Rosen Gallery, New York

동네 슈퍼마켓 진열대에 쌓여 있는 커피만 해도 156종이다. 중독성 있는 광고노래와 유명인들의 추천이 쇼핑객들을 혹하게 만든다. 이제 그들은 천천히 볶은 커피와 인스턴트 커피 사이에서, 잠이 확 깨는 커피와 잘 밤에 마실 수 있는 커피 사이에서, 컵 단위 포장과 주전자용 포장 사이에서, 친숙한 향과 색다른 향 사이에서, 동결건조 커피와 갓 갈아낸 커피 사이에서, 세일 품목과 고급 품목 사이에서, 드립 커피와 전자레인지용 커피 사이에서, 필터가 동봉되어 있는 것과 티백으로 되어 있는 것 사이에서 선택을 해야만 한다. 이 옵션들 대부분이 다시 크기별, 상호별로 나뉘어 제공되며, 모두들 최고의 만족을 약속한다. 하나를 선택하는 것은 155가지의 가능성을 버릴 것을 요구하는데, 이는 커피를 마시는 사람들에게는 너무나 벅찬 일이지만 그렇다고 피할 수도 없는 일이다.

이 쓸데없이 많은 선택지라는 문제는 진통제(175가지), 탄산음료(269가지), 케이블 채널(500가지 이상), 그리고 셀 수 없이 많은 형태의 의료보험들, 투자 옵션들, 잡지 정기구독, 케이블 방송, 안경테 등에도 적용된다. 옵션들은 심지어 직업, 친구, 거주지 등에 있어서도 넘쳐나는데, 이 모든 것들이 한때는 개인을 대신하여 가족들과 관습에 의해 결정되던 것들이다. 인류 역사의 모든 시기를 통틀어, 사람들이 이렇게 많은 대안들을 마주했던 적은 한 번도 없었다.

어떤 사람들은 이런 옵션들을 즐기지만, 많은 사람들이 그러한 풍부함 속에서 삶의 비즈니스를 수행해나가는 것에 관해 스트레스를 받고 괴로워한다. 안드레아 지텔의 작품은 신경이 타들어가고, 감각기관들은 혹사당하며, 정신작동체계는 과부하로 인해 버벅거리는, 그래서 커다란 몰에서 쇼핑을 하면서 프로작을 삼키는 사람들에게 구원을 준다. 그녀의 작품은 산더미처럼 쌓인 물품들에 대한 강박이 실은 그 물건들이 궁극적으로는 만족스럽지 못한 데에서 기인한다는 아이러니한 사실을 알아채고 있다. 새로운 구매는 어김없이 실망을 불러일으킨다. 그것들의 불완전함은 아마도 의도적인 것일 텐데, 그래야 소비자들을 더 비싼 상품에 대한 구매로 끊임없이 끌어들일 수 있기 때문이다. 이 쟁점에 대해 이야기하면서 지

텔은 다음과 같이 주장한다. "우리는 물질의 비중에 너무 휩쓸린 나머지, 어딘가에 닻을 내리고 만족할 수 있는 능력을 마침내 상실하게 되었다."[1]

단순함, 안정됨, 평안함을 갈망하는 사람이라면 누구든 지텔 작품의 잠재적 수집가이다. 하지만 마음의 평정 상태를 묘사하는 그림을 구매하게 될 것으로 기대하지는 마시라. 그녀의 미술작품은 삶의 작품이다. 그녀의 작품들은 소유주의 일상적인 습관들을 정말로 다시 구조화하고, 성취되지 못한 욕망들, 그리고 거기에서 비롯되는 불안감의 순환을 깨뜨린다. 이 미술작품들은 소유주들을 갈망의 불편함으로부터 해방시킨다.

아마도 인류 역사상 최초로, 다수 대중에게 과잉의 스트레스가 결핍의 불안을 대체해버렸다. 이 같은 동시대의 심리적 고통을 치유하기 위해 안드레아 지텔은 A-Z 행정서비스라는 대행사를 설립했다. 그것의 기능은 소비에 대한 과잉 각성의 중압감에 무너져버린 원칙을 재정립하는 것이다. 이 목적을 위해 A-Z 행정서비스는 일상생활의 온갖 어수선한 일들과 혼란의 다양한 원천들을 아우르는 광범위한 실행 목록들을 떠맡아, 사람들의 삶을 단순화한다. A-Z 행정서비스는 수면, 식사, 요리, 글쓰기, 바느질, 옷 입기, 독서, 사교, 목욕, 세탁, 몸단장 등을 위한 시스템을 디자인한다. 즉, 스스로를 조직하기에는 정신적으로 너무 소진되어버린 사람들을 대신해 이 모든 행위들을 체계화한다.

지텔은 우유부단함, 중복, 낭비를 없애기 위해 각각의 행위들을 꼼꼼히 디자인한다. 예를 들어 A-Z 의류는 변형과 겹쳐 입기 개념에 기초하고 있다. 그것은 모든 날씨와 사회적 상황에 맞추어 조정이 가능하다. 여성용 의류 일습을 묘사하고 있는 브로슈어는 세 가지 품목을 나열하고 있다. 하나는 "재킷과, 치마도 되고 바지도 되는 하의를 포함하는" 정장이다. 다른 하나는 "보기에도 좋고 유용하기도 한 주머니와 꽂이들이 있는, 다른 옷 위에 덧입을 수 있는" 점퍼/덧옷이다. 또 하나는 "핸드백을 따로 가지고 다닐 필요가 없도록 주머니들을 충분히 많이 단, 계절에 맞는 형태로 디자인된"

재킷/기능성 코트이다.

이 품목들은 기존의 옷가지에 더해지는 것이 아니다. 그것들이 옷가지 전부를 이룬다. 실제로 지텔이 디자인한 옷을 구입하는 사람은 지텔의 옷과 같은 유형의 옷들을 모두 창고에 넣거나 버리고 오직 지텔의 옷만을 입도록 서약하는 계약서에 서명을 해야만 한다. (옷을 깨끗하게 입기 위해, 동일 품목을 일곱 벌까지 구입할 수 있다.) 고객의 삶은 간소해지고, 한때는 무엇을 입을지 결정하느라 허비하거나, 옷장에 쑤셔 넣거나 선반위에 쌓아둔 과다한 재고품들을 건사하느라 잃어버렸던 시간을 아낌으로써 실질적으로 연장된다. 지텔에게는 이것이 다음과 같은 사실을 입증한다. "이 과정에서 가장 흥미로운 부분은 수집가들이 내 작품이 자신들의 삶에 어떤 식으로 맞아 들어갈지 평가해야 하는 지점이다. [...] 그들은 무엇을 기꺼이 포기하거나 합치려고 할 것인가. [...] 대부분 수집은 무언가를 더하는 과정이지만, 내 작품 하나를 손에 넣는 것은 빼는 과정인 경우가 더 많다. 내 작품과 더불어 살기 위해서 수집가는 내가 작품들을 제작하며 거치는 것과 동일한 자기평가의 과정을 거쳐야만 하는데 [...] 이는 단순히 수표에 서명을 하는 것보다는 훨씬 창조적인 일이다!"[2]

사람들을 문제에서 구해내는 한 가지 방법은 그들을 가능한 한 많은 기능들로부터 해방시키는 것이다. 제거될 수 없는 것들은 간소화된다. 1993년 전시 〈순수함〉에서 지텔은 인체를 씻고 먹이고 편안하게 해주도록 디자인된 일련의 시제품을 선보였다. 〈A-Z 식품군(진행 중인 작업)〉은 이 미술가가 만든 대안식품으로 되어 있었는데, 쌀, 귀리, 라잉라잉, 병아리콩, 검정콩, 강낭콩, 브로콜리, 시금치, 양파, 버섯, 파프리카, 당근, 해바라기씨, 호박씨 등을 혼합한 것이었다. 전통적인 미술관의 라벨 대신 이 미술품 옆에는 다음과 같은 작가의 말이 붙어 있었다. "영양에 대한 우리 몸의 복잡한 요구는 사실상 충족시킬 수 없으며, 소모적인 준비 과정으로 이어지거나 집안 한 구석을 지나치게 어수선하게 만들 수도 있다. 〈A-Z 식품군〉은 완벽하게 균형 잡힌 동시에 맛도 있도록 디자인되었다. 그것

은 건조된 상태로 먹을 수도 있고, 수프나 미트로프, 햄버거용 고기 등에 넣어 조리할 수도 있다. 이는 우리 몸의 요구에 맞추는 일로부터 자유로워지기 위한 건강한 해결책이다."

음식 섭취가 이 전시에서 지텔이 주목했던 소화기관의 유일한 기능은 아니다. 그녀는 〈요강〉이라는 작품도 전시했는데, 이는 알루미늄으로 된 높이 5.5인치, 지름 9.5인치 크기의 그릇이다. 그 옆에 붙은 작가의 말은 다음과 같이 약속한다. "A-Z 요강은 육체적인 필요의 전횡으로부터 벗어나는 자유를 제공한다. 그것은 장식장 위에 둘 만큼 매력적인 동시에 어딜 가건 쉽게 가지고 다닐 수 있는 휴대용품이다."

그러한 기초적인 필요에 다가가는 A-Z의 방식은 대다수 장사꾼들의 패턴을 뒤엎는다. 이 방식은 비용은 절감하면서 완벽을 추구한다. 그렇게 하는 가운데 그것은 20세기 초 사회적, 미술적 혁명에 영감을 불어넣었던 모더니스트들의 금언을 되살린다. "더 적은 편이 더 낫다"는 금언은 치유의 주문으로, 소비과잉에 대한 해독제로 복귀한다.

완벽의 개념과 관계하는 지텔의 방식은 시간이 흐름에 따라 변해왔지만, 그래도 마음의 평정을 회복하기 위한 핵심전략을 제공한다. 완벽한 사물은 다른 것을 손에 넣으려는 충동을 없애준다. 지텔이 탁월함을 넘어 완벽을 성취하려고 애쓸 때, 그녀는 시장으로 돌아가려는 충동에 대처하고 있는 것이다. 완벽은 끝없이 이어지는 맘먹기와 사재기에 맞서는 최선의 방어이다. 그것은 확실히 심리적, 육체적 에너지를 보존해준다.

하지만 완벽은 문제가 있는, 심지어는 비극적인 관념이다. 그것은 보편적이고 영원한 진리를 암시하는데, 이 진리는 포스트모던 사상가들에 의해 불신되어온 개념이다. 지텔조차도 그 헛됨에 대해 인식하고 있다. 하지만 그녀는 현실적인 냉소주의보다는 이상주의적인 야망을 선호하는 듯하다. "나는 내가 언제나 완벽을 추구할 것이라는 사실을 받아들인다. [...] 만약 우리가 완벽한 해법을 발견할 수만 있다면, 우리는 치유될 것이다. [...] 우리의 무엇이 치유될

안드레아 지텔
〈옷, 가을/겨울〉, 1993.
가을/겨울 옷에 요구되는
모든 필요성들을 구비하도록
디자인. 모직과 공단, 가죽
어깨끈, 44¼ × 46¾ in.
(어깨끈 제외)
© Andrea Rosen Gallery, New York.
Photo: Peter Muscato

것인지 확신할 수는 없지만, 그래도 우리는 여전히 해결책을 모색
한다!"[3]

이 미술가가 작품을 선보이는 뉴욕의 안드레아 로젠 갤러리는
삶을 조직하기 위해 그녀가 만드는 제작품의 시제품을 전시하는
쇼룸의 역할을 한다. 해마다 열리는 전시는 그녀가 디자인한 제품
들의 최신판, 최고판을 보여주기 위해 개최된다. 만일 완벽한 사물
이 성취된다면, 그것은 대량생산되어 K마트와 월마트 같은 전형적
인 아울렛을 통해 적절한 가격에 공급될 것이다. 한편 시제품들은
미술작품으로서 높은 값을 받는다. 이 가격에는 개발비용, 디자인
비용, 그리고 시제품의 제조비용이 포함된다. 지텔 자신은 돈을 그

렇게 많이 벌 필요가 없다. 그녀의 삶의 양식에 과잉이 없기 때문이다. 보고서에 따르면 그녀는 겨울 외투 한 벌, 여름 외투 한 벌을 소유하고 있으며, 고작 6평 남짓한 공간에서 애완동물들과 함께 살고 있다고 한다.

과거에는 비전을 가진 사람들이 보통 포괄적인 해결책들을 제시하고 파노라마식 관점을 사회적 기획에 적용했다면, 지텔의 관점은 가사에 집중되어 있다. 그녀의 해법들은 개인이 일상적으로 필요로 하는 것들에 관해 진술함으로써 사회에 개입한다. 하지만 그녀의 목적은 선대들의 목적 못지않게 영웅적이다. "나의 비전은 자그마한 사회적 비전이며, 20세기 초반의 비전처럼 원대한 것은 아니다. 그것은 일개 가정용품처럼 자그마한 것이다. 우리가 당연하게 여기는 어떤 것이다. 나는 폭넓게 응용할 수 있는 어떤 것을 창조한다. 그렇다 해도 그것은 엘리트적이다. 내가 순수미술가이기 때문에, 이점은 불가피하다. 내가 만드는 사물은 내 이미지를 실어 나를 것이다. 오래도록 그러할 것이다. 가정용품들, 세속적인 물건들을 만드는 것으로 나는 나 자신을 불멸의 존재로 만들 수 있을 것이다. 너무나도 많은 미술들이 창고에 처박혀 있다."[4] 가정용품들 중에서도 그녀는 완벽한 그릇, 다용도 가구, 천, 그리고 완벽한 애완동물을 제안했다.

완벽한 그릇은 구리로 만들어질 터인데, 그래서 도자기처럼 깨지지도, 나무처럼 금이 가지도 않을 것이다. 상상 가능한 그 무엇을 담더라도 만족스러울 완벽한 크기와 형태가 될 것이다. 액체건 고체건, 두껍건 얇건, 뜨겁건 차건, 무겁건 가볍건 상관없이 다 담아낼 것이다. 보관할 때는 차곡차곡 쌓아 공간을 아낄 수 있을 것이다. 동시에 그것은 아름다울 것이다. 이 그릇의 소유주들은 어떤 그릇을 써야 할지 결정할 필요가 다시는 없을 것이며, 다른 그릇을 구입하고 싶은 유혹도 결코 받지 않을 것이다.

완벽한 가구는 매혹적이고 가격도 적당할 뿐 아니라, 무엇보다도 개조가 가능해야 한다. 높이는 조절 가능할 것이다. 18인치 높이일 때는 안락의자나 침대가 되고, 30인치 높이일 때는 책상이나 탁

자가 되며, 36인치 높이일 때는 카운터나 텔레비전 받침대가 된다. 가구에 관한 모든 필요가 이 단일 디자인으로 충족될 것이다. 다른 어떤 가구도 필요하지 않다.

완벽한 천은 무한히 다양한 용도를 지닌 것으로, 소유주는 그것을 담요, 덮개, 코트, 텐트, 식탁보, 카펫, 침낭, 커튼 등 무엇으로건 마음껏 사용할 수 있다. 바깥쪽은 벨벳과 울, 안쪽은 마와 면으로 만들어진 이 천은 가볍고 내구성이 좋으며 따뜻하다. 검정과 회색이 교차하는 넓은 띠무늬로 되어 있어서 아름답기도 하다.

완벽한 애완동물은 모든 수집품들이 그렇듯 주인을 감성적으로 또 심리적으로 즐겁게 해주어야 한다. 정교한 품종개량 과정을 통해 지텔은 완벽한 애완용 밴텀 닭을 "조각"하고, 그것을 안정화시켜 확실히 구분되는 새로운 표준종으로 확립시킨다. 새들은 최종적으로 얻고자 하는 품종, 즉 조용하고 깨끗하며, 밝고 유순하며, 온화하고 건강하며, 튼튼하고 잘생긴, 다정하고 충실한 품종을 만들기 위해 선택된다. A-Z 행정서비스가 이 궁극의 창조행위에도 착수했다. 그것은 곧 새로운 삶의 형식을 만드는 일이다. "후기산업사회에서 계급구조는 붕괴된다. 엘리트들은 배타적 특권에 대한 욕망을 순종 애완동물에 대한 욕망으로 대체했다. 순수 혈통이란 사람들이 왕족을 정의하는 바로 그 방식이다. 순수함의 정의를 확립하는 것은 이상을 확인하려는 열망을 드러낸다. 새로운 품종은 나의 창조물이 될 것이다. 나의 완벽한 밴텀 닭이 만들어지고 재생산되면 나의 미술은 무한정 이용 가능할 것이다."

닭의 품종개량에는 새의 행동을 조직하고 가장 훌륭한 표본들 간의 재생산을 조장할 수 있는 체계적인 서식환경이 필요했다. 이 같은 닭 품종개량 유닛은 나아가 새로운 작품군, 즉 인간을 위한 생활환경이라는 작품군을 낳았다. 이제까지의 작품들 중 가장 종합적인 작품에서 지텔은 전체적인 생활 유닛을 디자인함으로써 고객의 마음 상태를 관리한다. 그녀의 목표는 "생활의 모든 필요를 잘 조직화된 작은 생활 유닛에 통합시킴으로써 사용자를 결정과 그에 따른 책임의 엄청난 공세로부터 자유롭게 해주는 것"이다.[5]

안드레아 지텔
〈종계(Breeding Stock)-
실버 세브라이트〉,
1992.
벤텀 닭.
© Andrea Rosen Gallery,
New York

A-Z 건축 유닛은 효율적이기만 한 것이 아니다. 그것은 사람들이 너무 많은 선택지들과 마주하느라 받은 스트레스로부터 회복할 수 있는 조절상자이기도 하다. 질서정연한 삶을 영위하기 위한 모델들은 필연적으로 개인의 자유를 제한하기 마련이다. 지텔도 이를 인지하고 있다. "내 디자인은 개인이 스스로를 훈육하게 할 것이다. [...] 내 건축 모델은 이런 류의 조건설정을 대변한다. [...] A-Z 행정서비스는 고객의 삶의 조건들을 재구성하고 간소화하기 위한 프로그램들을 디자인하는데, 그것들은 고객들에게 그들 스스로는 부과할 수 없었던 훈련을 제공하며, 잃어버린 지침들을 창조한다. 사람들에게 이러한 구조를 부과하는 것이 그들로 하여금 도리어 더 편안하고 더 조절력 있다고 느끼게 한다는 사실은 참으로 흥미롭다."[6]

60×30×40인치 크기인 지텔의 〈1993년형 생활 유닛〉은 정말 작아서 통째로 운반이 가능하다. 이 유닛은 경첩이 달린 철제 프레임

을 이용해 사용하지 않는 동안에는 접어서 닫을 수 있고, 열었을 때
에는 거주자의 개인적 필요에 맞도록 다양하게 배치될 수 있다. 그
안에는 기능적인 집의 모든 구성요소들, 즉 부엌, 서재, 옷장, 접이식
침대, 두 개의 접이식 의자가 구비되어 있다. 꼼꼼하게 디자인 된 이
초소형집은 궁극의 기동성, 단순성, 효율성을 자랑한다.

1995년 휘트니 비엔날레에서 전시된 〈1995년 콤포트 유닛들〉
은 몇 가지 점들이 개선되었다. 올려서 닫을 수 있도록 되어 있는
세 개의 서비스 카트들(식사용, 사무용, 세안용)은 기동성이 있어서, 사
람들은 어디에서건 이 기능들을 이용할 수 있다. 브로셔에 따르면,
"당신은 침대를 벗어날 필요가 전혀 없다." 개량된 베개는 속을 채
우는 데 주인의 의류를 사용함으로써 "한때는 처치 곤란한 과잉이
었던 것을 편안하면서도 탄탄한 것으로 바꾸어놓는다." 실내장식
자체도 붉은 코듀로이 덮개를 씌운 가구들, 부채꼴로 가장자리가
장식된 파란색 접시들, 그리고 흰색 머그 등을 통해 미적으로 풍성
해졌다. 각각의 콤포트 유닛과 함께 전시되었던 비디오들은 추상
적인 이미지들을 떠우거나, 손씻기와 같은 단순한 행위들을 보여주
었다. 모든 경우 이미지들의 리듬은 서두르지 않는 것이었으며, 사
운드트랙은 참으로 마음을 편안하게 달래주는 것들이었다.

독자들은 어째서 지텔이 장인이 아니라 미술가냐고 물을 수도
있다. 지텔은 매력적이고 기능적인 그릇, 가구, 의류 등을 제작하지
만, 이러한 물건들이 그녀의 노력이 빚은 최종산물은 아니다. 그녀
의 산물은 이 물건들이 촉발하는 마음의 평안에 의해 정의된다.

지텔이 마음을 해방시켜주고, 지갑의 돈을 아껴주고, 에너지를
보존해준다면, 어째서 그녀는 효율성 전문가가 아니라 미술가인
가? 지텔이 입력을 최소화하고 출력을 최대화하는 데에 관심을 가
지는 까닭이 물질적 자원을 보존하는 문제보다는 심리적 자원을
보존하는 문제에 있기 때문이다. 그녀는 만족을 제공하고 그리하
여 욕망을 제거함으로써, 낭비된 에너지를 회복시키려고 애쓴다.

어째서 지텔은 지도자가 아니라 미술가인가? 만족은 과도한

자유와 과도한 규율 사이의 어딘가에 있다. 지텔은 한편으로는 너무 많은 선택지들이 초래하는 쇠약화를 피하고, 다른 한편으로는 파시스트적인 강제적 통제에 가까이 가지 않으려고 하면서 이 불분명한 영역을 점한다. 그녀는 사람들이 새로운 삶의 형식들을 시도해보도록 부추기지만, 그녀의 해법을 강요하지는 않는다. "나의 작품은 안내를 필요로 하는 사람들을 위한 것이다. 나를 필요로 하는 사람들을 위해 나는 일할 것이다."[7]

어째서 지텔은 상품제조업자가 아니라 미술가인가? 서양의 생활양식은 대개 제품 디자이너, 광고책임자, 홍보전문가, 그리고 제조업자들의 편협한 관심사에 의해 조율된다. 그들의 결정에는 두 가지 부산물이 있다. 하나는 분명히 드러나는 것이다. 그들의 결정은 이윤을 만들어낸다. 나머지 하나는 겉으로 드러나지 않는 것이다. 그들의 결정은 고객들의 심리상태에 영향을 미친다. 이와 달리 지텔은 가정에 대한 청사진을 그릴 때 고객들의 웰빙을 주된 목표로 삼는다. 환경이 행동의 선택에 매우 결정적이라는 그녀의 신념은 오늘날의 시장이 제공하는 편익에 대한 회의주의와 짝을 이룬다. 그래서 그녀는 자신의 작품을 "치유", "목회", "치료"라고 부른다.

어째서 지텔은 치료사가 아니라 미술가인가? 그녀의 작품이 미술이 되는 것은 그것이 오로지 개인들만 겨냥한 것이 아니기 때문이다. 그녀의 작품들이 대량생산되면 작품들이 만들어내는 편안함은 대중 속으로 스며들 것이다. "내가 바라는 성과? 그것은 변화하는 사회이다. 이 성과는 사소하게라도 나 자신을 사회에 개입시킬 것을, 영향력을 가질 것을, 사람들의 삶을 개선할 것을, 의식을 변화시킬 것을 요구한다. 원래 이 기능은 쾌 혹은 종교와 연관된 것이었다. 이제 미술가의 역할은 보다 고차원적이 되었다."[8] 따라서, 그릇, 코트, 음식, 베개도 그것들이 사회적 진실과 심리적 통찰, 또는 고무적인 해법들을 전하려는 의도로 만들어진 것이라면 순수미술작품이 된다. 안드레아 지텔의 상품들은 세 가지 모두를 성취한다. 소비자가 된다는 것은 괴로움, 혼란, 불만족의 감정과 연결되는 것이라고 암시하는 가운데, 지텔의 상품들은 우리에게 평안을 되찾을 수 있

는 기회를 제공한다.

단순함의 유익에 대한 지텔의 권유는 좀 더 관례적인 경로를 통해서도 대중문화에 침투하고 있는 듯하다. 1996년에 『멋지고 단순하게』라는 책이 출판되어 "우아한 기본으로 삶을 줄여나가고 싶은 사람들을 위한 필독서"로 홍보되었다. 이 책이 장려하는 "줄여진 삶"은 "서로 잘 어울리는 100벌의 의복들", "150가지가 넘는 맛있고 간단한 조리법들"을 제공했는데, 이는 단순함에 대한 지텔의 기준과는 잘 맞지 않는다. 아마도 "생활 코치"라는 신종 직업도 이와 매우 비슷할 것이다. 코치들은 가족을 치유하고, 업무를 컨설팅해주며, 재정적인 조언을 해주고, 집안일을 관리해주며, 동시에 친구가 되어준다. 시간당 75달러에서 250달러 정도의 비용을 받고 그들은 고객이 스스로의 행복을 위해 중요한 일에만 집중할 수 있게 해준다.

지텔은 미술가의 특권적 지위에는 사회적 책무가 수반된다는 사실을 알고 있다. "오늘날 미술가는 다른 어떤 유형의 제작자들보다도 제한을 적게 받는 입장에 놓여 있다. (예를 들어 건축가, 패션 디자이너, 산업 디자이너는 소비자를 포함하는 많은 권위자들의 기준에 부합해야만 한다.) 나는 우리의 삶을 재편하고 소유물과 우리의 관계를 재정의하는 실험과 테스트에 관심이 있는데, 이는 아마도 좀 더 많은 제한을 받는 입장에 있는 사람들로서는 할 수 없는 일일 것이다."[9] 그녀가 자신의 기획을 통해 언급하고 있는 기능들은 필수불가결한 기능들이다. 그것들은 일상적이고 불가피하다. 그녀는 우리를 대신해서 우리의 시를 쓰고, 우리의 노래를 부르고, 우리의 꽃을 꽂겠다고 나서는 것이 아니다. 대신에 그녀의 작품은 우리의 시간과 돈과 에너지가 비축되어 우리 자신의 창조적 잠재력이 소생하게끔 북돋워주려고 애쓴다. "미술가는 권위자이며 삶의 디자이너이다. 미술가의 목표는 정신적인 것이다. 즉, 어떤 심리 상태를 만들어내는 것이다. […] 심리적으로 나는 당신을 풀어주고, 해방시켜주고, 당신의 정신을 자유롭게 해준다. 나는 당신에게 조화의 작은 구심점을 선사한다. 당신은 더 침착하고, 더 편안하고, 더 평화로워진다."[10]

[지텔 후기]

때로 미술가의 의도와 청중의 반응 사이에는 놀랄 만한 불일치가 있다. 예를 들어, 안드레 세라노는 자신이 작은 예수상을 소변에 담갔을 때, 친구들을 잃고 사람들을 성나게 하려던 것은 아니었다고 주장한다. 캐롤리 슈니먼은 벌거벗은 남자를 그린 학창시절 습작이 스캔들을 야기할 것이라고는 예상치 못했다고 술회한다. 오를랑은 수술 기록물들을 보여줄 때 관람객들을 역겹게 만들기를 바란 것이 아니다. 비슷하게, 이 글이 안드레아 지텔의 진술을 수도 없이 인용하고 있지만, 그녀는 독자들에게 그 진술들이 암시하는 결론에 저항하라고 충고한다. "내가 내 작품에 대해 말할 때 나 자신이 정말로 작품의 연장이 되어버리는 사태로 인해 혼란이 야기될 수 있다는 사실을 깨닫는다. 나의 주체성은 나의 아이디어들을 탐구하고 이해하는 중요한 수단이다. […] 하지만 나는 나 자신이 보다 객관적인 수준에서 작품에 관해 이야기를 나눌 수 있는 최선의 상대는 아니라는 것을 안다."[11]

26 바바라 크루거
Barbara Kruger
: 젠더 평등

- 1945년 뉴저지 뉴악 출생
- 1965년 시라큐즈대학교 (뉴욕)
- 1966년 파슨스 디자인스쿨 (뉴욕)
- 뉴욕 시 거주

바바라 크루거의 미술은 대중과의 소통이라는 단일한 목표를 공유하는 쌍둥이 매스컴 형식인 광고 및 선전과 세 가지 유사점을 지닌다. 닮은 점들은 제작기법, 시각적 포맷, 그리고 구문 양식이다. 하지만 크루거는 광고주처럼 상업적 이익과 결탁하는 것, 그리고 선전선동가처럼 정부의 권위에 의존하는 것을 거부한다. 그녀는 젠더 평등의 캠페인을 위해 광고와 선전의 도구들을 이용한다.

바바라 크루거
〈무제(더 이상의 영웅은 필요 없어)〉, 1987.
비닐 위에 사진 실크스크린, 109 × 210 in.
Emily Fisher Landau 소장품.
© Mary Boone Gallery, New York. Photo: Zindman/Fremont

미디어를 통해 정보가 생산되는 환경에는 메시지를 전송할 수 있는 수많은 경로들이 있다. 각각의 경로는 특정한 유형의 송신자를 특정한 범주의 수신자들과 연결한다. 바바라 크루거는 이 의사소통망의 양극단에서 효과적으로 운신한다. 한편으로 그녀는 세련된 미술관람자들을 콕 집어 대상으로 삼는다. 이 청중들을 위해 그녀는 미술관과 갤러리라는 관례적인 장치 속에 진열되는 고유한 대상들을 창조하며, 거기서 부유한 수집가들과 미술관들에 팔리도록 제공한다.

동시에 크루거는 대중적인 영역에 침투하여 가능한 한 폭넓은 청중들에게 생각을 유포할 수 있도록 고안된 다양한 의사소통 양태들도 채용한다. 기존 매스컴의 기회들을 이용하여 그녀는 빌보드, 책표지, 티셔츠, 종이성냥, 뮤직비디오를 디자인하고, 정치집단, 개인, 기관들을 홍보하는 성명서 등도 디자인한다. 그녀의 포스터는 전신주와 빈 건물들에 부착된다. 동시에 그녀는 다양한 직업들을 활발히 수행한다. 편집자, 큐레이터, 선생, 작가, 그리고 영화/TV 비평가. 이 모든 직업들이 미술과 마찬가지로 아이디어를 퍼뜨리는 일이라는 점에서 그녀의 미술 경력에 포함된다. "미술을 한다는 것은 자신의 세계 경험을 객관화할 수 있다는 것을 뜻한다. 당신은 건축, 회화, 사진, 소설, 뮤직 비디오 등 수백만 가지의 방식으로 그렇게 할 수 있다. 하지만 그것은 무엇인가에 의해 매개된 시각이나 고객이 부여한 틀이 아니라 당신의 경험이어야 한다.[1] 크루거의 작품은 그리하여 택시운전수, 경찰, 노숙자, 고교중퇴자 등 사실상 공공장소를 돌아다니거나 미디어의 채널에 주파수를 맞추는 사람들 모두를 끌어들임으로써 미술 청중을 확대한다.

크루거는 이미지와 문자를 이용하는 설득의 두 가지 지배적인 형태인 선전과 광고가 사용하는 수단들을 채택하지만, 그 목표를 수용하지는 않는다. 그녀의 미술작품들은 그 제작이 중앙정부의 권위에 맞추어 조율되지 않으므로 선전이 아니다. 선전은 젊은이들에게 사상을 주입하고, 뉴스를 검열하며, 가두 행진을 계획하고, 데모를 기획한다. 그것은 미술, 문학, 영화, 라디오, 음악과 연극을 규

바바라 크루거
〈무제(피를 말려라)〉,
1987.
사진, 49 × 49 in.
개인소장품.
© Mary Boone Gallery, New
York. Photo: Zindman/
Fremont

제한다. 미국에는 공식적으로는 선전이 없다.

비슷한 방식으로, 크루거의 미술작품들은 상업적 이익을 촉진하지 않으므로 광고가 아니다. 광고는 미국적 생활방식에 너무도 내재화되어서, 도심의 건물과 쇼핑들, 그리고 그곳들로 이어지는 고속도로들이 대담하고 뻔뻔스러우며 번쩍거리는, 빽빽이 들어찬 세일즈 메시지들로 꾸며지는 것은 기본이다.

크루거의 작품을 선전·광고와 붙박이처럼 이어져 있는 지형 속에서 자리매김하려면 목적과 수단을 구분하는 것이 필요하다. 크루거는 선전과 광고의 목표를 거부하지만, 세월을 통해 입증된 그 커뮤니케이션 메커니즘은 그녀의 의제에 이상적으로 들어맞는다. 그녀는 선전과 광고가 관람자의 주목을 잡아끄는 방식들을 연마하고, 그 시각적 전략을 이용한다. 선전과 광고는 주목을 받기 위해 경쟁하는 메시지들이 넘쳐나는 환경에서 경합할 수 있는 테크닉을 완벽히 터득했다. 크루거는 눈을 자극하고 뇌를 활성화시키기 위해 눈에 확 띄는 이미지 위에 외치는 듯한 느낌을 주는 단어들을 얹었다. 이처럼 선전과 광고에서 빌려온 절차를 통해 그녀의 작품들은 주목을 청한다.

이런 장치들은 오늘날 시각적으로나 언어적으로나 일상적인

것이 되었다. 그것들은 모든 사람에 의해 이해되기 때문에, 대중 전체에 메시지를 전할 수 있다. 크루거는 "그림과 말의 힘에 심취했음"을 인정한다.[2] 그녀는 파슨스 디자인스쿨을 다녔던 짧은 기간 동안 이 장치들을 탐구했는데, 당시 그녀는 순수미술이 아니라 그래픽 디자인을 공부했다. 상업적 분야에서 그녀의 성공은 정말 놀랄 만한 것이었다. 스물두 살이라는 나이에 그녀는 전국 규모의 패션 잡지 〈마드모아젤〉의 단독 디자이너가 되었다. 그녀는 미술가가 된 뒤 이 기술들을 더욱 세련되게 가다듬었다. 그래픽 디자인은 크루거의 미적 장치들을 특징지을 뿐만 아니라, 그녀의 제작 방식도 좌우한다. 그녀의 창작 과정은 전설적인 미술가들의 방식과는 닮은 데가 거의 없다. 크루거는 개성적인, 손으로 제작한 걸작이라는 개념을 거부하고, 기계적인 절차를 선호한다. 복수 제작은 그녀가 다수의 사람들에게 가닿을 수 있게 해준다. 그녀는 미술관용 작품조차도 창조해내지 않는다. 통상 그녀는 기성 사진 이미지를 선택하고, 거기에 어울리는 텍스트를 만들어내는 것으로 작업을 시작한다. 그리고는 그래픽 디자이너처럼 이미지를 "짜맞추고", 텍스트를 "오려붙인" 뒤, 그 "최종 대지"를 키우고 복제하기 위해 인쇄기로 보낸다. 따라서 그녀의 미술작품은 선전이나 광고와 마찬가지로, 그 제작 기술에 의해서가 아니라 그 메시지의 힘에 의해서 평가받는다.

크루거의 많은 이미지들이 오래된 영화 스틸이나 광고에서 가져온 것이다. 날카로운 카메라 각도, 거친 조명, 그리고 근접촬영을 기본 바탕으로 하여, 그녀는 그 위에 극적으로 과장된 재현물들을 얹는다. 그녀는 과장을 통해 그것들의 시각적 전압을 상승시키며, 그렇게 함으로써 미디어의 교묘한 조작 전략을 폭로한다. 이 전략들은 강렬함을 배가하기 위해 수행되는 자르기, 확대, 초점 맞추기와, 효과를 중화시키고 산만하게 하는 모든 요소 제거하기, 색상을 순수한 검정과 흰색, 빨강으로 제한하기, 굵은 산세리프체를 선택하기, 역동적인 대각선으로 구성하기 등을 포함한다.

텍스트가 사진의 미적 드라마를 더욱 증폭시킨다. 이미지들 위에 찍힌 절박한 선언은 설명인 동시에 제목, 또는 대화의 역할을 한

다. 어떤 것들은 조롱조의 외침이다. 어떤 것들은 도발이다. 다른 것들은 비난이다. 모든 경우에 명령문이 설명구절을 대신한다. 크루거의 작품은 대중매체의 차갑고 개성 없는 어조를 투사한다. 비록 그녀의 활동들은 히틀러가 1933년에 수립한 대중계몽 및 선전선동 부서의 통제를 받은 것은 아니지만, 그럼에도 불구하고 그녀의 슬로건들은 2차 대전에 관한 선전선동 포스터들의 수사학에 견줄 만하다.

> 나치 포스터: "하나의 민족. 하나의 국가. 하나의 지도자."
> 파시즘 포스터: "파시스트들은 영원한 평화라는 것을 믿지 않는다."
> 무솔리니: "역사에 있어 피를 흘리지 않고 얻어진 것은 아무 것도 없다."
> 크루거: "우리의 시간은 당신의 돈."
> "당신은 당신이 지불한 만큼 얻는다."
> "우리는 더 이상 보이기만 하고 안 들리지는 않겠다."

모든 지각 가능한 표면으로부터 송출되는 광고 메시지들은 선전의 이 고속펀치 효과를 공유한다. 대부분의 상품들과 마찬가지로 자동차는 슬로건을 통해 인지되는데, 이런 슬로건들은 크루거의 패러다임이 되기도 한다.

> 닛산: "자동차에 뭔가 더 기대해도 좋을 때이다."
> 미쓰비시: "당신이 좋아하는 것들로 가득 찬"
> 링컨: "고급자동차의 표준"
> 도요타: "나는 당신이 내게 해주는 것을 사랑한다."
> 새턴: "급이 다른 회사. 급이 다른 자동차."

크루거는 광고, 선전, 미술을 갈라놓는 경계를 시험한다. "나는 더 이상 선전이라는 게 뭘 의미하는지 모르겠다. 내가 만약 리투아니아나 에스토니아에 산다면 상황이 다를 거라고 생각하지만, 우

리는 미국에 살고 있고, 따라서 당신은 '선전'이라는 단어가 뭘 의미하는지를 생각해봐야만 한다. 피터 제닝스는 선전인가? 심슨가족은 선전인가? 내 말은, 단어들과 그림들은 어떻게 작용하는가 하는 것이다. 그것들은 어떻게 사람들에게 영향을 미치는가?"[3] 그녀의 작품이 제시하는 답은 미국에서는 지배 권력들이 흩어져 있다는 것이다. 서구의 윤리와 가치는 정치가들, 종교지도자들, 대립되는 주장의 옹호자들, 모든 종류의 상인들과 같이 서로 경합하는 다양한 원천들에서 발생한다. 그들은 무수한 경로를 통해 사회에 침투해 들어간다. 상업적 사진, 포스터, CI, 신문, 잡지, 텔레비전, 영화, 광고, 패션이 모두 이 영향력 그물망의 부분이다. 태도란 어느 정도는 어떤 아이스크림이 행사 중인가, 혹은 그날의 신문 머리기사가 무엇인가를 통해 형성되기 마련이다.

선전과 광고에서와 마찬가지로 크루거의 작품들에 있는 이미지와 텍스트들도 그 자체가 목표가 아니라 대중들을 자극하고 설득하기 위한 수단들이다. 그럼에도 불구하고 그녀의 작품은 순수미술 영역에서도 존중된다. 비미술적인 포맷과의 시각적이고 언어적인 닮음에도 불구하고 그녀가 받아들여지는 것은 그녀가 이 권력체계 밖에 자리하고 있다는 사실에 기인한다. 정부와 상업은 그녀의 후원자가 아니라 표적이다.

크루거는 정보 흐름에 아웃사이더의 관점을 끼워넣음으로써 주류의 이데올로기적이고 경제적인 가치들을 전복시킨다. 그녀는 여성의 관점을 주장한다. 그녀의 작품은 이곳저곳에서 넘쳐나는 공식발표 뒤에 있는, 보이지 않고 거스를 수 없는 목소리에 숨겨져 있는 젠더 불평등을 폭로한다. 이 목소리는 낮은 음성으로, 수 세기 전 서구에서 확립된 가부장적인 교의들을 반복해서 말한다. 그것의 일방적인 관점은 매스미디어를 성에 관한 사상을 주입하는 대행자로 만든다. 크루거는 아무 장애물도 없이 사회를 관통하는 그 과정에 끼어들어 그것의 목표를 뒤엎는다. 그녀는 남성이 우월하다는 이데올로기를 무장해제한다. "나는 내가 이 문화에서 누군가가 여성으로 규정되고 생산되는 방식과 전적으로 무관했던 순간을 단

하나도 떠올릴 수가 없다."[4]

크루거는 "우리", "나의", "나"와 같은 대명사를 자신의 작품에 집어넣음으로써 미디어의 텍스트와 이미지에 내재한 성적 도발을 파헤친다. 이 대명사들은 분명히 성이 결정되어 있다. 공식적인 미디어에서 그것들이 암시하는 성은 남성이다. 크루거의 진술은 그에 반해 여성적 관점을 나타낸다. 그녀가 사용하는 "우리", "나의", "나"는 이론의 여지없이 여성이다. 그에 반해 그녀가 "당신(들)"이라고 하는 것은 남성을 가리키는데, 남성은 이로써 공적 선언의 수여자가 아니라 수용자가 된다. 그들의 독백은 깨진다. 이러한 역전은 우리 문화의 활자 매체와 전자 매체에 숨겨진 은밀한 남성적 이데올로기를 폭로한다. 더욱이, 대명사들은 텍스트를 인격화하고, 관람자로 하여금 크루거가 제시하는 페미니즘 경구들에 대해, 그것들이 폭로하는 기존의 성 위계를 지지하건 힐난하건 간에, 일정한 입장을 취할 것을 강력히 요구한다.

당신들의 기쁨의 순간은 군사전략 같은 정밀함을 지닌다.

당신들의 임무는 편을 가르고 정복하는 것이다.

당신들은 당신들과 다르다고 생각하는 것들을 파괴한다.

당신들은 우스꽝스러운 모습으로 지배한다.

당신들은 멀리서 성가시게 괴롭힌다.

당신들의 창조는 신적인 것이다: 우리들의 재생산은 인간적인 것이다.

당신들이 만든 역사는 장사꾼의 역사이다.

우리들은 꼼짝 말라는 명령을 받았다.

우리들은 또 다른 영웅을 필요로 하지 않는다.

우리들은 당신들의 문화에 순응하지 않을 것이다.

우리들은 당신들의 정황증거가 아니다.

우리들에게는 의식 정화가 통하지 않는다.

나는 당신들에게 거의 아무 것도 아니다.

나는 쇼핑한다, 고로 나는 존재한다.

바바라 크루거
〈무제(당신은 포박된
청중)〉, 1992.
사진, 82½ × 50 in.
Geroge Eastman
House, Rochester, New
York 소장품
© Mary Boone Gallery, New
York. Photo: Fred Scruton

나의 주여, 나의 원탁의 기사여, 나의 주의 주시여, 나의 람보여, 나의 위대한 미술가여, 나의 뽀빠이여, 나의 교황이시여, 나의 돈줄이여, 나의 아야톨라여…

크루거의 텍스트가 젠더 평등에 대한 용감한 요구라면, 그녀의 이미지들은 굴종적인 지위에 있는 여성들, 그리고 소유하고 통제하는 역할을 하는 남성들을 제시한다. 크루거는 이러한 권력 불균형을 광범위한 비판적 이슈들(낙태, 인종차별, 표현의 자유, 종교적 관용의 결핍, 전쟁, 소비, 성, 사랑, 살인, 검열, 편견, 가정폭력, 이윤, 돈, 권력 등)에 적용한다. 그녀는 우리 삶의 얼마나 많은 측면이 성차별의 영향을 받고 있는지를 증명한다. "보라. 우리가 나누는 모든 대화, 우리가 하

는 모든 거래, 우리가 입 맞추는 모든 얼굴에 정치가 있다. 언제나 힘의 교환, 지위의 교환이 있으며, 그것은 매 순간 일어난다. 나는 권력, 사랑, 삶, 그리고 죽음에 관한 미술을 한다."[5]

크루거가 메리 분 갤러리를 양성 간의 야만스러운 경쟁이 이루어지는 거대하고 공감각적인 장으로 바꿔놓았던 1994년 4월에 이 모든 이슈들이 언급되었다. 불꽃 튀는 비난의 말들이 벽을 도배하고, 천장에 매달려 있고, 바닥에도 깔렸다. 남성 해설자가 흥분한 군중에게 해설을 하는 운동경기장에서 녹음된 소리들이 투쟁의 분위기를 더욱 강화했다. 바닥에서 천장, 한 벽에서 다른 벽에 이르는 거대한 대중 집회의 사진은 군중이 내지르는 함성의 효과를 더욱 증대시켰다.

관람객들이 발 아래에서 가장 먼저 만나게 되는 이미지는 작품의 경멸적이고 아이러니한 분위기를 확실히 보여주었다. 만화에 나오는 소리 지르는 인물과 가리키는 손가락 옆에 "어떻게 네가 감히 내가 아니냐?"는 어구가 쓰여 있었다. 설치된 작품은 이 "너"와 "나"의 동일성이라는 문제를 시험했다. 감히 덤비고 있는 것은 누구인가? 모욕당하고 있는 것은 누구인가?

독기 어린 선언들을 맹렬히 토해내는 벽에 걸린 아홉 개의 거대한 사진-텍스트들 속에서 젠더들이 충돌했다. 다음과 같은 예들이 있다.

> **텍스트:** "공감할 줄 모르는 당신들의 무능, 에로틱해진 당신들의 전투. 잘났군 정말."
> **이미지:** 얼굴에 가면을 쓴 남자와 여자가 키스한다.

> **텍스트:** "당신들의 순결 미학. 불완전함에 대한 당신들의 이미지. 당신들의 강박적인 유혹. 우리처럼 믿으라."
> **이미지:** 두 명의 남자들이 뱀이 매달린 성경책을 높이 들어 올리고 있음.
> **텍스트:** 즐거움에 대한 당신들의 공포. 당신들의 전적인 아이러

니 결핍. 당신들의 고지식한 직독직해. 우리처럼 웃으라."
이미지: 당근을 깨물고 있는 여인

텍스트: "당신들의 격앙된 명령들. 당신들의 통제광적인 경계심. 당신들의 선택적 기억. 우리들처럼 사유하라."
이미지: 납작 엎드린 여성의 두상. 무기가 그녀를 겨누고 있음.

남성의 목소리가 이 비난들과 명령들에 대항하여 호통 치듯 위협한다. "조금만 더 해봐. 조금만 더 세게 나를 몰아붙이면 너희들의 세계가 박살날 거야. 너희들의 그 자잘한 우아함, 너희들의 그 좋은 삶이 날아갈 거라고." 군중들이 환호하고, 목소리가 다시 들렸다. "[…] 아이들 하교시키기. 비디오 빌리기. 차에 기름 넣기. 세차하기. 운동경기 관람하기. 그거면 된 거 아냐. 쇼핑몰의 꿈에나 처박혀 […]" 여성의 비명과 신음 소리가 들렸다. 목소리가 계속되었다. "내가 너를 모욕하는 건 그게 내 기분을 좋게 하기 때문이지. 내가 네가 내 아이들을 갖기 원하는 건 그것이 내가 얼마나 막강한지를 보여주기 때문이야. […]"

머리 위로 불쑥 나타나는, 빨강, 검정, 흰색으로 된 거대한 모멸적인 어구들은 미움을 퍼뜨리는 사람들이 공통적으로 사용하는 말들을 야단스럽게 보여준다. "나의 신이 너의 신보다 더 훌륭한, 더 현명하고 더욱 막강하며, 모든 것을 아는 유일신이다. […] 내가 믿는 것이 네가 믿는 것보다 더 참되다. 더욱 올바르고 사실적이며 보편적이다. 내가 미워하는 것은 그럴 만한 것이다. 그것은 더욱 사악하고 더욱 음흉하며 더욱 위험하다." 발아래의 이미지들과 텍스트는 억압의 희생자들로 가득한 지옥을 환기시킨다. "살기 위해 우리는 죽은 척해야만 하는가?"

목소리들은 결코 잠잠해지지 않았다. 드라마는 결코 막을 내리지 않았다. 출구는 없었다. 만약 그 작품이 젠더 간의 갈등을 바로잡는다면, 그것은 여성 관람객들이 강압에 맞서는 방어체계를 구축하는 것을 돕고, 남성 관람객들에게 그들의 성적 편견과 행동을

심사숙고하여 검토해보라고 요청하기 때문이다. 크루거는 다음과 같이 설명한다. "나는 내가 사물들을 전치시켜서 사람들의 정신을 변화시키고, 그들로 하여금 조금만 더 생각하게 하려는 일련의 시도들에 몰두한다고 말할 수 있다."[6] "나는 우리들에게 우리가 누구일 수 있고 누구일 수는 없는지를 말하는 권력들을 전치시키는 미술을 만드는 데에 관심이 있다."[7] 그들의 암묵적인 이데올로기를 명시적인 것으로 만듦으로써, 그녀는 사상을 주입하는 교활한 형식들에 대한 대중의 저항을 구축한다. 그리고 대중들에게는 그들 자신의 태도를 형성하고 그들 자신의 행위를 결정할 권한이 주어진다. 이런 식으로 그녀의 작품은 마인드 콘트롤의 위험에 대비하여 대중을 튼튼하게 만든다.

순종적인 방관자를 적극적인 사유자로 바꾸어놓는 것은 확실히 선전적이지도 상업적이지도 않은 목표이다. 크루거는 그녀의 작품이 전복적이도록 의도되었다는 것을 명백히 부인한다. "나의 활동은 은밀한 것이 아니다. 이슈들은 결코 극단적으로 대립되지 않는다. 나는 이항대립에 입각해 사고하지 않는다. 이것들은 모두 남성적 접근 방식의 요소들이다. 페미니스트로서 나는 이러한 항들에 의문을 제기한다. 나는 상황을 완전히 터놓을 수 있기를 소망한다. 나는 전치, 문제 제기, 원인 분석에 관심이 있다. 나는 자본주의의 추종자들을 섬멸하려는 것이 아니다. 만약 내가 하나의 슬로건만을 선택해야 한다면, 그것은 아마도 군대에서 병사를 모집할 때 사용하는 어구인, '당신이 될 수 있는 모든 것이 되어라'일 것이다. 우리는 혼성적인 문화에 살고 있다. 우리는 서로 다른 목표를 가지고 있다. 우리는 보다 많은 목소리에 귀를 기울일 필요가 있다. 그것은 흥미진진한 일이다. 나는 그 어떤 것도 배제하고 싶지 않다. 나는 또 한 명의 전사가 되고 싶지 않다. 나는 또 한 명의 이데올로기 추종자가 되고 싶지 않다. 내가 요구하는 것들은 전 지구적인 의제들에는 전혀 없던 것들이다. 차이를 허용함으로써 기존 질서에 맞서는 일은 여성들의 몫이다."[8]

[크루거 후기]

관례적인 미술 환경 내에서 진열되고 판매되는 관례적인 미술작품들 외에도, 바바라 크루거, 에릭슨 & 지글러, 안드레아 지텔은 모두 대량생산되어 (비미술적인) 기존 유통 경로들을 통해 대량판매되는 상품들도 제작한다. 따라서 갤러리와 미술관이 그들의 유일한 전시 공간은 아니다. 미술 후원자들과 미술 비평가들이 그들의 유일한 관람객도 아니다. 비평계의 찬사와 높은 가격이 그들의 유일한 가치 결정요소도 아니다. 이 미술가들은 평범한 시민들의 집에 침투함으로써 그들의 영향력을 부유한 미술 후원자들 너머까지 확장하려 한다. 대량생산된 그들의 미술품들은 사회적 강령들을 전파하는 조절 도구들이다.

27 제프 쿤스
Jeff Koons
: 솔직함

- 1955년 펜실베이니아 주 요크 출생
- School of the Art Institute of Chicago
 (일리노이)
- 메릴랜드 미술대학 (볼티모어) 미술 학사
- 뉴욕 시 거주

제프 쿤스는 미술계의 스타가 되고 싶은 자신의 강박과, 미디어에 영합함으로써 이 목표를 성취하고자 하는 자신의 의지에 관해 너무나도 솔직하다. 그의 삶과 미술은 명성을 얻을 수 있도록 잘 배합되어 있다. 쿤스는 일로나 스탈러를 아내로 택했다. 그녀는 세계적으로 유명한 포르노 스타이다. (현재 그들은 이혼했다.) 비슷하게, 그는 미디어가 만든 또 한 명의 유명인사인 마이클 잭슨을 그의 가장 유명한 작품들 중 하나의 소재로 선택했다. 불타는 경쟁심으로 쿤스는 잭슨을 희게 탈색시켜 잭슨의 의표를 찔렀고, 내친 김에 잭슨의 애완용 원숭이마저 탈색시켰다.

제프 쿤스
〈마이클 잭슨과 버블스〉, 1988.
도자, 42 × 70½ × 32½ in.
© Jeff Koons. Photo: Jim Strong

1980년대에 들어 제프 쿤스는 신체적 역량, 용기, 담대함, 천재성을 결핍했음에도 불구하고, 동시대의 영웅이라는 웅대한 지위를 획득하려는 그의 야망을 성취해냈다. 오늘날, 전통적인 유형이라 할 개인의 영웅적 행위의 가능성은 거의 없다. 넘쳐나는 소비자들과 미디어가 낳은 조정자들은 영웅의 개념 자체를 재정의했다. 완력과 영민함 대신 동시대의 영웅들은 의사소통 산업을 통한 조작과 그를 뒷받침하는 마케팅 전략에 탁월하다. 그 두 가지에 통달하여 쿤스는 동시대 영웅의 속성들을 획득했다. 그는 부유하다. 그는 유명하다. 그는 섹스의 여신을 정복했다.

이와 같은 천박한 목표에 사로잡힌 미술가를 존경하기란 어려운 일이다. 어떤 미술 비평가들은 그것이 어려운 정도가 아니라 아예 불가능한 일이라고 주장한다. 다른 비평가들은 부와 명예에 대한 쿤스의 강박이 과대광고와 미디어 열광에 대한 일정한 논평일 수도 있는 가능성을 고려한다. 이 글은 세 번째 가능성을 제시한다. 쿤스는 자주 경멸되지만, 그만큼 우리 문화 전반에 팽배해있는 권모술수를 두드러지게 보여줄 뿐만 아니라, 그에 대한 경멸을 둘러싸고 있는 도덕적 위선도 드러낸다는 것이다.

펜실베이니아 주 요크에 있는 헨리 J. 쿤스 인테리어 가게 주인의 아들이라는 평범한 출신에도 불구하고 쿤스는 유명인사로서의 지위와 국제적인 명성을 얻었다. 그의 작품은 그가 출세했던 시절의 경제적 호황의 흔적을 간직하고 있다. 쿤스는 그 시대의 크게 확장된 기회들을 자기선전에 이용했다. 능숙한 솜씨와 열정을 가지고 그는 미디어의 카메라 앞에서 그의 평판을 "조각"하고, 그에 걸맞은 흥미진진한 카피들을 "디자인"하며, 광고, 포르노그래피, 연예산업들로부터 그의 전략들을 끌어온다. 그의 이력은 ("자수성가한" 사람이 되려는) 미국적 이상이 ("미디어가 만든" 사람이 되려는) 뻔뻔한 출세지향적 꿈으로 전환되는 모습을 보여준다. 반 고흐나 잭슨 폴록이 아니라 마돈나와 도널드 트럼프가 쿤스의 우상이다. 월스트리트에서 상품 중개인으로 일했던 5년간의 경력이 쿤스의 미술 이력에서는 이상적인 도제시절이 되었다. 스미스, 바니 앤 선스와 같은 명

제프 쿤스
〈부르주아 흉상-제프와
일로나〉, 1991.
대리석,
44½ × 28 × 21 in.
© Jeff Koons. Photo: Jim
Strong

망 있는 회사들과 금과 목화 선물을 거래했던 것이 그에게 적극적
인 마케팅 테크닉들을 가르쳐주었다. 쿤스가 직업을 바꾸었을 때,
그는 이 기술들이 보다 큰 보상을 약속하는 다른 분야(미술)와 그
가 가장 사랑하는 산물(그 자신)의 선전으로도 이전될 수 있음을 알
아챘다. 그는 그의 새로운 이력을 그가 팔아치우던 상품들처럼 잘
포장했고, 판매 촉진 캠페인, 기발한 광고, 그리고 자기선전을 통해
판매했다.

　　진심으로 명성에 집착하는 개인들은 대중주의자들인데, 그들
은 다수의 주목을 원한다. 이 주제에 있어서는 쿤스가 권위자이다.
"한때 미술가들은 정치적 영향력을 행사하기 위해서 오직 왕이나
교황의 귀에만 속삭이면 되었다. 이제 그들은 수백만 사람들의 귀
에 속삭여야만 한다."[1] 그의 작품은 대중들을 그의 숭배자들로 끌
어모으도록 계산되어 있다. 이 목적을 위해 그는 사회의 진부한 것
들을 반복하면서도 도드라지게 하고, 대중들의 언어를 채용한다.

미술사가들은 공히 대중문화가 순수미술에 통합되는 예들을 드는데, 이 같은 통합은 20세기 초반에 수립된 전통이며, 그 가장 위대한 실행자로는 1960년대의 앤디 워홀을 들 수 있다. 그러나 그의 선배들과는 달리, 쿤스는 평범한 것을 고양시키지도 비판하지도 않는다. 그는 키치적인 사물들이 그 자체의 동일성을 유지하도록 하고, 그렇게 함으로써 다수를 즐겁게 하는 그 능력도 유지하게 한다. 이 순수미술가는 마텔, 헐리우드, 디즈니, 홀마크, 맥도널드, 케이마트의 미학을 채택한다. 그는 미술에서의 전통적인 질적 규준을 대중적 호소력과 맞바꾼다.

하지만 쿤스의 야망은 너무나 커서, 그는 대중적 명성을 위해 엘리트들의 주목을 희생하려 하지는 않는다. 시장 경제의 능동적인 구성원으로서 그는 질적 가치(우수성)가 보통 양적 가치(가격)에 의해 측정된다는 사실을 인지하고 있다. 그렇기 때문에 그는 가장 부유한 사람들만이 그의 작품을 구매할 수 있는 수준이 될 때까지 그의 작품 가격을 계속 상승시킨다. 이런 식으로 그는 부와 권력에 관한 태도를 그와 공유하고 있는 미술품 수집가들이 열망하는 기회를 제공한다. 쿤스는 그들에게 그들의 경쟁본능을 발휘하고 그들의 부를 과시하도록 부추긴다. 따라서 쿤스의 청중은 모두를 포함하는 것인데, 그의 작품이 지적으로는 대중의 범위에 걸쳐 있고, 가격면에서는 엘리트의 범위에 걸쳐 있기 때문이다. 높은 가격은 그의 작품을 명품으로 만든다. 낮은 교양 수준의 취향은 그것을 대중적인 품목으로 만든다. 그리하여 그는 부유한 동시에 유명하다.

진정한 유명 인사들은 자신들이 해야 할 일들의 많은 부분을 다른 사람들에게 시킨다. 이와 비슷하게, 쿤스는 그의 손을 더럽히지 않고 작품을 제작하도록 시키고 관리한다. 그의 조각들 중 다수가 평소에는 십자가상과 성당 조각들을 새기는 유럽의 직인들에 의해 만들어진다. 쿤스에게 고용된 그들은 그들의 조각 기술들을 좀 다른 종류의 상을 만드는 데 사용한다. 예컨대 우편엽서에서 따온 이미지들, 천원 가게에서 판매되는 자질구레한 장식품들, 관광 명소에서 파는 기념품 등을 들 수 있다. 쿤스는 자신의 원래 의도

는 자신이 전혀 개입하지 않고 일꾼들이 완제품을 생산하게 하는 것이었다고 진술한다. "와우! 바로 그겁니다. 제프 쿤스! 하지만 난 내 주변에 위대한 미술가들이 없다는 것을 깨달았어요. 나는 이 사람들에게 그런 자유를 줄 수가 없었습니다. […] 그래서 내가 창조를 해야만 했죠. 내가 모든 걸 했습니다." 그러나 이 "모든 것"이 육체적 노고를 포함하지는 않았다. "나는 모든 색채를 지시했습니다. 모든 잎사귀, 모든 꽃, 모든 스트라이프, 모든 면면들을."[2] 어떤 대상들 위에 이 잎사귀들과 꽃들과 스트라이프들이 나타났을까? 쿤스의 조각 목록에는 흠잡을 데 없이 손질된 요크셔테리어, 거대한 크기의 테디 베어들, 새하얀 마이클 잭슨, 두 명의 아기 천사들, 리본을 단 돼지를 몰고 있는 어린 소년 등이 포함된다. 쿤스는 심지어 레오나르도 다 빈치의 〈세례 요한〉을 본뜬 작품도 만들었는데, 여기서 요한은 젖먹이 돼지와 펭귄을 끌어안고 있다. 요약하자면, 쿤스의 부와 명예는 골동품 선반에 어울릴 법한 작고 달콤한 대상들을 소재로 선택하여 그것들을 일반적인 공예가들의 산물에 비하면 과장적인 비율인 열 배 크기로 키운 데에서 비롯되었다.

유사하게, 그의 이차원 작품들도 그가 직접 만든 것이 아니다. 쿤스의 회화들은 사실 기계로 제작한, 사진들의 유성 잉크 판본들이다. 이 복잡한 재생산 과정과 확대가 그것들의 겉모습을 거의 바꿔놓지 않기 때문에, 혹자는 왜 쿤스가 구태여 사진들을 물감이라는 매체로 바꿔놓으려고 애쓰는지 궁금할 수도 있다. 쿤스는 미술 매체에 관한 전통적인 위계에 근거한 설명을 제시한다. "사진은 내게는 영혼을 잡아끄는 느낌이 없고, 그 어떤 본질, 다시 말해 스며드는 어떤 것, 시간이 흘러도 영원히 지속되는 그 어떤 것을 가지고 있지 않다."[3] 쿤스는 이처럼 회화가 사진보다 더 의미 있는 미술적 표현 형식이라는 대중적인 견해를 재각인한다. 그에게 핵심적인 요소는 화가들이 사진가들보다 더 부유하고 더 유명하다는 사실이다.

그의 작품들은 대중적인 취향에 영합하는 동시에 세련된 청중도 끌어당긴다. 오직 영민한 미술 관람자들만이 쿤스의 회화가 기계적으로 제작되었으며 사진에 기초했다는 사실을 알아챌 것이다.

이 작품들은 또 다른 집단의 사람들에게도 호소력을 지닌다. 자신들의 사회적 지위를 상승시키기 위해 미술을 이용하는 컬렉터들을 비웃는 경향을 지닌 학자들과 비평가들이 그들이다. 그들은 컬렉터들이 공공세탁소에서 빨래를 하고 프렌들리에서 식사를 하는 사람들의 취향에 맞는 미술작품들을 자신들의 우아한 집에 들여다 놓았다는 사실에 즐거워한다. 쿤스의 회화들은 포르노 잡지풍의 이미지를 5피트 높이의 크기로 확대한 것이나, 나이키 스니커즈와 짐 빔 버번위스키의 광고처럼 보이는 것들로 되어 있다. 그러한 도식들은 매우 성공적인 것으로 판명되었다. 세 도시에서 동시에 개최된 1992년의 한 대규모 전시에서는 각 갤러리 입구에 관중들을 감시할 경비가 배치되어야 했다. 이 전시에서 쿤스는 총 500만 달러에 모든 작품들을 다 팔아치웠다. 쿤스의 후원자들은 부유하기만 한 것이 아니라 사회적으로도 명망이 있는 사람들이었다.

쿤스는 일로나 스탈러가 이미 주류사회의 유명인사였던 때 그녀를 만났다. 전 세계에 있는 그녀의 팬들로부터 치치올리나라는 별명으로 불리는 스탈러는 〈아토믹 오르기〉, 〈포르노 록커〉 등과 같은 영화에 출연했던 금발의 포르노 배우이다. 에로물을 제작하고 판매하기 위해 〈디바 퓨투라〉를 설립한 기민한 여성 사업가이기도 했던 스탈러는 놀랍게도 이탈리아 국회의원이기도 했다. 그녀는 핵무기를 반대하고, 환경보호를 주장하며, 성적으로는 급진적인 입장을 표방하는 녹색당을 이끌었으며, 클럽과 극장 무대에서 벌거벗은 채 그녀의 6피트짜리 애완 비단뱀을 데리고 노래하고 춤추며 선거유세를 했다. 1987년 그녀는 공산당에 대한 대안으로 등장한 좌파인 이탈리아 진보당의 당수로 선출되었다.

쿤스는 그들의 결혼은 운명적인 일이었다고 주장한다. "그녀는 미디어 여성이고, 나는 미디어 남성이다."[4] 그리고 그는 1,000개가 넘는 기사들이 그들의 결혼에 관해 보도되었다고 자랑한다. 〈타임〉, 〈피플〉, 〈뉴스위크〉, 〈코스모폴리탄〉, 〈베니티페어〉, 〈플레이보이〉 같은 출판물들에 모습을 드러내면서, 그들은 세심하게 편성된 선전물들을 구성했는데, 여기에는 그와 곧 그의 아내가 될 여인의

사생활을 요란스럽게 떠들어댈 빌보드 공간을 매입하는 것과 결혼식 사진을 전 세계의 통신사에 배포하는 것이 포함되었다. "보여지는 것이 곧 존재하는 것이다"라는 격언을 신봉하는 사람인 쿤스는, 이 기사들의 상당량이 수치를 모르는 그의 나르시시즘을 비난하는 것이었다는 사실에도 전혀 개의치 않는 것 같다. 그는 그의 등급을 올리기 위해서라면 존경 따위는 기꺼이 내버릴 것이다. 기자들의 헐뜯음은 그저 그의 이미지, 그의 가격, 그의 명성을 더욱 증대시킬 뿐이다. 쿤스와 스탈러의 결혼은 유명인사들과 섹스에 대한 대중들의 갈망을 충족시키는 데 바쳐진 공동 사업의 성격이 매우 강했다. 세심하게 편성된 그들의 산물들은 선정적인 미술품들과, 그들이 함께 지내는 생활에 관한, 가십거리가 될 만한 뉴스들로 구성되었다.

이미 유명한 여인과 결혼했지만, 헐리웃 스타에 버금가는 페르소나를 획득하기 위해 쿤스는 카리스마 넘치는 스스로의 이미지를 구축해야 했다. "나는 미술가들이 스스로를 계발해야만 한다고 믿는다. 그러고 나서 그들은 다른 사람들을 계발할 책임이 있다."[5] "작업의 일환으로" 그는 연기 수업을 받았고, 전문 코디네이터를 고용했으며, 데이빗 보위의 스타일리스트에게 머리를 맡겼고, 아놀드 슈왈츠제네거에 의해 고안된 식이요법으로 체격을 키웠다.

쿤스의 1992년 전시를 방문한 사람들은 이 프로그램의 성공을 면밀히 살펴볼 기회를 가졌다. 그의 삶의 모든 부분이 전시되어 있었는데, 안료가 분사되고 음영이 주어지고 윤이 내져서, 보다 완벽한 상태로 전시되어 있었다. 벽에 줄지어 있는 사진-회화들에서 그와 그의 신부는 그들이 정상체위와 고약한 체위로 성교하는 모습을 노골적으로 보여주었다. 부부 관계의 전형적인 배경인 진부한 침실 풍경이 여기에서는 매우 비현실적인 총천연색 무지개들과 초기 헐리웃 로맨스 영화에 나올 법한 화환 장식들로 변모되었다. 스탈러는 하얀 레이스 스타킹과 화환으로 치장한 천진난만한 소녀 역할을 했다. 하지만 그녀는 동시에 부츠, 스파이크가 달린 힐, 뷔스티에 등과 같이 포르노 여왕에게 걸맞은 장신구들도 갖추고 있었다. 부부 관계는 그와 같은 가정적이지 않은 성교의 기호들에 의해

확실히 활력적인 것이 되었다. 그와 동시에 스탈러는 위대한 미술가가 고전적인 누드를 창조하는 데 영감을 불어넣어주는 뮤즈로 이상화되기도 했다. 요약하자면, 그녀는 여성성을 찬미하는, 역사적으로 각인된 네 가지 역할을 완수했다. 아내, 연인, 뮤즈, 모델. 쿤스는 물론 이 최고의 여인과 결혼한 남자이다. 그는 그렇기에 자신이 최고의 남성이라고 선언한다.

　명예에 대한 쿤스의 갈망은 명예 그 자체를 목표로 하는 것은 아니다. 스타가 되는 것은 커뮤니케이션 산업의 확대재생산 능력을 그의 손아귀에 쥐어 준다. 그는 사회적 올바름과 영적 구원의 특이한 혼합을 옹호하기 위해 이 특권들을 이용하겠노라 주장한다. 쿤스는 통상 순수미술의 경험으로부터 배제되는 사람들에게 손길을 뻗음으로써, 일종의 선교사가 되기 위해 유명인사가 된 것처럼 보인다. 그는 그러한 관람자들에 대해 미안해하지도, 그들을 비판하지도 않는다. 사실 그는 그들의 시중을 들고 있다. 그의 단세포적인 설교는 "낯설음을 지우기 위해" 지적인 분석을 해야 할 필요를

제프 쿤스
〈강아지〉, 1992.
생화, 흙, 나무, 강철,
472 × 197 × 256 in.
© Jeff Koons. Photo:
Dieter Schwerdtle

없앤다. 그것은 "정말로 편안한 느낌", "그 어떤 갈등도 없는 절대적 아름다움"을 제공한다.[6] "나는 사랑에 관심이 있고, 나머지 인류들에게 도움이 되는 것에 관심이 있다."[7]

자신의 삶을 본보기로 둠으로써 쿤스는 인류를 죄의식으로부터 해방하며, 수치심으로부터 자유로운 실존을 주장한다. 예컨대 그는 삶을 통해 투쟁하고 미술을 위해 안락함을 희생하다가 그 누구도 알아주지 않는 상태에서 죽어가는 미술가라는 보헤미안적인 미술가상을 내친다. 일반적인 대중들과 마찬가지로 쿤스는 비극보다는 성공을, 고통보다는 안락함을, 가난보다는 부유함을 선호한다. 미술에 종사하면서 그는 "환상을 실재로 만드는 것"이 가능하다는 사실을 입증한다.[8] 무엇보다도 중요하게, 그는 그 상당한 재산을 모으기 위해 자신이 택한 수단들에 대해 솔직하다. 그의 작업에는 보통은 천박하고 품위 없으며 비윤리적이고 모욕적이라고 비난당하는 일련의 여섯 가지 신조들이 녹아들어 있다. 하지만 그것들은 현실 세계에서는 그만큼이나 빈번하게 실행되는 것들이기도 하다. 실행과 신념 사이의 이 같은 갈등의 결과로, 이러한 신조들은 신경 거슬리는 죄책감과 후회의 원천들이 된다. 양심이 그것들이 산출하는 보상을 즐기는 데 끼어든다. 쿤스는 그의 작품은 "이 부정적인 사회, 언제나 더욱 부정적인, 정말이지 늘 더 부정적인 이 사회가 우리를 좌절시키게 내버려두는 대신에, 죄의식과 수치심을 끌어안고 앞으로 나아가는 것에 관한 것"이라고 설명한다.[9]

신조 1: 성은 당황스럽거나, 은밀하거나, 불법적이거나, 죄가 되는 것이 아니다. 결혼의 한 조건으로서, 쿤스는 일로나에게 포르노 퀸이라는 경력에서 물러나서 포르노 퀸다운 그녀의 리비도를 오직 그에게만 아낌없이 쏟기를 요구했다. 이리하여 그들의 X등급 성생활은 결혼을 통해 합법화되었고 결혼생활이라는 신성한 체제에 의해 인가되었다. 〈천국에서 만들어진〉(1991) 연작에서 그들의 성적 농지거리는 대낮의 환한 불빛 속에서 행해지는 축복받은 행위들로 상연되었다. "우리의 결합을 통해 우리는 다시 한 번 자연과 보조를 맞

몇 가지 목적들

IV

추게 되었다. 내 말은, 우리는 신이 되었다는 것이다. 우리가 신이 되었다는 것, 그것이 핵심이다."[10] 쿤스는 죄의식으로부터 해방된 그들의 벗은 몸과, 일말의 수치심의 흔적도 없는 그들의 에로틱한 만남을 보여주었다. 쿤스와 스탈러는 미술계의 켄과 바비라기보다는 대중 종교의 아담과 이브였다. 플라스틱으로 된 달콤한 색상의 천국에서 벌어지는 황홀경의 포즈를 취한 상태로 그들은 추방이라는 불명예와 그에 따른 도덕적 갈등으로부터 자유로운 성을 보여주었다. 이 연작 중 몇몇 이미지에서 쿤스는 심지어 뱀을 그들의 증인으로 초청했다. 일로나의 음모 없는 분홍빛 외음부는 마치 후광처럼 그녀의 순결을 보여주었다. 섹스는 일로나를 "쿤스의 영원한 성처녀"라는 차원으로 고양시킨다.[11] 쿤스의 발기는 영원토록 지속되며, 관람자들은 "예수의 신성한 심장의 영역"에 들어선다.[12]

신조 2: 자아도취와 과시는 명성의 전제조건들이다. 쿤스는 그의 미술이 동시대의 가장 위대한 미술이라고 진심을 담아 선언한다. 그는 스스럼없이 그 자신을 메시아, 칭송받는 미술가인 미켈란젤로로, 유명한 팝스타인 엘비스 프레슬리에 견준다. 그는 그의 전시 중 하나를 "역사상 가장 위대한 동시대 미술전시"라고 단언한다.[13] 그러한 주장을 뒷받침하기 위해, 그는 제모제로부터 정치인들에 이르기까지 모든 것의 판매를 성공적으로 촉진했던 펜실베이니아 애비뉴, 월 스트리트, 매디슨 애비뉴의 전략들을 끌어다 쓴다. 이 전략들은 요란스러운 과시가 출세지향적인 유명인들에게는 효과적인 도구라는 사실을 입증해왔다. 곧 개최될 전시를 홍보하는 잡지 광고에서 쿤스는 왕, 선생, 록 스타라는 세 가지 모습으로 변장한 자신을 선보였다. 이 시리즈의 네 번째 광고는 그답지 않게 자기비하적인 듯 보인다. 이것은 오랜 세월에 걸쳐 유효성이 입증된 또 다른 홍보 전략인 자기조롱을 이용한 것이다. 쿤스의 넉살좋은 분홍 얼굴이 두 마리의 포동포동한 분홍 돼지들 사이에서 앞을 바라보고 있다. "나는 두 마리 돼지들, 즉 큰 돼지 한 마리와 작은 돼지 한 마리와 함께 있었는데, 그것은 마치 진부함을 키우는 것과도 같았다. 나

는 관람객들이 나를 돼지라고 부르기 전에 스스로 나 자신을 비하하고 나 자신을 돼지라고 부르고 싶었다. 그렇게 하면 그들은 나에 대해 그보다는 낮게 생각할 수밖에 없기 때문이다."[14]

신조 3: 순수 미술은 상업적인 사업이다. 쿤스는 그의 제작품들이 램버트-쿤스 광고대행사의 도움을 받는다는 사실에 대해 솔직하다. 그는 시장에나 어울릴 법한 조잡한 것들로 세련된 미술계를 오염시킨다고 빈번히 비난받지만, 자신의 상업적 열망에 대해 도덕주의적이지도, 냉소적이지도 않다. 그가 죄책감을 느끼지 않고 사업 전략들을 드러내 보이는 것은 다음과 같은 진실을 인정하기를 극도로 꺼리는 그의 동료 작가들과 날 선 대조를 이룬다. 많은 미술가들이 자신의 이미지를 홍보하기 위해 홍보회사를 고용한다. 또한 경력을 관리하기 위해 언론 대행사들을 고용한다. 딜러들은 판매를 촉진하기 위해 적극적인 마케팅 장치들을 사용한다. 미술 비평은 홍보이다. 많은 컬렉터들이 그들의 투자 포트폴리오를 늘리기 위해 미술작품을 구입한다.

대부분의 사람들이 미술에서 상업적 이윤을 얻기 위해 이리저리 조작을 하는 것을 상스럽다고 비난한다. 사적으로는 많은 사람들이 그에 참여한다. 쿤스는 적어도 위선자는 아니다.

신조 4: 키치는 매혹적이다. 미술을 사회에서 광고만큼이나 막강한 힘을 지닌 것으로 만들겠다는 목표를 가지고, 쿤스는 팝 음악, 대량생산된 공휴일 장식품, 축하카드, 차량용 장식품, 어린이 장난감들을 판매하기 위한 미학을 연구했다. 다른 미술가들도 이 재료를 끌어다 쓰지만, 쿤스처럼 말하는 사람은 거의 없다. "나는 그것을 냉소적인 방식으로 사용하지 않으려고 애쓴다. 나는 대중들의 의식을 관통하기 위해, 즉 사람들과 소통하기 위해 사용한다."[15]

미술 논평가들은 종종 쿤스 식의 팝 문화는 중산층의 허위의식을 직설적으로 드러낸 것이라고 말한다. 하지만 쿤스가 그러한 비평적 담론과 연관이 있다는 증거는 없다. 그가 공언한 사명은 관

람자들에게 유쾌한 감각을 전해주는 것이다. 그의 관람자들 중 일부는 키치를 즐긴다. 다른 사람들은 세련됨을 요구한다. "내 미술은 하층과 중산층 계급의 사람들을 더할 나위 없는 궁극의 휴식 상태로 인도할 것이다. 상류층 사람들은 전례 없는 자신감의 상태로 인도할 것이다."[16]

신조 5: 가격이 욕망과 가치를 결정한다. 작품의 가격을 올리려는 쿤스의 책략에 동기를 부여하는 것이 탐욕만은 아니다. 가격표에 찍힌 숫자는 존경의 척도이기도 하다. 오늘날 사회에서 비평가들의 영향력은 돈의 영향력에 비하면 흐릿하다. "내 말은, 미술작품을 다루는 진지함은 그것이 가진 가치와 밀접하게 연관되어 있다는 것이다. 시장이야말로 가장 위대한 비평가이다."[17]

신조 6: 미술은 호화품이다. 고상한 미사여구로 둘러싸여 있음에도 불구하고, 미술은 소비 욕망의 대상이다. "내가 자라온 이 체제, 즉 서구 자본주의 체제 내에서 우리는 물건들을 노동과 성취에 대한 보상으로 받아들인다."[18] 부유한 사람들과 가난한 사람들이 하나같이, 사실은 필요하지도 않고, 살 여력도 없지만, 그들의 기분을 좋게 해줄 어떤 것들을 갈망한다. 하층 및 중산층 계급은 대량생산된 자질구레한 것에서 만족을 찾는다. 부자들은 순수미술을 산다. 쿤스는 이 두 형태의 보상을 하나로 합치고 있으며, 그 결과로 수입 규모면에서 양극에 놓인 사람들 모두의 호감을 얻고 있다.

쿤스의 미술작품들은 1980년대를 지배했던 광적인 소유욕을 포착하고 있다. 그의 작품들은 은은한 광택이 나고 매끈하며 매혹적인 수집품들, 너무나 단순해서 그 누구도 움츠러들게 하지 않는 것들이다. 동시에 그것들은 참으로 호사스러운 품목들이어서, 부유한 미술 후원가들은 그 유혹을 참기 힘들다. 그의 작품들을 쭉 훑어보면, 주도면밀하게 선택된 재료들은 가난한 사람들이 선호하는 스테인리스 스틸에서 부자들이 선호하는 크리스털과 도자기까

지 걸쳐 있음을 알 수 있다. 작품의 소재도 마찬가지로 세심하게 선택된다. 쿤스는 중산층의 취미를 만족시키기 위해 진공청소기와 장식용 짐 빔 버번 디캔터를 끌어들이며, 루이 14세의 흉상과 로코코 거울들은 부유한 사람들을 위한 호사품으로 등장한다. "나는 [...] 대상들 속에서 개인의 욕망을 포착해내려고 애쓰며, 그 열망을 불멸의 상태로 표면에 붙들어 매려고 애쓴다."[19]

부르주아 문화와 귀족 문화의 이러한 결합은 쿤스가 1992년 초청받지 않았던 명망 높은 전시인 독일의 카셀 도큐멘타에 모습을 나타냈을 때 정점에 이르렀다. 자신이 제외되었다는 것에 끄떡도 하지 않고, 쿤스는 40피트 높이로 우뚝 솟은 웃고 있는 강아지를 세웠다. 이 강아지는 엉덩이를 뒷다리에 붙이고 앉아 있었는데, 유순하고 차마 거부할 수 없는 것이었고, 마치 열심히 먹이를 구하는 것 같았다. 발부터 꼬리까지 수천의 생화로 장식한 이 기념비적인 강아지는 쿤스의 또 다른 자아, 파티에 포함된 사람들보다 분명코 더 흠모할 만함에도 불구하고 파티 밖에 남겨진 한 사람을 나타내는 것이었다. 한 시간 가까이 떨어진 곳에 위치했음에도 불구하고, 이곳을 들르지 않고 아트페어를 떠난 국제적인 미술계 명사들은 거의 없었다. 이 작품이 아트페어에 관한 언론 기사들을 지배했다. 대부분의 사람들이 강아지의 단순한 매력을 즐겼는데, 이것은 수많은 공식 참가작들의 허세로부터 관람자들을 건져내주는 반가운 위안이었다. 쿤스는 다음과 같이 호언장담했다. "나는 내 무대를 가졌고, 주목을 받고 있으며, 내 목소리는 경청된다. 바야흐로 제프 쿤스의 시대이다."[20]

[쿤스 후기]

동시대 미술가들이 한때는 일상적 삶의 진부함과 상스러움으로부터 미술을 보호했던 경계를 넘어가는 일은 드물지 않다. 오늘날의 가장 높이 평가받는 미술가들 중 많은 수가 미술을 비미술로부터 구분해주는 특징들을 기꺼이 버리고 비미술 대상들을 규정하는 특징들을 채택한다. 그럼

에도 그들은 자신들의 노력은 순수 미술의 자격을 가지고 있다고 주장한다. 제프 쿤스는 사통의 묘사도 만약 그것이 수치심을 불러일으키는 대신에 기분 좋은 감흥과 연결되어 수치심을 무력화시킨다면 포르노그래피가 아님을 보여준다. 바바라 크루거와 요제프 보이스는 정치적 테마를 가진 작품들이라도 경직된 이데올로기를 부과하는 대신에 자율적인 사고를 독려한다면 선전선동이 되지 않는다는 것을 증명한다. 안드레아 지텔은 어떤 대상의 기능성이 실용적인 필요를 충족시킬 뿐만 아니라 심리적인 보상까지 제공한다면, 그것은 단순한 디자인이 아니라고 주장한다. 멜 친은 과학적 실험도 도덕적 원칙을 전달한다면 미술이 될 수 있음을 입증한다. 마이어 바이스만은 사회적 각성을 촉진한다면 농담조차도 미술이 될 수 있음을 증명한다. 오를랑은 만약 인간 잠재력의 영역을 확장할 수 있다면 외과 수술도 미술이 될 수 있음을 입증한다. 각각의 경우에서 이 미술가들의 작품들은 미술이라는 허울 좋은 범주의 관례들을 넘어선다.

V 몇 가지 미학들

창조적 노력들을 특화된 분과들로 쪼개는 것이 서구의 전통인지라, 그러한 전통은 음악가들에게는 음, 코드, 하모니, 음색, 진폭, 멜로디, 박자 등을 가지고 작곡하는 일을 맡기고, 희곡작가에게는 배우, 무대, 무대장치, 의상, 조명, 대화 같은 구성 도구들을 부여한다. 그리고 시각 예술가들에게는 형태, 공간, 선, 색 등의 요소들을 할당한다.

그와 비슷하게 특정한 물리적 자극이 각각의 예술 형식에 할당된다. 전통적으로 음악가들은 소리 전문이고, 미술가들은 시각 전문이며, 무용가들은 움직임의 표현에 전문이다. 독불장군 같은 미술가나 작곡가, 안무가들조차도 보통 그들의 예술형식에 주어진 구문들을 존중했다. 그들은 자신의 창조적 충동들을 새로운 양식을 고안하는 데 한정했으며, 새로운 표현 범주를 창안하는 데까지 끌고나아가지는 않았다.

엄청난 규모의 혁신이 20세기 내내 증강되었다. 1990년대에 이르면, 많은 예술이 더 이상 친숙한 시도에 안주하지 않았다. 많은 시각 예술가들이 낡은 규칙의 꾸러미를 문화의 다락방에 던져버렸는데, 그곳에서 그 낡은 규칙들은 마찬가지로 구닥다리가 되어버린 과학, 행정, 기술 분야의 이데올로기들과 함께 처박혀 있는 신세가 되었다. 그리하여 예술가들은 홀가분한 마음으로 경계를 넘어섰고, 다른 시대, 다른 예술 형식들로부터 가져온 미적 요소들을 자유롭게 탐닉했다.

이 책은 이미 미술가들이 과학, 정치, 종교, 테크놀로지, 공예, 그리고 일상생활과 연합한 사례들을 기록해왔다. 이번 장은 이 같은 반-배타적 경향을 소리, 냄새, 시간, 더 나아가 유머와 후줄근함

을 끌어들인 미술에까지 확장한다. 이 모든 방식을 통해 미술가들은 우리의 육체적 특성들(오감), 우리의 형이상학적 속성들(정서, 본능, 그리고 지성), 그리고 (자연, 사회와 맺는) 우리의 관계들을 다시 통합하고 있다. 그들은 "분과적인", "매체", "민족의", "국가의", "차원의" 등의 단어들에 "다중"이라는 접두어를 붙임으로써 명시되는, 충분히 입증되어온 어떤 경향을 반영한다.

　미학은 더 이상 플라톤, 아리스토텔레스, 헤겔, 그리고 산타야나 등에 의해 실천되어온 분과학문을 닮지 않았다. 미학은 미에 관한 앎에 전문화된 관심을 쏟아왔으나, 이제는 확산과 통일을 지향하는 경향에 참여하고 있다. 광범위한 감각적 입력과 정서적 출력이 흡수되고 있다. 조화로운 것과 조화롭지 못한 것, 세련된 것과 조야한 것, 감정을 누그러뜨리는 것과 거스르는 것, 엄숙한 것과 우스꽝스러운 것이 모두 다 말이다. 20세기 말은 아마도 예수가 영과 육을 치유했던 첫 세기, 성서의 이야기들이 신학인 동시에 문학, 과학, 역사였던 그 시절, 유기적 전체성이 지배했던 그 시절과 닮았을 것이다.

28 마이어 바이스만
Meyer Vaisman

: 유머

- 1960년 베네수엘라 카라카스 출생
- 파슨스 디자인스쿨 (뉴욕)
- 뉴욕 시 거주

유머는 다양한 형식들을 취한다. 말로 하는 유머는 풍자, 익살극, 재담, 패러디, 수수께끼, 조롱 등을 통해 표현된다. 몸으로 하는 유머는 슬랩스틱, 익살, 표정연기, 무언극, 어릿광대짓 등을 포함한다. 시각적인 유머는 보통 카툰이나 애니메이션과 연관된다. 마이어 바이스만은 익살맞은 미술을 창조하지만, 카툰 작가도 아니고 애니메이션 작가도 아니다. 외려 그는 "진지한" 미술가로 존경받는데, 이는 아마도 그가 묘사하는 익살스러운 것들에 정곡을 찌르는 교훈이 덧붙어 있기 때문일 것이다.

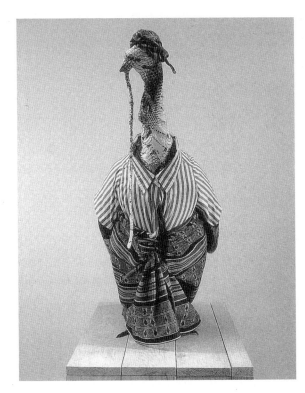

마이어 바이스만
〈무제 칠면조 XV〉, 1992.
나무 받침 위에 뱀피, 천, 박제
칠면조, 혼합매체, 30 × 32 ×
14 in.(칠면조), 37 × 17 × 32
in.(받침). 텔아비브미술관 소장품,
Mr. Ronald E.Lauder의 기증.
© Meyer Vaisman. Photo: Steven
Sloman

마이어 바이스만은 웃음 짓게 만드는 미술을 창조하지만, 그렇다고 자기 자신의 서투름과 약점을 웃음거리로 만드는 귀여운 어릿광대는 아니다. 그의 위트는 가혹할 지경이며, 거의 모든 사람들의 아픈 곳을 찌른다. 그의 익살의 예봉은 도시 근교에 사는 유유자적한 사람들과 사회 투쟁가들, 예의바른 체제순응자들과 상식을 벗어나 유행을 선도하는 사람들, 열렬한 미술 애호가들과 열렬한 미술 비판자들 모두를 향한다. 그의 가시 돋은 모욕들은 너무도 많은 부류의 사람들과 연루되어 있기 때문에, 바이스만의 작품들이 보여주는 자기폭로는 결국에는 킥킥대는 웃음을 이끌어내고 만다. 익살이 이 정도의 통찰을 이끌어내게 되면, 그것은 미술로서의 의미를 획득한다.

　　최근의 연작들에서 바이스만은 인간의 결함들을 우스꽝스러워 보일 정도로 확대한다. 인간의 결점을 동물에게 옮겨놓는 것도 그 방법의 일환이다. 물론, 아무 동물이나 다 허영, 탐욕, 어설픔, 멍청함, 오만함 등을 나타내는 대리자 역할을 할 수 있는 것은 아니다. 예컨대 오리는 너무 귀엽다. 그렇지 않다면 왜 밝은 노란색으로 만들어져서 아이들의 목욕시간을 놀이시간으로 만드는 데 사용되겠는가? 이와 유사하게 백조도 부적절한데, 백조는 우아함과 고상함의 전형이기 때문이다. 그게 아니라면 왜 백조의 아치 형태가 크리

← 마이어 바이스만
〈무제 칠면조 XIV〉, 1992.
나무 받침 위에
아이슬란드산 양모, 철조망,
박제 칠면조, 혼합매체,
28 × 28 × 27 in.(칠면조),
30 × 35½ × 31 in.(받침).
Eli Broad Family
Foundation, California
소장품.
© Meyer Vaisman. Photo:
Steven Sloman

→ 마이어 바이스만
〈무제 칠면조 VII〉, 1992.
혼합매체, 30¾ × 31½ ×
33½ in.(칠면조), 37 × 28
× 14 in.(받침).
© Meyer Vaisman. Photo:
Steven Sloman

스틸, 도자기, 상아, 편직물, 은과 같은 우아한 재료들로 재현되곤 하겠는가? 바이스만의 칠면조 선택이 적절하다는 사실은 다음과 같은 질문에 대한 답을 통해 분명해진다. 당신은 애완동물로 칠면조를 갖고 싶은가? 요리책은 어째서 잉꼬 스튜와 카나리아 팟 파이 조리법은 알려주지 않으면서 남은 칠면조로 만드는 요리들은 포함하고 있는 걸까? 어째서 〈칠면조 호수〉라는 제목의 발레는 한 편도 없는데, '포효하는 20년대'의 중구난방 에너지를 구현하는, "칠면조 트로트"라는 래그타임 춤은 있는 것일까? 당신은 "칠면조"로 치부되는 자동차를 구입하겠는가? 당신은 "올해의 칠면조"상을 타기를 간절히 바라겠는가? "(going) Cold Turkey(마약을 갑자기 끊는다는 의미의 속어)"는 유쾌한 경험인가? "Talking Turkey(적나라하게 말하기)"는 호감 가는 형태의 대화인가?

칠면조들이 일생 동안 견뎌내야 하는 멸시와 그들이 죽어서 박제되었을 때 생겨나는 존중 사이의 상이함은 바이스만이 맹렬하게 파고들 희극의 풍부한 광맥을 제공한다. 살아 있는 칠면조는 우스꽝스러운 외모, 신체적 역량 부족, 건방짐, 멍청함에 관한 신랄한 은유로 이용된다. 그러나 사후에는 사냥대회의 트로피로 번쩍 들어 올려지거나, 추수감사절의 대표적인 요리로 접시 위에 놓인다. 즉, 존경받는 미국적 가치를 상기시키는 것이다. 예컨대 첫 번째 경우에는 사냥꾼의 용맹을, 두 번째 경우에는 청교도들의 노동윤리, 건전한 가족 가치, 신의 뜻에 대한 경외를 의미하게 된다.

바이스만은 칠면조를 트로피처럼 박제하고 애완동물처럼 단장함으로써, 영광스러움을 요구하는 칠면조들의 바보스러움을 극적으로 만든다. 이 같은 하찮음/고귀함의 이분법은 그가 이 볼품없는 가금류를 사치스러운 장신구로 치장하고, 고급미용실에서 깃털 손질을 받게 하여 미술작품으로 제시하는 순간 정말로 어이없는 익살극이 된다.

이 거만한 횃대를 만들어내면서 바이스만은 미술에서의 표현에 관한 네 가지 관습적 범주들을 벗어난다. 그는 칠면조의 타고난 기능장애를 바로잡는 이상주의자가 아니고, 이러한 결함을 매력적

이라고 생각하는 낭만주의자도 아니며, 그 외양을 정확하게 다루는 사실주의자도 아니고, 자신의 정서를 칠면조에 투사하는 표현주의자도 아니다. 바이스만은 칠면조들의 타고난 역부족을 더욱 심화시키는 코미디언이다. 그의 전략에는 음식이나 사냥과는 무관한 새로운 형태의 의상도 포함된다. 그것은 기이하기 짝이 없는 "독특한 복장들"로 되어 있다. 치마는 칠면조의 다리를 조여서 그들을 더욱 어색한 모습으로 만든다. 두건, 베일, 가발, 모자 등으로 눈을 가리고 부리에 재갈을 물린다. 몸의 특정 부위들을 가리기 위해 디자인된 옷들이 그 부분들은 드러내고 다른 부분들을 가린다. 그 칠면조들은 너무도 멍청해서 위아래와 안팎을 구분하지도 못한다. 복장은 노골적으로 잘못 짝지어져 있고, 어떤 것들은 세탁표가 달린 채 입혀져 있기도 하다. 하지만 바이스만의 새들은 너무도 우쭐대느라 이 같은 꼴사나운 모양새에도 전혀 당황하지 않는다. 사실 이 옷 입은 칠면조들은 그 무엇보다도 우리를 닮았다. 포동포동 살이 오르고 품위는 없으며 많은 경우 나르시시즘에 빠진 우리를. 그것들은 인간의 개성들을 유쾌하게 조롱하는 스타들이다.

바이스만의 익살극에서 한 칠면조는 고대기를 사용하여 변모되어, 그 깃털들이 잔물결 이는 고수머리 폭포가 되었다. 다른 한 마리 칠면조는 앤드류 시스터스사의 불룩한 빨간색 가발을 뒤집어써서 그 가발이 머리를 제외한 온몸을 다 뒤덮었다. 이 새들은 나르시시즘과 헛됨이라는, 허영의 이중적 의미를 상기시킨다. 바이스만은 본질적으로 인간적인 특권이라 할 수 있는바, 외모를 바꿀 수 있는 특권을 칠면조들에게 부여했다. 가금류들에게 이러한 활동을 나누어줌으로써 그는 타고난 특질들을 어떻게든 개조하려 하는 우리의 강박을 조롱한다. 타고난 곱슬머리를 편 사람이나 타고난 곧은 머릿결을 꼬불거리게 만든 사람, 이런저런 방식으로 염색을 한 사람이라면 누구든 이 풍자의 적용 대상이 된다.

공무원들의 전형적인 사무용 줄무늬 셔츠를 이국적인 겉옷과 장난스럽게 병치시켜놓음으로써, 바이스만은 미술갤러리 안에 있는 칠면조의 정체성을 길을 오가는 수많은 사람들의 정체성만큼이

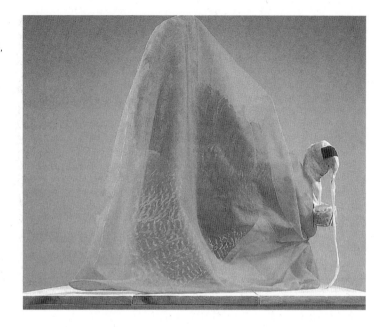

마이어 바이스만
〈무제 칠면조
VIII(빌어먹을 부시)〉,
1992.
나무 받침 위에
실크 망사천, 남성
속옷, 박제 칠면조,
혼합매체, 31 × 39
× 34 in.(칠면조),
31¼ × 44¼ × 34
in.(받침).
Dakis Joannou,
Greece 소장품.
© Meyer Vaisman.
Photo: Steven Sloman

나 구분하기 어려운 것으로 만든다. 그의 피조물들은 펑크족과 너드, 록 가수와 공무원, 귀부인과 매춘부의 옷차림과 머리모양을 뒤섞어 결합함으로써 오늘날의 어수선하고 불규칙한 사회에 존재하는 가능성들의 혼조를 보여준다. 인간에 대한 물음이 이 칠면조에게도 똑같이 적용된다. 그는 길을 잃은 체제순응자인가 아니면 유행을 선도하는 반항아인가? 바이스만의 익살극은 실제 삶에서 일어나는 오독의 코미디를 반영하는데, 이는 모순적이고 갈피를 잡을 수 없는 정체성들로부터 기인하는 것이다. 한때는 계급, 지위, 연령, 성에 대해 깔끔하게 알려주던 옷 입기의 규범들이 1960년대 이후로는 해체되었다.

바이스만이 칠면조들을 만들어내던 시절에 마돈나는 코르셋과 손가락 없는 장갑 차림으로 무대에 등장했고, 유명한 마피아보스인 빈센트 기간테는 목욕가운과 슬리퍼차림으로 뉴욕 시내를 활보하고 다녔다. 대릴 한나는 스케이트보드용 바지를 헐리웃의 새로운 멋쟁이 아이템으로 규정했으며, 돈 존슨은 분홍색을 남자들에게도 어울리게 만들었다. 마키 마크는 팬티가 드러나도록 바지를

헐렁하게 걸쳐 입었고, 클린턴 대통령은 조깅 반바지를 입고서 사진 촬영에 임하기도 했다. 잡지 밖의 패션도 혼란스럽기는 매한가지였다. 평상복을 입는 토요일이면 회사 중역들이 수리공들처럼 입고 출근한다. 컨트리클럽에서 골프를 치던 사람들은 그 차림 그대로 교회에 간다. 여성법조인들은 비즈니스정장에 운동화를 신고 출근한다. 심지어는 시신들도 인위적으로 낡은 느낌이 나게끔 색을 바래고 찢고 천을 덧댄 "디자이너" 청바지를 입고 영면에 든다. 웨이터들이 고객들보다 더 잘 차려입은 경우도 흔하다. 바이스만은 갤러리에 온 사람들이 웃음보를 터뜨리게 만드는 데에서 기쁨을 느낀다. 그들이야말로 자유방임적인 패션 환경에 한몫할 법한 사람들이다.

바이스만은 또한 가죽, 깃털, 모피, 머리카락, 옷과 같은, 관례적으로 몸을 감싸는 것들의 패를 뒤섞는다. 옷이 되기 위해 희생되었던 피조물들이 이제 옷 입혀진다. 〈제목 없는 칠면조 VII〉(1992)에서 칠면조는 매력적인 긴 흰색 아이슬랜드산 양털로 뒤덮여 아예 보이지 않게 파묻혔다. 〈제목 없는 칠면조 I〉(1992)에서 칠면조는 흰 토끼 모피옷을 과시하고 있다. 보는 이들은 양과 토끼가 칠면조들에게 옷을 제공한다는, 상식을 깨는 발상에 웃음을 터뜨리게 되지만, 그런 가운데 그리 희극적이지만은 않은 물음들도 생겨난다. 인간의 피부를 모피와 깃털로 감싸는 것은 상식적인가? 칠면조가 사람 머리카락으로 만든 가발을 쓰는 것이 사람이 깃털이 달린 모자를 쓰는 것보다 더 우스꽝스러운 일인가? 모피를 두른 사람들도 이 칠면조들만큼이나 우스워 보이지는 않는가? 종을 가로지르는 이 우스꽝스러운 "옷 바꿔 입기"는 인간들이 자연을 자신들의 목적과 쾌를 위해 사용하면서 동물의 왕국에 부과한 위계에 도전장을 내민다.

다른 작품들에서 바이스만은 옷 바꿔 입기를 인간의 성적 카테고리들의 혼조를 드러내기 위해 사용한다. 그는 오늘날의 도심에 즐비한, 성에 관한 규범을 벗어난 수많은 경우들을 빗대어 암수 칠면조들에게 사내와 계집애의 성격을 무작위로 나누어주었다. 그는

이러한 재료들을 자신의 칠면조 수프에 집어넣고, 유쾌하게 끓어오
르게 만든다. 〈무제 칠면조 VIII (Fuck Bush)〉(1992)에서 칠면조는 다
늘어진 남성용 내의 한 벌을 입고 얇은 실크 망사로 된 샤워 캡 모
양의 모자를 쓰고서는, 남성역할을 하는 레즈비언들과 복장도착
성향을 지닌 게이들, 유니섹스 의류점의 고객들, 남성처럼 차려입은
커리어우먼들, 멋 부리는 남성들을 풍자한다.

　　종과 속 또한 바이스만의 동일성 비틀기에 동참된다. 어떤 칠
면조에는 한 쌍의 사슴뿔과 털북숭이 꼬리가 돋아 있다. 또 다른
칠면조는 인어 스타일을 변형해 달팽이가 되었다. 우리가 이 혼종
성의 어처구니없음에 대해 킥킥대는 동안, 이 조각들은 유전자 조
작에 의해 실제로 존재하게 될지도 모를 낯설고 새로운 생명체에
관한 골치 아픈 물음들을 불러일으킨다. 과학자들과 제조업자들
은 우리의 몸과 우리의 타고난 권리들을 주물러댈 셀 수 없이 많은
기회들을 가지고 있다. 사회적 제약들은 허술하기 짝이 없는 경계
선들을 만들어왔을 따름이다. 바이스만의 칠면조 떼는 다인종 가
정, 다민족 혼인, 재배치된 젠더, 변형된 유전자 등에 대한 알레고리
가 된다. 그는 "우리 모두는 잡종"이라고 선언한다.

　　혈통이 불분명한 이 고안물들은 바이스만의 실제 삶의 이력을
드러내는 것이기도 하다. 그의 몰리에르식 혼합물들은 단순한 사
회적 논평이 아니다. 그것들은 자화상이기도 하다. 1994년 출판된

「나는 미국에 있고 싶다」에서 바이스만은 그의 성적, 민족적, 종교적 배경에 대해 묘사했다.

성적 정체성: "나는 1960년 5월 어느 아름다운 아침에 카라카스의 레온에 있는 산티아고에서 마이어 바이스만 에이델만으로 태어났다. 내가 신생아치고는 너무 예뻤던 탓에, 어머니를 돌보던 간호사들은 그녀에게 내가 딸이었어야 했다고 말했다. 살면서 내가 여자였으면 했던 적이 참 많았다."

민족적 정체성: "내 부모는 이웃마을 출신이었다. 아버지는 호틴, 어머니는 노바술리타에서 태어났다. 이 마을들은 체르노비치 외곽에 자리하고 있는데, 이곳은 금세기 초반에는 [...] 우크라이나의 땅으로 간주되었고, 현재도 우크라이나에 속한다고 여겨진다. 다시금 우크라이나가 되기 이전에 그곳은 시시때때로 서로 다른 근거로 소련, 러시아제국, 루마니아, 나치 독일, 심지어는 오스트리아-헝가리 제국으로 간주되곤 했다. 아버지는 자신을 러시아인이라고 생각하며, 어머니는 자신을 루마니아인으로 여긴다. 나는 두 분이 이 문제로 싸우는 것을 여러 번 목격했고 또 같이 싸우기도 했다. 나는 또한 한 세기도 더 되었지만 슬프게도 지금껏 지속되고 있는 이 지역에 관한 반목의 목격자였다. 3년 전 나는 소련의 시민권을 얻을 수도 있었다. 오늘 나는 마치 차를 바꿀 때와 같은 방식과 기분으로 그것을 우크라이나 시민권과 바꿀 수도 있다. 나는 또한 러시아와 루마니아의 이중 국적을 가질 수도 있다. 나는 유럽 그 지역의 어디건 혹은 그곳이 아시아건 상관없이, 단순한 관광객이란 기분을 느끼지 않으면서 여행을 다닐 수 있다."

문화적 정체성: "어릴 적 먹었던 것들은 검정콩을 곁들인 속을 채운 양배추, 튀긴 바나나를 곁들인 보르시치 수프, 몬도그노 수프를 곁들인 더마, 그리고 내가 가장 좋아했고 가끔 먹을 수 있었던 밀키웨이 캔디바 등이었다. 음료로는 펩시콜라, 치차(옥수수로 만든 맥주), 맥주, 럼 등이 있었다. 음악으로는 살사, 호라, 록큰롤, 볼레로 등을 들 수 있다. 옷 입는 스타일은 불멸의 십대 복장인 청바지와

티셔츠였다."

종교적 정체성: "얼마 전 나는 걸어다니는 다문화 기념물로 묘사된 적이 있었다. 나는 유태인 가정에서 자랐다. 종교적 관습에 관해서 지극히 평범한 가정이었다. 주요한 성일들이나 뭐 그런 것들을 지키는 정도였다. 가정부였던 에밀리아는 한밤중에 내 방에 들어와 조용히 내 가슴에 성호를 긋고 라틴어로 몇 마디를 읊조리고는, 들어올 때와 마찬가지로 조용히 나가곤 했다. 이 절차는 아침마다 하루의 첫 번째 일로 거꾸로 반복되었다. 낮에는 유태인, 밤에는 가톨릭이었던 것이다. 나는 저주받을 것이다!"[1]

익살은 이와 같은 부조화에 의존한다. 유머의 메커니즘에 관한 분석에서 메리 더글러스는 다음과 같이 언급했다. "(익살은) 서로 별개였던 요소들을 특별한 방식으로 관계 짓는데, 이 방식에서는 일반적으로 인정되는 한 패턴이 그 패턴 속에 어떤 식으로건 감추어져 있던 또 다른 패턴의 등장으로 도전받게 된다."[2] 예상치 못한 결론을 깨닫게 될 때 우리는 웃음을 터뜨린다. 더글러스의 서술은 뻔하거나 예견되는 의미들을 대체하는 희한한 의미들로 구성된 바이스만의 개그에 잘 부합한다. 발견의 놀라움이 웃음으로 맞아지는 것이다.

바이스만은 퇴폐적이고 고뇌에 가득 찬 광인으로서의 미술가라는 신화, 그러나 결국에는 상을 잔뜩 받으면서 "우리의 문명은 미술가들을 어릿광대로 만들고 싶어 한다. 마치 서커스 공연 같다."[3]고 말하는 미술가의 신화를 거부한다. 그는 어릿광대로서 활보하고 그의 미술 활동을 서커스 공연처럼 수행함으로써 이 은유를 실제상황으로 바꾸어놓는 데까지 나아갔다.

자기조롱이 칠면조 연작들을 다른 작품들과 한데 묶어준다. 자화상들에서 바이스만은 자기 자신을 정말로 진부하고, 거만하며, 무능력하고, 매력도 없고, 비겁한 모습으로 제시한다. 이 자화상들 중에는 씨익 웃고 있는 그의 얼굴을 만화로 그린 것도 있다. 몇몇은 거리의 이름 없는 캐리커처 화가가 그린 것이다. 다른 것들은

그를 사냥 대회의 트로피로 보여주는데, 이것은 그의 작품을 수집한 사람들에게 수여되는 꼴찌상이다. 〈시체안치소의 판자들〉(1988)이라 명명된 또 다른 자화상은 미술을 통해 불멸하려는 소망은 곧 사후경직의 초기 상태에 들어가려는 소망이라고 주장한다. 이 초상화들에서 미술가는 곧 장의사가 되는데, 이는 칠면조 연작들이 미술가를 박제사와 동일시하는 것과 마찬가지이다.

바이스만은 미술가 숭배를 풍자할 뿐만 아니라, 미술에서 신성시되는 여섯 가지 원칙들도 표적으로 삼는다.

1. 불후의 명작: 바이스만이 일련의 회화들의 제목으로 "기념품"이라는 단어를 선택한 것은 미술사 연감에서 명예로운 자리를 얻는 것이 향수를 자극하는 기념물, 다시 말해 단순한 기념품이 되는 것보다 훨씬 더 영광스러운 일이라는 선입견을 조롱한다.

2. 미술 수집가: 〈포스트모르템 불(Post-Mortem Bull)〉(1987)은 수북이 쌓인 동물 대가리들을 만화 이미지로 그린 그림이다. 이로써 미술품 수집은 송장 수집에 비유된다. 제목이 "포스트모던" 황소처럼 들리는 가운데, 포스트모던 아트도 빈사상태인 활동의 트로피로 전락할 운명을 피할 수 없을 것임을 예언한다. 바이스만의 조롱은 그 자신이 1980년대 이래로 미술계를 지배해온 포스트모더니즘을 이끌었던 미술가 중 한 명이라는 점에서 특별히 가시 돋힌 것이다.

3. 감식안: 자신의 잘 훈련된 눈을 바이스만의 회화에 들이댄 감식가들은 자신들이 과대포장해온 "통찰/들여다보기(insight)"가 바보같이 느껴지는 상황과 맞닥뜨리게 된다. 캔버스천의 올을 확대한 패턴만으로 되어 있는 이 회화들은 걸작에 대한 면밀한 검토란 것이 종종 새로운 사실의 발견이기보다는 그저 가까이에서 보는 것에 불과하다는 점을 폭로한다. 하지만 캔버스의 직조를 손으로 그리는 것조차도 미술가의 기술과 양식, 감수성을 보여준다는 식으로 자화자찬 거리가 될 수도 있다. 바이스만은 기성의 판형에서 가져온 직조 패턴을 사용함으로써 창조행위에 대한 숭배를 웃

음거리로 만든다. 이 패턴은 사진제판방식으로 그의 캔버스에 실크스크린 전사된다. 심지어 이 실크스크린 작업마저도 작가가 하는 것이 아니라 작업실의 조수들에게 일을 나누어 맡긴다. 이런 식으로 그는 미술 감식가들을 조롱한다. 그는 관례로만 보자면 독창적이라 할 부분조차도 실은 진정성을 결여한 회화를 만들어내었다.

4. 독창성: 바이스만은 유명 미술갤러리에서 이루어진 자기 전시에서 갤러리 시스템의 오만함을 조롱했다. 그의 설치는 대도시 외곽에 있는 대형쇼핑몰들에서 포스터들을 즐비하게 진열하는 방식을 흉내낸 것이었다. 그의 그림들은 투명하게 반짝이는 견고한 재질로 코팅되었다. 그것들은 마치 대량 생산되었다고 암시라도 하듯, 이중 혹은 삼중으로 겹쳐져 있었다. 바이스만은 한 술 더 떠 쇼핑몰의 악명 높은 판매 전략을 채택하여, "하나 값에 셋"이라는 판매 약정을 끼워넣었다. 이런 식으로 환상과 허세가 제거된 그림들은 일정한 길이 단위로 판매될 수 있는 천쪼가리 수준으로 강등된다.

5. 천재 미술가: 바이스만은 캔버스에 두꺼운 갈색 젤을 장난스레 마구잡이로 바름으로써 고고한 영웅적 행위로 여겨지는 추상표현주의를 항문기 폭발적인 행위들과 등가의 것으로 만들어버린다. 미술가의 영혼이 깃든 탐색을 유아들의 놀이 수준으로 끌어내리기 위해 그는 몇몇 그림에 장난감 블록과 고무젖꼭지들을 붙여놓기도 한다. 미술품의 근엄함을 약화시키기 위해 그는 테디 베어, 토끼, 개구리 등의 무늬가 들어간 아동용 천들을 사용하기도 한다.

6. 세련된 미술용어: 바이스만의 "저속한 농담들"은 미술잡지에서 사용되는 용어들에 잠재되어 있는 우스꽝스러움을 추출해낸다. 〈스트레치 페인팅〉(1987)에서의 "스트레치"는 캔버스천을 잡아당겨 틀에 부착시키는 과정이 아니라, 그 작품이 보여주는 한 쌍의 발기한 성기들을 가리킨다. 〈깊이 회화〉(1986-88)는 원근법에 관한 것이 아니다. 그것은 골반 위치 정도 되는 높이에 세 개의 턱을 만들어 둠으로써 캔버스의 깊이를 가지고 페니스를 측정할 수 있게 한 것이다. 〈주기 작품〉(1989)도 미술사와 아무런 상관이 없다. 그것은 여성의 신체에서 매달 일어나는 기능에 관한 것이다. 〈전적으로 공적인

것)(1986)은 미술의 사회적 기능과 관련이 없다. 그것은 공중화장실 변기들을 보여준다.

욕설, 모욕, 비하하는 말들은 모든 유머의 기본 도구들이다. 농담을 "알아챈다"는 것은 그 안에 들어 있는 조롱을 눈치챈다는 뜻이다. 바이스만은 미술이 꼭 고결한 이상의 구현일 필요는 없다는 것, 감식가들이 종종 미학자라기보다는 도덕군자라도 되는 양 행동한다는 것, 미술가들은 평범한 사람들이라는 것을 주장하기 위해 유머를 사용한다. 그러나 그의 익살극은 미술계에 한정되지 않는다. "미술계를 좌우하는 메커니즘이 비즈니스, 정치, 그리고 종교도 좌우한다."[4]

바이스만은 의미를 만들어내기보다는 분해하는 경향이 강하다. "만약 당신이 내게 미술가들은 그들이 목도하는 폭력을 다루거나 그에 관한 해법들을 제시해야 하느냐고 묻는다면, 달리 말해 어떤 식으로 미술을 가지고 도덕성의 관념을 제시하느냐고 묻는다면, 나는 미술에는 도덕화의 여지가 거의 없다고 대답하고 싶다. 알다시피, 도덕성은 공통감에 기반한다. 인생의 모든 것은 필시 주체성에 의해 오염되기 마련이며, 주체성은 시간에 따라 변화할 뿐만 아니라 문화적, 인종적 차이로 인해서도 변화한다. 나는 도덕에 무심하다고 줄곧 비난받아왔지만, 도덕에 대한 나의 무심함은 레오나르도 다 빈치에 비할 바가 못 된다. 다 빈치는 신체의 내부를 탐구하기 위해 시신을 갈랐다. 오늘날 해부라고 불리는 것이 16세기에는 도덕적 죄악으로 간주되었다. 삶에서였다면 저주받을 일이 미술에서는 너그럽게 대해진다. 미술은 일종의 무정부주의를 배태하는데, 오직 독재에 의해서만 유지될 수 있는 종류의 무정부주의이다. 미술의 삶을 영위한다는 것은 범죄의 삶을 영위한다는 것과 비슷하다. 나는 나 자신의 도덕관을 작품에 부과하지 않으려고 애쓰며, 나에 관한 평판으로 미루어 보건대, 나름 성공한 것 같다."[5]

바이스만의 강도질은 총 대신 개그로 수행된다. 개그는 보는 이들로부터 돈이 아니라 미망을 강탈한다. 아직도 유머가 미술의

명성을 훼손한다고 믿는 사람들에게 바이스만은 다음과 같이 말한다. "사람들은 나의 경박함에 의해 해방되어야만 한다. 믿기 어려운 최악의 범죄들은 소위 인생의 소명에 헌신된 진지한 사람들에 의해 자행되어왔다. 경박한 사람들은 사람들을 조직해 이웃을 죽이려 하지 않는다. 세상에 보탬이 될 수 있는 것은 더 많은 나 같은 사람들이다."[6]

[바이스만 후기]
무엇인가를 배울 수 있는 방식은 다양하다. 그 방식은 각각 수반되는 가르치기 방법을 제시한다. 이런 다양한 가르치기 방법들은 미술가들 사이에서 폭넓게 나뉜다. 마이어 바이스만은 우리를 웃게 만듦으로써 가르친다. 크리스티앙 볼탕스키는 우리를 울게 만듦으로써 가르친다. 젤로빈 & 젤로비나는 사유의 새로운 패턴들을 고무함으로써 가르친다. 제프 쿤스는 유별난 방식으로 정직함을 드러내 보임으로써 가르친다. 요제프 보이스는 분필을 손에 쥐고 칠판 앞에 서서 문자 그대로 가르친다. 곤잘레스-토레스는 행동양식들을 수정함으로써 가르쳤다. 볼프강 라이프는 그의 삶 속에 본보기를 마련함으로써 가르친다. 안드레아 지텔은 생활을 디자인함으로써 가르친다. 멜 친은 과학적 정보를 보급함으로써 가르친다.

29 케이트 에릭슨 & 멜 지글러
Kate Ericson & Mel Ziegler
: 냄새

케이트 에릭슨
- 1955년 뉴욕 시 출생, 1996년 사망
- 소재 콜로라도대학교(보울더)
- 써 존 카스 미술학교(런던)
- 캔자스 시티 아트 인스티튜트(미주리)
 미술 학사
- 텍사스대학교(오스틴)
- 캘리포니아 인스티튜트 오브 아트(발렌시아)
 미술 석사

멜 지글러
- 1956년 펜실베이니아 주 캠벨타운 출생
- 로드아일랜드 디자인학교(프로비던스)
- 캔자스 시티 아트 인스티튜트(미주리)
 미술 학사
- 캘리포니아 인스티튜트 오프 아트(발렌시아)
 미술 석사
- 뉴욕 시와 펜실베이니아 거주

케이트 에릭슨 & 멜 지글러라는 협업팀의 작품을 묘사하려면 미술 비평가들은 그들의 미적 어휘에 곰팡내가 나는, 매운, 냄새나는, 냄새가 좋은, 향기로운 같은 생뚱맞은 단어들을 추가해야 한다. 이 단어들은 작품의 은유적이고 표현적인 내용을 전달한다. 에릭슨 & 지글러의 최고의 프로젝트 중 몇몇에서 냄새는 작품을 지각하는 데 중요한 역할을 한다.

깨어 있는 매 순간 수많은 우발적 감각들이 몸에 기입되는데, 그 모두가 식별, 기록, 분류, 저장을 요한다. 이 감각들의 진입로는 눈, 혀, 코, 귀, 피부에 위치한 감각수용체들이다. 목적지는 다름아닌 뇌인데, 뇌는 이 같은 주변 자극들에 대한 속사포 같은 반응을 모니터링할 뿐만 아니라 향후에 참조하기 위해 그것들을 저장하기도 한다. 냄새, 맛, 광경, 소리는 기억을 쌓아올리는 블록이라고 믿어진다. 감각 인상들은 기억을 복구하는 데에도 활발한 역할을 하는 듯하다. 지극히 찰나적인 감각도 과거의 사건을 그 순간의 복합성을 고스란히 간직한 상태로 되살려낼 수 있다. 예컨대 갓 베어낸 건초 냄새나 기차의 경적 소리는 오랫동안 잠들어 있던 기억을 불러낼 수 있는 것이다.

케이트 에릭슨 & 멜 지글러는 이 미시 모델을 거시 영역에 적용하여, 한 국가가 그 역사를 기록하고 상기하는 방식들을 시험했다. 역사를 연대기적으로 나열하는 그림을 그리는 대신, 그들은 역사에 대한 기억들을 활성화하는 경험들을 창출했다. 이러한 목표는 1978년부터 1996년 에릭슨이 사망할 때까지 한 팀으로 작업했던 이 미술가들로 하여금 미술은 오직 시각적인 것이라는 전제를 거부

하도록 이끌었다. 그들은 우리의 문화유산과 문화유산을 보존하는 제도들에 대한 감각적 기초를 되살리기 위해 시각뿐만 아니라 후각과 미각도 도입했다. 그들의 미술에서 "혼합 매체"란 한 작품의 송수신에 연루되는 감각적 인상들의 축적을 가리킨다.

〈남아있는 것들의 냄새와 맛〉(1992)을 위해 에릭슨 & 지글러는 1875년에서 1900년 사이에 만들어졌고, 구멍 장식을 낸 양철문이 달린, 진짜 오래된 찬장을 사용했다. 양철문은 갓 구운 파이들이 예약시간 전에 팔리지 않도록 지켜주었다. 안에 든 파이들을 보거나 만질 수는 없었지만, 그 맛있는 냄새가 금속제 문에 난 환풍 구멍들을 통해 빠져나왔다. 〈남아있는 것들의 냄새와 맛〉에서 찬장은 이제 뇌처럼 기능하는데, 이는 그것이 파이들이 아니라 기억들을 담고 있기 때문이다. 미술가들은 방문객들을 옛 시절의 향내와 과거의 풍미로 감싸는데, 이는 상상된 것인 동시에 실제적인 것이다. 찬장의 선반들에는 겉에 400가지 미국 각지의 파이 이름들이 새겨진 80개의 커다란 단지들이 줄지어 놓여 있다. 이 이름들은 페퍼리지 팜, 미세스 스미스, 사라 리 등에 의해 디저트가 전국규모로 대량 생산되기 이전의 시절을 떠오르게 하는 고풍스러운 필체로 적혀 있다. 손으로 만들어 동네에서 판매하는 전통이 셰이커 슈플라이, 제퍼슨 데이빗 파이, 플로리다 키 라임, 미시시피 머드, 요세미티 머드 바바리안, 블루 그라스 체스, 트리그 카운티 피칸, 도어 카운티 몬트모렌시 체리, 찰스턴 레몬 체스, 세인트 랜드리 패리시 스위트 포테이토 피칸 프랄린 등의 원칙이다. 이들은 그 이름만으로도 잊혀진 맛과 향을 다시 떠오르게 한다.

이 작품에서 미술가들은 미국의 기억들이 저장되고 되살아나는 두 가지 방식들을 끌어들인다. 그들이 선택한 파이 이름들은 전국 방방곡곡의 가정, 교회, 기타 공동체집단들에서 수집된 조리법들의 비공식적인 아카이브를 기린다. 이 아카이브는 후대들과 조리법을 공유함으로써 우리의 요리 유산을 영원히 이어가는 어머니들과 할머니들에게 위임된 것이다. 그것은 우리의 문화유산을 지탱하는 특별한 방식을 대변한다.

에릭슨 & 지글러는 미국의 공식적 역사도 작품에 끌어들이지만, 전투나 협정서약 등을 재현하는 것은 거부하고, 그 냄새를 복제하는 쪽을 선호한다. 미국의 역사가 현재로 인도되는 것은 바로 이 냄새에 의해서이다. 찬장에 든 단지들을 채운 짙은 밤색의 액체는 미술가들이 맞춤형 향기 디자이너인 펠릭스 부첼라토에게 의뢰한 것이었다. 향기 디자이너들은 향의 성분들을 분석하고, 향의 성격을 해석하며, 나아가 실험실에서 향을 합성하는 훈련을 받는다. 에릭슨 & 지글러가 요청한 특정한 향은 향수가 아니었다. 코를 간질이는 갓 구운 파이들의 향도 아니었다. 부첼라토는 워싱턴 D.C.에 있는 국립 아카이브의 매캐한 냄새를 복제하기 위해 고용되었다. 이 거대한 기관은 과거 사건들의 공식적인 저장고이다. 국가의 뇌라도 되는 듯, 그것은 우리의 집단적인 유물들을 저장한다. 따라서 그 향은 문자 그대로 미국 역사의 냄새이다.

부첼라토와 이 미술가들은 대중들에게는 통상 출입이 허용되지 않는 국립 아카이브의 구역들에 들어갈 수 있는 허가를 얻었다. 이후에 부첼라토는 실험실로 돌아와 이 특이하고 코를 자극하는 향을 만들어내었다. 찬장에 든 80개의 단지들 모두를 채우고 있는 것은 바로 이 미국사의 향기 농축액이다. 겉보기에는 아카이브에 있는 인공품들처럼 밀봉되어 보호되고 있는 것처럼 보이지만, 향기는 아카이브 건물 자체에서도 그렇듯이 갤러리에 스며들고 퍼져나간다. 그런데, 아카이브에서 냄새는 그곳에 저장되어 있는 자료들이 부패하면서 발산되는 것이다. 의미심장하게도 이 미술가들은 보존과 관련된 냄새, 예컨대 포름알데히드 같은 것은 선택하지 않았다. 작품의 메시지는 부패의 냄새 속에 들어있다. 시간의 흐름에 대한 감각적 발산을 제시함으로써 에릭슨 & 지글러는 이 나라의 과거가 개인의 과거만큼이나 미약한 것임을 입증한다. 아카이브는 기억을 보존하려는 우리의 가장 단호한 노력들조차도 헛될 따름임을 증명한다. 냄새들에 대한 이 미술가들의 기술은 역사에도 똑같이 적용된다. "당신은 냄새를 소유할 수 없다. 그것은 안정적이지 않다. 그것은 지속되지 않을 것이다. 그것은 흩어져버릴 것이다."[1]

더 나아가 이 미술가들은 국립 아카이브의 냄새가 미합중국의 집단 유산과 민주주의 이상을 전달한다고 적고 있다. "우리가 아카이브에서 작업하기로 선택한 것은 모든 미국 거주민들이 적어도 일곱 번 이상 아카이브에 등재되어 있다고 들었기 때문이었다. 모든 사람들이 재현되어 있다. 만약 당신이 세금을 내고 있고, 지역 국회의원에게 편지를 쓰고 있다면 당신은 거기에 있다." 코를 톡 쏘는, 겹겹이 쌓이는 풍부하고 기분 좋은 아카이브의 향이 우리의 국가 이데올로기를 떠받친다. 각지의 파이 조리법들과 마찬가지로 그것은 다양한 문화적 전통들의 상호혼합을 기린다.

확실히, 부패하는 기록물들의 냄새는 향수나 자동차 방향제, 향기로운 화장품, 가정용 세제, 향기로운 공기 분사제 같은, 오늘날 수많은 공공장소에 가득 차 있는 후각적 배경과는 공통점이 거의 없다. 하지만 에릭슨 & 지글러는 〈비누 샘플들〉(1992)에서 또다시 이 냄새를 사용했는데, 이 작품은 뉴욕의 마이클 클라인 갤러리에서 열린 〈누구라도 역사를 만들 수 있다〉라는 제목의 전시에서 선보였다. 이 작품에 관한 미술가들의 의도는 갤러리 같은 배타적인 환경을 넘어선다. 역사적 기억들을 일깨우는 것은 미술작품과의 감각적인 관계를 요구하는데, 이는 갤러리의 "손대지 마시오" 규칙에 의해 금지된 것이다. 더욱이 역사적 기억들은 대중 모두에게 속하는 것이지 미술 관람객들에게만 속하는 것이 아니다. 갤러리에 다니지 않는 수많은 사람들에게 다가가기 위해 에릭슨 & 지글러는 미국의 상업적 시류에 직접 뛰어드는 방법을 고안했다. 그들은 언젠가는 자신들의 비누를 공장 제조하여 통상적인 상업 네트워크를 통해 전국에 팔겠다는 계획을 세웠다. 그렇게 되면 그들의 미술은 특권층을 위한 간접경험에 국한되지 않을 것이다.

무엇이 대량생산된 비누에 미술의 자격을 부여하는가? 이 미술가들의 답은 다음과 같다. "비누가 미술이 될 수 있는 것은 색상, 새김, 향, 포장, 형태 등 그 제작의 모든 측면들이 의미를 가질 것이기 때문이다. 그것은 모든 사람들의 일상의 한 부분이 될 것이다. 미술은 가정이라는 환경을 파고들 것이다. 그것은 미술처럼 보이지 않

을 수도 있지만, 모든 사람들이 그것이 특별하다는 사실을 인지할 것이다. 사람들은 그 향, 형태, 크기, 색상을 면밀히 살필 것이며, 비누를 사용할 때면 그것을 사용하는 절차와 그 효과에 대해 생각하고, 그들의 삶에 있는 그와 유사한 모든 것들에 대해서 생각할 것이다."

미술이 미술처럼 보이고 기능하기를 그만둔다면, 그것은 그래도 미술인가? 에릭슨의 답은 이렇다. "우리의 프로젝트는 '미술'로서 이목을 끌지는 않으며, 미화를 위해 특정 맥락 속으로 끌여들여지지도 않는다." 지글러의 답은 이렇다. "글쎄, 우리의 프로젝트들은 꼭 '미술'이라고 불릴 필요도 없다."[2]

자기표현이 사회적 쓸모를 위해 희생되어도 그 창조자들은 여전히 미술가들인가? "우리는 (미술을) 관심을 우리로부터 떼어내어 다른 쪽으로 돌려놓는 방법으로 본다. 대상들의 창조자인 우리들에게 이목을 집중시키기보다는 다양한 다른 상황들 쪽을 가리키는 방법으로 말이다."[3]

에릭슨 & 지글러는 미술가로서의 그들의 역할을 어떻게 정의할까? "우리는 우리 자신을 기존의 사회적 절차들에 끼어들어 어떤 작용을 일으키는 촉매로 본다. 우리는 우리의 작품이 미장, 배관공,

목수의 실용적인 제작과 같은 것이 되기를 원한다. 우리는 미술이라는 체제 내부로부터 작업하지만, 그것에 사회적 결을 덧입힌다."⁴

시각적이지 않은 감성적 자극들이 과거를 현재로 데려온다. 겉보기에는 상이하고 다양한 에릭슨 & 지글러의 미술작품들이 대중들에게 역사에 대한 건전한 재평가를 부추긴다. "우리는 실용적인 용도를 가지고 있는 형식들, 다시 말해 흔하고, 보편적인 필요를 대변하며, 저렴하고 대체가 가능한 것들, 우리에게 선택과 스스로의 조건 형성에 대하여 상기시켜주는 것들을 추구한다."⁵ 이 작품들은 우리가 역사와 관계 맺는 네 가지 선택들을 규정한다. 버리기, 낭만화하기, 억압하기, 무시하기.

과거를 버리기: 역사는 너무나 길고 복잡해서, 일어난 모든 일들이 기록될 수도 없고, 동일한 의의를 부여받을 수도 없다. 어떤 사건들은 기억된다. 다른 것들은 누락되고 마침내는 잊혀진다. 과거에 대한 연대기란 불가피하게도, 만들어진 내러티브들이다. 이러한 선택과정은 개인사, 가족사, 국가사 모두에 적용된다. 세 층위 모두에서 일어나는 잡초 뽑기와 가지치기가 정체성을 창조하고 운명을 결정한다. 〈당신의 피클에서 눈을 떼지 마라〉(1993)는 서로 어울릴 것 같지 않은 세 개의 발견된 사물들(found objects)을 결합함으로써 이 과정을 미국사에 적용하는데, 각각의 발견된 사물은 서로 다른 역사적 시기의 것이다. 이 작품은 우리의 과거란 서로 공통점이 없는 전통들의 축적물이라는 사실에 대한 증거를 제공한다. 건식 조리대는 실내 배관과 온수가 없었던 시절의 가정생활을 환기시킨다. 그것은 노동이 고되고 육체적이며 명예로웠던 시절을 가리킨다. 300개의 시어스 조립식 주택들의 이름들은 20세기 중반을 가리키는데, 이때는 솜씨와 개성에 대한 자부심이 2차 대전에서 돌아온 군인들을 위한 속성 집짓기와 맞바꾸어졌던 시절이었다. 대량생산된 피클 단지들은 음식의 생산이 건식 조리대가 있는 부엌에서 공장으로, 수공에서 전자동기계로 이행되었음을 기록한다.

〈역사 청산〉(1992-93)은 보존과 진보 사이에서 계속되고 있는

갈등에 초점을 맞춘 프로젝트를 제안한다. 그것은 농장들이 쇼핑몰이 되기 위해 팔려나가고 랜드마크가 되는 건물들조차도 고층 건물들과 주차장을 지을 공간을 마련하기 위해 철거되는 시류를 부각시킨다. 이 작품에서 에릭슨 & 지글러는 프랑스 피르미니에 있는 르 꼬르뷔지에의 걸작 건축물 〈유니떼 다비따시옹〉이 파괴될 위기에 초점을 맞춘다. 그들이 제안한 프로젝트는 "역사 청산"이라는 용어에 대한 말장난이다. 이 프로젝트는 지방에서 생산된 가정용 세제 병에 든 액체세제를 그들이 직접 만든 세제로 바꿔 넣는 작업으로 이루어진다. 원래의 암모니아 냄새 대신, 이 미술가들은 "기념비"의 냄새를 만들어낼 계획이다. 기념비는 오래되었지만 보존할 가치가 있는 것들에 주어지는 말이다. 세제의 원래 라벨은 철거의 위협을 받고 있는 랜드마크 건물 이미지가 삽입되어 변경될 것이다. 새롭게 병에 채워진 세제는 지방 식료품 가게에서 판매될 것이다. 이 작품과 다른 작품들에서 이 미술가들은 "구축된 환경에 대한 권한을 개인들에게 되돌려주려고" 애쓴다. "우리는 우리가 열망하는, 혹은 우리가 강요하고 싶은 어떤 특정한 관점을 투사하지 않는다."[6]

과거를 낭만화하기: 〈누구라도 역사를 만들 수 있다〉(1992)는 상업적으로 생산된 주택용 라텍스 페인트가 들어있는 유리 단지들로 채워진 초기 미국 양식의 진열장으로 되어 있다. 페인트들의 상

업적 이름이 각각의 단지에 새겨져 있다. "순례", "애국자", "여우사 냥", "친절" 등. 이 이름들은 페인트의 색상에 대해서 어떤 정보도 주 지 않지만, 18세기의 가치에 대한 대중들의 향수를 영리하게 이용 한다. 제조업자들은 이처럼 식민지 양식의 건축과 가구들이 지닌 대 중적 호소력에 편승하는 페인트 이름을 고름으로써 "역사를 만든 다." 그리하여 그것들은 CD 플레이어, 비디오, 전자레인지, 에어컨, 위성방송접시 등과 더 유사한 것임에도 불구하고 시장에서 살아남 는다. 이 미술가들은 우리의 과거를 낭만화하는 마케팅 전략에 대 한 경각심을 일깨운다.

과거를 억압하기: 〈토지 수용권〉(1992) 역시 역사는 만들어질 수 있다는 사실을 풍자하기 위해 페인트 색상표를 이용한다. 하지만 공식 기록에 포함된 이상화된 진실들을 제시하는 대신, 여기서 에릭 슨 & 지글러는 누락된 불편한 진실들에 집중한다. 페인트 색상표 에 있는 색상들은 이 미술가들에 의해 새롭게 명명되었는데, 이 이 름들은 페인트 생산자들에 의해 무시되었고 애국적인 행사들에서 회피되었던 미국 사회정책의 한 장을, 즉 미합중국 공공주택건설의 논쟁적인 역사를 되살려내는 것들이었다. 페인트들은 "FHA(연방 주택공사) 진저브레드색", "권력의 백색", "블루 리본 패널(최상류층)", "HUD(주택도시 개발부) 크림색", "공동주택 자격조건", 그리고 "주택 조사 검정색"처럼 이야기를 담고 있는 이름을 부여받았다.

과거를 무시하기: 〈자아도취〉(1992)는 대량생산된 두루마리 휴 지를 가져다가 전국 식료품 가게에서 나누어주는 프로젝트이다. 휴지에 인쇄된 무늬는 미합중국 헌법에 나오는 첫 번째 단어의 첫 단어를 사진으로 복제하여 위아래를 뒤집고, 다시 되붙인 것이다. 이 과정에서 "we"는 "me"가 된다. 그리하여 "우리 미합중국인들"이 라는 구절은 "나" 세대구성원들의 자아도취, 그리고 미합중국을 설 립한 선조들에 의해 마련된 도덕적 토대와의 그들의 절연에 대한 위트 있고도 불편한 진술이 된다. 헌법의 서문은 대통합에 대한 선 조들의 비전을 명료하게 선포한다. 첫 단어인 "우리"는 집합명사인 "사람들", 그리고 집합적 구절인 "더욱 완전한 연합을 형성할 것"으

로 이어진다. 삶에서는 그런 일이 종종 일어나듯이, 그토록 염원되어온 애국적 사건이 〈자아도취〉에서는 사소한 사물에 더해진 장식적 모티프로 강등되어버린다.

에릭슨 & 지글러가 농장에서의 삶과 집에서 만든 음식 같은 구식이 되어버린 경험들을 생생한 현재에 끼워넣을 때마다, 이 경험들은 피할 수 없는 시간의 횡포에 저항하여 기억을 강화한다. "이는 직면하는 것이 아니라, 잠재의식적인 것이다. 그것은 보이지 않지만 피할 수도 없다." 관례적인 미술의 제한조건들은 이 경험들이 광범위한 대중과 조우하게끔 만들기 위해 위반된다. 몇몇 작품들은 역사의 향이라는 형식을 띠고 감각적으로 산포된다. 다른 작품들은 대량생산·대량판매 상품이 되어 기능적인 방식으로 대중의 삶 속에 들어간다. 두 경우 모두에서 그들의 작품은 사용자의 삶 속으로 부유하듯 흘러들어가서는 일상 경험의 맥락 속에서 부드럽게 그 영향력을 발휘한다.

[에릭슨 & 지글러 후기]

현존하는 많은 미술가들은 미술이 혼자 하는 일이라는 생각에 반대한다. 케이트 에릭슨 & 멜 지글러는 집에서나 작업실에서나 노동을 나누고 책임을 공유했다. 리마 젤로비나 & 발레리 젤로빈은 그와 유사한 관계지만, 길버트 & 조지는 그렇지 않다. 파트너가 되는 대신 길버트 & 조지는 그들의 개별성을 버리고 단일한 미술체가 되었다. 오랜 세월 동안 마리나 아브라모비치의 동료였던 울레이는 그녀의 남성적 분신이었고, 그녀의 연인이자 그녀 미술의 공동 창조자였다. 로즈마리 트로켈이 기계공들과, 도널드 설튼이 작업실 조수들과, 오를랑이 성형외과의들과, 그리고 제프 쿤스가 직인들과 맺는 관계는 의사결정에 관한 것이 아니라 일의 할당과 관련된 것이다. 셰리 레빈은 더 이상 의견을 개진할 수 없는 파트너들을 고른다. 죽은 사람들을 말이다. 마이크 켈리는 침묵의 파트너들, 즉 그가 조각에서 사용하는 장난감들을 만든 이름 모를 여성들과 함께 작업한다. 폴 텍과 비토 아콘치는 두 종류의 협업을 끌어들인다. 하나는

창작 과정에서 일어나고, 다른 하나는 전시기간 중에 생긴다. 이 같은 공동 작업의 확산은 제닌 안토니, 온 카와라, 볼프강 라이프, 척 클로스 등의 단독 작업을 의미 있는 것으로 만들기도 한다.

30 비토 아콘치
Vito Acconci
: **소리**

- 1940년 뉴욕 주 브롱크스 출생
- 홀리크로스 컬리지 (뉴욕)
- 아이오와 대학교 (벌링턴) 문학 석사
- 뉴욕 주 브룩클린 거주

"우리가 있는 곳", "우리는 누구인가?"라는 두 논점들은 비토 아콘치의 1976년 작품에서 그저 제목에 불과한 것이 아니다. 그것들은 별 생각 없이 그의 작품을 바라보는 사람들에게 던져진다. 지금 우리가 있는 곳 (도대체 우리는 누구인가?) 이 들리는 범위에 있는 그 누구도 작품이 던지는 선동적인 질문에서 벗어날 수 없다. 이 작품은 대본과 악보를 포함한다. 관람자들은 따라서 청중이기도 하다. 그들은 두 개의 70분짜리 오디오테이프에서 쏟아져 나오는 연속적인 소리와 마주하게 된다. 낮게 웅얼대는 목소리들, 드라마 같은 낭독, 악기 소리, 시계와 의사봉과 같은 소음을 만드는 물건들의 소리 등.

비토 아콘치
〈지금 우리가 있는 곳(도대체 우리는 누구인가?)〉, 1976.
설치의 외부 전경
© Vito Acconci and Babara Gladstone Gallery

미술 관람의 소리는 어떤 것인가?

몰입된 지각의 나지막한 고요함.

어떤 류의 품행이 미술관에서 환영받는가?

말 없는 미술품에 대한 관조에 몰입해 있는 말 없는 관람객.

관람객과 미술작품 사이에서 궁극적으로 교환되는 것은 무엇인가?

말문이 막히고 시간이 정지된 듯한 황홀경.

　　이러한 대답들과 일맥상통하는 다음과 같은 견해도 제시되곤
한다. 소리는 미술에는 이질적인 미적 요소이며, 오래전 확립된 미
술의 교의들과 충돌한다. 예컨대 미술은 분위기, 사건, 혹은 사물에
대한, 만질 수는 있지만 들을 수는 없는 재현이라는 교의, 말은 미
술이 아니라 연극에 속한다는 교의, 악기의 소리는 미술이 아니라
음악에 속한다는 교의, 주변 환경에서 생겨나는 소음들은 미술이
아니라 생활에 속한다는 교의 등.

　　비토 아콘치와 같은 동시대 미술가들은 관람객들에게 미술의
미적 영토를 확장하라고 도전한다. 〈지금 우리가 있는 곳(도대체 우
리는 누구인가?)〉(1976)는 갤러리 안 다른 위치에서 동시에 틀어진 두
개의 테이프에서 쏟아져 나오는 덜거덕거리는 소리와 왁자지껄한
소리를 관람자들에게 퍼붓는다. 소리는 2차원 회화와 3차원 조각

비토 아콘치
〈트레이드마크들〉,
1970.
**행위, 부지기수의
잉크프린트들.**
© Vito Acconci and
Barbara Gladstone
Gallery. Photo: Bill
Beckley

에 대한 1차원적 관람을 넘어서게 만든다. 관람자들과 미술작품 사이의 인터페이스는 써라운드 방식의 역동적인 감각지각으로 펼쳐진다. 미술의 범위는 한 사물의 물리적 가장자리에서 공간의 경계선까지 확장된다. 다중 감각들이 연루된다. 사건들이 시간을 타고 펼쳐진다. 긴장감이 고조된다. 불안감이 형성된다. 방문객이 작품을 심문하는 것이 아니다. 작품이 방문객을 심문한다.

소리의 스케일은 한정이 없고 그 본질상 보이지 않기 때문에, 소리는 시각미술에는 어울릴 것 같지 않은 구성요소이다. 소리를 도입하는 미술은 더 이상 단일감각에 기반한 전달을 특화하지 않는 신기술들을 반영한다. 뮤직비디오, CD롬, 비디오폰은 의사소통의 청각적 형식들과 시각적 파트너들을 제휴시켰다. 가상현실과 로봇공학은 다중적인 지각능력들을 결합한다. 컴퓨터가 말을 한다. 보안시스템은 음성에 반응한다. 아콘치가 아무런 구속 없이 말과 소음을 사용한 것은 이 같은 감각적 혼합과 평행한다. 정적이고 고요한 시각 미술은 종국에는 무성영화, 축음기, 타자기처럼 구닥다리가 될 것이라는 주장이 가능할 것이다.

미술이 창조되는 터전의 변화는 그 기본 규칙들의 변화를 불가피하게 만들었다. 1970년대 초반 이래로 아콘치는 이러한 개정의 최전방에 있었다. 그 십 년 동안 그는 다양한 미술 형식들을 집적대면서, 미술 형식들의 요소들을 떼어내고 결합해서 다양하고 비시각적인 관점들을 제공하는 미술을 창조했다. 그는 단 한 번도 캔버스와 물감 혹은 다른 관례적인 미술 매체들을 가지고 작업할 생각이 없었던 것 같고, 미술을 장식적인 것으로 생각해본 적도 없는 것 같다. 그가 미술에 입문하게 된 발판은 시에 있었다. 그가 받은 문학, 철학, 심리학, 그리고 사회학 교육 덕분에 그는 말을 이용하여 시간을 타고 전개하는 표현 형식들을 선호하는 경향이 있었다. 아콘치의 작품 제목들은 심지어 시처럼 지어진다. 예컨대, 〈지금 우리가 있는 곳(도대체 우리는 누구인가?)〉의 믿기 어려울 만큼 단순한 두 문장들이 암시하는 바는 각 구절의 첫 단어들에 의해 확장된다. "지금"은 평생 이어지는, 삶의 방향들에 대한 날 선 이슈들을 끌어들인다. "도대체"라

는 꼬리표는 집단적 정체성에 관한 형이상학적 사변을 일으킨다. 이 것들이 이 획기적인 작품의 주제를 규정한다.

아콘치는 종종 그가 작가로서의 경력을 그만둔 것은 "물리적 공간이 제한적"이기 때문이었다고 말하곤 했다. 그가 제한적이라고 생각한 것은 그가 글을 쓰는 방이 아니었다. 제한적인 것은 그의 단어들이 등장하게 되는 지면이었다. 그의 창조적 노력이 인쇄된 지면에서 튀어나와 공간을 차지했을 때 그는 미술가가 된 것이다. 문자 그대로, 그의 미술 활동은 물리적 한계들을 탐색한다. 그러나 물리적 한계들은 단순히 조각에 관련된 문제가 아니다. 그것은 심리적 장애물들과 사회적 구획들의 문제도 전달한다. 아콘치는 사적인 것과 공적인 것, 내 것과 네 것, 조절과 의존 사이에 놓인 승인된 경계선을 변경한다. "작품 제작의 목표는 사람들이 들어선 모종의 공간, 그로부터 거꾸로 자신의 문화와, 그 문화와의 관계에 대한 정보를 얻을 수 있는 공간을 창출하는 것이다."[1]

아콘치가 위반하는 또 다른 경계는 미술의 구성요소를 둘러싼 경계이다. 그의 경력을 구성하는 참신한 활동들은 이 경계를 그 어느 때보다 더 파고들 수 있는 것으로 만든다. 미술가로서의 그의 첫 번째 목표는 종이를 없애고 대신 그 자신의 몸을 그가 자국을 남기는 표면으로 사용하는 것이었다. 〈트레이드마크들〉(1970)에서 아

콘치는 자기 자신을 깨물어, 이빨 자국이 그의 살에 깊은 흔적을 남기게 만들었다. 하지만 여기서는 글쓰기에서와 마찬가지로, 미술품(그의 몸)은 스스로를 담고 있었으며, 그런 점에서 능동적인 미술가를 관람하는 청중들로부터 분리시키는 경계를 암묵적으로 지닌 것이었다.

청중을 끌어들인 작품으로 (비록 그것이 단 한 사람뿐이었긴 해도) 〈따라가기 작업〉(1969)이 있다. 이 작품에서 아콘치는 길에서 만난 낯선 사람을 그가 사적인 장소로 들어갈 때까지 따라갔다. 미술가는 낯선 사람의 결정에 따르고 있는 것이었으므로, 청중이 능동적인 반면 미술가는 수동적이고 권한이 없는 셈이었다. 대중과의 균형 잡힌 교환을 추구하는 가운데, 아콘치는 그의 사생활을 둘러싸고 있는 경계를 해체할 방법을 고안했다. 〈우편배달 지역〉(1970)에서 그는 그의 개인적 편지가 뉴욕현대미술관(MoMA)에 배달되게 해놓았으며, 그곳에서 그 편지는 〈정보〉라고 명명된 전시가 진행되는 동안 공개적으로 진열되었다.

아콘치는 미술가로부터 청중에게로, 또 청중으로부터 미술가에게로 이르는 양방향 전달방식을 고안함으로써 또 다른 경계도 넘어섰다. 〈요청〉(1971)에서 눈가리개를 한 아콘치는 쇠지레와 납으로 된 파이프 두 개를 들고서는 계속해서 고래고래 소리를 질러댔다. "날 좀 혼자 내버려둬!" 세 시간 동안 그는 스스로를 광란 직전까지 끌고 갔는데, 대담한 방문객들은 그에게 도전해 덤볐고, 혹자는 자신들의 소심함을 인정하고 뒤로 물러났다. 두 반응 모두가 작품의 의도를 충족시킨 것이었다. 왜냐하면 각각의 반응은 먼저 행위를 필요로 했기 때문이다. "나는 대중의 의견을 결코 무시하지 않는데, 이때 대중의 의견이란 대중의 감상을 뜻하는 것이 아니라 대중의 심사숙고를 뜻하는 것이다… 사람들은 내가 하는 모든 작품의 한 부분이다. 나는 반응의 범위들도 예견한다."[2]

하지만 미술가와 관람객 사이에는 또 다른 폐쇄회로가 남아 있다. 아콘치는 미술작품으로부터 그 자신을 제거하고, 수많은 사람들의 자발적 참여를 통해 정서적으로 충전된 장을 창조해냄으로

상 그 경계를 돌파했다.

써 그 경계를 돌파했다. 〈지금 우리가 있는 곳〉은 이러한 노력에 속한다. 소리는 이 작품에서 다섯 가지 구분된 역할들을 수행한다. 그것은 방문객들을 둘러 감싸며, 아콘치가 부단히 추구해온바, 대중들과의 비매개적인 교환의 촉매가 된다.

끌어들임: 마샬 맥루한이 관찰한 바와 같이, 인간의 몸에는 귀덮개가 없다. 우리가 소리를 차단할 수 없기 때문에, 청자들은 몸에서 되울리는 자극들에 빠져들게 된다. 이 자극들은 벗어날 수 없으며, 없앨 수도 없다. 아콘치는 압박에 대해 심사숙고하게끔 만드는 주제를 선택하여, 소리의 폭정을 적절히 이용한다. 〈지금 우리가 있는 곳〉은 미술계에 만연한 무정한 경쟁에 관해 진술한다.

공간 구조: 청각적 요소들이 미술계 내에서의 명성의 우열을 가늠하는 물리적 척도가 되었다. 귀는 소음의 위치를 추적하기 때문에, 소리는 조각의 매체로 채용이 가능하다. 아콘치는 소리를 이용해 안과 밖을 차이 나게 하고 높은 곳과 낮은 곳을 차이 나게 함으로써 〈지금 우리가 있는 곳〉의 손에 잡히지 않는 뼈대를 세운다. 이 작품에서 소리는 미술계의 스타와 스타가 되려고 애쓰는 사람들 사이의 대립을 극적으로 보여준다.

공간 역학: 귀에 대고 속삭이려면 사람들이 서로 가까이 서야만 한다. 속삭임은 매우 친밀하고 개인적이다. 고함은 멀리까지 퍼져나가며, 주목을 끌거나 분노를 표현하기 위해 사용된다. 일정한 패턴이 없는 소리는 듣는 사람들을 어리둥절하게 하고, 정신병자 같다는 느낌을 불러일으킬 수도 있다. 아콘치는 방문객들을 이 모든 청각적 조절 형식들에 노출시킨다. 소음이 그들의 행위를 촉구한다.

표현 매체: 아콘치는 소음, 목소리, 악기를 지휘하면서 소리의 감성적 폭 전반을 활용한다. 반복이 주는 최면 효과, 진폭과 빠르기의 급격한 변화에서 생기는 혼미함, 끝도 없는 말 공세로 인한 압박감 등도 이에 포함된다. 그것들은 선명한 정서적 울림을 일으키며, 수동적인 수용을 결코 허용하지 않는다.

콘텐츠: 오디오테이프는 이야기 전개에 구조를 부여하고, 작품의 서사를 전달한다. 테이프에 녹음된 분명하게 구분되는 목소리는 아콘치의 것인데, 그는 자신의 말하는 방식에 대해 "음란전화 목소리에 대해 당신이 예상할 법한 것"[3]이라고, 그리고 "성적 연상으로 가득 찬 목소리(험프리 보가트나 아이다 루피노처럼), 또, 깊은 곳에서 울려나오는 듯한, 그래서 친밀감과 진실함 뿐 아니라 뭔가 깊고 어두운 비밀도 있을 것만 같은 목소리"[4]라고 묘사한다. 프랑스산 독한 담배를 끊임없이 피워댄 덕에 걸걸해진 목소리로 아콘치는 매혹적인 말들을 쏟아낸다.

〈지금 우리가 있는 곳〉은 1976년 조나벤트 갤러리에서 기획되었다. 이 명망 있는 갤러리는 미국(당시 동시대미술의 국제적 본부였던)에서도 뉴욕(미국에서 미술의 수도라 할), 그 중에서도 소호(뉴욕의 중심적인 미술구역인), 거기서도 웨스트브로드웨이(소호의 대동맥이라 할 수 있는)에 자리하고 있다. 아콘치는 미술계 정치의 진원지라 할 만한 이 위치를 십분 활용했다. 그의 미술작품을 수행하는 등장인물들은 갤러리 방문객들인데, 이들은 소호의 광적인 경쟁에 동참하는 실제 대중들이다. 아콘치가 설명하듯이, "나는 갤러리를 다시 디자인하고 다시 꾸미기 위해 여기 있다. 나는 (행위를 해보기도 전에) 미리 규정되어버린 대중들을 위한 행위 디자이너로서 일한다."[5]

이 작품에서 갤러리는 두 구역으로 나뉜다. 들어갈 수 없는 봉인된 방과 아무것도 놓여있지 않은 긴 탁자가 있는 열린 회랑이다. 탁자 양쪽으로는 등받이 없는 의자들이 줄지어 놓여 있다. 탁자는 방을 가로질러 40피트나 뻗어 있었지만, 외벽에 이르러서도 멈추지 않았다. 탁자는 3층 창문 바깥까지 뻗어나가, 길 위에 떠 있는 널빤지 혹은 다이빙대 같은 모습이 되었다.

이 시각적 구성요소들은 사진으로는 전달될 수 없는 청각경험에 의해 풍성해졌다. 녹음 테이프가 갤러리의 두 구역 모두에서 끊임없이 틀어졌다. 불특정한 군중의 웅얼대는 목소리가 봉인된 방 쪽에서 들려왔고, 한창 진행 중인 회의 소리가 탁자/널빤지와 의자

가 있는 방을 가득 채웠다. 한쪽 방의 혼돈과 나머지 방의 정돈 사이의 대조는 다른 소리들이 더해지면서 극적인 것이 되었다. 무질서는 끊이지 않는 의사봉 두드리는 소리, 질서를 확립하려는 헛된 시도에 의해 극대화되었다. 회의 분위기는 시계의 째깍대는 소리에 의해 더욱 강화되었다. 그것은 잘 조절된 일정, 약속, 시간표의 인상을 끌어들였다. 이 녹음된 소리들은 모여 있던 사람들 각각의 사회적 역동을 생생하게 만들었다. 비록 갤러리에 실제로 모습을 드러낸 것은 방문객들뿐이기는 했지만 말이다.

이 글이 초점을 맞추고 있는 청각적 서사는 시계의 째깍거리는 소리와 함께 생겨나는 것 같다. 아콘치의 목소리는 회의 주재자의 역할로 들린다. 그는 개인들의 의견들을 구하고 있는데, 이들의 현전은 탁자 주변에 놓인 등받이 없는 의자들에 의해 암시된다.

이제 모두 모였군요⋯
(당신의 생각은 어떻습니까, 밥?)

이제 원안으로 돌아가⋯
(당신의 생각은 어떻습니까, 제인?)

우리는 계속 이 문제에서 맴돌고 있군요⋯
(그런데 당신의 생각은 어떻습니까, 빌?)

이렇게 생각해볼 수도 있겠네요⋯
(그런데 당신의 생각은 어떻습니까, 낸시?)

이제 그것을 채택할까요, 아니면 기각할까요⋯
(그런데 당신의 생각은 어떻습니까, 조?)

우리는 우리가 할 수 있는 것을 채택해야⋯
(그런데 당신의 생각은 어떻습니까, 댄?)

그것이 마땅한 것 같은데⋯
(그런데 당신의 생각은 어떻습니까, 바바라?)

이제 만족스러운⋯
(그런데 당신의 생각은 어떻습니까, 존?)

이 공허한 격식은 그 어떤 일도 완결하지 않는다. 회의는 격식을 차린 의식에 불과하다. 갑자기, 동력학에 놀랄 만한 변화가 생긴다. 어떤 목소리가 선언한다. "우리는 우리가 실패했다는 것을 아니까…." 순간 시계의 째깍거림은 멈추고, 매우 빠른 속도로 연주되는, 긴장감을 고조시키는 바이올린의 소리가 그것을 대신한다. 갑작스런 외침이 들린다. "일어나세요! 자리를 바꾸세요! 일어나세요!" 뒤

이어, "앉으세요! 모두! 제자리에 앉으세요!"

이 소리는 상상 속의 회의 참석자들이 탁자 주변에서 새 자리를 차지하기 위해 서로 다투는, 난리법석 자리 바꾸기 장면을 암시한다. 아콘치는 음악에 맞추어 자리를 차지하는 게임의 미친 버전을 고안해내었다. 누가 우두머리가 될 것인가? 누가 좌우의 부하들이 될 것인가? 누가 제거될 것인가? 누가 쫓겨날 것인가? 테이프는 계속된다. "(하지만 하나밖에 안 남았다. 그 하나로 무엇을 할까? 그 하나를 어디에 둘까? 그 하나로 무엇을 할까?...)" 이 말들은 창밖까지 뻗어나간 탁자의 당혹스러운 연장을 추방에 대한 희비극적인 상징으로 변모시킨다. 그것은 갱들이 사용하는 널빤지의 불길한 외양을 덧입게 된다. 방문객들은 낙오자는 널빤지로 걸어 나간다는 사실을, 이 시기 동안 미술계를 지배했던 전설적인 경쟁 구도의 또 하나의 희생양이 된다는 것을 깨닫게 된다.

소호의 이 명소를 방문하는 대부분의 방문객들은 "이 탁자의 자리 하나"를 얻기 위해 경쟁하는 미술가들이다. 출구가 없는 방에서 전해져 오는 다툼 소리, 잡아채는 소리, 외치는 소리는 그들의 존재 상태를 명확히 보여준다. 하지만 아콘치는 그들에게 단순한 "승패" 시나리오를 제시하지는 않는다. 그는 탁자 옆에 자리를 받은 사람들조차도 보통은 불우하다는 사실을 보여준다. 청각 텍스트는 이제 일련의 구절들을 내뱉는다. 각각의 구절들은 모인 사람들의 골치 아픈 삶을 기술하는 긴 이야기의 마지막 문장인 듯하다.

그래서 가족들은 그해 겨울 우리가 너를 잃어버렸을 때 울었다.

그래서 우리는 유괴범의 몸값 요구에 응했다.

그래서 너는 너 자신을 비난한다. 그래서 너는 너의 말버릇을 힐난한다.

그래서 너는 이론을 실천에서 분리할 수 없다.

그래서 너는 사실을 허구로부터 구분할 수 없다.

그래서 너는 다시 밖으로 나와 우리와 함께 앉아서, 네가 공장에서 태업을 했다고 말했다.

이 연속된 문장들은 다음과 같은 단언으로 끝을 맺고 있다. "그래, 지금은 1917년이다. 그래, 지금은 1968년이다. 그래, 지금은 1996년이다." 이는 과거에도 존재했으며 미래에도 분명코 그러할, 선택받은 소수들마저 피할 수 없는, 불행한 삶의 조건에 대해 암시한다.

다시 의사봉 두드리는 소리와 "정숙! 정숙! 정숙!"이라고 외치는 소리가 들린다. 군중들의 말소리가 들린다.

우리는 민중이다. 우리가 민중을 가졌다.
우리가 민중을 만들고, 우리가 민중을 구성한다.
우리는 우리가 원하는 모든 민중을 가졌다.
우리는 우리가 필요로 하는 모든 민중을 가졌다.

군중들의 소음이 잦아들면, 어떤 목소리가 불안을 일으키는 일련의 모순을 노래한다.

그리고는 너는 계속하라고 말했다.
그리고는 너는 그만하라고 말했다.
그리고는 너는 네라고 말했다.
그리고는 너는 아니오라고 말했다.
그리고는 너는 죽이라고 말했다.
그리고는 너는 죽으라고 말했다.
그리고는 너는 앞이라고 말했다.
그리고는 너는 뒤라고 말했다.
그리고는 너는 …라고 말했다.

시계가 다시 째깍거리기 시작하고, 심문은 댓구를 이루는 새로운 선택지들, 새로운 참가자들의 이름과 더불어 계속된다. 바이올린 소리와 "일어나세요! 자리를 바꾸세요! 일어나세요!"라는 외침이 새롭게 들린다. 권력을 향한 경쟁이 반복된다. 우위를 점하려는 필

사적 책략이 재개된다.

미술계는 비즈니스, 정부, 심지어 가정에서의 관계에도 똑같이 적용될 수 있는 인간 역학의 모델을 제공한다. 이 모든 곳들에는 스타와 조연이 있다. 이것이 인간들의 상호작용에 유혹, 기만, 권력 남용, 동맹, 그리고 분쟁이 불가피하게 개입하는 까닭이다. 스타는 혼자 존재할 수 없다. "나는 세상에는 이런저런 부분들이 있지만, 각각의 부분은 전체 속에서가 아니면 가치가 없다는 생각을 이용하기 시작했다. 야구팀에서와 마찬가지이다. 2루수 혼자서는 아무 것도 아니다. 2루수가 나머지 팀원들과 조합을 이루었을 때만 의미가 있는 것이다."[6] 〈지금 우리가 있는 곳〉을 방문한 사람들은 그들이 성취한 것보다는 그들의 좌절에 더 무게를 둔다. 이 주제는 아콘치가 이후에 제작한 영화, 비디오, 놀이터, 그리고 다른 상호작용 조각들에서도 다시 등장한다.

최근에 제작한 소리 작업들 중 세 사례들이 "사람들이 뒤늦게 깨닫고 놀라게 될, 사람들을 조금씩 확실성과 권력 장악으로부터 벗어나게 할 모종의 상황을 제공하려는" 아콘치의 단호한 노력을 이어가고 있다.[7]

〈개조가 가능한 조개 쉼터〉(1990)는 다섯 가지의 서로 다른 가정용품(침대, 골방, 아치, 텐트, 안락의자)으로 사용될 수 있도록 설정된 거대한 크기의 조개껍질이다. 그것은 리드미컬한 바다 소리를 내는데, 이는 가정생활에서 들을 수 있는 상투적인 소리들(라디오, 스테레오 오디오, TV의 소리들)과 대조를 이룬다.

〈가정 오락실〉(1991)에서는 남녀 인형들이 성인들을 위한 다기능 장난감으로 개조되어 있다. 이 해부학적으로 수정된 장난감에는 세 개의 구멍이 있다. 아콘치는 하나에는 섬광전구를 집어넣고, 다른 하나에는 오디오 스피커를 집어넣는다. 세 번째 것은 엉덩이 높이에 있으면서 관객들에게 보란 듯이 성적인 연상을 불러일으킨다.

아콘치의 억누를 수 없는 뻔뻔함은 〈조정 가능한 벽 브라〉

(1990-91)에서 절정을 이룬다. 높이 8피트에 가로 21피트는 통상적인 벽면의 크기이다. 그것도 벽처럼 거친 회반죽으로 만들어져 있고, 금속 선반이 달려 있다. 하지만 재미있게도, 그것은 벽면처럼 평평하지 않고, 봉긋이 솟아있다. 브라는 조정이 가능하며, 의자, 침대, 혹은 방을 나누는 가벽으로 쓸 수도 있다. 조명과 오디오 시스템을 갖추고 있어서, 그것은 라디오, 스테레오 오디오, TV에서 나오는 재잘대는 소리와 깊은 숨소리가 뒤섞여 녹음된 것을 들려준다. 그리하여 그것은 섹스, 휴식, 퇴행이 유쾌하게 뒤섞인 경우를 보여준다.

아콘치는 갤러리를 "실험실"에 비유한다. 거기서 미술가는 사회적 관습을 개정하는 "행위 디자이너" 역할을 한다. 하지만 이것은 이 미술가의 변절자적인 노력에 대한 유비로서는 너무 점잖은 듯하다. 아콘치의 작품은 확고한 부르주아적 가치들에 대한 게릴라 공격으로 더 잘 정의될 수 있을 것이다. 갤러리는 그의 치고 빠지기 전술이 수행되는 전투지역이다. 녹음된 소리와 텍스트는 민감한 부분을 자극하고, 신념체계를 붕괴시키며, 사회적 규범들을 조롱하고, 불안감을 이용하는 막강한 무기들이 된다. 때로 그것들은 관람객들을 살짝 귀찮게 하는 정도이기도 하지만, 더 많은 경우에는 스트레스 상태를 유발함으로써 관람객들을 의도적으로 괴롭힌다.

미술제작에 대한 이러한 접근방식은 치유적이기보다는 진단적이다. "나는 현존하는 질서를 뒤흔들고 싶기는 하지만, 이상적인 체제라는 것이 어떤 것이어야 할지는 정말이지 모르겠다. 나는 미술이란 반제도적(anti-institution)이라고 생각한다. 무엇이건 경직된 것에 대해서라면 나는 그 반대의 것을 원한다."[8] 이런 이유로 아콘치는 인간 조건에 관한 그의 감정을 표현하기를 거부하며, 다음과 같이 주장한다. "감정이입으로 귀결되는 미술은 실패이다. 감정이입은 비능동적이다. 감정이입은 행동으로 이어지지 않는다."[9] 하여 그는 미술관 관람자들을 괴롭히고, 자극하고, 모욕을 주고, 또 우쭐하게 만들어서 그에 대한 반응이 넘쳐난 끝에 행동과 행동방식에 지속적인 변화가 생겨나게끔 한다.

〈지금 우리가 있는 곳〉은 어떤 충고도 하지 않지만, 그것은 분명 경고를 해준다. 투덜대는 군중을 헤치고 나아가려는 사람들은 보도에 품위 없이 머리를 처박을 위험을 감수해야 한다. 아콘치의 허스키하고 단조로운 목소리가 읊조린다. "나는 사람들이 뛰어넘기를 원하지 않는다. 그것은 역동적이긴 하지만, 매우 제한된 결과만을 낳을 것이다."[10]

[아콘치 후기]

화가와 조각가들은 보통 극적인 순간을 묘사하거나 일련의 이미지들을 제시함으로써 이야기를 전한다. 로리 시몬스의 극화된 타블로는 전자의 사례를 제공한다. 자는 사람들을 찍은 소피 칼르의 사진 기록은 후자의 예이다. 소리를 끌어들이는 것은 이야기 전개의 자연스러운 매개인 시간의 요소를 도입함으로써 미술의 이야기 전달능력을 비약적으로 확장시킨다. 소리는 테이프에 녹음된 형태로 시각미술에 들어가기도 하는데, 비토 아콘치, 아말리아 메사-바인스, 길버트 & 조지, 마이크 켈리, 그리고 바바라 크루거의 작품에서 그러하다. 소리는 또한 비디오의 형태로 작품에 도입되기도 하는데, 오를랑, 마이크 켈리, 그리고 캐롤리 슈니먼의 작품에서 그러하다. 토니 도브의 작품에서는 소리가 가상현실의 형태로 들어가고, 제임스 루나와 요제프 보이스의 작품에서는 육성의 형태로 들어간다.

31 마이크 켈리
Mike Kelley
: 후줄근함

- 1954년 미시간 주 디트로이트 출생
- 미시간 대학교 (앤아버) 미술 학사
- 캘리포니아 미술학교 (발렌시아) 미술 석사
- 캘리포니아 로스앤젤레스 거주

마이크 켈리는 중고품 할인점에서 구입한 낡고 더러운 장난감들을 전시하여 미술가로서의 명성을 얻었다. 그것들은 아름답지도, 세련되지도, 정교하지도, 희소가치가 있지도, 기분을 좋게 만들지도 않는데, 미술품 수집가들은 그의 작품에 열광적으로 큰돈을 지불한다. 언젠가 켈리는 "나는 게으른 미술가라고 비난받지 않을까 두려웠다"고 고백했다.[1] 무엇이 한 미술가로 하여금 자신의 미술과 그 자신을 기꺼이 웃음거리가 되도록 하는 것일까? 분명히 켈리는 그런 위험이 감수할 만하다고 생각했다. 그는 미술이란 별생각 없이 받아들여져 사회적으로 각인되어 있으면서 종종 해를 끼치기도 하는 이상형들과 목표들의 허를 찌를 수 있는 기회라고 여긴다.

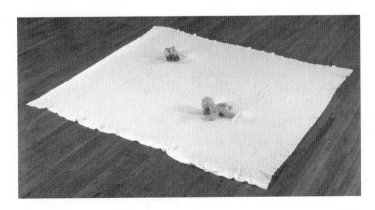

마이크 켈리
〈Shift〉, 1990.
봉제인형들과 담요,
83 × 89 × 7 in.
© Norman Stone and
Norah Sharp Stone

마이크 켈리
〈상호관계〉, 1991.
봉제인형들, 플라스틱,
철사, 가변설치.
© Mike Kelley and Metro
Pictures, New York

거버 이유식 광고에 나오는 아기, 미쉐린 타이어 광고 속의 아기, 팸퍼스 광고의 아기, 존슨즈 샴푸 광고의 아기, 갭 광고의 아기, 그 밖에 대중문화에서 등장하는 수많은 아기 이미지는 어김없이 너무나 사랑스럽다. 그와 비슷하게, 반짝이는 눈을 가진, 유순한 성질의, 이제 막 목욕을 마친 듯 분홍빛으로 빛나는 볼을 가진 아기 그림이 미술사에도 넘쳐나는데, 예컨대 16세기에는 라파엘의, 17세기에는 니콜라 푸생의, 18세기에는 프랑수아 부쉐의, 19세기에는 피에르-오귀스트 르누아르의, 20세기 초에는 마리 카사의 작품들이 있다. 그와 같은 이상화된 아기 이미지들은 서구인들의 정신에 너무나 뿌리깊이 박혀 있어서, 하나의 이상형이 아니라 잠정적인 규범에 더 가까운 듯하다. 이러한 이미지들이 부모들의 기대치를 좌우하게 되었다는 사실에 대한 증거도 있다.

이러한 이상화된 아기 그림의 심리적 효과는 어떤 식으로 미술의 형태로 옮겨지게 될까? 디트로이트의 블루칼라 가정에서 태어

나, 거리에서 벌어지는 인종시위, 어린이 TV 프로그램, 윌리엄 버로의 아방가르드 영화를 동시에 보며 자란 백인 소년의 미술, 성당부속학교에 다녔지만 영성과 사이언톨로지에 심취했던 이의 미술, 칼하인쯔 스톡하우젠의 음악뿐만 아니라 이기 팝과 스토게스, 블랙플랙, 마이뉴트멘, 엑스, 점스, 블래스터스의 음악을 들었던 이의 미술, 매드 매거진을 보는 동시에 테오도르 아도르노, 앙토냉 아르토, 데이빗 크로넨버그의 철학적 논문들을 읽었던 이의 미술, 화이트 팬더스에 참여했고 정크푸드를 먹었으며 무정부주의를 조장했고 학생운동에 관여한 동시에 얼터너티브 밴드인 소닉 유스 앤 디스트로이 올 몬스터스에서 연주를 했던 이의 미술에서라면 말이다.

마이크 켈리는 이처럼 잡다한 형태의 담론들 속에서 그 자신의 유창함을 키워나간다. 그것들은 그의 영민하고 날카로운 문화 진단의 기반이다. 하지만 그의 작품을 남다르게 만드는 것은 그의 경험의 폭만이 아니다. 그가 인정받는 이유는 많은 부분 그가 이러한 노력에 적용하는 정신적 태도 덕분이기도 하다. 켈리는 아동기의 순진무구함과 성년기의 사회화 사이에 자리하는 인간발달의 고통스러운 단계를 고스란히 간직하고 있다. 그는 사춘기의 황량한 과잉 상태 속에서 끝없이 허우적거린다. 켈리는 호르몬이 추동하는 호전적 상태에 고착되어버렸다. 그의 미술은 십대들의 고단한 체험들처럼 냄새나고 허접하고 난리법석이다. 현대적 삶에서 가장 경멸받는 요소들이 그가 자신의 소재를 선택하는 메뉴판이 된다. 그는 폐품, 배설물, 여드름, 구취, 요실금, 안경, 관, 발기부전 등을 탐구한다.

이와 유사하게, 그의 작품의 미학적 요소들 역시 사회적으로 승인된 미와 가치의 정의에 반한다. 그는 평범하고, 조잡하고, 싸고, 낡고, 더럽고, 진부한 것들에 이끌린다. 켈리는 몰취미한 것들을 작품으로 틀 지우고, 불쾌하다는 꼬리표가 붙은 대상들로 기념비를 창조해낸다. 이 미술가는 대부분의 사람들이 경원시하는 사물들에 관한 자신의 특별한 편향에 대해 "죽음을 품어내는, 그리고 몸을 물건들을 소진하는 기계 혹은 스스로 소진되어가는 기계로서 보여주는 것이라면 무엇이건 품어내는"[2] 경향으로 묘사한다. 작업을 할

때면 그는 먼저 그 대상에 파토스를 얹어서 당신이 그것을 좋아할 수 없게끔 만든다. "당신이 그것을 발로 차버리고 싶어진다고 해서 그 사태에 대해 유감스러워할 필요는 없다. 그것이야말로 내가 그 사물, 당신이 대단하다고 쳐줄 수 없었던 미술작품을 가지고 끌어내고 싶었던 것이며, 당신은 그것을 그보다 더 잘 대할 수 없을 것이다."[3]

켈리가 처음으로 주목받게 된 1980년대는 일명 그런지라고 알려진 대항적인 패션이 대유행하던 시기였다. "그러비"와 "딘지"를 결합하는 취지로 만들어진 그 이름은 예쁘게 단장하고 꾸미는 미학에 저항하는데, 이는 그 미학이 상업적 주류와 동일시되었기 때문이다. 우리 주변에서 밝고, 새롭고, 다채롭고, 시각적으로 호소력 있는 사물들은 대부분 소비자들을 유혹하기 위해 광고주들에 의해 디자인되고 생산자들에 의해 포장된 것들이다. "예쁜"이라는 말은 순수하지 않고 작위적으로 보이게 되었다. 추함과 굴욕이 그것들에 대항하는 영예로운 해독제가 되었다. 켈리의 추한 미술작품들은 그런지의 자기 훼손을 공유한다. 양자는 공히 마케팅 효과로부터의 해방을 추구한다. 켈리의 조각에 쓰인 소재들과 미적 요소들은 모두 "걷어차기" 딱 좋다. 그는 우리의 역사책들에서 편집되어 배제된 것(애국심, 고상함, 고급미술 등의 명분에 의해 억압되어온 지저분한 세부들)을 즐긴다. 그의 무절제와 무분별은 열심당원의 수준이었다. 그의 작품을 경험하는 것은 마치 안전벨트가 없는 폭주열차를 타는 것과도 같다. 관람자는 코너를 돌 때 몸이 기울 듯 과거의 친숙한 표지판들을 쌩하니 지나쳐 진실에 곤두박질치게 된다. 파괴되어 잔해로 남은 것은 예법과 멸균된 버전의 역사이다.

몇몇 작품에서 켈리는 과도할 정도로 투쟁적이다. 예컨대 그가 수퍼맨을 성기가 과장된 남색꾼으로 바꿔놓는다든지, 대법원 건물을 옥외화장실로 바꿔놓는 경우가 그렇다. 다른 몇몇 작품들에서 그의 묘사는 당황스러우리만치 정확하다. 그간 역사에서 간과되어 왔던 사실들을 소환하면서 켈리는 소중하게 여겨져온 문화적 아이콘들을 그들의 영예로운 자리에서 쫓아낸다. 자살이 마크 로스코

의 업적을 기린다. 핏자국이 에이브라함 링컨의 역사적 역할을 상기시킨다. 나치즘은 플라톤의 유산으로 등장한다.

　어머니와 아이라는 소재를 둘러싼 규칙과 예상, 망상이 한 무더기나 된다는 사실이 모자관계를 켈리의 면밀한 탐구의 특별한 표적으로 만들었다. 어머니와 아이 사이의 유대관계는 사회에 의해 존중되고 신에 의해 축복되며, 고급미술에 의해 기록되고 홀마크 카드와 브래디 번치(70년대 미국 방송의 패밀리쇼)에 의해 더욱 강화된다. 이 모든 권력집단들은 신화적인 이상형을 그려낸다. 어머니들은 순수하고 자기희생적이고 온화하며, 가정의 신성함을 유지하기 위해 기꺼이 헌신한다. 아이들은 순진하고 순종적이고 사랑스러우며, 자기 어머니에게 공손히 감사할 줄 안다.

　이 신화를 산산조각낼 때, 켈리는 봉제인형을 가족에 대한 이 이상화된 시각의 상징물로 사용한다. 하지만 그의 인형들은 아동기에 대한 낭만적인 관념을 구현하는 동시에 건전한 가정생활에 대한 강력한 은유로 작동하는 파스텔 색조에 커다란 눈망울, 웃는 얼굴, 둥글둥글한 몸을 가진 귀여운 피조물들이 아니다. 켈리는 영리하다. 그는 이 기성 은유의 의미를 뒤집고, 그 사탕발림식의 속성들의 가면을 벗긴다. 그가 작품을 구성하기 위해 선택하는 인형들은 종종 중고품에다 더러워진 것들이다. 부분부분이 떨어져나가고 없을 수도 있다. 귀가 해졌을 수도 있다. 사실, 이 인형들이 소중한 장난감에서 쓰레기로 전락했다는 점은 수집이라는 켈리의 방법에 의해 명확해진다. 그는 인형들이 원주인에게 버려진 뒤 가게 된 중고품 가게나 벼룩시장에서 그것을 구입한다. 그런 뒤 그는 이 가여운, 이름도 없이 버려진 것들의 부품을 교체하고 재조합하여 미술갤러리라는 엘리트 환경 속에서 전시하고, 그럼으로써 미국식 가정이라는 제도에 관한 비참한 진실을 드러낸다.

　켈리는 자신의 소재를 재현하지 않는다. 그는 그것을 직접 제시한다. 관례적인 미술 매체들은 중립화를 일으키는 요소들이라는 이유로 거부된다. "만약 당신이 어떤 것들에 대해 이야기하고 싶다면, 당신은 그것들을 미술 매체들로 치환해서는 안 된다. 봉제동물

인형들을 택해라. 중요한 것은 그것들의 감각 가능한 현존이다. 당신은 그것들을 드로잉으로 담아낼 수 없다. 또한, 그것들이 더럽고 냄새까지 난다면, 당신은 그것 역시 담아낼 수가 없다."[4]

그는 그 자신의 공헌은 (물론 가장 성공적일 경우) 사실상 비가시적인 것이라고 기술한다. "나의 인형들이 제 역할을 한다면, 관람자들은 미술가의 심리상태를 반추하는 것이 아니라 우리 문화의 심리상태를 반추하게 된다."[5] 인형들에 의해 폭로되는 문화적 심리상태라는 것은 그것들을 가지고 노는 아이들에게만 적용되는 것이 아니다. 그것은 인형들을 만들고 구매하는 어른들에게도 적용된다. 대량생산된 것이건 수공생산된 것이건 간에 인형들은 아동기에 대한 성인의 관념을 분명히 드러낸다. "인형들은 아동에 관한 너무나도 이상화된 관념을 재현하기 때문에, 당신이 더러운 인형을 보게 된다면 당신은 지저분한 아동에 대해 생각하고, 결국에는 기능장애에 빠진 가정을 떠올리게 될 것이다. 실은 이것이야말로 오독인데, 왜냐하면 인형 자체가 아동에 관한 기능장애적인 상이기 때문이다. 그것은 죽은 아동의 상, 가정이라는 집합 관념에 의해 생산된 불가능한 이상형이다. 부모들에게 인형은 완벽한 아동상을 나타낸다. 그것은 깨끗하고, 꼭 끌어안고 싶고, 성구분이 없다. 하지만 그 대상이 낡아지는 순간, 그것은 그 기능을 할 수 없는 기능장애의 상태에 봉착한다. 그것은 아동 고유의 특징들을 덧입기 시작한다. 그것은 아이들처럼 냄새가 나고, 진짜 사물들이 그러하듯 망가지고 더러워지기 시작한다. 그러고 나면 그것은 공포스러운 대상이 되는데, 이는 그것이 인간을 실상대로 보여주기 시작하기 때문이다. 그리고 그 순간 그것은 아이의 손에서 탈취되어 버려지게 된다. 우리 문화에서 봉제동물인형은 이상화된 이미지를 그려내는 가장 분명한 사물이다. 모든 물품들이 그런 이미지들이지만, 인형은 그 어떤 것보다도 더 확실히 물품으로서의 인간을 그려낸다. 그 덕분에 그것은 소모의 정치학에 관해 가장 많은 이야기를 담고 있기도 하다."[6] 손상되고 더러워진 인형은 어린이들이 그 이상을 성취할 수 없다는 사실에 대한 반박할 수 없는 증거를 제공한다. 이 장난감을 사용한

아이가 늘 사랑스럽고 아무에게도 해를 끼치지 않는 순종적인 아이는 아니었던 것이다.

이처럼 "더러워진" 사물들을 참조하는 것이 암시하듯이 켈리는 미국식 가정생활에 대한 뿌리 깊은 신화를 폭로하며 정곡을 찌른다. 이는 현실 속 어린아이의 애착으로 인해 마모된 장난감들을 실제로 제시함으로써 가능하다. 중고품 가게에서 그런 인형을 하나 사서 수선한다는 것은 어떤 어머니가 아이가 애지중지하던 인형을 버렸고 따라서 최소한 그 순간에만큼은 인형을 돌보지도, 참아주지도 않았다는 것을 암시한다. 이 장난감 조각들이 마음을 불편하게 하는 까닭은 아마도 그것들이 진짜 아이들에 의해 야기되는 힘겨움을 되비치기 때문일 것이다. 켈리의 조각들은 마음을 어지럽히는 물음들을 불러일으키기 때문에 "위협적인 대상들"이다. 부모들은 그들의 아이들을 자기 아이들의 장난감을 다루는 방식으로 다루는가? 다시 말해 아이들이 더 이상 이상형에 부합하지 않을 때는 아이들을 거부하는가? 버려진 장난감들은 어머니들의 실망과 좌절의 증거인가? 현실 속 아이들은 그들이 도달할 수 없는 이상형과 비교당하면서 고통을 겪는가?

〈아레나 #2 (캥거루)〉(1990)에서는 어떤 아이가 실제로 사용하던 안정용 담요가 허구적으로 구성된 출산의 배경막이 된다. 이 출산은 장난감 캥거루에 의해 연기되고, 꼭 끌어안아주고 싶은 두 마리 코끼리 인형, 파란 코끼리와 분홍 코끼리 인형에 의해 목격된다. 그 담요는 수선이 되지 않아 한심한 모양새이다. 그 빛바랜 색과 너덜거림은 현실 속 어떤 아이가 그것을 끌어안고서 안정감을 찾으려 애썼다는 사실을 입증한다. 이 안정감, 안전한 안식처는 캥거루의 주머니로도 암시된다. 한때는 이 담요에 그토록 강한 애착을 가지고 있었던 어린아이가 종국에는 그것이 필요 없을 만큼 자라게 되었다 하더라도, 그것이 버려졌다는 사실은 그것이 한때나마 지니고 있었던 의미에 대한 경시를 나타낸다. 그러한 연상들을 통해 작품은 아이들의 믿음을 파괴하는 환경에 대한 근심을 고조시킨다.

〈창자가 빠져나온 시체〉(1990)에서는 천장에 매달린 인형의 생

식기 부위로부터 한 무더기의 봉제인형들이 14피트 아래의 바닥까지 굴러 떨어지듯 방출된다. 세상은 그들의 탄생에 무관심하다.

〈(털이 있는) 이중형상〉(1990)은 날름거리는 긴 혀를 가진 구피인형의 두상이 봉제인형으로 된 털이 수북한 괴물의 갈라진 다리 사이에 꿰매어진 형상을 보여준다. 〈발정난 스타 3〉(1991)은 똑같이 생긴 두 개의 원숭이모양 양말을 그 (원숭이의) 사타구니 부분에서 하나로 합쳐놓았다. 두 조각은 공히 어린아이들은 성적으로 순진하다는 환상을 깨뜨린다. 대부분의 아이들이 성에 대한 호기심을 가지고 있다. 일부 아이들은 성적 행위를 강요당하고 성적 학대를 받기도 한다.

〈아레나 #5〉(1990)는 두 개의 E.T. 인형들이 가로로 누워 있는 또 하나의 E.T. 인형 위에 몸을 굽히고 있는 심리공포물을 상연한다. 그것은 희생물인가? 그것은 다쳤는가? 아니면 죽었는가? 네 번째 인형이 목격자라도 되는 듯 구석에 놓여있다. 그 머리는 수치심에 사로잡힌 듯 떨구어져 있다. 이 불길한 드라마는 좀 더 아기자기한 캐릭터들로 상연될 수도 있겠지만, 그것들이 상연하는 폭력적인 상황은 많은 어린아이들의 삶 속에서 실제적 사태이다. 비극적이게도, 많은 어린이들이 죽음, 강간, 폭행을 목격한다.

〈럼펜프롤〉(1991)에서 "럼프"는 커다란 아프가니스탄 담요로 덮여 있는 대상들을 가리킨다. "프롤"은 노동자 계급을 나타낸다. 독일어인 "룸펜프롤레타리아트"는 낮은 계급의 대중들을 가리키는데, 이들이 경멸할 만하다는 암시를 품고 있는 말이기도 하다. 관람객들은 담요 아래 숨겨져 있는 것들을 결코 볼 수 없지만, 조각에 딸려 있는 오디오테이프가 실마리를 제공한다. 테이프는 헨리크 입센의 〈유령들〉의 일부를 틀어주는데, 이것은 자신의 아버지로부터 매독을 물려받았을지도 모른다는 생각에 두려워하는 어느 아들의 공포를 상세히 묘사한다. 이 작품은 부모들의 무분별로 인해 감염된 어린아이들에게 바쳐진 기념비이다.

다른 작품들에서 켈리는 이제 더 이상 예측 가능한 역할이 아님에도 불구하고 교회, 대중매체, 정치인들에 의해 계속 강화되고 있

마이크 켈리
〈죄의 값/되갚기에는
너무 많은 사랑의
시간들〉, 1987.
받침대에 놓인
양초들, 캔버스에
꿰맨 봉제인형들과
모직숄들, 26 × 24
× 24 in.(양초), 96 ×
127 × 6 in.(캔버스)
© Metro Pictures, New
York. Photo: Douglas
M.Parker Studio

는 모성에 관한 이상화된 생각을 경멸의 대상으로 삼는다. "엄마로
서의 길"을 택한 많은 여성들이 핵가족이라는 경로를 벗어나 계모,
일하는 엄마, 동성애자 엄마, 폐경기를 맞은 엄마, 편모, 인공수정을
통한 엄마가 된다. 그의 욱하는 사춘기적 까탈스러운 눈초리로 켈
리는 쉽게 끊어지지 않고 질질 끄는 우리의 망상을 간파한다. 그는
인형을 선물하는 것을 어머니와 아이 사이의 구체적인 교환의 은유
로, 또한 자기희생 같은 정서적인 교환의 은유로 채택한다. 1987년
에 만든 작품의 제목인 〈죄의 값/되갚기에는 너무 많은 사랑의 시간
들〉은 그 두 선물주기에 결부되어 있는 조건들을 요약한다. 켈리는
이러한 교환의 흐름을 묘사하기 위해 "사랑의 시간"이라는 용어를
고안했다. 선물이란 애정의 표지가 아니라 강요의 표지가 되는데,
이는 주고받는 사람들 사이의 거래에 보답에 대한 기대가 들어있기
때문이다. 사랑의 시간들은 아이들이 어머니들에게 진 빚이며, 어머
니들은 그 빚이 애정과 순종이라는 형태로 상환되기를 기대한다. 켈
리는 가족 간의 "유대"라는 것이 채권자 어머니와 채무자 아이를 암
시한다고 주장한다. "기본적으로, 선물주기는 노예계약 체결이다.
[...] 금액이 명기되어 있지 않기 때문에, 당신은 당신이 얼마나 빚을

겼는지 알지 못한다. 그 물품은 정서이다. [...] 그리고 만약 당신이 그것을 바로 되갚지 못한다면, 그것은 계속 누적된다."⁷ 손뜨개질로 만들어진 장난감들은 어머니들의 욕구를 보여주는 특별히 강력한 상징물들이다. 뜨개질로 장난감을 만드는 어머니는 생산의 차원에서 보자면 매우 구식이고 비효율적인 방법을 사용하고 있는 것이지만, 아이의 헌신을 요구할 수 있는가라는 차원에서 보자면 대단히 성공적인 셈이다.

켈리의 인형조각들은 좌절된 어머니들과 불안정한 아이들을 보여주는 고통의 신호들이다. 그것들은 이 시대에 만연한 학대와 유기가 종식되려면, 가족에 대한 낭만적인 이상화가 근절되어야만 한다고 제안한다. 최근에 쏟아져 나오고 있는 대중 영화들은 미국식 가정이 처해 있는 위기에 대처하는 것이 함께 추구해야 할 일이라는 사실을 알려준다. 모성의 어두운 측면이 〈연속극 엄마〉, 〈사기꾼〉, 〈먼곳에서 온 엽서〉, 〈애정의 조건〉, 〈소중한 엄마〉, 〈보통사람들〉 등에서 재현되고 있다. 아이들의 고통스러운 시련은 〈Boyz 'N the Hood〉, 〈마이 걸〉, 〈길버트 그레이프〉, 〈아메리칸 하트〉에 재현되어 있다. 〈프린스 오브 타이즈〉는 어린 시절의 끔찍한 경험이 평생을 따라다니며 만들어내는 정서적인 대가를 극적으로 보여준다. 이 모든 것들이 모성은 이기적인 욕구에 의해 얼룩질 수 있고, 아동기는 은혜갚기라는 책무에 허덕일 수 있다는 사실을 명확히 해준다.

새것일 때 장난감들은 지배적인 문화의 신화와 이데올로기를 담아낸다. 그것들은 귀엽고, 위생적이며, 성이 없고, 유순하다. 오래되고 낡아져서 미술로 재조합되면, 그것들은 그러한 표준들의 부패의 상징이 된다. 사회가 제시하는 이룰 수 없는 신화에 굴복하는 것이 파괴적이라면, 그런 신화들을 파괴하는 일은 건설적일 것이다. 켈리의 미술은 얼버무리는 법이 결코 없는 사회적 치료이다. "어린이를 순수하고 사회화되지 않은 피조물이라는 순진한 상으로 바라보는, 전적으로 모더니즘적인 어린이 숭배는 [...] 순 엉터리 같은 문제일 뿐, 결코 해답은 될 수 없다."⁸

켈리는 방대한 양의 작품들을 제작해왔다. 드로잉, 회화, 비디

오, 퍼포먼스, 배너, 설치, 구축, 조각. 각각의 연작은 매체가 아니라 주제로 묶인다. "가족 가치"의 신화를 폭로하는 가운데 그는 시종일관 종교, 정부, 교육의 가식을 폭로한다. 만약 이 같은 그의 날카로운 파헤치기 이후에도 고양이 일어난다면, 그것은 전혀 어울리지 않는 원천들로 옮겨질 것이다. 청소부들이 숭고로 가는 관문이 된다. 대량학살자들이 진정한 미술가들로 제시된다. 쓰레기가 심오한 의미의 원천이다. 먼지덩어리들이 신격화된다. 이 모든 것들이 켈리를 비판하는 비평가들에게 켈리 스스로도 "현대미술의 좋은 취미를 대중적인 하위문화의 시궁창으로 끌어내리려는 심술궂고 악의적인 욕망"[9]이라고 부른 것을 조롱할 풍부한 기회를 제공한다.

그의 인형 연작들이 1987년에 처음 전시되었을 때, 경악한 대중들은 이 한심한 대상들을 미술이랍시고 제시하는 뻔뻔함을 비난했다. 세련된 미술 관객들은 왜 이 미술가가 (영감의 작용에 의해서가 아니라) 장난감 제조업자들에 의해 디자인되고, (미술가의 고유한 작업에 의해서가 아니라) 공장노동자들에 의해 대량으로 제작되어, (미술 갤러리가 아니라) 월마트나 시어스에서 살 수 있으며, 사용을 통해 벌써 더러워지고 변형된 (아름답지도 않고 매력적이지도 않은) 아이템들에 자신의 명성을 걸고 있는지 물었다. 손뜨개질로 만들어진 것들조차도 미술이 되기에는 턱없이 부적합해 보였다. 손뜨개질은 (미술이 아니라) 그저 취미, (전문적이지 않은) 단순한 아마추어적 작업, (작업실에서가 아니라) 집에서 만들어진 것으로 거부되었다. 더더군다나 그것은 (남성들이 할 만한 가치는 없는) 여성의 작업으로 간주되었다. 마지막으로, 손뜨개질된 대상들은 (세련되지 않은) 아이들을 위해 디자인되는 것들이었다.

이 봉제 완구 조각들은 켈리에게 명성과 금전적 보상을 가져다주었는데, 이것은 원래 그것들을 만들었던 어머니들과 공장 노동자들로서는 꿈도 못 꿀 수준의 것이었다. 하지만, 그는 분명히 당신이 그의 작품을 좋아하는지 좋아하지 않는지보다는 당신이 그 작품에 의해 변화되는지 여부에 관심을 가지고 있다. 사실 그의 미술 때문에 기분이 언짢은 사람들이 그의 이상적인 관객이다. "나는 내가

그 누구보다도 내 작품을 싫어하는 사람들을 위해 작품을 만들고 있다고 생각하고 싶다. 그렇게 생각하면 나는 기분이 좋아진다. […] 나는 미술이란 사회적으로 유용한 것이라고 믿는다. 만약 그것이 파괴적이라면, 그것은 건설적인 방식으로 파괴적인 것이다."[10]

[켈리 후기]

마이크 켈리, 제프 쿤스, 비토 아콘치, 그리고 마이어 바이스만, 이들 모두는 악동으로 유명하다. 미술을 통해 그들은 사회적 규범들에 반하는 무분별을 과시하며, 말도 못할 만큼 예의범절을 무시하고, 제멋대로인 태도를 조장할 기회들을 끊임없이 고안해낸다. 전형적인 것이긴 하지만, 그들의 반항적인 행위들의 표적 중 하나는 미술계의 예법을 뒷받침하는 체계이다. 그러나 그들은 동시에 사회의 도덕적 가치, 계급 구조, 경제 행위를 둘러싸고 있는 위선을 벗겨내려는 경향도 있다. 마이크 켈리의 다음과 같은 진술이 아마도 그의 동료들을 대변할 것 같다. "나의 도덕적 관점에 대해 판단하는 것도, 그에 관해 자신들이 어떤 입장을 취하게 된다는 사실을 깨닫는 것도 결국 관람자들의 몫이다. 그들에게 설교하는 것은 내가 아니다."[2]

32 폴 텍
Paul Thek
: 덧없음

- 1933년 뉴욕 브룩클린 출생
 1988년 사망
- 뉴욕 아트 스튜던츠 리그
- 프랫 인스티튜트(뉴욕 브룩클린)
- 쿠퍼 유니언 미술학교(뉴욕)

어마어마하게 모아놓은 특이한 품목들이 폴 텍의 불가해한 설치 작품들을 이룬다. 양초, 양파, 낡은 구두, 티슈, 달걀, 욕조, 화분, 동물봉제인형, 오래된 신문, 다른 미술가들의 작품들, 작가 자신의 이전 작품들에서 남겨진 물건들로 가득찬 방으로 이루어진 미술작품을 상상해보라. 그 창작 과정에 기울인 남다른 노력에도 불구하고, 폴 텍의 환경 미술작품들은 전시가 끝난 뒤에는 해체되었다. 몇몇 요소들은 버려졌다. 다른 요소들은 이후의 작품에서 재활용되었다.

폴 텍
〈미사일들과 토끼들〉, 1983.
혼합매체, 가변설치, Plans for the Arts, Pittsburgh에서의 설치 모습.
© Alexander and Bonin, New York

폴 텍
〈노아의 뗏목〉,
1985.
혼합매체,
가변설치, 상파울로
비엔날레에서의 설치
모습.
© Alexander and Bonin,
New York

심리학자들은 공통적으로 죽음을 극복하려는 욕망이 종종 예술 충동을 일으킨다고 이야기한다. 이는 자기 존재의 본질을 물질로 구현하려고 애쓰는 미술가들에 관해 특히 맞는 이야기인 듯하다. 일단 지속적인 형식으로 변형되면, 미술가들은 죽은 뒤에도 살아남아 미술사 연감에 영원히 현존한다. 그들은 자신의 작품들이 시간의 약탈로부터 보호받고, 주변 요소들로부터 분리되어, 인간 기억의 변덕스러움을 모면할 수 있으리라 상상한다. 미술은 불멸성에 대한 참으로 뜬구름 같은 약속을 제시한다.

영원한 명성에 대한 열망이 현재란 미래에 대한 두려운 기대와 과거의 좌절된 꿈 사이에 샌드위치처럼 껴있는 것이라는 믿음과 동시에 유지되기란 어려운 법이다. 오늘날 많은 사람들이 환경, 대중문화, 의료, 교육체제, 정치제도 등이 실패의 역사로 점철되었다고

본다. 찬사를 보낼 것들만큼이나 유감스러운 것들도 많다. 기억하는 편보다는 잊는 편이 낫다. 사실상 그 누구도, 어떤 개념도, 그 어떤 것도 망각의 위협을 면하고 있는 것 같지는 않다.

또한, 문명이 다음 세기에도 번성하리라는, 혹은 지속이라도 하리라는 확신은 회의로 바뀌었다. 현존하는 미술가들 중에서 자기 작품이 축적된 문화유산에 포함될 것이라고 생각하는 사람들은 거의 없다. 미술 제작은 여전히 미술가들의 삶을 의도와 의의로 감싸주지만, 더 이상 불멸을 약속해주지는 않는다. 어떤 동시대 미술가들은 지구상의 모든 것들이 시간이 지나면 소멸하기 마련이라는 논증에 암묵적으로 동의한다. 안정적인 재료로 고정 불변하는 대상들을 만들어내는 것은 이런 가차 없고 불가피한 흐름을 멈추어 보려는 헛된 노력의 성격을 띤다. 이런 미술가들의 작업은 다만 새로운 일시적 모델을 비추어내는 것일 따름이다. 어떤 미술가들은 녹아버리는 얼음, 혹은 분해되는 유기적 재료, 또는 날아가 버리는 먼지를 가지고 미술작품을 창조했다. 어떤 미술가들은 퍼포먼스를 수행한다. 다른 미술가들은 그들의 생각을 미술작품으로 지목한다. 내가 폴 텍을 이런 공유된 각성을 대변하는 미술가로 선택한 것은 그의 작품의 두 가지 요소들이 그러한 각성의 함의를 강화하기 때문이다. 텍의 작품은 그가 한평생 시간과 필멸성의 문제에 천착했음을 분명히 보여주며, 그는 1988년 54세의 나이에 에이즈로 사망했다.

그가 병들어 육체가 쇠약해지고 다가오는 죽음에 대처해야했기 전에도, 텍은 실존이 불가피하게 짧음을 인정했었다. 일시성이 그의 주요 작품들의 핵심이며, 그 작품들은 회화도 조각도 아니다. 그것들은 구성된 시나리오의 형식을 취한다. 이러한 상황은 방문객들이 전통적인 미술관람 방식을 버릴 것을 요구하는데, 이 전통적 방식에서는 그림의 틀과 조각의 좌대가 미술품들을 관람자로부터 분리하는 경계를 세운다. 텍은 그러한 장벽을 허물고, 청중들이 미술작품 안으로 들어와 경로를 이리저리 거치면서, 즉 문자 그대로 경사로와 다리와 통로 위를 걸으면서 그 길을 따라 배치되어 있는

드라마틱하게 조명이 비추어진 사물들, 어디선가 가져온 것도 있고, 미술가가 만든 것도 있으며, 동료가 준 것도 있는 사물들을 살펴보라고 청한다. 텍은 공간과 시간을 통과하며 전개되는 일군의 경험들을 제공했다.

일시적인 것과 지속적인 것 사이의 경합은 이러한 연극적인 장치에도 스며들어 있다. 드라마는 피라미드와 성당을 암시하는 건축적 형태들 속에서 일어난다. 텍은 그것들을 "시간의 사원들"이라고 칭하는데, 이는 인간생명의 한계를 연장하려는 욕망에 바쳐진 기념비들을 뜻한다. 거기에는 이 세상에서의 시간이 실로 짧음을 분명하게 보여주는 시계, 일간신문 더미들, 돋아나는 새싹들과 같은 사물들이 곁들여진다. 조심스레 갈퀴질한 모래밭의 매무새를 방문객들의 발자국들이 망쳐놓고 있는 모래영역 위로 갸냘프기 짝이 없는 두루마리 휴지들이 늘어뜨려져 있다. 이 모든 것들이 변형의 불가피성, 가차 없는 밤낮의 흐름, 지속되는 유산에 대한 믿음의 헛됨에 관한 텍의 강박의 일부이다.

이러한 태도들은 실은 복합적인 현대 사회의 거의 모든 영역에서 인간 행위를 추동하는 상업적 동기에서 비롯된 것이며, 여기에는 미술계도 포함된다. 그러나 텍은 권력을 추구하고 돈을 모음으로써 불멸성을 획득하는 방법을 거부했으며, 그런 방법을 자본주의 체제와 연관시켰다. 이 같은 불일치가 그의 작품의 모든 구성요소들을 결정했다. 그의 작품의 소재, 물리적 형식, 작업 방식은 물질적이고 세속적인 모든 것들에 내재한 흐름과 변이를 받아들이는 쪽으로 제어되었다. 영속되는 기념비를 세우는 일에 대한 그의 무관심은 서구 유산의 경제적이고 사회적인 가치에 대한 이의 제기이다.

영원한 진행이 그의 작업 방식을 특징지었다. 설치를 할 때 텍은 영감에서 시작하여 작품의 물리적 제작으로 끝마치는 관례를 거부했다. 그는 창조과정 그 자체가 의미의 담는 것이기 때문에 작업실에만 한정되어서는 안 된다고 믿었다. 충동과 노동은 미술관 공간에까지 들어갔고, 전시 개관일을 넘어 지속되었다. 텍의 작업은 전시기간이 끝날 때까지, 혹은 여건이 허락하는 데까지 계속 진행되

었다. 한번은 그가 정말로 미술관에 살면서 밤이면 문을 걸어잠그고 설치작품의 요소들을 더하고 빼고 재배치하는 과정을 계속했던 적도 있다. 그것이 엉망이고 서툴고 매끄럽지 못해 보이건, 아니면 영감으로 충만한 것처럼 보이건 간에, 창조 과정 그 자체는 준비행위로서가 아니라 의미 있는 사건으로서 전시에 자리한 것이었다.

더욱이, 텍은 미술가의 경력이 작품에 대한 구상에서 시작하여 완성된 제작물로 완결되는 단위로 나뉠 수 있다는 생각을 거부했다. 다수의 독립적인 작품들을 만드는 대신 텍은 죽을 때까지 단 하나의 미술작품을 계속 펼쳐나갔다. 설치작품의 제목 〈피라미드/진행 중인 작품〉(1971-72)은 관객들로 하여금 각각의 전시를 계속 진행될 드라마의 한 조각으로 생각하도록 이끈다. 결말은 끝없이 미루어졌다. 창작과정은 전시가 개시되었을 때 끝나지 않았듯이 전시가 끝났을 때에도 종결되지 않았다. 전시가 끝날 때 작품의 구성요소들 중 일부는 파괴되곤 했다. 나머지는 향후 작품들에 포함되기 위해 보존되었다. 부분들은 반복하여 재활용된 도상학적 요소들이 되어, 전적으로 새롭고 독창적인 환경 속에서 재등장했다. 각각의 전시는 다음 전시를 위한 구성요소들을 제공함으로써 이후의 전시들과 물리적으로 통합되었다. 텍의 설치 작품들은 하나의 연속적인 구조물로 직조된다.

텍이 선택한 재료들은 그의 역동적인 원칙을 한층 더 잘 구체화했다. 풀은 싹을 틔웠고, 과일은 썩었다. 촛불은 꺼졌다. 꽃은 시들었다. 그것들은 그의 작품의 주제적이고 형식적인 측면인 시간의 실상을 널리 퍼뜨렸다.

사람들도 구성요소였다. 그는 어떤 식으로건 그들의 상호작용을 추구했다. 앤 윌슨 같은 몇몇 오랜 협력자들은 텍의 작품들의 개념적, 물리적 측면들 모두에 참여했다. 어떤 경우 그들은 그의 미술관 설치작업에서 한 자리를 차지하고는 음악을 연주하고, 글을 쓰고, 작품 구성요소들 사이에 앉아 있기도 했다. 텍은 미술가가 아닌 사람들도 받아들였다. 어디를 가건 사람들은 피리 부는 사나이 같은 그의 매력에 이끌렸던 듯하다. 그의 삶도 그의 미술과 마찬가지

로 공동체적이고도 즉흥적인 정신으로 충만했다. 언젠가 그는 이렇게 말했다. "아름다운 어떤 것을 그리는 것은 아름다운 어떤 것이 되는 것만큼 좋지는 않다."[1]

이처럼, 시간을 붙들기 위해 애쓰는 대신 텍은 자연과 문화의 본질적인 특성들, 예컨대 변화가능성, 움직임, 분해, 물리적 소멸 등을 품어내었다. 물질의 덧없는 본성에 대한 강조 자체가 목적은 아니었다. 그것은 텍의 열렬한 신앙적 신념들을 천명했다. 독실한 가톨릭신자로서 그는 자발적인 서약에 따라 소박하게 살았다. 그의 뜨거운 믿음은 그로 하여금 몇 번이고 반복해서 수도사가 되려는 시도를 하게 만들었다. 결국 그는 이 신앙의 열정을 그의 미술작품에로 옮겼다. 이생에서 불멸을 추구하는 것의 헛됨을 주장하면서, 텍은 세속적인 태도를 가진 방문객들에게 속세로부터의 피난처를 제공하고 그들을 영적인 길로 인도했다. 영원은 더 이상 이 세계의 목표가 아니며, 암묵적으로 내세를 위해 남겨진 것이었다.

텍의 설치 작품들의 일시성은 감각적 세계의 일시성에 맞춰진 것이었다. 이들 진행 중인 작품들은 야심, 생산활동, 물질적 소비를 통해 불멸을 성취할 수 있다는 확신을 약화시킨다. 그것들은 관람객들이 자신의 숨소리를 들을 수 있고, 시계와 달력의 영역을 벗어날 수 있으며, 과거와 현재, 미래, 그리고 삶과 죽음, 성장과 부패가 한데 어우러지는 것을 경험할 수 있는 그런 환경이었다. 텍은 세속의 시간을 의식의 한계와 연관된 시간(liminal time)으로 주조했다. "때로 나는 세상에는 오직 시간밖에 없는 것이 아닌가 하는 생각을, 그래서 당신이 보고 느끼는 것은 그 순간의 시간의 모양새는 아닐까 하는 생각을 하곤 한다."[2]

텍은 종종 전시 일정을 크리스마스와 부활절에 맞추곤 했다. 그는 미술을 성사로서 제시하기 위해 이 시기들을 이용했다. 미술관에서의 경험이 창조, 죽음, 그리고 부활을 기리는 미사가 되었다. 창조는 그가 태초의 사건들의 은유가 되는 물질들과 대상들, 예컨대 물, 달걀, 싹이 트고 있는 튤립 등을 사용함으로써 분명해졌다. 죽음은 피가 뚝뚝 떨어지는 날고기 덩어리처럼 보이도록 공들여 칠

한 밀랍 모형들로 등장했는데, 텍은 그것들을 스테인리스 스틸 양초들이 꽂힌 생일 케이크 형태로 배열하기도 했고, 거기에 "블러드 칵테일"을 마실 수 있는 튜브를 꽂기도 했다. 거기에는 닳고 닳은 신발들, 무덤 같은 구조물들, 손발이 잘린 전사들, 사람의 머리카락, 불이 켜진 양초들, 잿더미, 까마귀 봉제인형 등도 있었다. 부활은 많은 신화들에서 그렇듯 나무들, 사다리들, 다리들을 통해 암시되었다. 거기에는 희극을 위한 공간도 있었다. 롤러스케이트와 노가 달린 욕조들을 가져다놓음으로써, 텍은 이 대단한 우주여행이 비관례적인 방식으로 수행될 수 있음을 암시했다. 그의 상상력은 그 자신의 여행에서 영향을 받은 것이기도 했다. 예를 들어 그는 "시실리에 있는 바로크 시대의 지하납골당들"의 영향에 대해 언급했다. "그들의 첫인상은 한눈에 뒤로 자빠질 정도로 놀라운 것이지만, 얼마지 않아 유쾌한 것이 된다. 그곳에는 8,000개의 시신들, 해골이 아닌 시신들이 벽을 장식하고 있으며, 복도는 창이 달린 관들로 채워져 있다. 나는 그중 하나를 열어 종잇조각이라고 생각한 어떤 것을 집어 들었다. 그것은 말라버린 허벅지 조각이었다. 나는 묘하게도 안도감과 자유를 느꼈다. 신체가 마치 꽃처럼 방을 장식하기 위해 사용될 수 있다는 것이 나를 즐겁게 했다. 우리는 지적으로는 우리가 사물이라는 사실을 받아들이지만, 그것을 정서적으로도 받아들인다면 그것은 기쁨이 될 수도 있다."[3]

텍이 만들어낸 환경은 가톨릭의 미사 같지만 오늘날 통상적으로 시행되는 형식적이고 규범적인 성사의 전통과는 분명히 다른, 일종의 순례에로 방문객을 이끌었다. 그는 그리스도의 죽음 직후 수 세기 동안 깊고 깊은 카타콤에서 비밀스럽게 예배를 드렸던 초기 기독교인들의 신앙을 되살려내었다. 텍이 만들어낸 환경과 마찬가지로, 그곳에는 성직자가 없었다. 텍은 공동체적인 의식의 환경을 창조해낸 것이다. 겸허한 현대의 구주로서 그는 자신을 피리 부는 사나이, 보 쟁글스, 어릿광대 보조, 히피, 어부, 타르베이비의 혼합체로 묘사했다. "그게 바로 나였다. [...] 나는 타르베이비가 되고 싶었다. 나는 사람들이 내 아이디어들에 들러붙어서 벗어날 수 없기를

원했다."⁴

텍은 세속적 형태의 불멸성을 열망하지 않았고, 그 자신을 위한 사원을 세우려 하지도 않았다. 그의 에고는 점점 병약해져가는 와중에도 그가 계속 견지했던 바, 운명을 받아들이는 평정의 정신을 따랐다. 그의 친구들은 그가 저항하기보다는 즐기면서 한걸음 한걸음 죽음에 다가갔다고 이야기한다. 생의 마지막 몇 달 동안 그는 맨해튼 남부에 있는 아파트 옥상에 커피 캔에 심어 기른 커다란 노란 꽃들의 정원을 가꾸었다.

텍이 협업자들, 우연, 그리고 자연의 과정들을 환영했기 때문에 그의 설치작업들 중 남아 있는 것은 하나도 없다. 그는 사진 기록물들을 미술품으로 간주하지도 않았다. 그의 작품의 물질적 요소들은 증발되어 경험으로 남았다. 하지만 방문자들이 우리는 "시간 속에" 살고 있으며 따라서 우리 자신도 언젠가는 떠나야만 한다는 사실을 직시해야 함을 온몸으로 깨닫게 되는 것은 바로 이 덧없음을 통해서이다. 텍은 물리적 시간, 역사적 시간, 그리고 무시무시한 인생의 종말로부터 자유로워질 수 있는 길은 오직 하나뿐임을 보여주었다. 신앙은 우리에게 영원을 경험하게 해준다. 그의 설치들은 그것들이 누군가에게 미치는 영향에 의해 재단된다. 그것은 소유되는 것이 아니라 수행되어야 하는 성사들이다.

실제로 텍은 96줄의 신앙고백문을 썼다. 마지막의 7줄이 그의 작품들에 깃든 정신을 요약하여 보여준다.

눈을 깜빡일 때 주를 찬양하라!
거미줄을 볼 때 주를 찬양하라!
이빨이 아플 때 주를 찬양하라!
홀로 남았을 때 주를 찬양하라!
어두움이 무서울 때 주를 찬양하라!
심란할 때 주를 찬양하라!
살아있을 때.⁵

[텍 후기]

미술은 은유적이어야 하며, 축자적인 표현형식은 과학 탐구용이라는 가정은 이제 더 이상 통하지 않는다. 오늘날 미술가들은 그들의 목적에 어울리는 수단들을 채택한다. 은유적 성향을 지닌 미술가들은 우회로들을 직조하고, 다른 어떤 것들을 환기시키는 지시물들과 암시를 통해 그들의 목적을 드러낸다. 그들은 불명확하고 불안정한 상징의 세계를 쌍수 들어 환영한다. 축자적 성향의 미술가들은 그들의 목표를 향한 단도직입적인 길들을 만들어낸다. 그들은 사실들을 조달하는 사람들이며, 의미의 특정성을 추구한다. 예를 들어 안드레아 지텔의 생활 디자인들은 실제적 문제들에 대한 상상력 넘치는 해법들을 제공한다. 그것들은 매일 매일의 삶의 질을 향상시킨다. 비슷하게, 멜 친은 오염된 대지를 진짜로 회복시키며, 데이빗 하몬스는 집을 짓고, 오를랑은 그녀의 육신을 다시 만들어낸다. 반면에 폴 텍은 재료들이 지닌 환기적 성질에 푹 빠져 있다. 완곡한 상징적 의미들은 실용적인 관점에서 사물과 사태를 파악하려는 태도를 느슨하게 만들고, 우리의 마음을 그러한 진부함에 의해 좌우되지 않는 영역에 풀어놓아준다. 그의 설치물들은 메사-바인스의 제단들과 마찬가지로 물질적인 것과 영적인 것, 과거와 현재, 개인적인 것과 공동체적인 것, 신적인 것과 세속적인 것이 조우하는 곳이 된다.

33 리마 젤로비나 & 발레리 젤로빈
Rimma Gerlovina & Valeriy Gerlovin
: 비합리성

리마 젤로비나
- 1951년 구소련 모스크바 출생
- 모스크바 대학교
- 뉴욕 주 포모나 거주

발레리 젤로빈
- 1945년 구소련 블라디보스토크 출생
- 미술 및 연극 무대 디자인 학교 (모스크바)
- 뉴욕 주 포모나 거주

리마 젤로비나 & 발레리 젤로빈은 자신들의 작품을 "포토글리프(photo-glyph)"라고 부르는데, 이는 그리스어에서 유래한 상충하는 두 단어를 합친 것이다. 포토는 "빛으로 쓰기"라는 뜻이다. 글리프는 "새겨진 상징"을 뜻한다. 그러므로 포토글리프는 쓰기를 새기기와, 빛을 물질과, 행위를 대상과, 일시성을 영속성과 잇는다. 비논리적인 짝짓기가 젤로비나 & 젤로빈 작품의 전형적인 구성요소이다. 이 두 미술가들은 의도적으로 논리를 전복시킨다.

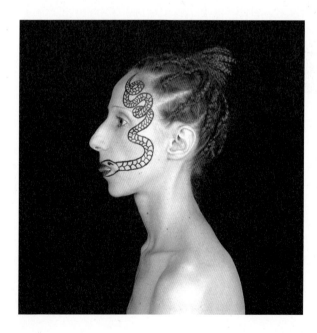

리마 젤로비나 & 발레리 젤로빈
〈뱀〉, 1989.
엑타칼라프린트,
37½ × 37½ in.
© Steinbaum Krauss Gallery, New York

당신은 누구에게 지혜와 조언을 구하는가? 과학자? 국회의원? 점성술사? 성직자? 부모님? 선생님? 심리학자? 권위의 범주들은 시간이 흐르면서 변하며, 사회를 움직이는 지배적인 힘들을 반영한다. 지식의 통제력은 신에게, 혹은 정부에게 주어져 있을 수도 있지만, 테크놀로지나 과학에 있을 수도 있다. 지난 5세기 동안 서양사회는 경험적 방법을 사용하는 제도들과 합리적 사유에 탁월한 사람들에게 압도적인 신뢰를 두어왔다. 논리는 서양의 언어, 문화, 철학, 그리고 과학이 그 위에 세워진 방벽이다.

하지만 리마 젤로비나 & 발레리 젤로빈은 분석적 사유와 그것의 목표인 영원한 진리의 발견에 대한 그 같은 신뢰를 부인한다. 그들의 미술은 이런 물려받은 신념들과는 상충할 수 있지만, 작금의 경험과는 완벽히 일치한다. 새로운 정보는 끊임없이 방출되고, 그만큼이나 황급히 폐기된다. 진리라고 여겨졌던 것들은 테크놀로지, 패션, 연예인, 노래, 음식, 장난감에서의 유행과 하등 다를 것이 없어 보인다. 그것들은 모두 부단히 편집되고 수정되고 재고되고 개정된다. 다음 네 개의 기사 발췌문들은 모두 어느 한 주 동안 ⟨뉴욕 타임

스)에 실렸던 것들로서, 건강, 역사, 과학, 문화에 관한 사실이란 것
들이 실은 불안정하고 못 믿을 것임을 보여준다.

건강: (1994년 4월 17일 일요일) "지난 주 발표된 새로운 연구에 따
르면 소위 항산화물질로 알려진 비타민 E와 베타카로틴이 암과 심
장질환을 전혀 막아주지 못할 수도 있고, 심지어는 해를 끼칠 수도
있다고 하는데, 이는 충격이 아닐 수 없다. […] 담배를 많이 피우는 2
만 9,000명의 핀란드인들을 대상으로 한 최근 연구는 베타카로틴
과 비타민 E의 효능이라고 알려진 것에 대한 최초의 엄격한 과학적
실험이었다. 참으로 놀랍게도, 비타민들은 사람들을 암이나 심장질
환으로부터 지켜주는 것과 아무 상관이 없었다. 더 나쁘게도, 베타
카로틴을 섭취한 사람들이 폐암에 걸린 경우가 18% 더 많았고, 심
장마비도 더 많았으며, 평균사망률보다 8% 높은 사망률을 보였다."

역사: (1994년 4월 18일 월요일) "오늘은 애국 기념일로, 1775년의
폴 리비어의 말달리기를 기념하는 날이다. 모든 미국인들이 그 사건
에 관한 이야기를 들어보았을 것이다. […] 하지만 모두가 같은 방식

으로 이야기를 기억하고 있는 것은 아니다. 가장 유명한 판본은 여전히 롱펠로우가 1861년 동맹의 명분을 지원하기 위해 쓴 시이다. [...] 시어도어 루즈벨트의 세대는 은세공인을 군 영웅으로 탈바꿈시켜 그를 '리비어 대령'이라고 불렀다. 이는 군의 미덕을 찬미하고 국가에 대한 헌신적인 복무를 찬양하기 위해서였다. 그런 생각은 1차 세계 대전 이후로는 공허한 것이 되었고, 1923년 무렵 미국의 신인류, 역사의 '폭로자'들이 출현했다. 어떤 폭로자들은 리비어가 콩코드에 도착한 적도 없다는 사실을 입증하며 즐거워했다. [...] 폭로자들은 1941년 12월에는 침묵을 지켰다. 리비어는 특별한 위기의 순간에 평범한 미국인들을 기리기 위해 이용되곤 했다. 1950년대의 냉전 상황에서 리비어는 말을 탄 자본주의자로 바뀌었다. [...] 베트남전쟁과 워터게이트 사건 후에는, 한밤중에 말을 달렸다는 이 신화가 전례 없이 격렬한 공격을 받았다. [...] 새로운 우상파괴자들은 미국을 향해 분노하며, 말 탄 사나이를 악의 상징으로 만들었다."

과학: (1994년 4월 19일 화요일) "오랫동안 분자생물학자들은 암의 성질에 관한 뿌리 깊은 믿음을 고수해왔다. 그들은 악성종양은 세포의 성장과 분열을 멈추게 하는 분자 브레이크의 상실과 관련되어 있음이 분명하다고 주장했었다. [...] 하지만 최근 들어 상황이 바뀌었다. 이제는 세포주기에 대한 기초연구와 암의 유전적 요인에 관한 연구들이 점차 설득력을 더 얻어가고 있다. [...] 이러한 상황은 새롭게 발견된 암 유전자를 공표하는 논문이 지난 주 〈사이언스〉지에 실리면서 최고조에 달했다. [...] "

문화: (1994년 4월 21일 목요일) "한 중견 피카소 연구자에 따르면, 1920년대에 피카소에 의해 제작된 수백 점의 회화와 드로잉은 미국 사교계의 유명 인사이자 재즈시대의 스타였던 사라 머피에 푹 빠지면서 영감을 받은 것들이지, 오랫동안 세간에 알려져온 것처럼 당시 피카소의 부인이었던 올가를 이상화한 형상이나 묘사가 아니라고 한다."

미술가들은 영속적이고 신뢰할 만한 지식에 대한 신념의 와해

에 의해 형성된 진공상태와 맞닥뜨린 셀 수 없이 많은 분과들의 대표라 할 수 있다. 많은 미술가들이 이 공백을 메울 교의를 찾아왔다. 젤로비나 & 젤로빈의 미술은 새로운 아이디어들 중 몇 가지를 설득력 있게 시각화하여 보여준다.

상대주의: 진리는 상황에 따른다.

다원주의: 이론들, 접근방식들, 그리고 해석들은 다수면서 동등하게 유효할 수 있다.

위계의 붕괴: 가치의 안전한 규준도 없고, 의미의 변치 않는 척도도 없다.

종합: 겉보기에 대립되는 것들이 공존할 수 있다. 모든 것들이 내적으로는 연결되어 있으므로.

신념의 유예: 깊은 통찰은 가정들, 가설들, 사실들을 버림으로써만 얻어질 수 있다.

리마 젤로비나 & 발레리 젤로빈은 정신적 "감각", 그리고 우리의 육체적 "감각들"과 모순되는 명제들에 시각적 형태를 부여한다. 그들의 미술은 과거와 미래가 현재에 담겨 있다든지, 두 개의 몸이 동시에 동일한 공간을 점유할 수 있다든지, 공간은 에너지를 가지고 있다든지, 살아 있는 존재들과 살아 있지 않은 존재들은 쉽게 구분되지 않는다든지, 무작위 안에도 질서가 있다든지, 한 줌의 먼지 안에 온 우주의 진리가 담겨 있다든지 하는 비논리적 명제들을 주장한다. 믿기 어렵게도, 이 말도 안 되는 듯한 생각들이 첨단 과학에 의해 입증되고 있다. 보아하니 이제는 그러한 비논리적 원리들이 물리적 우주의 본성을 규정하고 있는 듯하다.

젤로비나 & 젤로빈은 "포토글리프"를 제작하는데, 이것은 그들이 자기 몸과 얼굴 위에 적은 정신착란적이고 불합리한 추론의 말들을 찍은 자신들의 멋진 칼라 사진들을 묘사하기 위해 만들어낸 말이다. 예를 들어, 〈To Be, Or Not, Or Both Or, Neither〉(1989)에서 작품의 제목은 리마 젤로비나의 창백한 흰 피부 위에 굵은 검

정 글씨로 스텐실되어 있다. 그녀의 양 팔과 양 다리에 합리적 결론이 없는 추론이 표시되어 있는 것이다. 이 작품을 위해 작가들은 햄릿의 유명한 물음, "사느냐 죽느냐?"를 빌려온 뒤, 두 개의 부가적인 대안들을 더함으로써 그 물음을 확장시켰다. 살면서 안 살기. 살지도 죽지도 않기. 이 유명한 400년 전 영웅의 딜레마는 이로써 20세기 말에 적합하도록 갱신된다.

햄릿의 깔끔한 이분법은 그리하여 당황스러운 수수께끼로 변모한다. 그것은 일말의 모호함도 없는 답을 찾는 것은 헛된 일이라고 주장한다. 논리도 연역적 추론도 이 작품의 명제를 완전히 풀어낼 수 없다. 그 어떤 기존의 권위도 답을 제시하지 못한다. 이 포토글리프에서 말들을 담고 있는 젤로비나의 몸은 둥글게 말려서 포개져 있는데, 이는 마치 그녀가 해결불가능이라며 물러선 듯한 느낌이다. 그녀에게는 말 그대로, 그리고 은유적으로 그녀의 혼란스러운 운명이 표기되어 있다. 그녀의 이미지는 엑타크롬 칼라로 인화된 37인치짜리 정사각형 사진의 틀 밖까지 뻗어나가 있는데, 마치 그녀가 그 타이트한 논리적 경계에 다 담길 수 없음을 암시하는 듯하다. 〈To Be〉는 역설적 상태에 놓인 인생을 시각화한다. 구어와 시각 언어에 부과된, 논증 가능한 정보를 전해야 한다는 의무를 면해줌으로써 그것은 비합리를 형상화한다. 의미를 구성하기 위해 이런 언어들에 의존하는 사람들은 틀림없이 이 작품을 혼란스럽다고 생각할 것이다.

진리의 애매한 성격에 대한 젤로비나 & 젤로빈의 관심은 그들의 삶의 이력과 특별한 관계가 있다. 둘은 모두 구소련에서 태어났다. 리마는 1951년에, 발레리는 1945년에. 그들은 언어의 불가해한 성격이 국가정책에 의해 더욱 공고해지는 나라에 살았다. 기자들의 글쓰기는 뉴스의 "공식적" 판본이 되도록 조작되었다. 정보는 검열되었다. 수사법은 선전선동의 필요에 의해 결정되었다. 중의법과 이중성이 스파이 활동에서 사용되었다.

역설적이게도, 이 같은 기만의 테크닉은 당의 공식적인 명령에 저항하는 개인들에 의해서도 사용되었다. 젤로비나 & 젤로빈도 그

랬다. 개방의 여명이 동터오기 전이었던 1970년대 모스크바에서 소
련 아방가르드 미술운동에 참여하면서, 그들은 미술가 공동체의
지도자들로서 은밀한 활동들을 지휘하고 비밀 전시들을 개최했다.
말과 그림을 이용한 속임수가 그들 작품들의 전복적인 내용을 감
추기 위해 사용되었다. 이중적 의미, 동음이의어를 이용한 익살, 빈
정거림 등이 체제를 유지하기 위해 마찬가지로 이중적 의미를 사용
했던 정부 당국의 추적으로부터 그들을 지켜주었다.

 젤로비나 & 젤로빈은 1980년에 미국으로 이민했는데, 거기서
그들은 언어적이고 시각적인 비합리의 새로운 증거를 발견했다. 민
주주의 정부와 자본주의 경제도 의미를 왜곡하고 중첩시키고 조작
하고 조정하는 데 있어 예외가 아니다. 이런 전략들은 정치적 수사
에서 사용되는 완곡어법, 그리고 제품의 상업적 이름 짓기에 사용되
는 속임수들에 만연해 있다. 후자는 스티브 켈리 만평의 표적이기
도 한데, 만화에서 그는 슈퍼마켓의 진열장들에 기름진 음식들, 지
방덩어리 닙스, 비계 케익, 살찌는 설탕 프레이크, 콜레스테롤 크리
스피, 기름범벅 뻥튀기라고 이름 붙여진 제품들을 잔뜩 쌓아놓았

다. 일상적인 사용에서조차 언어는 소통의 사실적인 매체가 아니다. 어휘가 관점들을 만들어낸다. 언어사용의 구조가 관계에 대한 가정들을 부과한다. 명사의 사용조차도 오도의 성격을 지니는데, 이는 그것이 고정적이고 구분되는 개별 대상들의 존재를 은연중 상정하기 때문이다. 첨단과학은 대상들(명사들)이 끝없는 변화의 상태에 놓여 있음을 밝혀준다. 진리에 대한 오늘날의 판본에서 물리적 우주는 오직 동사를 이용해서만 기술될 수 있다.

젤로비나 & 젤로빈은 현실은 역설에 의해 규정된다는 명제에 형태를 부여한다. 그리하여 그들의 작품을 면밀히 관찰한 관람자들은 이 골치 아픈 명제를 인정하게 된다. 그들이 1989년 이후로 제작해온 포토글리프들은 다중적이고 상호모순적이며 논리를 거부하는 상황들을 혼합한다. 그것들은 우리 시대를 반영한다.

〈BE-LIE-VE〉(1990): 두 갈래의 머리카락이 리마의 얼굴을 X자 형태로 가로질러 얼굴을 네 부분으로 나눈다. "BELIEVE"라는 단어가 그녀의 이마를 가로질러 쓰여 있는데, 가운데 세 철자, 즉 LIE는 가운데 부분에 따로 고립된다. 믿음(believe)은 거짓(lie)과 통합되어 있다. 대립항들이 융합한다.

〈뱀〉(1989): 리마가 혀를 살짝 내민 채 옆모습을 보이고 있다. 뱀 한 마리가 그녀의 이마부터 뺨을 타고 내려오는 듯 그려져 있으며, 그녀의 벌린 입이 뱀의 입이 된다. 그녀와 뱀은 같은 혀를 공유한다. 이브가 뱀과 연합한 것이다. 순결함과 죄가 한데 수렴한다.

〈I Am Mortal〉(1988): 발레리가 주홍 글씨 A가 그려진 손가락을 자기 얼굴을 가로질러 칠해진 "불멸의(immortal)"라는 단어 사이에 끼워넣는다. 이 몸짓은 반대말들의 합일을 창출해낸다. "나는 죽을 운명이다"가 "불멸"과 융합하는 것이다. 두 개의 동등하고 대립되며 양립 불가능한 가능성들(유한한 삶과 영원한 삶)이 공존한다.

〈답할 수 없는 물음〉(1992): 답할 수 없는 물음은 알아볼 수 없게 배열된 글자들로 제시된다. 리마의 이마 정 가운데에 있는 소용돌이 모양의 의문부호는 해독되지 않은 메시지와 그 단어의 의미를

동시에 나타낸다. 세 번째의 눈처럼, 이 의문부호는 모름이 산출하는 깨우침을 시사한다.

〈True-False〉(1992): 이 작품에서는 거울에 비친 리마의 옆모습이 의미를 뒤집는다. "참(true)"과 "거짓(false)"이라는 단어들의 모양새가 서로 유사해진다. 그것들은 심지어 철자 "e"를 공통된 마지막글자로 공유하고 있는데, 이는 두 옆모습 사이의 공간에 떠있는 달걀형 안에 새겨져 있다. 대립되는 이항이라고 추정되어온 것들이 하나의 온전한 달걀 속으로 융화되고 있는 것이다. 이어진 두 단어들은 논리적으로는 터무니없는 것이지만 형이상학적으로는 참이다. 가장 깊은 중심에서 인생은 참인 동시에 거짓이고, 옳은 동시에 그르며, 선한 동시에 악하다.

데이빗 봄과 같은 저명한 과학자들에 의해 개진된 이론들은 이항대립들이 비논리적으로 통합되는 일이 우주에서는 실로 흔하다는 사실을 확증한다. 물리적 실재는 개별 대상들 혹은 현상들의 집합이 아니라 나뉘지 않은 하나의 전체이다. 봄은 이 복잡한 관찰결과를 과학 분야 너머까지 확장한다. 인디언 신비주의자 지두 크리슈나무르티, 티벳의 정신적 지도자 달라이 라마와의 대화에서 그는 자연, 존재, 죽음, 진리, 실재, 지성 등의 의미에 관해 이야기를 나누었다. 서양의 물리학자와 동양의 신비주의자들이 동일한 화두들을 추구하고 상호보완적인 계시들을 제시한다는 사실을 보여줌으로써, 이 세 사람들 자체가 이원화된 것들의 융합에 관한 최고의 사례가 된다.

젤로비나 & 젤로빈은 봄과 마찬가지로 서양세계의 질서를 구성하는 기본적인 가정들을 교란시킨다. 언어, 인지, 분류에 능통한 사람들은 수수께끼를 풀고 합리적인 결론을 찾으려 애쓴다. 하지만 젤로비나 & 젤로빈은 그들의 난제들에 대해 답을 제시하지 않는다. 사실, 그들은 단일한 해답의 가능성을 부정한다. "빛은 그늘 없이 존재하지 않는다. 단일성은 이중성을 합친 데서 비롯된다. 우리는 미술을 상호 관련된 부분들의 유기적인 통합으로 간주하는

데, 모든 살아 있는 유기체가 다 그렇듯이, 부분들 간의 균형을 유지하는 것이 중요하다."[1]

이 작가들이 객관적 사유와 확실한 지식에 대한 확신을 의도적으로 부식시키기는 하지만, 그렇다고 그들이 관람자들을 트라우마 같은 심리적 파열에 방기하는 것은 아니다. 젤로비나 & 젤로빈은 부조화 속에서 영적 성장의 가능성을 발견했다. 정신에 대한 의존을 버리는 것이 영을 활성화하기 위한 선행조건이다. "우리는 미술을 지성을 초월하는 영적 경험을 획득하기 위한 매개체일 뿐이라고 본다."[2] 사유를 넘어서는 순수의식의 존재는 오래도록 간과되어온, 통찰과 창조성의 원천이다. 포토글리프들은 정신의 영적 능력을 조련한다. "영혼을 열어 속을 들여다보라. [···] 성장을 위해 우리는 정보의 사회적 원천들에만 의존할 것이 아니라, 내면도 살펴야 한다. 내면을 더 잘 개발할수록 우리는 서로 더 잘 대하고 세계를 더 잘 발전시킬 것이다."[3]

"지성을 초월하는" 방법을 찾는 가운데 이 작가들은 러시아 미술의 유서 깊고 공경되어온 전통인 성화를 개정했다. 그들의 포토글리프는 이 전통에 속한다. 그려진 성상처럼 그것들은 물리적 세계를 비물질화하고 시간을 결박한다. 가장 주된 소재는 도자기처럼 매끄러운 리마의 얼굴인데, 그녀의 얼굴은 성모의 우아함과 신비스러운 평온함으로 빛이 난다. 또한 포토글리프는 성상의 포맷을 요약하여 보여준다. 리마의 손가락은 구성의 중앙에 자리한다. 그녀는 세속을 나타내는 참조물이라고는 하나도 없는 어두운 공간에 존재한다. 그녀의 자칭 "고요한 퍼포먼스들"은 자세, 얼굴 표정, 시선 등으로 구성되는데, 이것들은 영원을 말하는 기념비적인 정지 상태 속에 용해된다. 리마는 러시아 성상의 신비로움을 체현한다. 이 작품들은 차원도 시간도 없는 비물리적인 세계를 그린다.

젤로비나 & 젤로빈의 이미지들의 다른 원천들로는 라자 요가, 동양철학, 그노시스교의 도상들, 성경의 상징들, 유대교 신비주의, 러시아 시문학, 선 철학, 그리스로마 신화, 이집트 상형문자, 연금술, 수비학, 사이언톨로지 등이 있다. 이 모든 고대의 체계들은 진리

를 향한 고투를 묘사하는데, 그 고투가 희한하게도 후기산업 시대에 딱 맞아떨어진다. 그것들은 세계와의 감각적 접촉을 포기하고, 자연의 인과관계에 대한 기대를 버리며, 지성을 침묵하게 하고, 의식을 비워내며, 정신을 정화한다. 리마는 이 복잡한 주제들을 다듬어 간명한 격률을 만들었다. "꿈은 지속되는 동안은 참되다. 거짓말이 진실의 형태로 나타날 수 있다. 각각은 부분을 가질 뿐, 그 무엇도 전부를 가지지는 않는다."[4]

[젤로비나 & 젤로빈 후기]

사진이 발명된 초창기에 사진 장비는 너무나 크고 무겁고, 사진을 찍는 과정은 너무 느려서, 어지간히 단호하지 않은 사진가들은 다들 스튜디오 안에서만 작업을 했다. 20세기 초반 보다 작은 카메라들의 등장과 1920년대 35mm 카메라의 발명은 사진 찍는 과정을 가볍고 간소하게 해주었고, 사진가들이 대로로 들판으로 뒷골목으로 갈 수 있게 해주었으며, 거기서 그들은 카메라를 생생한 현실에 들이댔다. 지금은 사진을 사용하는 많은 미술가들이 스튜디오로 되돌아오고 있다. 젤로비나 & 젤로빈, 로리 시몬스, 오를랑, 제임스 루나, 제프 쿤스, 셰리 레빈 등이 그들이다. 이 반전이 불가피해서는 아니다. 이들 모두는 일정한 상황들을 고안하고 이야기를 구성하고 그들이 찍은 이미지들의 미적 가치를 강구하려는 욕망에 의해 그렇게 하는 듯하다. 그토록 많은 미술가들이 스튜디오 설정을 이용한다는 사실은 우발적으로 일어나는 일들에 대한 가감 없는 촬영이 동시대의 경험을 포착하지 못한다는 것을 암시한다. 매스미디어에 둘러싸여 있는 오늘날의 환경이 지닌 부자연스러운 강렬함은 스튜디오의 장치에서 제작된 합성된 이미지들에 의해 더 정확히 기록된다.

34 게르하르트 리히터
Gerhard Richter
: 비정합성

- 1932년 독일 드레스덴 출생
- 드레스덴 쿤스트아카데미
- 뒤셀도르프 국립 쿤스트아카데미
- 독일 퀼른 거주

역사를 통틀어 볼 때, 다중재능을 보이는 개인들은 찬사를 받기도 하고 비난을 받기도 했다. 예를 들어 르네상스 시기에는 다양한 일들을 할 수 있는 직인들이 천재로 추앙되었다. 그러나 산업혁명 이후로 다재다능한 르네상스 거장들을 닮은 사람들은 딜레탕트로 조롱받게 되었다. 게르하르트 리히터의 출중한 경력은 다재다능한 만능선수가 전문가들을 능가하는 신뢰성을 다시 획득할 수 있다는 사실을 입증한다. 리히터는 남달리 폭넓은 미술 실행들에 능숙하기를 열망한다. 하지만 그는 르네상스 인간의 신화를 부활시키지는 않았다. 리히터의 동기는 광기에 관한 그의 특별한 관심에 뿌리를 두고 있는 듯하다.

↖ 게르하르트 리히터
〈파리 도시풍경〉, 1968.
캔버스에 유채, 78¾ × 78¾ in.
© Marian Goodman Gallery, New York

→ 게르하르트 리히터
〈젊은 여인의 초상〉, 1988.
캔버스에 유채, 26⅓ × 24⅖ in.
© Marian Goodman Gallery, New York

당신은 오케스트라의 모든 악기들에 다 능통하다고 주장하는 음악가를 존경할 것인가? 당신은 치아도 때우고, 심장 개복 수술도 하고, 아기도 받고, 정신과 진료도 제공하는 그런 의사에게 당신의 건강을 맡기겠는가? 당신은 추상과 구상 사이를 오가는 미술가를 높이 평가하겠는가? 감각적인 동시에 개념적이고, 즉흥적인 동시에 체계적이며, 선적인 동시에 색채적인 미술가를? 그림도 그리고, 조각도 하고, 사진도 찍고, 책도 만들고, 퍼포먼스도 하고, 자신의 다양한 행위들을 미술작품의 목록으로 제시하기도 하는 그런 미술가를?

게르하르트 리히터가 그런 미술가이다. 한 작품과 다른 작품 사이의 일정치 않은 변동은 보통 미숙함, 아마추어적임, 혹은 피상성의 증거로 비난받는다. 그는 우리의 미술관, 도서관, 그리고 강의실의 명예 회원이 될 법해 보이지 않는다. 이들 명예의 전당들은 예외적인 성취를 했다고 인정받은 개인들에게 세속적인 형태의 불멸성을 수여한다. 그것들은 개별성의 개념을 고취시키고, 비범한 남녀의 창조적 힘에 대한 영속적인 믿음에 자양분을 공급한다.

이런 기관들에서 기려지는 미술가들은 통상 그들을 그들의 선대와 후대 모두로부터 구별시켜주는 표현형식들을 고안한 혁신가들이다. 과거와 미래 사이에 끼어 있는 그들의 작품은 너무나 남다른 것이어서, 서명이 없어도 그들의 작품들임이 인지될 수 있다. 이 같은 남다른 특징들이 서구 걸작들의 보증서이다. 그것들이 집합적으로는 양식이라고 알려진다.

이런 전통 내에서는 양식의 발달 과정이 논리적으로 전개되어, 미술가의 영속적인 세계관을 구현하는 미술작품의 생산으로 귀결되리라 기대된다. 걸작의 지위를 얻는 미술은 새로운 양식들의 고안을 새로운 종의 진화에 비유하는 생물학적 은유를 따른다. 각각은 확립된 규범으로부터의 일탈이다. 그 일탈이 다음 형식으로 변모하기 전에 충분히 오래 안정화되면, 정의적 명칭을 얻는다. 하나 이상의 양식을 고안했다고 인정받은 미술가들은 거의 없다.

게르하르트 리히터의 35년간의 경력은 이런 맥락에서는 비정

상처럼 보인다. 그가 하나의 분명히 구분되는 양식을 고안하거나 자신의 고유함을 주장하는 데 무심했음에도 불구하고, 그는 그 세대의 가장 중요한 미술가들 중 하나로 추앙받는다. 그의 평생의 작품들을 놓고 보면, 과거의 미술가들을 품위 있게 만들었던 지속적인 비전이 없다. 그의 작품들을 연대기 순서대로 배열하다 보면 일련의 기법들, 주제들, 매체들, 태도들, 그리고 상호모순적인 선호, 신념, 기질들의 모둠이 드러날 뿐이다. 리히터의 경력에 어울릴 만한 유일한 "주의"는 아마도 "다원주의"일 것이다.

이종성에 대한 리히터의 추구는 내적 동기들과 외적 요소들을 따라 추적해볼 수 있다. 1932년 독일에서 태어난 그는 신념의 과부하가 걸린 사회에서 자라났을 뿐만 아니라, 2차 세계 대전의 참담한 결과들도 목도했다. 동독 교조주의의 숨 막히는 분위기는 그의 미술 훈련을 사회주의 리얼리즘 화가들에게 맞추어진 경직되고 제도화된 도식 쪽으로 끌고 갔다. 이러한 인생 초반의 경험은 그의 완숙기 작업에도 반향을 일으킨다. 그러한 경험들이 그에게 이데올로기적인 사고는 제약을 가하는 것일 뿐만 아니라 위험하기까지 하다는 확신을 주었다. 신조는 독재자들과 선동가들의 사악한 디자인을 진척시키는데, 리히터에 따르면 이들은 "불확실성을 부추기고 이용하여 전쟁을 정당화"하기 위해 디자인을 이용하는 자들이다.[1] 이 미술가는 신념 부재의 상태를 배양함으로써 이러한 위협적인 힘에 굴복하지 않고 그 자신을 지켜내었다. "나는 이데올로기의 도움 없이 생각하고 행동하는 것에 열중하게 되었다. 나에게는 나를 도와줄 그 무엇도 없고, 내가 복무해야 하고 나를 생각하면 떠올리게 되는 그 어떤 이념도 없으며 […] 행동방식을 규정하는 규칙도, 방향을 제시하는 신념도, 과도하게 질서 잡힌 정신을 생산하는 지침도 없다."[2]

리히터가 독트린에서 한 발짝 물러난 것은 전시 독일에서 시작된 것이었지만, 그것은 오늘날에도 공명을 일으킨다. 많은 정치인들과 법을 준수하는 시민들이 합리적인 판단을 좀먹고 권위를 따르도록 위협하는 열띤 수사학에 대한 그의 불신을 공유하고 있는

듯하다. 그들은 그러한 강한 확신들을 사병들, 낙태를 시행하는 병원에 폭탄을 투척하는 사람들, 근본주의자들, 십자가를 불태우는 사람들, 납치범들, KKK단 등과 연관 지어 생각한다. 헌신은 광신, 테러리즘, 호전성과 연결된다.

신념들이 느슨해졌다는 사실에 대한 또 다른 증거는 한때는 헌신, 충실함, 혹은 성실함의 파괴로 비난받았던 행위들이 이제는 통상적인 것으로 받아들여진다는 사실에서 관찰될 수 있다. 자신들이 한때 비난했던 정당에 참여하는 정치인들, 유니폼을 갈아입은 야구선수들, 경쟁사로부터의 일자리 제안을 받아들인 회사 임원들, 동양에서 영성의 형식들을 찾으려는 기독교인들과 유태인들, 자신이 자라난 가정을 버리거나 이혼 소송 중인 개인들에 대한 대중들의 견해도 친절한 편이다.

권위의 침식은 서구의 주된 제도들에서도 눈에 띈다. 사회 해설가들은 종종 이제 더 이상 종교도 학교도, 가족도 국가도 개인들이

질서정연한 삶을 정립시킬 하부구조를 제공하지 않는다는 사실을 목도한다. 예를 들어, 미술가들은 그들이 따를 만한 지침을 찾기 위해 어디에 의지해야 할 것인가? 정부는 공식적인 표준을 제공하지 않는다. 전통도 확고한 관례를 제공하지 않는다. 아카데미는 규칙들을 가르치지 않는다. 비평가들도 훌륭함에 관한 믿을 만한 규준들을 적용하지 않는다. 미술에서의 구조의 붕괴는 너무나 전형적인 것이라, 이것이 20세기 미술, 문학, 그리고 철학의 수많은 걸작들에 주제를 제공한다. 작품에서 개인은 종종 고립되고 길을 잃은 연약한 존재로 묘사된다.

이와는 대조적으로, 리히터는 질서체계의 붕괴를 환영하고, 그것이 허용하는 자유를 만끽하는 듯하다. 사실 그의 시각적 해방 선언은 무질서한 세계에 의해 추진력을 얻는다. 그는 스스로에게 선배들이 수행했던 통일성의 추구를 면제해주고, 불연속성이 그의 지배적인 메커니즘이 되게 하며, 양식적 일관성의 포기는 정신의 포기가 아니라 도리어 창조적 탐구를 가로막는 장애물들의 궁극적 제거를 증명할 뿐임을 보여준다. 리히터의 작품들 사이의 엄청난 불일치는 무질서를 찬양한다. 그는 다음과 같이 설명한다. "비정합성은 단순히 불확실성의 결과일 뿐이다. [...] 어쨌건 불확실성은 나의 일부이다. 그것은 내 작업의 기본 전제이다. 결국 우리는 어떤 것이 확실하다는 느낌을 갖는 것에 대해 그 어떤 객관적 정당화도 할 수 없다. 확실성은 바보들, 아니면 거짓말쟁이들의 것이다. [...] (내 그림들은) 그 어떤 진술도 하지 않으며, 그렇기 때문에 그것들은 우리를 바보로 만들 수 없다."[3] 그의 작품에 담겨 있는 환희는 관람자들을 일관성과 통일성에 대한 그들 자신의 고착에서 풀려나게 해준다. 리히터는 미술은 "보다 나은 세계를 위해, 비참함과 절망의 반대편을 위해, 잃어버린 성질들을"[4] 장려한다고 선언한다.

리히터는 멀티미디어에서 무한한 선택이 가능한 세계를 발견했는데, 멀티미디어는 종종 미술사를 발췌하여 인쇄와 전자 네트워크를 통해 광고 디스플레이의 배경으로 유포하기도 한다. "중요한 것은 우리가 그 속에서 자라게 되는 정신의 세계와 예술의 세계이다.

수십 년이 넘도록 이것은 여전히 우리의 집이고 우리의 세계이다. 우리는 미술가들과 음악가들과 시인들, 철학자들과 과학자들의 이름을 안다. 우리는 그들의 작품과 그들의 삶을 안다. 우리에게는 정치가들이나 통치자들이 아니라, 그들이 인류의 역사이다. […] 통치자들은 대실책을 통해서만 그들의 자취를 남길 수 있기 때문이다."[5] 그는 그의 선배들과 동료들에 의해 제공된 광범위한 레퍼토리에서 재료와 소재, 기법, 그리고 표현적 도구들을 가져다 쓴다. 특정한 체계의 포기, 그 노력의 다양함은 수많은 작품들이 고려될 때에만 제대로 평가될 수 있다. 리히터 스스로가 이러한 폭넓은 관점을 취하는 것이 중요함을 입증한다. 그는 언제나 꼼꼼한 기록을 한다. 그 자체가 미술작품으로 전시된 적이 있었던 그의 작품 목록에서, 모든 작품들은 하나하나 번호가 매겨지고 미니어처 크기의 모형으로 재현된다.

과거 양식들의 어휘를 개정하고 재조합함으로써 리히터는 "언제나 또 하나의 가능성에 대한 시도를 제안하고 미술의 경계를 확장함으로써 […] 스스로를 능가하려 하는 아방가르드 회화의 시도의 역사가 쓸데없음"을 공표한다.[6] 그러나 그는 또한 향수를 거부한다. "나는 회화가 이미 상실한 낡은 가능성들을 다시 보여주는 것에서는 어떤 의미도 발견할 수 없다. 나는 뭔가 말하고 싶다. 나는 새로운 가능성들에 관심이 있다."[7] 두 개의 중요한 예외를 제외하고는(그는 전문화를 거부하며, 누구의 것인지를 알아볼 수 있는 단일 양식이 필요하다는 생각을 버린다), 리히터의 미술은 모든 것을 포용한다. 다음의 목록은 그의 작품 범위에 대한 개요이다.

재현적인 사진 회화들 :

초상, 정물, 도시풍경, 풍경.

조감도 시점, 정면 시점.

가족 앨범, 신문, 잡지, 연감, 백과사전 등에서 가져와 덧칠한 사진들.

리히터 자신이 찍은 사진을 밑그림으로 삼은 그림들.

사진이 원천이라는 증거를 줄을 긋거나 흐리거나 완전히 지워버린 그림들.

있는 그대로이거나 확대되었거나 손으로 칠한 사진 복제본들.

표현적인 방식으로 손으로 칠한 이미지들.

텍스트가 딸린 사진을 그린 그림들.

추상 회화들:

자유로운 추상 회화들—미술가의 감정의 기록물들

부드러운 추상 회화들—비개성적. 기하학적 형태들을 보여주거나 흐릿해진 현미경 사진들의 확대본을 보여준다.

회색 회화들—차이가 지워진 회색면들

색상표들—물감 색상표들의 확대된 복사본들

양식: 다음과 같은 용어들이 리히터의 회화를 묘사하기 위해 사용되어왔는데, 이들 중 상당수가 상호 배타적이다. 키치, 숭고, 고전적인, 낭만적인, 추한, 아름다운, 사실적인, 감상적인, 도식적인, 객관적인, 주관적인, 체계적인, 표현적인, 중립적인, 복합적인, 촉각적인, 시각적인, 개념적인, 초월적인, 물질적인, 점잖은, 경계가 뚜렷한, 경계가 흐릿한, 공간적인, 선적인, 색채적인, 단색조인, 복잡하지 않은, 화려한.

기법: 리히터는 몇몇 회화에서는 붓으로 물감을 칠한다. 다른 작품들에서는 스프레이로 뿌리고, 롤러로 바르고, 점으로 찍는다. 몇몇 작품들은 현란한 붓질, 구성의 복합성, 묵직한 임파스토, 풍성한 색채들의 편성을 통해 탁월한 기교를 보여주는 데 몰두한다. 리히터는 폭넓고 다양한 도구들을 채택하여, 작은 붓, 주택도장용 브러시, 갈퀴, 롤러, 스프레이, 팔레트 나이프 등을 가지고 그림을 그린다. 때로 그는 넓은 붓자국을 만드는 데 아주 작은 붓을 사용하기도 한다. 또 어떤 작품들은 기계적 수단이나 체계적인 절차를 택함으로써 솜씨에 대한 무관심을 보여준다. 리히터는 또한 예상치

않았던 선택지들을 개발하기 위해 우연을 이용하기도 한다. 그는 혼자서 작업하기도 하고 협업을 하기도 한다. 하나의 추상 회화 내에서도 그는 하나의 기법을 일관되게 사용하는 것을 피하는데, 이것 역시 그가 일치란 곧 제한이라고 생각한다는 점을 입증한다.

회화를 넘어: 리히터는 유리, 문짝들, 거울들을 가지고 지지대 없이도 서 있는 구조물들을 창조한다. 그는 책, 퍼포먼스, 그리고 기타 개념적인 작품들을 자신의 회화 목록에 포함시킨다.

하지만 이렇게 다양한 선택지들조차도 색채, 형태, 주제에 관한 이 미술가의 기호를 충족시키지 못한다. 리히터는 현실 그 자체를 그의 미술에 끌어들인다. 한 조각 작품에서는 실제 삶의 변화무쌍한 측면들이 지지대 없는 판유리 구축물을 통해 보여진다. 또 다른 작품에서는 실제의 반사상들이 거울에 포착된다. 하지만 이 작품들도 특정 의도에 너무 매여 있는 듯 보인다. 그리하여 리히터는 불투명한 회색 스프레이로 유리를 뒤덮어 주변 환경을 지워버리는 작품들도 만들었다.

리히터는 스스로가 끌어들인 그러한 모순에 대해 다음과 같은 말로 설명한다. "나의 방법, 혹은 나의 기대, 소위 말해 그림을 그리도록 나를 몰고 가는 것은 대립이다."[8] 하나의 주어진 방식으로 작업하는 도중에도 그는 그 양식이 기반하고 있는 기본 전제들을 거부한다. 예컨대, 어떤 그림은 처음에는 흑백 일러스트레이션에 대한 정교한 환영주의적 복제로 시작되었다가, 나중에는 추상표현주의 양식으로 덧칠해질 수도 있다. 또는, 추상표현주의적인 회화를 제작하는 과정이 의도적으로 중단되어 작품의 정서적 연속성이 깨질 수도 있다. 혹은, 주의 깊게 그려진 이미지의 젖은 표면에 신문지를 눌러서 망칠 수도 있다. 결과적으로 훼손된 이미지를 보여줌으로써 리히터는 파괴 역시 실행 가능한 미술의 선택지라고 제안한다.

종결 역시 또 하나의 선택지이며, 따라서 작품의 결말과 그 결말이 나타내는 신념에 저항할 또 하나의 기회이다. 리히터는 때때로 작품을 완결하지 않는 편을 선택한다. "확고하게 유토피아적인

순간이란 없다. [...] 오직 역설이 있을 따름이다. 나는 언제나 적절히 구성된 모티프를 지닌, 종결된 그림을 얻을 의도를 가지고 작업을 시작한다. 그러다가, 상당한 노력을 들여 나는 이 의도를 파괴하기 시작한다. 그림이 끝날 때까지, 다시 말해, 개방성 외에는 아무 것도 남지 않을 때까지, 거의 나 자신의 의지에 반해서 말이다."[9]

정보로 이끄는 경향이 있는 사진에 비하면 회화가 일반적으로 자기표현에 더 적합한 것으로 인지되는데, 리히터는 이러한 기대를 고의로 뒤엎는다. 그는 흐리기, 지우기, 줄긋기 등을 통해 사진의 내용을 모호하게 만든다. 아니면 그는 사진은 기계적이라는 기본 원칙을 훼손하기 위해 그 위에 손으로 물감을 칠한다. 이러한 광범위한 변수들조차도 하나의 신조로 응결되는 것을 피하기 위해 그는 평범한 기성 사진들의 가감 없는 채색 복사본들을 생산하기도 한다. "그림과 그 그림에 묘사된 여인 모두에 대한 에로틱한 욕망과 사랑"으로 가득한 관능적인 회화들이 그의 방법 일람에 포함된다. 다른 작품들은 그러한 낭만주의를 좌절시킨다. 예컨대 그는 아동용 도서에서 가져온 소의 이미지를 가감 없이 그린 뒤, 그림 안에 "소"라는 단어를 집어넣어 그 단순함을 더욱 분명하게 만든다.

서로 대립되는 것들에 대한 리히터의 포용력은 그의 색채 사용에까지 확장된다. 색채의 묘사적이고 상징적이고 표현적인 기능들을 그는 활용하고 또 억누른다. 회색 물감으로 된 일련의 단색 색면화들은 정서적이고 해석적인 반응들을 방해한다. "회색은 내게 무심함을 성취하고 명확한 진술을 회피할 수 있는, 반갑고도 독특한 가능성을 뜻한다."[10] 하지만 리히터는 또한 총천연색 회화들에서도 색채의 소통적 잠재력을 제거하려고 애쓴다. 예를 들어 그는 미리 정해진 비율로 색상들을 혼합해서, 표준 물감 견본 카드들의 커다란 복사본을 만든다. 이런 경우, 미술 제작은 "돌을 깨는 작업이나 건물에 페인트를 칠하는 일처럼, 마음을 조금도 쓰지 않고" 일어난다. "제작은 미적 행위가 아니다."[11]

색상표에 있는 물감을 캔버스에 칠하는 엄격한 방법은 또한 개인적인 의도의 표현을 막아버리기도 한다. 리히터는 같은 목적을 위

해 정반대의 기법도 사용한다. 그는 "내가 모르는 어떤 것, 내가 계획할 수 없는 어떤 것, 내가 하는 것보다 더 낫고 영리한 어떤 것, 또한 더 보편적인 어떤 것이 생겨나길" 바라고, "우리의 상황을 보다 정확히, 더욱 진실하게 나타내는 그림, 뭔가 예견의 면모를 가진 그림, 하나의 제안으로 이해될 수도 있지만 그 이상인 어떤 그림, 교훈적이지도 않고 논리적이지도 않으며, 다만 그 모습에 있어 매우 복잡함에도 불구하고 아주 자유롭고 편안해 보이는 그런 그림이 생겨나기를 기대하면서"[12] 우연에 작업을 맡기기도 한다.

리히터는 신념체계들로부터 자유로운 사람이다. 그는 그 어떤 강령도 제시하지 않고, 그 어떤 연대도 구성하지 않으며, 그 어떤 신조를 장려하지도, 그 어떤 선호를 표명하지도 않으며, 트레이드마크가 될 법한 그 어떤 양식도 창조하지 않는다. 하지만 양식의 결핍이 곧 목적의 결핍을 가리키는 것은 아니다. "그러니까 아마도…, 내게 중요한 것은 이런 류의 부정적 태도와 염세주의가 삶의 유용한 전략이라는 사실이다. 그런 태도를 가진 사람들은 환상을 덜 갖는다는 점에서, 거기에는 상당히 긍정적인 측면이 있다."[13] 양식의 결핍은 항구성의 전적인 결핍을 가리키는 것도 아니다. 경우에 따라 다른 옷을 입는 사람들의 습관과 마찬가지로, 리히터가 미술작품의 한 가지 유형에만 계속 충실하기를 꺼리는 것이 그의 개성을 지우지는 않는다. "다른 시기에 만들어진 모든 다른 그림들이 한 가지 일관된 토대를 가지고 있다. 그것은 나, 나의 태도, 나의 의도인데, 그것은 서로 다른 방식들로 드러낼 수 있지만, 본질적으로는 결코 변하지 않는다. 다양함은 표면적인 것이다."[14]

리히터의 메시지는 다음과 같은 말들로 요약될 수 있다. "위선은 우리를 죽이기에 가장 좋은 살인무기이다."[15] "그래서 내가 정신분석을 그렇게 높이 평가하는 것이다. 그것은 편견을 제거하며, 우리를 성숙하고 독립적이게 만들어서, 신이나 이데올로기 없이도 우리가 보다 진실하고 인간적으로 행동할 수 있게 해준다."[16] 다양성을 창출함으로써 그는 "가장 완전한 형태의 인간성"을 성취하기를 희망한다.[17] 리히터는 신조가 없는 미술이야말로 "진실과 행복과

사랑에 대한 지고의 열망"을 전할 수 있다고 주장한다.[18] "추상회화에서 우리는 시각화할 수 없는 것들, 이해할 수 없는 것들에 다가갈 수 있는 더 좋은 길을 발견했다. [...] 이것은 난해한 유희 같은 것이 아니라 정말로 꼭 필요한 것이다. 알지 못하는 것들은 우리를 놀라게 하는 동시에 우리를 희망으로 채우는데, 그렇기 때문에 우리는 그런 그림들을 이해 불가능한 것들을 보다 이해 가능한 것으로 만들어줄, 아니면 최소한 좀 더 접근 가능한 것으로 만들어줄 그럴듯한 방법으로 받아들이는 것이다. [...] 미술은 가장 고귀한 형태의 희망이다."[19]

리히터의 작품은 낙관주의, 평화, 안전이 불일치, 부조화, 예측 불가능성에서 발견되는, 전도된 유토피아를 제시한다. 선출을 보장하는 가장 확실한 방법으로 얼버무림을 택하는 정치인처럼, 리히터가 보여주는 신념의 보류가 그로 하여금 대립되는 것들을 포용하고, 모순들을 무시하고, 모든 사람들을 그의 명제에 포함하게 해준다. 그의 작업이 분명히 보여주듯, 두 가지 선택지가 모든 사람들 앞에 놓여 있다. 우리의 파편적이고 불안정한 환경 속에서 우리는 혼란에 굴복할 수도 있고, 그것이 제공하는 기회를 즐길 수도 있다.

[리히터 후기]

예술적 훌륭함은 질서정연한 배치에서뿐만 아니라 무질서한 뒤죽박죽에서도 발견될 수 있다. 하임 스타인바흐의 상품들은 아주 세심하고 정밀하게 배치된다. 크리스티앙 볼탕스키의 옷들은 마구잡이로 쌓여있다. 아말리아 메사-바인스는 작품의 구성요소들을 산만하게 흩어놓는다. 데이빗 살르와 토니 도브는 엄청난 양의 시각적 요소들을 조화롭게 잘 편성한다. 제닌 안토니는 그녀의 비곗덩어리 큐브에서 보듯이 질서의 붕괴를 환영한다. 척 클로스는 격자의 엄격한 도식을 따르지만, 최근 들어 그 안에서 즉흥의 가능성을 발견했다. 마이어 바이스만은 부조화의 요소들을 풍자도구로 이용한다. 비토 아콘치는 회의의 질서를 군중의 소란스러움과 대비시킨다. 폴 텍은 한 무더기의 물건들을 잘 배치하기도 하고 마

구 흩어놓기도 한다. 펠릭스 곤잘레스-토레스는 단정한 더미들로 쌓기도 하지만, 아무렇게나 쌓아서 쏟아져 내리게 만들기도 한다. 게르하르트 리히터는 이 모든 구성적 가능성의 범위를 따라 다양한 장들을 점유한다.

35 셰리 레빈
Sherrie Levine
: 비독창성

- 1947년 펜실베이니아 주 헤이즐턴 출생
- 위스컨신 대학교(매디슨)
 미술 학사 및 미술 석사
- 뉴욕 시 거주

셰리 레빈은 잘 알려진 사진작가들의 유명한 사진작품들을 사진으로 촬영하여 자신의 미술작품으로 제시한 것으로 가장 유명하다. 하지만 표절이라는 비난을 불러일으키는 대신, 그녀의 뻔뻔한 전용은 새로운 미술작품으로 받아들여진다. 그것은 확실히 미술을 창조하는 새로운 방식이다. 그 방식은 또한 전적으로 새로운 생각을 전달한다. 그것은 독창성이 바람직하다는, 혹은 적절하다는 가정에 도전한다.

에드워드 웨스턴
〈닐, 누드〉, 1925.
젤라틴 실버 프린트,
9⅓ × 7⅕ in.
© Center for Creative Photography,
Arizona Board of Regents.

이 작품은 에드워드 웨스턴의
유명한 사진작품으로, 이후에
셰리 레빈에 의해 재촬영되었다.

에드워드 웨스턴
〈닐의 누드 6점〉, 1925.
조지 A. 티스가 인화한 한정판 포트폴리오의
발간을 알리는 포스터.
© 1977, Witkin Gallery Inc.

셰리 레빈의 〈무제(에드워드 웨스턴을
따라)〉는 이 포스터를 촬영한 것이다.

역사를 장기적인 관점에서 바라보았을 때 "무엇이 새로운가?"라
는 물음은 구태의연한 물음이 아니다. 라디오에서 흘러나오는 몇
년 지난 곡조들에서 향수를 느끼는 사람들이나, 지난 시즌의 옷들
은 낡기도 전에 치워버리는 사람들, 혹은 베스트셀러 목록에서 읽
을 거리를 고르는 사람들에게는 그 물음이 구닥다리처럼 보일 수
도 있다. 하지만 시간의 폭을 넓혀서 보자면, 사태가 변할 것이고 변
해야만 한다고 예측하는 것 자체가 현대의 개념이다. 위대한 미술
가들은 새로운 미술 형식을 고안해낸다는 생각 역시 마찬가지이
다. 대부분의 문명에서 미술 제작은 잘 확립된 전통을 따르는 것이

었다. 실행자들은 자신을 숙련공이라고 생각했지 창조자라고 생각하지 않았다. 새로움에 대한 기대 같은 것도 없었다.

오늘날 새로움은 미술에 대한 우리의 평가에 있어 중요한 요소이다. 컬렉터, 큐레이터, 비평가들을 갤러리로 종종걸음치게 하는 가을 축제에서는 신선한 재능을 발견하는 것이 중요하다. 1970년대 말 셰리 레빈이 아이러니하게도 독창적인 창작이라는 바로 그 개념을 전복시키는 일군의 작업을 했을 때, 미술에 열광하는 이 사람들은 대단한 발견이라도 한 양 쌍수를 들어 환영했다. 그녀는 유명한 사진들을 사진 찍어 자신의 미술작품으로 제시했다. 그녀가 대담하게 모조품을 전시한 것은 혁신이 더 이상 미술에서 좋은 평가를 받기 위한 선행조건이 아님을 주장하는 것이다.

레빈이 태어날 무렵, 사진을 순수미술로 인정할 것인가를 둘러싼 다툼은 이미 사진의 승리로 끝난 상태였다. 레빈은 사진을 가지고 미술의 관례에 또 다시 도전한 미술가들 중 한 명이다. 그녀는 사진을 미술적 표현 매체로 사용할 뿐만 아니라, 일부 미술작품에서 사진 그 자체를 소재로 삼기도 한다.

레빈은 카메라를 석양이나 농장풍경, 혹은 활짝 핀 꽃에 들이대지 않고, 이미 존재하는 사진들에 들이댄다. 사실, 그녀의 눈은 우리의 눈과 마찬가지로 그런 관례적인 미술 소재보다는 사진을 훨씬 더 자주 본다. 사진은 어디에나 있다. 사진은 역사를 기록하고, 뉴스를 전달하고, 가족 행사를 기록하고, 선거 후보들을 홍보하고, 상품을 광고하고, 운전면허증, 도서관 카드, 신용카드, 여권 등에 실려 우리의 신원을 확인시켜준다. 사진은 또한 인간의 눈에는 보이지 않는 현상들(예: 멀고 먼 행성, 심해 생물, DNA의 극소 단위, 아직 태어나지 않은 아기, 그리고 인간 장기의 내적 기능들)을 기록하기 위해서도 사용된다. 대중매체에 실리는 사진 이미지들은 미의 기준을 정립하기도 하고 흉악한 장면들을 전파하기도 하며, 영웅들을 띄우기도 하고 악을 한층 심화시키기도 하며, 법정증거로 사용되기도 하고 애정의 증표가 되기도 한다. 어떤 비평가들은 카메라가 우리의 정신에 기성 이미지들을 잔뜩 채워 넣음으로써 우리의 상상력을 강탈했

다고 주장한다.

레빈이 렌즈의 초점을 맞추는 것은 잡지, 책, 기타 인쇄물 등에 실린 유명 미술작품의 도판 같은, 사진적 복제라는 또 다른 범주이다. 그녀는 재구성도 재해석도 하지 않는다. 창조성과 독창성은 말살되었고, 이미지들은 재생산의 원천에 충실하다. 독자들은 스스로에게 다음과 같은 질문을 던짐으로써 그녀의 작품을 보는 관람객들의 여정을 함께 할 수 있게 된다. 여기에서 각 세트의 첫 번째 질문에 대해 "거의 없다"라고 대답하고 두 번째 질문에 대해 "많이"라고 대답한 사람들이 진품성(authenticity)에 대한 레빈의 과감한 무시에 정당성을 제공한다.

당신이 알아볼 수 있는 전 세계 모든 장소들 중에서 당신은 얼마나 많은 장소들을 실제로 방문해보았습니까?
당신은 얼마나 많은 장소들을 사진을 통해 알고 있습니까?

당신이 얼굴을 인지할 수 있는 모든 사람들 중에서 당신은 얼마나 많은 사람들을 실제로 만나보았습니까?
당신은 얼마나 많은 사람들을 사진 복제물을 사진을 통해 알고 있습니까?

당신이 제목을 댈 수 있는 모든 미술작품들 중에서 당신은 얼마나 많은 원작들을 보았습니까?
당신은 얼마나 많은 작품들을 책, 잡지, 다른 인쇄물들에 실린 도판을 통해 알고 있습니까?

순수예술사진이 대중매체에 의해 재생산될 때마다 그 사진에 대한 대대적인 전용이 이루어지곤 한다. 레빈은 이 허락받은 형태의 도둑질에 주목하게 만든다. 순수예술사진에 대한 그녀의 차용은 무한 재생산이 가능한 매체인 사진과 흔히 유일무이한 대상으로 간주되는 순수미술 사이의 모순에 직면하게 된다. 많은 예술사진

작가들이 자기 작품에 유일무이한 대상이라는 아우라를 부여하기 위해 사진의 에디션의 규모를 인위적으로 줄인다. 이러한 희소성은 그들의 작품이 이후에 책과 잡지에 재생산되면서 절충된다. 레빈은 그들을 이런 절차에서 구해낸다. 그녀가 촬영하는 이미지들은 대중 매체에서 나온 것이다. 하지만 그것들을 고유한 미술작품들로 틀지워 제시함으로써, 그녀는 그것들을 에드워드 웨스턴과 워커 에반스 같은 20세기 중반의 사진작가들이 속하기를 바랐던바, 순수미술의 특권화된 장으로 되돌려놓는다.

그러나 이 귀향은 오래가지 않았다. 비평가들이 레빈에 대해 글을 쓰기 시작했던 1977년 이후로 그녀의 작업은 너무나 많은 주목을 받은 나머지, 그녀의 이미지들은 하나같이 순수미술의 장에서 쫓겨난다. 이미지들의 재생산이 그녀의 작업에 관한 논쟁을 동반하면서, 그 이미지들은 다시금 대중적 영역으로 돌아간다. 에드워드 웨스턴이 자기 아들의 토르소를 찍은 유명한 사진에 대해 언급하는 가운데, 이 차용이라는 과정은 다음과 같이 요약될 수 있다.

1925년에 에드워드 웨스턴은 자기 아들 닐을 찍은 일군의 사진을 창조했다. 그는 네거티브들 중 셋을 크게 확대하고 잘라내어 팔라듐 프린트를 만들었는데, 이는 사진사에 길이 남을 보증된 작품이 되었다. 뉴욕에 있는 위트킨 갤러리가 1977년 닐 웨스턴으로부터 네거티브 원본을 구입했다. 그 후 그들은 조지 A. 티스에게 웨스턴의 네거티브 필름 중 여섯 장을 새롭게 인화해달라고 주문했다. 이 인화된 사진들은 포트폴리오 형식으로 엮여서 25개의 판본으로 발행되었다. 티스는 기본적으로 웨스턴이 사용했던 것과 동일한 인화 기법을 사용했지만, 웨스턴이 했던 방식으로 이미지들을 잘라내지는 않았다.

잘라낸 부분이 없는 티스의 온전한 네거티브 복제물들은 위트킨 갤러리가 포트폴리오를 발행했음을 알리는 포스터에 사용되었다. 레빈이 이야기를 시작하는 것은 바로 이 지점에서부터이다. 1981년 그녀는 바로 이 포스터로부터 에드워드 웨스턴의 사진들을 촬영했던 것이다.

물론 이야기는 여기서 끝나지 않는다. 에드워드 웨스턴의 유산의 법적 대리인인 변호사들은 결국 레빈이 이미지를 전용한 것에 항의하며, 미술 관련 책이나 잡지에서 행해지는 인가받은 재생산과 달리 그녀의 사용은 저작권법을 위반한 것이라고 주장했다. 이러한 아이러니는 웨스턴이 그 자신의 작품을 고전기 남성누드 조각에 기초해 만들었다는 사실에 의해 복잡해진다. 그의 사진 또한 그리스의 조각가인 프락시텔레스로부터 이미지를 빌려온 일종의 차용이었던 것이다.

조지 A. 티스는 명망 있는 사진가이다. 셰리·레빈은 명망 있는 미술가이다. 둘 다 새로운 에드워드 웨스턴을 창조해내었지만, 그들의 수고는 상반된 태도들을 지지한다. 1996년의 인터뷰에서 티스는 웨스턴의 네거티브를 가지고 사후 인화를 하는 데 있어 그의 역할이 어떤 것이었는지를 설명해주었다. "에드워드 웨스턴은 나의 영웅이다. 그의 네거티브들을 가지고 작업하는 것은 내가 그를 통해 배운 것들을 그에게 갚을 수 있는 기회였다. 나는 내가 받은 것을 두 배로 돌려주려고 노력했다. 나는 누군가 다른 사람을 희생시켜서 승리를 얻으려 하지 않으며, 이 일은 더듬거리며 변명해야 할 일이 아니다. 그것은 협업이다. 나는 웨스턴에 주의를 기울인다. 나는 가능한 한 최고로 아름다운 인화를 하려고 애쓴다. 나는 인화하는 사업을 하는 게 아니다. 나는 이미지를 가져다가 그것을 미술품으로 만든다. 나는 그것을 기념한다. 그것은 내 것이 된다." 요약하자면, 티스와 레빈 모두가 웨스턴의 이미지의 아름다움을 인정하지만, 그는 그 웨스턴의 이미지가 지닌 본래의 특성을 향상시키려고 애쓰는 반면, 그녀는 새로운 의도를 개진하기 위해 그것을 이용한다.

아이러니하게도 티스 자신의 가장 유명한 작품들 중 두 점도 재촬영되고 위조된 티스의 서명이 날인되어 1989년 소더비 경매에 출품된 적이 있다. 보도된 뉴스에 따르면 이 사진의 사진들은 위조품들이었으며, 그것을 만든 사람은 연방 검찰에 기소당했다고 한다. 티스는 "나는 이 사건의 피해자이다"라고 말했다. 하지만 그는

자신이 웨스턴의 네거티브들을 재사용한 것이 에드워드 웨스턴을 피해자로 만들었다고는 생각하지 않는다.

어째서 레빈의 작품은 위조품으로 명예를 실추당하지 않는가? 원작과 그녀의 복사본 사이의 일치에도 불구하고, 레빈의 판본은 원작 사진으로 오인될 소지가 없고, 심지어는 원작 사진의 복사본으로 오인될 소지조차 없다. 그녀는 위조자들이 관람객을 기만하려고 애쓰는 만큼이나 그들을 속이지 않으려고 열심을 다한다. 일련의 분명한 증거들이 그녀의 이미지들의 다중적인 재순환에서 드러난다. 예를 들어 크기와 색채에 있어, 그녀는 종종 원본 사진이 아니라 그 사진의 대량생산된 복제품들을 따라한다. 또한 그녀가 이제는 작고한 미술가들의 유명한 작품들만, 오직 그것들만 가져다 쓴다는 점은 그녀 자신의 작품들은 악명 높은 복제물들로 인식될 것임을 확실히 한다. 사실 복제 자체가 너무나 눈에 띄어서 그것이 그녀 작업의 주제 역할을 한다. 기존 복제물을 복제하는 단순한 행위를 통해, 레빈은 독창성, 가치, 그리고 소유에 관한 일반적인 가정을 약화시킨다. 미술 안에서도 미술 밖에서도 "독창적이지도", "진정하지도" 않은 경험이 널리 성행하고 있다는 점을 강조하면서, 그녀는 우리의 "복제 시대"에 걸맞은 대안적 권리장전을 제시한다.

진품성: 레빈이 그녀 자신의 이미지를 고안하기를 거부했을 때 그녀는 미술에 있어서 진품성의 역할을 붕괴시킨 것이다. 사진은 그 어떤 것이건 하나의 미술작품을 진품으로 입증하는 관례적인 절차를 복잡하게 하는데, 이 절차는 양식의 미묘함과 그리기의 세부들을 미술가의 육체적이고 정신적인 현존의 증거로 꼼꼼히 살피는 감식가들에 의해 수행되어온 것이다. 레빈의 작품은 세 명의 저자들(사진을 처음 만든 미술가, 책에 복제품을 싣기 위해 그것을 복제한 사진가, 복제품의 사진을 찍어 새로운 미술작품으로 대중들에게 제시한 레빈 자신)을 가진 것이기 때문에 감식가들의 일을 훨씬 더 골치 아픈 것으로 만든다.

독창성: 레빈이 미술에 기여한 바는 종종 독창성의 부재라는 말

로 측정된다. 그녀 작품의 제목들이 그녀의 활동이 지닌 2차성을 천명한다. 각각의 제목은 예컨대 〈에드워드 웨스턴을 따라서〉에서 처럼 복제의 대상이 된 작가 이름 뒤에 붙은 "~를 따라서"라는 말을 포함한다. 이렇게 그녀는 자신의 작품이 독창적이지 않다고 공표함으로써, 스스로를 예술적 인정에 관한 기존 규준에 대한 부적격자로 만든다. 그것은 독창성의 본성에 대한 탐구이다.

개성: 레빈은 관찰된 사물과 그 사물에 대한 미술가의 재현 사이의 차이를 없앰으로써 자신의 미술에서 개성을 일소한다. 이런 식으로 그녀는 미술가들이 소재를 해석하고 그들의 개성을 표현하는 공간을 봉쇄한다. 자기 이름을 담고 있는 미술에서 자기의 개성을 제거하는 것은 위대한 미술은 위대한 미술가들과 연관되기 마련이라는 관념을 전복시킨다.

가치: 예컨대 레빈의 이미지와 웨스턴의 사진 사이의 중요한 차이는 그 외양이 아니라 그 의미이다. 그녀의 작품은 따라서 훌륭함에 관한 전통적인 척도에 혼란을 초래한다. 그것은 또한 복제품도 원작 못지않은 가치를 지님을 암시한다. 오히려 레빈의 복제품들이 더 가치 있을 수도 있는데, 그것들은 새롭고, 어쩌면 훨씬 더 심오할지도 모르는 미술 개념을 구현하고 있기 때문이다.

소유: 소유권에 관한 표준적 정의가 적용된다면, 레빈의 작품은 단지 다른 사람의 역작들을 침해한 것에 불과하다. 그러나 이 정의는 재생산의 폭넓은 확산에 의해 이미 전복되어버렸다. 이 미술가는 다음과 같이 묻는다. "무엇인가를 소유한다는 것은 무슨 의미인가? 더욱이, 이미지를 소유한다는 것은 도대체 무슨 뜻인가?"[1]

걸작: 레빈이 소재로 사용하는 미술작품들은 명망 있는 아방가르드 작가에 의해 창조된 20세기 초반 걸작들의 표본급 작품들이다. 레빈은 그러한 명예의 전당 회원이 아니다. 그녀는 혁신적이지 않다. 그녀는 탁월한 기교를 열망하지 않는다. 그녀의 작품은 고유한 개성의 증거가 되지 않는다. 그것은 걸작으로 간주될 수 없다. 하지만 그녀의 비-걸작(un-masterpiece)들은 격찬되고 있다.

젠더 불평등: 레빈이 자신의 사진 작품들에서 이용하는 이미지

들은 1930~40년대에 활동한 칭송받는 남성 사진작가들에 의해 창조된 것이었다. 그들은 전형적으로 카메라를 불우한 사회구성원들, 예컨대 어린이, 가난한 사람, 미친 사람, 여성에게 돌렸다. 만약 레빈이 당시에 살았더라면, 그들의 피사체 중 하나가 되었을지도 모른다. 그러는 대신 그녀는 그들의 작품을 자기 미술의 피사체로 주장함으로써, 이 기라성 같은 작가들과 과감히 그 역할을 바꾼다. 그렇게 함으로써 그녀는 남성의 권위를 전복하고, 여성이 자기주장을 하고 통제력을 가질 수 있는 사례를 수립한다. "1970년대 후반과 1980년대에 미술계는 오직 남성들의 욕망의 이미지들만을 원했다. 그래서 나는 일종의 나쁜 여자 같은 태도를 취해야겠다고 생각했다. 당신이 원한다면, 원하는 것을 주겠다. 하지만 당연히, 내가 여성이므로 그 이미지들은 여성의 작품이 되었다."[2]

레빈은 관람자들에게 하여금 그녀의 작품과 그들의 개인적 경험들 간의 유사점을 찾아보라고 권한다. "이미지의 재생산은 소유권에 관한 문제제기가 되었다. 원작이란 무엇인가? 우리는 무엇을 소유할 수 있는가? 당신이 이 쟁점들에 대해 생각하기 위해 철학적인 혹은 미술사적인 배경지식을 가질 필요는 없다. 그 쟁점들은 미술계를 훌쩍 넘어서는 의미를 가지고 있다. 나는 미술계가 문화를 반영하고 때로는 문화를 압축적으로 보여주곤 하는 방식들에 관심이 있다. 나는 미술사의 가장 강력한 쟁점들은 미술계 밖에서도 의미를 가진다고 믿는다."[3]

미술 외적인 상황이 레빈의 미술에 함축되어 있는 가치체계가 동시대의 일상적 경험의 일부라는 사실을 증명한다. 팩스와 복사기가 끝없는 복사본들을 양산한다. CD와 비디오, 컴퓨터 시뮬레이션은 원본이라고 부를 만한 표본조차 없는 다수를 만들어낸다. 제조업자들은 그것들이 모조품이라는 것을 완전히 드러내면서 복제품들을 생산하고 홍보한다. 그것들의 상업적 성공은 모조품이라는 말이 경멸적 함의를 상실했음을 입증한다. 플라스틱 식물들, 인조잔디, 마가린, 가짜 구찌, 새로운 식민지풍 가구, 모형 스포츠카들,

테마파크, 그리고 녹음된 음악, 이 모든 것들이 승인된 모조품들이
다. 대리석, 테라초, 그리고 다른 값비싼 재료들을 흉내내어 산업적
으로 생산된 건축 재료들도 마찬가지이다. 직물들은 실크와 가죽
을 흉내낸다. 심지어 박물관들도 그들의 소장품들의 복제품들을
홍보한다. 도어스 헌정 밴드에 속한 뉴저지 출신의 한 젊은이는 오
래전에 사망한 록 스타 짐 모리슨의 퍼포먼스를 흉내낸다. 독창성
이 없음에도 불구하고, 그는 대역 가수가 아니라 훌륭한 공연가이
다. 모조 물품들과 행사들은 우리의 실제 경험의 큰 부분을 구성하
는데, 미술에 대한 우리의 경험도 이에 포함된다. 모조 미술은 모조
경험이 규범이 되어버린 시대의 산물이다. 레빈의 미술은 모조품에
대한 대중의 승인을 반영한다.

사진이 레빈의 유일한 매체는 아니다. 그녀는 몇몇 회화들에 기
초해 작업하기도 했다. 레빈은 프란츠 마크의 작품의 기성 복제품
에 틀만 씌우기도 하고, 빈센트 반 고흐, 에른스트 루드비히 키르히
너, 그리고 위대한 러시아 절대주의 화가들의 회화에 대해서는 직접
복제품을 만들기도 한다. 그녀가 차용한 에곤 쉴레의 자화상에서
그녀는 비극적인 남성 미술가가 "된다." "그건 정말이지 장난 삼아
한 것이었다. 쉴레는 언제나 궁극의 남성 표현주의자처럼 보였다."[4]
원작으로부터 여러 차례 옮겨진 이 모든 작품들은 그것들 스스로
를 "셰리 레빈의 작품들"이라고 천명함으로써 창조적 행위라는 것
을 패러디한다. 예를 들어 〈드가를 따라서〉는 에드가 드가의 회화
의 복제품을 찍은 사진을 가지고 제작한 사진석판화이다.

레빈은 점점 최종 산물을 그 원천으로부터 멀어지게 하고 있
다. 1985년 그녀는 특정 작품들의 복제품을 만드는 대신 일반화된
차용물들을 만들기 시작했다. "그것들이 차용하는 것은 특정 이미
지가 아니라 다른 미술가들의 관심사들이다. 이것이 독창성이라는
쟁점을 한결 더 혼란스럽게 만드는데, 그것이 내게는 재미있게 느껴
진다."[5] 〈녹아내린〉(1990)은 네 점의 목판화의 형식을 취하고 있는
데, 각각은 12개의 채색된 직사각형들로 되어 있다. 이 패턴들은 피
에트 몬드리안, 루드비히 키르히너, 끌로드 모네, 그리고 마르셀 뒤

상의 회화의 복제품을 복제한 그녀 자신의 1983년 작품들에 대한 색채 분석을 통해 컴퓨터로 만들어진 것들이었다. 컴퓨터 스캐너가 이들 이미지들을 각각의 구역들에 있는 색채들의 평균치를 뽑아내 만든 블록으로 변형시켜주었다. 이 복잡한 멀티미디어 처리과정은 미술가의 손, 눈, 혹은 개성의 개입 없이 수행되었다. 레빈이 복제품을 촬영하여 그것을 컴퓨터에 입력하면, 컴퓨터가 이미지를 처리해서 출력물을 만들어내었다. 출력된 이미지는 목판으로 만들어지고, 그로부터 최종 이미지가 판화로 찍힌다.

레빈의 작품은 대량생산된 모조품들, 합성된 경험들, 그리고 전례가 없는 복제의 확산 한 가운데 놓인 삶을 기록한다. 생태학적 관점에서 보자면 이러한 범람은 처참한 결과를 가져왔다. 고만고만한 상품들에 대한 수요는 손쉽고 무제한적인 복제와 짝을 이루어 우리의 천연자원을 고갈시킨다. 폐기물들과 포장재들이 우리의 매립지를 미어터지게 하고 있다. 배기가스와 독성물질들이 땅, 물, 공기를 오염시키고 있다. 이러한 맥락에서 레빈은 자신의 작품을 "해독제와 같은," 물질적 과잉과 환경오염의 효과를 중화시키는 치료제라고 말한다. "세계는 포화상태가 되어 질식할 지경에 이르렀다. 인간은 자신의 흔적을 돌 하나에까지 다 남겨두었다. 모든 말, 모든 이미지가 임대된 것이고 저당 잡힌 것이다."[6] 그녀의 미술 행위들은 생태학자들이 추천하는 세 가지를 실천한다. 재활용이 소비와 폐기를 대체한다. 한때는 쓰레기로 여겨졌던 물질이 가치 있는 자원이 된다. 자연의 순환적 리듬이 단선적 진보의 추구를 대체한다. 그렇지만 레빈도 다른 많은 미술가와 마찬가지로 어떤 특정한 미술 강령과 동일시되는 것을 거부한다는 사실에 주목하는 것도 중요하다. "나는 의심과 불확실성을 찬미하며, 그리하여 답을 촉구하기는 하되 제시하지는 않는, 그런 미술을 만들려고 애쓴다. 파생적 의미와 연합하여 절대적 의미를 보류시키는 미술. 의미는 일시 정지시키는 반면, 끊임없이 당신을 해석으로 내몰고, 독단과 교의, 이데올로기, 권위를 넘어서도록 촉구하는 미술 말이다."[7]

"'차용'이라는 것은 그것이 이제 논쟁을 의미하게 되었기 때문

에 나로서는 아주 지긋지긋한 꼬리표이다."[8]

"나는 어떤 요점을 제시하거나 어떤 이론을 설명하기 위해 미술을 하는 것이 아니다. 나는 나 스스로가 보고 싶고, 내 생각에는 다른 사람들도 보고 싶어 할, 그런 그림을 만든다. 욕망이 최우선이다."[9]

[레빈 후기]

이미지 포화상태에 이른 환경에서 비롯된 시각 재료가 많은 동시대 미술가들의 작품에 차용되고 있다. 그들의 개인적인 관심사는 그들이 이미지들을 고른 특정한 선택처와, 그들이 이미지들을 자신의 작품에 통합해내는 방식에 의해 밝혀진다. 셰리 레빈은 복제할 것들을 하나하나씩 뽑아낸다. 데이빗 살르는 그것들을 한 줌씩 움켜쥔다. 그들이 움켜쥐는 규모의 차이는 중요하다. 레빈의 선별성은 그녀가 기존의 걸작들을 재활용하는 것을 선호하고 독창성을 거부한다는 사실을 전해준다. 살르의 탐욕스러움은 그가 이용할 수 있는 것들의 풍부함을 예증한다. 반면에, 제프 쿤스는 대중문화로부터 물질적인 상품들과 이미지들을 선택한다. 그런 다음 그는 그것들을 더욱 귀엽게, 혹은 더욱 호화롭게, 혹은 더욱 눈부시게, 혹은 더욱 장식적으로, 그러나 언제나 더욱 불가항력적이게 만듦으로써, 그 이미지들의 가장 호소력 있는 특성들을 극대화한다. 바바라 크루거는 정치적 내용에 기초해 이미지들을 선택하고, 그런 뒤 그것들이 전파하는 은밀한 당파적인 메시지들을 드러낸다.

후기 아방가르드 미술은 어떻게 평가되는가? : 카오스 시대의 가치

토마스 맥커빌리 Thomas McEvilley

지난 세대, 즉 이 책이 다루고 있는 30여 년은 전체 미술사에서 가장 비정상적이고, 놀랍고, 혼돈스럽고, 소란한 시기였다. 시각 영역에서의 모든 전통은 유래 없을 정도로 붕괴되었다. 시각과 실재 사이의 관계에 대한 전통적 생각들이 뒤흔들렸다. 시각적 스타일들이 폭발함에 따라, 실재 자체가 위협받는 듯하다. 사회적 반응이 일어났다.

이론적 측면에서, 일어난 일은 칸트-헤겔적 미술론에 대한 전복이었다. 이 이데올로기의 칸트적 측면은 1796년 칸트의 『판단력 비판』에서 정식화되었다. 칸트는 순수 형식을, 그리고 감성에 대한 순수 형식의 직접적 충격을 강조한다. 이는 기본적으로 미술에 대한 미적 이론이다. 미는 보편적 힘으로서 아름다운 대상에 영혼이 접근하는 그 순간 직접적이고 분명한 권위를 가지고 영혼에 들어간다.

이 이론은 약 2세기 동안 군림하였다. 그 시기에는 이 이론이 명명백백할 정도로 자연스러워 보였다. 이론이 아니라 사실 같았다. 한 세대쯤 후 초기 낭만주의 시기에 더해진 헤겔적 요소는 변화가 진보에 이르는 역사적 필연성이라고 확신하면서 역동적 힘으로서의 역사를 강조하였다.

물론 변화에 대한 충동이 전적으로 새로운 국면은 아니다. 동서양의 장구한 미술사 속에서, 예컨대 북송 풍경화 양식에서 남송 풍경화 양식으로, 행서에서 초서로, 르네상스에서 마니에리즘으로, 큐비즘에서 퓨처리즘으로의 변화 속에서, 이러한 충동의 쌈지가 비옥하거나 즐겁거나 유익한 등의 균형이 이루어진 고대 이집트, 중세 유럽, 중국 명나라 같은 방대한 지역에 걸쳐 존재하였다.

그렇다. 시각적 표면에서의 미묘한 변화나 발전이 오랫동안 널

리 퍼졌었다. 그러나 린다 와인트라웁이 이 책에서 다루는 기간에는 다른 일이 일어났다. 1960년경, 미적 방법이 유일하게 가능한 미술의 이론이 아니라는, 즉 미술의 중요성을 만들고 감상하는 유일하게 가능한 방식이 아니라는 생각이 확산되었다. 이러한 관점에 상응하는 움직임은 20세기 초 다다와 초현실주의에서 이미 일어났었고, 최근의 카오스 시대는 유사한 동기에 의해 추진되었던, 그 같은 이전의 대항적 움직임들의 부활이었다. 지난 30년의 흐름은 서양문명의 재앙인 제1차 세계대전부터 육체적 생존을 절실히 갈망했던 대공황까지 이르는 다다와 초현실주의 시대로 곧장 소급된다. 그 시대를 열면서 마르셀 뒤샹은 미술에 실제 삶의 대상과 우연의 과정을 도입하는 두 가지 중요한 전략들을 통해 칸트적 전통에 반하는 저항의 윤곽을 그렸다.

이러한 단순하면서도 명백한 흐름을 인정한다면, 혼돈스럽게 보이는 최근의 다원적 해체주의는 역사에 대한 제1차 세계대전 시기의 반응을 어느 정도 반복하는 것이라고 말할 수도 있다. 그러나 더 넓은 범위에서의 반복이다. 다다와 초현실주의가 그들 시대에 준 충격은 만일 그 충격이 더욱 확산되었더라면 사회 일반에 대한 도전이 되었을 것이다. 그러나 그 운동은 칸트 식 이론에 근거한 전통적인 미적 미술이 거대하게 증식하는 가운데 이루어진 조그만 컬트 집단으로 기능하였다. 컬트 집단의 몫은 1960년대에 규모면에서 늘어났고, 그 이후 증가하여왔다.

규모의 증가와 더불어, 이후 세대의 미술가들은 그들이 다루는 인식적·사회적 문제들을 더 잘 파악하였다. 그들은 자본주의 문화 산업이 다다와 초현실주의의 의도를 흡수하는 데 성공하였다는 점을 깨달았다. 윌리암 루빈은 『다다와 초현실주의 미술』(1968)에서 다다와 초현실주의 미술가들이 칸트의 미적 이론을 넘어서는 데 명백히 실패하였다고까지 말하였다. 루빈에 따르면, 그들은 반미술을 만들려고 노력하였지만 미적 양태의 보편성을 입증이라도 하듯 어쩔 수 없이 위대한 미적 미술을 생산하였다. 루빈은 작품을 여전히 의미심장하게 채우는, 잔재처럼 남아 있는 미적 습관들을 강조

하였고, 알프레드 자리, 마르셀 뒤샹 등의 미술가들이 그들 작품의 주요 지점이라고 생각했던 해체적 힘을 무시하였다. 다다와 초현실주의는 그 정도 설명하고 치워버려도 될 만큼 작고 주변적인 것으로 여겨졌다.

사실, 다다와 초현실주의의 파괴적 충동은 미적 역사의 흐름 속에서 상실되었다. 1928년에서 1958년에 이르는 대략 두 세대 동안 미술적 실천은 미적, 칸트적 탐색으로 돌아갔다. 이러한 국면은 바넷 뉴만, 마크 로스코, 데이비드 스미스 등과 같은 뉴욕 화파의 화가들과 조각가들의 작업인 추상표현주의와 그 유미적 후예인 색채 추상에서 정점에 달했다.

그러나 제2차 세계대전 후, 예쁨만을 추구하던 미술은 많은 사람들에게 빈약하게 다가왔다. 한 세대 만에, 급진적으로 새로운 방법을 찾으려는 해체적 충동이 다시 나타나기 시작했다. 그러나 1960년대와 그 이후의 미술가들은 다다이스트나 초현실주의자보다 더 신중하였고, 그들의 작품들이 의도와 역행하여 주류의 비평적 담화와 만나는 일을 목도하였다. 유럽과 미국에서는, 로버트 모리스, 조셉 코수스, 로렌스 와이너, 로버트 배리, 마르셀 브로타스, 한네 다르보벤 같은 미술가들이 미적 충동을 엄격히 제거함으로써 그러한 오해의 가능성을 피하려고 단호히 노력하였다. 그들의 작품은 각자 나름의 의제가 있긴 하였지만 넓은 범위에서는 예전 정전의 이론적 토대에 대한 반대를 목적으로 하였다.

이러한 전략은 노스 캐롤라이나의 블랙 마운틴 화파 같은 데서 처음 나타났거나 또는 다시 나타났다. 1947-1951년 그곳에서 존 케이지는 뒤샹이 창조적 과정 속에 우연을 도입한 일을 재생하였다.

마찬가지로, 로버트 라우셴버그 등은 뒤샹이 작품에 일상적 대상을 도입한 일을 재생하였다. 근자에 이루어진 두 가지 위대한 전략들은 진행 중이다.

몇몇의 추상표현주의자들이 죽고 생존자들도 점차 권위를 잃어갈 즈음인 1950년대 후반과 1960년대 초반에 이르자, 이 현상들은 증폭되었고 전장을 차지하기 시작하였다. 해프닝, 팝아트, 개념

미술, 신체미술, 그리고 여타 새롭게 이름 붙여진 경향들이 포스트모더니즘이라 알려진 단계의 시작이다. 1962년 팝아트의 첫 번째 전시, 그리고 1963년 뒤샹 작품의 첫 번째 회고전이 중요한 순간에 포함된다.

1967년에 이르자, 새로운 정전이 출현하기 시작하였다. 이 정전은 칸트식 미적 정전이 지녔던 것만큼의 가치 체계를 함축한다. 그러나 가치기준의 이 새로운 체계는 미술에 대한 해체적, 비판적 관점을 취한다. 이 관점은 미적 접근에 대립하며 등장하였는데, 어쩌면 여전히 진행 중인, 미적 접근에 대한 리드미컬한 반작용에 불과할지도 모른다. 아이러니하면서도 적절하게도, 제작자들의 작품에 배어있는 이 힘은 그들 자신의 새로운 정전을 해체하는 데 이바지하였다. 카오스의 시대가 시작되었다. 개념미술에서 신체미술로, 미니멀리즘으로, 포스트미니멀리즘 등으로 사조들이 빠르게 교체되기 시작하였다. 그러나 이러한 다양성은 모더니스트 미술사처럼 역사적으로 직선적인 것이 아니다. 동시적이며, 다원적이다. 각각의 새로운 정전이 나타났다고 해서, 이전의 정전들이 단순히 사라지는 것은 아니다. 오래되었건 새롭건 공존한다. 한 세대가 지났지만, 정전들과 전략들은 더욱 융성하고 있다.

일견 이러한 대안적 정전들의 출현이 뒤샹적 방식으로 칸트적 이론을 겨냥하고 있다고 볼 수도 있다. 그러나 상황은 그 수준을 넘어섰다. 미술을 비판적이고 해체적인 도구로 사용하려는 방식들은 더 이상 새롭지 않다. 그 방식들은 스스로의 추진력을 얻었으며, 어떤 고답적 이데올로기에 반하는 목적을 자신들이 지닌다고 더 이상 느끼지 않는다. 이것들은 새로운 가치 체계를 지니고 있으나, 여전히 가치들이다. 순수한 형식과 색채 대신에 이제 비판, 분석, 인식, 사회적 논평, 위트, 유머, 놀람, 그리고 전도 등의 가치들이 지배한다. 이러한 가치들은 많은 양식들을 포함하는 넓은 포스트모던 방식의 일반적 토대가 되었다.

넓은 새로운 정전 내에서 이루어지는 방법들의 이러한 다원론이 이 책의 기본 주제이다. 볼프강 라이프와 비토 아콘치, 그리고 크

리스티앙 볼탕스키와 셰리 레빈 등, 이 책 목차에 등장하는 미술가들의 이름은 카오스적 충동을 구현한다. 카오스 이론에서 이야기하듯, 이 충동은 급진적이고 즉각적인 상태 변화들과 관련된다. 이 미술가들의 작품들 사이에 명백히 공유된 가치들이 존재하긴 하지만, 그럼에도 불구하고 작품들끼리 서로를, 그리고 종종 스스로를 파괴하는 것으로 비추어질 수 있다. 예컨대 라이프의 자연에 대한 지향은 레빈의 문화 내부의 울타리와 어긋나는 듯이 보인다. 이러한 식의 양분은 계속 이어질 수 있다. 이는 다원성뿐만 아니라 차이로도 명명될 수 있다. 다원성에 대비되는 것으로서의 차이는 내전이나 양립 불가능성을 함축한다. 이는 정합성에 대한, 또는 의미에 대한 전통적 생각을 거부하는 힘들이 전면에 있을 때 불가피하다.

이런 미술의 대부분에서 내적 모순이 강조됨에 따라, 확실성은 높이 평가되는 가치가 아니다. 폴록이나 로스코의 작품에서 추구되었던 종류의 미적 확실성은 개방이나 자유에 대한 배반으로 보일지 모른다. 오히려 불확실성의 분위기가, 그리고 의미의 명백한 결여를 추구하는 태도가 미술을 이끌어가는 가치가 되었다. 그리고 이는 예쁜 선이나 어울리는 색채만큼이나 금새 미술 애호가들에게 인정되고 평가받을 수 있다. 여기에는 세계의 몇몇 다른 문화권들에서 그렇듯이 가득 참보다는 텅 빔에 대한, 실태보다는 가능태에 대한 선호가 관련된다.

이 새로운 정전의 주요 가치들 중 하나는 스타일에 대한 헌신의 결여, 즉 서로를 파기하려는 다양한 시각적 언어들을 기꺼이 뒤섞는 태도이다. 사실, 이 새롭고도 여전히 변화 중인 새로운 정전의 핵심 가치들 중 하나가 무엇인가에 관한 확실성의 무효를 지적하는 방식으로 내적 모순을 끌어들이는 것이다. 이 새로운 상황에서는 작품이나 유파에서 명료화되는 듯 보였던 어떠한 입장도 바로 그 동일한 작품이나 유파에서 부정되어야 한다. 긍정이면서도 부정인 회의적 균형감이 이 책에서 논의되는 많은 형식들에서 엿보이는 스타일적 경향이 되었다.

서로 간의 모순에도 불구하고 개발되고 성숙되는 각각의 정전

이 그 자체로서 그리고 그 의미 그대로 타당하다는 것이 요점이다. 이러한 상황은 20세기 물리학의 이른바 파동-입자 이론에, 또는 양자 이론과 상대성 이론 사이의 관계에 비견될 수 있다. 이들 쌍의 각각은 서로 모순되지만, 과학은 각각이 모두 타당함을 발견하였다. 사실 진정한 포스트모던적, 다원주의적 관점에서 보자면, 도날드 설튼, 신 스컬리 등 후배 미술가들의 미술뿐만 아니라 로버트 맨골드, 로버트 라이만, 아그네스 마틴 등의 선배 미술가들이 만드는 칸트적 스타일의 미적 미술도 이러한 상대적 방식에서 타당하다고 간주되어야 한다. 어떤 특정한 정전이 배타적으로 그리고 보편적으로 타당하다는 주장은 본질적으로 멋대로이며, 심지어는 은근히 제국주의적이다. 순수한 감성의 가치는 틀릴 수 없으며 상대적일 수 없다는 것이 미술에 대한 미적 이론의 주장 방식이다. 이 책에서 다룬 시기의 주요한 변화들 가운데에는 영적 보편자로서의 미의 관념에 대한 신념의 상실과 미술가의 역할에 대한 생각의 변화가 있다. 실제로 미술가는 미의 관념에 대한 파괴자가 되었고, 그 자취는 요제프 보이스부터 마이크 켈리에 이르기까지 이 책의 많은 미술가들에서 보인다.

이런 이유에서 지난 10년간 서구 사회는 미술가들의 활동에 대해 점점 더 적대적이고 몰이해적이 되었다. 1992년 미국에서는 미술이 이루어낸 놀랄 만한 광경이 국가 정책의 중요한 쟁점이 되었다. 이러한 일은 매카시 시절 이후 벌어진 적이 없었다. 한 대통령 후보는 국가예술기금(National Endowment for the Arts)을 폐쇄할 뿐만 아니라 철저히 정화하겠다는 공약으로 대중의 혼란과 적대감을 구체화하였다. 체액을 자신들의 작품 재료로 사용한 경우를 포함한 행위 미술가들인 이른바 NEA 4기는 같은 해 대중들에게 국가적 부랑아들로 비추어졌다. 국가예술기금 예산에 대한 최근의 지속적인 감축은 급진적 변화의 힘을 구현하는 미술에 대한 강한 불신과 두려움을 보여준다.

하지만 민주주의는 자기비판의 메커니즘을 구축해야 한다는 것이 늘 민주주의의 이상 중 일부였다. 미술도 그러한 자기비판의

메커니즘 중 하나일 수 있다. 그리스 비극들이 그리스 문화에 제공한 바가 바로 그 점이었고, 비극 작품들은 정부에 의해 전적으로 지지받았다. 아테네 정부는 비판가들을 후원하였다. 이는 지난 세대에 우리 문화 속에서 미술가들이 수행해 온 비판적 기능과 대동소이한 것인데, 보슈나 고야, 혹은 다비드가 그들의 시절에 할 수 있었던 것보다 훨씬 공개적으로 수행되었다. 이 또한 최근 미술에 깔려 있는 가치 체계의 일부이다. 이는 종종 미술을 직접 경험하는 것이 아니라 미술에 대한 언론과 정치권의 설명을 통해 미술을 접하는 대중들을 혼란스럽게 한다. 린다 와인트라움은 이러한 주제들의 다양한 특정 사례들을 이 가치 있고 반가운 책에서 명료히 설명하였다.

역자 후기

미술에 상정된 한계를 인지하고 그것을 넘어서려는 위반과 확장의 태도, 어쩌면 그것이 아방가르드 미술을 규정하는 가장 일반적인 특징이 아닐까? 그런 의미에서 린다 와인트라웁의 『미술을 넘은 미술』의 원제 *Art on the Edge and Over*는 아방가르드의 핵심을 확실히 꿰고 있다. 저자는 1970년대부터 이 책이 쓰인 1996년 사이에 활발히 활동했던 35인의 아방가르드 미술가를 택하여 그들 미술의 아방가르드적 성격에 대해 소개한다. 그중 몇몇은 아직도 생소하지만, 다른 몇몇은 이미 세계적인 명성을 얻었으며, 나머지 상당수도 이제 상당한 인지도를 획득하고 있다.

이 책은 아방가르드 미술을 다루는 기존의 책들과 구성면에서 차별성을 지닌다. '아방가르드'라는 개념이 가지는 강한 힘의 느낌과 묘한 매력 때문인지, 아방가르드 미술을 다루는 책들은 많은 경우 아방가르드 개념 자체에 몰두하는 가운데 개별 작가들과 작품들을 그 개념 하에 일정하게 배치하려는 경향을 지닌다. 서문에서 단토가 지적했던바, 아방가르드 미술을 일정한 내러티브에 끌어당겨 끼워 맞추는 작업이다. 그러나 어찌 보면 그것은 이론화의 폭력이다. 개별 사례들 사이의 수많은 차이의 결들이 가지치기당한 후 돈키호테의 풍차-거인 같은 피상적인 유사성을 통해 얻어진, 살을 다 발라낸 생선요리 같은 아방가르드 개념이 우리에게 현대미술에 대한 어떤 영양가 있는 통찰을 가져다줄 수 있을까? 와인트라웁은 서문에서부터 자신은 그런 방식으로 접근하지 않을 것임을 선언했다. 저자는 최근의 아방가르드 미술들을 취사선택된 내러티브형 코스 요리 대신 퓨전 뷔페식으로 풍성하게 차려놓았다. 가능하면 다 먹어볼 것이 권장되지만, 얼마나 소화할 수 있을지는 독자의 몫

이다.

　미술사와 미학에 관한 선지식이라는 소화효소를 이용할 수 없는 독자들도 이 책이 보여주는 구체적인 작품 묘사와 작가 인터뷰를 통해 아방가르드 미술을 제법 맛있게 먹고 소화해낼 수 있다. 그러나 이 책의 놀라운 미덕은 선지식을 지닌 독자들이 들어설 수 있는 더 깊은 통찰의 층을 지녔다는 것이다. 이 책에 소개되고 있는, 다양할 뿐만 아니라 서로 충돌하는 목소리를 내는 아방가르드 미술들은 위반과 확장이라는 태도 말고는 어떤 공통점도 없어 보일 수도 있다. 하지만 와인트라웁은 과거로부터 지금까지 아방가르드 미술들이 행해온 위반과 확장의 기저에 놓여 있는 근원적인 동력을 인지하고 있는 듯하다. 그것은 양식들의 연대기적 계보를 통해서는 쉽게 드러나지 않는, 오직 미술로 꾸는 인류의 꿈에 대한 미학적 통찰을 통해서만 간파될 수 있는 동력이다. 고대로부터 우리 시대에 이르기까지 인류가 미술로 꾸어온 그 행복의 꿈을 저자는 이 책 곳곳에서 흔적처럼, 어떤 강요도 없이 슬쩍슬쩍 흘려놓았다. 인류가 꾸었던 행복의 꿈, 무엇이 우리를 진정한 행복으로 이끌어줄 것인가에 대한 작가들의 생각의 차이가 기존의 미술에 대한 위반과 확장을 낳았다고 한다면 너무 추상적이고도 거창하게 들릴까? 모든 미술에 대해 그렇게 말하기는 어려울 테지만, 적어도 이 책이 소개하고 있는 아방가르드 미술들에 대해서만큼은 그렇게 이야기해도 좋을 듯하다.

　플라톤이 『향연』에서 에로스로 은유했고 존 듀이가 『경험으로서의 예술』에서 명시한 인간의 가장 근원적인 특징이 결핍의 존재이면서 충족, 다른 말로는 '미'의 상태를 추구하는 존재라는 것이다. 그리하여 행복은 언제나 결핍을 채우려는 욕구와 맞붙어 있었다. 개인적으로나 사회적으로나 역사적으로도 늘. 니체는 『비극의 탄생』에서 미술의 근원이 비루한 현재를 견딜 만하게 해줄 찬란한 미래의 꿈을 가시화하고 물질적으로 선취하는 데 있었다고 보았다. 오랫동안 서구의 인류는 미술이 보여주는 아름다운 가상에서 단순한 감각적 좋음을 넘어서는 찬란한 미래의 상을 보았고, 어쩌면 그

것이 가장 오랜 유토피아의 꿈이었을 것이다. 그러나 자본주의와 전체주의에 의해 그 아름다운 가상이 선전선동의 도구로 변질되고 그를 통해 인간의 실존이 더욱 비참한 것으로 전락했다는 역사적 통찰이 미술의 그러한 목적성에 대한 회의와 반발을 불러왔다. 아방가르드 미술이 자본주의와 전체주의에 저항하며 등장한 것은 우연이 아니다. 때로 아방가르드 미술의 반예술적 성격, 파괴적 성격이 강조되지만, 페터 뷔르거가 '새로운 삶의 질서 창출'이라고 규정한 아방가르드의 목적성 역시 실은 또 다른 유토피아의 건설에 있었다고 보아야 한다. "태어나려고 하는 자는 하나의 세계를 파괴하지 않으면 안 된다."는 〈데미안〉의 역설이 아방가르드의 파괴성의 본질을 설명한다. 무엇보다 먼저 스스로 한 인간인 아방가르드 미술가 역시 삶의 결핍, 문제를 바라보면서 궁극의 충족, 행복을 꿈꾸는 자인 것이다. 다만, 그들에게 아름다움은 이제 더 이상 오브제에 속한 것이 아니라, 우리가 삶을 영위하는 현실의 시공간 속에 있어야 하는 것이다. 작품은 아름다움의 달을 가리키는 부처의 손가락과도 같을 뿐이다.

그러므로 미술의 물꼬가 어디로 흘러갈 것인가는 미술가들이 결핍과 문제를 어디서 발견하고 그것을 충족시킬 방안을 무엇으로 보느냐에 달려있다. 모더니즘까지의 과거의 미술사가 보다 거시적인 차원에서 문제와 해법을 모색해왔다면, 모더니즘 이후, 소위 포스트모더니즘 미술의 특징은 그러한 탐색이 훨씬 미시적인 양상으로 전개되고 있다는 점이다. 이것이 최근의 아방가르드 미술의 목소리들이 불협화음을 이루고 있는 까닭이다. 이 책이 아방가르드 미술들을 코스 요리 메뉴로 구성할 수 없는 까닭도 여기에 있다.

어떤 미술가들은 아름다운 가상의 베일을 찢고 그 뒤에 감추어진 비루한 현실의 고름 찬 상처들을 드러내는 데 열심을 낸다. 고름 찬 상처는 붕대를 감아 덮는다고 절로 낫는 법이 없다. 상처를 째고 고름을 닦아낸 다음에야 비로소 새살이 돋는 것이다. 제임스 루나, 토미에 아라이, 제닌 안토니, 안드레 세라노, 바바라 크루거, 마이크 켈리 등은 다양한 이데올로기적 이상(ideal)에 억눌려 신음하는 현대

인들의 고통을 작품으로 보여준다. 크리스티앙 볼탕스키는 잘못된 이데올로기적인 이상이 일으킨 전인류적 대참사를 강렬하게 환기시켜 이데올로기의 파괴력을 반성하게 한다. 소피 칼르, 오를랑은 현대의 삶의 조건이 만들어낸 텅 빈 병리적 주체로서의 작가 스스로를 드러내어 현대적 삶의 조건들을 되돌아보게 한다. 그들 누구도 폭로를 위한 폭로로 만족하는 법은 없다. 폭로는 고착화된 이상의 억압을 무장해제하여 자유로운 인간으로 나아가기 위한 필수과정이다. 데이빗 하몬스, 아말리아 메사-바인스 등은 폭로 다음에 그들이 꿈꾸는 삶까지 작품으로 일구어낸 경우이다. 어떤 미술가들은 폄하되어온 실상을 수용하도록 권장하는 데 열심이다. 제프 쿤스와 하임 스타인바흐는 자본주의와 공명하는 인간의 쉼 없는 욕망을 부정하지 말 것을 권한다. 이 또한 해방적일 수도 있다. 볼프강 라이프, 마리나 아브라모비치, 길버트 & 조지, 캐롤리 슈니먼, 요셉 보이스 등의 미술가들은 서구의 이분법이 분열시킨 삶, 그리고 인간성을 통합하려 애쓴다. 멜 친이나 안드레아 지텔은 삶과 환경을 개선하고 회복하려는 직접적인 노력을 경주한다.

　　이 책에서 소개된 아방가르드 미술의 이처럼 다양한 작업 유형들은 행복에의 꿈이 쉽게 수렴되지 않는 이질적이고 차이나는 것임을 폭로한다. 이제 '인류의 꿈'이라는 거시적 용어는 불가능해 보이며, 사태는 평화보다는 불화에 더 근접한 듯 보인다. 하여, 이와 같은 불화의 사태를 고스란히 드러내고 심지어 진작하는 듯 보이는 아방가르드의 작업을 아름다움과 거리가 먼 것으로, 따라서 가치있는 미술이 아닌 것으로 보려는 태도가 도처에 편재한다. 그러나 프랑스의 미학자 자크 랑시에르는 매우 적확하게도 이 불화가 인류가 품고 나아가야 할 인간 실존의 조건임을 지적했다. 차이에서 비롯되는 불화를 다루는 적절한 방법을 찾는 것은 개인의 일상사로부터 사회와 국가의 공동체적 삶에 이르기까지 삶이 잘 운용되기 위한 핵심적인 노하우가 아니겠는가? 이 노하우야말로 아름다움을 구현하는 기술로서의 '미술'에 있어서도 핵심기술이 아닐 수 없다.

그러한 노하우의 추구로부터 이 책의 범위를 넘어서 있는 보다 최근의 아방가르드 미술의 한 줄기가 흘러나온다. 바로 커뮤니티 아트(Community Art)이다. 새로운 공공미술을 추구하는 가운데 등장한 커뮤니티 아트는 인간이 동일성으로 수렴될 수 없는 중층 결정된 주체라는 불화의 근원을 수용함으로써 배태되었다. 주체는 젠더, 인종, 민족, 성적 기호, 정치적 입장, 경제적 계급 등에 의해 복합적으로 결정되기 때문에, 쉽게 같은 꿈을 공유할 수 없다. 공유는 다만 일시적이고 국지적인 수준에서만 가능하며, 공동체란 고착적인 것이 아니라 유랑적인 것, 노마드 공동체가 된다. 그 같은 커뮤니티 아트가 만족스럽건 그렇지 않건, 그것의 등장이 곧 불화의 조건 속에서 행복을 추구하는 움직임의 징후라는 점에서 커뮤니티 아트는 주목해야 할 중요한 미술현상이다.

이 책이 출간된 지 어느덧 20년이 다 되어가고 있기에, 이 시점에 번역본이 나오는 것이 때늦은 감이 없지 않다. 그러나 이 책에서 소개되고 있는 작가들 다수가 아직 현역에서 활발하게 활동하고 있으며, 그들 중 몇몇은 최근에야 비로소 전시를 통해 국내에 소개되기 시작했다는 점에서 이 책은 여전히 현재진행형이다. 무엇보다도 이 책에 견줄 만한 1970년대 이후의 서양미술 입문서가 국내에 아직 없다는 점이 이 번역 작업을 의미 있는 것으로 만든다. 역자의 사정으로 오래 지연된 출판과정에서 많은 고생을 하신 북코리아 이찬규 사장님과 선우애림 편집자님께 깊은 감사를 드린다.

역자 정수경·김진엽

주석

I 몇 가지 주제들

1 로리 시몬스

1 "The Lady Vanishes," *Laurie Simmons* (Tokyo: Parco Co., Ltd., 1987), 11에 실린 신디 셔먼과의 대화.

2 Beth Biegler, "Surrogates and Stereotypes, Allan McCollum and Laurie Simmons Under the Rubric of Post-Modernism," *East Village Eye* (December/January 1986), 43.

3 Laurie Simmons, 1995년 2월 뉴욕 드로잉센터에서의 강연.

4 Dara Albanese, "Context of Scale," *Cover* (May 1990): 16-17

5 Biegler, 위의 글, 43.

6 이 후기에 언급된 미술가들은 각각 이 책의 한 절씩을 차지하고 있다.

2 볼프강 라이프

1 1996년 3월 1일 뉴욕에서 이루어진 저자와 작가의 인터뷰.

2 Harald Szeeman, *Wolfgang Laib* (Paris: Musée d'Art Moderne de la Ville de Paris, 1986) 18에 실린 Suzanne Page의 인터뷰.

3 1996년 3월 1일 저자의 인터뷰.

4 Page의 인터뷰, 20.

5 위의 글, 16.

6 위의 글, 18.

7 위의 글, 16.

8 1996년 3월 1일 저자의 인터뷰.

9 Page의 인터뷰, 17.

10 위의 글.

11 1996년 3월 1일 저자의 인터뷰.

12 Dider Semin의 1993년 10월 인터뷰, "A Piece by Wolfgang Laib at the Centre Pompidou," *Parkegtt*, no.39 (1994), 81.

13 Page의 인터뷰, 17.

14 Semin의 인터뷰, 80

3 멜 친

1 따로 표기되지 않는 한, 이 절의 모든 인용은 1993년 5월 21일에 이루어진 저자와 작가의 인터뷰에서 가져온 것이다.

2 Mel Chin, "Art and the Environment The Ingredient," *FYI 8*, no.1 (Summer 1992).

4 온 카와라

이 글의 준비과정을 이끌어 준 바드 컬리지 물리학과 교수인 Dr. Burton Brody에게 감사를 표한다.

5 마리나 아브라모비치

1 모든 인용은 Doris van Drathen의 "World Unity: Dream or Reality, A Question of Survival," in *Marina Abramovich*, ed. Friedrich Meschede (Stuttgart: Edition Cantz, 1993)에서 가져온 것이다.

6 소피 칼르

1 "Sophie Calle in Conversation

with Bice Curiger," in *Talking Art I*, ed. Adrian Searle, Institute of Contemporary Arts (London: Croft & Co. Ltd., 1993), 30.

2 위의 글.

3 위의 글.

4 Sophie Calle, "The Sleepers", 1979.

5 Lawrence Rinder의 인터뷰, *Sophie Calle* (Berkeley, CA: Matrix Gallery, The University Art Museum, 1990), 3.

6 "Sophie Calle in Conversation with Bice Curiger," 29.

7 Deborah Irmas의 인터뷰, *Interview Magazine* (July 1989), 73-74

8 위의 글.

9 "Sophie Calle in Conversation with Bice Curiger," 33

10 위의 글, 34.

11 위의 글, 32.

12 위의 글, 37.

7 길버트 & 조지

1 Douglas McGill, "Two Artists Who Probe the Meaning of Life," *New York Times* (5May1985), 29.

2 위의 글.

3 Gilbert and George, Demosthene Davvetas의 대화, *Gilbert and George: The Charcoal on Paper Sculptures, 1970-1974* (Bordeaux: Musée d'art comtemporain de Bordeaux, 1985), p.14

4 위의 글, p.13

5 Gilbert and George, "What Our Art Means", 위의 책, 7.

6 위의 글.

7 Gilbert and George, *A Day in the Life of George & Gilbert, the Sculptures* (Gilbert and George, 1971)

8 Carter Ratcliff, *Gilbert and George*, 1968 to 1980, ed. Jan Debbaut(Eindhoven: Municipal Van Abbemuseum, 1980), 26.

9 "Floating." 일곱 부분으로 된 종이에 목탄으로 그려 만든 조각이 밀림 속에 있는 작가들을 묘사하고 있는 작품.

10 Gilbert and George, "What Our Art Means", 7.

8 오를랑

1 1995년 5월에 이루어진 저자와 작가의 인터뷰.

2 Orlan, "I Do Not Want to Look Like...Orlan on becoming-Orlan," *Women's Art Magazine 64* (May/June 1995).

3 위의 글.

4 Orlan, "Interventions," 출판되지 않은 진술들. Tanya Augsburg, Michel A. Moos, and Rachel Knecht 공역, 1995년 4월.

5 위의 글.

6 Orlan, "I Do Not Want to Look Like...Orlan on becoming-Orlan."

7 위의 글.

8 위의 글.

9 위의 글.

10 Orlan, "Interventions."

11 위의 글.

12 Orlan, "I Do Not Want to Look Like...Orlan on becoming-Orlan."

13 Orlan, "Interventions."

9 데이빗 하몬스

1 Adelbert H. Jenkins, *The Psychology of the Afro-American: A Humanistic Approach* (New York: Pergamon Press, 1982).

2 Iwona Blazwick and Emma Dexter, "Rich in Ruins," *Parkett*, no.31 (1992), 26.

3 David Hammons, "Speaking Out:
Some Distance to Go...," *Art in
America 78* (September 1990), 81.

4 위의 글, 80-81.

5 위의 글.

6 위의 글.

10 아말리아 메사-바인스

1 Amalia Mesa-Bains, "Imagine,"
International Chicano Poetry Journal 3
(Summer/Winter 1986)

2 Lucy R. Lippard, *Mixed Blessings: New
Art in a Multicultural America* (New
York: Pantheon Books, 1990), 82.

3 1992년 10월 8일 KQED-FM 방송에서
행해진 Meredith Tromble의 인터뷰
"A conversation with Amalia Mesa-
Bains," 녹취록.

4 Amalia Mesa-Bains, "Imagine."

5 1995년 1월 21일에 이루어진 저자와
작가의 대화.

6 Sherry Chayat, "Mysticism Pervasive
in Everson's 'Other Gods'," *Syracuse
Herald American Stars Magazine*
(February 1986).

7 Amalia Mesa-Bains, *SOMA* (July
1988)

8 위의 글.

9 Tromble의 인터뷰.

11 제임스 루나

1 Andrea Liss and Roberta Bedoya,
*James Luna, Actions and REactions:
An Eleven Year Survey of Installation/
Performance Work, 1981~1992*
(Santa Cruz: University of California
Press, 1992), 9.

2 위의 글.

3 위의 글.

4 James Luna, "Allow me to Introduce
Myself," *The Canadian Theatre

Review, no.68, (Fall 1991), 46.

5 "James Luna: Half Indian/Half
Mexican," *News from Native
California* (Fall 1991), 11.

6 Philip Brookman, "The Politics of
Hope: Sites and Sounds of Memory,"
in *Sites of Recollection: Four Altars
& a Rap Opera* (Williamstown, MA:
Williams College Museum of Art,
1992), 35.

7 Julia Mandle의 인터뷰. 위의 책, 71.

8 Neery Melkonian, "제임스 루나와의
인터뷰", in *James Luna* (Santa Fe:
The Center for Contemporary Arts,
1993).

9 위의 글.

10 James Luna, *Actions and REactions*,
13.

12 토미에 아라이

1 모든 인용문들은 1994년 5월에서
10월 사이에 있었던 저자와 작가의
인터뷰에서 가져온 것이다.

13 펠릭스 곤잘레스-토레스

1 Tim Rollins의 인터뷰 "Felix Gonzalez-
Torres," in *Art Press* (1993), 23.

2 Anne Umland, "Projects" (New York:
Museum of Modern Art, 1992).

3 Rollins의 인터뷰, 17.

4 1994년 작가가 저자에게 보낸 서신.

5 Robert Nickas, "Felix Gonzalez-
Torres, All the Time in the World,"
Flash Art (Nov.-Dec. 1991), 88.

6 1994년 4월 배포된 안드레아 로젠
갤러리의 보도자료.

7 Nancy Spector, "Travelogue,"
Parkett, no. 39 (1994), 24.

8 위의 글.

9 1994년 작가가 저자에게 보낸 서신.

10 Rollins의 인터뷰, 13.

11 위의 글, 31.

12 Nickas의 글, 18-19.

14 데이빗 살르

1 Robert Pincus-Witten의 인터뷰
 "Pure Painter," in *Art Magazine*
 (November 1985), 78.

2 Paul Taylor, "How David Salle Mixes
 High Art with Trash," *New York Times
 Magazine* (January 11 1987).

3 Peter Schjeldahl의 인터뷰 in *Salle*
 (New York: Vantage Books, 1987),
 48.

4 위의 책, 39.

5 위의 책, 22.

6 위의 책, 69.

II 몇 가지 과정들

15 제닌 안토니

1 따로 표기되지 않는 한, 이 절의 모든
 인용은 1993년 9월 23일에 이루어진
 저자와 작가의 인터뷰에서 가져온
 것이다.

2 1993년 11월 작가가 저자에게 보낸
 서신.

3 Laura Cottingham, "Janine Antoni:
 Biting Sums Up My Relationship
 To Art History," *Flash Art*, no.171
 (Summer 1993), 104-105.

4 1993년 11월 작가가 저자에게 보낸
 서신.

5 Cottingham의 글, 104.

6 Janine Antoni, 1993년 5월 20일
 휘트니미술관에서의 강연.

7 작가와 저자의 대화.

16 도널드 설튼

1 Donald Sultan, 출판되지 않은 진술,
 1995.

2 Barbara Rose의 인터뷰 in *Sultan*
 (New York: Vantage Books, 1988).

3 Carolyn Christov-Bakargiev,
 "Interview with Donald Sultan,"
 Flash Art, no.128, (May/June 1986),
 49.

4 위의 글.

17 하임 스타인바흐

1 Joshua Decter의 인터뷰 "Haim
 Steinbach," in *The Journal of
 Contemporary Art 5* (Fall 1992), 115.

2 위의 글.

3 위의 글, 119.

4 Haim Steinbach, "MaDonald's
 In Moscow and the Shadow of
 Batman's Cape," *Tema Celeste* (April-
 June 1990) 36에 실린 Tricia Collins,
 Richard Milazzo와의 대화.

5 위의 글, 35.

6 Decter의 인터뷰, 117.

7 Haim Steinbach, "MaDonald's In
 Moscow", 36.

8 Elisabeth Lebovici, *Haim Steinbach:
 Recent Works* (Bordeaux: Musée d'art
 comtemporain, 1988).

9 Cathy Curtis, "There's Art in
 Arrangement of Everyday Objects,
 Haim Steinbach finds meaning
 where it might escape others," *LA
 Times* (15 April 1990), 월간 일정표
 부분.

10 Decter의 인터뷰, 120.

11 위의 글, 120.

12 Haim Steinbach, "Joy of Tapping Our
 Feet," *Parkett*, no.14 (1987), 17.

13 위의 글.

18 로즈마리 트로켈

1 Jutta Koether의 인터뷰 in *Flash Art*
 no.134 (May 1987).

19 척 클로스

1 Cindy Nemser, "An Interview with Chuck Close," *Artforum* 8 (January 1970), 55.
2 위의 글, 54.
3 위의 글, 53.
4 위의 글, 51-55.
5 William S. Bartman ed., Vija Celmins Interviewed by *Chuck Close* (Prescott AZ: Art Press, 1992), 20.
6 위의 글.
7 위의 글, 26.
8 "Dialogue: Arnold Glimcher with Chuck Close," in *Recent Work* (New York: The Pace Gallery, 1986).

III 몇 가지 매체들

20 크리스티앙 볼탕스키

1 Mary Jane Jacob, *Christian Boltanski: Lessons of Darkness* (Chicago: Museum of Contemporary Art, 1988), 12.
2 Georgia Marsh, "The White and the Black: An Interview with Christian Boltanski," *Parkett*, no.22 (December 1989), 37.
3 위의 글.
4 위의 글.
5 위의 글, 39.
6 위의 글, 38.
7 위의 글.
8 위의 글, 40.

21 안드레 세라노

1 Simon Watney의 인터뷰, in *Talking Art I*, Institute of Contemporary Art, (London: Croft & Co. Ltd., 1993), 124.
2 Lucy R. Lippard, "Andres Serrano: The Spirit and the Letter," *Art in America* 78 (April 1990), 239.
3 Vince Aletti, "Fluid Drive," *The Village Voice* (6 December 1988), 120.
4 Watney의 인터뷰, 125.
5 위의 글, 127.
6 위의 글, 120.
7 Celia McGee, "A Personal Vision of the Sacred and Profane," *New York Times* (22 January 1995), 미술과 여가 섹션, 35.
8 Watney의 인터뷰, 128.
9 고갱의 이 작품은 뉴욕 버팔로에 있는 올브라이트-녹스 갤러리에 소장되어 있다.
10 *Andres Serrano* (Nagoya, Japan: Gallery Center, 1990).
11 McGee, 위의 글, 35.
12 Watney의 인터뷰, 124.
13 1984년 12월 24일 작가가 저자에게 보낸 편지.
14 McGee, 위의 글, 35.
15 Watney의 인터뷰, 122.
16 Lippard, 위의 글, 239.

22 캐롤리 슈니먼

1 따로 표기되지 않는 한, 이 절의 모든 인용은 1994년 3월, 5월, 6월에 이루어진 저자와 작가의 인터뷰에서 가져온 것이다.
2 1994년 6월 작가가 저자에게 보낸 편지.
3 위의 글.
4 위의 글.

23 토니 도브

1 Toni Dove, "Theater Without Actors-Immersion and Response in Installation," *Leonardo* 27, no.4 (1994), 281.
2 Toni Dove, "The Blessed Abyss-A

Tale of Unmanageable Ecstasies."

3 Toni Dove, "Theater Without Actors."

IV 몇 가지 목적들

24 요제프 보이스

1 Willoughby Sharp의 1969년 인터뷰, in *Jesoph Beuys in America: Energy Plan for the Western Man. Writings by and interview with the artist*, ed. Carin Kuoni (New York: Four Walls Eight Windows, 1990), 84.

2 Achille Bonito Oliva의 1986년 인터뷰, 위의 책, 166.

3 Sharp의 인터뷰, 85.

4 위의 글, 92.

5 위의 글, 87.

6 위의 글, 85-86.

25 안드레아 지텔

1 1993년 5월에 이루어진 저자와 작가의 인터뷰.

2 1993년 7월 10일 작가가 저자에게 보낸 편지.

3 저자의 1993년 5월 인터뷰.

4 위의 글.

5 1993년 7월 10일 작가가 저자에게 보낸 편지.

6 Benjamin Weil의 인터뷰 "Areas of investigation", in *Purple Prose* (Autumn 1992), 30-32.

7 저자의 1993년 5월 인터뷰.

8 위의 글.

9 1993년 7월 10일 작가가 저자에게 보낸 편지.

10 저자의 1993년 5월 인터뷰.

11 1994년 7월 20일 작가가 저자에게 보낸 편지.

26 바바라 크루거

1 Moira Cullen의 인터뷰 "Words, Pictures and Power," in *Affiche*, no.13 (Spring 1995), 36.

2 1994년 7월 23일에 이루어진 저자와 작가의 대화.

3 John Howell ed., *Breakthroughs. Avant-Garde Artists in Europe and America, 1950-1990* (New York: Rizzoli, for Wexner Center for the Arts, The Ohio State University, 1991), 228.

4 위의 글.

5 Cullen의 인터뷰, 40.

6 *Breakthroughs*, 228.

7 1994년 7월 23일자 작가와의 대화.

8 위의 대화.

27 제프 쿤스

1 Anthony d'Offay ed., *The Jeff Koons Handbook*, (New York: Rizzoli, 1992), 38.

2 Burke & Hare의 인터뷰, in *Parkett*, no.19 (March 1989), 47.

3 Andres Renton, "Jeff Koons: I Have My Finger on the Eternal," *Flash Art* 23 (Summer 1990), 111.

4 Dodie Kazanjian, "Koons Crazy," *Vogue* 180 (August 1990), 340.

5 Daniel Pinchbeck, "Kitsch and Tell," *Connoisseur Magazine* 221 (November 1991), 34.

6 Renton의 글, 112.

7 위의 글, 114.

8 위의 글, 111.

9 Burke & Hare의 인터뷰, 45.

10 *The Jeff Koons Handbook*, 140.

11 Renton의 글, 111.

12 *The Jeff Koons Handbook*, 130.

13 Mark Stevens, "Adventures in the Skin Trade," *The New Republic* 206

14 *The Jeff Koons Handbook*, 90.

15 Paul Taylor, "The Art of P.R. and Vice Versa," *The New York Times* (27 October 1991), 미술과 여가 섹션, 1.

16 Giancarlo Politi, "Luxury and Desire, An Interview with Jeff Koons," *Flash Art*, no.132 (Feb./Mar. 1987), 72.

17 위의 글.

18 위의 글, 71.

19 위의 글, 72.

20 *The Jeff Koons Handbook*, 120.

V 몇 가지 미학들

28 마이어 바이스만

1 Meyer Vaisman, "I Want to Be in America," *Parkett*, no.39 (1994), 155.

2 Mary Douglas, *Rethinking Popular Culture: Contemporary Perspectives in Cultural Studies* (Berkeley: University of California Press, 1991).

3 Claudia Hart의 Meyer Vaisman과 Peter Halley 인터뷰, in *Artscribe* (Nev./Dec. 1987).

4 위의 글.

5 Jack Bankowski, "I'm Not an Artist's Artist Any More Than I Am a White Man's White Man," *Flash Art*, no.147 (Summer 1989), 122.

6 Trevor Fairbrother, Meyer Vaisman, Andy Warhol, "Les Infos Du Paradis, Inter/VIEW," *Parkett*, no.24 (1990), 137.

29 에릭슨 & 지글러

1 따로 표기되지 않는 한, 이 절의 모든 인용은 1993년 5월에 이루어진 저자와 작가들의 인터뷰에서 가져온 것이다.

2 Joshua Deckter, "Ericson and Ziegler," *Journal of Contemporary Art* 2 (Fall/Winter 1989), 63.

3 위의 글, 70.

4 위의 글, 61.

5 Bradford R. Collins, "Report from Charleston: History Lessons," *Art in America* 79 (November 1991), 71.

6 Deckter의 글, 69.

30 비토 아콘치

1 David Salle, "Vito Acconci's Recent Work," *Art Magazine* 51 (December, 1976), 90.

2 Richard Prince의 인터뷰, in Peter Noever, *Vito Acconci: The City Inside Us* (Munich: Prestel, for the Austrian Museum of Applied Arts, 1993), 176.

3 비토 아콘치가 1993년 2월 11일 뉴욕주 애너데일-온-허드슨에 위치한 바드 컬리지에서 했던 강연.

4 Prince의 인터뷰, 171.

5 Vito Acconci, "Double-Spacing (Some Notes on Replacing Place)," 1978.

6 1980년에 이루어진 작가와 저자의 인터뷰.

7 Prince의 인터뷰, 175.

8 1981년 7월에 이루어진 작가와 저자의 인터뷰.

9 위의 글.

10 비토 아콘치가 1992년 7월 뉴욕주 애너데일-온-허드슨에 위치한 바드 컬리지에서 했던 강연.

31 마이크 켈리

1 John Miller의 인터뷰 "Mike Kelley," in *ART Press* (New York: Art Resources Transfer, 1992), 15.

2 Paul Taylor의 인터뷰, in Thomas Kellein, *Mike Kelley* (Stuttgart: Edition Cantz, 1992), 86.

3 위의 글, 8.

4 위의 글, 59.

5 Ralph Rugoff의 인터뷰 "Dirty Toys", in *XX Century* (Winter 1991-92), 88.

6 위의 글, 86.

7 John Miller, "Mike Kelley," *Bomb* (Winter 1992), 28.

8 Taylor의 인터뷰, 87.

9 Bernard Marcade, "The World's Bad Breath," *Parkett*, no.31 (1992), 97.

10 위의 글, 101.

11 Miller의 인터뷰, 15.

32 폴 텍

1 Franz Deckwitz, *Paul Thek. The Wonderful World That Almost Was* (Roterdam: Witte de With, 1995), 22.

2 Susanne Delehanty의 인터뷰, in *Paul Thek. Processions* (Philadephia: Institute of Contemporary Art, University of Pennsylvania, 1977).

3 G. R. Swenson, "Beneath the Skin," *Art News* (1961)

4 Richard Flood의 인터뷰 "A Maverick Ahead of His Time" in *Print Collector's Newsletter* 23 (Jan.-Feb. 1993), 223.

5 Deckwitz, 137.

33 젤로비나 & 젤로빈

1 "Rimma and Valeriy Gerlovin," *Recent Exposures* (Sandy Carson Gallery, 1992).

2 1993년 7월 21일 작가들이 저자에게 쓴 편지.

3 Catharine Reeve, "Art Institute Exhibits Offer Latter-Day and Early Pioneers," *Chicago Tribute* (12 May 1989), B-1면에 실린 리마 젤로비나의 말.

4 Patrick Finnegan, "Rimma Gerlovina and Valeriy Gerlovin, Robert Brown Contemporary Art," *Contemporanea International Art Magazine*, no.23 (Dec. 1990).

34 게르하르트 리히터

1 *Gerhard Richter: Werken op papier, 1983-1986* (Amsterdam: Museum Overholland, 1987).

2 위의 책.

3 Sabine Schutz의 1990년 인터뷰, in *Gerhard Richter: The Daily Practice of Painting. Writings and Interviews, 1962-1993*, ed. Hans-Ulrich Obrist, trans. David Britt (Cambridge, MA: MIT Press, 1995), 251.

4 Benjamin Buchloh의 인터뷰, in Roald Nasgaard, *Gerhard Richter. Painting*, ed. Terry A. Neff (New York: Thames and Hudson, 1988), 25.

5 Gerhard Richter, "Notes, 1992," in *Gerhard Richter: The Daily Practice of Painting*, 242.

6 Nasgaard, 79.

7 Buchloh의 인터뷰, 28.

8 위의 글, 24.

9 위의 글, 27.

10 위의 글, 79.

11 Coosje van Bruggen, "Gerhard Richter, Painting as a Moral Act," *Artforum*, no.9 (May 1985), 86.

12 Buchloh의 인터뷰, 25.

13 Hans-Ulrich Obrist의 인터뷰, in *Gerhard Richter: The Daily Practice of Painting*, 252.

14 Schutz의 인터뷰, 211.

15 Gerhard Richter, "Notes, 1992,"

245.

16 Buchloh의 인터뷰, p.22

17 Gerhard Richter, Obrist의 책에 실린
1986년 12월 10일자 작가 노트.

18 *Gerhard Richter: Werken op papier,
1983-1986*

19 *Documenta* 7 (Kassel: D. & V.P.
Dierichs, 1982).

35 셰리 레빈

1 Jeanne Siegel의 인터뷰 "After Sherrie
Levine," in *Art Magazine* 59 (June/
Summer 1985), 141-144.

2 "Sherrie Levine Plays with Paul
Taylor," *Flash Art*, no.135 (Summer
1987), 55.

3 Lilly Wei의 인터뷰 in *Art in America*
(Dec. 1987), 114.

4 "Sherrie Levine Plays with Paul
Taylor," 57.

5 Wei의 인터뷰

6 Germano Celant, *Unexpressionism.
Art Beyond the Contemporary*
(New York: Rizzoli International
Publications, 1988), 356.

7 위의 책.

8 Siegel의 인터뷰.

9 위의 글.